한국미술 다시보기 2: 1980년대

한국미술 다시보기 2: 1980년대

김종길, 박영택, 이선영, 임산 엮음

현실문화

Korea Arts Management Service
예술경영지원센터

일러두기

1. 문헌 자료는 가급적 원문 표기에 충실하고자 했다. 다만 원뜻을 훼손하지
 않는 범위 내에서 띄어쓰기를 적용했고 한자 병기를 탄력적으로
 운용했다.
2. 엮은이가 문헌 자료를 발췌하는 과정에서 생략한 부분은 [……]로
 표시했다.
3. 문헌 자료에서 명백한 오기로 인해 혼선을 일으킬 수 있는 경우에는 괄호
 안에 (' '의 오기—편집자) 형태로 바른 표현을 병기했으며, 원문의 인쇄
 상태가 좋지 않아 그 글자를 정확하게 읽을 수 없는 경우에는 그 글자에
 해당하는 수만큼 O으로 표기했다.
4. 본문에서 대괄호 []로 묶인 부분은 엮은이나 편집자가 내용의 이해를
 위해 추가한 것이다.
5. 문헌 자료에서 저자 주가 각주로 되어 있는 경우도 있었으나 본서에서는
 편집상 모두 후주로 처리했다.

목차

5부 좌담

1980년대 한국 현대미술 서론

한국의 근현대 미술은 낯선 타자와의 만남을 전제로 이루어졌다. 낯설음은 호기심과 두려움이라는 양가적 감정을 동반한다. 동양인이 갖는 서구에 대한 심리도 그렇고 그 역도 마찬가지이다. 서구인들이 동양에 대해 갖고 있는 인식을 오리엔탈리즘이라고 하는데, 그것은 매혹과 두려움의 공존을 핵심으로 한다. 20세기에 강력하게 추진된 한국의 근대화는 타자인 서구 문화가 일방적으로 한국의 전통문화를 대체해온 과정이었음을 부인하기 어렵다. 사실 한국 현대미술사 자체가 전통과 서구와의 갈등과 혼재 속에서 나름의 정체성이랄까 당위성을 찾으려는 지난한 시도 자체였다고 생각한다. 그것이 집단적으로 혹은 일률적인 이념으로 추진되기도 했고 개별적인 작가 스스로의 문제의식 속에서 풀려나오기도 했다. 미술은 고독한 작가 개인이 시대적 요청과 내면의 부름, 자신의 조형관과 양심에 따라 무엇인가를 시도하고 실현하는 일이다.

　한국에서 '미술(Art)'이란 행위는 20세기 들어와 시작되었다. 개화기에 서양 문물의 수입과 더불어 미술이란 개념(19세기 유럽에서 정착된 역사적 개념)과 그 행위가 들어오고 그것은 새로운 세계에 대한 호기심을 동반하면서 수용되었다. 당시 서구 미술이란 근대적 세계의 산물로 적극 수용되었으며 이때 중요한 것은 내용보다 형식이었다. 단순한 형식으로서의 외피적 모방이었지 조형 이념적 내용의 파악은 아니었다. 사실 서구의 미술 개념과 그 의미를 온전히 이해한다는 것은 당시로서는 불가능한 일이었다. 20세기 이후 한국 현대미술은 전통/현대의 갈등만큼이나 동양/서양의 갈등을 풀어내야 했다. 그간의 한국 현대미술의 궤적은 동양적인 것과 서양적인 것이 어떻게 혼재되고 조화 혹은 갈등을 반복하면서 전개되었는지, 그리하여 한국 현대미술의 현대성을 어떻게 이루어갔는지를 보여준다.

　한국 현대미술 골격의 많은 부분은 일제강점기에 형성되었다. 해방 이후 오늘날까지도 한국 미술계의 과제는 식민 잔재를 청산하는 데 바쳐져야 했다. 1945년 해방과 동시에 이루어진 미군의 진주로 인해 미국 문화는 오늘날까지 한국

미술문화의 형성에 매우 지속적이고 전면적인 영향을 끼쳤다. 근대화의 등식처럼 인식된 서구화는 사실 미국화의 경향이 짙다. 미술이 획득하려 했던 모더니티는 지난 시대의 사회나 미술 안에서 자라난 싹을 어떻게 새로운 햇빛과 토양으로 길러 내느냐보다는, 이미 만들어진 서구의 모더니즘이라는 옷을 어떻게 몸에 맞추어 입느냐에 달려 있었다. 따라서 모더니티가 문제 되는 것이 아니라 정리된 모더니즘만이 있을 따름이었다.

1980년대 들어와 예술로서의 미술과 사회적 산물로서의 미술이 존재한다는 것이 사회적 인식으로서 자리 잡게 되었다. 미술의 사회적 정체성이 처음으로 사회적으로 표출되고 용인되었던 시기였다. 소수 소비자의 감각이 아니라 다수 대중의 감수성과 함께 호흡하기를 희망했던 그들 생산자들은 사회적 자아와 개인적 자아를 일치시키려고 했다. 이제 미술은 구체적인 삶을 근거로 삼기 시작했다. 그것은 지나간 시대의 유교적 이상을 따르는 퇴락한 산수화로도, 온화하고 안락한 삶을 드러낸 구상화로도, 시대를 선도하는 듯한 서구적 감수성을 응용한 추상화로도 표현되지 않는 것들이다. 간과했던 민족 정서, 금기시되었던 사회비판과 정치적 발언이 주요한 주제로 부각되었다. 기존 미술계나 미술제도에 대한 저항과 동시에 그 모태인 사회 체제에 대한 저항 또한 보여주었다. 70년대의 실내적, 개인적 그림들과는 달리 노동 현장과 집회, 시위 현장에서 주요한 매체로 등장한 민족미술, 민중미술은 전통적 상징과 구도, 색채와 정서 등을 적극적으로 활용함으로써 전통/현대 개념과 동양/서양 개념을 대립항이 아니라 화합해야 할 것으로 조화시키려 했다. 그 정신적, 기법적 가치가 바로 리얼리즘이었다. 80년대는 미적 모더니티의 문제가 아니라 사회적 모더니티라는 문제에 직면하는데, 그 이전의 미술운동들이 미술 내적인 측면에서 내용이나 형식·장르의 변주를 중심으로 한 것이라면 우리 사회의 문화적 정체성까지 포괄해야 하는 문제의식, 사회적 모더니티는 80년대에 비로소 가능했다.

1987년을 기점으로 사회운동의 파고가 잦아들고 88서울올림픽 이후 급격하게 불어 닥친 세계화 열풍과 해외여행 자유화, 시장 개방 추세에 발맞춰 외국 작가의 국내전과 국내 작가의 해외전이 활발하게 이루어졌고, 이제 미술의 변화는 물리적 시차가 아니라 공간적 전이의 양태를 띠게 되었다. 안정된 경제생활, 컴퓨터를 비롯한 통신 매체의 급속한 발달과 보급, 상대적 다수인 대중이 중심이 되는 대중문화 시대에 다시 개인이 부각되었고 그 개인은 문제적 개인이 아니라 일상에서 만나는 일상적 개인이었다.

한편 1980년대는 지난 시간대의 미술어법과 관행에 대한 반성을 비롯해 미술의 사회적 역할과 기능에 모색 등이 일어난 시기였고 그에 따라 과거와는 다른 새로운 미술에 대한 열망도 그만큼 컸다. 여기에 아시안게임과 올림픽 등을 치루면서 팽창한

경제적 번영과 국력의 신장, 해외 개방을 통해 서구 문화에 급격히 노출되면서 이에 민감하게 반영하는 한편 서구 미술계와 직접적인 접촉면을 확대해나가면서 한국 미술의 무대를 국제사회로 확장하고자 한 시기이기도 했다. 이와 같은 여러 변화의 흐름 속에서 당시 동양화단은 여러 갈등을 노정하기 시작해다. 우선 이전과 다른 급격한 삶의 환경 변화, 국내 미술계의 갈등과 변화, 포스트모더니즘을 비롯한 서구 현대미술의 강한 파급력, 젊은 세대의 새로운 감수성, 테크놀로지의 확산 등에 따라 동양화단은 전통과 현대, 독자성과 세계성 등에 대해 더욱 고민하기 시작했다. 그만큼 위기의식이 컸다. 시대에 뒤처지고 있다는 인식 및 서구 현대미술의 영향력이 더욱 강력해지는 상황에서, 그리고 미술에 관한 담론과 논의가 동양화와는 무관하게 전개되고 있다는 불안감이 강해지면서 동양화단은 이전의 익숙한 어법과 다른 길을 찾아 나서게 된다. 그것은 우선 동양화의 정체성에 관한 논의와 '전통과 현대' 혹은 '전통미술의 현대적 계승'에 대한 물음으로부터 시작되었다. 이런 문제를 겪으면서 동양화 대신 한국화라는 명칭을 사용하자는 주장 및 수묵운동과 채색화 운동이 일어났고 더불어 장르 해체와 탈동양화적인 여러 상황들이 전개되었다.

80년대 미술계의 큰 변화로서는 우선 급격히 팽창한 미술 인구를 꼽을 수 있다. 그리고 이전의 주류 미술어법인 모더니즘 미술을 극복하려는 포스트모더니즘을 비롯한 탈모더니즘이라는 국제적 조류의 영향력이 상당했다. 동시에 대중문화의 확산 및 수용의 증대로 인해 미술계는 큰 영향을 받는다. 이러한 시대적 상황과 변화를 통해 당시 동양화 작가들은 지난 70년대와는 다른 작업에 대한 다양한 모색을 전개해나갔다. 그것은 크게 몇 가지로 구분되는데 우선 동양화의 정체성이나 전통에 대한 모색을 보다 강화하는 측면에서 전개된 수묵화 운동이 있다. 수묵화를 동양화의 가장 대표적인 매재로, 장르로 다루면서 여기에 깃든 정신성이란 것을 강조하면서 동양화의 특수성과 함께 그것이 서구 현대미술의 보편적인 어법과 유사할 수 있는 지점을 공략하는 것이다. 한편 이와 유사하면서도 다른 측면을 노정한 것은 채색화 운동이다. 수묵화 대신 고구려 고분벽화, 불화 및 무속화, 민화 등에 관심을 가지면서 그간 배제되어왔던 채색화를 새롭게 인식하는 한편 적극적으로 중요한 한국 회화의 전통으로 다루고자 했다.

그런가 하면 동양화와 서양화의 구분이나 기존 동양화에 대한 전통적인 인식이나 방법론으로부터 벗어나는 한편 포스트모더니즘의 영향을 받아 탈장르, 재료의 확장 등으로 밀고 나가는 작가들도 대두했다. 결국 80년대 동양화단은 달라진 환경에서 동양화의 정체성과 전통에 대한 모색과 논의, 서구 미술과의 관계 등이 지배적인 담론이 되었으며 이를 통해 동양화라는 명칭, 개념과 방법론 등에 대한 다양한 반성이 이루어지게 되었다.

1980년대 후반에 이르면 그간의 동양화 작업에 대한 여러 평가와 논의들이 진행되었다. 공통적으로는 여전히 동양화 장르가 침체되어 있다는 지적, 전통의 현대화가 충분히 이루어지지 못하고 있으며 국적 불명의 그림으로 변해간다는 지적들이었다. 80년대 전반기 화단의 흐름은 대다수가 수묵에 의한 실험 사조로 일관된 듯한 착각을 불러일으킬 정도로 빈번한 전시들이 기획되었다. 80년대 중반을 지나면서 수묵이 보여준 지나친 형식주의와 정신주의에 대한 반발로서 새로운 탈출구를 갈구했던 일련의 청년 세대들이 서양의 미술 사조이기는 하지만 신표현주의나 포스트모던의 일련 자유분방한 흐름들을 적극 수용하였다. 그에 따라 80년대 후반에 이르러서는 편파적인 수묵 일변도의 재료보다는 보다 더 직접적인 감각과 결부된 채색과의 복합적 관계에 흥미를 느끼기 시작하였다. 그러나 이런 작업들 역시 여전히 외형적인 측면에서의 서양 미술의 수용과 그로 인해 그에 상응하는 내용적 토양을 마련하지 못하고 있다는 지적, 그간의 명목론적이고 추상화된 전통 논의에서 벗어나 스스로 자기 작업의 필연성을 추구해야 한다는 목소리가 커졌다. 이처럼 80년대 동양화단은 전통과 현대화, 동양화의 정체성, 수묵과 채색의 관계 및 동양화 작업을 한다는 것이 과연 무엇이며, 어떤 것이어야 하는지에 대한 본격적인 논의와 고민을 안긴 시대였고 그에 관한 여러 모색들이 비로소 가능해졌던 시기였다.

한편 1970년대 초반부터 문학에서는 민족문학론이 대두되면서 '시민', '대중', '민중'의 개념을 둘러싼 담론이 시작되었고, 후반에는 민족적 리얼리즘과 민중적 리얼리즘에 대한 이론적 정립이 상당 부분 완성되었다. 이에 영향 받아 평론가 박용숙과 원동석에 의해 '민족적 리얼리즘'(1974)과 '민중예술론/민중적 민족미술론'(1975)이 미술에서도 제기되었다.

원동석은 1975년에 발표한 「민족주의와 예술의 이념」에서 처음으로 민중이라는 말을 미학적 개념으로 다루었다. 이 글에서 그는 "민족의 실체는 민중이며 문화의 주체자도 역시 민중이다. 살아있는 민족문화의 발현은 주체자가 스스로 민중이 되는 창조적 활동에 의해서만 가능하다"고 적고 있다. 그는 또한 당시 민중미술의 대표적인 사례로 광자협의 '일과 놀이' 미술 활동과 '시민미술학교'의 '시민미술', 두렁의 '산 미술'을 거론했다.

대표적인 민중미술 단체로 거론되던 두렁을 이끈 김봉준은 "민중미술이란 민중 스스로 미술 표현의 주체이고 자발적인 미적 역량이 나타나는 미술 활동의 전개이다. 즉 민중에 의한 표현 방식의 주체성, 전달 통로의 민주성, 표현 내용의 전형성이 실현된 미술"이라고 민중미술을 정의하면서 '일하는 민중', '놀이하는 민중'을 특히 강조했다. 민중미술에 대한 대표적인 논객이었던 최열은 민중미술이란 용어는

83년부터 일반화되었다고 하면서 "민중미술은 민족을 수탈하고 갉아먹는 세력인 '외세' 그리고 민족 구성원인 민중을 억압하고 저해하는 세력인 '독점세'와의 싸움 즉 아름다운 삶을 저해하는 어떤 세력과의 싸움도 주저하지 않는 용기 있는 삶을 위한 그 힘의 생동력을 창출하는 살아있는 매체 혹은 실천"이라고 정의한다.

한편 민중미술은 1985년에 민미협의 결성으로 획기적인 변화를 겪게 되는데, 이후 민중미술 진영은 제도권 미술에 도전하면서 미술 소통 방식의 변혁과 리얼리즘 미술의 쟁취에 목표를 두는 흐름과 미술 실천 방법의 혁신으로 미술운동과 사회운동의 결합, 현장 작업에 중점을 두는 쪽으로 갈래를 치면서 전개되었다.

한편 넓게는 민중미술사에 수렴될 수도 있지만, '형상미술'은 독자적으로 해석하고 규정하는 경향이 있다. 형상성의 대두는 1978년에 창설된 동아미술제로 거슬러 올라간다. 미술제의 창설 취지가 '새로운 형상성을 위하여'였기 때문이다. 한편 이후 형상미술을 옹호한 일련의 비평가들은 형상미술이 민중미술로 해석되는 것을 경계했다. 현실 인식을 바탕으로 전개한 사회비판적 경향의 민중미술을 형상의 흐름 안에서 이해할 수도 있지만 1980년대 중반을 넘어가면서 사회적·정치적 발언의 도구가 된 민중미술과는 다르다는 것이다.

1980년대에도 여성 화가와 여성적 감수성을 표현한 작가들이 없지는 않았지만, 여성주의 미술은 여성이 처한 상황을 의식화된 담론과 실천으로 돌파하고자 한 최초의 시도로 평가된다. 1980년대 중반에 들어와 여성 문제를 본격적으로 논의하고 이를 작품을 통해 표현하고자 하는 시도가 가능해졌는데, 이는 민미협 소속의 여성 작가들이 꾸린 여성미술연구회를 통해 이루어졌다. 이 여성미술연구회를 통해 비로소 한국 사회의 여러 정치적, 경제적, 사회적 모순 속에서 몇 겹의 어려움 처해 있던 여성들의 문제를 다루고자 하는 여성주의 미술이 활동할 수 있는 공간이 생겨났다. 80년대 중반 민미협의 하부 단위로 시작된 여성주의는 가부장제라는 보다 큰 억압을 극복하려 했지만, 투쟁 일변도의 남성적 민중미술이라는 평가를 받기도 했다. 여성주의 미술은 기존의 예술에 속하려는 노력보다는 여성적 현실과 문화 한가운데서 작업하고 운동했다. 1980년대 여성주의 미술은 삶을 변화시키는 문화운동에 집중되었다. 그들의 활동 무대는 전시장 바깥이 더 많았기에 '역사적 자료'에 대한 새로운 기준 설정이 중요하다. 여성주의 미술이 미술계에서 주목받은 것은 1990년대에 와서의 일이었다. 한편 당시에 여성주의 미술 그룹에 포함되지는 않았지만 개별적인 차원에서 활동을 하는 여러 작가들이 있었다. 그중에 가장 대표적인 존재가 이불이다. 이불은 퍼포먼스, 설치 작업 등을 통해 여성 문제를 상당히 충격적이고 급진적으로 제시했던 작가이다. 이후 이처럼 개별적인 작품 활동을 하면서 여성 문제를 다루던 작가들이 이른바 페미니즘이라는 큰 틀에서

다루어지기 시작한 것은 1990년대를 지나면서 가능해졌다.

한편 한국 현대미술은 60년대 이후 산업화 과정이 가속화되는 현실의 궤와 함께 적극적으로 동시대 미술의 개념과 논리, 방법론을 서구 미술의 영향 관계에서 모방, 변주하는 노력을 지속해왔다. 70년대 들어와 서구 모더니즘 미술의 실험들을 무제한적으로 모방한 자칭 전위가 범람했기도 했고 80년대 후반에 와서는 10년간 서구에서 유행해온 경향을 답습하면서 사진, 오브제, 전자매체 등 각종 혼합매체를 활용하여 대중문화의 이미지와 어법을 모방하는 미술이 번식했었다. 형식에 있어 '탈모던'이란 용어 아래 포섭되는 작업들의 주요 특징들은 이른바 장르 혼합, 설치, 입체 작품의 증가, 패러디 기법의 활용, 테크놀로지를 이용한 미술, 상업 이미지와 고급 미술의 결합 등을 혼재한 것들이었다. 80년대 말에서 90년대로 이어지는 당시 현실 상황을 살펴보면 우선 소비에트연방 해체, 사회주의 진영 붕괴 등 세계정세의 급격한 변동을 지적할 수 있을 것이다. 고조된 민족 분규, 증대된 지역 간 갈등이 두드러졌고 국내의 변화로는 문민정부, 세계화, 후기자본주의 사회 혹은 정보화 사회의 정착, 소비문화 증대, 문화에 대한 욕구 팽배, 개방과 자유로운 사고, 개인주의화, 이미지가 대변되는 사회, 미술 중개 기구의 양적 팽창, 문화에 대한 관심 고조, 미술 인구 증대, 해외 미술 정보의 폭증, 시각 환경의 변화와 이런 변화를 몸으로 익힌 TV 세대들의 새로운 감수성과 대중들의 소통 욕구의 분출 등을 손꼽을 수 있다. TV의 절대적 영향력 아래서 자라면서 시각 환경의 변모를 몸으로 익힌 세대들이 그러한 감수성과 소통 욕구를 미술 활동으로 현상화했고, 매체에 의해 자체 성장해온 작가들이 자발적으로 자신들의 감수성을 드러냈다. 따라서 젊은 작가들은 대중문화와 키치에 주목했다. 우리에게 익숙한 시각 및 일상 대중문화의 지평에서 변모된 감수성을 지닌 이들은 기존의 순수예술 이념에 대한 반성을 유도했다. 대중의 문화 접촉 증가와 예술 향수 욕구의 증가, 정보량의 급증, 시각문화의 변화, 미술 중개 기구의 증대, 미술품의 생산–유통–소비의 확대 등 미술 내외적인 환경의 변화는 1980년대 말 이후 계속되어온 국내 정세의 구조 변화를 직간접적으로 반영하면서 작가들의 의식과 감수성에 적지 않은 영향을 미쳤다.

한국에서 이른바 포스트모던 시대는 대체로 1980년대 중·후반에 시작되었다. 문민정부가 들어서고 수출입이 개방되고 올림픽과 같은 국제적인 행사가 빈번해짐에 따라 정치·경제면에서 '민주화', '세계화'라는 어휘가 낯설지 않은 것이 되었다. 계층 간의 위계가 허물어지고 문화면에서도 평등하고 다양한 개인 단위의 대중문화가 형성되었다. 수직적인 획일성에서 수평적인 다양성으로 문화의 구조가 변화하게 된 것이다. 특히 새롭고 다양한 감각에 이끌리는 신세대 문화는 이와 같은 문화적 다원주의를 더욱 부채질하였다. 미술의 경우도 예외는

아니어서, 1980년대 전반부까지만 해도 소위 제도권 미술이라고 불린 모더니즘 미술과 재야의 민중미술이 추상 대 형상, 형식 대 내용이라는 측면에서 서로 대립하고 있었는데, 1980년대 중반부터는 이러한 대립이 의미를 잃게 되거나 여러 양식이 병존하는 양상으로 나타나게 된다. 화랑과 미술관의 기하급수적인 증가와 이에 따른 전시의 폭주 현상은 이와 같은 상황을 부추겨왔다. 그러나 우리 미술이 포스트모던 흐름에 본격적으로 편승하게 된 것은 무엇보다도 세계 미술 정보의 빠른 유입과 그것을 민감하게 받아들이는 풍토에서 온 것이다. 모든 면에서 국제 감각이 강조됨에 따라 미술에서도 바깥의 동향에 적극적인 관심을 갖게 되었다. 이전에는 세계 조류를 받아들이는 것이 자칫 사대주의로 취급될 우려가 있었으나 이제는 그것이 자연스러운 관심으로 받아들여지게 된 것이다. 국제 감각과 정체성이라는 문제가 이전같이 상호 배타적인 것으로 생각되지 않게 된 것에는 포스트모더니즘의 기저를 이루는 '탈중심'의 패러다임이 일조하였다. 다양한 주변 문화가 가진 각각의 아이덴티티를 차별 없이 수용하는 방향으로의 사고의 전환과 함께, 획일화되고 중성적인 모더니즘식의 국제주의가 다양한 색깔의 포스트모던 국제주의로 대치되었다. 이런 상황에서는 국제적으로 시야를 넓히는 일 중 하나가 세계 미술의 변방에 눈길을 주는 일이기도 하므로, '문화적 타자(cultural other)'로 머물러 있는 한국 미술을 주체의 입장에서 자각하는 일과 다원주의라는 세계적인 조류에 반응하는 일이 동전의 양면과 같이 상응하게 되는 것이다. 80년대 후반 이후 한국의 미술문화는 기존 우리 미술 구조를 뒤바꾸고 흔들고 새로운 감각과 인식의 시선을 넓혀준 측면을 분명 지니고 있다. 그런 반면에 급격히 대중문화로 기운 미술은 자본주의의 상업주의 문화 구조 등에 더욱 깊숙이 침윤되고 있음도 엿볼 수 있으며 서구 미술의 영향력에 더 강하게 끌려가는 측면 역시 부정할 수 없을 것이다.

1980년대 미술 연구팀
김종길, 박영택, 이선영, 임산

1부
민중미술

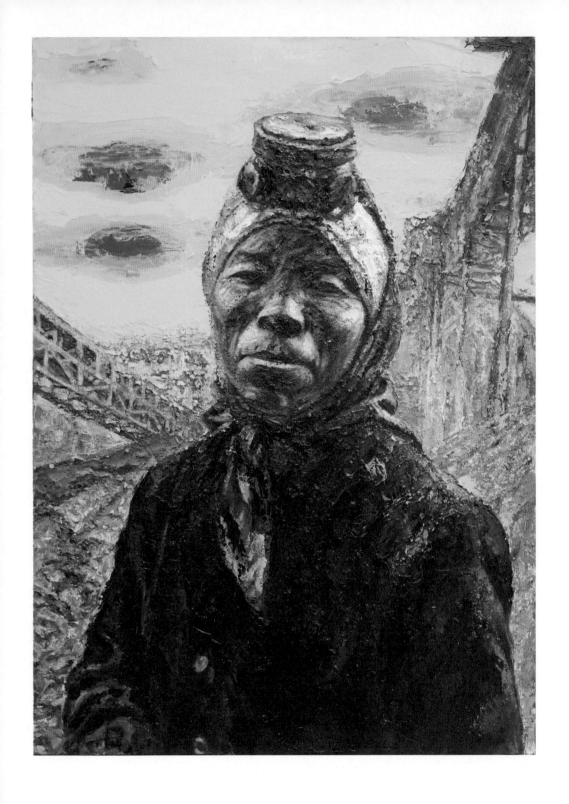

그림1 　 황재형, 〈선탄부(II)〉, 2002, 캔버스에 유채, 90.9×65.1cm(30p). 작가 제공

1980년대 민중미술운동

김종길

1. 1970년대의 징후적 상황들: 청년문화, 해방신학/민중신학, 민중예술론, 노동 현장

민중미술의 탄생에 영향을 끼친 것 중의 하나는 청년문화이다. 1970년대는
군사 정권의 통제와 기성 문화에 반기를 든 청년문화가 대항문화로 성장하고
확장되는 시기였다. 또 하나는 해방신학과 민중신학의 등장이다. 구스타보
구티에레즈(Gustavo Gutiérrez)의 『해방신학』이 1977년에 출간되었다. 그가
구축한 신학적 독자성은 못 가진 자와 가진 자, 억눌리는 자와 억누르는 자로 분열된
남미의 상황에서 비롯되었다. 그는 전통적 해방 개념을 구조적 인간 해방으로 해석해
이를 신학의 중심에 세웠다.[1] 그런 해석은 군부 독재를 겪고 있던 한국 사회에도
경종이 되었다. '민중'을 기독교 신학의 핵심 개념으로 마련한 이는 안병무다. 그는
『마가복음』에서 많이 언급된 그리스어 '오클로스(ὄχλος)'에 주목했다. 지배 체제에서
'고난과 억압을 당하는 가난하고 소외된 무리들'이란 의미로 사용된 것을 깨달은
것이다. 그는 한국사에서 오클로스에 해당하는 개념이 바로 '민중'이라고 생각했다.
또한 예수를 민중으로 규정하고, 예수 십자가 사건을 민중 해방 사건으로 해석하여
국내외 신학계에 큰 반향을 일으켰다.[2]

미국에서 시작된 극사실주의는 1970년대 후반 한국에 상륙했다. 단색조 화풍에
지쳤던 청년 미술가들에게 빠르게 수용된 이 미술 경향은 미국과 달리, 그러니까
'주관'을 배격하거나 중립적인 입장에서 사진과 같은 극명한 화면을 구성하는 방식과
달리 한국 현실을 비판적으로 투영시키는 실험을 통해 '주관적 극사실주의'라는
변이를 탄생시켰다.

1970년대 초반부터 문학에서는 민족문학론이 대두되면서 '시민', '대중', '민중'의

1 「책 이야기, 해방신학」, 『한겨레신문』, 1991년 11월 14일 자.
2 이에 대해서는 한국학중앙연구원이 펴낸 『한국민족문화대백과』의 '민중신학' 부분을 참조함.

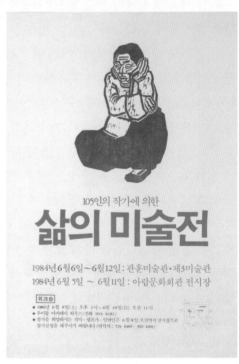

그림2 민정기, <풍요의 거리>, 1980, 캔버스에 유채, 162×260cm. 작가 제공
그림3 《삶의 미술》전(1984) 포스터. 서울미술공동체(손기환) 제공

개념을 둘러싼 담론이 시작되었고, 후반에는 민족적 리얼리즘과 민중적 리얼리즘에 대한 이론적 정립이 상당 부분 완성되었다.[3] 미술평론가 박용숙과 원동석에 의해 '민족적 리얼리즘'(1974)과 '민중예술론/민중적 민족미술론'(1975)이 미술에서도 제기되었다.

1970년대 말부터 본격화한 대학생들의 구로공단 일대 노동 현장 투신은 한국 사회의 특이 현상이자 시대정신의 상징이다. '학출', '학삐리'로 불렸던 그들은 자신의 모든 기득권을 내던지고 가리봉 오거리 노동 현장으로 뛰어들었다. 당시 언론에서는 그들을 '위장 취업자'로, 노동 현장에서는 '먹물'로, 정권에서는 '불순 세력', '좌경 용공 세력'으로 불렀다. 그 시절, 기업에선 위장 취업자 색출 지침까지 배포되고 학습되었다.[4]

학생 출신 미술가들이 결성한 '광주자유미술인협의회'(1979-1985, 이하 '광자협'), '임술년, "구만팔천구백구십이"에서'(1982-1987, 이하 '임술년'), '미술동인 두렁'(1982-1990년대 초반 산개, 이하 '두렁')의 작가들은 삶의 현장으로 투신해 '체험된 삶'으로부터 현실주의 미학을 탐색하고 실천했다.

2. 소집단의 결성과 선언: 광자협, 현발, 포인트, 임술년, 두렁, 실천, 민미협, 민미련

1979년 9월, 광주에서 '광자협'이, 서울에서는 '현실과 발언'(이하 '현발')이 거의 동시에 결성되었다. 수원에서는 12월에 '포인트(POINT)'의 창립전이 있었다. 이 소집단들의 결성이 곧 민중미술사의 출발이다. 광자협은 그해 8월에 창립 선언문을 준비하고, 9월에는 홍성담 작가의 화실에 모여 활동의 방향을 모색했다. 최열은 『한국현대미술운동사』에서 "1979년 9월, 우리는 광주 산수동에 있는 홍성담의 화실에서 밤늦게 만났다. 이미 이전에 은밀히 준비한 창립 선언문을 낭독하고 결의를 다지는 의식을 가졌으며 앞으로의 활동 계획을 결정하였다"[5]고 밝히고 있다.

현발의 결성은 '현실과 발언 2 편집위원회'가 엮은 『민중미술을 향하여』의 맨 뒤쪽에 실린 「〈현실과 발언〉 10년 연혁」에 "1979. 9. 25 원동석 씨 등의 발의로 1980년 4월 혁명 20주년 기념 전시를 조직하기 위한 모임을 갖는 과정에서 지속적인 동인의

3 이에 대해서는 한국예술종합학교 한국예술연구소가 엮은 『한국현대예술사대계 1970년대(IV)』(2004)의 문학 분야를 참조할 것.

4 김동률, 「이 땅의 효순이들에게 말을 아껴야 한다―노래를 찾는 사람들 '사계'」, 『신동아』, 2015년 7월호. http://shindonga.donga.com/3/all/13/114081/1(2017.3.15. 접속)

5 최열, 『한국현대미술운동사』(서울: 돌베개, 1991). 167.

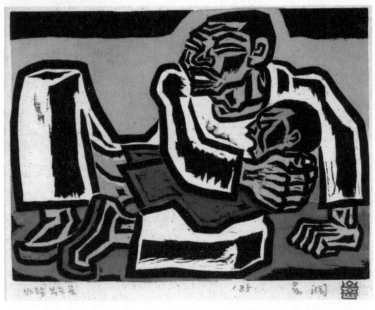

그림4 신학철, ‹한국 근대사›, 1981, 캔버스에 유채, 128×100cm. 작가 제공
그림5 오윤, ‹바람 부는 곳›, 1985, 목판화, 29×36cm. 서울시립미술관 소장

결성에 대한 의견이 모아짐"이라 기록에서 살필 수 있다. 그해 12월, 열두 명의 작가들이 참석해 창립을 결의하고 '현실과 발언'(이하 '현발')이라는 소집단 이름을 정했다.[6]

포인트는 창립 선언문에서 "끊임없이 실험되어 오는 작품들의 현실적인 구조가 드러내고자 하는 것의 진의를 구하고자 하는 노력이 공허로 돌아간다고 하면 그것은 결국 미술의 새로운 해소 방향을 탐색해야 한다는 사실 그것이 우리에게 문제가 되어 왔다"고 말하고 있다.

광자협은 1980년 7월에 제1회 《야외작품전─씻김굿》을, 현발은 1980년 10월, 11월에 '현실과 발언' 창립전을 치렀고, 임술년은 1982년 10월에 같은 이름의 《임술년, "구만팔천구백구십이"에서》전을 열었다. 그리고 두렁은 1983년 7월에 애오개소극장에서 《미술동인 '두렁' 창립예행전》을 열면서 민중미술사의 서막이 완성되었다. 그들 모두는 3, 4년의 시차를 두고 결성하거나 창립했으나, 1980년이라는 시대령(時代嶺)을 넘으면서 제기된 문제의식은 그대로 창립 선언문에 투영되었다.

'현실동인'이 1969년 10월 25일에 발표한 「현실동인 제1선언」은 1979년 9월 광자협과 현발을 결성시킨 촉매제였다. 그 선언문은 두렁과 '시대정신기획위원회'(이하 '시대정신')를 비롯한 1980년대 초반의 민중미술계 소집단들의 필독서였다. 선언문은 "예술은 현실을 반영한다"는 현실주의 미학이었고, 주관적 극사실주의 회화가 보여준 미학과 크게 다르지 않았다. 1982년에 결성한 임술년의 뿌리는 극사실주의였으나, 그들은 거기에 그들이 체험한 '삶의 현실'을 용해시켰다.

그 외 1980년에 《2000년 작가회전》, 《횡단전》이 있었고, 1982년에는 '젊은 의식'과 '마루조각회'의 창립전이 있었으며, 1982년에는 《타라전》, 《목판그룹 나무전》, 1983년에는 '미술동인 실천', '시대정신', '일과놀이', '땅동인', '미술공동체'의 결성 및 창립전, 그리고 1984년에는 '푸른깃발', 1985년에는 '터' 창립전, '민족미술협의회(민미협)' 결성이 있었다. 1980년대 중후반은 소집단 활동과 민미협, '민족민중미술운동전국연합'(이하 '민미련')의 활동이 중첩된다.

민중미술 계열의 초기 소집단들은 민미협이 결성되자 거기에 동참했고, 1990년을 전후로 대부분 해체되었다. 그런데 1980년대 후반, 제주, 부산, 인천, 수원을 비롯한 여러 지역에서 새로운 소집단들이 우후죽순으로 창립되었다. 1987년 6·10 민주항쟁에 따른 변혁적 미술운동으로의 전환과 실천이라는 시대적 현실 인식이

6 현실과 발언 2 편집위원회 편, 『민중미술을 향하여─현실과 발언 10년의 발자취』(서울: 과학과 사상, 1990). 590.

그림6 미술동인 두렁(주필 김봉준), ‹조선수난민중해원탱›, 1984, 캔버스에 단청 안료, 250×150cm. 김종길 제공
그림7 김진하, 류연복, 홍황기, 최병수, 김용만 등, ‹상생도›(부분), 1986. 류연복 제공. 류연복의 정릉 집 담벼락에 그린
 벽화이다. 벽화 제작 도중 작가들이 경찰에 연행되었다

주요 원인이었다. 그 움직임은 1990년대 초반까지 지속되었고, 《민중미술 15년, 1980-1994》전이 끝나자 민중미술은 역사가 되었다.

3. 민중미술론: 일/놀이하는 민중, 신명, 변혁 주체, 산 미술, 현실주의, 목격자, 무명성

오래전부터 사용된 '민중'이라는 말을 미학적 개념으로 던진 첫 발화자는 원동석이다. 그는 1975년에 발표한 「민족주의와 예술의 이념」에서 "민족의 실체는 민중이며 문화의 주체자도 역시 민중이다. 살아있는 민족 문화의 발현은 주체자가 스스로 민중이 되는 창조적 활동에 의해서만이 현실적으로 가능하다"고 주장했다. 그는 민중미술의 사례로 광자협의 '일과 놀이' 미술 활동과 '시민미술학교'의 '시민미술'을 꼽았고, 또 두렁의 '산 미술'을 강조했다.

　　김봉준은 1985년의 「일의 미술을 위하여—민중미술을 시작하며」에서 '미의 본질인 신명'과 '일하는 사람의 미적 특징'을 열거하며 '일하는 민중', '놀이하는 민중'을 강조했다. 그는 "살아있는 실체로서의 민중은 그 시대 살림을 꾸리는 자요, 생산 노동의 주인이요, 생명의 본성대로 살고 영위하고 담지하며 생산하는 집단"이라 말하면서 "민중미술이란 민중 스스로 미술 표현의 주체이고 자발적인 미적 역량이 나타나는 미술 활동의 전개이다. 즉 민중에 의한 표현 방식의 주체성, 전달 통로의 민주성, 표현 내용의 전형성이 실현된 미술"이라고 정의했다.

　　최열은 「민중미술론의 전개」에서 "역사 변혁의 주체이며 역사적 개념 선상에서 계급의 광범위한 연동 체계를 이루는 민중이야 말로 특정한 시기의 모순·갈등의 기본 구조를 해체·발전시키는 힘"이라 했다. 또한 "사실상 83년을 기점으로 하여 '민중미술'이라는 용어가 일반화하기 시작"했다고 말하면서, "민중미술은 민족을 수탈하고 갉아먹는 세력인 '외세' 그리고 민족 구성원인 민중을 억압하고 저해하는 세력인 '독점세'와의 싸움 즉 아름다운 삶을 저해하는 어떤 세력과의 싸움도 주저하지 않는 용기 있는 삶을 위한 그 힘의 생동력을 창출하는 살아있는 매체 혹은 실천"이라고 강조한다.

　　라원식은 「민족·민중미술의 창작을 위하여」에서 "민족·민중미술이란 '민족의 현실에 기초한 민중의 삶을 민족적 미형식에 담아 민중적 미의식을 바탕으로 하여 형상화한 미술'"이라고 밝혔다.

　　광자협은 5·18광주민주항쟁을 겪으며 기억 투쟁과 상징 투쟁으로서의 미술운동을 시작했고, 죽은 자와 산 자의 영혼을 위무하는 '굿'의 공동체적 신명과 예술적 원형을 결합시켰다. 최열의 '민중'이 '싸우는 민중'으로서 '역사 변혁의 주체'인

그림8 《시대정신》전(1984, 기획: 박건)의 포스터. 김종길 제공

것은 그런 이유다. 광자협의 '신명'이 1987년 6·10항쟁과 노동자 대투쟁 이후 '전투적 신명'이 된 것도 마찬가지다. 그들은 초기에 '시민미술'을 지향했고 후기에는 혁명적 '민족미술'을 실천했다. 1988년 광자협 계열의 작가들은 민미협과 결별하고 급진적 미술운동을 위해 민미련을 결성했다.

현발은 '신구상주의'와 '신표현주의'로부터 출발한다. 현실동인의 '예술은 현실의 반영이다'는 현발에게 프랑스 신구상주의의 '시대의 목격자' 정신을 각인시킨 듯하다. 그들은 창립 이후 한국 현실에 대한 워크숍과 토론을 통해 새로운 구상, 즉 현실주의 미학을 실험했다. 현발의 작가들이 자주 '나는 민중미술 작가가 아니다'라고 고백하는 것은 그들의 출발이 '민중'으로부터 출발한 것이 아니기 때문이다. 미술운동이 사회 변혁론과 결합한 1988년, 민미협에 남은 중도 온건파는 현발이었다.

임술년의 작가들은 극사실주의로부터 출발했다. 그러나 그들은 '극사실'의 대상이 무엇이어야 하는지 고민하면서 현실주의 미학을 터득했다. '지금, 여기'의 분단 체제 한국 현실에 대한 자각은 그들을 가장 첨예한 비판적 현실주의 작가들로 만들었다.

1985년 민미협의 탄생과 함께 민족·민중미술의 개념으로 통합 수렴되기 전까지 각 소집단들은 시민미술(광자협), 신구상주의·신표현주의(현발), 민속미술(두렁), 사실주의(임술년)의 개념을 표방하고 차용하고 은유했다. 광자협과 두렁은 익명성·무명성을 주장했고, 현발과 임술년은 작가주의 미술을 고수했다. 민중미술의 개념과 정신이 위의 소집단들에 의해 주도되고 완성되었다고 말할 수는 없으나, 그들의 활동과 영향력은 막대한 것이었다.

4. 형상미술: 형상성, 현실, 예술 형상, 신형상, 후기형상주의

넓게는 민중미술사에 수렴될 수도 있지만, '형상미술'을 독자적으로 해석하고 규정하는 경향이 있다. 형상성의 대두는 1978년에 창설된 동아미술제로 거슬러 올라간다. 미술제의 창설 취지가 '새로운 형상성을 위하여'였기 때문이다. 제1회 동아미술제의 대상 작품은 중앙대 출신의 변종곤이 그린 〈1978년 1월 28일〉(1978)이었다.[7] 이 작품은 큰 화제가 되었다. "동아미술제 수상작 발표가 나자 한국 화단은 놀라움을 감추지 못했다"고 할 정도였으니까.[8] 변종곤의 작품은 극사실주의 화법이었으나 '주관'을 배제해온 서구의 방식과는 다소 거리가 있었다.

7 이 작품은 130×324cm 크기에 캔버스에 유채로 그렸다.

8 김용운, 「샤넬향수 든 인디언, 가식적 세상 비꼬다」, 『이데일리』, 2015년 1월 23일 자.

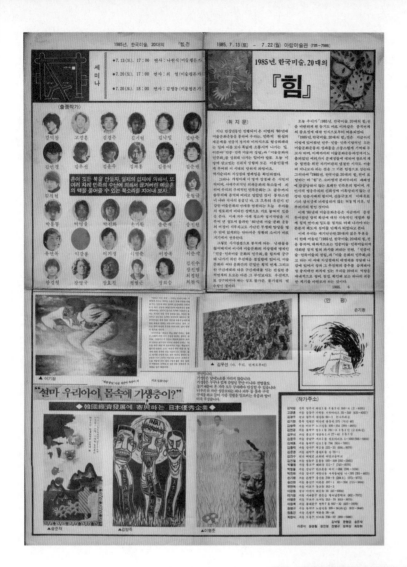

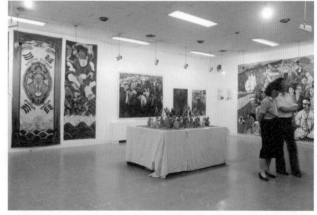

그림9 《한국미술 20대의 힘》전(1985)의 리플릿 1면. 서울미술공동체(손기환) 제공

그림10 《한국미술 20대의 힘》전(1985)의 전시 전경. 서울미술공동체(손기환) 제공

그의 그림은 그 시대가 처한 위기적 상황을 보여주듯 불안과 위태로움과 어떤 경계 밖의 절망을 매우 사실적으로 묘사하고 있었기 때문이다. 그의 작품은 현실주의 미학에 더 가까웠다.

1981년 김윤수는 「삶의 진실에 다가서는 새 구상」에서 '구체적 형상의 미술'로서 새롭게 등장한 작가와 작품들을 주목했고 중요한 열쇳말은 '현실'이었다. 그는 "상실한 현실을 예술적으로 회복하는 한 방법으로서 우리는 구상회화를 생각하게 된다"[9]면서 새로운 구상을 주창한 것이다. 유홍준은 80년대 초반의 형상미술 경향을 「새로운 형상성에의 갈망」(1984)으로 정리했다. 다양하게 펼쳐진 초기의 기획전을 분석하면서 '시대정신을 향한 삶의 미술'운동으로 파악한 것이다. 그러면서 형상성의 흐름이 민중미술이라는 큰 흐름으로 흡수되고 있다고 해석했다.

반면 이일, 오광수, 장석원, 이준 등은 형상미술이 민중미술로 해석되는 것을 경계했다. 현실 인식을 바탕으로 전개한 사회비판적 경향의 민중미술을 형상의 흐름 안에서 이해할 수도 있지만 1980년대 중반을 넘어가면서 사회적·정치적 발언의 도구가 된 민중미술과는 다르다는 것이다.

1984년에 개관한 한강미술관은 87년부터 '형상미술'을 본격적인 기획 개념으로 제시하면서 《1980년대 형상미술 대표작전》(1987), 《80년대 한국미술의 위상전》(1988)을 개최했다. 1989년, 이준은 금호미술관에서 《1980년대 형상미술전》을 기획했다.

이준은 《80년대 한국미술의 위상전》의 도록에 「형상에의 진작」이라는 글을 실었다. 그는 이 글에서 "참된 예술 형상이란 일종의 독립적이고 자족적인 심상이나 추상적 관점이 아니라, 현실을 깊이 인식하여 그것의 가시적인 존재의 비가시적인 세계가 상생적으로 순환하는 과정을 포착할 수 있을 때 비로소 가능한 것"이라면서 "우리는 이제 혼란의 이중 구조를 극복하기 위해서 현실에 대한 새로운 인식과 내부에 존재하고 있는 생명력을 자신의 내면이 담긴 구체적인 형상으로 표출할 수 있도록 가능한 한 수사학을 개발하지 않으면 안 된다"고 강조했다.

장석원은 1986년 「80년대 미술의 형상성과 그 메시지」에서 "민중미술은 한 과도기였다. 민중미술은 지나치게 계층적 모순과 그 소통에 집착한 나머지 미술이 공유할 수 있는 보편적 맥락을 잃었다. 이러한 과도기적 현상을 넘어 80년대의 특수 현상이라고 지칭될 새로운 미술의 흐름을 세차게 전진할 것이 틀림없다"면서 '후기형상주의'를 제창했다.

최태만은 1989년 「조각영역의 확장─붕괴되지 않은 신화」에서 형상 조각을

9 김윤수, 「삶의 現實에 다가서는 새 具像」, 『계간미술』, 1981년 여름호, 109.

통해 형상미술의 개념을 유추한다. 그가 추린 다섯 개의 양상은 다음과 같다. 첫째, 70년대의 미니멀리즘 조각에 이르기까지 한국 조각은 대체로 단일한 재료에 의한 완결을 추구했던 반면 후배 세대인 80년대 조각가들은 이질적인 재료의 결합에도 개방적인 자세를 취하였다. 둘째, 과거 조각의 형태와 형상이 통일성, 단일성을 유지한 전통적, 규범적 특성을 지니고 있는 반면에 80년대 조각은 연극적이며 연출적인 상황 속에 작품을 설치하는가 하면 설치 자체를 하나의 작품으로 간주하고 있다. 셋째, 조각에서 메시지의 전달이란 문제가 새롭게 대두되었다. 넷째, 주제의 폭이 다양한 면으로 확산되었다. 다섯째, 전통적인 물건에 대한 주목이 두드러지고 있다.

　　박영택은 1992년에 윤진섭이 기획한 《자연, 그 새로운 해석2》의 도록에 「80년대 형상미술, 그 양상과 전개」를 발표했는데, 이 글에서 그는 "같은 형상을 표현의 기초로 삼고 있다 하더라도 한쪽에서는 현실의 반영이나 변혁의 논리로 형상을 도구화한다거나, 아니면 다른 한쪽에서는 현대미술이 경향과 논리 속에 대입하여 현실과 일정한 거리를 두고 있기도 한다. 뿐만 아니라 '신구상', '신형상', '후기형상주의'라는 구분조차 모호한 여러 갈래의 형상미술이 혼재한 터였다. 그리하여 혹자는 현대미술의 전환기적 징후를 말하며, 그것이 어떤 동기에서인지 명확히 밝혀지는 않은 채 단지 '그리기로의 복귀' 혹은 '이미지 회복' 현상을 제시하기도 하였다"면서 형상미술의 경향을 종합적으로 파악한 바 있다.

5. 사건: 《한국미술, 20대의 힘》전, 민중적 미의식, 형상화, 탄압, 성명서

박불똥, 손기환, 박진화 3인이 기획한 《한국미술, 20대의 힘》전은 1980년대 전반의 민중미술을 점검하면서 각 세대의 활동을 살피려는 의도로 기획된 것이다. 그들은 "혼이 깃든 북을 만들자. 일제의 압제에 의해서, 또 여러 차례 민족의 수난에 의해서 끊겨버린 예술혼의 맥을 풀어줄 수 있는 북소리를 지어내 보자"고 결의했다.

　　전시 개막일에 라원식의 발표가 있었고, 20일에는 최열과 김영동의 발표가 예정되어 있었다. 타블로이드판으로 제작한 리플릿에는 참여 작가 사진, 일부 작가의 작품 이미지, 작가 주소, 만평 등이 실려 있다. 신문의 헤드기사처럼 리플릿에는 '취지문'이 헤드를 장식하고 있다. 그 첫 문단은 다음과 같다. "지난 반 십년 동안 진행되어 온 이 땅의 80년대 미술문화 운동을 통하여 우리는, 민족적 현실의 제 문제를 민중적 정서와 미의식으로 형상화해 내는 일과 이를 보다 폭넓게 소통시켜 나가는 일, 이른바 '민중·민족 미술의 정립'과 '미술문화의 민주화'를 성취해 나가는

그림11 　손기환, ‹타타타타!!›, 1985, 캔버스에 아크릴릭, 194×130cm. 서울시립미술관 소장

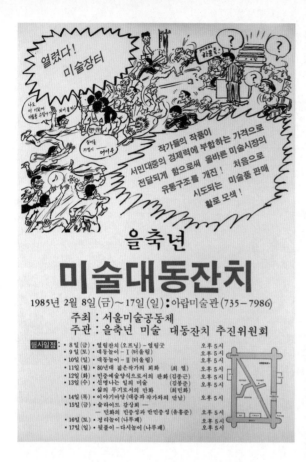

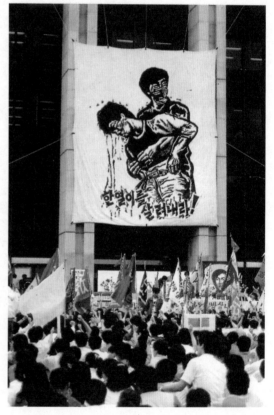

그림12 1985년 을축년 미술대동잔치 포스터. 서울미술공동체(손기환) 제공
그림13 최병수, 김경고, 김태경, 문영미, 이소연(공동 제작), <한열이를 살려내라>, 1987, 부직포에 수성페인트, 아크릴릭, 걸개
 형식, 1,000×750cm. 김종길 제공

일이야말로 오늘 이 땅에 살고 있는 진취적 성향의 모든 미술인들에게 부여된 이
시대의 당위적 과업이요, 역사 순리의 지상 절대 명제임을 확인하였다."

그런데 7월 20일 전시회 마감을 이틀 앞두고 경찰에 의해 작품이 탈취되고 작가가
연행되는 초유의 사태가 발생하였다. 최열은 "정치권력에 의한 예술 탄압"으로
이 사건을 규정하고 『문화탄압백서』(민중문화운동협의회, 1985)에 정희섭과
공동으로 사건을 정리했다. "1) 배경, 2) 《힘》전과 출품작에 대하여, 3) 경과, 4)
《힘》전 탄압의 성과와 대응에의 반성"으로 이뤄진 이 글에서 최열은 탄압의 배경을
정권의 자가당착적이고 오류에 가득 찬 예술 인식으로 보았다. 당시 문공부 장관
이원홍은 7월 20일의 경주 발언에서 "우리가 사회 현실에 대하여 부정적인 시각을
가지고 부수적이고 우발적인 현상을 마치 대표적인 현실처럼 간주하거나, 사실
그 자체까지도 왜곡, 조작하여 그것을 예술이라는 도구로써 형상화하는 사람들이
생겨나고 있다"고 민중미술을 싸잡아 비판했다. 장관의 발언이 있은 지 불과 수 시간
후 종로경찰서 소속 형사들이 들이닥쳤고 폭력적인 전시 탄압이 자행되었다.

사건이 터지자 미술계는 긴박하게 움직였다. 대책위를 꾸리고 성명서를 발표했다.
성명서를 작성한 라원식은 예술가는 시대의 양심이라면서, 예술가가 오늘의 삶의
문제에 대하여 깊은 관심을 기울이며, 서민 대중의 입장에서 분단 문제, 민생을
비판적으로 형상화함은 예술가에게 주어진 소명이자 권리라고 웅변했다. 전국 단위
'미술 공동체' 논의가 한창이던 시기에 이 사건은 민족미술 대토론회를 견인했고,
토론회는 민미협의 탄생을 촉발시켰다.

6. 민미협, 그리고 사구체 논쟁: 전시장 vs. 현장, 노동자 대투쟁, 민미련, 미비연

민미협이 결성되면서 미술운동은 조직 운동으로 전환되었다. 당면 과제는 당국의
미술 탄압에 공동으로 대처하는 일이었다. 신촌벽화, 정릉벽화, 《한국미술, 20대의
힘》전 등 잇단 미술 작품 파괴 사건이 일어났고, 전시장에서는 대관 취소와 해약이
빈번하게 일어났기 때문이다.

민미협이 결성될 무렵 민중미술 진영은 크게 두 갈래로 작업 방향이 나뉘고
있었다. 선배 세대들은 제도권 미술에 도전하면서 미술 소통 방식의 변혁과 리얼리즘
미술의 쟁취로 그 목표를 두고 있는 반면, 후배 세대로 내려갈수록 미술 실천 방법의
혁신으로 미술운동과 사회운동의 결합, 현장 작업의 관심이 고조된 것이다.

1980년대 후반, 결국 소집단 미술운동은 개편된다. 그것은 각 지역마다 미술패가
등장하게 된 모습으로 나타났다. 광주의 '일과 놀이'는 '시각매체연구회'로 개편되고

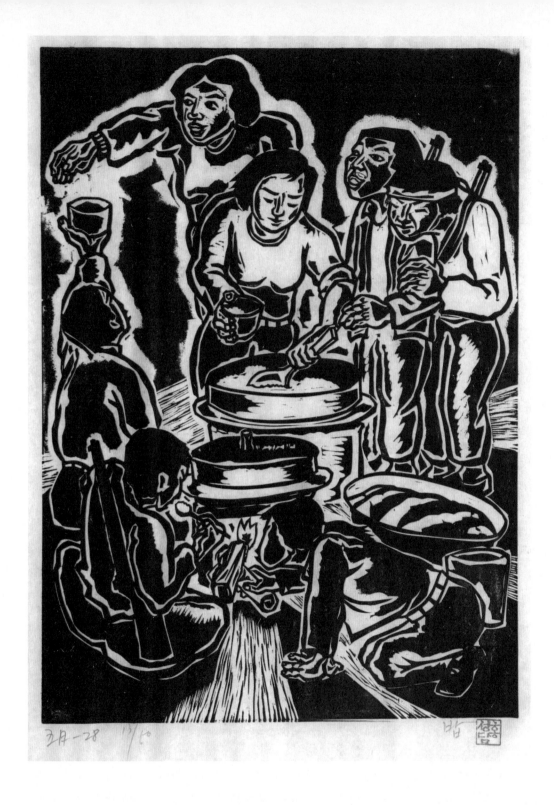

그림14 홍성담, ‹오월판화 연작—밥›, 1987, 목판화, 41.1×30.2cm. 서울시립미술관 소장, 작가 제공

'두렁'은 서울과 인천으로 나눠지며, 서울의 '터', '활화산', '가는패', '엉겅퀴',
여성미술인의 '둥지', 부산의 '낙동강', 마산의 '서마지기', 대전의 '터', 이리의
'땅'과 '겨레미술연구소', 광주의 '토말', 인천의 '개꽃', 제주의 '바롬코지', 수원의
수원문화운동연합 산하 '시각예술위원회', 안양그림사랑동우회 '우리그림' 등 지역,
노동 현장에서 활동하는 미술패들의 활약이 급속하게 번져나갔다. 미술 대학생들의
'청년미술공동체'까지 결성되었다. 이들은 지역의 실정, 현장의 상황에 맞추어
문화운동으로서 미술 작업을 실천적으로 수행하는 민중미술의 전위대가 되었다.
그들은 전시장 작품 발표만을 작가 활동 방식으로 취하고 있는 선배 세대들의 미술
행태란 벌써 한물간 보수적인 작업으로 간주하기도 했다. 청년 미술가들의 관심은
이렇게 전시장을 떠나 현장으로 흘러들어갔다. 미술비평도 이제 더 이상 작품의
예술적 질을 가늠하는 것이 아니라 무엇이 이 시대의 참된 민중미술 방향인가를
논하는 실천적 과제로 옮아갔다.

　　1987년 6월 항쟁과 7, 8, 9월 노동자 대투쟁은 '한국 사회 구성체 논쟁'(사구체
논쟁)이 학생운동에까지 유입되어 논의에 불을 댕긴 계기였다. 서울을 비롯한 전국의
소집단들 또한 1987년 6월 항쟁을 계기로 그동안 내부적으로 전개되었던 계파적
미학 담론이 사회운동과 연계되자 사회과학적 인식 아래에서 자신들의 세계관과
예술관을 재확립하기 시작했다. 그것은 미술운동을 포괄하는 문화운동과 사회운동
진영의 보이지 않는 강요이기도 했다. 급기야 민미협의 온건 중립적인 노선에 비판을
가하면서 급진 좌파적인 민미련이 결성되자, 민미협은 이분화되었다.

　　1980년대 말과 1990년대 초에는 민미협과 민미련 어느 쪽에도 속하지 않은
소집단들이 출현했고, 이론 진영에서도 새로운 모임이 만들어졌다. 서울의
'그림누리'와 부산의 '새물결'은 1993년에, 제주의 '탐라미술인협의회'(탐미협)는
1994년에 결성된 단체들인데 그 이전의 조직에 가담하지 않았다. 1989년
'미술비평연구회'(미비연)가 출범했다. 이들은 "미술문화와 사회역사적 현실의
긴밀한 상호관계에 대한 총체적, 과학적 연구를 통해 우리의 현실에 맞는 실천적인
미학과 과학적 비평의 수립"[10]을 목표로 했다.

10　　심광현, 「1990년의 동향과 전망」, 『1990년 동향과 전망: 새벽의 숨결』(전시 도록, 서울미술관, 1990). 미비연은 1989년
　　　성완경을 중심으로 창립되었고, 1993년 해체되기까지 형식주의에 안주해온 기존 미술비평 풍토를 비판하고 새로운
　　　담론의 가능성을 실험했으며, 특히 대중사회의 소비와 문화에 대한 이론적 전망을 제시했다.

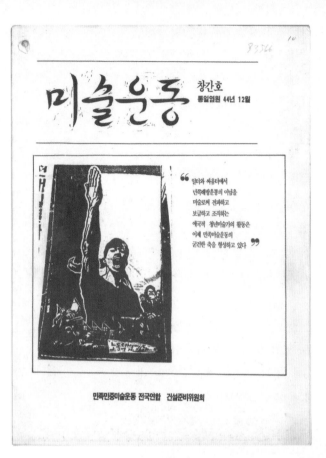

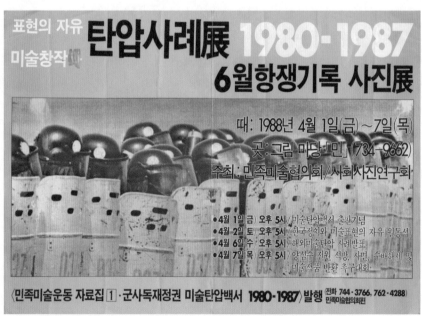

그림15 『미술운동』창간호(1988, 민족민중미술운동전국연합 건설준비위원회). 김종길 제공

그림16 《미술창작과 표현의 자유 탄압사례전 1980–1987, 6월항쟁 기록 사진》전(1988) 포스터. 김종길 제공

7. 민중미술의 당파성 논쟁[11]: 심광현, 이영욱, 이영철, 최열, 라원식

1989년 3월 27일, 심광현은 「90년대 민족·민중미술운동의 과제와 전망」을
서울대학교 『대학신문』에 발표한다. 그는 이 글에서 "민중 구성원의 핵심인 노동자
계급의 역사적 위상에 대한 인식을 통해 그리고 그 인식이 세계관과 미학과 창작
방법론에 관철될 수 있는 당파성의 견지에 따라, 또 그러한 당파적 관점이 사회의
모든 분야에서 생산관계의 근본적 변혁을 관철해 내는 데에까지 침투될 수 있는가에
따라, 얼마나 당대 사회와 여타의 문화유산의 발전된 성과들을 새로운 생산관계의
관점에서 소화해 낼 수 있는가에 따라 파악되어야만 할 것"이라며 진보적 미술가
성장론과 창작 방법론으로서의 당파성을 주장한다.

심광현의 논의 촉발은 그동안 민중미술계가 견지해왔던 "민중적 삶을 민중적
형식으로 또는 민족적 삶을 민중적 형식으로라는 이전의 문예운동의 슬로건들은
충분한 것"이라는 민중적 리얼리즘론에 정면으로 반기를 든 것이었다. 진보적
리얼리즘을 주장하는 이영철은 "계급성·당파성과 무연한 민중성"이야말로 "실질적
내용에 있어서 소시민성의 다른 이름"이라고 비판하면서 그것은 항상 "상황적
요구에 직면하여 편향적인 미술 활동의 결과"를 낳게 된다고 경고한다. 그의 비판은
라원식의 「민족미술운동의 성과와 문제점」[12]을 향하고 있는데, 그는 그동안의 민중적
리얼리즘이 "목적의식적 지도 원리로써 노동자 계급의 당파성을 미술운동의 지도
이념"으로 삼지 못하고 있는 것을 공격한다.[13]

이영욱은 리얼리즘 창작 산물은 대체적으로 비판적 리얼리즘과 변혁적
리얼리즘의 두 갈래로 나누어볼 수 있다고 하면서, 홍성담과 김봉준 혹은 '가는 패'의
창작이 그 변혁적 리얼리즘의 성과, 수준을 보여주는 것이라고 예시한다. 그는 여기서
"혁명적 낭만주의의 경향"을 엿본다. 그러면서 "현실을 엄정하게 파악해 제시하려는
인식 지향"이 이뤄지지 않은 상태에서 "현실에 대한 가치 평가의 지향"을 강력하게
드러내 보여줌으로써 인식과 가치 평가가 일치되지 못하고 분리되는 한계를
보인다고 지적한다. 또한 그 사례 중의 하나가 ‹백두의 산자락 아래 밝아오는 통일의
새날이여›라는 것이다.[14]

이영욱, 이영철, 심광현의 주장에 대해 최열은 민중적 민족미술 진영의 소시민

11 이에 대한 자료는 최열, 「사실주의 미술이론의 정립을 위하여」, 『민족미술의 이론과 실천』(서울: 돌베개, 1991), 99-113
 참조.
12 라원식, 「민족미술운동의 성과와 문제점」, 『미대학보』 11호(1988).
13 이영철, 「80년대 민족민중미술의 전개와 현실주의」, 『가나아트』, 1989년 11·12월호.
14 이영욱, 「80년대 미술운동과 현실주의」, 『민족미술』 7호(1989).

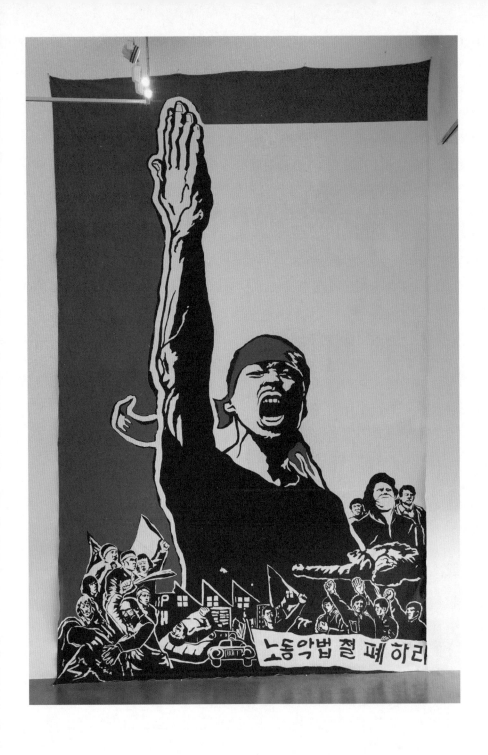

그림17 가는 패, 〈노동자〉, 1988. 천에 아크릴릭, 혼합재료, 걸개 형식, 800×400cm. 연세대학교에서 열린 첫
전국노동자대회에 걸렸다. 가는 패(박영균) 제공

미술에 대한 가장 완강한 비판, 공공연한 비판이 이뤄진 시기가 기껏 1988년이었음을 주목하면서, 진보적 리얼리즘론을 제창하는 그들이 민중적 민족미술, 민중적 리얼리즘론의 핵심에 근본적으로 노동 계급성과 당파성을 민중성으로 희석화하는 요소, 계급성이나 당파성을 불철저하게 인식하고 있다고 통박한다. 최열과 라원식의 반론은 아래와 같다.

최열: 민중적 리얼리즘에 대한 논자들의 신랄하고 때로는 과도하여
 구체적 대상을 사상한 채 지난 시기의 그것을 일반화시켜 놓고
 방만한 수준의 비판 가령, 심각하기 짝이 없는 '민중주의', 미술
 활동의 '편향'이라든가 '경험주의', '실용주의', '비과학성' 또는
 전시장 대 현장을 '도식화'하고 있다거나 지식인 대 민중을 적대적
 모순 관계로 잘못 이해하고 있다는 지적, 민중적 내용에 민족적
 형식이란 '슬로건'에 대한 비판 등등을 전개하고 있는 것에 관해
 그것의 좀 더 정확하고 엄밀한 파악과 구체적 사실성을 확보할
 것을 요구한다.[15]

라원식: 현실주의 미술의 미학과 창작 방법론을 진보적 세계관에
 기초하여 과학화하고자 변혁적 또는 당파적 현실주의 미술이
 비평계 한 갈래에서 주창되었다. 그러나 그들의 의도와의 유·
 무관을 떠나, 당파적 현실주의는 노동자 계급의 당파성 구현과
 관철을 핵으로 한다. [……] 90년대 현실주의 미술은 당도 없는데
 정신적·이념적 조정 중심인 당파성(?)에 의해 조정되는 당
 미술이어서는 곤란하다. 이 땅의 민중미술은 노동 대중을 비롯한
 모든 민중과 겸허하게 함께하는 미술이어야 한다.[16]

15 최열, 『민족미술의 이론과 실천』(서울: 돌베개, 1991), 112.
16 라원식, 「역사의 현장 한가운데에서 펼쳐진 80년대 현실주의 미술」, 『미술평단』, 1991년 가을호, 34.

1부

문헌 자료

현실동인 제1선언
―현실동인전에 즈음하여

1969.10.25-31
신문회관 화랑

김지하

I. 예술은 현실의 반영이다

참된 예술은 생동하는 현실의 구체적인 반영체로서 결실되고 모순에 찬 현실의 도전을 맞받아 대결하는 탄력성 있는 응전 능력에 의해서만 수확되는 열매. 경험은 일상적 감각의 타성 아래 때가 묻은 정식화(定式化)한 대상의 수동적 재현이나 그 주관화는 물론 거대한 정신적 공간 공포에 밀려 현실로부터 떨어져 나간 공허한 형식열(熱)의 그 어떤 표현 앞에도 내딛을 미래가 없음을 명백히 가르쳐주었다. 우리는 이제 미술사 발전의 필연적 방향과 현실의 줄기찬 요청에 따라 새롭고 힘찬 현실주의의 깃발을 올린다. 우리는 미학적 불모와 현실에 대한 무기력, 외래 신형식에의 몰지각한 맹종과 조형 질서의 무정부 상태, 그리고 순수한 미신이 지배하는 이 척박한 조형 풍토에 그것들의 극복을 위해 마땅히 도래해야 할 치열한 현실주의 바람의 필연성과 그 정당성을 확신한다.

우리의 테제는 현실로부터 소외된 조형의 사회적 효력성을 회복하는 일이다. 최저선에 걸린 색채의 일반적인 연상대(聯想帶)마저 박탈한 형식주의 아류들의 조국 없는 조형 언어와 현실 부재의 정적주의(靜寂主義)와 낡은 화범(畵範)에 속박된 무풍주의(無風主義)의 정체성(停滯性)을 반대하는 일이며, 새로운 역학(力學)과 알찬 현실적 조형 언어로 충전된 강력한 미학을 출산시키는 일이다. 표현의 구체성과 형상의 생동성을 확보하고 형상들의 날카로운 갈등을 통해서 모순의 전형적인 압축에 도달하는 일이다.

모든 현실주의 미술사의 풍부한 자산을 연료로 하고, 건전한 공간 탐색 속에 관통하고 있는 전보적인 조형 정신의 보편적 지평을 탄두(彈頭)로 하는 통일 개념에 굳건히 의거하여 우리 미술의 전통 속에 숨겨진 특유한 가치, 특히 일정한 사실적(實寫的) 지향을 계승 발전시키는 주체적 방향에 따라 현실 인식과 그 표현에서의 주관성과 객관성의 통일, 직접적 소여(所與)와 그것을 넘어서는 창조적인 주동(主動)의 통일, 전형성과 개별성, 연속성과 차단, 일운동(一運動) 계열과 타운동(他運動) 계열, 세부와 총체 사이의 전 갈등의 탁월한 통일을 내용으로 하는 강령을 실천하는 일이며, 그리하여 대립을 통해 통일에 이르고 통일 속에서 대립을 추구하는 역동적인 현실주의 미학의 심오한 회랑에 도달하는 일이다.

아직 우리의 조형은 난폭하고, 아직 우리의 사상의 연륜은 일천하다. 그러나 모든 위대한 예술의 역사적 유년 시대의 특징은 난폭하였다. 난폭성이야말로 공간으로부터 사라진 생생한 현실의 구체적 감동을 불러들이는 초혼곡(招魂曲)이며 난폭성이야말로 새로 태어나는 예술의 청정한 미래를 약속하는 줄기찬 에네르기이다.

오직 생생하게 반영하고 날카롭게 도전하고 강력하게 조직하는 공간의 끝없는 현실 가담만이 현대 조형의 숙명적 한계를 돌파할 것이다. 오직 공간 공포와 정적주의를 넘어서서 들끓는 현실에 맞서고 나아가 그것에 조형적 효력을 가함으로써만이 이 참담한 생의 조건으로부터의 진정한 자유에 대한 밝은 희망에 도달할 수 있음을 우리는 확신한다. 정직하고 능동적인 현실 파악과 인식 없이는, 모순에 찬 현실의 과감한 표현 없이는,

개척자적인 용기와 주체적인 조형 전통 확립에의
강한 의지 없이는, 떠나온 곳도 도착할 곳도 알 수
없는 이 밑 모를 생의 혼돈과 공간의 무질서로부터
그것을 뚫고 참된 의식의 자유와 참된 예술의 저
광활한 대지로 가는 그 어떠한 길도 차단되어
있음을 우리는 확신한다.

예술의 역사는 길고 그 흐름은 굴곡으로
이루어졌으나, 예술은 변함없이 현실의 반영이며
또한 변함없이 현실로부터 나와 현실로 돌아가는
끝없는 운동 그 자체인 것이다.

[……]

III. 현실주의란 무엇인가?

새 시대의 주체적 현실주의, 보편적이면서
독특하고, 전위적이면서 민족적인 강력한 새
현실주의란 무엇인가?

이것을 밝히고, 이것을 실천하기 위하여 우리가
걸어왔고 또 앞으로 걸어가야 할 미학적 견해의
방향과 기술적 탐색의 내용을 압축한다.

(1) 현실이란 무엇인가?

현실이란 객관적으로 존재하는 사물 및 생의
현상과 그 현상의 본질의 통일이며, 현상의 운동을
지배하고 관통하고 총화하는 그 운동의 총체
형상이다.

현상과 본질은 두 개로 분열된 것이 아니라
하나로 통일되어 있으며, 현상은 그 본질에 따라서
변화·발전하고 본질은 현상 속에서 가시적으로
나타나는 그 현상의 합법칙성이다. 말하자면
현실은 그 본질을 개시하고 있는 현상이요,
현상으로서 나타나는 현상의 본질이다.

예술이 현실을 그린다고 할 때, 그것은 사물의
현상만을 그리거나 사물의 본질만을 그리는 것이
아니라, 그 현상과 본질을 함께 그리는 것을 뜻한다.
그것은 매를 든 형상과 더불어 그 형상의 포악성을
그리는 것이며, 매 맞는 형상과 더불어 그 형상의
고통을 그리는 것이다.

현실은 단순히 현전(現前)하는 직접적 자연,
즉 감성적으로 개별적이고 즉자적으로 구체적인
일상적 사실의 단순한 집합이나 또는 그것의
국부화가 아니다. 현실을 사실적 직접성으로서만
이해한 점에 자연주의의 오류가 있다.

현실은 또한 사실과 현상의 저쪽에서
아물거리는 관념적인 본질이나 순수유(純粹有)는
더욱 아니다. 일체 인식과 그 표현의 토대인
사실과 생을 허무화시키고 그것을 넘어서, 그것을
제거하는 과정에서 절대적인 그 무엇을 찾으려 한
점에 추상주의의 오류가 있다.

현실은 바로 현상의 구체적·직접적인 사실을
토대로 하여 그것으로부터 고양되는 사실들
사이의 충돌과 통일, 사실들의 특징적인 집중과
압축, 사실들의 긴장되고 두드러지는 현전과
선택, 다시 말해서 그 사실들의 존재와 운동의
전형성(典型性)을 가르쳐 말하는 것이다. 현실은
특히 상황으로 압축되는 사회적 생(生)의 형상이며,
특징으로 고양되는 개별적 생의 총화이다. 현실은
사실의 토대 없이는 불가능하고 동시에 사실의
극복 없이는 또한 불가능하다. 현실은 사실의
총화이며 동시에 사실의 지양(止揚)이다. 현실은
특수하면서도 또한 보편적인 하나의 모순이다.
이 모순에 현실의 본질이 있다. 바로 이 모순에
현실주의 예술에 있어서 현실을 있는 그대로
반영하되 동시에 변형과 예술적 강조·과장이
또한 가능한 이유가 있다. 그러나 현실은 부단히
운동한다.

그리고 연속적인 운동 속에서 그 모순은
통일된다. 우리는 현실을 그 연속성, 그 발전
속에서 통일적으로 파악하지 않으면 안 된다.
끝없이 변화하고 있는 이 현실의 올바른 인식은

그것에 대한 인간의 능동적인 가담 속에서, 특히 역사적 체험 속에서 가능하다. 현실에 대한 인간의 능동적 가담으로서의 현실 인식, 특히 역사적 체험으로서의 집중적 현실 인석은 현실운동의 과거와 현재뿐 아니라, 그 미래까지도 예상하는 적극적인 의식 활동이다.

현실이 이미 단순한 사실적 잡다(雜多)의 소여(所與)만이 아니라 사실운동의 본질적 형상인 것처럼, 현실의식도 단순한 소여의 수동적인 지각일 뿐 아니라 소여와 더불어 그 본질을 파악하는 능동적 활동인 것이며 현실은 바로 이와 같이 능동적·적극적인 현실의식의 가담과 활동에 의해서만 올바로 파악되는 것이다.

(2) 현실의식이란 무엇인가?

현실의식이란 주어진 사물과 생의 총체로부터 그것과 더불어 그것의 형상인 현실을 인식하고 파악하는 의식 및 의식내용이다. 그것은 현실을 그 다양성과 개별성·직접성에서 접수할 뿐 아니라, 그 법칙성·통일성·총체성에서 집약적으로 접수한다. 단순히 수동적으로 접수할 뿐 아니라, 오히려 그 대상을 의욕하고 선택하며 능동적으로 해석한다.

현실의식의 기초는 통각(統覺) 체험에 있다. 통각은 소여를 수동적으로 접수하는 일상적 지각 경험을 전체로 하여 이루어진다. 시각(視覺) 위에 주어진 잡다로부터 통각은 하나 또는 일련의 대상을 선택하고 거기에 집중한다. 시각 체험에서의 통각 현상에 의하여 비로소 시각적 소여는 시각적 대상으로 높여진다. 수동적인 지각 경험과 능동적인 통각 경험은 동시에 이루어진다. 바로 이 동시성이 현실의식의 수동성과 능동성과의 통일을 함축하고 있다. 시각 체험에서의 이 동시성과 통일로부터 현실의식의 탄력성을 귀납할 수 있으며 의식에 대한 사물의 반영 작용과 사물에 대한 의식의 반작용의 통일성으로부터 시각적 현실 체험과 시각적 현실 파악에 있어서의 수동성과

능동성의 통일을 연역한 수 있다. 여기에서 우리는 현실을 단순히 수동적으로 인식할 뿐 아니라 그것의 변화 발전에 가담하면서 인식하는 현실의식의 적극적 측면을 이해하였다. 바로 이 측면에 의하여 우리는 현실운동의 핵심과 그 총체성, 강도, 밀도와 방향을 파악하며 이 측면에 의하여 우리는 사태를 해석하고 선택하며 전형과 특징을 구성하고 객관적 법칙과 주관적 요청의 결합 속에서 현실운동의 방향을 희망하고 욕구하게 된다. 우리는 이 능동성을 의식의 일반성으로부터 하나의 경향적 특질에로까지 발전시켜야 한다. 그것은 현실을 창조적으로 표현하는 현실주의의 하나의 깃발로까지 높혀져야 한다.

이렇게 함으로써만 우리는 현실의 예술적 반영과 표현에 있어서의 변형 및 과장과 강조의 새 원리, 새 역학(力學)의 창조를 기할 수 있다.

현실의식의 능동성은 치열한 역사적 체험에서 그 절정에 이른다. 수많은 인간의 희망과 투쟁의 응결체인 이 역사적 시간의 체험은 현실에 대한 인간의 능동적 가담의 극치이며 이때의 현실의식이야말로 참된 역사의식이고, 이때의 인간 의식의 능동성이야말로 참된 자유의 근거요 창조의 추력(推力)이다. 현실의 반영, 특히 상황 속에 압축되어 들어간 군중 체험을 공간 속에 표현할 때 가장 큰 문제는 바로 이 능동성이다. 이 능동성의 강화만이 우리들로 하여금 힘의 표현, 고양된 상황 자체의 고도한 표현으로 이끌 수 있다. 낡고 무기력하고 편협한 모사론(模寫論)과 기계론적 객관주의의 숙명론을 버리고 탄력 있는 새 현실주의를 건설하는 길은 바로 수동적 인식의 토대 위에서 오히려 이 능동성을 강화하고 확대하는 길이다.

(3) 현실주의란 무엇인가?

현실주의는 시각적 형상을 통하여 다양한 생활 현실을 공간 속에 구체적으로 폭넓게 반영하되

그것을 기계적·수동적으로 재현하는 것이 아니라 높은 예술적 해석 아래 필요한 변형, 추상, 의곡에 의하여 전형적으로 심오하게 표현하는 것이다.

그것은 단순한 사실적 현전만을 묘사하는 것이 아니라 현실운동의 역사적 과거와 현재 또 그 미래까지도 함축하며, 단순한 현장만을 그리는 것이 아니라 공간적 거리를 넘어서 조형적 의미와 내용의 요청에 따라 가능한 모든 특징적 공간 현실을 동시에 압축 표현한다.

그것은 완강하면서도 융통성 있는 목적론적 질서 밑에 현실의 총체적 현상과 비밀을 구체적으로 정사(精査)하고 그 내용을 시각적으로 구성하는 것, 단적으로 말하여 그것은 현실의 예술적 구성이다. 현실은 그 본질상 기계적 재현이 아닌 예술적 구성에 의하여 반영될 때 오히려 더 높고 더 힘찬 현실성을 획득한다.

현실주의를 말할 때 언제나 발생하는 혼란이 있다. 그 첫째는 19세기와 20세기 미술에 있어서와 같은 하나의 구체적인 역사적 경향으로서의 현실주의와 일반적 창작 방법 즉 원칙적으로 정당하고 충실한 현실 반영을 표현하는 예술적 방법으로서의 현실주의와의 혼동 또는 그 어느 한쪽 만에의 집착이다.

이에 대하여 그 둘째는 하나의 구체적인 역사적 경향으로서의 반현실주의와 예술적 인식 및 일반적 창작 방법 속에서 일정한 정도로 작용하는 반모사적 지향 혹은 추상적 기능을 혼동하는 일이다. 역사적 경향으로서의 현실주의와 일반적 창작 방법으로서의 그것 사이의 상관관계를 올바르게 이해하지 못하고 경향이 아니라 방법으로서만 파악할 때 현실주의의 구체적인 양식적 결정성은 용해되어버리고, 미술 발전의 합법칙성의 여러 문제를 애매하게 하며 그것들을 혼란과 착종 속으로 몰아넣는다. 이에 반해 방법이 아니라 경향으로서만 파악할 때 미술 발전의 풍부한 다양성의 계기를 말살하게 된다. 여기에서

요청되는 것은 다양한 계기인 일반적 창작 방법으로서의 현실주의와 하나의 경향으로서의 현실주의와의('현실주의와의'의 오기—편집자) 상호관계를 정확하게 파악하는 일이다.

한편 역사적 경향으로서의 반현실주의와 인식 및 표현의 본질적 국면으로서의 반모사적 지향 또는 추상의 관계를 올바르게 이해하지 못하고 국면을 전면으로 확대하고, 하나의 경향이 아니라 절대적이고 보편타당한 방법으로 고집할 때, 미술은 현실로부터 증발한 하나의 WEG ABSTRAHIEREN(추상—편집자)으로 되어버린다. 여기에 대해 반모사적 지향 또는 추상을 대상 인식과 그 반영에서 있는 그대로의 현실 재현과 더불어 작용하는 본질적인 한 국면으로서 이해하지 않고, 현실주의와는 철저히 무관한 하나의 경향적 특징으로서만 이해할 때 미술 발전에서 차지하는 반현실주의의 일정한 가치와 일정한 필연성을 매장해버리고 결국은 현실주의 자체마저 편협한 자연주의로 전락시킨다.

역사적 경향으로서의 현실주의와 반현실주의는 요셸 간트너가 해명한 바와 같이 미술사 발전의 필연적인 파장의 한 극단과 다른 한 극단으로서 날카롭게 대응하고 있다. 그러나 두 극단 사이에 놓여 있는 거의 무한대한 변용 가능의 점이 지대(漸移地帶)에서는 일반적 창작 방법으로서의 이 두 개의 지향이 미술사 전반에 걸쳐 다종다양한 현상 속에 복잡 미묘하게 얽히고 서로 영향하고 서로 갈등하고 서로 패권(覇權)을 교환하면서 발전한다. 동시대적인 각 미술 경향들 사이에서, 심지어 한 경향의 내부, 한 작가 세계의 내부, 한 작품의 내부에 있어서까지도 양자는 서로 얽혀 있다. 이 문제의 혼란을 극복하는 길을 경향에서의 대립과 방법에서의 공존 사이의 유동적인 관계를 똑바로 파악하는 일이다.

그리고 하나의 새로운 미술운동으로서의 현실주의는 이와 같은 일반적 방법의 본질 구조에

대한 투명한 이해에 폭넓게 기초하여 새 시대의 새로운 정신의 요청과 현실의 상황적 본질에 즉하여 그 경향성과 그 방향을 전혀 새롭게 날카롭고 독특하게 정위해야 한다.

현실주의란 바로 이와 같은 두 국면의 갈등이 현실의 생동하는 반영이라는 반향으로 긴장하면서 통일되는 발전이다. 지난 시기의 현실주의에서는 추상적 지향이 묘사적 지향에게 일방적으로 복종하였다. 도래하는 새 현실주의는 가일층 높혀진 폭넓고 탄력 있는 현실 반영의 강력한 목적론적 질서 밑에서 지난 시기에 죽어버린 방법적 특질로서의 추상적 지향의 정당한 생활력을 회복하고 강화하는 방향이다. 이리하여 현실주의는 다시금 있는 그대로의 현실의 반영이면서 동시에 풍부한 변형과 과장과 추상의 가능성으로서 강화된 예술적 표현에 의한 현실의 반영이게 된다.

그러나 이 가능성은 경향으로서의 반현실주의가 보여주는 그 극단성과는 인연이 없다. 현상과 그 본질의 통일로서의 현실, 현실의식의 수동성과 능동성의 통일, 현실 표현에서의 구체성과 추상성의 통일은 새 현실주의의 기본 내용이며 이 내용이 지어주는 새 가능성들의 계기에 따라 현실주의는 그 토대와 건축을 확고히 발전시킨다.

(4) 새 역학이란 무엇인가

현실 인석에 있어서 중요한 것은 현실을 힘과 힘의 운동으로 이해하는 기본 관점의 확립이다. 현실을 인식한다는 것은 현실과 함께 현실 속에 있는 여러 가지 모순을 인식하는 것이며, 모순의 구조와 모순 사이의 관계, 또 그 관계들의 복합화의 모든 층구조(層溝造)를 총체적으로 인식하는 것이다. 사물과 생(生)과 상황 속에서 대립하고 충돌하고 발전하는 이 모순의 작용에 의하여 현실은 곧 힘과 힘의 운동으로서 나타난다. 모순은 존재의 규정이며 운동의 본질이며 힘의 산출자이다. 한 사물이나 형상의 내부에 있는 두

개의 상반된 경향의 충돌이나 서로 다른 사물들 사이의 대립 또는 서로 다른 색채들 사이의 날카로운 대조는 맞서고 있는 양자(兩者) 사이에 긴장을 조성시키고 이 긴장에 의하여 사물, 형상, 색채들은 생동성을 갖게 된다. 생동성이야말로 예술의 기본 문제다. 현실을 모순 관계로 이해하고 힘의 운동으로 표현하는 역학적(力學的) 방법에 의거할 때 비로소 공간은 약동하게 되고 비로소 그 역동적 효력의 파급 범위를 확보한다. 능동적으로 파헤쳐서 인식된 현실 형상은 그 반영에 있어서도 필연적으로 역동적인 표현을 요청한다. 따라서 역학(力學)은 현실주의 조형의 불가결한 무기로, 기본적인 기법으로 된다.

그러나 모순이 생동성의 영원한 근거인 것과 마찬가지로 모든 시대의 모든 화면에는 많든 적든, 강하든 약하든 간에, 그 형상과 공간 및 색채 처리의 일반적 방법으로서의 역학과 갈등 형식이 숨어 있다.

새 현실주의가 요구하는 것은 일반적 방법으로서의 역학이 아니라 하나의 특수한 경향적 기법으로서의 역학주의(力學主義)다. 일반적 방법으로서의 역학 또는 갈등은 모순의 동일률(同一律) 즉 조화와 균형에로의 경향을 핵심으로 삼고 그 배반율(背反律), 즉 대립과 분열에로의 경향을 부차적인 것으로 삼는다. 이에 반해 특수 경향으로서의 갈등 형식은 동일률을 부차적인 것으로 배반율을 핵심적인 것으로 삼는다. 현실주의의 새 역학은 이와 같이 일반적 방법으로서의 갈등을 토대로 하면서, 그 갈등 형식을 경향적 특질로 확대하고 높이고 앞세우는 곳에서 그들을 잡는다.

새 역학은, 공간 내부의 여러 개의 모순, 여러 갈래의 힘과 힘의 계열들이 세부적으로 그 갈등을 해소시키면서 부단히 응결·조화·균형·침투·통일에로 이르는 총체적인 복합화 과정을 그 토대 또는 그 배경으로 깔아 흡수하면서 동시에

그것을 넘어서서 형상적 간부(幹部) 사이의 첨예한 대립을, 중요 운동 계열들 사이의 날카로운 갈등을, 전형(典型)과 전형, 특징과 특징 사이의 가파른 충돌을 조직하는 하나의 기술적 경향으로 발전해야 한다.

이 역학은 지난 시기의 현실주의의 통일성보다 더 높고 더 완성된 통일성을 요구하는 시대정신의 산물이다. 지난 시기의 현실주의가 도달한 통일성을 일반적 방법으로서 접수하면서도 경향적으로는 부정하고 오히려 대립성을 강조하는 방향에 따라 그 통일을 화면 밖으로 유예(猶豫)하고 요청적으로 미래화(未來化)하는 점에 이 역학의 특징이 있다. 분열과 상극, 적의(敵意)와 부조리와 소외, 파괴와 불신과 파쟁(派爭)을 특징으로 하는 현시대의 내용적 경향에 상응하는 조형 기술 체계의 핵심이 바로 여기에 있다.

그러나 이것은 끝끝내 현실 반영의 한 방법일 뿐이다. 방법으로서의 역학의 한계 밖으로 역학을 끌어내어 기계력의 포학한 인간 지배를 찬미토록 만든 미래주의의 그것과는 아무런 인연이 없다.

이 역학은 정학(靜學)의 모멘트까지도 포함하는 체계다. 발성의 체계가 침묵까지도 포함하듯이, 힘의 억압, 힘의 동결, 힘의 압축과 무력(無力) 상태, 힘의 정적(靜寂)을 표현하는 차디찬 역학과 더불어 발랄한 힘에 대비된 힘의 죽음을 그리는 정학(靜學)도 포함한다. 또 그것은 그 정적의 정점에서 평면화·간결화한 모순을 요약하는 〈그림〉의 모멘트도 포함한다.

우리는 공간에서의 여러 형태의 갈등을 분석·실험하는 과정에서 이 역학과 새 현실주의의 내용을 풍부히 할 것이다. 바로 이 갈등은 현실주의 미학의 관건이며 현실적 시각 언어를 강력화·효력화하는 기법의 핵심이다. 역학은 바로 갈등의 체계다.

(5) 갈등이란 무엇인가?

갈등은 현실 모순의 공간적 반영 형식이며 시각적 구성 형식이다. 그것은 각 시각 요소들 사이의 상호충돌이며 그 층들의 복합이다. 단순 갈등으로부터 복합 갈등으로, 상생 관계(相生關係)로부터 상극 관계(相克關係)로 이르는 공간 갈등의 층구조는 매우 복잡하다. 그러나 화면 속의 이같이 복잡한 민주제적 다양성도 연속·침식·응결·균제·고양 등의 원리에 의해 전 화면을 지배하는 군주제적(君主制的) 질서 아래 통일되어버린다. 경향으로서의 갈등은 이와 같이 세부적 갈등을 화면 내부에 집중시키고 유패시키는('유폐시키는'의 오기로 보임—편집자) 군주제적 통일성을 기초적으로는 흡수하면서도 그 핵심 표현에서는 오히려 충돌과 대립을 더욱 격화함으로써 그 통일을 화면 밖으로 유예하고 미래화한다. 이리하여 화면 내부의 운동이 화면 밖으로 잠재적 운동 공간 속으로 현실화되면서 발전하고, 공간은 마침내 강력한 효력성의 자장을 형성한다.

이것은 화면과 관조자 사이에 고정되어 있는 반(半)투명성의 개입을 제거하고 화면의 자극적인 운동을 관조자 속으로 직접 연속시키고 확대시킴으로써 어떤 새로운 통일에 도달하려는 방향이다. 형상 사이의 갈등이 심화됨에 따라 화면은 관조자의 여념(餘念) 없는 도취의 대상이나, 주관적인 자기향수의 매체가 아닌 하나의 도전으로서, 비판과 사상의 혼입(混入)으로 인해 긴장된 지적 정서의 발생을 유도하는 하나의 도전적 사태로서 현전한다. 화면은 관조자와 갈등 관계를 형성하고 양자(兩者)의 가파른 역관계(力關係) 속에서 화면이 정위(定位)하는 현실 해석의 방향으로 점차 비판적 기분이 앙양된다. 이리하여 갈등은 화면 내부의 현실화된 예술적 역학체계로부터 화면 외부의 잠재적인

현실적 역학체계 속으로 확대되고 그 현실적 효력을 실현시키면서 발전한다. 갈등은 현실로부터 예술 속으로 반영되어 들어와 다시금 예술로부터 현실 속으로 되돌아간다.

경향으로서의 갈등은 그 극단에서 몽따쥬와 부분 강조로 나타난다. 몽따쥬의 소격 효과는 몽따쥬에 의한 현실의 총체적 반영과 현실 모순의 선명한 집중 표현의 직접적인 결과로서 이것은 관조 심리 내부의 대상에 대한 기초적 친숙감과 더불어 그것에 대한 소외감을 동시에 조성시킴으로써 비판적 기분을 유도한다. 소외 효과는 대상에 대한 환각이나 대상의 사실적 유비(類比)에 의한 감정이입을 적절히 차단하는 강력한 갈등 기술에 의거하여, 대상에 밀착하려는 근원적 경향과 충돌하면서 부단히 대상과 관조자 사이에 비판적 거리를 마련하고 부단히 대상으로부터 관조자를 밀어내고 소외시킴으로써 그로 하여금 대상 속에 압축된 모순의 핵심을 구체적으로 선명하게 파악하게 하고 나아가 비판하게 한다. 더욱이 그것을 향수(亨受) 과정에 점차 제고(提高)되는 지적 앙양 속에서 감동적으로 열렬히 비판하게 만드는 효과이다. 몽따쥬는 바로 이러한 효과에 의하여 화면을 현실에 대한 관조자의 방향 정위자(定位者)로, 훌륭한 교사로까지 이끌어 올린다. 바로 이러한 기능의 수행, 그 높은 효력성 속에서 유예된 통일이 비로소 이루어진다.

갈등은 모순의 지적 간결화, 평면화 속에서도 빛나는 기법이다. 그것은 때로는 카리카추어로, 풍자와 해학으로 또 때로는 고도한 사상의 내용과 그 전개를 시각화하고 표현하는 이념 예술의 기법으로서 나타난다.

이것은 갈등의 가장 높은 단계로서, 아마도 갈등이 그 자체의 규정을 해소시키지 않고 표현할 수 있는 한 가장 높은 단계일 것이다. 갈등의 전 체계는 바로 이것까지도 포함한다.

갈등은 현실주의 조형의 눈동자다. 갈등은 현실로부터 나와 예술 속으로 오고, 예술로부터 나와 현실로 돌아가는 그 반복 속에서 확대되고, 높은 통일에 도달하는 끝없는 운동이다. 이 운동, 이 원리의 눈동자 밑에서 우리는 일체의 기법을 이해하고 그리고 추구한다.

[······]

(출전:『현실동인 제1선언: 현실동인전에 즈음하여』, 전시 도록, 1969)

[현실과 발언 창립 선언문]
삶의 현실과 미술로서의 발언

우리는 오늘날 여기서 벌어지고 있는 갖가지 기존 미술 형태에 대하여 커다란 불만과 회의를 품고 있으며, 스스로도 자기 나름의 모순에 빠져 방황을 거듭하고 있습니다. 이러한 사실의 자각은 우리들로 하여금 미술이란 진실로 어떤 의미를 가지며, 또 미술가에게 주어진 사명은 과연 어떠한 것인가. 그것을 어떻게 다해 나갈 것인가 등등의 원초적이고도 본질적인 물음으로 다시 되돌아가게 하고 있으며 새로운 방향을 찾아보려는 의욕을 다지게 합니다.

돌아보건대, 기존의 미술은 보수적이고 전통 있는 것이든, 전위적이고 실험적인 것이든, 유한층의 속물적 취향에 아첨하고 있거나 또는 밖으로부터 예술 공간을 차단하여 고답적인 관념의 유희를 고집함으로써 진정한 자기와 이웃의 현실을 소외 격리시켜왔고, 심지어는 고립된 개인의 내면적 진실조차 제대로 발견하지 못해 왔습니다. 그리고 소위 화단이라는 것은 예술적 이념이나 성실성과는 거리가 먼 이권과 세력 다툼으로 어지럽혀져 왔으며, 많은 미술인들은 이러한 파벌 싸움에 알게 모르게 가담함으로써 스스로를 욕되게 하고, 미술교육을 포함한 전반적 미술 풍토를 오염시키는 데 한몫을 거들어왔습니다.

우리들 자신도 대부분 이제까지 각자 외롭게 고민하는 것만이 최선의 자세인 듯 생각해왔으며, 동료들과의 만남에서까지 다만 편의적이고 습관적인 데서 벗어나지 못함으로써 공동적인 문제 해결과 발전의 가능성을 포기해버리려 하지 않았나 합니다.

이 모든 것들에 대해 심각하게 반성해보자는 것이 여기에 함께 모인 첫 번째 의의입니다. 나아가 미술의 참되고 적극적인 기능을 회복하고 참신하고도 굳건한 조형 이념을 형성하기 위한 공동의 작업과 이론화를 도모하자는 것이 우리의 원대한 목표가 되겠습니다.

그러기 위해서 작가와 이론가를 포함하여 뜻을 같이하는 사람들끼리 모여 서로가 기탄없이 대화를 나누어 의식의 심화와 연대감을 조성함으로써 새 시대를 향한 예술의 전개에 창조적인 역할을 발휘하겠다는 뜻으로 우리는 이 모임의 의지를 다짐하고자 합니다.

우리의 모임에서 내세우는 '현실'과 '발언'이라는 명제는 우리가 앞으로 모색해야 할 방향에 대한 다음과 같은 물음을 함축하고 있다고 봅니다.

1. 현실이란 무엇인가? 미술가에 있어서 현실은 예술 내부적 수렴으로 끝나는가, 혹은 예술 외부적 충전(充電)의 절실함으로 확대되는가? 이 문제로부터 현실의 의미에 대한 재검토 및 미술가의 의식과 현실의 만남의 문제.
2. 현실을 어떻게 보고 느끼는가? 현실 인식의 각도와 비판 의식의 심화, 자기에 뿌리내리고 있는 현실의 통찰로부터 이웃의 현실, 시대적 현실, 장소적 현실과의 관계, 소외된 인간의 회복 및 미래의 긍정적 현실에 대한 희망.
3. 발언이란 무엇을 의미하는가? 발언은 어떻게 이루어지는가? 누가 발언자이며, 무엇을 향한 발언인가? 누구를 위한, 누구에 의한 발언인가? 발언자와 그 발언을 수용하는 사람들과의 관계는 어떤 것인가?
4. 발언의 방식은 어떤 것일까? 어떻게, 어디서, 어떤 효율성의 기대 아래 이뤄져야 하는가? 발언

방식의 창의성, 기존의 표현 및 수용 방식의 비판적
극복, 현실과 발언 간의 적합성과 상호작용.

이러한 물음들의 '현실과 발언'이라는 명제 안에서
끊임없이 추구되어야 한다는 전제 아래, 우리의
모임은 보다 폭넓은 대화를 통해 내실을 다지면서
지속적인 작업과 이론을 통해 각자의 창의성이
모아져 공동적 이념의 형성으로 발전하리라고
믿습니다.
　　이와 같은 취지에 기꺼이 찬동하는 동인들의
모임을 만들고자 합니다.

1979년 12월
'현실과 발언' 발기인 일동

[광주자유미술인협의회 창립 선언문]
미술의 건강성 회복을 위하여

작가들은 발견자여야 한다. 이 땅과 이 시대의
상황을 보는 자들이어야 한다. 상황이 모순과
비리에 가득 차 있다고 한다면 거기에 집중적
관심을 갖고 있어야 할 것이며 그것은 양심의
명령일 것이다. 그러나 우리의 미술은 줄기차게
양심을 거부해왔다. 1) 쾌락적 탐미 2) 복고적 허영
3) 회고적 감상 4) 새로운 조형에의 광신 따위로
사회의 인간적 진실을 버리고 조형적 자율과
사치와 허영의 아름다움이 갖는 허망의 늪으로
빠져들어갔다. 인간으로서 작가는 허망한 것을
추구할 것이 아니라 그 상황의 구체성과 항상
접근해 있어야 한다.
　　작품의 내용은 그 접근의 증언과 발언이어야
한다. 미술이란 전달함이 그 존재 방식의
본질이라면 증언과 발언의 힘을 갖게 될 것이다.
따라서 그것은 인간 사회의 비리에 던져지는
도전장이 되리라.
　　형식은 자유의 명제 아래 상쇄돼야 한다. 어떤
획일화의 형식적 규제도 배제돼야 한다.
　　이 시대는 사화의 구조적 모순에 눌려 있는
참담한 시대이다. 절대 다수의 인간들은 모든
문화적인 것과 먼 거리에서 단지 생업에만 충실한
동물적 상태에 놓여 있다. 따라서 이 상황에 우리는
끊임없이 도전해야 한다.
　　인간 존엄을 향한 고귀한 노력을 먼저 작가
자신의 반성적인 것으로 받아들이고 이 시대의

모순을 유발케 하는 최악에 우리는 힘차게
접근하여 이 시대가 명령하는 양심으로서 인간의
존엄함에 기여할 것을 우리의 사랑법과 더불어
선언하는 바이다.

1979
광주자유미술인협의회

한국 현대미술의 빗나간 궤적

성완경(미술평론가)

[......]

통합의 기능에서 장식의 기능으로

최근 한국 미술이 지닌 문제점의 하나는 미술의
기능이 본래적으로 가진 사회와의 통합의
기능으로부터 장식의 기능으로 전치(轉置)되어
그 파행적인 궤적이 차츰 심화되고 있다는
점이다. 때문에 정상적인 미술의 효용에 바탕을
둔 미술문화의 전개가 크게 위협받고 있다고
생각된다. 여기엔 미술 자체와 사회의 여러 복잡한
요인이 작용되어 있다.
　　예술은 통합(統合)과 전복(顚覆)의 두 가지
대립된 본질적 기능을 통하여 한 사회가 건강하게
존속할 수 있도록 한다. 한 사회의 건강에 예술이
작용한다는 것은 예술이 그 사회의 생물적인
구조와 기능의 장(場)에 장식의 기능으로서만이
아니라 근원적인 기능으로 참여한다는 것이다.
장식의 기능으로서만 존재한다는 것은 예술이
사회의 이 같은 유기체적인 현실로부터 유리되어
변두리에서 오직 기생적으로 빌붙어 존재한다는
말이다.
　　이 같은 기능의 변질은 미술 활동의 영역에
직접 개입된 작가들의 작품과 의식에서도 여러
가지 검증 가능한 형태로 드러나 있을 뿐 아니라,

48

미술에 대한 수용의 문화적 패턴에서도 역시 잘 드러나 있다. 나아가 미술 작품의 유통과 미술 정보의 생산에 제도적으로 관계된 여러 전문 및 비전문직 종사자들은 일종의 기득권으로서 미술의 어떤 신화를 거의 맹목적으로 유지, 강화시키고 결과적으로 이 같은 현상에 내재한 문제점들을 감추어 오히려 더욱 속 깊은 병폐로 만드는 데 한몫 거들고 있다고 보아진다.

작가의 미술 활동의 국면과 사회의 미술 수용의 국면이라는 두 가지 방향으로 편의상 나누어볼 수 있다. 이 같은 두 가지 극점 중의 하나는 미술인의 의식 속에 도사린 작가의 사회적 알리바이가 현실의 토양에 발붙이게 하는 중력을 앗아감으로써 미술인 자신을 비현실적인 무중력의 공간에서 표류케 하고 있는 점을 들 수 있다. 그리고 다른 하나는 상투적인 예술의 신화와 권위에 바탕을 둔 무비판적인 예술 존중의 문화적, 경제적 태도가 일종의 사회적 가식(假飾)으로까지 전락할 만큼 미술의 참된 사회적 수용과 기능과는 거리가 먼 허구적인 미술 애호의 틀을 만들어내었다는 점이다.

작가 의식의 사회적 알리바이와 상투화된 예술 애호의 허구는 결국 미술 활동과 그 기능, 창작의 양식과 질(質), 미술의 정보와 비평, 미술교육, 미술의 사회적 수용 패턴 등 미술의 창작으로부터 수용에 이르는 전체적 고리의 각 부분에 심각한 위협을 가함으로써 결국 미술 창작의 본질과 그 문화적 행태가 변질되거나 전치되는 병적인 징후를 드러나게 하였다. 이러한 징후는 여러 가지이다.

미술 경향의 보수와 전위

먼저 미술 창작의 측면에서 창작의 질과 행태에 드러난 전치의 갖가지 징후가 논의될 수 있겠다. 최근 한 세대 정도의 시간 폭을 두고 볼 때 나는 이 시기가 무엇보다도 한국 미술이 악성적으로 아카데미즘화되고 무력화(無力化)된 시기라고 생각한다. 사실 이 같은 현상은 그 전부터 우리 미술의 역사 속에 내재되어 있던 문제가 최근 미술 활동이 양적으로 팽창되면서 보다 확대된 모습을 드러낸 것에 지나지 않는 것이라고도 할 수 있다.

이와 같은 이분법에 무리가 있을 수도 있지만 편의상 보수적 경향과 이른바 실험적 또는 전위적인 경향의 두 가지로 나누어놓고 살펴볼 수 있겠다. 우선 보수 진영의 성공한 일부 중견 및 원로 작가들—이들의 이름은 이를테면 금년 봄 여러 화랑이 기획한 원로 및 중견 작가 초대전이란 형식의 전시회에 주로 오르내린 이름들이다—의 작품들에서 작가가 응고된 전통적 미술 양식의 권위에 집착함으로써 스스로를 판에 박은 양식의 수공적인 복제 기술자로 전락시키고 있음이 주목된다.

이러한 작품들은 본래적인 소통 형식으로서의 힘을 상실하고 낡은 양식의 권위에 빌붙어 스스로를 신비롭게 위장하고 있는 것에 지나지 않는다. 그러면서도 계속 문화적으로 존중받고 금전적으로 환산되고 있는 이러한 행태는 작가 의식의 타락뿐만이 아니라 한 사회의 문화 행태의 타락이란 점에서도 마땅히 비난될 만한 것이다. 이들 작가들이 그 같은 비난으로부터 벗어날 수 있는 것은 다름 아니라 신비화된 미술의 신화가 사회적으로 통념화되어 그들을 둘러싸는 두터운 보호막을 만들고 있기 때문이다.

키치와 사전(私錢)으로서의 미술

미학적인 질에서 볼 때 이들의 작품은 키치(Kitsch)의 특질[3]을 거의 그대로 지니고 있으며, 문화적·경제적 측면에서 볼 때 사전(위조화폐)과 하등 다를 것이 없는 것이다. 다른

점이 있다면 글자 그대로의 위조화폐가 경제를
교란시키는 것과는 달리 이들 사전은 실제로
경제도 사회도 교란시키지 않는다는 점이 다를
뿐이다.

　그러나 이는 '본질적으로는 이윤 추구에
종속되어 있으면서도 동시에 문화적으로는 예술의
순수성을 보전하려는' 현대 자본주의 사회의
속성[4]이 '절대로 부패하지 않을 듯이 보이면서도
사실은 부패할 수도 있는' 이런 예술을 문화적으로
경제적으로 용납하고 있기 때문이지, 이들
작가들이 실제로 부패하지 않았기 때문은 아니다.
부패해도 해를 끼치지 않는 듯이 보일 뿐이다.

　실제 이들 사전은 그것이 미술의 참다운 소통
형식으로서의 가치를 지니고 있는지에 대한 이의를
제기하지 않을 맹목의 문화적 통념과 속물주의에
의해서 그 유통을 보장받고 있다. 살아 있는 예술은
본래 무엇인가 전달한다. 그리고 그 전달된 '무엇'은
대개 참된 가치이다. 참된 가치란 '가능한 것을
향한 공동 체험의 양상'을 말한다. 참된 가치를
소통시키지 않은 채, 무엇인가 의미 있는 것'처럼'
통용되고 있다면 그것이 부패의 징후, 곧 질병의
징후가 아니고 무엇이랴.

　보수 진영의 미술이 모두 원로 및 중견 작가
초대전에 초대되는 인기 있는 작가들만으로
이루어져 있는 것은 물론 아니다. 그 밖의 많은
동서양화 작가들이 딱히 보수(保守)도 아니고
또 실험도 아닌 차원에 속해 있다고 보아야 될
것이다. 또한 보수적이란 말도 해석하기 나름이며
어떤 점에서는 오늘의 미술의 속성 자체가,
아방가르드까지 포함하여 정치적인 의미에서
보수적인 속성을 지녔다고 말해야 옳을런지도
모른다.

　전시회를 중심으로 한 미술가의 활동 방식
자체가 지닌 보수성도 얘기될 수 있을 것이다.
그러나 이런 문제는 논외로 하고 여기선 보수적인
미술 양식 자체의 문제만 논의하기로 하자.

보수적 양식은 장르의 위계 개념과 미술사적인
권위에 바탕을 두고 있다. 보수적 양식의
미술에서도 얼마든지 자유로운 개성이 표현될
수 있음은 물론이다. 그러나 어디까지나 그것은
사회라고 하는 미술의 수용자가 여러 가지
수준에서 참여함으로써 완결되는 것이다. 그것은
작가와 미술 관중이 함께 이루는 어떤 가능한 것을
향한 공동적인 체험의 양상이어야 한다.

창작과 수용

물론 작가는 이 같은 체험을 항상 의식의 차원에서
산출해내는 것은 아니다.

　미술 관중이 무엇을 원하니까 그것을 이렇게
나타내야겠다 하는 식의 것은 더욱 아니다.
작가는 자유롭고 정직한 작업으로, 그 대부분은
무의식적인 힘에 끌려, 자기를 드러낼 뿐인 것이다.
그러나 예술가가 자유롭고 무의식적인 힘에 끌려
작업을 한다고 하더라도 그가 절대적인 영원의
공간 속에서 영원의 얼굴을 향하여 창작하고 있는
것은 아니다. 그가 만든 어떤 작품도 결국 그 얼굴은
사회를 향해 있는 것이다. 창작의 성역(聖域)이
실제의 사회 공간을 배제한다고 생각한다는 것은
순전한 오해에 불과할 뿐이다. 개인적인 창조의
밀실에서 나온 듯이 보이는 작품도 결국은 사회의
'상상적인 공통 체험의 장'으로 수용됨으로써
실제의 사회 공간 속에서 삶을 얻게 되는 것이다.
예술이 살아 있는 문제들의 실재성들로부터 떨어져
존재할 수 없는 것이 바로 이 때문이다. 사회의
본질이 변화와 역사 속에서 끊임없이 뒤끓고
진통함으로써('진동함으로써'의 오기로 보임—
편집자) 예술에 대하여 '동적인 제약을 하는 동시에
충족에 대한 기대와 요청을 함으로써' 결국 예술을
영원의 공간이 아닌 사회의 공간으로 통합시키기
때문이다.

바로 이 점에서 양식 문제를 반성해볼 수 있다. 오늘의 여러 보수적 양식의 미술은 이 같은 요청에 별로 충족을 주지 못하고 있는 게 사실이다. 사멸한 낡은 양식들이 어떻게 변화하는 시대의 여러 창조적인 개인과 집단의 잠재력을 자극하고 그들의 충족의 요구에 응할 수 있을 것인가. 이 점에서 "기관차의 시대에는 기관차의 옆에 놓아도 견딜 수 있는 작품이어야 한다"는 레제의 말을 되새겨봄 직도 하다. 이 말은 물론 작품 양식의 시각적 임팩트에 초점을 둔 것이겠지만, 넓은 의미로 우리 시대의 체험에 호소할 수 있는 양식이 어떠해야 할 것인가에 대한 암시도 될 것이다. 오늘날 개인적인 차원에서나 집단적인 차원에서 우리가 체험하는 역동적인 시각 현실이나 심리적 갈등을 형상화하지 못한 채 양식의 껍데기 속에서 기교에 빠져든 미술은 결국 '금빛 액자 속의 희미한 그림자들'로만 남을 것이다. 우리의 미술이 서구의 미술을 수용하는 과정에서 여러 뜻있는 양식들을 소외시켜왔던 점도 이 기회에 지적되야('지적되어야'의 오기— 편집자) 할 것이다. 특히 예술과 사회의 통합 문제를 근원적으로 제기하거나 또는 양식적으로 통합의 기능을 유리하게 수행했던 사조는 예외 없이 소외되었다고 볼 수 있다.

실험미술과 집단 미학

이 같은 양식의 경직 현상은 실험적인 미술의 진영에서도 그 양상을 약간 달리하며 꼭 같이 드러나 있다. 60년대 중반 이래 최근에 이르기까지 표면상 가장 떠들썩한 실험적 또는 전위적 미술을 주도한 것으로 보이는 일군의 작가들이 있는 것 같다. 대개 이들은 한국 추상미술 이후의 여러 실험적 미술 경향의 전면에서 활약한 사람들을 거의 다 포함하는데 이들은 국내외의 여러 활발한 전시회를 통해서 거의 일체된 유형의 집단적 미학을 만들어냈다.

실제 최근 몇 년 내로 중요 공모전이나 단체전, 개인전 등에서 뚜렷이 확인할 만한 형태로 드러난 어떤 미학적 원리가 발견된다. 이것들은 대체로 60년대 중반 이래 우리 실험미술의 중요 지도 노선을 따르며 다분히 서로 공통된 원리들을 여러 전통적 기법이나 재료로 확대, 재생산해낸 많은 작품들을 우리 앞에 보여주었다. 이들의 작품에서 우선 아래와 같은 몇 가지 특성이 관찰된다.

첫째 관념주의다. 미술이 시각의 문제로부터 사고(思考)의 문제로, 표현의 문제로부터 관념의 문제로 전치되었다. 즉 형상의 힘을 조직하여 개체적인 특수한 감동을 전달하는 표현의 차원으로부터 미술의 형식적 요소 자체를 해체하여 기술적으로 조작함으로써 거기서 얻어지는 관념적 만족에 자기를 동화시키는 차원으로 바뀌었다. 이러한 작품들에서는 관념 자체의 도식성 때문에 일정한 만족의 도식성, 포만의 도식성이 드러나 있다. 관념의 포만이 형상의 힘을 대체한다. 또한 조작이 개재된 기술의 완결성이 작가의 표현 의식의 부재(不在)를, 진정한 표현적 발기(發起)의 임포턴스를 감추고 있다.

둘째, 기술에 관한 오해다. 관념의 어떤 도식에 형식의 완결성을 부여하기 위하여 재료와 기술에 부자연스러운 방법으로 끔직하게('끔찍하게'의 오기—편집자) 혹사되고 있는 점이다. 본래 기술이란 것은 인간이 환경과 재료의 도전에 대하여 자신의 생태적 요구를 적응시키며 그것이 어떤 표현이나 기능을 저절로 만들어내는 과정에서 필연적으로 생겨난 것이다. 작품에 참된 방식으로 드러나는 기술은 이 같은 적응 과정의 자연스러움을 느끼게 해주기 마련이며 결코 재료를 압도하거나 스스로를 혹사하는 법이 없다.

기술이 도식적인 관념의 도해(圖解)를 위해 사용되고 더구나 거기에 양식적인 완결성이나

때로는 기념비적인 효과까지도 부여하려는 목적에서 사용될 때, 기술은 자연스런 본성을 잃고 기계적이고 끔직한 것으로 된다. 화강암이나 청동이 액체처럼 녹아 흘러내리거나 비틀려지고, 대리석이 접었다 편 종이처럼 주름이 잡히거나 종이봉투처럼 구겨지고, 나무 뭉치가 널려진 빨래처럼 걸쳐지거나 또는 걸레처럼 뭉쳐지고 혹은 띠처럼 풀려서 하늘로 올라가거나 엮어지는 식의 조각 작품들은 모두 우리가 요즈음 익히 보는 조각 분야의 몇 가지 예에 불과하다.

이처럼 재료의 속성을 전치(轉置)(데뻬이즈망)시키고 기술을 혹사한 작품들은 미술에 대한 형식주의적인 사고의 철학적인 도해물로서 우리에게 제시되어 있다. 이들 관념의 도식 자체에 대한 비평은 별도로 하더라도, 우선 이들 작품을 볼 때 재료의 데뻬이즈망에서 미학적 효과를 느끼게 되기보다는 오히려 기술 자체가 본래적인 차원으로부터 악취미적인 '키치'의 차원으로—왜냐하면 상투화되고 기계적인 데다가 새로운 발견 대신 알려진 요소와 원리를 기계적으로 조합, 조작하여 그것이 담고 있는 관념적인 도해의 전체를 한눈에 알아보도록 관객을 쉽사리 설복시킴으로—데뻬이즈망되었다는 사실에서 우리 미술의 병적인 징후 가운데 하나를 보는 착잡한 느낌을 갖게 된다.

사업주의와 관료주의

세째('셋째'의 오기—편집자) 창작 활동이 창조적인 모색의 차원으로부터 사업적인 결단의 차원으로 전치된 점이다. 앞서 말한 관념주의적 특징과 기술의 혹사는 이제 미술을 왠만한('웬만한'의 오기—편집자) 눈치만 있으면 알아차릴 수 있는 몇 가지 관념적 도식에 의지해서 재료와 기술의 투입을 물량적으로 조절하면 해결해낼 수 있는 일종의 사업의 차원으로 전치시켰다.—혹은 요즘 농촌에서 말하는 의미로 '근대화'되었다고 하는 것이 더 적절할지도 모르겠다—자기의 의식과 문제를 갖고 끈질긴 모색의 과정을 통해 비로소 얻어지는 창조의 결단이 사업의 결단으로 전치된다. 알려진 원리에 의해 효과를 예상하고 투자를 조절하는 것이다. 사업의 논리는 가장 비예술적인 논리다. 이 논리는 성공의 예측에 의한 효과의 조절과 경쟁의 윤리에 의해 지배된다. 최근 중요 공모전과 국전의 수상작에서 이와 같은 논리의 성공 사례인양 꼭 같은 특징들을 보게 됨은 전혀 우연이 아니다.

네째('넷째'의 오기—편집자), 사업주의(事業主義)는 또한 관료주의를 동반한다. 이는 보수적 미술이 양식의 권위에 의존하는 것과 마찬가지다. 최근의 실험미술도 위에 말한 도식적 관념에 맞추어 저마다 하나씩의 양식을 만들어 전시회마다 그 똑같은 양식을 되풀이 내어놓는 현상을 보이고 있다. 이 양식들은 모두 각자가 자기마다 확보해논('확보해놓은'의 오기—편집자) 특허처럼 독점의 신성한 권위를 가지고 전시장에 나타난다.

이들 작품 가운데는 미술로서는 그 형식이 너무나 최소한의 것이어서 마치 특허 문서 자체만을 보여주는 것 같은 작품도 있다. 자료에 과해진 어떤 물리적인 현상이나 기법, 또는 행위 자체가 현대미술의 형식적 문제에 대한 한 가지 해답이라는 심각성만으로 권위를 지닌다. 진짜 전위 정신은 죽어버리고 실험의 제스처만 남은, 알맹이는 없어지고 응고된 양식의 껍데기만 남아 되풀이되는 그러한 미술이다.

경력주의의 압력이 또한 이런 류의 전시회를 풍성하게 한다. 실험미술의 해외 진출 또한 사업의 속성인 경쟁 논리의 연장선상에 있다. 국제무대에 나가 미술을 겨룬다는 해외전 참가의 이데올로기는 바로 사업주의와 경력주의로 전치된

70년대 실험미술의 허구가 만들어낸 자기변호의 이데올로기에 불과할 뿐만 아니라 참된 통합의 요청으로부터 소외된 오늘의 미술 현실을 은폐하는 수단에 불과하다.

[……]

주)

3 19세기 서구 산업사회의 부산물인 키치(Kitsch)는 문화의 참된 가치에 무감각한 사회의 신흥 계층에 의해서 수요되는 일종의 대용 문화로서 기존의 공인된 예술 형식을 긱적으로 모방하여 수요가 쉽사리 이해할 수 있도록 양산해낸 미술을 지칭한다. 본래 독일어로서 프랑스어로는 goût bourgeois(부르즈와 취향 또는 저속한 취향)라는 말로 지칭되기도 한다. 이 개념은 미국의 형식주의 계열의 비평가 클리먼트 그린버그가 역시 19세기 서구 자본주의의 부산물로 생겨난 아방가르드의 속성에 대립된 개념의 예술을 지칭하는 말로 사용함으로써 더욱 유명해졌다. 그에 의하면 키치의 특징은 전위미술이 예술의 과정을 모방하는 것과는 반대로 이것은 예술의 결과를 모방하며 마치 집짓기 놀이처럼 기본 단위가 고정된 채 그 조합만 바꿈으로써 쉽사리 제작될 수 있는 저속한 합성예술이며 상투적이고 그럴싸한 모든 것의 축도로서 첫눈에 대중에게 쉽사리 이해되는 데 있다고 했다. (그린버그, 「전위미술과 저속한 작품」, 김윤수 편『예술과 창조』, 태극출판사 참조)

4 프랑스의 경제학자 프랑쏴 페루(F. Perroux)의 표현으로서 앞의 물랭의 글에서 인용함.

(출전:『계간미술』, 1980년 여름호)

미술가는 현실을 외면해도 되는가

최민(미술평론가)

현실과 유리된 미술 활동

오늘날의 우리 미술이 현실과 참다운 유기적 관계를 맺고 있지 않다는 이야기를 많은 사람들이 하고 있다. 이 상식적인 말은 여러 가지 뜻을 함축할 수 있겠지만 보통 다음 세 가지 문제 가운데 어떤 것을 지적하고 있다고 보아진다.

첫째, 하나의 특수한 분야로서 미술 활동이 사회 일반 대중의 현실적 삶으로부터 물리적 심리적으로 유리되어 있다.

둘째, 미술 작품 속에 현실이 담겨 있지 않다. 즉 생활의 절실한 문제와 감정이 반영되어 있지 않다.

셋째, 미술이 실제 생활이나 현실 전반에 별다른 힘이나 영향을 미치지 못한다.

위의 세 가지 문제는 표면적으로 분리된 것처럼 보이나, 서로 밀접하게 관련되어 있다. 특히 세 번째 문제는 앞의 두 가지 문제의 직접적인 결과가 된다. 이 글에서는 첫째, 둘째의 문제만을 살펴보려 한다. 세 번째 문제는 사실상 시각문화 전반과 관련된 복잡한 것이어서 짧은 글 속에 간단히 다룰 수 있는 성질이 아니다.

첫 번째 문제는 두 가지 방향에서 접근해볼 수 있다. 하나는 제작의 측면에서 미술이 전문적인 분야인가, 아닌가 하는 점을 따져보는 것이요, 다른 하나는 수용의 측면에서 미술이 대중에 의해 어떻게 받아들여지고 있는가를 살펴보는 것이다.

제작의 측면에서 미술은 분명히 전문적인 분야다. 사회적으로 자격을 인정받은 전문 작가들이 있고 그들을 길러내는 전문 교육기관이 있으며 그들의 행동을 지원하고 사회적으로 승인시켜주는 미술비평, 미술관, 전시회 등등의 독특한 제도가 있는 것으로 보아 미술이 특수하게 전문화된 분야인 것만은 틀림없다. 아마튜어들이 행하는 미술 활동도 있지만 이는 전문 작가들의 모방일 뿐, 문제시되지 않는다.

미술 제작의 이러한 전문화는 속 알맹이야 어찌되었건 외면적인 형식에 있어서는 서구 자본주의 방식을 그대로 따른 제반 사회적 분업의 틀 안에서 이루어져 있다. 분업화, 전문화의 현상은 일정한 문명 수준의 사회에서는 어디나 나타나는 법이다. 우리의 전통적 사회에도 형상을 전문적으로 제작하는 역할을 떠맡은 장인, 이른바 환쟁이 등이 존재했다.

미술의 전문화와 사회적 역할

서구의 경우 르네상스 이래 학문이나 정치와 마찬가지로 미술도 점차 종교의 지배에서 벗어나 독자적 영역과 고유의 논리를 주장하는 전문적 활동으로 분화되어왔음은 누구나 아는 바다. 이는 자본주의적 생산 방식의 진전, 확대와 더불어 분업화 과정에서 파생된 것이다. 자본주의적 질서 속에 분업화된 여러 분야의 활동들은 궁극적으로 전 사회적인 차원에서 조화 있게 통합되는 것을 목표로 한다. 그러나 실제로 그러한 통합이 용이한 것은 아니어서 각 분야 사이의 단절, 갈등, 모순이 점차 두드러지게 드러남에 따라 많은 사람들은 이러한 갈등과 모순이 자본주의 문화 전반의 병폐와 위기를 말해주는 징후라고 보고 있다.

그런데 예술 전반이 대개 그렇지만 기타의 다른 전문화된 분야와는 달리 일찍이 사회의 구심점에서 벗어나 변두리로 밀려났다. 특히 19세기 중반 이후 본격적으로 이루어진 미술의 '독립'과 자율성 구가는 사회적 협업의 한 부분을 떠맡은 책임 있는 분야로서가 아니라, 중추적 역할에서 소외된 미술가 및 소수의 동조자들로 구성된 보헤미안 집단의 분노 어린 반항과 자기 위안의 결과로서 생겨난 것이다. 그 이후 미술은 기껏해야 미미한 장식적 역할을 떠맡음으로써 사회적 활동으로서의 잔명(殘命)을 유지해오거나, 아니면 아예 사회와 타협하기를 거부하고 '예술을 위한 예술'이라는 상아탑 속에 칩거하기를 고집해왔다. 공리적인 부르조아 사회는 이것이 못마땅했지만 자신의 탐욕에 대한 참회이자 관용의 한 표현으로서 비공리적이고 무상적(無償的)이며 따라서 무책임하다고 말할 수 있는 미술에 대해 최소한의 예의를 보여주었다. 미술가들의 '자유'를 인정해주는 대신 사회의 '진지한' 문제에는 간섭 말라는 식으로.

이러한 점에서 미술 제작의 표면적 전문화는 정치나 경제 활동, 또는 과학이나 기술의 전문화와는 성격을 달리한다. 전문화된 작업이되 그 작업의 성과를 사회로 환원시키기 힘든 현실에서 동떨어진 섬처럼 고립되어 있는 것이다. 이따금씩 부유한 예술 애호가 및 후원자들이 속죄와 휴식 장소로서 또는 투자를 목적으로 찾아오는 경우를 제외하곤 말이다.

물론 이와 같은 지배적 흐름에도 불구하고 사회적 역할을 회복하고 제반 문화와 생활의 통합적인 기능을 떠맡으려 한 과감한 시도도 없지 않았다. 바우하우스 운동 같은 것이 대표적인 예이다.

여기(餘技)와 시각적 문맹자

구한말의 개항 후 '미술'이라는 새로운 개념 및

이른바 '신미술', 즉 서구적 미술 방식이 도입됨과 아울러 우리 사회에도 서구적인 의미의 미술가들이 새로이 출현하여 점차 전통적 장인들을 대신하게 되었다. 그러나 대부분 유한(有閑) 지식인층 출신의 이 새로운 미술가들은 전문화된 직업인으로서의 의식을 지니지 않고 서구 미술가들의 보헤미아니즘과 선비들의 여기(餘技) 사상의 찌꺼기가 제멋대로 혼합된 안일한 사고방식과 타성 속에 안주하며 사회의 일반 책임에서 면제된 특권적이고 예외적인 선민(選民) 행세를 하려 했다. 이들에 의해 미술 제작은 한낱 사사로운 도락(道樂)이나 현실에서의 도피 수단으로 전락해버렸고 그러한 경향은 아직까지 계속되고 있다.

현재, 미술의 제작 활동은 직업 분화의 측면에서는 형식적으로 전문화되어 있다고 할 수 있지만, 사회적 분업 및 전문화의 본래적 목표나 이상과는 상관없는 사적 유희(遊戱) 또는 단순한 생계 수단이나 개인적 출세의 방편에서 멀리 벗어나지 못한 형편이다. 수용의 문제는 제작상의 이와 같은 사이비 전문화와 직접 관련되어 있다. 앞서 말한 것처럼 미술 제작이 그 성과를 사회에 환원시키기 어렵게 되어 있으므로 대중들은 미술을 자기 것으로 누리지 못한다. 대중들은 미술이 남의 일 또는 다른 세계의 일로 여길 수밖에 없게 된 데에는 그밖에도 여러 가지 이유를 들어 설명할 수 있다.

우선 대중들이 절박한 생존의 문제와 씨름하느라 미술이라는 고급의 영역에 눈을 돌릴 여유가 없다는 설명이 있다. 그러나 대중들이 그 바쁜 나날의 생활 가운데도 대중매체의 오락물에 집착하는 것을 보면 문화에 대한 그들의 잠재적 요구가 얼마나 대단한지 짐작된다. 이발소에 걸린 그림, 가난한 집 방안마다 붙어 있는 달력의 그림이나 잡지 등에서 오려낸 사진 따위는 시각문화 즉 미술에 대한 대중들의 강렬한 본원적 욕구를 증명해주는 단적인 예이다. 다만 그러한 욕구가 제대로 충족되고 개발되지 못했을 따름이다.

그러므로 이런 설명은 근거가 희박하다. 보다 그럴 듯한 설명으로 대중들이 미술에 접근하려해도 언어적인 차원에서 장벽이 가로놓여 실제적으로 불가능하다는 것이다. 즉 대중은 고도로 전문화되고 세련된 미술의 언어를 이해하지 못하는 시각적 문맹자라는 것이다. 이 사실은 현상적으로 용이하게 파악되는 것이며 이에 대한 신빙성 있는 증거의 제시도 없지 않다.

난해한 미술 언어

1969년 피에르 부르디으와 알랭 다르벨이라는 프랑스의 두 학자는 그리스, 폴란드, 프랑스, 네덜란드 등 유럽 4개국의 각계각층 사람들을 상대로 미술 애호 특히 미술관과 전시회 관람 행태에 대해 조사한 바 있다. 결과는 상층 계급을 제외한 대부분의 대중들에게 있어서 미술관이란 전혀 남의 영역인 것처럼 여겨지고 있었다. 대중들은 이른바 '문화의 전당'의 성스러운 벽에 걸린 명작(名作)들을 전혀 해독하지 못하고 다만 혼란과 두려움과 따분함과 오해만을 느꼈을 뿐이라고 보고하고 있다. 이들에 의해 특권적인 교육과 훈련으로 미술의 까다로운 상징체계와 언어를 배우지 못한 대중들의 자발적인 참여와 이해를 기대한다는 것은 망상에 불과하다는 것이 입증된 셈이다.

어느 누구라도 미술관에 걸린 과거의 작품을 그 문화사적, 미술사적 배경을 알지 못한 채 곧바로 이해할 수는 없을 것이다. 그건 그렇다 하더라도 현대의 작품을 같은 시대의 사람이 이해를 못한다고 하는 것은 소위 엘리트 문화와 대중문화 사이의 메꿀 수 없는 간극을 말해주는 동시에

습득해야 할 미술의 언어가 존재하며 그 언어가 난해하게 되었다는 사실을 뜻한다.

하지만 좀 더 깊이 생각해보면 작품을 이해한다는 행위가 과연 어떤 것인가 하는 의문이 떠오르게 된다. 작품을 이해한다는 것은 단순한 감각적 수용의 차이를 넘어서서 작품의 형식 및 메시지를 판독하는 지적인 작업을 포함하는 일일 것이다.

문제는 메시지를 전달하는 언어의 난해함에서만이 아니라 메시지 자체의 혼돈과 애매함 또는 부재(不在)에서 비롯하는 것이 아닐까? 과연 남에게 전달하여 보편적인 감동을 불러일으킬 만한 메시지를 오늘의 화가나 조각가들이 작품에 담고 있는지의 여부도 의심해보아야 하지 않을까?

오늘날의 많은 작가들은 자신에게 충실해야 한다는 명분 아래 남에게 전달될 수 있건 말건 사사로운 감정의 노출만을 업(業)으로 삼는 변태적인 노출광과 흡사한 존재들은 아닐까? 만약 그렇다면 이는 개성과 자기표현이라는 신화를 생각 없이 무조건 받아들인 결과일 터이다.

또는 작가들이 미술사적인 맥락에서 미술에 관해서만 자기네들끼리 시각적 언어로 이야기를 주고받는 것은 아닐까? 그렇다면 이는 오늘의 미술이 형식주의와 자폐증에 사로잡혀 있음을 뜻한다. 피상적인 신기(神奇)에 대한 맹목적 추구는 바로 이의 반증이 아닌가.

대중의 몰이해는 난해한 미술 언어에 대한 무지에서뿐만 아니라 작가가 전달하고자 하는 메시지 자체의 혼란과 부재에서 비롯하는 듯하다. 만약 작가가 대중들의 현실적 관심사와 절실한 감정을 시각적으로 대변해주려고 한다면 언어상의 장벽이 그토록 문제될 것 같지 않다. 미술의 참된 민주화와 균점(均霑)이 언어적 계몽과 교육만으로 이루어질지는 의문이다.

대중과 미술품의 수용

또 하나의 설명은 미술품의 수장(收藏)과 감상(鑑賞)의 사회적 관습에 관한 문제인데, 즉 미술 수용의 장소와 통로가 물리적으로 심리적으로 제한되어 있다는 것이다. 대체로 작품의 감상 행위는 작품의 수장 즉 소유라는 조건과 직결되어 있다. 작품을 수장할 능력이 없는 대중은 전시회를 통하거나 복제 도판에 의해 작품을 접할 수밖에 없는데 여기서 많은 문제가 생겨난다.

공공미술관의 수장 작품을 정례적으로 전시하는 경우를 제외한 대부분의 전시회, 화상(畵商)의 화랑에서 열리는 전시회는 일시적이며 그 목적에 있어서 작품의 공개적인 감상, 평가보다는 소수의 제한된 사람들 사이에서의 선전과 판매를 위한 것이다. 소수의 부유한 고객을 유혹하기 위해 배타적이고 속물적이고 사치스런 분위기로 치장된 전시회장에 일반 대중이 발을 들여놓았자 거북함과 소외감만을 느끼기 십상이다.

복제 도판의 경우에도 충족감을 안겨주기보다는 눈앞에 존재하지 않는 신성한(?) 원작의 신화만을 상기, 선망케 하는 불안한 대리 체험을 제공하는 데 그치기가 쉽다. 이른바 '원작'과 '걸작'이라는 묵중한 신화가 복제 도판을 통한 미술과 대중의 스스럼없고 손쉬운 접촉을 방해하고 있는 것이다.

선입견이나 기대가 사물을 보는 태도 및 그 지각 내용에 결정적인 영향을 끼친다는 사실은 심리학적으로 증명된 바다. 반드시 원작을 보아야만 제대로 된 감상이라는 신화는 슬라이드, 화집 등 복제품에 의한 체험을 볼품없고 초라한 것으로 만든다. 그릇된 미술교육의 탓도 있다.

순수와 그릇된 미학적 신화

두 번째 문제, 즉 작품 속에 현실이 표현 또는

반영되어 있지 않다는 점은 리얼리즘을 둘러싼 논의에서 자주 지적되는 바다. 작품에 현실이 반영되지 않았다면 그 이유는 다음 두 가지 가운데 하나다.

작가가 처음부터 현실을 묘사 또는 표현할 의도를 지니지 않았거나 아니면 작가가 느끼고 그린 현실이 수용자의 '공동체적' 현실 감각과 유리되어 있어서 절실하게 전달되지 않았기 때문이다.

현실을 아예 다루려 하지 않는 작가는 상당수 다음과 같은 예술적 신조를 굳게 믿고 있다. 현실에 가까이 가면 순수한 미적 경지가 깨어지게 된다. 미술이 추구해야 할 것은 현실의 반영이나 표현이 아니라 자율적 세계의 구축이다. 이러한 신조는 전통적인 선비들의 현실도피 사상과 함께 서구 모더니즘의 형식주의 미학과 비평을 비판 없이 단편적으로 받아들인 데서 형성된 것으로 보인다.

영국의 형식주의 비평가 클라임 벨과 로저 프라이 등은 예술의 순수한 본질은 형식에 있다고 보고 현실 또는 생활을 상기시켜주는 일체의 재현적 요소는 비미적(非美的), 비예술적인 군더더기일 뿐이라고 생각했다. 이런 관점에서 그들은 가장 비재현적인 예술인 음악을 가장 순수한 이상적인 예술이라고 여기고 미술은 음악과 같은 경지에 도달하려고 애써야 한다고 주장했다. 한편 문학은 가장 순수치 못한 예술이므로 미술은 문학성에서 완전히 벗어나야 한다고 했다.

이들의 주장은 추상적 경향의 근대미술을 널리 소개하는 데는 한몫을 톡톡히 했지만 '예술의 순수한 본질'이라는 근거 없는 형이상학적 가정 아래 출발했기 때문에 논리적 허점과 모순을 곧 드러냈다. 그들은 현실적 관심사를 떠난 자족적인 '미적 정서'가 존재한다고 거듭 외치면서 이에 대해 적절하게 설명하지 못하고 있다. 이를테면 '미적 정서'는 일상생활의 정서와는 다른 독특한 정서로서 예술작품의 본질을 이루는 '의미 있는 형식'을 관조함으로써 느낄 수 있는 것이라 설명한다. 그런데 '의미 있는 형식'은 현실이나 생활의 어떤 것을 지시하거나 상기시켜주기 때문에 의미 있는 것이 아니라 독특한 '미적 정서'를 불러일으키기 때문에 의미 있다는 식으로 설명하고 있다. 이는 동어반복(同語反復)적 순환 논리에 지나지 않는다.

설령 자족적인 미적 정서라는 것이 있다고 해도 미술이 오로지 그것만을 위해서 존재한다고 생각할 수는 없다. 미술은 만드는 사람과 받아들이는 사람의 의도에 따라 여러 가지 다양한 방식으로 체험되고 이용될 수 있다. 미술이 어떤 것이 되어야 한다는 규범적인 판단은 관념적, 형이상학적 차원에서 결정되는 것이 아니라 미술에 대한 특정한 시대와 사회의 작가 및 수용자들의 실제적이고 구체적인 요구에 의해 결정되는 것이다.

우리는 경험적으로 미술이라는 것이 끝없이 다채롭게 변화해왔고 헤아릴 수 없는 많은 얼굴과 표정을 지니고 있음을 알고 있다. 이 무한한 다양성을 하나의 초역사적인 순수한 본질에 환원시키고자 하는 시도는 사실상 그릇된 미학적 신화의 산물이다.

현실 인식의 주관성과 차이

작가가 현실을 그리려 했음에도 수용자에게 현실감을 안겨주지 못한 경우는 단순히 능력의 부족 때문이라기보다는 기본적으로는 현실 인식 및 미술에 현실을 어떻게 담을 것이냐 하는 방법적 성찰의 결여에서 생겨난다. 이 문제를 우리는 무엇을 그리느냐, 그리고 어떻게 그리느냐 하는 두 가지 점에서 살펴볼 수 있다.

무엇을 그리느냐는 결코 단순한 문제가 아니다. 우리는 어떤 작품의 주제를 놓고 쉽사리

현실적이니 비현실적이니 단정적으로 말하지만 실제에 있어서 현실이란 매우 규정하기 힘들며 다양한 폭과 깊이를 지니고 있다. 존재하는 것 전부를 현실이라고 한다면 꿈이나 환상 따위의 비현실적인 정신 상태도 존재하는 것이므로 엄연한 현실이다. 문자 그대로의 비현실이란 단어로만 존재하는 것이지 우리가 생각하거나 체험할 수 있는 것이 못 된다.

그러나 우리는 보통 현실을 개인의 의식을 떠나서도 존재하는 객관적 세계, 외부의 세계를 가리키는 말로 사용한다. 그렇다 하더라도 실제로 우리는 현실을 항상 주관적인 관점에서 파악하려는 경향에 사로잡혀 있으며 이는 거의 숙명적이다.

사람들은 자기 나름으로 변화하는 현실의 여러 국면에 대해 어떤 것이 우선적으로 중요하고 어떤 것이 그다음이라는 식으로 평가를 내리게 마련이며 이러한 평가에 의해 현실의 여러 국면 사이에는 일정한 위계가 주어지곤 한다.

물론 이러한 위계는 각자의 삶에 대한 요구와 세계관에 따라 정해진다. 한 개인이 현실을 규정하는 방식은 대체로 이렇게 정해진 위계에 준하며 여기서 사람마다 현실 인식의 차이가 생겨난다. 한 사람에겐 목숨을 바꿀 정도로 중요하게 인식되는 현실의 어떤 측면이 다른 사람에겐 우스갯거리로밖에 안 보이는 경우도 많다. 이러한 차이 때문에 사람들 사이의 거래나 대화, 심지어 갈등의 필요성이 생겨난다. 그리고 이러한 차이를 넘어서는 여러 수준의 공동체적인 현실을 확인하고 이에 대한 올바른 인식을 권장하려는 노력도 생겨난다.

그림이라는 현실과 대중의 현실

화가에게는 그림 그리는 행위와 그림 자체가 일차적으로 중요한 현실임은 두말할 나위가 없다. 그러나 만약 화가가 현실의 다른 측면은 일체 도외시하고 오로지 이 그림이라는 현실에만 집착하고 있으면 결국 그림에 관한 그림밖에 그릴 수 없다.

이런 그림은 미술사의 형식적 문맥 속에서나 살아 있을 수 있지 현실의 공기 속에서는 한순간도 견디지 못한다. 현재의 많은 작가들이 이런 그림만을 그린다고 하여도 그다지 지나친 말은 아니다.

대중들은 그림 자체를 '현실'이라고 보지 않는다. 더우기 그림에 대한 그림은 말할 것도 없다. 대중에겐 그보다 더 절박하게 부닥쳐 보는 현실과 생활이 있다. 화가가 만약 자기 자신만을 위해, 또는 오로지 그림 자체만을 위해 그림 그리는 것이 아니라 남과의 정신적 교류를 원한다면 남들이 현실의 어떤 면을 중요시하는지, 어떤 체험을 하고 있고 무슨 문제와 씨름하고 있는지 알아야 한다.

앞서 이야기했듯이 현실의 개념은 규정하기에 따라, 또는 개개인이 인식하기에 따라 한없이 다를 수 있으며 어떤 것만이 유일한 현실이라고 못 박는 것은 독단이다. 개인의 심리적 현실에서부터 사회적, 경제적, 정치적 현실에 이르기까지 무한히 다른 수준과 성격의 현실들이 있다.

이러한 여러 현실들은 서로 복잡한 연쇄를 이루며 얽혀 있다. 한 작가가 현실을 그리려 할 때에는 어쩔 수 없이 그 자신의 삶의 현장에서 파악되고 인정되는 현실의 국면만을 제대로 그릴 수가 있다. 그 점에서 작가 즉 인간은 필연적으로 주관성에서 멀리 벗어날 수가 없다.

그러나 이렇게 주관적으로 파악된 현실의 표현이 보다 커다란 공동체적 현실의 핵심적 측면을 드러내게 되는 경우 작품의 호소력은 넓은 범위로 확대되며 일반적 공감을 획득할 수 있다. 그럴 때 작가는 무척 다행스런 처지에 놓인다.

현실을 단순히 주제와 상관없는 대상이나 사물의 세계로 한정시켜놓고 그것을 일정한

거리를 두고 객관적으로 묘사한다고 하는
자연주의적 태도는 이미 지난 시대의 사이비
과학주의의 유물이다. 그렇다고 해서 주관적
관점을 절대시하고 신성시하는 모더니즘적인
태도도 위험하다. 그 태도는 결국 외부적 현실을
놓쳐버리고 고립된 자아의 의식만이 유일한
현실이라는 착각으로 인도한다. 균형 잡힌 현실
인식은 단순히 객관적 외부 세계의 외관(外觀)이
감각기관을 통해 두뇌에 수동적으로 반영됨으로써
이루어지는 것도 아니고 외부와 차단된 주관적
심리의 추궁에서 얻어지는 것도 아니다.

남과 더불어 사는 삶의 현장에서의 구체적인
행동과 체험을 통해 얻어지는 것이다. 폐쇄적인
자기도취 속에서 무턱대고 그림에만 매달리는 것이
능사가 아니라 그보다 앞서 올바른 현실 인식의
폭을 넓히고 깊이를 더해가야 한다. 그럼으로써
타인과의, 대중과의 공감대가 어디에 있는지
파악할 수 있다.

복잡다난한('복잡다단한'의 오기─편집자) 현실
속에서 무슨 국면을 포착하여 어떻게 해석하고,
어떤 질문을 던지느냐는 결국 작가 자신이 결정
내려야 할 사항이다. 편의상 주제라는 말을
사용한다면 주제의 선택에서부터 현실에 대한
작가의 관점과 태도가 드러나게 마련이다. 주제의
선택은 의식적이건 무의식적이건 그 주제가
다루어볼 만한 가치가 있다는 판단에서 비롯한다.
많은 작가들이 이 점을 깨닫지 못하고 습관적이고
타성적인 방식으로 주제를 선택하고 있다. 아니
자신이 선택하고 있다는 사실조차 의식하지 못하고
있다.

이미 현실적 의의를 상실한 상투적 주제로서
문제를 제기하고 보는 사람의 뜻있는 반응을
불러일으키고, 나아가 삶의 의욕을 고취시키기를
기대하기는 어렵다. 현실은 끊임없이 변화하고
그에 따라 현실에 대한 인간의 의식과 기대도
변화하기 때문이다.

무엇을 그리냐가 문제

무엇을 그리느냐는 문제가 되지 않는다. 어떻게
그리느냐가 문제일 뿐이다라는 구호를 절대적
진리로 맹신하는 풍조가 아직 고스란히 남아
있다. 한때 설득력을 지녔던 이 구호에도 따지고
보면 아무것이나 그려도 좋다는 게 아니고 될 수
있는 대로 평범한, 예부터 자주 다루어져왔던
손쉬운 것을 그리라는, 말하자면 주제의 범위를
좁게 잡으라는 암시와 권고가 숨어 있다. 이 역시
'무엇'의 선택에 관한 일종의 가치 판단인 셈이다.

무엇을 그리느냐 하는 것은 어떻게 그리느냐
이전의 선결문제이다. 어떻게 그리느냐 하는 것은
순전한 형식상의 문제만은 아니지만 '무엇'의
기본적 선택에 크게 좌우된다. 현실을 그린다는
것이 현실의 한 부분을 표피적으로 단순히
모사하는 것이어서는 안 된다. 외관 또는 현상의
피상적 모사는 살아서 움직이는 현실의 파악이
아니라 현실을 화석화하는 것이거나 이미 죽어버린
현실의 파편을 제시하는 것에 불과하다. 미술
속에 현실이 그려졌다고 하면 사람들은 쉽사리
19세기적인 자연주의 수법의 그림을 머릿속에
떠올린다. 오늘 우리 미술이 현실과 대결하지
않았고 또 그럴 엄두도 못 내고 있다는 사실이
이로써 증명이 된다.

새로운 주제는 새로운 형식을 요구할 것이다.
단순한 기계적 묘사가 아니라 주제 해석에 따른
확대, 축소, 변형, 해체, 결합의 재창조적인 방법이
모색되어야 한다. 작가의 창의성은 여기서 마음껏
발휘될 수 있다. 전통적 원근화법이 비교적 우리의
시각 체험에 근사한 것을 보여주기는 하지만 이
역시 현실에 대한 특수한 관점과 사고의 산물이며
그러한 관점과 사고에서 선택되어진 한정된 성격과
범위의 주제들에 적합한 방법이었음을 새삼 상기할
필요가 있다. 새로운 시대의, 새로운 현실 인식에
바탕을 둔 작가의 발언은 새로운 방법의 모색을

통해 참된 현실성을 획득할 수 있을 것이다.

　이상 미술과 현실과의 관계를 두 가지 측면에서
살펴보았다. 오늘 우리의 미술은 분명히 현실과
동떨어져 있다. 이 기본적 사실을 자각하고 이를
극복하려는 다각도의 노력이 절실히 요청된다.

(출전: 『계간미술』, 1980년 여름호)

삶의 진실에 다가서는 새 구상
— 젊은 구상화가 11인의 선정에 붙여

김윤수(미술평론가)

[……]

우리 현대미술이 봉착한 문제

구상화(具象畵)를 이야기하는 마당에 지금까지는
오히려 추상적인 논의에 치우친 감이 있다. 이제
우리 화단의 구체적인 현실에 눈을 돌리자.

　한국의 현대회화, 정확히 말해 해방 후의 우리
현대회화는 동시대의 역사적·사회적 상황을
반영해왔다. 해방과 더불어 식민지하에서 번영했던
자연주의적 회화는 일대 타격을 입게 되었으나
정치적 변화의 도움을 받아 회생하면서 다시
화단의 주도적 세력으로 등장했다.

　한편 50년대 말 서구 전위미술의 물결을
타고 추상회화(앵포르멜)가 새로운 세력으로
대두하면서 마침내 이 양자 간의 갈등과 대립은
첨예하게 전개되었고 전자에 대한 후자의 승리가
확실해진 70년대 초부터 양자는 국전에서
공존하기에 이른다.

　그러나 자연주의적 회화와 추상회화, 보수와
진보 간의 싸움은 치열하게 전개되고 그에 따라
기성 작가는 물론 새로 등단하는 젊은 작가들도
자연주의 아니면 추상을 택함으로써 양극화의
양상을 드러냈다

　시간이 지나면서 바다 건너의 전위미술이

파상적으로 밀려오고 이에 호응하는 작가들의 숫자와 활약이 압도적으로 우세해감에 따라 자연주의와 현대미술 간의 싸움은 끝장을 맺는다. 자연주의는 새로운 상황에 부딪쳐 자기 갱신을 도모하지 않음으로써 살아 있는 시대 양식이기를 끝내고 이제 통속 미술로서 잔명(殘命)을 유지하게 된다.

자연주의적 회화와 현대미술 간의 싸움은 개인적인 선호나 방법상의 대립이 아니었다. 그것은 구세대와 신세대, 보수와 진보의 대립이 아니고, 세계에 대한 인식과 관심과 태도 즉 세계관의 대립이었다.

자연주의 회화는 보수적인 세력의 세계관과 그 이익을 반영했다. 그렇다면 추상 및 기타 전위미술의 세계관은 무엇인가? 한마디로 그것은 자유주의이고 국제주의이다. 그리고 소수의 관심과 이익을 반영하고 있다. 그럼에도 이 같은 회화가 그토록 열렬히 환영되고 지배적인 위치를 차지한 이유는 어디에 있는가?

우리는 먼저 자연주의 회화에 대한 반발을 들 수 있겠고 새로운 회화에 대한 젊은이의 공감을 들 수 있겠고 추상화(抽象畵)의 경우 그 현실 이탈을 지적할 수 있을 것이다. 그러나 더욱 중요한 점은 남북 분단으로 인한 역사적 상황과 정치적 현실주의, 그 반영으로서의 정신 풍토에 이들 미술이 정확히 일치했다는 사실이다. 우리의 삶을 규정하고 있는 온갖 구체적인 현실을 마음대로 말할 수가 없고 따라서 굳이 말할 필요도 알 필요도 없다는 것이다. 추상화는 바로 여기에 대응했다.

60년대의 포프 아트나 개념미술이 그리고 오늘날의 하이퍼리얼리즘이 현실 문제에 대해 거리를 두고 있는 것도 결코 이와 무관하지 않다고 생각된다. 이 밖에 또 하나 지적할 것은 70년대에 현저히 추진된 근대화 정책 즉 한국이 서방적 세계 질서에로 편입되는 과정을 정신 면에서 반영했다는 점이다.

아무튼 자연주의 회화와 추상화 사이의 양극화, 다시 전위미술의 압도적인 우세로 말미암아 그 밖에 다른 어떤 회화가 나타날 여지도 시도도 거의 찾아볼 수 없는 형편이었다. 그러한 노력이나 작품이 전혀 없었던 것은 물론 아니다. 자연주의를 그 나름으로 넘어서려는 구상화(具象畵), 모더니즘을 대중적 취향으로 발전시킨 그림, 그리고 동양화의 경우 추상운동의 영향을 받은 일종의 신감각주의 등이 그러하다.

그런데 어느 것이나 이들 작가의 보수적인 세계관으로 말미암아 일정한 한계를 넘어서지 못했다. 게다가 이러한 그림들은 교양 있는 미술 애호가들의 구미에 맞고 70년대의 호경기 덕분으로 판매되기 시작하면서 점차 상업주의로 기울어져 갔다.

그러면 지금의 화단 현실은 어떠한가? 여전히 현대미술이 압도적인 다수를 이루고 국제주의가 주류를 이루고 있다. 그러면서 이러한 회화는 오늘의 우리 현실을 어떤 식으로건 담으려거나 그와의 관계 개선을 추구하려는 노력도 보이지 않는다. 수없이 열리고 있는 개인전이나 그룹전, 그리고 몇몇 공모전이 이를 증명한다. 특히 공모전의 경우 자연주의적 회화로부터 하이퍼리얼리즘에 이르기까지 온갖 회화가 잡다하게 나타나고 있는데 그 주류를 이루는 것은 그때그때의 지배적인 국제주의 회화이다. 그것은 가히 획일적이기까지 하다.

그 한 예를 우리는 동아미술제(東亞美術祭)에서 볼 수 있다. 이 공모전은 다른 것과는 달리 '새로운 형상'이라는 테마를 내걸고 있다. 그런데 대다수의 응모작들은 '형상'이라는 말에 맞춘 진부한 사실주의 회화거나 아니면 '새로운'이라는 말을 노린 하이퍼리얼리즘이거나 하지 스스로의 시각을 실현한 좋은 작품을 찾기 어렵다는 것이 평론가들의 일치된 의견이다.

'새로운 형상'이 무엇을 뜻하고 그 이름으로 어떤

그림을 요구하는지 필자로서도 분명치 않지만, 그것은 아마 사실(寫實)과 추상 혹은 그 밖의 어떤 이름의 양식이건 간에 거기에 얽매이지 않는 진정으로 창조적인 회화일 게다. 좋은 작품을 찾기 어렵다는 말은 이런 뜻으로 이해된다. 그렇다면 그 이유는 어디에 있는 것일까?

그것을 우리는 단순히 '새로운 형상'의 애매함이나 인식 부족, 창조성의 결여, 국제 지향적인 풍토 탓이라고 할 수는 없을 것 같다. 동아미술제만이 아니라 대부분의 작품전에서 나타나는 현상인 만큼 문제는 이러한 것들을 있게 한 외적·내적 조건을 묻는 일이다.

외적 조건이란 우리가 처한 역사적·미술적 상황이고 내적 조건은 화가가 가진 주체적 자세를 말한다. 그것은 화가 한 사람 한 사람만이 아니라 화단 전체의 자세일 수도 있다. 그런데 이 자세는 앞서 말했듯이 세계(현실)에 대한 인식과 태도와 관계의 불확실함 내지 혼란으로 나타난다.

지금 이 땅에—세계의 한 변두리에 온갖 안팎의 문제에 시달리며 살고 있다는 것과, 다름 아닌 그림을 하고 있다는 것 사이에 고리가 끊어진 것이다. 이는 곧 세계관의 혼란이고 분열이다. 이러한 혼란 내지 분열을 반영한 한 예로 우리는 50년대 추상회화의 수용 과정에서 찾아볼 수 있다. 당시의 미술적 상황에서는 낡은 양식을 극복하고 새로운 창작의 지평을 연다는 점에서 서구 현대미술의 수용은 어떤 필연성과 정당성을 부여받고 있었다.

그런데 왜 추상을 받아들였던가? '테므앵'과 같은 구상화(具象畵)도 있지 않았던가? 거기에는 40년대와 50년대라고 하는 시차(時差)가 있었고 수용 당시에는 구상이 이미 퇴조한 반면 추상은 국제무대의 주류가 되어 있었다거나, 이럴 수도 저럴 수도 있었지만 추상은 하나의 선택이었을 뿐이라거나 하는 말은 설득력이 없다.

만일 그랬다면 그것은 젊은이들의

센세이셔널리즘, 천박함, 모방주의라고 해도 할 말이 없을 것이다. 결코 그렇지는 않았다고 나는 생각한다. 설사 그러한 측면이 있었다 치더라도 그 밑바닥에는 당시 세대들의 세계관의 혼란이 작용했을 것이라고 봄이 옳다. 세계관의 혼란(또는 분열)은 오늘의 세대에서도 큰 차이가 없으며 여기에 문제의 심각성이 있다. 따라서 추상이냐 구상이냐, 전위냐 실험이냐에 앞서 생각해야 할 점은 각자가 가진 세계관이고, 세계관의 분열이고 그 분열로 인한 세계(구체적인 현실)의 상실이다.

새로운 구상화에 대한 요청

상실한 현실을 예술적으로 회복하는 한 방법으로서 우리는 구상회화를 생각하게 된다. 흔히 말하듯 갖가지 전위미술이 있으니 그중에 구상도 하나쯤 있을 법하다거나 사실(寫實)과 추상의 주기적 반복을 증거로 들어 이제 추상도 한물갔으므로 구상이 나올 때가 되었다는 식으로 구상화의 출현을 기대하는 것이 아니다.

또 구상은 알기 쉽고 추상은 모르겠으니 구상이 더 낫다거나, '현대미술'은 서구인의 것이니까 좋지 않다는 국수주의적 발상에서 하는 소리도 아니다. 우리가 알게 모르게 상실해온 현실—추상화가 '추상'함으로서 사상(捨象)되었고, 전위미술이 너무 '앞서감'으로써 빠뜨리고 내버려져 온 온갖 구체적인 삶의 모습을 되찾는 방향에서 생각하자는 뜻이다.

현실을 되찾는다는 것은 먼저 현실을 잃어버리게 했던 그 '특정한' 회화로부터 벗어나는 일이고, 그 회화를 하게 했던 또는 함으로써 굳어진 세계관을 극복하는 일일 것이다.

현실은 구체적이다. 개인에 있어서나 사회적으로나 그것은 언제나 구체성을 띠고 나타난다. 구체성을 어떻게 파악하며 어떻게

관계하는가에 따라 현실은 드러나기도 하고 왜곡되거나 상실되기도 한다. 또 현실은 개인적 입장과 사회적 관점에 따라 다르게 인식된다. 그러나 우리의 삶을 규정하고 있는 것은 임의적 현실이 아니라 객관적 현실이다.

예술가에게 중요한 창작의 자유만 해도 그렇다. 대부분의 작가들은 자기 개인의 창작의 자유가 보장되면 그 밖의 일은 어떻게 되든 상관없다는 생각을 갖고 있다.

그러나 다른 자유 또는 다른 사람의 자유가 보장되지 않은 채 그것만이 주어진다면 그것은 일종의 대가(代價)이거나 제한된 창작의 자유가 될 것이다. 객관적 현실은 이렇게 있다. 우리의 생활에는 이런 것 말고 온갖 구체적인 문제들이 수없이 있지만 그런 것들을 예술상의 문제로 생각하지 않는다. 예술이 형이상학적인 진리, 우주적인 질서, 영혼의 구원, 지각(知覺)의 특수한 양태 등등을 다루는 '정신의 형식'이므로 값지고 중요하듯이, 정치나 경제·사회생활에서의 진실을 보여주는 것 역시 값지고 중요하다.

그럼에도 지금 우리를 지배하고 있는 것은 이런 관점을 터부시(視)하는 신판 정신주의이다. 이 정신주의는 예술의 발전 단계에서 만들어진 하나의 도그마라고 할 수 있다. 더욱이 이 도그마는 현대 서구의 역사적·사회적·문화적 조건의 산물이며 그것이 현대미술의 발전에 끼친 공로는 그것대로 인정해도 좋을 것이다.

그러나 그것이 비록 인류의 보편적 정신을 지향한다 하더라도 여전히 특수한 역사적· 문화적 조건의 한계를 반영한다. 서구 현대미술을 적극적으로 옹호해온 이론가조차도 당대의 취향이나 문화적 전통을 그대로 신봉하는 사람은 비판 정신도 역사의식도 결하고 있다고 말하고 있다.

이렇게 볼 때 그것은 절대 불변의 진리도 손대서는 안 되는 금단의 열매도 아니다. 이러한

도그마에 대해, 그리고 선배 화가들이 수용하고 더욱 나쁘게는 우리의 역사적 조건으로 하여 자율적으로 만들어놓은 도그마를 물고 또 깨뜨릴 수도 있지 않겠는가.

이러한 물음을 앞에 놓고 지금까지의 현대미술을 돌아다볼 때 그 어느 것도 이 문제를 심각하게 고려하지도 부딪혀보지도 않았다. 그렇다고 이를 어느 한두 사람의 탓으로 돌릴 수 있겠는가. 이제부터라도 그 일을 누군가가 시도해야 할 것이다. 누가 할 것인가? 그리고 그것이 꼭 구상이라야 할 것인가? 꼭 그래야 할 이유가 없다. 하지만 가능한 방법의 하나로 생각할 수 있고 그 논거는 지금까지 말해온 것에서 불충분하게나마 확보할 수 있지 않을까 한다.

그런데 다행하게도 70년대부터 일부 젊은 작가들 간에는 이 문제를 진지하게 파고들고 여러모로 시도하는 움직임이 보이기 시작했다. 그들은 세계에 대한 인식에서나 관계에서 각자 다름에도 불구하고 자신의 세계에 대한 관계를 새롭게 하고 현실을 구체성에서 찾으며 인간의 삶의 문제를 당면 과제로 삼아 삶의 진실을 드러내는 일에 다가서고 있다.

이들은 저마다 다른 접근과 방법을 시도하고 있는데 어느 작가나 진부하고 상투적인 구성과 기법을 깨뜨리면서 자신의 조형 언어와 주체적인 시각을 과감히 추구하고 있는 듯이 보인다. 그것은 가히 새로운 구상이라 불러도 좋을 것이다. 하지만 이들의 구상은 어떤 특정한 이념이나 방법을 고집하지 않으며 그 점에서 이러저러한 가능성과 다양성을 다 포괄하는 뜻의 구상화(具象畵)로 받아들여도 좋을 것이다.

지금 단계로서는 이들 가운데에 이념에서나 방법에서 어떤 공통점도 발견할 수 없다. 한 가지 공통점이 있다면 각자 주체적인 시각을 실현하려는 노력과 의지가 뚜렷하다는 점이겠다. 아무튼 이들의 의욕은 활기차고 역량 또한 만만치

않다. 이들이 앞으로 무엇을 보여주고 어떤 길을 걸을 것이며 우리 '현대회화'가 하지 못한 일을 얼마만큼 해낼 것인지 미지수이지만, 오랫동안 양극화되어왔고 그 후는 그 후대로 획일화된 국제주의가 지배해온 우리 화단을 뚫고 당당히 솟아났으면 하는 희망을 품어본다.

(출전: 『계간미술』, 1981년 여름호)

[임술년, … 창립전]
지금, 여기서 명료한 언어로

한 시대의 문화를 수렴하는 데 있어서 무엇보다도 역사의식에 바탕을 둔 현실의 수용과 가치관의 성찰, 그리고 새로운 전통의 모색이 필연적이어야 한다고 생각할 때, 이 시대의 문화는 한 개인이 취하는 사고나 그 영향권 하에서 이뤄지는 것은 아니다. 더구나 우리에게는 서구에서 발현된 물질주의적 문화와 사회의 급조되는 근대화 과정에서 다소 왜곡된 가치관이 형성되었다.

따라서, 서구적 발상이 유도한 가치관과 물질주의적 사고가 우리의 실체인 양 착각하기 쉬운 현실 속에서, 우리들의 진정한 실체를 찾아내야 하는 그러한 세대가 바로 우리들일 것이다.

이 시대의 미술에 있어서도 그러한 서구 지향적 발상에 의한 방법론이 대두되었고, 거기에 합리성을 타당하게 구조화시키는 획일적 작업을 우리는 70년대를 살아오면서 무수히 겪어왔다. 이러한 방법론의 양식화와, 그것에 합리적 제도화로 점철된 오늘의 미술에 우리는 회의를 느끼고, 반성을 하며, 우리의 모습을 더 적나라하게 노출시켜 예술의 본질에 다가서려는 데서 출발의 의미를 갖고자 한다.

'임술년, 구만팔천구백구십이에서'는 '임술년'(1982년)이란 시간성과 '구만팔천구백구십이'(우리나라의 총면적 수치)란 장소성, 그리고 '-에서'란 출발의 의미를 동시에 포함한다. 즉 '지금,

여기서'라는 소박한 발언일 것이다.

우리가 갖고자 하는 시각은 이 시대의 노출된 현실이거나, 감춰진 진실이다. 그것은 '인간' '사물' 또는 우리들 스스로가 간직해야 할 아픔이며, 종적으로는 역사의식의 성찰, 횡적으로는 공존하는 토양의 형성이다.

우리는 다원적인 이 시대의 모든 산물을 수용하지만, 문화의 오류를 구체적이고 명료한 언어로서 얻고자 하며, 현실에 드러난 불확실한 과도적 상황을 솔직하게 형상화할 것이다.

1982년 11월
임술년 구만팔천구백구십이에서

[두렁 창립 선언문]
병든 미술에서 산 미술로

이 시대는 문화다원주의라는 이름 아래 외래문화가 난무하고 있다. 소비문화, 고급문화, 퇴폐·향락적 문화가 해외 선진 자본과의 경제적 불평등 관계 속에서 무비판적으로 받아들여진 것이다.

사회는 점점 인간 소외·계층적 불화·비인간적 질서로 병들어가고 있다. 이런 판국에 미술은 가치 없는 무기력한 존재일지도 모른다. 그러나 사회가 문화주의로 통제될수록 문화적 책임은 더욱 요구된다. 그러기에 사회과학적 일변도가 아닌 민중적 현실에 '갖고 있는 전제' 없이 겸허하게 다가가야 함을 우리는 알고 있다.

미술은 새로운 인간관계에서 출발해야 한다. 우리는 미술을 위한 미술이거나 생활에 미를 심기 위한 미술이 아닌 '삶에 기여하는 미술'이 되기 위해 노력한다. 사회와 미술을 유기적 연관 속에서 파악하고 극단으로 치닫게 하는 이기적 개인주의의 온상인 강조된 전문성을 경계하고 공동 작업을 지향한다.

동인 미술 작업은 현실을 바라보는 시각을 통일시키고 미적 체험의 교류로 개인의 역량을 집단적 역량으로 확산함과 동시에 양적 축적을 통한 질적 비약을 가능케 해야 한다. 또한 작업 과정의 민주화를 통해 전달과 수요 방식을 보다 개방적이며 적극적이게 해야 한다. 그 반대도 마찬가지다. 미술이 특정인의 전유물이 아니고 생활인 중심의 미술이기 위해선 인간적 요구에

쓰여져야 할 필요가 있다. 그러므로 우리는 미술이 인간 중심에 서서 삶의 공간에 개방적으로 확장되고 지속되기를 바라는 것이다.

미술 동인 '두렁'은 아직 완전한 이념 통일도, 공동 작업 방식의 체계화도, 의식과 형식의 일치점도 제대로 갖추고 있지는 않지만 고뇌를 같이하는 동시대의 미술인으로서 안주를 원치 않고 변화를 갈구하는 정열로 모였다. 당분간 자체의 역량 습득에 더 주력하며 오히려 일반 생활인과 폭넓은 만남을 통해 기존의 고루한 전달 방식을 탈피하고 일상 현장으로부터 신선한 자극을 받으려 한다. 줄기찬 실험 정신을 갖되 보편적 설득력을 지닌 표현 양식을, 해방적인 변화를 기약하되 현장적 진실을 버리지 않으려 한다.

지금은 자폐적 허무 의식으로 죽어 있는 미술, 상품 문화가 된 병든 미술에서 '산 미술'로 나아갈 때이다.

공격적 웃음, 객관적 자기 폭로, 공동적 신명 등을 몸으로 받고 서구 미술에서 현대사회에 대한 과학적 표현법을 배우면서 이 양자를 오늘의 민중적 사실성의 기반 위에서 상생적으로 통일시키는 새로운 민족미술로 나아간다.

5. 민중의 비애가 자신의 비애로 육화되며, 민중의 기쁨·용기·꿈 등 주체적 심상까지도 민중의 현실상으로 파악한다. 그리하여 있는 사실의 거울 같은 반영이 아니라 '있어야 할 것'의 구현으로 나아가야 한다.

6. 개방적인 공동 작업과 민중과의 협동적 생산 관계는 전문가의 공동 생활과 미술 행위의 민주화를 위한 기초가 된다. 그러므로 우리는 살아 있는 실체인 민중 속에서 함께하는 '산 미술'을 지향한다.

1983년 11월
'두렁' 일동

'산 미술'을 위한 우리의 다짐

1. 사회적 이상과 미적 이상은 별개의 것이 아니다. 그것은 분단된 현실을 민중적 토대 위에서 슬기롭게 극복해나가는 민족적 이상 속에서 통합된다.

2. 미술은 노동과 관념, 물질과 의식의 총체로서 일하며 살아가는 전인적 삶의 모습 중 하나이다. 그것은 미술을 위한 미술(또는 삶)에 매이지 않고 공동체적 삶의 양식을 획득해내는 총체적 표현의 통로이다.

3. 아름다움의 뜻은 늘 새롭다. 인간의 의식(思)과 행동(行)의 고양일 뿐 아니라 힘의 본질인 생명(氣)과, 위 세 요소를 집단 속으로 밝게 틔우는 흥(興)을 모두 포괄하는 '신명'이야말로 이상적 사회상과 미적 이상의 총체적 모습이다.

4. 민속미술에서 순박한 자연성, 역동적 여유,

미술의 민주화와 소통의 회복

성완경

[……]

3

'문화 발전'의 시각에서 접근된 '사회 속의 예술'에 관한 논의에서 대체로 크게 주목되고 있는 것은 '분리'의 개념이다. 이 개념은 문제의 발견과 그 해결의 양면에 걸쳐 작용한다. 분리는 예술작품 내지 문화유산으로부터의 대중의 분리에서부터 예술의 생산과 소비의 분리, 또는 한 사회계층의 문화적 헤게모니로부터의 분리 등의 문제에 이르기까지 사회 속의 예술과 문화의 현상을 관찰하는 데 폭넓게 쓰여지는 개념이다. 예술과 사회의 바람직한 통합 관계니 삶으로부터 유리된 예술이니 하는 문제들도 그 인식의 패턴은 역시 분리의 개념에 폭넓게 관계된다. 그러고 보면 분리라는 것은 매우 융통성이 넓은 개념이라 할 수 있다. 단지 개념 사용의 폭이 넓은 것만이 아니라 그것은 이 같은 종류의 논의에 대한 효율성이나 적합성이 높은 편이다. 이 같은 사실은 바로 예술이라는 것의 존립 방식의 사회성 그 자체에서 연유하는 것이기도 하다. 즉 예술이 사회적 산물이자 사회적 현상으로서 사회 속에서 만들어지고 수용되고 다양한 방향으로 작용하는 힘인 까닭에 작품이나 작가나 관중이 그 각각의

말은 직분이나 역할에 따라 사회 속에서 얽히는 여러 가지 기능 관계가 폭넓게 주목됨으로써만 그 존립의 전모가 드러난다는 점을 말해주는 것이다. 이 같은 주목의 보다 온전한 형태는 예술사회학의 여러 성과에서 찾아져야 하겠지만 예술의 사회적 매개성을 진흥, 발전, 전략 등의 차원에서 의식적으로 정의하려는 노력은 대체로 문화 발전 내지 문화 행동(cultural action)의 영역에 든다 할 수 있다. 분리의 개념이 유효하게 쓰여지는 것도 바로 이 영역에서다.

크게 나누어 두 가지의 분리 현상이 주목되고 있다고 할 수 있다. 문제 해결의 방향도 또한 이에 따라 두 가지로 나뉜다. 그리고 그것은 바로 문제를 보는 시각의 차이이기도 하다.

첫째는 예술작품과 대중의 분리다. 대중에게 높은 예술의 향기와 문화유산의 혜택을 교육과 계층의 벽을 넘어 널리 전파한다는 문화전파주의 내지 문화민주주의의 이념은 바로 이 같은 각도에서의 분리에 대한 시각이다.

둘째는 대중의 그 자신의 삶으로부터의 분리다. 이것은 삶의 조건에 따라 그 기원과 성격이 제각기인 여러 계층이나 집단의 문화가 그들 자신에 의해 주체적 지속적으로 장악되지 못하는 데에서 생기는 분리다. 이것은 보편적이고 위대한 문화로부터의 소외의 문제가 아니라 지배적인 문화의 세속적 보편성이나 그 절충적인 동질화의 메커니즘에 의해 사회 속의 다양한 집단과 계층의 생활양식, 감정, 사고방식이 더 이상 주체적으로 유지되지 못함으로써 생기는 소외의 문제이다. 여기엔 일원적인 문화 개념이 아닌 다원적인 문화 개념이 문제를 보는 시각으로써 작용하고 있다 할 수 있다. 지배적인 문화의 보편성과 동질화의 메커니즘은 여기서 억압적 구조로서 파악된다.

첫 번째로 든 분리의 해소책은 문화예술의 혜택을 골고루 나누려는 노력이라 할 수 있다. 문화를 교육이나 부(富)에 있어서 선택받은

소수 계층의 전유물로서가 아니라 더 많은 사람, 그리고 가급적이면 모든 사람이 향유할 수 있는 것으로 만들려는 이 입장은 따라서 일단은 현대 사회의 민주주의의 이념과 궤적을 같이하는 것으로 보인다. 예술 관중 내지 문화 수용 인구를 양적으로 확대하고, 문화 접촉의 기회를 늘리며 그들이 주의 깊고 비판적인 관중이 되도록 질적 향상을 꾀한다는 것은 문화민주주의의 이념의 매력 있는 공통 기반이 되어 있다. 그러나 여기엔 몇 가지 더 주의 깊게 검토할 문제가 따라 있다. 우선 이 같은 이념에서 말하는 문화가 무엇이냐 즉 무엇을 문화라 이해하고 있느냐이다. 대체로 그것은 에드가르 모랭(Edgar Morin) 식으로 표현하면 '교육된 문화(culture cultivée)'라 볼 수 있다. 이것은 인류학적, 민속학적 기원을 갖는 넓은 개념의 문화가 아닌 제한된 개념의 문화이며, 대체로 생활양식에 폭넓게 관계된 실용문화 쪽보다는 고급의 추상적, 공식적 가치에 관계된 상징문화 쪽에 더 역점을 두는 문화 개념이다. 이 같은 입장에서 예술작품은 특히 그 창조된 작품이라는 측면 즉 문화적 정통성 속에서 문예적 교양을 집중적으로 전수받은 전문인들에 의해 창조된 작품이라는 측면이 강조된다.

이 사람들은 대개 한 사회 집단 내에서 최고의 가치로서 존중받는 공식적이고 추상적인 가치들 즉 미(美), 자유, 진실, 천재성, 고귀한 취미, 개인적 가치, 정의, 문화의 영속성 등의 가치들이 구현된 자신의 작품을 통하여 이러한 가치들의 신성한 정통성과 자신의 창조 활동의 정통성을 함께 실현시키고자 하는 사람들이다. 또한 그들은 무엇을 문화라고 부르냐에 있어서 그 정의(定義)를 독점한 사람들이기도 한데 그것이 문예적 정신의 승계자로서의 이 같은 정통성에 의해서임은 물론이다. 결국 여기서 말하는 문화란 바로 이들에 의해서 그 보편적이고 영속적인 가치가 신앙되는 문화, 즉 끊임없이 휴머니스틱한 가치의

보편적 위대성이라는 한 개의 초점으로 수렴되려 하는 문화이다. 두 개도 아니고 여러 개도 아닌 단 한 개의 문화, 유일한 문화인 것이다. 문화의 특수성이 아니라 이처럼 그 보편성을 강조하는 휴머니스틱한 태도는 문화의 창조를 비역사적인 관점에서 바라보는 태도이다. 인간의 삶과 사회의 본질이 변화와 역사 속에서 끊임없이 뒤끓고 진통하는('진동하는'의 오기로 보임—편집자) 것에 있다면 창조의 성격에 관한 이와 같은 시각은 지극히 관조주의적이고 퇴영적이라는 비난을 면키 어렵다. 앙드레 말로의 '상상 미술관'의 개념은 이와 같은 비역사적 시각의 대표적인 예다. 그것은 또한 미술의 가치 개념이 미술관 미술의 범주를 넘어선 적이 거의 없다시피 한 우리의 소박한 미술 이해 방식에 대한 반성을 요구하는 문제이기도 하다. 말로의 상상 미술관은 바로 오늘의 미술의 공식 이념이라고 할 수 있는 미술관 문화의 이념적 전제 바로 그것이기도 하다.

이처럼 미술에 대한 공식 이념의 중요한 전제를 이루고 있는 점에서 말로의 '상상 미술관' 개념은 각별히 주목해볼 가치가 충분히 있다. 말로의 철학 속에서 미술관은 하나의 새로운 범주, 하나의 힘으로 제시되어 있다. 그에 의하면 역사는 예술에 의해 완성되고, 따라서, 극단적으로 단순화시켜 말해, 역사의 최종 목표는 미술관이라는 것이다. 말로는 문화의 특수성 대신 보편성에 대해, 그 휴머니스틱한 가치에 대해 주목한다. "진짜 문제는 제 문화를 그 특수성 속에서 전달하는 문제가 아니라, 각각의 문화가 가진 휴머니즘적 질을 어떻게 하면 우리에게까지 도달할 수 있게 하느냐를, 그리고 그것이 우리를 위해 무엇으로 변모되었는가를 아는 데에 있다"고 그는 말한다. 말로에게 있어 미술관은 이 '도달'과 '변모'를 반기는 이상적인 비역사적 공간이다. 여기서 모든 작품은 그것이 만들어졌던 당시의 우발적인 조건이나 실제적인 기능으로부터 벗어나—

'미술관적 변모'를 겪으면서—다른 아무것도 아닌 오직 작품 그 자체만으로 되며 보편적 예술(대문자로 시작하는 'Art')에 귀속된다. 예전에 신전 속에 있던 신은 조각상으로, 또 살롱 속에 걸려 있던 초상은 회화 작품(타블로)으로 된다. 출처나 시대, 기원을 가릴 것 없고, 그것이 흑인 가면이건 페르메르의 풍경화이건 인도나 중국의 불상이건 모두 한데 얼려 그 전체가 미학적 계시 같은 것으로 된다. 이것을 다시 거꾸로 말하면 미술관이 말로 식으로 모든 미술의 궁극적인 목표를 드러내는 종말론적 기능을 하기 시작하는 순간부터 미술관의 미술로 되기를 수락한 것은 결국 그것이 모든 미술이라는 것을 의미하게 된다. 이제는 오직 미술관을 위한 미술관에 대한 관계로서의 미술만이 존재한다는 것이다. 미술품은 이와 같이 오직 그 자신으로부터만 출발하여 미술사의 내부에서만 그 닫혀진 전체성 속에서 이루어지게 된다. 말로의 '상상 미술관'은 바로 이 닫힌 공간을 상징한다.[1]

이와 같이 교육된 문화 · 상징적인 고급문화 · 영속적이고 보편주의적인 문화 · 역사적 관점의 문화 · 미술관 문화는 서로 맞물려 있는 거의 동일한 개념의 문제이다. 그리고 이것은 앞서 말한 물건으로서의 미술이나 예술의 자율성의 신화 그리고 허위의식의 문제와도 긴밀한 관계가 있다. 조금 앞서 말했듯 '오직 그 자신으로부터만 출발하여, 미술사의 내부에서만, 그 닫혀진 전체성 속에서만 이루어지게 되는' 미술이야말로 바로 예술의 자율성의 신학(神學)을 반영하는 미술이며, 이 자율성 즉 자유로운 창조자의 신화와 예술가라는 직업의 사회적 조건 사이의 모순이 허위의식의 요체다.

문화전파주의에 내재된 이러한 문제점들과 아울러 또 한 가지 유의해야 할 것은 문화의 '자연적' 불평등에 관한 문제다. 그것은 무엇을 문화라고 인정하는가에 있어서의 힘의 관계의 불평등의 문제다. 그리고 바로 이 점이 문화전파주의 내지 문화민주주의 속에 깃들어 있는 해소되기 힘든 비민주적 요소다. 이것은 문화의 정의를 독점한 정통적이고 보편적인 문화의 수호자들인 제도 내의 전문가들에 의해 때로는 교양의 이름을 빌린 내면화된 검열로서 나타내기도 하고 더욱 흔히는 그들의 문화 개념이나 취향에 영향을 받는 대중들에게 편견의 형태로 나타나면서 문화의 억압적 구조로 작용하기도 한다. 이 편견이나 교양이란 일종의 미신(迷信) 비슷한 예술의 신화에 대한 경건한 믿음과 더불어 모호하나마 끈질긴 방식으로 유지되는 '교양의 되새김질' 같은 것이다. 이 교양이 미술의 창작과 수용에 미치는 영향은 눈에 얼른 띄지 않지만 실은 막강한 것이다. 내면화된 검열이 창작에 미치는 해악도 큰 것이지만 이에 못지않게 그것은 미술의 기능을 제약시키거나 변질 내지 전치(轉置)시키면서 미술문화의 정상적 전개에 만만치 않은 억압의 힘으로 작용한다.

4

분리의 두 번째 내용 즉 사회 속의 다양한 계층이나 집단이 자신의 문화를 주체적으로 장악하지 못함으로 해서 생기는 자신의 삶으로부터의 분리의 문제는, 앞서의 분리에 대한 시각이 일원적이고 보편주의적인 문화의 개념에 바탕을 두었던 것과는 달리, 다원적인 문화 개념에 보다 관계된 것이다. 여기서의 문화는 인류학이나 종족학적인 기원을 갖는 보다 넓은 개념의 문화이다. 그것은 한 사회 집단의 사고방식이나 생활양식에 작용하는 표상, 가치, 행위, 양식, 규칙 등의 총체로서의 문화에 대한 개념이다. 집단의 고유한 생활 조건과 그 문화에 주목하는 이러한 문화의 시각은 앞서의 것에 비해 덜 권위적이고 덜 추상적이며, 삶의 조건과 그 활력을 적극적으로 장악하려는

능동적이고 활력 있는 자세라는 점이 특징이다. 이 같은 문화 개념에 기초한 예술 활동이나 문화 행동의 사례는 서구의 경우 근세 역사상의 몇몇 시기에 부분적으로 있어온 사례가 있지만 보다 집중적으로 주목된 것은 최근에 와서 특히 60년대 말 이후에 와서라고 할 수 있다. '68년'은 이 같은 논의의 발전에 중요한 전환을 가져온 사건이었고 그 후의 논의에 지속적인 에너지를 공급하는 살아 있는 경험이 되었다. 한편 세계의 다른 쪽 이른바 제3세계권에서도 점차 그 새로운 윤곽이 분명히 드러나기 시작한 정치, 경제, 군사, 문화적 종속의 구조에 대한 인식과 더불어 그 구조에 의해 크게 위협받는 생존의 조건과 문화의 정체성에 대한 자각이 70년대에 들어와 고조되기 시작했다는 것은 우리가 익혀('익히'의 오기로 보임—편집자) 아는 바다. 이러한 맥락 속에서 반주체적, 반민주적 성격이 보다 선명히 읽혀지기 시작한 지배적 문화 이념에 대항하여 민중적인 삶의 구체적 조건에 뿌리박은 새로운 문화의 주체적 발전을 확보하려는 의지가 강력하게 자극되었다. 이 새로운 문화 행동의 시각이 앞서 말한 일원적인 위계 속의 고급하고 세련된 비실용적, 상징적 문화인 '교육된 문화'의 이념이 아니라 노동, 생활양식 등 생존의 특수한 국면을 있는 그대로 드러내고 활용하면서 고급문화의 비현실적인 일원적 체계에 흡수되지 않고 스스로의 정체성을 확보하려는 정치적 문화적 이념에 근거하고 있음은 물론이다. 이 점은 한국에서도 예외가 아니다. 70년대의 민족적, 민중적 문학의 성과에서 크게 힘입어 확보되기 시작한 이러한 의식은 70년대 말과 80년대 초에 이르러 탈춤, 풍물, 민요, 판소리, 민화 등 대학가를 중심으로 새롭게 주목되기 시작한 민중적 전통예술의 현장적, 운동문화적 역동성과 접목되면서 보기 드문 활력을 우리의 문화적 삶에 불어넣기 시작하였다. 이것은 단지 이러한 전통적 민중 연회예술의 부활에만 국한된

것이 아니라 미술, 영화, 출판, 노래 등 다른 여러 분야나 장르도 그 치열성이나 방식에 다소 차이는 있으나 거의 공통된 현상을 보였다. 공통점은 무엇보다도 우리의 문화가 오랜만에 맞이하게 된 현실감과 그로 인한 탄력 있는 활기라 할 수 있을 것이다. 문화의 억압적 구조를 극복하려는 의지와 우리의 생존의 억압적 구조에 대한 정치적 의식의 결합이 이러한 활력의 깊은 근원일 것이다. 제3세계적 시각의 문화를 해석하는 보다 다원화된 시각의 수용만이 아니라 분단 상황이라고 하는 우리의 현실적 삶의 가장 핵심이 되는 문제를 올바로 바라보고 대처해 나가려는 의지도 여기에 크게 작용하였다는 점이 간과되어서도 안 될 것이다. 또한 이러한 의식의 성숙이 안온한 시대의 무중력의 공간 속에서 나온 것이 아니라 지난 몇 년간 엄청난 격동과 함께 우리의 삶 속에서 체험된 집단적 삶의 그 정치적 무게와 함께였다는 점도 잊지 말아야 할 것이다.

　미술을 비롯한 예술 분야의 이러한 변화의 양상을 사실적으로 기술하는 것은 이 글의 목적이 아니다. 분리를 해석하는 시각의 문제로 돌아가 전자의 문화보편주의의 시각과 후자의 문화적 다원주의의 시각이 예술이나 문화의 실체를 어떻게 이해하고 있는가를 살핌으로써 분리의 극복 방향에 대해 다소의 윤곽을 갖는 것으로 그치기로 하자. 전자의 관점 즉 문화전파주의의 입장에서는 문화의 핵이 되는 것이 창작품이라고 하는 문예적 산물 혹은 한마디로 문예로 되어 있다. 그 산물은 교육된 문화의 산물, 즉 높은 교양의 산물이다. 또 한 가지 강조되어야 할 것은 여기서는 창조와 보급(전파)이 분리되어 있다는 것이다. 문예의 생산(창조)과 그 심미적 소비의 분리다. 그리고 창조물 즉 예술작품은 그 자체의 독자적 성격이 크게 강조된다. 예술과 대중의 분리라는 개념은 오직 예술 창작품에 대한 제1의적인 주목이 주어지고 난 후에 있어서만 그것을 어떻게

대중에게 접근 가능한 것으로 하느냐의 방식으로 고려된다. 후자의 경우는 작품의 개념이 이와 다르다. 여기서 예술작품은 예를 들어 우리가 통상적으로 미술이라는 단어로써 이해하는 독립된 물건으로서의 심미적 구성물도 아니고 미술사라고 하는 독립된 가치 창조 체계에 의해 그 대응하는 가치가 평가될 수 있는 대상도 아니다. 그것은 피에르 고디베르(Pierre Gaudibert)의 정의를 따른다면, 보다 넓은 범위의 것으로서 일상적인 물건, 기호(記號), 행위, 의식(儀式) 등 일체의 구성물이다.[2] 이런 각도에서 예를 들어 노동자 문화는 단순히 무산계급의 문학이 아니라 그들의 작업, 공구, 재료, 다른 노동자, 가족, 이웃, 장인적 전통, 농촌문화의 뿌리, 그리고 조합운동이나 직업 생활이나 투쟁의 부산물로서의 문화 등 이 모든 것과 특정한 관계를 갖는 묶음 전체를 뜻하는 것으로 된다. 자신의 직업에 고유한 문화와 그 사회성의 관계가 여기서는 그 문화의 특수한 형태에 결정적인 작용을 한다. 따라서 작품은 개인과 집단의 표현에 있어서 가능한 형식 가운데의 하나이지 반드시 항상 존재해야 하는 것도 아니다. 여기엔 고정된 형태가 없고 따라서 영구히 보존되어야 하는 그 무엇도 없다. 단지 있는 것은 그 문화의 주체적 지속과 발전으로서의 실제적인 맥락이며, 그 맥락에 대한 적합성이다. 만약 이들의 이와 같은 문화의 특질을 이해하고 그 이해의 바탕 위에서 이들의 문화와 예술을 발전시킬 수 있는 전문가로서의 개입의 방식을 고려한다면 그것은 그들의 작업 환경 속에서나, 그들이 사는 동네나 거리에서 그들에게 조언하고 함께 얘기하고 또는 생활하면서 일종의 지도자— 이끄는 사람—의 역할을 수행하는 '사회교육적' 내지 '사회문화적' 활동이라 할 수 있을 것이다. 이 같은 계획의 기반이 되는 것은 위대한 창조물의 전파나 그것과 대중과의 만남이 아니라 특정한 생활양식을 가진 어떤 인구집단의 존재다. 앞서

말한 문화 활동의 보조자 내지 지도자는 그들이 그들 특유의 생활양식을 장악하고 그들의 일상생활을 스스로 완성시키고 통제할 수 있도록 도움을 주는 일일 뿐이다. 그러나 어느 시점에 와서 만약 그들이 표현 충동을 그들 스스로가 자발적 능동적으로 갖는 단계가 오면 이제 지도자의 역할도 소멸하고 그들은 그들 나름의 문화 발전과 생존 조건의 향상을 꾀하면서 '문화의 자주 관리(自主管理, autogestion)'를 하게 될 것이다. 여기서 사회문화적 문화 개입 행동의 목표는 명백해진다. 즉 그것은 개인들의 '문화적 주도성(initiative culturelle)'을 그들 자신에게 되돌려주는 일이다. 바린(H. de Varine)이 정의하는 문화적 주도성의 다음의 세 가지 요건은 문제의 핵심을 훌륭히 요약하고 있다.

첫째, 주어진 상황에 대한 반응을 창출해내는 능력.

둘째, 문화적 정체를 확인하고 보존하는 능력.

셋째. 일상 생활양식의 지속적 구축과 사회정치적 조직의 지속적 구축에 대한 적극적 참여.[3]

이 같은 문화적 주도성의 실현 과정에서 나타나는 예술적 수단들—이를테면 인형(허수아비), 간단한 그림, 플래카드, 샌드위치 맨, 공동 제작 벽화, 낙서, 초상화, 포스터, 의상, 수레, 연단의 장식, 가면, 음식, 시 낭송, 노래, 사진, 춤, 신문, 소책자, 판화, 만화 등에서부터 현장 연극, 굿 또는 제사, 놀이마당, 소형 영화 등에 이르기까지의 다양한 예술적 수단들—은 그 예술적 성공을 가늠하는 척도가 앞서의 예술작품 즉 전문적 예술가들에 의한, 자율적이고 독립된 존재로서의 완성된 예술작품을 판별하는 기준과 똑같은 것이 될 수 없다. 유일하고 영원한 가치로 귀속되는, 추상적 보편성에 기초한 예술 창조와 특정한 삶의 주체적 발전을 실제의 현실 속에서 확보하려는 활동이 똑같을 수 없기 때문이다.

판단의 기준이 되어야 할 것이 있다면 그것은 그 과정들의 질—'진짜'로서의 참된 질, 진지성, 깊이 등—과 표현 수단의 적합성이다, 즉 판단 대상에 대한 장(場)의 혼동 다시 말해 판단 대상이 갖는 맥락에 대한 혼동이 없어야 한다는 말이다.

[······]

주)

1 내 글「미술관 문화의 이념과 그 현실」참고. 서울대
 『미대학보』제9호, 1983. 29쪽.
2 Pierre Gaudibert, *Action Culturelle—Integration
 et/ ou Subversion*, 1977(제3판), Paris: Casterman,
 p. 143 이하 후기(後記) 부분(部分) 참조.
3 H. de Varine, *La Culture des autres*, Paris: Seuil,
 1976. Gaudibert의 앞의 책 p. 167에서 인용함.

(출전: 『예술과 비평』, 1984년 겨울호)

[서울미술공동체 창립 선언문]
'서울미술공동체' 취지문

개항 이후 문화 창조의 장으로서 공동체의 형성은 민중적 표현을 위한 방법의 탐구를 그 목적으로 하여 문화의 민중적 원천을 발굴, 참다운 현대문화 창조에 지대한 기여를 해왔고 그 같은 노력이 쌓여 이 땅의 민중문화 운동에 있어서 전문가의 역할이 무엇인가를 뚜렷이 보여주게 되었다.

'서울미술공동체' 모두는 민중문화 운동의 선구적 업적으로 미술인이기에 앞서 이 땅에 발을 디디며 살고 있는 한 사람임을 자각하였고, 미술은 우리들 모두의 것임을 확신하게 되었다.

우리는 시각예술이 갖고 있는 풍부한 형식 가치를 창조적으로 계발하여 참다운 민족문화, 현대문화에 기여하기 위하여

1. 미술인의 창조적인 활동에 도움을 주며 자유로운 표현 행위를 제약하는 어떠한 요소와도 투쟁한다.
2. 예술품이 민중의 삶의 현장에 투신하는 방안을 모색, 실천하여 삶의 문제로 환원되도록 물질문화 운동을 전개한다.
3. 기존 문화운동의 성격을 창조적으로 확대시키며 한계를 발전적으로 비판, 극복한다.

미술은 민족 구성원 전체의 감성 총체를 올바르게 만든 모든 선구적 업적을 내일의 세계로 이월 전수하느냐 못하느냐 하는 실무의 상징적 존재로 놓여 있다. 이 영광스러운 실천을 위하여 보수적이고 정체적 기존 미술을 파괴하고 외래문화 침입에 의한 시각의 위기를 혼신의 힘을

다하여 분쇄할 것을 다짐하면서 1985년 2월 8일
서울미술공동체의 이름으로 취지문을 선포한다.

1985. 2. 8

'80년대 미술'의 거센 열풍
─젊은 작가들의 미술운동을
분석한다

대담: 이일(미술평론가 · 홍익대 교수) ·
성완경(미술평론가 · 인하대 교수)
1985년 1월 10일(토) 본사 회의실에서

[......]

이의 제기와 반항적인 미술

이: '현실과 발언'의 대관 취소는 반체제적
성격이 강하다는 발상에서 관권(官權)이
개입되었다고 봅니다. 새로운 예술이 대개 이러한
반항아들에 의해 있어났다고 본다면 반체제는
어느 시대든 나타나야 하는 움직임입니다.
반체제란 지나치게 제도화된 예술 시스템 또는
경직된 예술의 위계를 거부하는 것입니다.
따라서 여기에서 말하는 반체제는 정치적
이데오르기라든가 사회체제의 문제와는 다른
별개의 것이지요. 어디까지나 미학적 차원의
문제입니다. 소위 반(反)예술의 경향도 반체제
표명의 한 형태라고 봅니다. 이러한 의미에서
반체제 운동은 예술 활동의 활성화를 위해서
필요한 것이지요. 80년대 미술이 이런 의식을
지니고 있다는 점은 고무적입니다.
성: 저는 반체제라기보다는 좀 더 폭넓게
보고 싶습니다. 미술이란 것이 현실에 대한 이의
제기, 혹은 기존 질서에 대한 반항이었다는 것은
그동안의 역사가 말해줍니다. 어느 시기든지
예술이 반항아적 성격을 띠면 검열이 가해지는데,
그것은 미술 자체의 이유에서가 아니라 사회적,

도덕적 이유에서 억압됩니다. 그리고 중요한 문제는 우리나라에서는 아직도 관이 주도하는 전시장에서 '현·발'을 비롯한 몇몇 그룹이 대여 대상이 되지 못하며 음성적으로 묵살되고 있다는 접입니다.

이: 　　관이 아니더라도 제도에 반기를 드는 미술을 터부시하는 기성세대는 반체제를 자기들의 기존 질서를 파괴하는 것으로 불온시하지요. 예를 들어 현대미술에 기름진 토양을 제공한 다다(Dada)도 철저한 반체제 운동인데 이것을 거부했던 사람들은 기존 질서에 안주했던 부르조아 계층입니다.

성: 　　'아뭏든 요즘의 젊은 그룹들은 상당이 활력 있게 '불온한' 것도 그들의 중요한 미술적 표지로 내세울 만큼 자유로운 양상을 보입니다. 그렇게 볼 때 '현·발'이 검열의 형태에 대응하면서 제도 속의 미술로 상륙했다는 것은 상당한 의미가 있으며, 이후 새로운 그룹의 출현과도 긴밀한 관계가 있읍니다.

이: 　　80대에 와서 젊은 그룹들이 많이 속출하고 있읍니다. 그러나 이들이 분명한 성격과 독자적 이념, 문제의식을 가지고 있는가 하는 의문이 있고, 일종의 '바람'을 일으키고 있다는 기분이 듭니다. 바람은 바람으로 끝나기 마련이거든요.
　　새로운 미술의 선두 주자격인 '현·발'이 '얌전해졌다, 우유부단해졌다'는 인상을 받는 것은 일시적인 과격한 음직임이 정돈되었다는 의미도 되겠고 다른 그룹들이 더욱더 과격해졌다는 의미도 되겠습니다. 새로운 그룹들에게 바라고 싶은 것은 보다 분명한 문제의식을 제기했으면 합니다. 일시적인 호흡, 즉흥적인 구호보다는 분명한 미학적 근거에서 사회적 현실에 대한 접근을 올바르게 소화하고 작품 활동을 해야 한다는 것입니다.

성: 　　'현실과 발언' 외에 새로운 그룹을 열거해보면 '임술년'은 산업사회의 이미지로서 사진 영상 매체를 가지고 단단하게 작업을 밀고 나갔고, 이어서 '시대정신' '젊은 의식' 등 여러 그룹이나 단체전이 나름대로 치열한 의식을 갖고 활동을 했읍니다. 이들 그룹과 다른 흐름으로는 미술과 민중의 연계 조성에 힘썼던 광주 시민미술학교의 '일과 놀이', 서울의 '두령' 그룹입니다.
　　이들은 미술이란 것이 전문인의 활동에 그치는 것이 아닌, 미술 제작자 자체의 개념을 확대해서 민중적인 기반과 연결시키고자 했고 현장운동적인 개념을 도입해서 새로운 전환점을 마련했읍니다. 이러한 미술 경향은 84년에 열렸던 «삶의 미술전»이나 «해방40년 역사전»으로 대단원에 도달한 것 같읍니다. 이런 것들은 80년대 미술을 종합했다는 긍정적인 측면도 있지만 그 목소리가 너무 커서 다소의 혼란을 일으킨 점도 있읍니다.

단선적인 '민중' 의식

이: 　　민중미술이 하나의 미술운동으로서 성립될 수 있는가도 문제인데, 민중이란 용어를 내세우게 된 발상의 근원이 너무 막연합니다. 이런 구호 아래 형상성, 구상성의 요소를 지닌 미술 모두를 끌어들인다는 것은 잘못된 인식이며 미술 자체를 오도할 우려도 있읍니다.

성: 　　그렇습니다. 이들이 사용하는 '민중'이란 직업, 교육 정도, 사회 활동의 방향 등이 고려된 구체적인 민중이 아니라 추상화되고 관념화된 민중이란 점에서 문제가 있지 않나 합니다. 단순화된, 거의 추상적이리만큼 일반화된 뜻으로서의 민중미술이란 그 나름대로 '민중 미니멀리즘' '민중 추상주의'라고나 할 수 있을 것입니다. 이것 역시 너무 단선주의적이란 비난을 면키 어렵다는 것이지요.
　　이러한 문제점과 함께 이제 우리 미술계는

80년대 미술의 향방에 대해 관심을 가지면서
이런 미술이 우리 미술에 얼마나 긍정적인 미술
언어를 만들어냈고 또 활력을 불어넣었느냐 하는
측면을 섬세하게 검토하여야 할 것입니다. 경계할
것은 평론이 활자 매체를 통해서 얘기되다 보니
평론가들의 말이 상당한 역할을 하는 것 같습니다.
평론이란 항상 일반화시켜야 한다는 압력을
받고 있는데 그러다 보니 80년대 미술의 작가와
작품을 구체적으로 평가하고 소개하는 작업들이
미흡했다고 봅니다.

이: 　　그런 지적은 우리나라 미술평론의
병폐인데 미술운동을 정체론, 일반론, 개관론으로
유형화시키는 습성에서 비롯됩니다. 좀 더 작가에
접근해서 작품을 해석하는 풍토가 요청됩니다.
마치 작품 자체의 존재는 무시하고 있는 것
같은 인상이거든요. 조금 다른 얘기입니다만
우리가 쓰고 있는 '새로운 구상' '신구상'이란
용어도 검토해봐야 합니다. 이 용어는 1962년에
프랑스의 미셸 라공에 의해 나타난 말인데 저는
'신형상(Nouvelle figuration)'이라고 번역을
했었지요. 이것을 구상이라 번역하면 여러
가지 혼란이 올 수 있읍니다. 여기에 곁들여서
또 한 가지 분명히 해야 할 것이 있는데 소위
'누보레알리즘'이란 용어의 해석 문제입니다.
그것을 우리나라에선 '신사실주의'라고 하는데
이것은 자칫 이 운동의 본질을 오도할 위험성이
있읍니다. '신현실주의'라고 해야 할 것입니다. 이
운동의 명제가 '현실의 직접적인 제시'에 있으니
까요.
　　80년대에 일어난 이미지의 회복 형상의 문제는
'구상'이니 '추상'이니 하는 기존의 범주에서
파악할 것이 아니라, 넓은 의미에서 보면 회화에서
이미지가 새롭게 부각된 것으로 봐야 할 것입니다.

성: 　　70년대 미술을 가리켜 '탈이미지의 회화'
'구조적 회화'라 한다면 80년대 미술을 '손의
회복'이니 '이미지의 회복'이라는 식으로 접근하는

것에는 위험이 따릅니다. 그것은 서양 미술을 주류
양식에 따라 해석하려는 피상적인 접근법입니다.
좀 더 소박하게, 미술이란 형상의 구축을 통해 삶의
체험이건 회화 자체의 조형성이건 그 의미성이나
상상을 전달하는 행위로 볼 수 있겠읍니다. 그동안
이런 것과 유리되었던 회화에서 벗어나 그 의미
혹은 상상력의 소통이라는 문제에 당당하게
접근하려는 것이 80년대 미술이다라고 해석하고
싶습니다.

이: 　　여기서 의미성은 작품 내적인 것과 외적인
것으로 나눌 수 있습니다. 회화 자체가 내적으로
지니는 의미나 본질을 추구하면서 작품 외적인
메시지를 거부했던 미술이 70년대 미술이라면
작품 외적인 의미성과 사회 현실이 밀접하게
관계를 가졌던 미술이 80년대입니다.

[……]

(출전: 『계간미술』, 1985년 봄호)

전통미술의 수용과 전개

윤범모

[⋯⋯]

외세주의 배격

광복 이후 미술문화의 성장 역시 한민족의 운명과 궤도를 함께 하지 않을 수 없었다. 굳이 예술이 한 사회의 거울이라는 점을 상기할 필요조차 없을 정도였다. 하지만 회고해본다면 결과론적으로 지나간 40년 동안 우리의 미술문화는 결코 바람직한 상태만을 낳지 못했다. 갖가지의 질곡과 함께 도출된 파행 현상은 민족예술의 실상을 건강하게 성장치 못하게 했다.

바람직한 미술문화의 저해 요인은 무엇보다 일제 침략에 따른 것들이었다. 제국주의 침략자들은 한민족의 독자적이고도 발전적인 양식의 민족미술을 말살하거나 왜곡시켰다. 36년 동안의 피해 상황은 전통미술의 단결 정책과 함께 민족예술의 창조성을 거세시킨 무력감이나 패배주의의 만연에도 있었다. 한국미의 특질은 비애의 미라고 규정한 야나기 무네요시의 식민사관 이래 한국인의 미의식은 줄곧 정당한 평가가 유보되었다. 정체론을 비롯 피상적인 미관(美觀)은 현실성이 결여된 시각이기 십상이었다. 기층문화를 포함한 민중적 가치의 이해 없이 민족미술의 정상적인 파악은 구두선(口頭禪)에 불과했다.

민족미술 성장의 저해 요인으로 외세주의 (外勢主義)를 무엇보다 먼저 꼽을 수 있다. 그것의 구체적인 실례는 일본 영향이다. 광복을 맞은 미술계 역시 친일미술의 청산을 첫 번째로 삼았다. 윤희순의 지적처럼 일본 정서의 침윤으로 인한 일본식 조선 향토색이라는 기형아의 극복이 문제가 되지 않을 수 없었다. 식민 통치 기간 동안 한반도에 뿌리내린 일본식 미의식은 광복 화단의 암적 요소임에는 틀림없을 것이다. 일제는 미술계의 통치 정책의 하나로 문전(文展)을 본 딴 조선미술전람회(약칭 선전)라는 공모전 제도를 설립했다. 일인 작가로 구성된 선전 심사위원들은 총독부 당국자의 의도에 부응하여 철저하게 시대성이 제외된 군국주의적 취향의 작품만이 제작되도록 유도했다.

탐미주의적이고 기교에 의한 서정주의로서의 미술이 횡행하게끔 된 것도 결코 우연한 결과는 아니었다. 이렇듯 아카데미즘의 정착과 현실성이 결여된 미술 활동은 미술이 지니고 있는 본래의 기능조차 외면한 처사가 아닐 수 없다. 게다가 전통적으로 명맥을 이어온 한국인의 미의식조차 굴절케 했다. 특히 일제 말에 이르러 절정에 이른 친일미술 활동은 심각한 반성을 갖게 한 작태가 아닐 수 없다. 이 말기적 증상은 이른바 반도총후(半島銃後)의 성전미술(聖戰美術)로서 민족미술의 앞날에 먹구름을 끼게 했다.

문제는 광복 이후에 전개된 친일미술의 청산이었다. 하지만 본격적인 청산 작업의 실시조차 유야무야되면서 건강을 상실한 보균자(保菌者)로서 세월만 가도록 했다. 외세의 입김을 완전히 불식시키지 못한 첫 오류로 일제 잔재의 미청산은 그 후 대상국을 달리하여 확산케 되는 전초 역할도 되었다. 6·25 이후 추상미술의 대두와 함께 전개된 현대미술 운동 역시 외세의 영향권에서 완전히 벗어난 것은 아니었다. 보급의 상대국이 일본이라는 단일 창구에서 이제는

프랑스를 비롯한 유럽이나 미국과 같은 서구 편향으로 다양화되었을 따름이었다.

국제주의 미술이라고 좋게 불려지면서 민족 정서와 사회 현실을 외면한 이 현대주의 미술은 갖가지의 문제점을 남기면서 미술계의 새 바람으로 자리를 굳히기도 했다. 아름다움의 가치 기준은 몇몇 외국인의 시각으로 판가름 나기를 원했으며 실질적으로 대외 지향적인 미술 활동이 전염병처럼 전파된 기미도 없지 않았다. 한마디로 한국인에 의한 오늘의 한국 미술은 같은 민족 사이에 소통되고 평가되기보다는 선진 외국인 취향에 맞아 인정되기를 원하는 미술인들이 많아졌다.

투철한 민족 정서의 기반 없이 급조된 국제주의의 사조는 현지에서조차 무시되었거나 지극히 의례적인 반응(예: 동양적인 신비감이 깃들어 있다) 정도나 얻기 일쑤였다. 그럼에도 불구하고 몇몇 반응을 과대 포장하여 국내 미술계에 선전 자료로 삼기도 했다. 외국에서 이렇듯 높이 평가받은 내 작품을 국내 그 어느 누가 존경심을 표하지 않을 것이냐는 듯 다소 위압적인 자세까지 보이곤 했다. 이렇듯 외국 중심의 미술 활동은 한민족이 가진 본연의 미의식조차 위축시키는 데 일조를 했다. 미술 활동 하면 으레 구미 선진국의 미술을 생각하게끔 했다. 외국의 미술도 특히 제3세계를 비롯한 다양한 양상이 있음에도 불구하고 미국이나 프랑스 등 몇 나라의 미의식에 기준을 두어 한국 미술을 평가하려는 풍조가 즐비하게 퍼져 있는 실정이었다.

시각 현실과 전통회화

얼마 전 《한국미술 5천년 전》이라는 전람회가 구미의 여러 나라에서 개최된 바 있었다. 사실 현지에 가서 확인한 바에 따르면 국내에 소개된 것처럼 가는 곳마다 절대적인 호응을 받은 것은 아니었지만 한국 미술품을 통한 한민족의 고급문화 수준을 새롭게 인식시켰다는 점에서 주목받은 전람회였다. 이때 현지에서의 거부 반응 가운데 하나가 한국 미술 5천 년이라는 시간의 상한선 문제도 있었다. 미개하고 조그마한 극동의 가난한 나라인 코리아가 언제 5천 년씩이나 되는 문화 생활을 영위한 우수 민족이었느냐는 반문의 표시였는지도 모른다.

하지만 곰곰히('곰곰이'의 오기—편집자) 생각해보면 5천 년이라는 시간상의 문제는 그렇게 중요한 것이 아닌지도 모른다. 문제는 5천 년의 미술도 모두 과거의 것이란 점이었다. 과거의 한민족은 우수한 문화예술을 향유한 민족이었는지 모른다. 하지만 현재는 어떤가. 문제는 오늘과 내일을 향한 현 좌표의 실정에서 찾아져야 한다. 전통미술의 상당 부분은 모두 종지부가 뒤따르는 과거형으로서 지난 시대의 산물일 뿐이다. 시간이 경과되었다는 역사상의 측면만 남아 있지 그곳에는 활력이 깃든 오늘의 미술문화로서 기능을 다하지 못할 때가 너무나 많다.

전통미술이 지나간 시대의 한 집적물로서 화석과 같이 잠겨만 있다면 그것은 불행한 일이 아닐 수 없다. 원인이야 어떻든 간에 '찬란한 한국 미술'이라는 찬사가 오늘의 미술을 기반으로 들려올 때 더욱 값진 말이 될 것이다. 전통미술의 단절은 심각한 반성의 원천이 아닐 수 없다. 채색화 기법을 충분히 담고 있는 고구려 벽화나 고려 불화의 깊은 내용이 방치되고 있다. 민족회화의 원류로서 이들이 지니고 있는 의미는 너무나 중요하다. 기법상의 문제도 그렇지만 그 속에 담긴 내용도 소홀히 할 수 없다. 오늘날 전통회화에 있어서 채색화의 경시 현상이나 부진함은 커다란 민족적 손실이 아닐 수 없다. 한마디로 색채를 활용치 않는 그림이란 그만큼 폭넓은 표현 욕구에의 제한 조치일 따름이다.

물론 조선 시대 문인화의 영향도 간과할 수

없다. 유교를 중심으로 한 조선 시대의 조형 이념은 철저하리만큼 예술 활동을 억제시켰다. 지배 계층의 사대부들은 여가 취미로 문인화를 즐겼다. 문인화는 대부분 중국의 조형 질서에 기반을 둔 엘리트 문화였다. 수묵 위주의 고급미술로서 자리 잡게 된 것도 결코 우연한 결과는 아니었다. 사대부를 비롯, 지배 질서에 의한 조형 논리는 아무래도 민중의 건강한 시각에 의한 자생적인 미의식을 질시하는 풍조를 낳게 했다. 하지만 서민들 사이에서 즐겨 소통되던 이른바 민화는 그 조형적 발언권이 드세었음에도 불구하고 도외시되곤 했다. 민화는 시대적인 미의식을 충실히 수용하면서 차츰 기층문화의 중요한 장르로서 서민들 사이에서 폭넓은 각광을 받았다.

영·정조 시대 이후 실학(實學)의 대두는 민족 의식의 새로운 양상을 낳지 않을 수 없게 했다. 속화(俗畵)라고 불린 그림의 출현과 함께 김홍도나 신윤복 같은 대가도 탄생되었다. 풍속화의 활발한 전개는 당시 민중의 생활상이 진솔하게 표현되어 민족회화의 값진 보고(寶庫)로 남기도 했다. 더불어 조선 시대 후기 불교회화인 '시왕도(十王圖)'나 '감로탱화(甘露幀畵)' 같은 것에서도 한국적 특성이 담겨 있어 중요한 민족회화의 자료로 남아 있다. 중국식의 미의식을 무시하고 순전히 당대 민족 구성원의 시각에 보조를 맞춘 이들 그림은 새삼 주목을 요하는 부분임에는 틀림없다. 그곳 아랫부분에 등장되는 인물들은 한결같이 한국인의 표정을 짓고 있다. 게다가 일상생활의 모습(노동 장면을 비롯한 놀이와 같은 민속적인 요소 등)은 사실적이고도 민중 지향적 의미에서 묘사되었다. 하지만 불행하게도 이들 민화나 불화가 지니고 있는 특성은 오늘날에까지 발전적으로 계승되어 있질 못하다. 오늘의 미술계 풍토는 자신의 역사 속에서 창작의 생을 찾기보다는 아무래도 큰 나라의 권위 있다는 해외 사조에서 찾기를 원하고 있기 때문인 듯하다.

채색이면서도 자신들의 이야기를 그림으로 담은 이들 민화나 불화가 천대 속에서 방치되고 있을 때 수묵에 의한 문인화는 형식상으로도 후대에 전달되고 있었다. 산수화로서 대표되는 고급문화로서 전통회화는 오늘날 많은 문제점을 안은 채 주요 화제(畵題)로 그려지고 있다. 현재 일반 수요자들에게 가장 인기를 끌고 있는 구매품이 곧 산수화이다. 산수화는 누구에 의해 얼마만큼의 수효로 양산되고 있는지 짐작도 할 수 없게끔 횡행하고 있다. 그럼에도 불구하고 대부분의 산수화는 천편일률적일 정도로 비슷한 형식을 취하고 있다. 중국식 산수를 기본으로 한 이들 산수화는 한마디로 관념 취향의 산물로서 조형미마저 결여된 단순 동작에 의한 복제품일 가능성이 많은 것들이었다.

조선 시대의 산수화는 그런 대로 조형 논리가 있었다. 농경 시대였던 당시의 생활의식이 깃들어 나름대로의 설득력을 가지고 있었다. 하지만 20세기의 오늘날은 사회 구조 자체도 산업사회로 전환된 반면 갖가지의 사고방식 역시 급격한 탈바꿈을 초래했다. 산수화를 지탱시킨 정서 기반조차 이제는 퇴색되어 새로운 미학의 대두를 요구하게 되었다. 그럼에도 불구하고 지난 시대의 산수화에 맹목 상태로 매달려 진보적이래야 겨우 형식 실험 정도로만 만족하고 있는 오늘의 한국 화단이니 문제가 심각하지 않을 수 없겠다. 단순한 기술 습득과 형식 위주의 미술은 벌써 생명력이 결여된 자위행위나 자가당착에 지나지 않는다.

시각 현실을 곧 조형 어법으로 담아내지 못할 때 그러한 작업은 도로에 불과하다. 지극히 피상적이고도 관념적인 유한 취미로서의 제작 태도는 하루빨리 극복되어야 할 중대 과제임에는 틀림없다. 모두 다 외래 사조에의 지나친 반응에 따른 주체적 시각의 미형성에 기인한 것인지도 모른다. 조선 시대 중국화을 모델로 했던 겨레 그림이 일제 시대에는 일본화풍으로 다시 멍들게

되었다. 그러한 외세 지향적 태도는 독립을 이룬 20세기의 대한민국 시대에도 기본적으로 커다란 차이를 보여주지 못하고 있는 것이다. 영향을 받는 나라의 이름만 바꿔진 것이지 그 기본자세는 예와 얼마나 크게 달라졌는지 확인키 어렵다.

한국화가 안고 있는 당면 과제는 아무리 강조해도 부족함이 없을 긴급 사항이 아닐 수 없다. 민족의 미의식을 건강하고도 바람직한 방향으로 수립시켜 나가는 데 그 파급 효과가 커다란 부문이기 때문이다. 한국화라고 개명된 전통회화 부문은 크게 두 가지의 난점을 갖고 있다. 전통 양식의 계승과 아울러 그것의 현대적 수용이라는 측면이다. 서양식 미술은 수용 그 자체가 바로 현대화인 것으로 간주되고 있지만 한국화는 옛 전통을 기반으로 하여 현대화 작업이 부수되는 남다른 어려움이 있다. 기법 등 형식 문제도 공동 보조를 맞추어야겠지만 내용상의 문제도 높은 비중을 갖고 있다. 그만큼 시대가 바뀐 이상 전통회화가 지향하는 조형 세계도 시대적 요청에 따르지 않을 수 없는 것이다. 오늘의 시각 현실은 농촌 경제의 피폐와 함께 도시화 현상으로 인한 산업사회로 구조가 바뀌었다. 가치관의 변모는 마땅히 조형 논리마저 새로운 방향 전환을 기대하게 된다.

[……]

(출전: 『전통문화』, 1985년 8월호)

회화냐 포스터냐

유홍준

지긋지긋한 무더위가 유난히도 극성을 부린 올 여름 한철 동안 미술계는 일찍이 경험해보지 못한 혹심한 열병을 치루어 가을의 문턱에 선 지금까지도 심상치 않은 후유증을 안고 있다. 우리의 이 불행한 시련을 차라리 미술문화 발전을 위한 보약으로 되돌릴 줄 아는 슬기로움이 절실하게 요청되고 있다. 겉으로 드러난 《힘》전 사태는 작가 개개인의 일로 치부할 수 있을지 몰라도, 그러한 사태를 몰고 온 과정에서는 작가 자신은 물론, 제도권 미술과 행정 당국 모두가 일단의 사회적 책임을 면키 어려운 것이었다.

지난 7월 20일, 아람문화회관에서 열리고 있던 《1985년, 20대의 힘》전이 경찰에 의하여 강제로 전시 중단되고, 26점의 작품을 압수당하고, 이에 항의하는 19명의 작가를 연행한 사건은 한국 현대미술사에서 처음으로 일어난 공권력의 개입이었다. 이로 인하여 그동안 대중과 소원한 관계에 놓여 있던 현대미술이 유례없이 커다란 사회적 관심사로 부상했다. 특히 이 사건은 바로 당일 경주에서 열린 '제2회 예총대표자 회의'에서 이원홍 문공부 장관이 "일부 문화예술인들 중에 자신을 헐벗고 굶주린 민중과 동일시하여 반정부 반체제 운동을 지지 동조하는 사람들이 없지 않으며…… 이로 인해 일부 문화·예술의 내용이 '투쟁의 도구'로 쓰이고 있는 듯한 인상을 받고 있다"는 연설과 때를 같이하여 80년대 우리

문화 전반에 일어난 민중문화예술운동에 대한
첫 규제라는 점에서 엄청난 사회적 사건으로
비약했다.

7월 21일 당국이, 연행된 19명 중 김우선,
장진영, 김주형, 박진화, 손기환 등 5명을 계속
조사하고, 나머지 14명을 풀어주자 이들 《힘》전
당사자들은 '힘전 탄압대책위원회'를 결성하고
농성에 들어갔으며 민중문화협의회는 이 사태에
대한 성명을 발표하기에 이르렀다. 그러나 당국은
이들의 삼민투와의 연관 관계를 조사 중이며
국가보안법 적용 여부를 검토하고 있다는 강경한
방침을 말하고 있었으며, 도하 각 신문에서는 이
사태에 대한 각계의 여론을 수집 보도하고 나섰다.

이 사태에 대한 여론은 민중미술의
찬반론보다도 경찰이 미술 작품에 대한 예술성
여부를 일방적으로 내릴 경우에 창작의 자유와
표현의 자유가 위축된다는 경계심과 그러한 사태의
수습은 미술인들의 자율에 맡겨야 할 것이라는
견해가 지배적이었다.

7월 24일 당국은 이러한 여론을 받아들였음인지
연행된 5명의 형사 처벌을 보류하고, 즉심에
회부하여 경범죄(유언비어 유포죄와 방조죄)를
적용하여 각각 구류 7일씩을 선고했다. 사태는
이로써 한 고비를 넘기는 듯했지만, 예술인들의
당국에 대한 항의와 반발은 수그러들지 않았다.
7월 24일에는 예술인 95인의 서명으로 「이원홍
문공부장관에 보내는 공개질의서」가 발표되고, 7월
26일에는 미술인 2백 36명이 「당국의 전시탄압에
대한 미술인의 견해」라는 성명서를 내면서 그간에
있었던 직접 간접의 행정 규제 내용을 사례로
열거하고 그에 대한 시정을 요구하고 나섰다.

그러나 당국은 《힘》전 출품 작가 3명을 추가로
소환하여 이들에게도 구류 7일씩의 처벌을 내렸고,
이들은 다시 정식 재판을 청구함으로써 앞으로
다가올 미술계의 《힘》전 사태 여파는 예측하기
힘든 것으로 보인다.

《힘》전 사태를 겪으면서 제일 먼저 드러난
교훈은 당국이 물리적인 힘으로 예술 활동을
규제하는 데에는 분명한 한계가 있다는 점이다.
똑같은 결과를 가져왔다손 치더라도 전문인들에
의한 판단이라는 여과 장치 없이는 예술인은 물론
일반인들에게도 설득력을 갖기 힘들게 됐다는 점은
사실상 우리의 문화적 역량이 그만큼 신장했음을
단적으로 입증해주는 것이다.

이로써 우리는 당국이 행정 조치로써
문화예술을 통제하기보다는 일반인들의 현명한
문화적 판단에 기대하는 쪽이 훨씬 낫다는 결론을
얻을 수 있다. 《힘》전의 출품작이 당국이 우려하는
바와 같은 내용이었다면 일반인들도 똑같이
그 작품 앞에서 감동보다는 혐오감을 느꼈을
것이라고 생각해볼 수 있다는 얘기다. 실제로 많은
관람객과 미술인들이 압수된 작품의 일부에서
당국의 표현대로 "지나친 사건 노출"이며 아직
예술작품으로 승화되지 못한 치졸한 작업으로
느꼈을지도 모르는 일이다. 필자는 이 사태가
일어나기 이전에 한 일간지의 미술비평란을 통해
「덜 소화된 생경한 작품」이라는 비평을 실은
적이 있었다. 현실을 외면하지 않고 그 속에서
소재를 선택한다는 것은 리얼리즘 정신의 충실한
반영이겠지만 그것을 조형적 언어와 공간으로
끌어들이는 일종의 예술적 사고와 상상력이
부족했던 점을 지적한 것이다. 경찰이 그 작품을
놓고 '이게 포스터지 작품이냐'고 질타했을 때
그들은 강하게 반발했지만 미술비평을 한다는
필자가 "그건 습작에 지나지 않는 불성실한
작품"이라고 지적했을 때는 아마도 그 작가의
태도가 달랐을지도 모른다. 그러나 당국은 이
사태를 인신 구속까지 몰고 가면서, 나뿐만
아니라 다른 미술인들도 그런 비판을 하기 어렵게
만들어놓은 것이다. 그것은 해당 작가의 예술적
발전을 위해서도 불행한 일이다.

반면에 박불똥의 콜라쥬 작품들은 콜라쥬라는

형식 언어를 매우 유창하고 능숙하게 구사한 것이 많았다. 지금 그중 어느 작품이 압수됐는지 필자는 알지 못하지만 짙은 검정색 배경에 선명한 컬러사진들을 엮어서 정확한 원근감과 함께 하나의 이미지를 엮어내는 그의 예술적 상상력은 탁월한 것이었다고 기억하고 있다.

손기환의 〈타타타타〉는 조용한 농촌에 팀스피리트 훈련이 벌어지고 있는 모습을 소재로 하여 분단 시대의 긴장과 아픔, 그러니까 평화로운 농촌과 예기치 못한 전쟁에의 대비 훈련이라는 상반된 이미지를 엮어낸 서술적 형상이었다. 그것은 마치 프랑스의 에로가 그린 〈물고기 풍경화〉 같은 신선한 작품이었다. 이것을 어떻게 해석했기에 압수했는지 이해가 안 가며, 〈살기 좋은 우리 마을〉은 그의 오랜 연작 작업이었다는 점을 얘기해주고 싶다. 그러나 그 작품들이 압수된 지금 나의 이러한 비평이 유효한 것이지 아닌지 나로서는 판단하기 매우 힘들다. 이것은 그 작가들을 위하여 더욱 불행한 일이다.

박불똥과 손기환의 작품들은 지난 봄에 열렸던 '실천그룹'의 전시회에도 출품했던 것이다. 그 당시에는 아무 일 없이 지나갔던 것이 이번에 문제된 것은 아마도 전시장 분위기의 차이였던 것으로 생각된다. '실천그룹'은 전체적으로 우리 시대 물질문명에 대한 비판의 톤을 유지했기 때문에 그러한 그림들이 씁쓸한 웃음을 자아내는 재미있는 작품으로 이해됐지만 《힘》전에서는 현실에 대한 직설적인 고발로 읽혀졌던 것인지도 모르겠다.

미술계의 자율적인 비판 기능이란 모름지기 이런 것을 의미한다. 책임 있는 평론가들이 책임 있는 비평을 통하여 좋은 작품은 더욱 권장하고, 덜된 작품은 스스로 자제할 수 있는 미술 풍토가 훨씬 효율적이고 중요하다는 것이다.

[······]

《힘》전 사태가 일어나자 도하 각 신문들은 이것이 민중미술에 대한 규제라고 보도했고 일반인들도 그렇게 인식하고 있다. 그러나 80년대의 새로운 미술운동이 곧 민중미술운동인 것은 아니었다. 앞서 말한 대로 새로운 미술운동은 미술의 원활한 소통 기능을 회복하고 자신과 이웃의 현실을 반영하면서 폭넓은 예술의 지평을 열고자 했던 일종의 리얼리즘 운동이었다.

현실에 뿌리를 둔 미술이란 곧 현실에 대한 정확한 인식을 필요로 했고, 그 현실이란 주어진 상황일 뿐만 아니라 우리가 스스로 주체가 되어 개혁해 나아가야 할 실체로서 뚜렷이 드러나기 시작했다. 우리가 보다 나은 인간적인 삶을 원하고 보다 인간성을 원활하게 발현하면서 살 수 있는 삶의 방식을 추구한다는 것은 어느 시대에나 있어 왔던 인간의 노력들이다. 그러나 현실에 대한 인식이 깊어지면 깊어질수록 우리는 그러한 상황을 낳은 역사적 배경에 대한 이해를 필요로 했고, 인간 관계의 함수관계를 따져본다는 일은 곧 우리의 처지가 제3세계적 인식 없이는 이해할 수도 해결할 수도 없는 일들과 부딪치게 됐다. 여기에서 역사의식과 민족의식이 새롭게 고취됐고 그런 인식하에서 우리의 새로운 미술운동은 현실에 대한 즉자적, 낭만적 반항에서 보다 심층적이고 인간적인 포용력을 갖는 진실된 모습에로 발전해왔다.

[······]

1983년이 되면서 우리 문학, 역사학, 신학, 마당극 등 다른 분야에서 민중에 대한 새로운 인식과 논리가 퍼져 나오기 시작했다. 그것은 80년대 우리 문화 전반에 흐르고 있는 하나의 흐름이었으며, 이는 여지없이 미술계에도 전파됐다. 다른 분야에서의 민중의식은 현실 인식에서 역사의식, 민족의식, 제3세계적 인식이라는 그 나름의 충분한

소화 기간과 자기 논리의 정립 속에서 일관되게
전개되어온 데 반해 미술계에서 민중론은,
비유하자면, 배달된 이념이었다.

이것을 제일 먼저 받아들인 단체는 '두렁'과
'일과 놀이'였으며 이들의 '애오개 미술학교',
'시민미술학교' 같은 왕성한 활동에 의해 빠른
속도로 확산하게 됐다.

본래 민중론의 입장에서 나온 민중미술이란
'민중에 의한, 민중을 위한' 미술이라는 단순 논리에
서 있는 것이 아니다. 더우기 미술의 내용과 형식을
민중적 차원으로 낮추어서 민중적 삶의 내용을
민중적 형식으로 만들어낸다는 작업만을 의미하는
것도 아니다. 그것은 원대한 민중미술론 속에서
일부분을 의미할 뿐이다.

참된 민중미술은 민중 시대를 지향하는 모든
성실한 노력들을 포괄하는 개념인 것이다. 우리가
지향하는 보다 나은 세계란 그 주체가 모름지기
민중이어야 하며, 그것은 역사의 필연적인
흐름이라는 점에 아무도 이론이 없다. 그러나
지금은 분명히 민중 시대가 아니며, 다만 민중
시대를 지향하고 그 역사적 소명을 앞당길 수
있도록 노력할 수 있을 뿐이다. 따라서 그러한
노력들이 이 이념에 값하는 일이 될 것이며,
민중미술 또한 그것의 도래를 대비하거나 구가하는
작업이 아니라 찾아가려는 의지의 표현들로 될
것이다.

[......]

(출전: 『월간조선』, 1985년 9월호)

[민족미술협의회 창립 선언문]
민족미술협의회

오늘의 민족미술은 민족의 현실을 직시하고
공동체적 삶의 실천에 동참하면서 예술·문화의
발전에 참담게 기여하는 창의적 노력이 절실히
요구되고 있다. 새로운 역사의 전환기에 서서
민족미술이 요구하는 과제를 알고 있는 우리는
뜻을 같이하여 이 자리에 모였다. 이에 민족미술을
지향하고 성취하고자 하는 창조와 수용의 공감
영역을 실천하고 확산하려는 의지를 널리
표명한다. 우리는 서로 합심 협력하여 우리 삶의
유대 관계를 드높여 예술문화에 관여되는 모든
권익과 복지를 도모하고 정진하는 단체로서
민족미술협의회를 창립하기로 엄숙히 선언하는
바이다.

우리는 이와 같은 협의회의 결성이 미술문화에
새로운 장을 여는 길임을 자부할 때, 해방 이후
제도미술권이 빌려온 갖가지 억압적이고 장애적인
요인을 극복하여 민주적 삶에 기여할 것을 믿으며
이를 다짐한다.

돌이켜보면 제도미술은 민족의 분단된 현실
속에서 분열·갈등·모순이 심화되어 있는 삶에
대하여 필연적인 자각 의식을 기피하여왔으며,
이를 해방하려는 모든 진지한 노력을 오히려
방해하는 기능을 수행해왔다. 우선 역사의 눈으로
훑어보더라도, 오늘의 제도미술은 민족사의
쓰라린 수난이었던 일제강점기의 악랄한 식민
제도를 답습하여 다시 재탕한 산물에 불과하였다.

일제의 권력이 비호하는 제도미술 속에서 출세한 미술인들이 침략 전쟁의 하수인 노릇을 하였던 파렴치한 행위를 추호의 반성은커녕, 해방 후에는 중추적 세력으로 남아 화단을 장악하고 권력의 현실에 영합하는 제도적 양식의 형성과 미술교육의 방향을 오도하고 오염시켰다.

그리하여 제도미술은 진정한 삶과 미술의 기능을 분리하여 삶의 소외와 수용의 단절을 극대화시켰으며 비판의식을 거세한 현실의 미화 작업을 순수주의, 심미주의, 예술지상주의, 현대주의 등 온갖 형식미학의 논리로써 자기 보호의 틀을 만들기에 급급하였다. 또한 전통미술의 본질을 왜곡하여 민중이 담당한 역할을 무시하였고 서양 미술의 추세를 기준 삼아 이의 추종 방식이 전통과 현대의 결합인 것처럼 선전하는 정예주의, 외세주의 발상을 풍미하게 하였다. 온갖 형식주의가 난무하는 화단의 폐쇄적 풍토 위에서 미술 인구는 증가하여도 모순의 혼란을 헤쳐 나가려는 돌파구가 막혀 있는 상태이다.

다행히 80년대에 들어서서 이 같은 제도미술의 한계를 비판하고 미술 본래의 기능을 되찾으려는 젊은 세대의 열기에 찬 운동이 발아되어 오늘에 이르기까지 꾸준한 전개를 보여주는 동안 드디어 그 숨통이 트이고 있다고 할 수 있다.

그럼에도 우리가 해야 할 과제가 너무나 많고 개인의 힘만으로는 벅찬 한계가 있어 모두의 지혜와 능력이 합해지는 일이 요청되고 있는 것이다. 이 때문에 여러 차례 논의와 중지를 모아서 민족미술협의회의 창립을 선언하게 되었다. 이제 우리는 본 협의회를 통하여 우리의 의지를 실천할 수 있는 소명 의식을 확인한다.

첫째, 민족 분단의 현실과 삶을 갈라놓은 제도적 억압 장치와 방해 공작으로부터 벗어나서 냉엄한 통찰과 행동을 통하여 공동체적 삶, 통일의 삶으로 가는 길을 다 같이 모색하는 일이며

둘째, 민족미술의 창조적 발전을 향한 다양하고 통일적인 이론과 실천을 통하여 참신한 동참 미술인들을 발굴하고 여러 장르의 풍성한 작품의 수확을 거두는 일이며

셋째, 창조나 수용이 조화롭게 만나지며 함께 나누는 통로로서 민중적 삶이 함께하는 수용의 운동과 교육의 실천 방법을 다각적으로 확대하는 일이며

넷째, 본 협의회 회원 상호 간의 친목 도모, 권익 옹호, 복지 향상 등 모든 제반 사업 활동을 통하여 적극적으로 우리의 모습을 홍보하고 실천할 것이다.

민족미술협의회가 아니라 민족미술의 진로를 여는 중대한 사명감을 짊어지고 나갈 것임을 민족의 이름으로 널리 선언하는 바이다.

1985년 11월 22일
민족미술협의회 창립 발기인 일동

미술적 상상력과 세계의 확대

오윤(화가)

[……]

상상력이란 말을 좀 더 넓혀서 생각하면, '세계의 확대'라는 말과 맥을 같이한다. 현대에 있어서의 정신적인 그리고 문화적인 피폐, 특히 미술에 있어서의 그 다양하고 무수한 실험, 전위적인 온갖 노력에도 불구하고 진정한 예술로서의 기능에 실패하고 있는 것은 시각의 단일화, 세계와의 단절, 기계적인 사고 등으로 인한 '세계의 축소'에 있다. 한편 생각하면 온갖 매체들이 개발되고 지구의 끝에서부터 접하는 엄청난 양의 정보, 문화의 다원화도 경험하게 되는데, 이런 의미로는 즉 개인이 접하는 양으로서의 세계는 커졌다고 할 수 있겠다. 그러나 인간의 정신적 영역이나 감성적 영역은 가면 갈수록 축소되고 의식의 소시민화, 소인화, 파편화되어가는 현상을 보이고 있고, 따라서 예술에 대한 실제적인 요구나 욕구조차도 화석처럼 흔적만 남아, 단지 문화인의 자격 획득에 필요한 교양의 이수 과목처럼 맹목적으로 되어버린 느낌이다. '세계의 축소'는 미술의 내용에 있어서 공허함이나 맹목성을 낳는다. 이 시대의 논객들조차도 무모할 이만큼 상투형의 낡은 외투를 빛나는 방패로 착각할 뿐만 아니라 스스로 창조적 기능을 상실하고 있으며, 한편에서는 대수롭지 않은 감성의 파편 하나를 보석 세공사같이 잘게 나누고 쪼개어서 다시 예쁘게 조립하려는, 그래서 실험실의 과학자같이 이 세상에 아름다움의 원소가 있다는 것을 굳이 증명해 보이려는, 축소된 미학 속에서 가치를 발견해보려는 안타깝고 슬픈 노력도 있는 것이다.

우리는 언제부터인가 모르게 현세(現世)만 남기고 전생(前生)과 후생(後生)의 두 세계를 우리로부터 떼어버렸다. 그걸 떼어버려야 현대생활을 하기에 편해지는 건지, 아니면 잘 모르는 미확인된 장이니까 현대에 사는 과학적이고 조직적이고 정밀한 계산의 아름다움 속에서 움직이는 사람으로서는 믿고 싶지 않다라는 건지 잘 모르겠으나, 이미 세계의 대부분을 잃고 있는 것이나 다름없다. 세계의 축소는 현세 안에서도 그것을 시간 단위, 공간 단위로 잘라서 미분화시켜가는 현상마저 보이고 있다. 개인주의, 명분 없는 공리주의, 이런 것들은 세계가 작고 좁다는 한 표현이기도 하다. 이러한 것들을 제도나 사회적인 규범만으로 극복하려는 생각은 어리석은 일이다. 좁아진 세계는 조급한 생각과 조급한 결과를 바라게 되고, 그에 따라 일차적 중요성이 모든 다른 문제를 부차적인 가치로 떨어뜨리는 우선주의의 독선에 이르며 다단계주의(多段階主義)의 허망한 탑을 쌓기도 하는 것이다.

이러한 문제는 우리의 전통문화라는 영역들에 대한 이해의 차원에서도 그 세계 자체의 상실 때문에 그것들에 대한 이해의 폭도 좁아질 뿐만 아니라 민족 자산의 활력소로서 제대로 뿌리를 내리지 못하는 것도 바로 이러한 세계의 축소에서 오는 소인적(小人的) 시각이 그 한 원인이 되지 않을까 싶다. 구비문화(口碑文化)와 같은 것이 여태까지 지속해왔던 것은 그 나름대로의 생명력 때문이었다. 그것이 우리들의 살아온 숨결이고 맥박이고 혼이고 민중이 살아온 삶 그 자체이기도 하다고 이야기들을 하지만, 실제로 그것이 갖고 있는 생명력에 관한 한 어떻게 이해되어야 할까

하는 문제는 아직도 남아 있다. 그 생명력의 뒤에는 세계관이 도사리고 있다. 놀이의 차원은 그런대로 이해가 간다손 치더라도 상징이나 특히 의식(儀式)의 차원은 그 세계관과 직결되어 있는 것이다. 이것은 사회와 역사의 단순한 이론적 대입으로 설명되지 않는다. 몇몇의 전통문화 형태들은 재해석되면서 겨우 살아남기도 했지만, 거의 대부분은 치기 어리다든가 허무맹랑하다든가 엉뚱하고 사리에 맞지 않고 비현실적이며 문화의 유아기에 불과하다는 속생각으로 바쁜 판에 제사 걸리듯, 늙은 부모를 어린애 취급하듯 점잖게 한쪽 구석에 밀어붙이는 것이다.

[……]

사물을 파악하는 태도에 있어서 작가들 자신이 본연의 시각을 회복해야 함은 물론이거니와 현대미술이 오랫동안 엇바뀌어오면서 지속해온 경향적인 파악 방식, 또 그 근저에서 파생하기 시작한 물적 파악 방식, 해부학, 비례 등의 파악만으로 인체와 인간을 구별하지 못하는 태도, 명암법이나 원근법적인 것에 전적으로 의존하는 껍질과 그 그림자의 표현 방식도 한번 고려해볼 때이다. 예컨대 비례가 객관적인 기호처럼 되어 있는 칠등신이니 육등신이니 하는 따위를 굳이 옳은 비례로 볼 필요는 없다. 인체의 비례가 실측으로 그러하더라도 우리가 원래 인식하고 있는 비례는 그와는 다르다. 뿐만 아니라 화면상의 비례는 그것에 맞게 따로 만들어질 필요가 있다. 만화에서 인물의 비례가 결코 이상한 것이 아니듯…… 인체의 표현에 있어서도 그것이 뼈와 근육의 구조물로 파악되는 것도 한번 짚고 넘어가야 할 일이다. 거기에 생명력을 집어넣는다. 아니 생명력 있는 인체로 보아야 한다는 이런 이야기를 떠나서라도 힘의 근원을 근육의 구조만으로 파악할 것이 아니라

석굴암의 금강역사처럼 기(氣)의 표현으로도 가능한 것이다. '기운(氣運)을 쓴다'고 했을 때 그것은 단순한 근육의 작용만이 아니다. 불상 조각을 볼 때에도 그렇다. 해부학적 인체 구조나 현대에 와서 밝혀졌다는 덩어리와 공간 개념 등의 형상 이론이나 조형 요소론으로 대입해봐야 불상은 고요히 미소를 띨 뿐이다.

미술 용어에 과장, 변형이란 말들이 있는데, 한때 미술에서 어떤 부분을 강조시키기도 하고 약화시키기도 하는, 또는 표현의 적나라함을 나타내기도 하는 그런 의미들로 쓰인 것이라고 이해되고 있다. 지금에 와서는 소극적으로 쓰이는 미술 어법의 하나로 되어 미술 언어로서는 지방적 성격을 면하지 못하고 있고 표현에 있어서도 주관적 객기처럼 생각되어 흘러간 유물로나 이해되고, 오늘날 현실주의자에게는 전혀 걸맞지 않는다는, 과학적 시각에서 보면 사실을 왜곡하고 있다는 잠재적인 느낌을 갖게 한다. 그러나 우리는 이러한 죽어 있는 언어들을 다시 살려내지 않으면 안 된다. 우리는 이런 언어들의 적극적인 활용을 통해서 껍데기의 사실성이 아니라, 총체적 사실성의 획득에로 나아가야 한다. 사물의 총체적 파악은 단순한 일회적 파악 방식이나 경향적 파악으로는 코끼리 다리를 만지는 것과 다를 것이 없다. 사실성의 획득이 물질 사실주의가 아닐진대 사물의 외피만이 아닌 내면도 포함해서, 유기적인 운동체로서, 방향성에서 다각로로 총체적으로 그 형상들을 드러내어야 한다. 우리는 표현에 있어서의 단순 구조를 넘어서 대립적 표현, 갈등적 표현, 음양적 표현, 이중적 혹은 복합적 표현, 확장적 표현, 수렴적 표현 등의 끝없는 확장을 통해서 미술이 살게끔 문을 열어놓아야 할 것이다.

미술의 또 하나의 문제는 작품이 그 내용에 있어서도 관념적이거나 상투화해간다는 데 있다. 이것도 과학주의적인 사고에 기인한다고 볼 수 있는데, 그것은 작품의 내용 그 자체를 공통된

객관적 문제성이라고 생각하고 미리 규정하는 데에서 온다. 말하자면 사회의 제반 현상, 구조적인 모순, 이런 것들을 논리적인 사회과학적 방법으로 먼저 규정해놓고 있는 데서 비롯된다. 기실은 규정한다는 것 그것은 그것 자체로 이미 끝난 것이다. 작품 내용의 상투어는 관념적인 사고와 더불어 이미 사물을 규정해놓은 소치이다. 문제 자체를 말하지면 작품의 내용을 그런 식으로 규정한 다음, 이제는 거기에 맞는 옷을 골라야 하는데 아무래도 없는 살림에 동평화시장이 싸고 다양할 것 같아, '이 모양이 어떤가, 저 색깔은 어떤가, 너무 야하지 않을까, 어려 보인다, 늙은이 같다, 촌스럽다, 그런대로 무난해 보인다'는 식으로 되고 상상력은 그 규정에서 그 시장 안을 맴돌 뿐이며, 또한 과학주의적 시각 밖으로 나가기가 두려워지는 것이다. 우리는 애써 숨기고 있지만, 이 공허해진 제작 행위를 넘어서지 않으면 안 된다. 기실 그 근처에는 놀랍게도 주관에 대한 공포와 객관에 대한 공포를 양손에 쥐고 있는 것이다. 오죽하면 차라리 공허해 보일 정도로 큰 외침이 있는가 하면, 한쪽에서는 토하기를 계속하고 있겠는가. 오죽하면 이웃에서 살면서 한쪽은 길이라고 우기고 한쪽은 절벽이라고 말하겠는가. 그것은 한 몸에서 생겨난 두 개의 얼굴이다. 우리는 광폭해진 극단주의자여서도 안 되며, 지식의 전달자, 논리의 번역자로서 미술을 쥐고 있어서도 안 될 것이다.

리얼리즘이라고 불리는 사실주의, 이것도 지금에 와서 돌이켜보면 세계를 축소시킨 느낌이 적지 않다. 이것이 너무 오랫동안 사회과학하고만 한 배를 타고 다녔기 때문에 너그럽고 따뜻한 여인으로 성숙했는지 독기 가득 찬 게릴라로 변모했는지 모르겠으나, 이 세계를 포용하기에는 품이 작아져버렸다. 우리는 이 리얼리즘이라 불리는 사실주의에 대해서도 의미를 새로이 부여해서 다시 살려내야 한다. 미술에서 물적

사실주의와 별다르지 않게 된 이것은 미술에 있어서의 형상들이 하늘을 날지 못하게 했고 의식의 유영(遊泳)과 사물의 관계를 단절시켰다. 지구의 중력이 있는데 기구나 비행기를 타지 않고 날 수 있다는 것은 비과학적이라는 말이 되겠는데, 적어도 예술에 있어서만은 이런 단순한 사물의 인식은 유치하기 짝이 없는 것이다. 예술이 주술(呪術)과 결합되었다고 해서 그것을 부정하는 것은 잘못이다. 주술이 필요했던 세계관에서는 그것이 사실이었기 때문이다. 꿈이나 환상, 동화 같다는 말은 미화시킨 말이 아니라 그 본래의 의미를 절하시킨 것이다. 비천상은, 종소리는, 영혼과의 대화는, 천상과의 만남은? 도대체 물적 표현 방식으로 정신의 표현이 가능하단 말인가. 무한한 가능성의 영역이 있음에도 불구하고 좁아진, 궁색해진, 따라서 물(物)에 의탁할 수밖에 없는 것은 예술의 비극이고 종말이다. 세계의 확대라는 것은 비단 어떤 방법적인 문제가 아니라 작가 자신의 자기해방을 비롯해서 스스로 그것을 넘어서는 춤이어야 한다. 자신이 춤을 추지 않는 한 신체는 어디론가 사라지고 외형적 껍질만 무수할 뿐이다. 탈바가지를 가지고 아무리 실측을 하고 형상적 의미, 상징적 의미 시대 구분, 색채, 선 따위를 따져봐야 그 탈은 고요히 죽어 있을 뿐이다. 그러나 그 탈을 쓰고 춤을 추고자 했을 때 그리고 춤을 추기 시작했을 때 그 탈은 어느새 살아 움직이는 생동하는 형상으로 탈바꿈하는 것이다. 살아 있는 것과 죽어 있는 것의 차이, 또한 이것을 넘어서서 살게 하는 것과 죽게 하는 것에 대해 생각해볼 일이다.

우리의 전통문화에 있어서는 그 형식 논리를 규명해서 전승하는 것도 중요하겠지만, 그 뒤에 있는 세계에 대한 이해가 있지 않으면 안 된다. 문제는 세계의 경험을 통한 세계의 확대에 있는 것이다. 그러한 세계는 정태적으로 분석·종합·인식하는 사고체계, 특히 지식인적인 논리적

사고체계 안에서는 만들어지지 않는다. 스스로 추는 춤이기 전에는, 그런 것이 있다, 없다라든가, 가능하다, 불가능하다라는 식의 저울질 속에서는, 저울대와 추의 균형밖에는 보이지 않는다. 열린 마음의 자유로운 유영은 어디에고 가지 못할 곳이 없다. 닿지 않는 곳이 없다. 그것은 직관과도 만나고 경험과도 손잡으며 세계와 세계를 연결하고 참된 삶의 의미를 조명한다.

(출전:『현실과 발언—1980년대의 새로운 미술을 위하여』, 열화당, 1985년)

일의 미술을 위하여
―민중미술을 시작하며

김봉준(화가 · 미술동인 '두렁' 회원)

[······]

일하는 사람의 미적 특징

신명의 경지는 미적 체험의 본질적 계기인 직관적 활동으로도 설명된다. 일하는 민중은 인식 과정이 논리적 인식보다 직관적 인식이 발달한 편이다. 논리적 인식은 개념을 산출하는 인식으로 관념적이나, 직관적 인식은 개개의 사물에 대한 인식으로 내면의 심상을 산출하는 인식이라고 말한다. 대체로 체험 능력에 따라 발전하는 귀납적 인식이라 할 수 있다. 일하는 민중은 체험적 인식에 기반을 두며 특히 육감적 직관이 발달된다. 예를 들어 포도나무가 있다고 할 때 포도를 가꾸는 농부에게는 '포도송이가 아름답다', '저것은 포도이다', '포도 숭고하다', '포도를 가꾸어 가져야겠다'는 여러 가지 미적 판단 형식 중에 네 번째의 판단 형식을 주로 따른다. 씨를 구해다 뿌리고 따서 먹기도 하며 내다 팔려고 하는 것이지 보고 음미만 하려는 것은 아니다. 가꾸는 일에서 미적 판단이 나오고 체험 능력에 따라 통찰력이 생긴다. 탐스럽고 아름다운 포도송이를 가꾸기 위해 솎아주는 일의 과정에 미적 행위가 같이 있는 것이다. 이조 시대 민중의 탈을 보면 쉽게 알 수 있는데 그 탈은 보는 순간 주관적 가치 판단에만

머물지 않는다. 양반탈을 보면 우스꽝스럽고 밉고 고약해서 때려주고도 싶고, 위엄 때문에 움찔할 것 같은 판단도 들게 한다. 미얄탈을 보면 물론 우스꽝스럽지만 측은하고 고약스럽고 장난치고 싶게 되어 있다. "난간이마에 주걱턱, 웅케눈에 개발코, 상통은 관역 같고 수염은 다 모즈러진 귀얄 같고 상투는 다 갈가먹은('갉아먹은'은 오기로 보임—편집자) 망꽃 같고……." 한 탈의 생김새기 실천적 행위를 유발시키게 한다. 목적 실현을 위한 의지가 담긴 미적 판단이다. 이처럼 일하는 사람의 미적 판단 형식은 행위적 판단이요, 행동 있는 미적 판단이다. 대부분 일로써 생활 체험이 이루어지니까 그렇다. 그래서 일하는 사람의 예술은 행위의 예술이라고 한다.

김홍도의 풍속화나 민화를 보면 인간과 자연의 보이는 물상(物像)의 세계로 가득하다. 일하고 놀고 생활하는 이조 후기 서민의 풍속이 생생하게 그려지며 인왕산, 금강산, 관동팔경의 우리 금수강산의 정취가 잘 그려져 있다. 거의가 당시의 실상을 염두에 두지 않은 게 없다. 그런데 단순한 사실은 묘사하지 않고 영적 감동을 준다. 속되어 보이는 서민의 실상이 속되게만 그려지지 않았다. 속(俗)이 성화(聖化)되어 있다. 일하며 살아간다는 게 고통과 괴로움이 많을진대, 그 구차하고 생물적인 속성의 인간상에서 참다운 삶의 모습을 느끼게 한다. 속성과 동시에 진성(眞性) 모습이 같이 비추어진 것이다. 겸재의 소나무도 흔한 소나무가 아닌 영기 어린 소나무이다. 역시 속과 진을 한 물상의 표현에서 통일시켜 기운생동미(氣韻生動美)가 있다. 속과 진을 별개의 것으로 이원화시키지 않고 속 안에서 진을 찾았다.

진은 본래부터 속과 떨어져 있지 않다. 속이라는 물성 안에 진성이 있고 진성의 외현(外現)은 속성에 의해 나타난다. 이원론적 세계관으로 보면, 대상은 형이상학적 세계와 형이하학적 세계로 나뉘어 보인다. 추상, 신상, 영상을 구상, 인상, 육상(肉像)으로부터 나누려 한다. 내용과 분리된 형식이 생기는 것은 이 때문이다. 이분법적 흑백 논리이다.

그러나 만물은 삼원성으로 성(性)·명(命)· 정(精)이고 우주가 천·지·인의 조화일진대, 진속은 하나(眞俗一如)요 영육일치(靈肉一致)인 것이다. 민화 중에 꽃새 그림에서처럼 천지 만물이 지극한 정기(正氣)로 가득한 세계, 모든 생명이 상생하는 세계인 것이다. 생명을 가꾸고 기르는 '일하는 민중'의 세계로 보면 확실히 내유영신(內有靈神)하고 외유기화(外有氣化)한 것을 하나의 생명 활동으로 보지 않을 수 없는 것이다.

미술뿐만 아니라 노래·놀이·춤·극·이야기 등 모든 민중의 예술은 진속일여의 신명관에 따라 삶 전체의 약동과 정성을 표출시키는 예술이 되었다. 두레의 풍물굿을 보아도 일 속의 놀이이며 예술로, 삶의 총체성을 띤다. 농사짓고 살아가는 생산 활동의 일부가 풍물굿판이다.

현재의 각 장르 개념은 민중 시대로의 이행과 함께 개혁되지 않으면 안 된다. 각 장르를 고정된 법칙성으로 보지 않고 열려 있는 장르 개념, 산 장르 개념으로 보며 시대와 역사 발전에 따라 개연성을 갖고 봐야 한다. 미술의 법칙성도 고정된 표현 기법, 시각, 세계관으로 보지 않고 열려 있으며 서로 살아서 융성할 수 있는 산 장르의 개념을 지녀야 한다. 이것이 살아 있는 틀이다.

살아 있는 틀은 전제된 형식의 제반 원리에 좇아서 내용을 담듯이 하는 방식이 아니다. 내용을 나타내기 위해 가장 적절히 풀어내려고 할 때 생기는 방식이다. 생기는 방식은 분명 내용과 형식이 분리되어 있지 않다. 어떤 내용을 표현하기 위해 무슨 형식이 좋고 무슨 형식에 맞추려면 이런 내용을 들여오고 하는 식의 비유기적 분업 창작이 아니다. 예를 들어 한과 신명이 많은 사람일수록 이야기꾼이 많은 것을

알 수 있는데, 그들은 말을 꺼낼 때 격식을 미리 생각해서 그것대로 하질 않는다. 속 내용을 가장 호소력 있고 믿음 있게 전하려는 쪽으로 택한다. 미술에 있어서도 마찬가지다. 형식에 의해 내용이 구속되지도 않고 내용이 형식을 제약하지도 않는 상호 생성 발전하는 차원이다. 살아 있는 틀이란 내용을 틀 때문에 제약하지 않고 오히려 더욱 전달력이 친화력, 호소력이 있는 쪽으로 나아가며 맹목적이거나 공허하지 않고 살아 생동하게 내용을 전하는 열린 형식이다. 미술뿐만 아니라 춤, 노래, 소설, 시 등 모든 예술 표현의 방식은 살아 있는 틀이어야 한다. 왜냐하면 감동을 일으키게 하는 것은 주관과 객관의 관계가 서로 무한히 열려 있되 상응하는 정서적 교류가 살아 숨쉴 때 울림이 크다.

민중미술이란 무엇인가

민중미술이란 민중 스스로 미술 표현의 주체이고 자발적인 미적 역량이 나타나는 미술 활동의 전개이다. 즉 민중에 의한 표현 방식의 주체성, 전달 통로의 민주성, 표현 내용의 전형성이 실현된 미술이다.

하지만 민중이란 개념 규정을 다시 하지 않으면 '민중미술' 개념 자체도 혼란스러울 뿐이다. 민중을 정치적 억압, 경제적 소외, 문화적 주체의식의 상실 등으로 그 성격을 규정하는 것은 민중을 사회과학적으로 본 관점이다. 살아 있는 실체로서의 민중은 그 시대 살림을 꾸리는 자요, 생산 노동의 주인이요, '생명의 본성대로 살고 영위하고 담지하며 생산하는 집단'으로 이해되며, 따라서 민중미술이란 역사의 주체요, 생산 노동의 주인이요, 생명의 담지자인 광의의 민중이 민중의 세계관에 따라 주체적 표현 양식으로 그리거나 만든 솜씨이다. 그렇기 때문에 민중의 세계관, 미의식, 행동 양식으로 미술에 종사하며 민중

생활에 생산적으로 기여하는 전문 미술인도 민중미술의 범주에 해당한다.

이제 미술 전문인과 일반 민중과 새로운 만남이 이루어지려 한다. 미술인은 탈화실로 사적(私的) 세계에서 벗어나고 민중은 자기 표현력 개발과 전개를 위해 전문 미술인과 만나고 있다. 그리하여 대상으로서의 민중에 머물지 않고 자기 자신으로서의 민중으로 자신과 민중을 한 세계 안에 통일시키는 것이다. 민중을 내 안에 섬기고(육화), 민중의 뜻대로(세계관) 행하는 (행동 양식) 삶일 때, 민이 곧 나(民乃我)란 세계가 민중신앙적 세계관으로 깊이 뿌리내릴 수 있다. 여심즉오심(如心卽吾心)이란 민중 공동체 의식을 자기의 미의식 세계로 확대 재생산해나가는 것이다. 민중미술 미학의 근저는 인내천 사상에서 찾을 수 있다.

민중미술의 실천

그러면 민중미술인이란 어떠한 실천 방향을 가져야 하나? 이 물음에 진술한 답변이란 쉬운 일이 아니다. 그것은 민중과 함께하며, 민중의 생활에 용이하게 쓰이며, 그들의 삶에 기여하는 미술 작업에서 비롯될 것이다. 민중의 현실적 억압인 물질적 궁핍과 정신적 소외로부터 해방을 지향하는 모든 행위의 차원에서 지불되는 미술이다. 또한 당면한 민족의 비극인 분단과 신식민지는 비극의 실제인 민중의 삶이라는 점에서 역시 민중미술의 주된 과제이다.

또한 전문 미술인에 주어진 역할은 작업 태도의 성실이나 협동자의 역할을 훌륭하게 해내는 것에 그치지 않는다. 일하는 민중은 생활 체험으로 배양된 체험적 직관력으로 자기 세계를 표현하면 되지만 전문 미술인은 의도적인 노력으로 체험적 직관력과 세계의 과학적 이해를 함께 해내지

않으면 안 된다. 이 사회와 세계를 보는 인식
능력을 높이고 대상의 선택과 해석이 민중적
전형성에 끊임없이 가까워지기 위해 남다른
노력이 있어야 한다. 기존 미술 장르를 부정의
부정으로 확산시키면서 '살아 있는 틀'로 민중미술
장르를 찾아나가고 표현 매체와 기법의 부단한
현장적 실험이 필요하다. 자기 형식을 개발한다는
욕심보다 자기와 더불어 사는 민중의 삶에 정신적
물질적으로 기여할 수 있는지도 척도를 삼는
것이다.

[……]

(출전: 민중미술편집회 편, 『민중미술』, 공동체,
1985년)

함께 나누어 누리는 미술

김봉준, 라원식

1. 새로운 바램, 새로운 미술

오늘 우리의 민족사 속에서 뜻있는 많은
사람들이 미술의 새로운 작업들을 목말라 하며,
'미술인들만의 미술'이 아니라 '우리 모두의
미술'이기를 갈망하고 있다.

우리 모두의 인간다운 삶을 실현하고, 민중의
공동체적 인간 해방을 위하여 삶의 발전에
기여할 뿐만 아니라 민족의 당면 현실을 명확히
꿰뚫어보며, 사회 개혁 의지까지 형상화함으로써
사회적 이상인 동시에 미적 이상인 '민중적
민족주의'의 실현에 이바지하게 되기를 바라고
있다.

이 같은 바램에 따라 새로운 미술의 태동과
웅비를 꾀하고자 할 때, 다음과 같은 작업들이
시도되어야 한다.

첫째, 민중의 구체적 삶 속에서 배태된 힘과
용기, 꿈과 진실, 희망과 긍정적 세계를 민중적
실체로 알고 미술로 표현하는 작업.

둘째, 민중들의 만남(경제 협동 모임—신협·
조합·계 등, 문화 및 놀이 모임. 민중 교육 모임.
사랑방 모임 등등)에 공리(公利)와 활력이 될 수
있는 내용의 형식화 작업.

셋째, 민중의 주거 및 생활공간에 자연스럽게
함께 있으면서 공동체 의식의 형성에 매개적
역할을 할 수 있는 미술 작업.

넷째, 다른 문화 분야와 공동 작업, 연대 작업을 하여 각 분야의 성과를 문화 전방에 공유화시킴으로써 민중문화를 질적·양적으로 보편화하는 작업.

다섯째, 산업사회의 이기주의, 개인주의를 이 사회의 이상 세계로 하려는 분단적 사고를 극복하기 위한 사람과 사람 간의 의사소통의 매개로서, 나아가 '공동체 의식의 함양'으로서의 미술 작업.

일곱째, 한국 근대사나 오늘의 현실 속의 중요 인물과 사건뿐 아니라 작은 일상 이야기, 보이지 않는 숨은 사실들을 드러내어 개인사와 전체사를 일치시키며 전형화를 꾀하는 작업.

이와 같은 민족의 현실과 민중의 삶에 기초한 민족 민중 의식의 시각적 객관화, 전형화(典型化), 이상화(理想化)를 실현하기 위해, 뜻있는 미술인들에게는 아래와 같은 자세가 요구되어진다.

첫째, 장인 정신과 놀이 정신, 그리고 역사의식과 사회의식이 함께 요구되며

둘째, 인간관계 속에서 미술의 내용을 끄집어낼 수 있도록 친우와 일반인, 나아가 현장 민중들과의 부단한 접촉이 필요하며, 이 같은 만남을 통하여 민중적 정서가 자신의 몸에 배게끔 노력한다.

세째('셋째'의 오기─편집자), 미술 제작 전에 그 미술의 대상, 수요층의 성격을 정확히 파악하여야 할 뿐 아니라 반응 또한 면밀히 검토하여야 한다.

네째('넷째'의 오기─편집자), 민중의 문화 역량을 신뢰하며 그 가운데에서도 장인 역량을 자기화한다.

다섯째, 자아의 실현에 성급하지 말고 집단, 공동체, 소외된 이웃의 자기실현에 무엇이 도움 될 수 있는가를 먼저 생각하여 본다.

다섯째, 수공예적 기능 연마가 미술인으로서 가장 먼저 갖춰야 할 태도이다. 사람들이 같이 모인 집단 속에서 창작을 해보는 것도 집단적 미의식의 수렴을 위해서 필요하다.

이러한 자세를 바탕으로 민족적 민중미술의 진흥을 꾀하며 장·단기 계획을 세워보면, 먼저 민족적 리얼리즘의 원천이 되는 전통 민중미술을 몸으로 익히며, 민중들의 세계관·인생관을 민중 정서와 미의식으로 형상화하는 양식과 기법의 토대를 튼튼히 한다.

나아가 오늘의 널려진 무수한 우리들의 삶의 이야기를 어떠한 형식으로 어떻게 시각화할 것인가를 연구·실험하며 작가 의식과 시대정신을 보다 확고히 하기 위하여, 예술철학·예술사회학 및 인접 인문사회과학에 대한 학습도 필요하다. 또한 전통 민중미술과 리얼리즘 미술을 수련하는 전문 미술 모임이 더 많아져야 하겠고 민중들의 잠재된 미술 역량을 개발, 북돋우기 위하여 취미 미술 모임이 농민·도시빈민·근로자·교육계·종교계를 위시한 각계각층으로 확산될 필요가 있다.

다소 힘겹더라도 미술문화 소모임이 육성되어야 하며, 스스로의 필요성에 의해 교육·행사·잔치· 놀이 등에 활용될 수 있는 미술들이 보다 풍부하게 개발되어 요긴하게 쓰여질 수 있도록 한다.

이상에서 서술한 바와 같이 오늘날 민족적 민중미술을 지향하고자 하는 미술인들에게는 장· 단기 계획하의, 새로운 자세에 입각한 새로운 미술 작업이 요구된다.

이 글에서는 지금까지의 다양한 작업 속에서 축적되어 정리된, 함께 창조하고 향유하는 실천 방법론을 소개하고자 한다.

2. 대중과 함께하는 미술 방법

미술 주체가 민중에게로 이행되고 민중 스스로 자기표현과 자기 전달 방식으로 미술을 창조 향유할 때 비로소 민중미술의 실현이 가능하다고 본다.

그러므로 성숙하지 못한 현 단계는 미술인과 민중과의 관계가 하향식 전달과 수요에서 벗어나 미술 주체의 이행을 위한 새로운 차원의 관계, 즉 협동적 생산 관계가 필요한 때이다. 협동적 생산이란 미술의 창조를 협동해서 한다는 좁은 의미도 있지만, 넓게는 자기 자신을 포함한 민중의 인간 해방을 위하여 협동해서 사회적 실천의 일부로 미술을 밀는다는 뜻이다. 또한 경제적 신장을 위해 미술을 노동의 대상으로 할 경우 생산·유통·판매까지도 기술 제공·인력 제공으로 관계하는 것을 뜻하기도 한다.

이 차원은 분명히 미술을 사회적 실천으로서 볼 때 가능하다. 미술과 사회를 별개의 딴 세상으로 볼 수 없으며, 미술 활동은 곧 미술 전문인으로서 사회 활동의 일부일 뿐이다. 예술 활동을 노동이 빠진 고상한 신성 체험의 세계로 보는 예술관이야말로 서구의 부르조아적 미의식이 아닐 수 없다. 그 미의식의 오염을 젊은 미술인들은 온몸으로 거역하는 바이다.

그러면 미술은 '협동적 생산'의 차원에서 미술 방법이 어떻게 새로와져야 할 것인가? 그동안 어려움을 무릅쓰고 실천한 성과들을 한자리에 모아본다.

그러나 이것으로 만족할 수 없다. 앞으로도 여러 지역에서 새로운 성과들이 기대된다. 더 이상 인간성과 민족적 동질성을 말살하는 현 미술교육의 문제점을 간과할 수 없다. 이는 인간의 살아 있는 현장에서 새로운 미술 체험으로 변화시켜야 할 것이다.

[……]

(출전: 정이담 외, 『문화운동론』, 공동체, 1985년)

민족미술의 민중적 전통과 창조를 위하여

최열

[……]

조선 후기 민중의 자기 창출 욕구는 매우 강렬한 것이었다. 그것은 숱한 계층 이동과 밀접한 관련을 맺는 것이며 또한 지배 계층에 대한 무력적 투쟁이 빈발하고 더욱이 중국과 일본으로 대표되는 외세에 대하여 강력하게 싸우는 모습은 민중의 자기 요구의 관철뿐만 아니라 생존의 근저에 깔린 주체적 삶의 실현이라는 의식의 표현 양상이기도 하다. 그러한 자기 창출 욕구 속에 민중적 문화가 성장 증폭하게 되는 것은 매우 당연하다.

조선 후기 민중예술의 광범위한 성행, 민요·탈춤·농악·놀이·굿 그리고 민화 등의 다양하고 풍부한 발현이 그것이다. 그러한 민중예술은 민중의 생명력과 신명, 그리고 그것이 지향하는 세계관을 담고 있는 매우 역동적인 것이 아닐 수 없다. 그것은 민중적 삶의 창조적 실현이며, 도피가 아니라 생산적 일의 연장선상에 자리하는 정직하고 건강하며 진지한 것이다.

이러한 예술을 일컬어 민중예술 혹은 민중문화라 할 때, 지배 계층의 문화 이념에는 위협적인, 도전적인 것으로 인식되는바 제국주의 일본이 이를 정확하게 파악하고 치밀하게 파괴 공작을 수행함으로써 참혹하게 멸절되기에 이른다.

60년대 국학 부흥 운동이 지식인들 사이에서 일어나게 된 이래 여러 가지로 그 가치가

재조명되기 시작하고, 다시 70년대에 들어와 대학가를 중심으로 광범위한 재창조 운동이 활발하게 이루어짐으로써 바로 그 단절의 역사는 극복되기 시작했다.

미술에서도 그러한 역사적 소명에 함께 하기 시작하는 움직임이 일어나게 되는데 1969년 「현실동인」의 선언은 그러한 자세를 표명하는 최초의 목소리였다. 전통 민화를 우리의 '혈연적 토대'로 하여 그 생명력을 재창조해야 한다는 것이었다. 그러한 인식은 회고주의나 감상적 복고취미를 벗어난 수준이 아닐 수 없다.

오늘날 우리 사회에는 진정한 의미의 민중문화가 없다고 생각될 정도로 온갖 퇴폐적이고 오락적 요소가 가득 차 있다.

그러한 속에서 민중의 자생적이고 주체적인 문화의 생성은 쉽지만은 않다. 그러나 정치·경제적인 민중의 자기실현 욕구는 강인한 것이며, 또한 문화적으로도 치열한 표현 욕구가 잠재되어 있음을 확인한다면 그것은 당연히 그리고 자연스럽게 열리기 시작할 것이다. 새로운 연대에 접어들면서 미술의 각성과 새로운 맥락은 그러한 믿음의 한 단서이기도 하다.

민화가 오늘날 사회에서 진정으로 재창조된다는 의미는 어떤 것인가. 그것은 오늘날의 민중이라는 관점을 갖고 시작되는 것이어야 한다. 이미 앞장에서 언급한 바와 마찬가지로 민화의 존재 방식의 근간인 민간의 삶에 뿌리하고 있음에 착안해야 하며 그 속에서 배태된 양식의 전형성에 주목해야 한다. 오늘날 한국 사회 민중의 제반 요구와 그 잠재된 문화적 표현 욕구야말로 현대의 민화, 나아가 민중화를 가능케 할 터전이다.

조선 후기 민화가 익살, 꿈, 화려함, 역동적인 신명을 한껏 드러냄으로써 그리고 사악함을 몰아내고 복됨을 불러들이려는 민중적 의지를 담음으로써 자기 삶의 괴로움과 아픔을 극복하려는 탁월한 기능을 수행했음은 오늘의 민화가 어떻게

형성되고 이루어져야 하는가를 잘 알려주는 것이다. 60년대 이후 몇몇 작가들에 의해 전통의 재창조라는 구호 아래 수행되었던 작업들이 모두 좌절로 끝난 것은 바로 그러한 오늘날의 민중의 삶과 정서, 의식에서 동떨어져 색상이니, 재료니 혹은 소재 따위에만 집착한 데 있다. 복고적 재현이나 유한적 회고 취미의 기본자세는 어차피 실패할 수밖에 없다.

또한 양식의 전형성이 바로 그 광범위한 수요와 민중의 정직하고 솔직한 삶의 모습에 기초하고 있음을 간과한 채 유한 계층과의 유통만에('유통에만'의 오기로 보임—편집자) 갇혀버림으로써 민중과 단절되었다.

아뭏든 민화가 조선 후기 민간의 삶에 유기적으로 어울려 있었다는 민중적 존재 방식으로부터 오늘의 민화가 그 양식의 탁월한 점들을 수용해야 한다. 왜냐하면 그것은 당대 민중의 삶의 에네르기를 내장하고 있는 광택이며, 그것은 단순한 골동품이 아니라 끊임없이 그 생명력을 지금의 민중에게 전달시켜주는 정서적 뿌리이기 때문이다.

[……]

환쟁이의 기량에 숱한 사람들이 함께 개입하는 '열린 제작 태도'는 그야말로 중요한 점이다. 모두 함께 어우러지는 그림 그리기는 한 개인의 독창 따위와는 거리가 멀다. 장터에 모인 여러 가지 사람들의 생각과 얘기, 바램이 그 속에 들어가는 일이 자연스레 그 그림판에서 이룩된다. 그것이 보이지 않는 공동 제작이며, 시각매체로서 열린 매체, 열린 그림이다. 그래서 그 그림을 가진 사람도, 보는 사람도, 만드는 사람도 따로가 아닌 하나이며 서로가 일체화된다. 그림도 그에 다른 별개가 되지 않는다. 굿판의 걸개그림이 부추기는 시각적 격동은 사설과 가락과 몸짓의

유기적 관련으로 파악되는 열광과 환희일 것이며,
약동하는 전체의 바람 속에 힘찬 민중의 오늘과
내일을 기약하는 진정한 해방감을 체험하게 할
것이다.

 2) 그 기층에 깔린 내용과 형식의 다양성과 총체성

해방감의 일체화를 이루는 범주는 일상생활과 굿과
같은 형태의 놀이판 및 무엇인가를 기원하는 의식
과정 등 세 가지로 나누어 생각할 수 있다. 여기에
따라 일상생활 범주에 생활 그림을 위치시키고
놀이판에는 놀이 그림을, 의식 과정에는 예배
그림을 위치시켜 볼 수가 있다. 이처럼 분화시켜
생각하면 통상적인 개념으로 민화와 탱화의 도식적
분류에서 나타나는 경직된 기준의 한계를 벗어날
수 있다. 사실상 민화란 개념을 워낙 포괄적으로
생각해버렸기 때문에 그저 장식적 측면으로 모든
그림이 함몰되는 결과를 이전의 연구가들이
조작해낸 것으로 보게끔 되었다. 실용성이란 말도
장식적 실용성이란 기준으로 흡수되어 심지어는,
놀이 그림의 일부이면서 동시에 예배 그림의
성격까지 포괄하는 굿 그림조차 굿판의 한갓된
장식물쯤으로 가볍게 보아 넘기고 만다.
 그림 자체의 주체와 그 주변의 객체가
통일되어짐으로써 생명력을 발휘하고 동시에
생활 속, 놀이 속, 예배 속에 분리된 세계가
아니라 함께 어울리는 신명의 세계가 북돋워지고
솟아올라 일체화되는 판의 구성 인자로서 작동되는
본질을 파악하지 못한다면 아무리 그 형식과
내용을 잘 분류한다 하더라도 오늘의 우리에게
쓸모없는 지식의 나열에 불과할 것이다. 그 점을
전제하면서 다음의 세 가지로 분류하여 살펴보고자
한다. 전제되어야 할 것은 우리의 민중 토착
신앙이 기층을 이루는 민속 그림 가운데 예배적
성격이 가장 강한 신승(神乘)탱화(중단탱화,

칠성七星탱화, 제석帝釋탱화, 산신山神탱화, 용왕
龍王탱화, 시왕十王탱화, 지장탱화, 감로탱화
등)는 그것이 무속 그림과 복합적인 형식과 내용을
이루며 마찬가지로 일반 생활 그림들도 그와 별
다름이 없다는 점이다. 놀이 그림도 그와 같다. 특히
그것들의 선후 관계를 밝힌다는 일은 그리 쉬운
일이 아니다.

[……]

 반민중적, 반민족적 문화가 어디 따로 있는 것이
아니다.
 상업성에 충실하여 기업에 빌붙어 불필요한
수요를 창출하려는 기업주의 의지에 부응해서
보다 자극적인 시각 조형물을 만드는 것이다.
예술—미술에서 인간의 삶을 제거해버리는
한갓된 사물만을 가치중립적으로 다루면서 경제적
부를 누리는 이들에게나 나누어 소유케 하는
미술가들이나 어차피 문화 독점 구조에 순응하는
구성 인자들인 것이다.
 이것을 극복하려는 노력이 민족미술론→
리얼리즘 미술론→민중미술론으로 전개되어온
미술계의 발전적 과정으로 나타났다. 불투명하지만
민족미술론은 식민지 사관의 극복을 지향하려는
양상으로서 유종열 비판, 서구 이념과 양식의
이식 비판, 문화와 진경산수의 재평가 운동으로
표면화되었다. 리얼리즘 미술론은 민화의 이론적
수준과 궤를 같이하는바, 80년 이후에 작품으로
드러난 비판적 경향의 회화 작업으로 나타남과
동시에 선언문으로 표명되었다. 그러한 리얼리즘
미술론과 동시에 그것을 포괄하면서 진행된
민중미술론은 전통회화 가운데 민족미술에 대한
재창조론으로 부각되면서, 한편으로 오늘의
민중미술에 대한 다양한 실천 작업으로 나타나게
되었다.
 새로운 연대에 들어와서 바로 그러한 움직임이

일어나기 시작했다. 우선 전통 민화의 형식에 충실하면서 그 내용을 오늘의 민중적 삶으로 바꿔가는 노력이 일단의 작가들에 의해 실현되어 구체적 성과를 거두기 시작했다. 가령 오윤의 ‹지옥도›(1981), 김봉준의 ‹만상천화›(1982), 홍선웅의 ‹민족통일도›(1984) 등이 그것이다.

물론 그것이 미술대학을 거친 전문적인 화가들에 의해 제작되는 것이지만 그것이 전통 민화의 양식과 오늘의 민중의 정서와 의식에서 벗어나지 않고 더욱이 그 사회적 존재 방식이 대중 집회장이나 거리를 통해 개방적인 만남을 꾀하면서 이루어진 작업이었음은 중요한 의미를 갖는다. 가령 85년 서울마당놀이에서 벌어진 춤패 ‘신’의 ‹도라지꽃› 공연장에 내걸린 그러한 그림들이나 84년 전남대 이후 연세대, 고려대, 외국어대, 성균관대 등의 야외 광장 순회 전시를 한 «해방 40년 역사전»에 걸린 그림들은 그러한 개방적인 만남의 대표적인 성과들이다.

물론 그것들이 민화의 양식적 측면을 모두 포함하고 있지는 못하지만 대중과의 접근이라는 면에서 긍정적으로 받아들여진다. 마찬가지로 시민미술학교에서 이루어지는 일반인의 실제적인 판화 제작들도 이미 앞에서 언급했던 많은 논의들, 그리고 그 가능성의 중요한 단서를 열어놓기 시작했다. 실제로 민화 혹은 민중화의 자생적 생성의 길은 멀고 어렵다 해도 실천을 위한 움직임을 통해 계승의 전망은 밝다고 할 것이다.

필자는 이 글을 통하여 민족미술론의 민화 재평가 작업의 새로운 단계를 검증하려는 자세로서, 발전 단계인 민중미술론의 재창조 국면에 도움이 되도록 이조 후기의 민중 그림을 논술했다. 어쨌든 문화운동—미술운동이란 참된 의미에서 매체를 다루며, 그 매체 안에 내장된 역동성을 발현시키고자 하는 창조적 일이며, 그것이 민중운동의 일환이 될 때 민중적 감수성—그 내용과 형식의 통일적 기반으로서의 정서—회복 운동으로 가치가 있다. 역사 속에 이미 민중 삶과 더불어 있었던 문화 매체, 즉 민중 그림을 오늘날의 민중 삶에 투영시키고 새롭게 그것을 부활시키려는 뜻은 표피적이고 말초적인 형식과 내용의 현상적 부활 운동과는 전혀 다른 의미를 지닌다. 정확히 얘기하면 조선 후기의 민중 삶과 민중문화의 실체, 그 총체적 핵심에 자리했던 생명력의 실체를 파악하고자 하는 일이며, 그 과정에서 민중적 정서와 형상—그림이 이 시대 민중 삶과 함께 하는 우리 시대 민중 그림을 발현케 하는 단서로 파악하고 그것의 구체적 작업을 실행하는 실천 운동이다. 거기에 민중미술론의 본질이 게재되고 민족미술의 참된 의미가 담겨 있을 것이다. 민족의 공동체적 삶이 민중의 의지에 기초하는 것이라면 미술은 그것을 하나라도 놓칠 수 없다. 우리의 얘기(내용)를 우리의 목소리(형식)로 얘기해야 하는 까닭이다.

[……]

이 글은 「조선후기의 민중그림」(『용봉』, 전남대학교, 1984년)과 「전통민화의 그 창조적 계승」(『연세춘추』, 1985년)을 종합한 글이다.

(출전: 김정헌·손장섭 공편, 『시대상황과 미술의 논리』, 한겨레, 1986년)

노동미술의 개념정립을 위하여

이은홍

[……]

I. 노동미술은 어떠한 사실로부터 출발하는가
(노동미술의 당위성과 기반에 대하여)

첫째, 무엇보다 우선 노동미술은 노동자의
현실로부터 출발한다.

즉 소수 집단의 이익을 지키기 위해 집단적인
희생을 강요당하는 현실, 또한 일천만 노동자의
이익을 지킬 수 있는 기본적인 권리를 차단당하고
있는 현실, 생존을 위한 노동으로 골병든 육신에,
그것도 모자라 모든 반민중 집단에 의해 동원된
반민중적 문화 매체를 통하여, 그런 사실을
은폐당한 채, 오히려 열등감에 시달려야 하는
노동자의 현실로부터 노동미술은 출발해야 한다.
이러한 현실에서 일천만 노동자의 현실적 이익을
반영하지 않는 예술 행위는 곧 노동자의 의식을
죄는 쇠사슬에 직접 힘을 가하지 않는다 하더라도
그 쇠사슬에 예쁜 장식을 달아주는 것과 같은
것이다. 따라서 민중의 편에 서서 스스로의 예술
행위 속에 일천만 노동자의 현실적 이익을 반영,
참된 노동문화의 생산자가 되어야 한다는 점이
노동미술의 출발점이다.

즉 노동미술이라 함은 소재적 구분에 따른
쟝르가 되어서는 더 이상 안 되며, 노동미술은 이제
일천만 노동자의 입장에 서서 일천만 노동자의
이익을 위하는 미술 행위가 되어야 한다는 것이다.
따라서 굴뚝 솟은 공장이나 그리고, 핏기 없는
노동자 얼굴이나 그렸다고 해서 노동미술이라 할
수 없다는 이야기다.

둘째, 노동미술은 노동운동의 궁극적 승리를
위한 정치 투쟁의 한 방법으로부터 출발한다.

모든 착취와 억압 구조를 끝장내기 위한
적극적인 대항 수단으로써, 군부 독재 권력의
반민중적 조작, 모함, 역선전에 맞서 그들의
야만적인 수탈과 짐승적인 폭력, 비인간적
추악함을 폭로하고, 거기에 맞선 정치 투쟁만이
곧 인간 해방의 길임을 선전해내야 하는 것은 분명
우리 예술가들의 몫이다. 그러므로 노동미술은
노동운동의 전략적 이념의 선전과 전술적 선동의
수단으로써 또한 출발해야 한다고 생각한다.

세째('셋째'의 오기―편집자), 마지막으로
노동미술의 가장 기본적인, 그러나 가장 중요한 또
하나의 출발점은 노동미술이 곧 역사를 관통하는
보편적 가치의 추구로부터 시작된다는 점이다.

누르니까 솟아오르고, 역선전해대니 맞서
떠들어야 하고, 하는 대항 행위가 아니고, 바로
앞으로 우리가 지향하는 사회의 윤리와 가치관의
미덕을 표현함으로써, 자유·평등·평화 사상에
입각한 인간의 존엄성과 노동의 고귀함을 바탕으로
참된 생명의 문화, 생산의 문화, 진보의 문화를
창조해내는 것, 그러한 당위성이 가장 중요한
노동미술의 출발점이 아닌가 생각한다. (86.7.19.)

2. 그러면 노동미술은 무엇을 어떻게 보여줄 것인가
(노동미술의 내용과 형식에 대하여)

두 번째로 위와 같은 매우 광범위한 노동미술의
당위성 속에서 노동미술은 구체적으로 어떠한
내용과 형식을 취해야 하는가.

먼저 결론부터 말하면 노동미술의 내용과 형식에는 한계가 있을 수 없다. 이 같은 무진장한 우리의 상상력과 창의력을 바탕으로 노동미술의 영역을 무한히 넓혀나가야 한다는 것이고 또한 이러한 것들은 꼭 실천적 작업을 통하여 검증해내고 정리해야 한다는 점이다.

내용에 관해 추상적이나 나의 생각은 다음과 같다.

우리는 흔히 무가치한 것, 또는 현실적으로 불가능한 것을 가리켜 '그림의 떡'이라고 한다. 이 말은 지금까지 해온 작업에 대한 반성의 머리로 삼자.

떡이 필요하지만, 당장 허기진 배를 채울 쌀을 다 빼앗겨 주워 먹을 밥 한 덩이 없는 사람에게 '그림의 떡'은 위안이 아닌 고통만을 줄 뿐이다.

다시 말해 '그림의 떡'은 배고픈 사람에게 힘을 주기는커녕 오히려 절망케 하고 체념과 환상을 길러 의식을 마비시킴으로써 현실적으로 쟁취할 수 있는 떡마저 잃어버리게 할 수 있는 것이다. 우리는 떡이 필요한 사람에게 오히려 절망과 환상만을 심어줄 뿐인 '그림의 떡'을 거부하고, 떡이 필요한 사람에게 떡을 만들어 가질 수 있는 방법을, 다시 말하면 우리는 왜 배가 고픈가? 누가 우리를 배고프게 하는가? 하는 현실을 알리고 또한 어떻게 해야 주린 창자를 영원히 채울 수 있는가를 일깨워줄 그런 그림을 그려야 하겠다. 허구와 관념의 찌끼기인 가진 자들의 미술, 그것이 곧 '그림의 떡'이라 하겠다.

그러므로 노동미술은 첫째 우리들의 역사와 현실의 모습들을 객관적으로 정확하게 그려내야 하며, 둘째 해방된 삶에 대한 개인적, 집단적 갈구, 즉 미래의 세계에 대한 일천만 노동자가 원하는 전망을 구체적으로 보여줘야 하며 셋째, 노동자들의 투쟁을 사실적으로 그려냄으로서 일천만 노동자의 도덕적 숭고함, 노동운동의 역사적 정당성을 표현해야 하고 따라서 노동운동의 궁극적 승리를 확신할 수 있도록 해야 할 것이다.

따라서 '노동미술의 당위성'이 온통 배어들어가 있는 내용이 우리가 취해야 할 것들이겠다. 구체적인 것은 상황에 따라야 하겠지만 항상 현실 속에서 실천하는 가운데 노동미술의 전문성과 함께 진정한 일천만 노동자의 미학을 찾아내야 한다.

형식의 문제 또한 내 수준으로 정리할 수 있다고는 감히 생각지 않는다. 그러나 역시 실천하면서 개발하고 창조해내야 할 영역이라고 생각한다.

우선 기존의 독자적 형식들—전시, 기고의 형태—뿐만 아니라 모든 타 매체와의 상호보완 내지는 결합을 통한 종합 매체 형식을 고려해봐야 할 것 같다. 자세한 말은 덧붙이지 않아도 지금 가장 가깝게 다가와 있는 실험의 장으로 생각함에 이견이 없을 줄 안다. 과감한 시도를 해보기로 하자.

또 교육적 프로그램으로서의 노동미술 형식에 대한 고민도 필요하다고 본다. 단순한 개발뿐만이 아니라 직접 실천, 보급함이 노동미술 담당자에게 필수로 따라붙어야 함은 물론이다.

다음으로 생활문화 양식으로서의 노동미술을 생각해야겠다. 현재 우리 주변을 온통 휘덮고 있는 반민중, 반노동계급적인 알록달록한 환상들, 구호들, 퇴폐적 형상들을 싸그리 없애고, 우리의 이념과 노동자들의 건강한 정서가 담긴 것들로 바꾸어내는 것 또한 신나는 일이 아니겠냐. 벽화, 낙서의 개발, 엽서, 부적, 띠, 슬라이드 등 다양한 시각매체의 개발 또한 생활문화 속에서 우리의 실천력을 고양시킬 수 있는 중요한 작업일 것이다.

그러므로 나는 모든 선전·선동의 형식에 노동미술이 속속히 박혀 제 몫 이상을 감당할 수 있어야겠다고 생각한다. 문제는 이와 같은 내용과 형식을 무엇으로 취해야 하는가가 아니라, 그러한 내용과 형식을 어떠한 방법으로 찾아낼 수 있는가가 중요한 과제라고 생각한다.

민족·민중미술의 지평

(출전: 「깡순이자료집」, 1986년)

원동석

1

민족미술의 운동과 변화는 1980년을 계기로
출발하여 어느덧 80년대의 후반기로 접어들고
있다. 현대사회의 급속한 변화 속도에 비하여 십
년의 반을 넘긴 우리 미술의 새로운 물결은 이제
'새로운'이란 형용사를 붙일 수 없을 만큼 낡고
익숙한 것이 되어버렸다. 이를 주도했던 작가들도
40의 고비를 넘어선 소수의 선배층으로 격상될
만큼 많은 신진 작가들의 후속적 배출로 인하여
증폭된 변화는, 선후배 간의 맥락이 생겨나고
유파적 다양성마저 보여주기에 이르렀다. 그뿐더러
운동의 주도권이 차츰 경쟁 관계에서 벗어나서
후진에게 넘어가는 양상마저 나타나고 있다.

따라서 오늘의 시기는 전반기의 성과가
무엇인가 점검하면서 후반기의 과제를 생각할
단계라고 본다. 물론 여기서 민족미술의 수명이
전반기·후반기를 가름할 정도로 일정한 기간이
있는 것도 아니며, 80년대를 지나 90년대에
가서는 쇠퇴할지 모르는 운명에 있다는 전제는
더욱 아니다. 이것은 어디까지나 논의상의 편법적
설정이며 우리가 80년대라는 역사적 시간을
산정할 때, 지나간 시기의 전반기 과정에서 발생한
미술운동의 논리를 정리하면서 더욱 발전할
수 있는 기틀로써 미래의 과제를 생각한다면,
후반기의 논의점과 실천 작업들이 예상된다는

점이다. 이 점 미술과 다른 예술 분야, 우리의 예술문화 전반에 걸치는 과제이기도 할 것이다.

그러나 실제로 예술의 작업은 논리의 순서대로 따라오지 않으며 작업의 성과마저 후배가 선배 작가들을 능가할 만큼 진보적 궤도를 항상 남기지도 않는다.

예술은 기술과학처럼 누적되는 수준의 척도가 시간대에 따라 형성되지 않기 때문이다. 더욱 예술이 대응하고 있는 오늘의 현실은, 해결의 전망이 보이지 않는 사태의 확산과 속도만이 있고 철벽같은 정치의 억압 구조 속에서 민족의 지성과 민중의 삶이 어느 때보다 세찬 시련을 겪고 있어 모든 것이 일촉즉발의 상황이다.

절망이 깊으면 희망도 크다고 말하지만, 오늘의 불투명한 현실에 대응하고 있는 예술 의식도 깊은 패배주의와 낙관주의를 동시에 배태하고 있는 것이다.

일제의 식민 지배 시기보다도 더 긴 분단 시대의 질곡을 겪고 있는 우리의 삶은 이제 해방의 전환기를 맞이할 운명도 왔건만 새벽의 어둠이 아직도 깊기만 하다. 동양적인 역(易)의 원리대로 자연의 섭리가 어떻게 돌아가든, 민족의 운명은 결국 민중의 총체적 활동에 따라 결정되는 것이다. 또한 운명을 결정짓는 것이 민중의 자유 의지라는 사실을 확인한다면 어떤 개인도 자기 몫을 가지고 있는 이상 책임을 회피할 수 없는 일이다. 그리고 우리의 예술도 민족의 운명에 참여하는 자신의 몫을 가지고 있다.

그렇다면 우리는 80년대 미술의 전반기 성과를 점검하고 평가할 필요성에 직면한다. 새삼 되풀이하는 감이 없지 않지만, 간단히 요약 정리하면, 80년대 미술의 '새로움'은 그 출발에서 두 측면의 의의를 지닌다.

하나는 화단의 테두리에서 벌어졌던 미술의 흐름—특히 70년대 모더니즘이 주도했던 일부의 형식주의 미학과 실험 형태에 대한 전면적 부정 내지 이의 제기로부터 새로운 형상성의 창조를 향한 민족 의식의 국면을 전개시켰던 의의이다.

둘째는 이와 관련하여 여러 충격적인 사회 현실의 변화에 대하여 금기시한 미술에서도 이를 반영하고 표현하기 시작하였다는 예술 의식의 확장인 것이다.

따라서 전반적으로 미술에 대한 기성 개념이나 고정관념을 깨뜨림으로써 기본적 인식을 재검토하게 하였으며 동시에 미술의 소통 기능으로서 사회적 수용을 확대한 점을 찾을 수 있다.

이러한 인식은 기성의 제도미술이 심어온 고정관념이나 미술교육에 끼친 관습적 기능을 반성케 하였으며 삶에 대한 총체적 인식에 기여하지 못하는 미술의 기능을 성토하게 하였다. 다시 말해 80년대 미술이 이미 문학이 성취하였던 역사의식으로서 자기의 자각을 비로소 시작하였던 것이며 그것이 억압적 삶의 현실에 대한 풍자와 고발을 담으면서 해방적 삶을 향한 열린 정서의 활동이었다는 점에서 미술사상 획기적인 전환기를 마련했던 것이다.

그러나 이 같은 미술운동은 당연히 예상되는 반작용을 초래하였다. 기성 미술의 질시나 상투적 반발은 물론이고, 권력의 위협으로 생각하는 당국에 의해 음양으로 가해지는 탄압적 국면에 문학과 마찬가지로 미술도 추가된 것이다.

작년의 《20대 힘》전 사태로부터 금년의 '신촌·정릉의 벽화사건'에 이르기까지 작품들의 몰수나 작가들의 구류, 금서 처분 등 크고 작은 미술적 행위에 대한 관료적 독선주의가 유례가 없을 정도로 자행되고 있는 현실에 미술운동은 직면하고 있는 것이다. 어찌 보면 미술은 이 땅의 민중 삶과 더불어 치르는 예술의 성년식을 가장 뒤늦게 겪고 있는 것인지도 모른다.

어쨌든 80년대 미술은 미술 내부에 도사리고 있는 문제와 함께 외부적 현실로부터 자유와

해방을 획득할 수 있는 문제가 무엇인가를 동시에 알게 되었다.

우선 미술 내부에 도사린 문제로서 전반기에 거둔 성과를 다시 검토해보자. 잘 알려져 있다시피 80년 초 '현실과 발언'의 동인 모임을 시발로 하였거나 개별적 작가 활동의 뛰어난 성과로부터 출발하였든 간에, 공통된 성향은 기성의 미술—특히 70년대를 휩쓴 모더니즘에 대한 강렬한 안티의식을 전제로 삼고 있었다는 사실에서 오늘의 선배층을 이룬 작가들은 학생 시절에 모더니즘의 세뇌를 겪었다고 할 수 있다. 이 점에서 이들 작가들의 출발에는 화단의 내적 흐름에 대한 완고한 형식에의 도전이 우선시되었으며 다양한 해외 미술의 정보망과 더불어 미술의 시야를 넓혀주는 지식을 계몽하면서 사회적 기능을 확충하는 매개 형식을 찾은 것이다.

다시 말하면 서구의 모더니즘으로부터 도입된 한국 모더니즘의 단조롭고 폐쇄적인 형식주의와 현실 부재 의식에 대하여, 그것이 서구 모더니즘의 다양성을 간과한 부분적 병폐 현상일 뿐이며 서구 예술의 자유주의 속에 사회적 자유가 연관되어 있다는 사실을 알려줌으로써 서구 예술의 올바른 인식과 함께 70년대 모더니즘의 반역사성을 일깨운 것이다.

그것은 지식인층에 속한 예술가로서의 자기발견과 사회적 참여의식을 깨우친 것이며 표현 방식에 있어서는 서구적 문법을 차용한 도시적 세련성과 전향적 자세를 보여주는 감각 언어를 사용하였다.

이렇게 등장한 초기의 비판적 형상주의(혹은 리얼리즘)는 기성 화단에 충격적 파문을 던지기에 충분하였으며 문단을 비롯한 지식인 사회에 수용되는 미술 내부의 주목되는 변화였다. 처음으로 비판적 시선이 담겨 있는 현실 주제의 그림 경향에 당국은 이를 주시하여 곧바로 억압적 조치를 취할 것처럼 보였으나, 세계 미술의 동향과

맥락을 같이한다는 전문가의 견해를 취합하여 개방 사회를 지향한다는 정책적 구호에 걸맞게 표면적으로 관용적 태도로써 묵과하였다. 적어도 미술 내부적 파동 속에서 머무는 한, 한때의 유행일 것이라는 기성 작가들의 낙관적 '자멸론'과 함께 권력 현실에 위해로운 잠재 요인은 아니라고 간주하였기 때문이다.

이 시기의 당국은 자율화를 표방하면서 30년간 제도미술로서 위세를 떨친 관전(국전)을 폐지하고 민영화하겠다는 일련의 예술 정책 속에 그럴 듯한 예술의 교양을 위장하고 있었다. 이러한 묵인하에 80년대 미술은 제도권에 편입되지 않는 상태에서 공식화되었으며 새로운 운동의 파장을 젊은 세대층에게 형성시키기에 이르렀다.

그러나 변화의 물결은 미술보다도 현실의 욕구가 앞서갔다. 민중의 구체적 삶과 운동의 방향이 80년대 미술이 안고 있는 지식인적 의식을 다시 강타하기 시작한 것이다. 예술에서의 민족의식의 고양과 함께 예술의 주체가 누구인가 하는 민중 지향의 문제가 논의되었던 것이다. 예술의 가치는 개별적으로 작가들의 성취도에서 끝나지 않고 누가 창조하고 누구에게 수용되는 것인가의 문제로 확산되어 나아갔다.

여기서 민중미술이 주도적 논리로서 등장한 것이다. 80년 초기의 미술운동만 하더라도, 그들의 작품 성향에 어떤 양식의 개념 명칭을 부여하기가 스스로 어려웠다. 신형상, 신표현 혹은 비판적 형상주의, 신사실주의 등 여러 이름들을 평단에서 명명하려고 덤볐고 그것은 외래 사조와 엇비슷한 유파에서 그 명칭을 빌어오려는 노력이었다. 그러나 정작 당사자들은 외세의 냄새가 나는 명칭들을 기피하였으며 그렇다고 새로운 민족(주의)미술이라고 자청하기에는 개념의 틀에 구속됨을 꺼렸다.

'현실과 발언'을 위시하여 '임술년' '젊은의식' '시대정신' '표상' '횡단' '실천' 등 크고 작은 동인의

전시회가 서울과 지방에서 파생되고 현실의 표현을 통한 예술의 자유를 구가하겠다는 격렬한 선언문이 쏟아져 나왔으나, 스스로 양식이나 이념의 명칭을 깃발로 내세우지 않았다.

그러나 이러한 그룹들이 모여서 최초로 연합전을 구성하였을 때 생겨난 명칭이 '삶의 미술'전이었고 그 말은 그 뒤에도 자주 사용되었다. 84년 6월 세 군데 화랑을 빌어 105인의 작가들이 참여한 《삶의 미술》전은 80년대 그룹들이 망라된 연합전이었던 만큼, 기성 화단에 젊은 세대층의 위세를 보인 함성이었으며 문자 그대로 시끌벅적한 축제의 난장이었다. 이들 미술전에 나타난 작품의 성향은 여러 표현 방식이 뒤섞여 난장을 트고 있는 한국판 네오다다이즘 같은 예술가의 개인 자유를 만끽하는 난교(亂交)의 고성이자 수용층이 없는 자유 행위의 쾌락이었다.

필자는 이러한 《삶의 미술》전에 나타난 표현 방식을 분석하면서 작가들의 자유를 향한 상향 의식의 한계와 수용층의 확대를 환기하면서 민중미술이 새로운 정지 작업을 하리라는 것을 예시하였다(『마당』, 84년 7월호 「삶의 미술 삶의 난장」 참조).

이러한 예시는 84년에 광주의 '일과 놀이'에서 그림패를 이끄는 홍성담의 동인 모임이나 서울의 '애오개'에서 산 그림을 내세우고 있는 '두렁' 모임에서 드러나기 시작하였다. 이들은 '현실과 발언'을 위시한 선배 작가층의 지식인적 세계를 비판하면서 민중적 삶의 세계로 하향할 것과 민중적 조형 언어의 개발을 통한 소통의 유대감, 민중 수용의 확산을 주장하고 시도하였다. 이 같은 주장의 시도는 구체적으로 민중미술 교육 강좌를 통한 시민판화운동으로 출발하면서 급속도로 파급되는 현상 속에 민중 주체의 표현과 수용 영역이 되어버린 것이다.

30년대 중국의 노신(魯迅)이 제창하고 주도했던 목판화 운동과 비슷한 상황이 벌어지면서 우리의 민중 삶의 정서 표현이자 강렬한 생존 투쟁의 무기로써 그림의 몫이 등장하였던 것이다.

그리고 이러한 민중판화 이외에 깃발그림, 걸개('걸개'의 오기—편집자)그림, 벽화의 효용성 등이 전시장의 감상적 틀로부터 벗어나서 거리나 일터, 운동의 현장 속에 선보이게 된 것이다. 민중주의 이념을 내건 미술의 새로운 전개 양상은 80년 초의 '비판적 형상주의'가 기성 화단의 제도적 편입을 거부하면서 엉거주춤 화랑가의 전시장을 맴돌던 자세로부터 급격한 실천의 전환이었으며 화단의 안팎이나 80년대 작가들 사이에 민중미술 논의를 일으키게 하였다.

그러나 논리적으로 민중미술이 갖는 고지 선점은, 억압적 정치 현실과 맞서고 있는 민중의 생존권 투쟁 운동이나 민중 삶의 문화를 창조하려는 문학 연희패의 정예한 이론 전개에 힘입은 배경이었다고 할 것이며 '두렁'이나 '일과 놀이'의 작가들이 민중문학 · 연희패와 관계되는 출신이었다는 사실에서 운동의 논리성을 보강받게 된 것이다.

따라서 미술의 시대정신은 민중 이념의 구현과 실천 활동 속에 매체를 달리하는 예술끼리 연대감을 나누고 상호 보완하는 결속의 운동 양상을 보였으며 수용층의 다양화와 광역화를 확보하는 데 성공하였다. 이 같은 성공 사례는 84년 《해방 40년 역사전》이라는 민중사적 관점의 역사화와 민중판화를 가지고 화랑가로부터 시작하여 전국의 대학가로 나도는 순회전을 다음해까지 계속함으로써 연인원 20만 명이 넘는 관람객들에게 민중미술을 폭넓게 인식시켰던 기록적인 사건이었다. 여기에는 순회 강연과 토론만이 아니라 민중판화를 대학가에 보급하는 실기강좌까지 겸하였기 때문에 그 파장력이 컸다 할 것이다. 미술 매체가 갖는 장점과 공동적 노력이 십분 활용되었던 《해방 40년 역사전》은 개개 작품의 성공 여부를 떠나서 민중미술로써 주도한

전반기 미술전의 절정을 장식한다 하여도 과언이
아니다.

그러나 85년 여름 «20대 힘»전 사태로 당국의
된서리가 때아니게 몰려왔다. 당국은 그간
예술에서 관용적 제스처를 보여왔지만 도시
근로층의 격심한 생존권 투쟁에 부딪치자 신경을
곤두세웠으며, 더욱이 현 정권의 가장 예민한
부분인 '5월'을 풍자하는 «20대 힘»전이 시작되자
이것을 민중미술 탄압의 호기로 잡은 것이다.
때마침 민중미술을 비난하는 문공 장관의 경주
발언이 이를 예고하고 있던 때이어서 경찰의
무차별한 전시 철거와 작품 몰수 및 작가 구류로
이어지는 사태는 일사천리로 진행되었다. 예술의
창작 행위에 대하여 '유언비어 유포죄'라는
전대미문의 법조문이 적용되는 치욕적인 판례를
만들었으며 이 조문을 계속 활용하면서 탄압의
강도를 늦추지 않고 심지어 보안법 적용까지 들고
나오는 것이 오늘의 실정이다. 물론 작가들도
여기에 맞서서 소송을 내걸었지만 재판에서
승소하리라고는 믿고 있지 않다. 사법권의
공정성에 대한 믿음은 이미 상실되었기 때문이다.
당국은 법의 무차별한 남용에 대한 여론을
환기하려고 신문이나 잡지, TV 방영을 통해 미술
전문가들을 앞세워 민중미술의 비예술성이나 정치
도구화를 비방 선전하고 작품이나 글의 게재 금지,
작가들 동태에 대한 사찰을 계속 강화하고 있다.

이 같은 당국의 대처는 젊은 작가들에게
충격과 심리적 위축감을 안겨주었으며 유행처럼
추종하다가 뒷전으로 물러앉게 하거나, 속임수의
묘수를 찾거나, 더욱 분발하는 층으로 갈라서게
하였다.

다소의 침체 상태에 빠진 민중미술은 비로소
현실과 정면으로 대응하는 시험대 위에 오른
것이다.

그러나 민중미술이 비록 정치적 색채를
내포한다 할지라도, 예술 표현의 자유에 위기감을
느낀 젊은 작가들은 스스로 단합하여 자구책을
강화하지 않을 수 없었으며, 또한 80년대 미술이
발생한 역사적 필연성을 선언했던 여러 그룹들은
표현 방식의 차이가 있을망정 이념의 방향이
같았기 때문에 공동으로 협의할 수 있는 중심적
단체의 필요성을 절감하였다.

이렇게 해서 탄생한 것이 85년 11월에 창립한
'민족미술협의회'이다.

이 협의회의 창립은 화단사상 어느 협회의
출현보다도, 민족 삶의 방향과 미술 이념을
연계시켜나감으로써 분단의 현실과 제도미술을
극복하여가겠다는 취지를 밝히고 있어 단순한
미술 단체 이상의 진폭을 보여주고 있다. 그리고
협의회가 주관할 수 있는 전시 공간—그림마당
'민'을 마련하고 그간에 각 그룹이나 세대별 작가
초대전, 회원 참가의 «통일미술전»과 민족미술
토론회 등 주목할 만한 행사를 치러왔다. 아직
일주년을 못 채운 협의회의 그간 활동이나 미술
기획전의 성과에 대하여 객관적인 평가는 나와
있지 않다.

외곽적인 규모와 체제를 잘 갖춘 셈이지만,
«통일미술전»이라는 기획 전시회에서 보여주듯이
성의 부족과 역량 미달을 반영함으로써 80년대
미술이 중반기에 와서 생기를 잃고 있지 않은가
하는 의구심을 낳게 하고 있다.

[……]

(출전: 『실천문학』, 1987년 1월호)

≪80년대 형상미술 대표작전≫ 열려
—한강미술관에서 7월 6일부터 24일까지

미술세계 편집부

[······]

　80년대 일기 시작한 새로운 형상(形象)미술의 움직임은 그간 바라보는 입장에 따라 또는 여기에 참여하고 흐름을 형성했던 작가들에 따라 각기 다른 일면이 강조되어왔다. 그것은 오늘의 미술이 그 양식이나 개념의 설정에서 어느 한 부분으로 혹은 몇 개의 가지로 대별될 수 없는 총체적 성격을 지니고 있기 때문일 것이다. 그리고 이것은 어느 특정한 성향에 있어서 방법론적인 동질화를 가져왔던 미술계의 제 현상에서 각기 다원화된 시각을 유지하려는 의도로 해석될 수 있어 바람직한 것으로 생각될 수 있는 면이 없지 않다. 그러나 80년대의 새롭게 등장한 미술 현상에 대해 그동안 작가 또는 비평가들 사이에서 이루어진 논의에서도 나타난 것처럼 새로운 미술운동을 점검하기 위한 '이념' 아닌 '작품'의 분석과 비평에 따른 정지 작업이 있어야 할 것으로 보인다.

　이런 점에서 한강미술관이 기획한 ≪80년대 형상미술 대표작전≫은 새로운 미술 현상에 대해 일관된 흐름을 견지하면서 '형상미술'의 방향을 모색해왔던 일군의 작가의 작품을 통해 80년 새로운 미술운동의 맥을 가늠해볼 수 있는 전시였다.

　84년 개관전으로 ≪거대한 뿌리전≫(84.6.30-7.30, 정복수, 장경호, 신학철, 김진열, 권칠인, 전준엽 참가)을 시작으로 ≪제4회 젊은 의식전≫(84.9.15-10.10), ≪80년대 미학의 진로전≫(84.12.1-12.30, 이상호, 이흥덕, 장경호, 정복수, 조용각, 황주리, 홍순철, 김진열, 신학철, 고경훈, 권칠인, 김보중, 김용문, 황재형 참가), ≪황효창전≫(85.1.19-2.1), ≪3인의 시선전≫(85.1.9-28, 홍순모, 박정애, 박건 참가), ≪제5회 젊은 의식전≫(85.3.9-3.28), ≪제4회 임술년전≫(85.10.12-10.25), ≪제2회 한강 목판화전≫(86.1.18-1.30), ≪인간시대전≫(86.2.1-2.28, 이흥덕, 조성휘, 이강용, 장명규, 홍순모, 정진윤, 정정식, 박정애 등 참가) ≪정복수전≫(86.3.1-3.14), ≪안창홍전≫(86.5.10-5.23), ≪김보중전≫(86.5.24-6.6), ≪황현수조각전≫(86.6.7-6.20), ≪우리 시대의 초상전≫(86.7.5-25), ≪권칠인전≫(86.8.16-29), ≪실천그룹전≫(86.9.20-10.3) 등 일련의 전시회를 통해 한강미술관은 새로운 미술운동의 흐름을 형성해왔는데 이는 80년대 들어 일관된 형태의 전시를 기획했던 무당 '민' 등 몇 개의 화랑과 함께 미술관의 역할이 제대로 자리잡아가는 과정으로서도 중요한 의미를 갖는다.

　80년대 들어 '민중미술' '민족미술' '실천미술' '서술적 형상회화' '형상미술' '신구상회화' '신형상' '새로운 구상회화' '후기형상주의' 등으로 혹은 구분하여 혹은 중복되어 제가끔 불려졌던 새로운 미술은 일단 70년대 미술이 가지고 있던 '한계의 극복' 또는 '관념화된 미술에 대한 반작용', '현실에 대한 새로운 인식'으로 일어난 것으로 볼 수 있다. 이것은 "내적으로 회화에 대한 시각과 사고의 전환이고 외적으로는 우리의 역사적 경험과 멍에 그리고 종속적 구조에 대한 인식"(김윤수)에서 출발하였고 "70년대 후반기의 지극히 관념적이며 또 타성화된 미술 경향에 대한 반작용"(이일)으로 새로운 형상(形象)이 필요했다는 것이다. 이러한 움직임을 서구의 미술운동의 연장선에서 신표현주의(Neue-Expressionisumus), 자유형상

(Figuration libre) 등 뉴페인팅(New painting)의 경향과 보조를 맞추는 것으로 보고 있는 측도 없지 않으나 새로운 미술운동을 '자생적(自生的)' 기류에 의해 형성된 현상으로 보고자 하는 의식이 많은 것도 사실이다.

《80년대 형상미술 문제작전》('대표작전'의 오기로 보임—편집자)은 일단 삶의 현장에서 부딪히는 문제를 관념화가 아닌 보편화된 시각에서 형상성을 통해 드러내고자 했던 일군의 작가들의 전시회이다. 이러한 미술운동의 당위성이 물론 70년대 풍미하였던 미니멀 아트, 콘셉츄얼 아트 등 관념적인 방법론의 극복과 서구적 미술교육이 주었던 미술에 대한 선입관의 타파, 미술의 사회적 역할에 대한 재인식으로 파악될 수 있지만 80년 후반을 맞이하면서 이것은 보다 넓은 의미로서 해석되어질 수 있는 새로운 방향의 미학이 설정되어야 할 것이다.

전시 중에 박용숙(미술평론가) 씨는 「현대미술의 반성과 잃어버린 세계관」이라는 강연을 통해 새로운 미술운동은 "우리의 고전적인 전형(典型)을 모색하는 것으로" 그 타당성을 설정하면서 그는 "서구의 미술이 그 위기의 극복을 위하여 동양의 신관(神觀)을 받아들였지만 동방 사상의 일부분을 따오면서 발달한 것이었기 때문에 모순을 가지고 있다"고 전제하고 현대미술의 모순을 극복하는 것은 우리에게 있는 전통에서 보이는 전형을 찾는 것이라고 말하면서 고구려의 고분벽화에서 보이는 '신정형(神政型)'의 전통과 수묵·산수화로 대별되는 조선조 회화의 '왕정형(王政型)'의 전통에서 80년대 미술의 서술적 경향이 "설명적 어법을 가진 고분벽화의 전통"과 연결되어야 할 것이란 주장을 하고 있다.

80년대 미술을 전개시킨 사람들은 기회가 있을 때마다 사회적 현실 속에서 살아 있는 삶의 미술로서, 대중과의 소통을 가능케 하는 체험의 공감대를 가진 미술로서 그리고 시대정신을 발현시킬 수 있는 참여의 미술로서 새로운 미술운동을 설명해왔다. 이러한 그들의 주장된 이념이 '미술의 언어'로서 자리 잡기 위하여 작품의 성과가 뒤따라져야 할 것으로 본다면 '형상'으로 해석되는 '회화적 방식'에 대한 분석이 활발히 이루어져야 할 것으로 생각된다.

80년대 미술에서 형상에 관한 문제가 등장하기 시작하면서, 미(美) 자체가 가지고 있던 형식상의 문제에 천착하면서 '일체의 형상과 표현성을 거세'하고 미술의 본질에 환원하려 했던 70년대 미술에서 벗어나기 위한 방법으로 '형상성'의 회복은 '소통의 문제'와 결부되어 재등장했다고 볼 수 있다. 이것은 형상이 '서술적 형식'이란 의미에서 취해질 수 있는 것으로 '상황과 인식 그리고 체험'을 표현하는 재질로서 형상이 가질 수 있는 강력한 언어적 힘을 그 방법론으로 택하고 있다는 것이 될 것이다. 이것은 장석원(미술평론가) 씨의 강연 「직진의 방식과 양심의 표지(標識)」 내용 중 "서구적 의미의 양식을 벗어나 사회의 전형(典型)"이 되고자 하는 방법의 모색이다. 그는 "모더니즘 계열을 나름대로 발전, 양태적인 변화를 꾀하면서 사실상 '형상'보다 더 확산되고 있는 것"을 지적하면서도 "이 시대의 총체적 문제들을 수렴하면서 관념화된 틀을 벗어나 본질적인 내용을 제기하는 데 형상적 질료는 전환기적인 역할을 했다"고 주장한다. 그의 이러한 지적은 80년대 미술이 진실성의 문제가 게재되어 있는 것으로써 "양심(良心)의 표지(標織)"이기 위한 방식에서 형상을 주목하는 것이고 이것이 "직진(直進), 직유(直喩)의 서술"로 나타나는 것이라는 설명이다.

《80년대 형성미술 대표작전》에 출품된 작가를 보면 이들의 다양한 표현 어법에도 불구하고 공통적으로 이러한 인식의 틀이 형성되어 있음을 알 수 있다.

〈한국근대사〉 시리즈를 통해 사회적 상황과

역사적 현실을 직설적 형태로 압축시킨 잡다한 사물의 조합을 통해 비판적 시각을 표출해낸 신학철, 아연판 위에 중첩되게 배접한 종이를 긁거나 벗겨내면서 인간에게 가해지는 제약을 형상화시킨 김진열, 뒤틀린 현실에서 인간의 상실된 진실을 '귀'를 통해 다양하게 표현해내는 장경호, 탄광촌의 생활에서 느낄 수 있는 시대의 아픈 현실을 리얼하게 전달하는 황재형, 도시의 일상적인 군상을 강렬한 색채로 화면에 빽빽히('빽빽이'의 오기―편집자) 집결시킴으로써 현대사회의 집단적 고뇌를 표출하는 황주리, 주변적 삶의 모습을 강한 필치와 선으로 구성하는 암울한 서정의 이청운, 인형을 통해 현대의 상업주의 문명과 물질주의를 냉소적으로 그려내는 황효창, 이 밖에도 권칠인, 김보중, 여운, 우창훈, 이상호, 이흥덕, 홍순모 등의 작품의 주제는 '삶'으로 압축될 수 있는 것들이다.

이들의 언어에서 '감동'과 '체험의 공감대'를 갖는 소통의 문제는 시대성, 현실성이 구체적으로 형상화시킬 수 있는 방법론의 모색으로 보인다. «80년대 형상미술 대표작전»은 80년대 미술이 가질 수 있는 당위성과 함께 자생적이고 체험적인 미학으로서 성립될 수 있는 새로운 방향 설정을 위한 정지 작업으로서의 역할을 하여줄 것이다.

(출전: 『미술세계』, 1987년 7월호)

[민족민중미술운동전국연합 창립 선언문]
민족해방운동에 복무하고 민중의 이익에 봉사하는 미술운동의 새 시대를 열어가자!

미국에 의해 조국 강토가 강점되고 군부 독재의 철권통치에 이 땅의 민중들이 고통 속에 신음해온 지 이제 곧 45년, 조국이 반쪽으로 갈리우고 동족의 가슴에 총부리를 겨누어야 했던 그 통한의 세월을 뒤로 하고 이제 우리 민족미술 운동의 일꾼들은 자주, 민주, 통일에의 견결한 신념으로, 구국의 단심으로 주저 없이 민족·민주운동의 전선으로 나서야 한다.

체포와 구금, 살인과 고문, 모든 민주적 권리의 박탈과 불이익을 감수하면서도 다만 민족 해방의 신새벽을 맞고자 우리 4천만 민중들은 역사의 중심으로 진출하고 있으며, 이는 우리 미술운동의 일꾼들에게도 민족미술의 기치를 높이 들고 헌신적인 실천을 전개하도록 다그치는 힘으로 되고 있다.

역사는 묻고 있다.

민중의 편에 서서 참된 예술가의 삶을 살 것인가, 아니면 제국주의의 하수인으로 전락하여 사대주의 미술가로 살 것인가를 말이다!

그렇다! 80년 광주 민중항쟁 이후 애국적이고 진보적인 미술가로서 자기 운명을 스스로 개척해온 민족미술운동의 성과를 계승하고 또한 혁신하여 민족이 요구하고 민중이 사랑하는 감동적 예술의 창작을 뚜렷한 자기 임무로 하는 일은 이제 우리 미술운동의 일꾼 앞에 당면한 문제로 나서고 있는 것이다.

계승이라고 하면, 보수와 사대주의, 그리고 형식주의 관념미학을 반대하고 우리나라 실정에 기초한 현실주의의 예술 이념이요, 작가의 투옥과 작품의 탈취에 맞서 싸워온 역사이며, 민중의 미의식을 우리 전통에 근거하여 체득하려 노력했던 지난한 과정일 것이다. 또 혁신이라고 하면, 보수와 사대주의, 형식주의 관념미학의 완전한 탈각이요 미술운동 조직에 민연해온 조직 기피주의, 소영웅주의, 문화주의의 철폐이고 전시장 중심의 무정부적 유통 체계를 극복하는 일이 될 것이다.

그리하여 이제는 각계각층, 남녀노소를 불문하고 하나같이 분기하고 있는 애국 민중의 요구와 질책에 부응하여, 노동자, 농민, 청년 학생, 애국 시민이 살아가고 투쟁하는 일터와 싸움터에 민족미술의 뿌리를 확고히 내리고, 민족해방운동의 이념을 미술로써 전파하고, 보급하며, 조직하는 일을 목적의식을 갖고 전개해나가야 한다.

이렇게 하여 미국-청와대 독재의 온갖 이데올로기 주입에 심각한 차질을 주고, 반민족적 사대문화와 자본주의적 퇴폐 향락 문화를 근저로부터 저지해나가야 한다.

이러한 일은 전국 각지의 청년과 학생 미술운동의 조직적 힘과 지혜를 근거로 이를 단일한 조직적 체계와 예술 기량으로 모아내고 매국 세력의 폭압에 튼튼히 맞서나감을 통해서 더더욱 전면적으로 속도 있게 추진될 수 있을 것이며, 이미 전국 각지에서 악전고투 끝에 성장한 미술운동 제 단체는 이러한 일에 필요한 조건을 구비시켜놓고 있다.

우리는 이것을 기초로 미술운동의 중심을 확고히 꾸리고, 한편으로는 도처에 산재되어 있는 민족미술을 지향하는 양심적이고 진보적인 미술가들의 활동을 적극적으로 옹호하고 함께 어깨 걸고 나가야 할 것이다. 우리가 이러한 모든 일을 수행해나간다는 결의 앞에 가로놓인 온갖 부정적이고 장애가 되는 요소들이 맥을 못 출 것은 명백하다. 비타협적 자세와 견실한 조직을 우리가 힘 있게 틀어쥐는 한, 앞길은 넓고 클 것이기에 말이다.

자, 이제 이 곤란하고도 힘겨운 사명 앞에 드높은 결의로 나서자!

조국 통일과 민주주의, 민중의 이익에 반대하는 적과의 타협을 거부하고 오직 민중에 대한 무한한 사랑으로 무장하고, 민족자주미술 건설에 대한 완강한 자부심으로 떨쳐 일어서서 민족 해방에 복무하고, 민중의 이익에 봉사하는 미술운동의 새 시대를 열어나가자!

—대동단결 대동투쟁 민족미술 건설하자!
—붓과 칼을 곧추세워 민족해방 앞당기자!
—미술 일꾼 단결하여 전국연합 건설하자!
—지역운동 강화하여 통일전선 이룩하자!

통일염원 44년 12월 17일
민족민중미술운동전국연합 건설준비위원회

80년대 미술운동의 흐름과 전망

일시: 1989년 2월 2일(목) 오후 1시
장소: 본지 편집실
참석자: 김윤수(미술평론가·영남대 미대 학장)
·김정헌(화가·공주사대 교수)·황재형(화가)·
나원식(미술평론가)·홍선웅(화가—진행)

[……]

김윤수 70년대 말, 새로운 미술운동은 79년
'현실과 발언'이 결성되면서 개인적 차원이 아닌
그룹적인 차원에서 나타나기 시작했읍니다.
그러나 그 이전의 여러 활동이 비록 탄압에
의해 중단됐기는 하지만 언급할 필요가 있을 것
같습니다. 그것은 해방 이후 제도권 미술이 계속
제도적인 문화에 종속되어 진행됐었는데 이에 대한
최초의 미술적인 문제 제기로 나타난 것이 69년의
'현실동인'의 결성이었읍니다. 그 당시 탄압에
의해 선언문만 나온 채 전시회는 열리지 못했는데
이것은 전체적인 흐름에서 상당히 중요한 사건일
뿐 아니라 미술운동사에서도 반드시 한 번 짚고
넘어가야 할 부분이라고 생각됩니다.
 70년대에 접어들면서 유신 독재하에서
민중적인 민주화 운동이 점차 가열되기 시작했는데
이것은 독일에서의 소수의 지식인들에 의한
운동과 맥락을 같이 하는 것으로 선진적인 역할을
담당했던 것은 실천문학 그룹이었다고 봅니다.
70년대 후반에 들어오면서 이 운동은 전체 지식인
사이에 연대를 갖고 확산되어나가기 시작했는데
미술 쪽에서도 그러한 움직임이 나타나기 시작해
그룹 형태로 결성된 것이 '현실과 발언'이었다고
생각합니다.
 현·발은 상당한 의미를 지닌 단체였다는 것은

부인할 수 없지만 과연 현재 우리가 지향하고 있는
이념이나 투철한 목적의식을 가지고 있었는가 하는
점에서 비판의 여지가 없지 않다고 봅니다. 제가
보기에는 그 운동은 당시 제도권 속에서의 미술,
모더니즘 또는 아카데미즘이 지배했던 문화에
대해 강력한 항의의 형태를 띤 것으로 여기서는
모더니즘을 어떻게 극복해야 할 것인가 하는 문제
제기가 강력하고 시의적절하게 싹트게 된 것으로
생각합니다.

김정헌 80년대 상황에서 후배 미술인들뿐 아니라
미술을 생각해오던 대중들에게 충격을 주고 종래에
생각해오던 미술과는 다른 방식이 존재하고
있다는 것을 집단행동을 통해 보여주는 계기를
마련한 것이 '현·발'이 가지고 있는 의미였을
것입니다. 처음 결성될 때 회원들의 생각은
자기가 몸담고 있던 기존 제도권 미술에 대한
반성으로부터 시작되어 미술가로서 사회적 활동을
하는 데 따르는 여러 가지 조건들에 대한 반성의
계기를 삼는 것이었읍니다. 그 반성의 대상이
되었던 것은 기존의 미술계로 그 당시 지배적인
문화 안에서의 미술 풍토가 상당히 모더니즘
쪽으로만 경도되었기 때문에 이에 대한 한계를
극복하기 위한 운동이라고 볼 수 있겠읍니다.
물론 모더니즘에 대한 논란은 아직까지 계속되고
있지만 이에 대한 비판적 안목에서 극복하고자
했고 따라서 «현·발»전에 참여했던 회원들의
전반적 활동은 비판적 리얼리즘이라는 시각으로
이론가들에 의해 정립되고 후에 그와 같은 개념이
나오기 시작했다고 생각됩니다. 방법론적인 면에서
이에 대한 논의는 더 세부적으로 검토되어야
할 것이지만 분명한 것은 그 시기에 있어서
미술인들이 역사적 배경, 사회적 상황에 대한
새로운 인식의 계기를 만들었다는 점입니다.
진행 그때는 아직 '임술년' 그룹이 결성되지
않았죠, 아마?
황재형 우리들은 언론 매체나 책을 통해서

리얼리즘 논쟁에 대해 생각하게 됐고 문예 실천 논리에 공감을 느끼고 있었습니다. 우리 동인은 그 당시 그룹을 결성하기 위한 준비 단계로서 여러 차례 모임을 가졌는데 현·발의 전시를 보면서 많은 시사를 받았던 것도 사실입니다. 우리의 모색을 분명한 계시를 통해 드러내게 한 것은 저희뿐 아니라 그 당시 미술인들에 준 영향이 크다고 할 수 있습니다.

지식인 운동의 확산

나원식 70년 말에 인권운동 또는 민권운동이라고 불리는 지식인들 중심의 움직임이 있었습니다. 10·26 사태 이후 잠깐 '서울의 봄'이라고 일컬어지는 민주화의 열기가 있었고 기층 민중들의 새로운 삶에 대한 희구뿐 아니라 민주 사회에 대한 열망이 각계각층에서 분출되기 시작했는데 이것이 한국 역사 속에 올바로 수용되기보다 강압적으로 누름으로써 치음으로 대국민적인 민중운동의 성격이 나타나게 되었습니다. 스스로의 권리를 자신의 힘으로 지킬 수 없는 상황까지 이르러 광주항쟁이 발생하게 되었고, 이러한 민주항쟁은 군부 독재와 미국을 보는 시각을 새롭게 형성시켜 한국사의 주인으로서 민중들 스스로를 각성시키고 힘을 결집해 새로운 변혁을 가져올 수 있다는 인식의 계기가 되었습니다. 이러한 과정을 거치며 양심적인 예술가들은 지금까지 창작해온 부분들에 대해 반성하고 예술인이 사회에서 할 수 있는 부분이 무엇인가를 모색하기 시작하였다고 하겠습니다. 예술의 본래적 기능, 그리고 사회적 기능에 대해 주목하면서 충격, 갈등, 방황, 모색이 두드러지고 진정한 현대미술에 대한 이의 제기, 국제주의 또는 탐미주의에 덧붙여진 현대성을 강조하며 무국적, 무전통에로 진행되었던 것에 대한 회의 또는 비판이 본격적으로 시작되었읍니다.

김윤 광주항쟁이 가져다 준 민족사적인 의미는 엄청나게 큽니다. 크게 나누어 대내적으로는 군부 독재 권력, 국가 독점 자본이 가지고 있던 모순이 광주항쟁을 통해서 적나라하게 드러나기 시작한 것입니다. 이것이 지식인들 사이에서만이 아니라 전 민족적 차원에서 알려졌던 것이죠. 대외적으로는 미국과의 관계 즉 대외적 민족 모순이 결정적으로 국민들에게 폭로되어 새로운 의식을 형성하게 되었다는 점입니다. 그러니까 그 이전 현·발이 형성될 때까지만 하더라도 미술계 내부 혹은 화단 자체에 대한 항의였고 이의 제기였다면 광주항쟁을 통해 현실적인 요구와 시대적인 각성이 일어 미술계에 큰 파문을 일으켰다는 점에서 엄청난 충격적 사건이었읍니다. 그것은 이후 동장하는 젊은 미술가들에게 출발점이었던 것으로 여태까지 화단 제도권 미술에서 배웠던 교육과 제도에서 벗어나기 위한 '갈등의 시기'가 되었다고 여겨집니다.

김정 이러한 총체적인 민주화에서 생겨난 자각과 방황 그리고 모색의 기간은 83년도까지 이어진 것으로 보이는데 그러나 광주항쟁이나 민주화 열기에도 기존의 활동을 하고 있는 사람들에게는 자각과 모색을 기대할 수 없었읍니다. 임술년 그룹처럼 막 대학을 나온 젊은 화가들에게 이것은 큰 충격으로 받아들여져 이들은 3-4년 동안의 모색을 통하여 참다운 미술에 대한 자각을 하게 되었다고 봅니다.

대체로 첫 번째 단계를 현·발이나 광주 자유미술인협회 등 소집단 운동이 가지고 있던 제도권 문화에 대한 항의, 문제 제기 등 모색기라고 한다면 두 번째 단계로 《토해내기》 《횡단》 《예감》 《젊은 의식전》 등의 기획전이 난무하던 시기로 자신들의 의식과 공허한 미술계의 사정이 일치하지 못한 데 따른 혼란된 모색이 뒤따라졌다고 봅니다.

황재 저의 경우도 그렇고 임술년 회원

모두가 대학 4년의 재학 중이었는데 우리에게 갈등을 주었던 것은 아직도 우리에게 남아 있던 관료적이고 보수적인 부분, 말하자면 공모전에 출품한다거나 미술관 등 전시 조직 안에서 작업을 하는 것 등에서 현실과 많은 괴리감을 느끼고 모순과 부딪치게 되었다는 것입니다. 다른 전시 그룹과 마찬가지로 우리들도 이러한 문제점과 앞으로의 방향에 대해 토론하고 공동으로 대처할 수 있는 방법을 찾아가는 과정에 있었다고 할 것입니다.

소집단 미술운동의 활성화

진행 지금에 와서 보면 이런 미술운동은 비판적 리얼리즘의 수용이라든지 또는 지배 권력에 대한 대항문화로서의 사회적 상황에 대한 새로운 인식이 집약되어 있고 이것은 이후 《젊은 의식전》 서울미술관의 《문제작가 작품전》 등이 나타나게 하는 동인이 되었고 그다음에 '임술년' '시대정신' 등 그룹 및 기획전이 이루어지고 '광주시민미술학교'라든지 '두렁' 등 새로운 문제를 제기하는 소집단이 생겨나기 시작합니다.

이 당시 상황으로 봐서는 이런 소집단을 만들고 기획전을 마련했던 젊은 미술인들이 대중미술 또는 힘의 미술에 대한 여러 가지 인식을 공유하면서 '광주시민미술학교'라든지 또는 '서울명동시민학교' '성남시민미술학교' '연세학생판화교실'을 개설해서 시민들과 학생을 만나게 됩니다. 그다음 시기는 미술사적으로 볼 때 중요한 계기가 여러 차례 만들어지는데 이 과정에 대해 말씀해주시지요.

나원 1983년 중반부터 '유화 국면'이 도래하게 됩니다. 강압적인 정치가 한계에 부딪히자 부분적인 유화 국면을 펼치지 않을 수 없게 되었는데 이때 '민중문화 운동연합'의 결성 등 각

부문 운동별로 조직 작업이 진행되고 미술에서도 본격적인 미술운동을 예비하는 작업들이 진행된다고 봅니다.

이런 의미에서 크게 세 부분으로 나누어볼 수 있는데, 그 하나는 서울에서 창립 예행전을 하면서 등장하는 미술동인 '두렁'인데 이들이 그 이전의 임술년이라든지 실천 그룹과 다른 부분이 있다면 대학 시절 탈춤, 연극 등 문화운동을 경험하였다는 점입니다. 그들은 사회에 진출하면서 '살아 있는 미술'을 지향하면서 이를 위해 자기 출발을 어디에서 잡을 것인가를 고민하고, 전통의 민속미술에 관심을 기울이고 이를 현대적으로 재창조하고 계승하는 부분으로서 '굿그림'이나 '이야기그림' 또는 '걸개그림'을 시도하고 있었읍니다.

다음에 개별적으로 활동해왔던 조금 위 연배의 작가들이 뜻을 같이 하면서 83년 가칭 '미술모임공동체'를 결성하면서 미술운동을 보다 조직적이고 집단적으로 대응하기 위해 미술동인을 만들고 작품을 평가, 전시를 하는 미술 조직체의 필요성을 자각하게 됩니다.

마지막으로 광주 부분에 있어서는 몇몇 광주항쟁을 직접 체험한 작가들이 미술의 사회적 기능을 하지 못했던 것에 대한 자책과 반성을 하면서 시민들이 공유하는 미술, 그리고 사회 변혁에 힘이 되어줄 수 있는 미술을 추구하면서 '시민미술학교'를 개설하고 판화에 주목하기 시작합니다. 이는 서울의 미술 공동체와 연결되면서 시민미술학교 또는 청년미술학교가 개설되는 계기를 마련합니다.

김윤 두렁이나 광주시민미술학교 등 제도권 미술에 속해 있지 않으면서 사회의 변화에 대해 미술로 실천해나가는 소그룹 운동은 당시의 미술계 전체에서 보면 아주 미미한 그룹이었읍니다. 제도권 쪽이나 일반 시민들이 볼 때 합당하지 않고 이해될 수 없는, 일부 불온하기까지 한 그런

작업이었다고 보고 있었던 점도 없지 않았지요. 물론 긍정적으로 받아들인 사람들도 없지 않았지만 상당히 비판적으로 보는 시각이 있었습니다. 그러나 젊은 작가들 사이에서 이런 운동이 계기가 되어 《삶의 미술》전이라는 당시 미술 생산 계통과 소비 구매 방식을 완전히 깨뜨려버리는 일종의 '난전' 형태의 전람회가 일어나기 시작했습니다. 그래서 그다음 같은 해(84년)에 나타난 진보적 미술인들에 의해 조직되고 기획된 《해방 40년전》(정식 명칭은 《해방 40년 역사전》—편집자)이 열려 미술품의 유통이나 소비 방식에 있어서 큰 전환을 가져오게 됩니다.

김정 《삶의 미술》전이 기존의 전람회 형태를 보여주었던 데 반해 《해방 40년전》은 소집단 활동을 통해 소수의 사람들과 접촉하던 소극적인 방법을 떠나 대규모로 대중들과 만날 수 있는 전시를 통해 80년대 새롭게 나타난 미술의 형태를 직접 노출시켰다고 할 수 있습니다. 또 전시 형태뿐 아니라 내용 자체에서도 해방과 분단 상황을 미술 쪽에서도 수용할 수 있는 여건이 마련되었던 것입니다. 그러나 미술운동적 차원에서 조직의 부재 때문에 여러 문제가 생겼고 따라서 전체적으로 관장할 수 있는 조직체에 대한 요구들도 이 전시를 통해 거론되었다고 생각합니다.

김윤 이러한 전시 성격에 비추어 꼭 한 가지 짚고 넘어가야 할 부분이 있습니다. 그것은 4·19 이후 독재 정부를 허물어뜨렸을 때 당시 미술대 학생들—지금은 50대의 중견 내지 대가급 화가들—이 어떤 전시회를 열었는가를 살펴보면, 그들은 덕수궁에 야외 가두 전시회를 하면서 대부분 추상화를 내걸었습니다. 이것은 그 당시 사회 현실과 미술을 연계시켜볼 때 얼마나 모순된 그림을 보여주었는가를 말해줍니다. 즉 4·19 당시 민권운동 차원이나 민주화 요구 등 민족주의적이고 통일 지향적인 운동이 여러 가지 있었음에도

불구하고 당시 젊은 미술가들은 민족적인 요구나 현실과는 전혀 동떨어져 있었기 때문에 어떤 의미에서 매우 모순되고 반동적인 전시를 보여주었다는 점입니다. 20여 년간 다른 부문에서 상당한 발전이 있었음에도 4·19 이후 미술에서는 모더니즘 운동이 주류를 이룸으로써 미술계는 그만큼 정체되었다고 볼 수 있죠.

분단 극복의 미술, 그리고 미술 탄압

진행 《해방 40년전》이 상당히 새로운 모습을 보여주고 '분단 극복'과 '통일 지향'이라는 내용을 전개시켜 나갔다는 점이 상당히 중요하다고 봅니다. 그러나 각 지방을 순회하면서 진행된 이 전람회에 대해 제도권 미술가와 문공부 관리들의 감시와 통제가 있었던 것으로 알고 있고 또 '민중미술 지상 논쟁'을 벌이면서 이러한 미술의 확산을 저지하려는 움직임이 있었습니다. 이와 더불어 85년 7월 《20대 힘》전이 아람미술관에서 있었는데 이때 5명이 연행되고 34점의 작품이 탈취당하는 사건이 발생합니다.

김정 당시에 전시 대관할 경우에 압력을 넣는다든지 블랙리스트를 만들어 심리적 위축감을 조성한다든지 하였다는데 좀 더 고도한 방식으로 여론의 힘을 빌어 민족미술의 싹을 잘라버리려는 기도가 있었고 그것이 '민족미술 지상 논쟁'으로 표면화된 것입니다. 이에 대하여 기존 미술계가 보인 반응은 새롭게 싹튼 미술운동에 대해 '신형상' '신구상' 또는 '신표현' 쪽으로 유도해내려고 노력했지요. 이것은 외국의 사조에 대해 구체적이고 비판적 관점에서 바라보고 소화해내야 함에도 불구하고 기존의 길들여진 미술관 또는 역사관 때문이었다고 보아집니다. 그러나 이 시기의 미술이 올바른 민중의 입장에 서는 역사관으로 작품을 하는 시도였기 때문에 제도권의

그러한 논의가 설득력이 없어지자 이후부터는 부분시하는 시각으로 이 미술을 도외시했다고 생각합니다.

김윤 지금까지 체제 순응하는 제도권 미술을 공권력이 뒤에서 도와주고 있었는데 《20대 힘》전이 나타나면서 정부가 문화 통제 내지는 문화 탄압을 노골화하기 시작했습니다. 한 가지 재미있는 것은 문공부 장관의 발언에서 바로 전시에 출품된 작품들에 대해 공식적으로 '민중미술'이란 말을 붙였다는 것입니다. 관변 언론인들이 붙인 이 용어를 관에서 그대로 이용했던 것으로 아러니칼하게도 실제로 민중미술운동 자체가 그 이념이나 개념이 아직 정리되지도 못한 상태에서 정부 측에서 공식화시켜버리고 만 셈이죠.

진행 80년대 미술 중반기에 미술운동이 조직적으로 발전하는 계기나 원인에 대하여 총괄적으로 검토할 필요가 있을 것입니다. 미술운동의 전개의 전후 상황을 개괄해주시죠.

나원 《해방 40년전》이 진행되면서 평론가·미술인을 중심으로 미술운동을 보다 조직적으로 할 수 있는 단체의 필요성을 공감하여 '서울미술공동체'를 결성합니다. 또 《삶의 미술》전이나 《해방 40년전》의 자극으로 대학 재학생 중심의 《푸른 깃발전》이 기획되어 새로운 미술의 모색과 형성 그리고 유통 부문의 변화를 꾀하는 작업을 하게 됩니다. 85년 벽두에는 새로운 미술의 확대된 영역인 판화운동 부문을 점검하는 《민중시대판화전》이 열려 《시대정신판화전(I부)》 《시민미술학교판화전(II부)》 《봄철판화제(III부)》로 진행됩니다. 85년 7월 《우리시대 20대 힘》전이 이루어지는데 이의 계기점이 되었던 부분으로 미술동인 '두렁'의 《노동현장순회미술전》이 기획됩니다. 그러나 정부의 유화 국면이 막바지에 이르고 여러 부문의 탄압이 시작되면서 이 전시는 무산되고 《20대

힘》전으로 합류하게 되죠. 때맞춰 정부에서는 각계각층의 민주화 요구에 위기를 느끼고 문공부 장관의 "최근 문화예술인들이 예술을 혁명으로 도구화, 무기화하고 있는 것을 좌시 방관만 할 수 없다"는 발언과 함께 전시장의 작품을 철거 압수하고 작가들을 구속하기에 이릅니다. 이 당시 작품들은 자의식이 각성되어가는 과정을 그린 작품도 있고 초보적인 현실 인식, 사회 인식을 담보한 작품도 있었지만 그동안 금기시되었던 5월 항쟁이나 정권의 비리, 관료주의적 속성의 풍자, 노동 현장에서의 경험을 형성한 작품을 보여주고 있었읍니다. 이것은 유럽에서의 직접적인 나찌의 미술 탄압 이래 현대사에서 우리에게 일어난 미술 탄압으로 정부의 문화정책이 폭로된 부끄러운 사건들이었읍니다.

김윤 여기에서 한 가지 유념할 점이 있다면 이것은 정보적인 차원에서 탄압하고 통제한다는 것을 노골적으로 드러냈을 뿐만 아니라 그 전후에 일어났던 '민중미술 논쟁'에서도 볼 수 있듯이, 정부 차원에서만 유도했던 것이 아니라 그 당시 체제에 안주하고 있던 언론은 이러한 미술에 대한 심한 반발감을 느꼈던 것은 사실이라고 봅니다. 소위 지배 문화와 새로운 문화와의 '충돌'이 노골화된 사건이었다고 보는 거죠. 이른바 중산층이라고 부를 수 있는 집단 지배 권력층에 있어서의 '민중미술'에 대한 저항이라고 할까요.

황재 민중미술뿐 아니라 '민중문학' '민중연극' 등 민중예술 일반에 대하여 TV나 언론 매체를 통해서 마치 좌경, 용공 세력들의 예술 행위라는 식으로 계속해서 관변 언론인과 제도 예술인들을 끌어들여 대국민적인 홍보가 일어났습니다.

진행 결국 '미술 탄압'을 중지하라는 235명의 미술인 서명이 나오면서 이것이 조직적 차원으로 발전하게 되고 여타의 문화 단체와 마찬가지로 협의체의 결성을 절실하게 요구하게 되면서 '민족미술협의회'가 만들어지게 되었지요.

김정　여러 부문으로 쪼개져 있던 소규모 그룹들이 하나의 단체를 결성한 것은 그 당시 문화 흐름에서 집단적인 확대가 불가피한 부분이 있었읍니다. 결국 120명 정도가 참가한 대토론회를 거쳐 민족미술협의회가 결성이 됩니다. 여기서의 문제점은 한국 국면이 요구하는 미술을 향한 결집이 있어야 함에도 불구하고 관 쪽에서 '민중미술'이라는 명명을 하면서 대중적으로 격리시키려는 과정에서 발생한 갈등과 진통이었읍니다. 이에 대해 '민중미술'의 이론을 정립하고 실천하자는 입장과 현 단계 과제에 보다 더 주목하면서 대동으로 같이 갈 수 있는 협의체를 구성하자는 입장이 대립하여 결국 식민지 시대의 청산과 분단 시대 한민족이 처하고 있는 모순을 역동적으로 극복할 수 있는 힘을 형상화하는 미술이 우선되어야 한다는 합의에 도달해 '민족미술협의회'가 정식으로 출범하게 됩니다.

진행　한편 어떤 조직적인 활동으로서 현장이나 노동운동에 들어가게 되는데 이즈음 많은 작가들이 현장에 근접하는 부분으로 노동 현장에 직접 참여하기 시작하게 됩니다. 개인적인 경험에 의한 것이 크겠지만 당시 외부적으로 나타난 협의회와의 관계에서 황재형 씨의 입장을 설명해주시죠.

황재　사회 변혁의 어떤 기능으로서 현장에 좀 더 근접할 필요성을 그 당시에 느끼게 되었읍니다. 실제로 현장을 가보니 나 자신의 멋진 그림, 잘 그린 그림을 그들이 원하는 것이 아니라 빵을 원하고 있다는 사실을 자각하게 되었죠. 그림을 그리는 자체에 대한 근본적인 물음을 갖게 되고 그림이 가지는 사회적 역할과 기능에 대해 점검할 필요를 느꼈읍니다. 인간다운 삶의 촉진 기능으로써 어떻게 대응할 것인가 하는 문제를 끊임없이 생각하면서 현장에서의 실제적인 여러 가지 학습을 진행했기 때문에 협의회 등과의 필요성은 마찬가지로 절실했다고 봅니다.

매체의 확산, 분단 극복 통일의 주제

진행　86년은 미술 탄압에 의해 상당히 많은 사건들이 발생합니다. 새로운 양식으로 출발했던 벽화 부분이 세 차례에 걸쳐 철거를 당하게 되는데 신촌의 도시 벽화 〈통일과 일하는 사람들〉은 구청 직원에 의해 파괴되고 이어 정릉 벽화 사건, 안성 벽화 사건이 터지게 됩니다. 정릉 벽화 사건은 결국 작가를 입건까지 하게 됩니다만 무혐의 처분 결정으로 풀려나게 됩니다. 이와 같은 대대적인 공권력 탄압 사례들이 생기게 되는데 새로운 미술 매체로서 벽화가 갖는 의미나 반응을 설명해주시죠.

김정　제가 85년에 그린 〈공주교도소벽화〉는 흔히 있었던 예가 아니기 때문에 선례로서 남아있는데 이것은 그동안 막혀 있던 외국의 벽화운동 사례들에 대한 정보가 들어오고 모더니즘 계열의 정보뿐 아니라 여러 가지 다양한 미술의 흐름을 접하게 되면서 눈뜨기 시작한 새로운 장르였다고 생각합니다. 저 자신도 외국에서 일어난 벽화운동에 힘입어 〈공주교도소벽화〉를 제작하게 되었는데, 진보적인 벽화운동의 사례들을 참고로 국내 젊은 미술인들 사이에서 그 필요성을 점점 인식하기 시작했읍니다. 그러나 이 당시 사회 국면은 새롭게 분출되는 현상들에 대해 '두더지 때려잡기식'의 탄압이 전개되고 있었고, 또 길거리에 공공연하게 민중미술이 나붙는 것을 일단 제지하려는 정부의 시각에서 벽화운동에 대한 불법적인 탄압이 있게 된 거죠.

김윤　85년을 전후해서 일어난 큰 변화가 있다면 크게 세 가지로 나누어볼 수 있는데 첫째는 반독재, 민주화 투쟁이 강력하게 가열되면서 미술인들이 여기에 어떻게 부응할 것인가를 모색하여 현장에 들어가 미술운동가로 활동하거나 직접 그림으로 표출하는 작가가 두드러지게 되는 것입니다. 둘째는 장르나 매체의 확산이 이루어지는데

벽화나 만화, 판화 등 여러 가지 표현 매체들이 성격에 따라 다양하게 활용되었다는 점입니다. 세째는('셋째는'의 오기―편집자) 매체의 변화와 더불어 내용에서도 현장적인 체험, 민중적인 주제가 나타나고 또한 민족적인 그림이 작품으로 형상화되기 시작했다고 봅니다.

특히 몇몇 작가들은 작품 내용을 통해 민족적이고 민중적인 내용을 담아내 일정한 수준까지 끌어올리게 되고 또 현장 형태에서는 걸개그림이나 깃발그림 등 선전 미술이 등장해 이제는 종래의 미술, 화랑에서 소통되던 미술과는 엄청나게 다른 형태의 변화를 가져오게 됩니다.

진행　이 당시 다양한 매체에 의해서 발전된 전체적인 변혁 운동의 과제를 '통일' 쪽으로 공유하기 위한 모습이 드러나기 시작합니다. 특히 군부 독재가 탄압을 강화시켜나갔던 시기이기 때문에 더욱더 이런 매체의 다양성이 민주 투쟁의 선전적 활동을 강화시켜나갈 수 있는 내용을 담게 되었다고 봅니다. 구체적인 전시회로는 《민족통일전》이 기획되어 '만화' '판화' '깃발그림' '걸개그림'이 등장하는데 이런 전시를 통해 여러 가지 미술운동의 위상이 달라지게 되었다는 생각도 듭니다.

김정　상당히 관념적으로 남아 있던 통일과 분단 상황에 대한 역사적인 주제를 다루는 것은 상황으로 보아서 상당히 점진적이고 적절했다고 생각합니다. 그러나 작가들이 참여하면서 구체적인 내용을 확인하고 실현시켰는가 하는 것은 나 자신부터 반성할 여지가 없지 않았습니다. 현재까지 《민족통일전》이 3회에 걸쳐 이어오고 있지만 괄목할 만한 성과는 거두지 못했습니다. 그것은 단순히 행사가 아닌 우리의 민주화나 자주화를 실현시키고 통일의 전망을 할 수 있는 미술의 치열한 정신을 살려내야 하는 과제가 남아 있다고 봅니다. 그동안의 작품에는 분단의 모습을 현실적으로 절감하지 못하고 관념적인 모습으로

등장하는 부분이 많았다고 할 수 있습니다. 이런 면들이 감상적 이데올로기의 극복으로 표방되어 왔으나 작가들 스스로가 보다 더 객관적이고 보다 더 과학적인 사고의 정립이 우선하지 않으면 통일에 대한 내용이나 작가의 실천적 의지가 고양되지 못할 것이라는 점이 누차 지적되기도 했죠.

진행　이와 함께 6·29 직전 박종철 군의 고문치사 사건을 계기로 《반고문전》이 열리고 지방 순회전을 갖게 되는데 이런 전시는 그 당시 정권과 가장 첨예하게 대립한 전시가 아닌가 생각합니다. 내부적으로 이런 전시를 통한 민주화 실현의 의지와 활동은 상당히 컸다고 봐집니다. 한편 같은 시기에 해외 미술과의 연대를 강화시키기 위한 해외전 또한 활발하게 일어난 것으로 알고 있습니다. 86년도 일본에서 열린 JAALA전을 계기로 영국, 미국, 서독에서 한국의 민중미술이 대대적으로 홍보가 되고 전시가 이루어졌습니다. 구체적으로 살펴보면, 86년 7월에 일본 동경에서 제3세계와 일본전에서 '아시아의 민중'이란 주제로 열린 JAALA 그리고 영국의 CIIR이 주최한 민중판화전, 독일 민중판화전, 또 뉴욕 마이너 인저리 화랑에서 열린 한국 민중예술전이 있었습니다.

김정　해외 미술제를 참가하는 것은 쉬운 일이 아니었습니다. 여러 가지 정부의 압력에 의해 겨우 참여할 수 있었죠. 아뭏든 해외 참여를 기점으로 한국 쪽에서 해외에 80년도의 미술운동을 소개하는 적극적인 활동이 이루어지고 해외 미술운동을 수용해야 하는 새로운 과제가 만들어집니다.

특히 우리의 미술이 외국인에게 어떻게 비쳐졌는가에 뜻이 있다기보다 해외 동포와의 만남이 중요하지 않았나 생각합니다. 이것을 계기로 해외 교포들이 한국의 민주화 과정에서 미술가들이 활동하고 있는 내용을 알 수 있게

되었고 또 일체감을 갖는 동기를 만들 수 있었던
것이 큰 의의를 가졌다고 봅니다.

김윤 그렇죠. 한편에서 외국인들이 한국 미술을
바라보는 시각의 변화를 가져온 것도 중요합니다.
한국 미술을 서구의 아류로서 파악했던 것에 비해
생생하고 구체적인 형식의 미술은 그들에게 충격을
주고 시각 교정을 하는 지침이 되었던 것이지요.

조직적이고 집단적으로 대처하는 미술운동

진행 1987년은 민주화의 열기가 최고조로
달했던 시기입니다. 6월 항쟁과 7.8월 노동자
대투쟁을 겪으면서 우리 미술도 여러 가지 모습의
전환을 가져오는데 이에 대한 말씀을 해주시죠.

나원 미술 소집단이 기획했던 전시회에서
주목할 것은 86년 7월 서울미술공동체 기획의
《풍자와 해학전》, 86년 12월에 '실천' 동인이
기획한 《만화정신》전이었습니다. 이 전시들의
공통점은 사회 현 체제의 본질을 밝혀내고
풍자해내는 그림 형태로 만화 등의 표현 방법을
이용했다는 것이죠. 미술이 격변기의 현장에서
보다 대중 속으로 더 진입하게 되는 논의도 일어나
가는패의 경우 상계동 철거민전을 이동 전람회
형식으로 기획하게 되고 각 미술패들이 본격적으로
거국적 항쟁의 중심으로 뛰어들어 그림패 활화산은
광장의 미술로서 걸개그림을 주로 작업하게 되어
대중 집회, 그리고 대중 시위와 결합하는 형태로
‹한열이를 살려내라› 등의 그림이 등장합니다.
광주시각매체연구소, 전주의 겨레미술연구소,
제주도의 그림패 룹코지, 인천의 그림패
갯꽃, 수원의 그림패 판, 부산의 그림패 낙동강,
대구의 열린패, 대전의 색울림, 마산의 서마지기,
안양의 우리 그림 등과 같은 각 지역의 미술패가
만들어지고 보다 기동성 있으면서 그 변화의
한가운데서 능동적으로 대처할 수 있는 형태를

취하게 됩니다.

또한 7·8월 노동자대투쟁을 거치면서
민미협에서는 노동미술진흥단이 출범하게 되고
그림패 엉겅퀴가 결성돼 노동자문화학교 속에서
노동미술학교 또는 노동판화학교를 개설하여
본격적으로 노동자문화공동실천이라든지
서울지역 남부노동자문화교실이 만들어져 미술뿐
아니라 연극, 풍물, 노래 등이 결합되어 공동
대응으로써 미술 실천 작업을 펼쳐나가게 됩니다.
대표적인 작품으로 ‹7,8월 노동자투쟁도›가
선보이게 되고 이런 관계 속에서 노동자그림패가
탄생되며 서울노동자그림패연합으로 갈 수 있는
기초 작업이 마련됩니다. 한편 풍자화 등 만화
부문이 활성화되는 것도 주목할 만한데 만화정신
II집이나 반쪽이 만화집이 수확으로서 새로운
매체로서 만화 역할의 중요성을 인식하게 됩니다.
결과적으로 말하면 이 시기는 보다 다양하고
조직적이며 집단적으로 대처하는 미술운동 양상이
태동했다고 볼 수 있습니다.

김정 88년 올림픽을 치루면서 현대미술제에
관한 여러 언급이 필요할 듯한데 우선
88올림픽미술제 저지를 위한 서명 운동이
있었읍니다. 이는 올림픽미술제가 체제 내의
국민들을 정치적인 데로부터 올림픽의 열기로
함몰시키기 위한 것으로 이러한 미술 행사의
편협성과 비주체성에 대한 반대를 위한 대중적
캠페인이라고 할 수 있습니다. 1,000여 명
가까이 미술인들이 서명하고 참가했읍니다만
올림픽과 더불어 미술계 또한 그대로 추진되고
진행되었었죠.

김윤 87년 6·29 선언 이후 저지 대책 위원회가
결성되었는데 올림픽미술제가 일방적이고
관료적인 방식으로 진행되었음에도 대부분
미술인들이 적극적인 반대의 입장을 드러내지
못하였다는 것을 지적할 수 있습니다. 그것은
이 미술제의 오류에 대해 정확히 알고 있던 현

제도권 미술인들이 적극적으로 나서지 못했다는 것은 개인주의적이고, 이기적인 차원에서 보았기 때문이었다고 볼 수 있습니다. 이것은 미술운동이나 한국 미술에 대한 영향의 차원에서 의견을 결집하고 더 진보적인 발전을 마련할 수 있었던 계기였습니다. 또 민미협이라는 테두리에서 주동적인 역할을 했었기 때문에 전체적인 연합의 성격이 부족했다는 점을 지적할 수 있겠고 또한 우리 미술운동 수준이나 역량이 아직 이 정도의 수준밖에는 되지 못했다는 것을 반성해야 할 필요가 있을 것입니다.

진행　최근의 상황을 보면 새롭게 변화하는 부분이 많이 있습니다. 미술교육 운동을 조직화하기 위해 미술교육연구회가 만들어진다든가 여성 단체와의 연대 실천을 강화하기 위해 여성연구회가 만들어지면서 발전적인 모습을 보여주고 있습니다. 최근 연합적 형태의 소집단 운동에 대해 말씀을 해주시기 바랍니다.

나원　민족통일큰그림잔치나 만화정신과 관련하여 이상호, 전정호, 손기환 씨 등이 구속되고 이에 대한 대응으로 예술 창작 표현의 자유 쟁취 및 구속 화가 석방을 요구하는 철야 농성을 하게 되죠. 이런 부분에서 여성 단체가 했던 역할이 굉장히 컸던 것으로 알고 있는데 여성의 권리가 단순히 남성 대 여성과의 관계가 아니라 여성 문제의 본질이 사회 구조의 모순에 있고 기층 여성들이 민족 모순 해결에 적극적으로 결합할 때 성 모순을 올바로 극복할 수 있다는 자각 아래 여성 단체의 실천이 강화되는데 여성운동과 미술운동의 상관관계 속에서 《여성과 현실, 무엇을 보는가》가 기획되고 여성 그림패 둥지에 의해 〈땅의 사람들〉이란 걸개그림의 공동 창작이 이루어집니다.

그다음 미술교육의 현장에 있는 교사들이 올바른 미술교육을 모색하고 실천하는 전시가 열리기도 합니다. 또 그동안 간헐적으로 진행되었던 만화운동에서 소집단이 형성되고 글그림이라는 소집단도 만들어집니다. 『만화신문』이나 『만화와 시대』등 만화집이 출간되면서 기존 만화가들이 결합해서 '바른만화연구회'를 만들게 됩니다. 또 조각에서 《작은조각전》이나 공예의 공방운동을 조직화하기 위한 모색이 이루어지죠. 미술운동이 보다 조직화되고 다양화하고 광역화하는 추세를 보입니다.

진행　또 하나 말씀드릴 것은 타 부분 운동과의 결합 형태로 조직이 변화되는 현상을 보이는데 삶의 현장을 찾아서 빈민촌이나 장터를 돌아다니면서 전시를 한다든지 하는 노동미술 운동이 활기차게 전개되는 것 같습니다.

실제로 황재형 씨는 광산촌에 들어가 여러 가지 문화 활동을 하고 있는 것으로 아는데 그 구체적인 현장 경험에 대해 말씀해주시죠.

황재　의식의 발전은 매우 빠르게 진행되는 것 같은데 기층 삶 속에서의 변화는 매우 더디게 온다는 것을 느끼게 됩니다. 어쩌면 저와 같이 현장에서 일하는 분들과의 만남에 있어서는 중요한 부분이 따로 있다고 생각합니다. 우리의 번뇌하는 그림을 제공했을 때 의식이 트인 조금 아는 노동자일 경우 그것을 자랑스럽게 붙여놓고 느끼게 되지만 공감하는 부분이 미약하다고 하는 것이 있습니다. 좀 더 이러한 삶의 정서에 적합한 방향이 모색되면서 서로 공유할 수 있는 작품이 있어야 할 것으로 생각되는데 사실 이런 것들은 지역적인 특수성과 밀접한 관계가 있다고 봐요. 지역 미술운동이 서로 독자성과 특수성을 가져가면서 확산되어야 함에도 아직은 그런 준비가 미약함을 느낍니다.

저는 처음 판화의 폭넓은 쓰임새를 확인한 바가 있어서 이런 작업을 많이 했었습니다. 그러나 거기서 일하는 우리 노동자들은 갑·을

· 병식의 일교대로 사는데 힘들고 시간 나면 주무시기 바빠요. 도대체 전시를 해도 목적을 달성할 수 없고 기껏해야 관심을 가지는 분들은 선생님들이나 시간이 남는 일반 사람들뿐입니다. 결국 마당패를 만들어 다른 방법의 접근을 했읍니다. 4년 정도 가까이 하면서 많은 활동을 시작했읍니다. 교육과 더불어 광산 각 곳을 찾아다니며 풍물도 하고 문화에 대한 대화도 나눕니다. 이런 길놀이나 영등굿 등을 포함한 여러 행사를 진행시키면서 저 나름대로는 아동화에 대한 인식이라든가 현재 미술에 대한 것들을 알려주기도 합니다. 이런 것이 구체적으로 나타나는 것이 '태백광산문화큰잔치'인데 현장에서 쓰여질 그림과 문화 행사를 통해서 우리의 그림이 갖는 기능을 현장과 좀 더 밀착시켜 보자는 것입니다.

나원　　현장의 미술에 관해서는 각 지역마다 어떤 공통점이 있는 것 같습니다. 모더니즘 미술은 중앙에서 어떤 작업이 이루어지면 방사식으로 지방에서 창작하고 기존 전시관을 활용하는 형태였었는데 각 지역에 있어서의 현장 미술운동은 지역의 독자성과 여타의 지역 문화와 결합하면서 특기할 만한 문화를 만들어낸다는 것입니다. 이제까지 전시장과 대중 집회, 시위장 그리고 각 대학에서 해오던 그림 작업이 구체적으로 농민이나 노동 쪽의 삶의 현장까지 확장되기 시작하고 그 부분에서 생산과 유통, 수용이란 영역이 거대한 변화를 가지고 오게 되는 것입니다.

김윤　　그러니까 지금까지는 지식인 미술가들 즉 민중미술을 지향하는 지식인 미술가들의 활동이었는데 이것이 직접 현장과 함께 하면서 그야말로 민중 자신들에 의한 작업까지도 도출해내고 그림으로써 변화를 구하는 단계에까지 왔다는 그런 내용으로 풀이할 수 있겠군요.

김정　　그렇지만 여기서 남는 문제는 있는 것 같아요. 노동자들이 스스로 자기의 표현을 하고 싶어 하고 이것이 어떤 개인적 표현이 아니라 집단적 표현으로서 문예적 욕구를 조직화한다는 것이 중요할 뿐더러 전문 미술인들에게 요구되는 것은 문예 일반이나 창작에 대한 지침이나 지도만이 아니라 전문 화가에 대한 보다 질적 향상의 요구가 높아진다는 점입니다. 이전까지 그들의 삶을 담은 작품에 만족하던 수준을 넘어서 자신들의 이야기를 구체적이고 감동 있게 담아내기를 원한다는 것입니다. 따라서 전문 미술가들은 보다 과학적인 미학과 창작 방법론을 가지고 문예 작품을 빚어내고 보급해내는 구체적 요구에 부응해야 할 필요성이 증대되고 있다고 해야지요. 소재 영역의 확장이 요구됨에 따라 이 부분들이 보다 다듬어지고 풍부하게 됨으로써 노동자들과 발전적인 만남이 이루어지고 미술계 내에 협업–분업 체계를 만들어내는 부분과 함께 미술운동을 전개해야 한다는 과제가 부과되는 셈이죠.

진행　　현재까지 미술 전체의 운동 부문에서의 방향성이나 전망에 대해서는 개략적인 언급이 있었읍니다만 구체적으로 한 작가나 소집단이 해온 작업 내용에 대해서는 충분한 비평이나 평가가 미흡하다고 보는데 실천적인 작업과 비평적인 정지 작업이 함께 이루어지지 않으면 우리 미술이 절름발이가 되지 않겠는가 하는 생각이 듭니다.

나원　　이론과 실천의 부분들이 변증법적인 통일을 이루면서 전개가 되어야 한다고 생각합니다만 그동안 미술비평에 참여했던 사람들의 활동이 대단히 미흡했다는 지적을 뼈아프게 받아들여야 하고 새로운 각오로 출발해야 한다는 데 동감합니다. 그런데 그러기 위해서는 전제되어야 할 것들이 있다고 봐요.

첫째는 우리가 개괄적으로 훑어봤지만 전국 각 지역, 현장, 대학 그리고 부문(장르)별 실천 활동을 보고서 형식으로 정리해내고 거기에 창작을 담당한 사람들에 대한 자체 평가하는 부분이 담겨져야 한다고 봅니다. 그런 의미에서 최근 '가는패'

'활화산' '엉겅퀴' 등의 실천 보고서는 큰 의미가 있다고 봅니다.

둘째, 88년 중반기부터 매우 초보적인 단계의 미술 논쟁이 불붙기 시작했는데 미학과 창작 방법론, 형식론, 미술운동 실천 방법론에 있어서 상이한 견해들이 나타나고 전개되면서 비평가들의 논의가 아니라 실천하는 사람들에 의한 과학적인 방법론이 강화되어야 한다고 생각합니다. 이런 의식이 서서히 싹트고 있는데 젊은 비평 쪽에서는 가능하면 지역이나 현장에서 작업되는 부분에 동참하는 방법을 모색하고 있습니다.

김윤 중요한 것은 작가들이 한 만큼 미술비평에서 도움을 주지 못했고 어떤 면에서 상당히 나태하고 책임 회피적 요소가 많았다고 생각합니다.

비평을 이론 비평과 실천 비평으로 나눈다고 할 때 이론 비평 자체도 연구하거나 기준 삼고 있는 게 서구의 이론이기 때문에 이것을 어떻게 구체적으로 극복해내느냐는 문제가 남아 있습니다. 실천 비평 부문에서는 주로 현장에서 이루어지고 있는 작가들의 작품 생산뿐 아니라 유통과 소비 그리고 소통의 형식까지 충분히 보고서나 비평 형식으로 나와야 하는 부분이 부족했다고 생각합니다. 결론적으로 보면 모든 이론과 실천 면에서 작품에 적용시킬 수 있는 비평이 이루어져야지요.

[⋯⋯]

(출전: 『가나아트』, 1989년 3·4월호)

80년대 한국사회의 변동과 미술운동

심광현(미술평론가)

[⋯⋯]

민족민중미술운동에 철저한 민중적 관점이 관철되는 데에 있어서 6월항쟁과 7·8월 노동자대투쟁의 역할은 결정적인 것이었다. 6월항쟁 이후의 급변하는 정세의 의미는 그간 사회의 모든 부문에서 선진 활동가들에 의해 준비되어온 민중운동의 주체 역량이 대중을 매개로 폭발적으로 확산되면서 한국의 정치 현실에서 대중 투쟁의 새로운 가능성과 그 중요성을 재삼 확인시켜주기 시작했는데, 한편으로는 그간 백안시되어왔던 민중 투쟁의 역사적 정당성을 입증시켜주었지만, 다른 한편으로는 다소 개량화의 여지가 보이기 시작한 현실 정치의 보다 넓어진 공간 속에서 제 계급계층의 이해와 요구의 차이점들이 서서히 대두되면서, 그동안 반독재 민주화 투쟁의 연합 전선으로 결집했던 민주주의에 대한 민중적 요구에 담겨 있던 계급적 내용과 성격의 차이점이 점차 드러나게 되는 새로운 국면이 형성되기 시작하였다.

특히 대통령 선거와 총선을 경유하면서 보수 야당의 계급적 성격과 그 정치적 전망의 불투명함만이 가시화되게 되었는데, 그 과정에서 나타난 정치 지형의 변화에서 보수 야당과 민족민주 운동권은 거듭되는 분열과 혼란 속에서 6월항쟁이 얻어낸 성과를 대선에서의

패배와 여소야대의 정국이라는 제한된 변화로 귀착시키는 것에 머물고 말았다. 그 결과 50년대 이후 지속되어왔던 정치 지형의 본질—국가권력의 상대적으로 과도한 성장과 정치 공간의 협애함—에는 근본적인 변화가 나타나지 않았으며, 다만 일정하게 '시민적 자유의 제한적 복원과 정치 지형의 제한적 활성화', '제한적 민주화와 의사개량화'라고 하는 지배 방식과 통치 기술상의 변화가 뒤따르게 되었을 뿐이었다. 그러나 적어도 통치 기술상에서 나타나게 된 이러한 변화는 80년대 한국 사회의 전반적인 변동 과정 속에 담겨 있던 '과도기적인 성격'을 뚜렷이 함축하고 있는 것이었는데, 미국의 제3세계 지배 전략의 변화(저강도 전략과 신개입주의), 한국 경제의 구조적 위기에 대한 새로운 대응 전략 등의 요인 이외에 무엇보다도 민중운동의 정치적 실천의 세력화가 결코 무시할 수 없는 현실적 힘으로 등장하고 있음을 반영하는 것이었다. 이를테면 3, 4, 5공화국 지배 정책의 연속성을 보여주는 (즉 설득과 동의보다는 배제와 억압을 주요하고도 유일한 것으로 선호해온) 지배 방식의 본질이 근본적으로 바뀐 것은 아니었으나, 민주화 운동 세력의 꾸준한 성장이 이전의 단순한 물리력에 의한 지배로부터 일정하게 정치력에 의한 대중의 장악이라는 방식으로 지배 방식의 선회를 강제했다는 사실이 그것이었다. 지배 권력의 입장에서 볼 때 이렇게 운용하기 힘든 지배 방식의 선택이 불가피한 것이었다면, 반대로 민족민주운동도 단순히 자기선언적인 차원을 벗어나서 지배 권력이 행사했던 것보다 더 높은 차원에서의 책임성과 정치적 전망을 요구한다는 것이며, 보다 광범위한 국민 대중을 대상으로 그 정당성을 실천을 통해 검증해야 하는 단계로 접어들게 되었음을 의미하는 것이었다.

6월항쟁 이후 문화운동권 전반에서 일어난 커다란 변화는 바로 상기한 바와 같은 정치 지형의 변화에 함축된 객관적인 의미에 대한 해석과 새로운 정치적 전망을 수립하는 일에 사활을 건 중대한 전환기적 과정을 의미하는 것이었다. 그러한 노력들의 핵심은 한편으로는 이제까지 수행해온 민중문화운동의 계급적 성격을 분명히 하는 문제—그에 따른 세계관과 미학의 변화—와 다른 한편으로는 실천적으로 고양되어가는 제 계급계층의 대중 투쟁, 특히 급속한 속도로 성장해가고 있는 노동자 계급의 투쟁 현장과 (어떻게) 결합해 들어갈 것인가의 문제를 둘러싸고 이루어지기 시작하였다. 6월항쟁 직후 김명인은 「지식인 문학의 위기와 새로운 민족문학의 구상」이라는 글에서 이제까지의 민중운동에서 관철되어온 소시민 계급의 헤게모니가 70년대 이래 꾸준히 진행되어온 자신의 물적 토대의 몰락 과정에서 드러난 바에 따라 반파쇼 민주화 운동의 한 부분으로 겸허하게 자기조정을 이룰 수밖에 없으며, 민족문학 역시 소시민 계급의 세계관에 의해 통합되고 주도되어온 이제까지의 단계에서 벗어나 민중 각 부분의 주체적인 문학적, 문화적 역량으로의 민주적 분화를 전진시켜야 할 것이라고 역설하였다. "민족문학의 아래로부터의 재편성"이라고 하는 김명인의 주장은 이제 "소시민 계급의 몰락과 함께 다다른 지식인 문학인들이 새롭게 선택해야 할 준거 집단은 노동하는 생산 대중"이라는 지극히 소박한—이미 이전부터 지속적으로 주장되어왔던—문제 제기였다. 그러나 그는 이제까지의 민족문학운동이 민중문학, 제3세계 문학, 노동문학, 농민문학 등등 이론과 슬로건을 내세우기는 했으나 그것이 현실적으로 구현되는 과정에서는 전적으로 지식인 작가들의 무정부적, 개인적 창작에 의존함으로써 '운동'은 하나의 상투적 명분에 불과했을 뿐, 그 내적으로 집단성, 조직성, 지속성 등 최소 요건도 충족시키지 못했음을 비판하였으며, 이를 극복하기 위해 기존의 전문 문인-기존 장르-사적 창작 모델을

비전문 문인-신장르-집단 창작이라는 새로운 모델로까지 다양하게 확장시켜야 하며, 그 모든 모델들이 자의성과 무정부성을 극복하면서 하나의 통일된 중심으로 조직화되어야 한다는 보다 포괄적인 제안을 역설하였다. 말하자면 새로운 상황에 적극 대처하는 민족문학의 적극적인 발전을 위해서는 이제까지의 관념적인 관행을 벗어나 구체적이고 적극적으로 "문학에 있어서 운동성의 전면적 관철의 문제, 문학주의 이데올로기에 대한 올바른 비판과 극복 문제, 기왕의 문학사 양식들에 대한 재평가 문제, 새로운 민중적 문학 양식의 개발 문제 등이 그 내용으로서 광범하게 제기되어야 한다는 것"이었다. 김명인의 주장은 이론상으로만 보자면 결코 새로운 것은 아니었으며 문제를 지나치게 새로운 실천 양식 중심으로 (경험주의적으로) 전개한다는 한계에도 불구하고, 민중의 광범위한 정치적 진출이라는 객관적 상황의 변화를 반영한다는 점에서 바야흐로 민중문학, 민중문화 운동이 갈구해왔던 민중 지향성과 민중 주체성 간의 괴리 극복을 현실화할 수 있는 주체 세력의 대중적 기반이 확장되었음을 적절히 지시하는 것이었다.

그러므로 그 지적들은 그간의 민족민중 미술운동에 대해서도 공히 적용될 수 있는 것이었다. 그러나 미술운동에서는 이러한 문제들에 대한 이론적 검토가 이루어지기에 앞서 우선 급속히 확장되기 시작한 각계각층의 대중 투쟁의 현장에서 빠른 속도로 결합해 들어가는 실천 작업이 먼저 진행되기 시작하였다. 이미 83년 이래 '두렁' 등의 소집단이 활용하기 시작했던 걸개그림이 이 시기의 광범위한 대중 투쟁의 현장에서 그 실천적 위력을 발휘하기 시작했는데, 이한열 장례식에서 국민 대중에게 전면적으로 선을 보인 대형 걸개그림(최병수와 최민화) 작업은 7,8월 노동자대투쟁의 과정을 거치면서 그 중요성을 널리 검증받기 시작하였다. 86년부터 이미

전문적인 정치 선전 미술패로서 위상을 가다듬어 왔던 광주의 '시각매체연구소', 서울의 '가는패'가 자신들의 역할을 현실화할 수 있는 대중적 요구를 맞아 활발한 활동을 전개하기 시작했으며, 각 지역에서 민주화 운동이 박차를 가하면서 활성화된 대중 투쟁의 고양에 따라 전주(겨레미술연구소), 부산(부산미술운동연구소), 대전(색올림) 등지에서도 전문 미술 소조들이 연이어 결성되었으며, 서울, 경기 지역에서도 활화산, 엉겅퀴, 갯꽃(인천), 나눔(수원), 우리그림(안양) 등 민중미술 실천에 주력하는 전문 소집단들이 빠른 속도로 확산되기 시작하였다. 또한 민중미술의 이론적 실천적 정당성과 그 필연성이 점차 확인되면서 미술대 학생을 중심으로 한 새로운 미술학생 운동의 단초로서 '청년미술공동체'가 결성되기도 하였는데, 지역 미술운동의 활성화와 광범위한 현장 실천, 미술학생 운동의 형성과 같은 일련의 새로운 변화들은 이전의 민미협 중심의 미술운동의 방향과 발전 속도에 커다란 영향을 미치는 변수로 작용하기 시작하였다.

이러한 변화로 인해 80년대 중반 이래 미술운동 내부에 잠재해 있었던 두 갈래 흐름 간의 격차가 더욱 벌어지게 되었는데, 여기에다 87-8년 양대 선거 기간 동안 노정된 정치적 입장과 노선의 차이가 한데 얽히게 되자 민족미술협의회는 조직 운영상 커다란 진통을 겪게 된다. 물론 단지 미술운동권에 국한된 현상은 아니었으나, 미술의 경우 이런 진통이 제 입장의 차이에 대한 분명한 이론 투쟁으로 객관화되지 않음으로써 상당한 혼선을 빚게 되었다. 이를테면 한국 사회 성격에 대한 이해, 변혁 노선, 정치적 입장과 미학, 조직론 등 각기 위상을 달리하는 문제들이 개인적, 지역적 인맥과 얽혀들면서, 그간 쌓여왔던 서울과 지역, 전시장 중심의 활동과 현장 실천, 서구 형식과 민족 형식의 사용 문제 간의 차이—경험적 차원에서의 관행의

차이—와 같은 문제들과 얽혀들면서 조직 전체의 구심력이 크게 약화되어갔다. 88년 12월에 결성된 '민족미술운동전국연합건설 준비위원회'(이하 민미연 건준위)는 민족미술협의회가 누적된 소시민적 관행에 젖어 있어 새로운 대중 투쟁의 단계에서 요구되는 민중적 실천으로부터 이탈하고 있다고 비판하면서 전국 차원에서 고양되고 있는 지역 미술운동과 학생 미술운동을 기반으로 하여 강령적 차원에서 정치사상적, 미학적 입장을 통일시킨 보다 강력하고 기동성 있는 선진적인 미술 활동가들만의 연합체를 표방, 조직으로부터의 분리를 선언하였고, 이에 따라 미술운동권 내부에서 이제까지 억제되어왔던 갈등이 논쟁의 형태로 표명되기 시작하였다.

그러나 공식적으로 표명된 논쟁은 민미연 건준위 측의 최열과 민미협 측의 라원식, 장해솔 간의 두어 차례의 공방전으로 끝나고 말았는데, 이는 그간의 미술운동 내부에 쌓였던 문제점을 해결하기에는 지극히 한정된 성격을 지닌 것이었으며, 87년 이래 가열되었던 민족문학 논쟁과 비교해볼 때 비평가들의 미술운동론에 대한 이론적 천착이 극히 빈곤한 상태에 놓여 있었음을 반영하는 것이었다. 논쟁은 대체로 민미협의 소시민성에 관한 문제와, 87년 광주 시각매체연구소의 이상호·전정호가 제작—이로 인해 국가보안법 위반으로 작가가 구속됨—했던 ‹백두산 자락아래에서›라는 작품에 대한 평가를 둘러싼 예술성과 정치성의 관계 문제, 그와 연관된 민족 형식의 문제, 결국 올바른 현실주의 창작 방법과 민족민중미술운동의 과제와 위상에 관한 문제들로 집약되었다. 그러나 아직 한국 사회의 성격과 변혁 노선에 대한 총체적 이해를 충분히 담보하지 못한 차원에서, 또한 미술운동의 조직적 발전과 예술 생산력 발전과의 유기적 상관관계에 대한 문예정책적 전망이 결여된 상태에서 논쟁은 대체로 당면의 실천과 작품에 대한 평가,

조직 운영의 관행에 대한 경험주의적인 해석의 차원에서 맴돌 수밖에 없었던 것 같다. 하지만 그러한 한계에도 불구하고 미술운동권 내에서는 최초로 공식화된 이 논쟁을 통해 미술운동이 이제는 객관 현실과의 보다 다면적인 접촉을 통해 과학적인 전망하에서 새로운 지평을 열지 않으면 안 된다고 하는 점들이 밝혀지게 되었다고 할 수 있다. 또한 민미협의 조직적 결속도가 떨어진 데 비해 상대적으로 새로 시작한 민미연 건준위는 새로운 조직의 결속력을 바탕으로 정치 선전 미술이라는 뚜렷한 실천과 제 수행에 신속하게 착수하여, 88–89이 경유하는 과정에서 3차례의 벽보 선전전을 여러 지역에서 동시 다발적으로 개최했으며, 89년 상반기에는 장장 77여 미터에 달하는 ‹민족해방운동사›라는 연작 걸개그림을 집단 창작의 형식으로 제작하는 등 활발한 활동을 전개함으로써 전체 미술운동의 차원에서 볼 때 미술운동의 활동 방식과 공간을 확장하는 데에 크게 기여한 바가 있었다.

그러나 다른 한편 이와 같은 조직 분열은 88년 총선 이래 그간의 사분오열을 반성하면서 통일전선 구축을 새롭게 모색하기 시작한 당시 민족민주운동권 전체의 큰 흐름(전민련, 전노운협, 전농협, 민예총의 건설 등)에 비추어볼 때, 해당 부문의 주·객관적 여건에 맞는 독자적인 노선의 타당성을 검증받지 않는 한 조직 분열 자체는 장기화될 수 없었던 것으로, 88년 말 지역 미술운동, 노동미술의 진흥과 조직 통합의 중재 역할을 표방하고 나선 '경기경인지역민중미술공동실천위원회'(이하 경기공실위)와 민미협 집행부의 개편에 따른 조직 통합 소위의 노력을 통해, 89년 상반기에 이르면 삼자 간에 미술운동 10년의 공과와 각 조직의 성과와 한계에 대한 상호비판이 이루어지면서 통합 논의가 진전, 89년 7월에는 새로운 단계로 미술운동을 고양시킬 전국적인 단일 조직으로의

통합에 삼자가 동의하게 되었다. 그러나 8월에
들어 가열된 공안 정국 속에서 홍성담을 위시한
민미연 건준위의 주요 활동가들이 평양축전에
작품 슬라이드를 보냈다는 사실을 빌미로 대거
국가보안법으로 구속되고, 이것이 다시 간첩단
사건으로 확대 조작됨으로써 전국적인 단일 조직
건설이라는 과제는 당분간 보류될 수밖에 없었다.

이와 같은 조직 운영 차원에서의 여러 난관에도
불구하고 88-9년 기간 동안 미술운동은 다양한
활동 체계를 구축해나갔으며, 특히 노동자 계급의
정치적 진출이 지니는 역사적 의미를 인식하고
이를 미학적, 실천적 차원에서 미술운동의 지평을
새롭게 여는 열쇠로서 올바르게 통찰, 새로운
형태의 이론과 실천을 다양한 방식으로 모색하게
되었다. '여성미술연구회', '흙손', '작화공방' 등은
이전의 소집단과는 다른 규율과 생산력을 바탕으로
활발한 작업을 전개해나갔으며, 다른 한편 80년대
전반기와는 반대로 중반기에 들어서면서부터는
오히려 빠르게 변화하는 미술운동의 복합적인
연관관계와 창작 실천을 점점 뒤따르다가 87-
8년에 이르면 거의 침묵하게 되는 미술비평의
한계—수공업적이고 개인주의적인 이론 연구의
관행—를 근본적으로 해결하기 위해 공동 연구와
집단 비평의 전망을 가지고 평론가와 미학
연구자들이 결합하여 태동한 '미술비평연구회'의
결성 역시 주목할 만한 것이라 할 수 있다.

[……]

(출전:『가나아트』, 1989년 11·12월호)

80년대 미술운동과 현실주의

이영욱

[……]

2. 현실주의란 무엇인가?

현실주의란 한마디로 진리에 충실한 현실의 반영과
변형을 주요 특징으로 하는 예술 방법이라고
정의할 수 있다. 물론 여기서 '진리에 충실한 현실의
반영과 변형' '예술 방법'이라는 개념에 대해서는
설명이 필요하다. 일단 후자부터 설명해보기로
하자.

예술 방법, 보다 정확히 말하면 예술적 현실
전유 방법은 1) 창작자 → (2) 예술 산물 → (3)
수용자라는 예술 소통 체계에 있어 (1) → (2)의
과정에 개입하는 방법을 뜻한다. 다시 말하면 창작
방법을 뜻한다. 그러나 이때 창작 방법이란 결코
통상 생각하듯 형상화 방법이 아니다. 하나의 창작
방법은 창작자가 자신이 인식하고 있는 바 현실의
일정한 상 그리고 자신이 인식하고 있는 바 현실의
일정한 상 그리고 자신이 가치평가하고 있는 바
현실의 일정한 상을 수용자를 고려하여 그에게
전달, 수용자를 변화시켜 그로 하여금 현실에
대해 일정한 태도를 갖게 하는 형상을 창작해내는
방법이다(물론 여기서 창작가가 이러한 과정을
얼마나 의식하고 있는가는 별개의 문제이다).
때문에 창작 방법은 형상화 방법과 동일시될

수 없으며 이것과 동시에 모든 예술 창작에 필수적으로 요구되는 현실 인식 방법, 가치 평가 방법, 형상화 방법, 영향 방법의 제 원리들의 체계로 구성된다.

이렇게 볼 때 예술 방법은 그것이 하나의 방법인 한에서 이러한 방법에 입각하여 산출된 구체적인 작품들 내지는 그러한 작품들의 역사적 총체로 형성되는 예술 경향 그리고 이러한 예술 경향의 분지를 나타내는 예술 사조나 유파와는 명확히 구분된다. 동시에 예술 방법은 예술적 전유를 규정하는 원리들의 체계라는 점에서 예술작품의 구조를 형성하는 형식들이('형식들의'의 오기로 보임—편집자) 체계인 예술 양식과도 구분된다.

이제 이러한 정의를 기초로 '진리에 충실한 현실의 반영과 변형'이라는 개념에 대해 설명해보기로 하자. 넓은 의미의 현실주의(동굴 벽화와 그리이스의 예술을 포괄하는)의 특징은 무엇보다도 생활의 실재를 묘사하려는 점에서 나타난다. 그러나 이러한 특징만으로는 아직 예술 방법으로서의 현실주의는 획득되지 못한다. 생활의 실재에 대한 묘사가 단순히 기법적 문제가 아니라 하나의 세계관적 전제를 이룰 때 즉 현실에 대한 어떠한 형태의 관념적 이상화도 거부하는 세계 파악이 예술 방법의 제 측면에 관철될 때, 현실주의는 하나의 방법으로 성립하게 된다.

서구에서 이러한 세계관적 기초가 마련된 것은 자본주의가 성립하면서부터였다. 그리고 이러한 세계관적 전제는 무엇보다도 그것이 진보를 대표하는 민중과 이해를 같이함으로써 성립, 발전 가능한 것이었다. 대체로 서구에서 시민계급이 초기에는 자신의 계급만이 아닌 전체 민중의 이해를 대변하다가 사회의 권력을 실질적으로 장악하는 1848년 전후의 시기에 오게 되면 민주주의적 이상을 포기하고 진보성을 상실하게 되어 역사의 반동 세력으로 변화하면서 민중과의 연대를 잃어버린다는 사실은, 예술의 경우 이

시기에 많은 시민계급의 작가가 자연주의나 데카당, 혹은 좀 더 후반으로 가면 모더니즘에 빠져버리는 것에서도 확인되는 바이다.

이러한 맥락에서 현실주의를 정의한다면, 현실주의는 무엇보다도 인간의 생활 현실을 그 운동과 발전, 모순 속에서 즉 현실의 객관적인 과정에 합당하게 냉정한 눈으로 파악하되 단순히 현실 그 자체의 파악에 그치는 것이 아니라 그렇게 파악된 현실이 우리에게 갖는 의미를 가치 평가하여 파악해냄으로써 예술가의 사회적 태도 및 사상적 입장들과 결합되어 진리에 충실한 감각적 형상(따라서 현실의 반영이자 변형인 형상)을 창출해내는 예술 방법이다. 그리하여 수용자에게 현실에 대해 그에 부응하는 인식과 태도를 형성케 하고 실천을 유도해내는 예술 방법을 말하며 이것은 불가피하게 현실주의를 민중성 내지는 민주주의에 대한 신념과 결합시킨다. 따라서 앞서 지적한 '진리에 입각한 현실 반영과 변형'이라는 개념은 바로 이러한 현실 인식과 현실에 대한 태도에 입각한 적극적인 형상의 제시를 이르는 것에 다름 아니다.

3. 80년대 미술운동과 현실주의 미술의 전개

80년대 미술운동에서의 현실주의에 관해 이야기하려면 무엇보다도 미술운동 성립, 발전의 객관적 구조에 대한 이해가 우선 요구된다. 왜냐하면 이에 대한 일정한 올바른 견해가 수립되지 않고는 현실주의에 관한 문제뿐 아니라 미술운동의 제반 현상들에 대해서도 전체와 유리된 자의적 해석을 시도하거나 아니면 제 현상들의 실재와 변화를 추상적 틀거리에 맞추어 재단적 평가를 내리게 될 위험이 상존하기 때문이다. 필자가 이러한 당연한 사실을 다시 한 번 강조하는 이유는 실제로 그간 이러한 문제점이 적지 않게

나타난 바 있으며 또한 이는 현실주의에 관한 논의의 경우도 마찬가지였기 때문이다. 필자는 이러한 미술운동 성립, 발전의 객관적 구조를 '새로운 민중적 미술문화의 형성, 발전'이라는 개념으로 포착하여 그 내용을 살펴보고자 한다.

이 '새로운 민중적 미술문화의 형성, 발전'이라는 개념으로 미술운동을 파악하게 되면 우선 (1) 80년대 미술운동이 단순히 사조 운동을 통한 지배 미술문화의 개편 운동이 아니라 민중에 기반한 새로운 미술문화의 형성 운동이었음이 명확해진다. 서구와는 달리 제국주의 외세와 그에 결탁한 국내 봉건 세력 내지는 자본가 세력에 의해 주도된 우리의 근대화 과정은 잘 알려져 있다시피 분단이라는 유례를 찾기 힘든 결과를 낳을 정도로 철저히 왜곡당했다. 때문에 이로 인한 모순을 극복하는 과제는 이미 일제하부터 거의 전적으로 민중에게 짐 지워져 있었다. 따라서 지배계급의 경우 무엇보다도 민중의 주체적 자각을 저지하는 것이 가장 중요한 과제의 하나였으며 이를 위해 예술문화 그리고 미술문화를 자신들의 통제 아래 두기 위해 지속적으로 노력을 경주해왔다.

이로 인해 신식민지국가독점자본주의의 축적 위기와 민중의 진출이라는 역사적 배경을 기반으로 형성된 미술운동은 처음부터 단순히 사조 개편 운동이 아니라 민중에 기반하여 지배 미술문화에 대립하는 미술문화, 다시 말하면 민중의 자각적 성장에 기여하는 그리고 그러한 민중의 성장에 부응하여 발전하는 미술문화를 목표할 수밖에 없는 운명을 내포하고 있었다(민족미술과 민중미술이라는 개념을 대치되는 것으로 파악하는 것은 잘못된 것일 뿐 아니라 매우 위험한 발상이다. 중요한 것은 미술운동의 일반적 과제—민족 모순과 계급 모순이 결합되어 있는 현실의 변혁—와 미술운동의 주체—민중의 이해에 답하는 미술 활동가—현실의 모순 해결의 주체—민중—그리고 미술운동의 특수적 과제—

미술을 통한 모순 해결의 주체 형성—를 정확히 구분해보는 것이다). 즉 미술운동은 상대적으로 자립적인 새로운 미술문화 형성을 통해 사회 변혁운동의 일원으로서 현실 변혁에 기여하는 운동인 것이다.

이 개념은 동시에 (2) 민중의 주체적 성장을 위한 미술문화의 형성을 위해서는 미술운동이 증대되는 민중의 미술에 대한 요구에 부응하여 단순히 미술 산물의 생산의 측면만이 아니라 재생산, 수용, 유통의 문제까지 고려에 넣을 수밖에 없었던 사실, 그리고 미술 활동의 방식 역시 다변화될 수밖에 없었던 사실(전시장 미술뿐 아니라 집회에서의 선전 선동, 생산 현장, 생활 현장의 요구에 답하는 미술 산물 산출 등)의 근거를 명확히 해준다. 그리고 이 개념은 (3) 현실주의가 미술운동의 주요 창작 방법이 될 수밖에 없었던 이유를 보다 분명하게 해준다. 이 세 번째 지점이 우리가 지금 이 글에서 이야기해야 할 주제이다.

미술운동에서 현실주의가 요청된 것은 바로 이러한 맥락에서였다. 즉 성장하는 민중의 요구에 부응하는 새로운 민중적 미술문화의 발전은 무엇보다도 미술 산물을 매개로 해서만 이루어질 수 있다는 점에서 이 산물들의 주체 형성 능력의 고양, 즉 넓은 의미의 선전력 고양이라는 문제를 불가피하게 제기하게 되는데 앞 절에서 이야기된 바 현실주의의 근본 특징이야말로 이러한 요구에 부합하는 것이기 때문이었다. 즉 오직 진리에 기반할 때만 승리할 수 있는, 민중의 요구에 가장 적절하게 부응할 수 있는 창작 방법이 현실주의였기 때문이었다.

물론 현실주의가 그간 우리 미술운동의 미술 산물들에서 주요 창작 방법으로 작용했고 또한 하나의 기준의 구실을 하는 것이 필연적이었다고 해서 이것이 현실주의가 미술운동의 유일한 창작 방법이었음을 뜻하는 것은 아니다. 또한 현실주의 창작 방법에 입각하려 했다고 해서 그 산물이

일정한 예술적 성취에 자동적으로 도달했던 것도 아니다. 일정 정도의 현실주의의 성취는 실상은 매우 드문 경우에 속하며 이는 그렇지 않은 미술 산물들이 미술운동에서 나름대로 기여할 수 있었다는 사실과 모순되지 않는다. 이 점은 (1) 미술운동=현실주의 운동은 아니며 (2) 현실주의를 목표한 산물=현실주의에 입각한 산물이 아니라는 사실을 알려준다는 점에서 무척 중요하다. 왜냐하면 이 점에 대한 불명확한 인식이 그간 미술 산물들의 가치를 올바로 평가하는 데 크나큰 혼란을 초래해왔기 때문이다. 그러나 그럼에도 불구하고 우리 미술운동의 미술 산물들이 기준으로 삼아야 할 창작 방법이 현실주의라는 사실에는 어떠한 의문도 있을 수 없다. 다만 이러한 요청은 단순히 요청으로서가 아니라 이러한 방법을 획득해내기 위한 주·객관적 조건이 검토되는 가운데 철저한 동지적 비판에 입각하여 획득 방안에 대한 구체적 논의를 통해 이루어져야 한다는 것이 필자의 견해이다.

[……]

(출전:『민족미술』, 1989년 12월호)

80년대 한국미술의 흐름과 비평적 쟁점

이준(미술평론가)

[……]

II

동일한 미술 현상을 보는 비평가들의 상이한 시각에도 불구하고 80년대 미술은 70년대 미술에 대반 반성적 성찰을 토대로 하고 있다는 점에서 일면 공통된 문제의식을 가지고 출발했다고 할 수 있다. 문제는 지금까지 진행되어왔던 모더니즘 미술에 대한 반성적 성찰이 그 비판의 정도에 따라 긍정적인가 부정적인가에 따라 상이한 관점으로 나타나는 데 있다고 보여진다.

주지하는 바와 같이 모더니즘 미술로 통칭되는 한국 현대미술은 60–70년대에 급속히 팽창되어 저널리즘과 비평 그리고 미술관 등에서 제도화의 위업(?)을 이룰 수 있었다고 해도 과언은 아니다. 그러나 이러한 모더니즘 미술은 미술의 현실 구조 이해를 작가와 작품 나아가서 사회적 문맥과 분리해서 오로지 작품 자체만을 완결된 구조로 파악하는 태도를 취해왔다. 따라서 줄곧 작품의 형식적 구조와 법칙 그리고 매체와 매질의 특성을 중요한 예술적 가치로 해석하고 감정 가치나 의미 가치 등 다른 예술적 가치는 소홀히 하거나 부정해왔던 것이 사실이었다.

이러한 태도는 미술을 단순한 미술적 경험의

차원으로 축소시켜 전인간적인, 전체적 표출 방식보다는 미술 자체를 표현하는 것이 순수하다고 하는 관념으로부터 비롯된 조형의 인습화를 초래하게 되었고, 당연히 작품 형성의 배경이 되는 사회적 상황이나 작가의 심리적 요인뿐만 아니라 감수성, 상상력 등 미술의 중요한 요소 등을 이 시대에 뒤떨어진 개념으로 이해하거나 미술에 있어서 비본질적인 것으로 간주하게 되었다. 한마디로 과거의 역사와 오늘의 현실 그리고 미래의 잠재성과 삶의 총체성에 대한 상호관련성을 인정하지 못하고 인간적인 감성과 정신을 지나치게 좁혀 변조시키거나 관념화해온 것이 사실이었다.

80년대 미술은 이와 같이 현대미술에 대한 접근 방법론과 해석이 지나치게 관념적이고 형식주의적이었으며 그것이 획일화, 제도화, 타성화되었다는 사실에 대한 반성과 비판에서 비롯되었다고 할 수 있다. 그러면서 그것은 70년대 후반 이후 비판의 강도에 따라 차이성과 동일성을 드러내면서 서서히 또는 급진적인 양상으로 나타났던 것이다. 그 변화의 양상을 크게 세 가지로 요약한다면 다음과 같이 정리해볼 수 있다,

첫째, 한국적 미니멀리즘의 단색주의, 관념적 성향의 퇴조와 함께 회화의 탈캔버스화, 평면에서 입체 작업으로의 전환, 환경과 연루된 설치미술, 나아가서는 총체예술로의 장르의 확산을 지적할 수 있다. 모더니즘의 자기비판의 한계가 '평면성'에 기인한 것 때문으로 풀이되겠지만 평면의 문제를 쉽게 포기한 채 평면에 꼴라쥬, 오브제를 결합시키는 방식과 다양한 구조물, 입체, 설치미술의 강세가 두드러졌다,

그런가 하면 캔버스의 틀조차도 거부하거나 변형시키는 변형 캔버스 작업도 흔히 볼 수 있다. 이러한 양상은 재료 사용에 있어서도 여실히 드러나고 있는데 사진, 천, 헝겊, 나무, 흙, 철판 등이 거침없이 이용되고 재료의 합병이 눈에 띤다. 또한 70년대까지만 해도 회화의 평면과 구조

내에서 물성(物性)의 현상학적 환원이라는, 지각을 위한 인식의 대상으로 등장했던 오브제가 80년대 들어서는 인간과 사회 상황을 전반적으로 포괄하는 광범위한 문제의 대상으로 수렴되고 있다. 문제는 이와 같은 오브제 인식의 전환과 매체 사용의 확대가 열린 시각으로서 조형 체험의 영역을 확장시켜주기도 하지만 종종 시류에 따른 동화 현상처럼 평면 작업 자체를 '퇴화되어버린 형식의 틀'로서 간주하거나 단순한 싫증('실증'의 오기로 보임—편집자)으로부터의 탈출구로서 이용되고 있는 경향도 없지 않았다는 점이다.

80년대 들어와서 동양화, 서양화, 조각 등의 구분이 모호해지고 매체의 사용 방식에 따라 평면, 입체, 설치미술, 조각 등으로 구분되는 것도 이와 분리해서 생각할 수 없는 경우이다. 예유근, 정수모, 육근병, 김관수, 조성무, 문범, 이강희 등의 입체 설치 작가군들과 '메타복스' '난지도' 등의 30대 젊은 그룹 등에서 이 같은 예를 쉽게 엿볼 수 있다.

둘째, 많은 작가들이 모더니즘의 신분으로 위장된 피상적 겉옷을 벗고 존재론적인 실존을 찾으려는 열망이 두드러지고 있다는 점이다. 평가 절하된 인습을 부활시키려는 노력과 함께 이러한 점은 표현, 형상 계열에서 나타나고 있다. 일단 예술을 인간적 삶과 그 사회와 문화적 상황 등과의 접점이 다양하게 열린 총체적 요소의 의미망으로서 파악하려는 노력은 주목할 만하다고 할 수 있으나 종종 관념도 형상도 아닌 중성적 형태의 등장이라든가 막연한 인간주의 혹은 산만한 개인주의적 표현으로 머물고 마는 경우도 목격할 수 있다.

이런 현상은 주로 해외 수학이나 체류 작가들의 귀국전 등의 형식이나 모더니즘의 형식 논리에서 벗어나려는 30대 젊은 작가들에게서 두드러지고 있는데 흔히 뉴페인팅, 신표현주의, 신구상, 트랜스아방가르드 등으로 나라마다 각기 그 명칭을 달리하면서 세계 미술에 파생적으로

전개되어온 세계 미술의 동향, 추세와도 무관하지 않은 것으로 평가되고 있기도 하다. 《인간시대》 《현 · 상》 《인간》展 동인들과(예를 들어 김영원, 윤성진, 이승하, 장명규 등) 《횡단그룹》 《시대정신》 《젊은의식》展 등을 비롯한 한강미술관을 주축으로 발표해왔던 이상호, 김진열, 김산아, 이홍덕, 장경호, 그 밖에 오원배, 강성원, 정복수, 김경인, 정병국 등에서 이러한 예를 찾을 수 있다.

세째('셋째'의 오기—편집자), 그동안 뿌리 없이 흔들렸던 문화적 주체성에 대한 반성과 우리 것에 대한 자각이 사회의식의 강조와 함께 민족 · 민중미술의 이용으로 전개되고 있는 점이다. 한국 현대미술이 우리 민족이 처한 위기적 상황을 역사적으로 인식하고 대처하지 못한 채 서구 근대사회의 자본주의의 모순이 심화되어 파생된 미술이라고 보고 역사적인 상황에 대한 객관적이고 비판적인 고찰을 하고 있다는 점에서 주목할 만하다고 할 수 있으나, 경향성 본위의 집단화나 에꼴화는 이른바 '제도권' 미술을 비판하고 부정한 이들 작가들 역시 그들 스스로가 마련한 이념의 선명성이란 명분 아래 또 다른 제도권을 형성하는 그러한 아이러니를 낳고 있는 것은 아닌가 반문해보게 된다.

미술을 단순한 미적 차원에서 문화 및 사회적 차원으로 확대시키려는 노력은 80년대 초 '현실과 발언', '임술년' 등에서 나타나는 비판적 리얼리즘(임옥상, 민정기, 황재형, 이종구, 신학철 등)의 양상으로부터 '두렁' 이후 등장하는 걸개그림, 판화운동, 시민미술학교, 환경벽화 등의 현장 미술, 실천 미술과 나아가서는 제3세계 미술, 전통미술, 민족미술 등 주체적 양식으로서의 전형성 탐구에서 엿볼 수 있다.

이와 같은 사실들에서 알 수 있는 것은 지나치게 추상적이고 개인적인 관념의 세계를 지향해온 모더니즘 미술의 내적 구조, 추상성이 더 이상 오늘의 시각을 유지할 만한 것이 되지 못하고

있음을 많은 작가 등이 자각하고 있고 이 같은 현실을 어떤 식으로든 극복해보려는 변화에의 욕구가 강하게 표출되고 있다는 점이다. 지금까지 현대미술의 미의식에 보편적으로 자리 잡고 적용되어온 모더니즘의 이론과 방법의 한계성이 드러나고 사회, 정치, 경제적 변혁과 함께 이 시대와 현실을 더 이상 외면할 수 없다는 사실이 고조되면서 이는 80년대 전체에 폭넓게 변화의 기류로 작용해왔다.

이제 80년대를 지나간 70년대식 모더니즘론의 시각으로 바라보는 것은 시대착오적인 것이 되어버렸는지도 모른다. 이는 70년대까지 활발했던 상당수의 40대 작가들이 80년대 들어와서는 거의 침묵으로 일관하고 있는 태도라든가, 70년대식 비평 용어의 급격한 퇴조에서도 쉽게 찾아볼 수 있다. '평면' '구조' '현상' '물질' '본질' '환원' 등 모더니즘의 비평 기준이 되어온 의미와 개념들이 슬그머니 자취를 감추고 새로운 비평 용어로서 이제는 '삶' '감수성' '현실' '일상' '총체성' 등 70년대에는 낯설었던 표현들이 빈번히 인용되고 있다. 중심의 축이 변화되고 있다는 이러한 인식은 비평가들에게도 새로운 진단을 요구하게 된다.

이러한 현상을 이일은 모더니즘의 지속과 변혁의 상호역학 관계에서 이루어지는 '환원에서 확산으로의 추세'로서 파악하고 있고, 오광수의 경우는 민중미술을 포함한 80년대 미술의 전반적인 특징을 세계 미술의 추세 속에 나타난 탈미국적 경향의 신민족주의의 한 형태로서 신표현주와 형상미술의 대두와 무관하지 않은 현상으로 간주한다. 80년대를 '전환기적 상황의 구조'로서 파악하고 이 역시 후기산업사회 전반에 걸친 문제로 범세계적인 규모를 가지고 지역적으로 확산된 현상으로 보는 김복영이나 '상황의 중립 지대'로서 묘사하고 있는 윤우학의 경우도 이 같은 시각에서 커다란 예외는 아니라고 하겠다.

나아가서 이들 평자들은 모더니즘에 대한 위기의식과 함께 그것의 새로운 대안으로서 포스트모더니즘론을 80년대 중반 이후 미술 평단에 조심스럽게 제안하고 있다. 김복영은 모더니즘의 비판을 전제로 한 새 세계관 내지 가치관의 이론화를 위해 모더니즘에 대한 문제의 검토를 전제로 포스트모더니즘이 우리의 주체적 시각을 밝혀주는 자원으로서 철저히 연구될 필요가 있다고 주장하는가 하면, 이일은 포스트모더니즘을 모더니즘의 전면 부정이란 의미에서가 아니라 모더니즘에서 파생된 이의 제기 및 그것의 논리적 극복의 측면에서 파악하는 것이 중요하다고 주장한다.

그런가 하면 오광수는 모더니즘의 일변도가 몰고 온 이념의 획일화를 넘어서 특수성의 권리를 옹호하고 미술의 다원성을 공인하는 측면에서 포스트모더니즘을 탈미국적 경향과 신민족주의의 한 형태로 간주하고 있고, 서성록은 80년대 들어 후기산업사회, 자본주의의 특성을 반영하는 조건으로서 여러 가지 포스트모던 특징이 검출되고 있다고 보아 포스트모더니즘과 관련시켜 80년대 후반 이후 한국 미술의 특성을 새롭게 조망해볼 필요가 있다고 지적한다.

그러나 애당초 서구 현대미술 수용 자제에 대한 부정적인 견해를 가지고 있는 민족, 민중미술 계열 비평가들은 (김윤수, 원동석을 비롯하여 성완경, 유홍준 등) 일제 식민지하에서부터 현실과 삶을 사회와의 관계 속에서 보려는 시각이 봉쇄되었고 이 같은 전통이 해방 후 모더니즘의 수용과 함께 아무런 저항 없이 하나의 관습의 틀로 굳어졌고 소통의 기능을 가로막았다는 사실에 중점을 두어 현실적 근거를 기반으로 한 구체적인 삶의 세계를 반영하고 있는 새로운 미술운동 나아가서 민족·민중미술에 경도되는 편향성을 강하게 드러낸다. 따라서 이들은 일제 시대 이후 한국 미술의 전개 과정을 비판적으로 반성하면서 미술의 사회적 기능을 회복하기 위한 의식화 작업과 이념화 과정을 통해 자생적 논리를 전개해나가게 된다.

그런가 하면 포스트모더니즘 논의가 모더니즘적 인식에 기반을 둔 비평가들에 의해서 전개되고 문제화되고 있는 사실에 대해 민감한 거부 반응을 보이면서도 포스트모던 이론의 무비판적 수용에 대하여 비판적으로 가세한다. 이들의 입장은 대체적으로 최근 한국 미술에서의 포스트모던 논의를 이름만 바꾼 모더니즘의 변종으로서 새롭게 수입된 문화적 포장 상품이라고 보고, 따라서 포스트모더니즘 이론은 모더니즘 이론과의 연장선상에 놓인 것이며 결국 모더니즘의 엄격한 자기규정성을 다소 이완시키는 다원화된 모델의 창출에 불과하다는 비판을 가한다.

성완경은 포스트모더니즘은 획일적이던 서양의 모더니즘적 이해를 극복하고 해결하려는 그래서 문화의 다층 구조를 찾자는 서구인 자신의 뿌리찾기 운동이며 궁극적으로는 모더니즘의 연속적인 일부에 지나지 않는데, 여기에 지나친 관심을 표명하고 더구나 이것이 미술 방법론의 문제인지, 우리 미술의 구체적인 현실의 문제인지를 혼동하는 것은 우려할 일이라고 지적한다. 심광현 역시 지난 20년간 늘상 미국 쪽에 편향된 모더니즘 이론을 우리의 현대미술을 이해하고 평가하는 이론적 중추로 모셔왔던 그간의 타성이 전혀 반성되지 않은 채 이제 다시 미국 내에서 반모더니즘, 포스트모더니즘이 대두되자 이를 우리 현대미술의 방향과 진로를 진단하고 자리잡아주는 새로운 이론적 지침으로 대체하려는 것에 다름 아니라고 비판하고 있다.

모더니즘을 비판적으로 계승하고 있는 비평가들이 대체로 국제적인 미술의 추세에 우리의 흐름을 적극적으로 대입시켜 문제 삼고 있는 것에 비해 민족, 민중미술 계열 비평가들의 시각은 다분히 모더니즘, 포스트모더니즘·서구적, 민족, 민중미술·주체적이라는 비판에 의해 자기

정당성을 확보하고 있음을 엿볼 수 있다. 이와 같은 모더니즘 계열 비평과 민중미술 계열 비평의 상이한 대결 양상은 여기에 머물지 않고 80년대 미술의 위상을 정리하고 평가하는 작업에 있어서도 여실히 드러난다.

80년대 미술의 전반에 드러나고 있는 소집단 미술운동이나, 기획전, 그룹전 등의 양상이 지나치게 경향성 본위의 집단화나 에꼴화 현상을 나타냈고, 인쇄, 출판사의 등록 자유화와 함께 경향성 위주로 편집되고 있는 단행본, 무크지, 엔솔로지라든가 미술 저널리즘에서도 이러한 파행성은 두드러져 민중미술과 모더니즘으로 이분화시키므로써 화단의 경색화를 더욱 조장하고 있는 듯하다. 여러 가지 스타일이 복합된 나름대로의 개별적인 미술 양식이 공존하고 있는데도 저널리즘이나 비평가, 화가들이 이 같은 시각에 습관적으로 길들여지고 있지 않나 우려하지 않을 수 없는 것이다.

물론 특정의 어떤 이념에 의해 집단적인 연대감을 지향하는 등의 미술계의 에꼴화 현상은 동질적 이념을 통한 자기 확인과 구성원 간의 상호보완이라는 점에서 긍정적 측면을 지니고 있음을 부인하기 어렵다. 그러나 문제는 이와 같은 이항 대립이 변증법적 전개에 의해 발전적인 진작을 가져오지 못하고 예술을 특정 방법론이나 이데올로기에 의해서 범주화시킨다든지, 우리의 미술 현실을 거칠게 구분하는 평가의 양극화를 초래한다는 사실에 있는 것이다. 무엇보다도 간과할 수 없는 사실은 비평의 사각지대에서 외면된 작가들이 얼마나 많은가 하는 점이다.

[……]

(출전: 『공간』, 1989년 12월호)

80년대 형상미술, 그 양상과 전개

이재언(미술평론가)

[……]

2. 새로운 형상미술의 양상과 전개

앞서 말한 바 있지만 80년대의 형상미술의 전개가 그리 단조로운 가락으로 이루어진 것은 아니었다. 이념적으로 혹은 방법적으로 서로 상이한 통로를 가지고 있는가 하면 여러 동기와 이해관계를 복잡하게 가진 크고 작은 규모의 그룹들이 난맥상을 보이고 있다. 그리하여 그러한 양상을 분류하는 것이 그리 쉬운 일은 아닐 것이다. 그럼에도 불구하고 대략 80년대 형상미술의 가닥을 잡아본다면 크게 네 가지로 나누어볼 수 있을 것이다. 그 첫째가 하이퍼리얼리즘 혹은 포토리얼리즘이라 불리는 극사실주의적 경향이며, 둘째가 계급적 삶과 현실의 반영 및 인식의 원리로서의 현실주의적 경향, 즉 민중미술이다. 이 밖에도 세 번째로 삶과 미술의 유기적 관계 속에서 내면적 형상 언어를 토로하는 신표현주의적 경향과, 네 번째 종래의 형상을 새로운 감수성에 따라 다양하게 변모시키는 포스트모던한 경향과 같은 것들로 구분할 수 있다.

극사실주의적 경향이 부상하기 시작한 것은 1970년대 후반부터이다. 미국에서는 60년대 후반부터 팝아트의 전통과 객관주의적 전통에

입각하여 일상적 현실을 극단적으로 포착하여
중립적으로 표현하는 리얼리즘의 일종으로
시작되었다. 따라서 미국에 있어서는 어느 정도
미니멀리즘과 컨셉추얼리즘과 같은 경향과
일치하면서도, 한편으로는 그러한 경향들에
대해 아이러닉한 수사법을 구사하는 미국적
리얼리즘으로 자리를 잡게 되었다. 그러나 이러한
극사실주의가 우리나라에서 성행한 데에는 다른
맥락에서의 배경과 그 양상이 있었던 것이다.

우리나라에서는 '동아미술제'나 '중앙대미술
대상전'과 같은 민전과 '대학미전'과 같은 기관
주도의 전람회들에서부터 주로 선보여져 젊은
세대들에게 형상미술에 대한 새로운 감각과 열기를
불어넣은 바 있다. 특히 묘사력 중심의 입시를 거친
젊은 작가들이 미국적인 객관주의적 사고의 부분은
생략하고 우리의 아카데믹한 구상회화의 감각을
가미하여 서정적이고 유미적인 화면을 구축하거나
초현실주의적인 구성을 혼합하여 시각적 메시지를
증폭하는 데 역점을 두는 등 상이한 양상을 보이게
된다. 대표적인 작가로는 이석주, 주태석, 지석철,
고영훈, 김강용, 배동환, 이승하, 김용식 등을 들
수 있다. 이 가운데 필립 펄스타인과 같은 묘사력
중심의 페인팅을 바탕으로 서정적 화면을 장식한
주태석, 척 클로즈 등의 확대 이미지로 중성적인
형상성을 전개하는 이석주와 지석철, 후기미니멀에
가까운 오브제의 주관적 변용의 김강용,
초현실주의적인 화면 구성과 개념적인 성향을
동시에 보이고 있는 고영훈, 환상적인 인물 처리로
시선을 끈 바 있는 김용식 등이 두드러졌다.

이러한 극사실주의를 기초로 한 주요
그룹으로는 1978년 창립전을 가진 '사실과 현실' 및
81년 창립전을 가진 바 있는 '시각과 메시지' 그룹을
들 수 있다. '사실과 현실'의 경우 주태석, 지석철,
조덕호, 서정찬, 송윤희, 김강용 등이 주축이 되어
82년까지 주로 미술회관에서 5회까지의 전시로
활동을 마감하였다. 한편 '시각과 메시지'는

고영훈, 이석주, 이승하, 조상현 등을 중심으로
하여 결성되었으며, 84년 5회전으로 종료되었다.
80년대 후반에 가서는 다른 류의 형상 계열과
연대하여 전환기적 미술의 한 갈래로 재편성되기도
하였다.

한편 민중미술의 경우는 가장 주도적으로
70년대를 주도한 추상미술과 미니멀리즘을
제도적, 권위주의, 형식주의 등으로 매도하여
재현적 형상의 역할을 이데올로기적 측면에서
원리화하면서 태동하였다. 특히 서민의 미술
동참과 향유의 문제를 강하게 제기하고, 현실의
반영과 변혁적 이식의 문제를 최대의 논점으로
삼으면서 많은 소외 작가들을 규합할 수 있었다.
또한 민주화 열기가 고조되기 시작한 80년대
중후반에 들어서는 정치적인 변혁 운동에 주도적인
역할을 맡으면서, 현실적인 힘을 축적하기도
하였다. 대체로 사회적 상상력에 입각하여 현실의
수동적 반영을 목표로 하는 것이 아니라, 인식과
행위의 유발을 가능케 하는 선전과 선동을 목표로
삼고 있는 터에, 재현적 형상은 상당히 전투적이며
거친 모습으로 표출되곤 하였다.

최초에는 형상의 정당성을 논의하는 수준에서는
많은 호응이 있었으나, 그것의 혁명적 도구 하에
대한 논의가 주도되면서 많은 동조 세력들이
이탈되는 우여곡절을 겪기도 한다. 한편 80년대
말부터 일기 시작한 동구권의 개혁과 개방의
물결에 상당히 당혹한 나머지 극단적인 급진
세력이 주체사상을 그 대안으로 들고 나오는 등,
거듭되는 선명성 논쟁으로 운동 지속의 한계를
보이게 된다. 따라서 이미 천명된 미술의 민중 혹은
대중화 노력이 자생적이고 보다 탄력적이어야
할 필요에 직면하여 거대한 전환기적 흐름에
동참하는 추세를 보이기도 하고 있다. 그 결과
민중미술에서의 형상은 혁명보다는 대중적 공감의
폭이 큰 통일의 문제를 담거나 혹은 참교육, 노사
문제, 환경 문제, 여성 문제와 같은 현실 속의

비교적 적은 이야기들을 다시금 환기시키는 쪽으로 전개되어가고 있는 실정이다.

70년대의 고답적이고 자폐적인 미니멀리즘에 대한 대응은 극사실주의적 회화나 리얼리즘 회화와는 다른 형상으로 이루어지기도 하였다. 이것을 신표현주의적 형상 회화라 부를 수 있을 것이다. 이렇게 부르는 까닭은 아무래도 독일 신표현주의가 국제적으로 선전(善戰)을 펼치고 있었던 당시의 분위기와 상관관계를 갖고 있으며, 우리의 현실에 파고들어 적극적으로 발언하고자 하는 측면에 기인한다. 이는 이른바 '후기형상미술'(장석원)이라 불리기도 하면서 그동안 억압되어온 주관적 감성과 표현의 재건을 모토로 하여 삶과의 내면적 연대를 부르짖게 되었다. 한편 이는 대립적 화단 구도를 지양하는 제3의 대안적인 미술로서의 입지를 겨냥하기도 하였다. 그러면서도 삶의 영역을 리얼리즘과는 어느 정도 반분하면서 상당 부분 오버랩되고 있다. 그런 감성을 자유롭게 표출시키는 가운데 현실의 문제를 비판적으로만 다루고자 하는 점에서는 리얼리즘과는 변별되고 있었다. 리얼리즘의 시각에서는 루카치가 표현주의를 "소시민적 저항의 표현"이라 비난하였듯이, 전술적 연대는 가능하지만 근본적인 세계관의 차이에서 오는 이질감은 극복될 수가 없는 것으로 배척해온 터이다. 하지만 이런 점은 모더니즘과 리얼리즘의 대립적 구도 속에서 독자적이고 중층적인 입장으로 부각될 수도 있었다. 그리하여 한강미술관을 거점으로 한 독자적인 미술운동의 한 장을 마련하기도 하였던 것이다.

대표적인 작가들로는 정복수, 이상호, 장경호, 김보중, 신학철, 김진열, 권칠인, 전준엽, 김산하, 홍효창, 이흥덕, 조용각, 장명규, 김경인, 손장섭, 오원배, 고경훈 등을 들 수 있다. 그러나 이 역시 80년대 말에 접어들면서부터 조직적인 운동의 퇴조를 맞게 된다. 게다가 가설적인

신표현주의와의 관계가 공공연한 관계로 드러나면서 가뜩이나 유동적인 조직에 해체되는데, 일부는 민주화 열기에 편승한 리얼리즘으로, 일부는 소위 전환기적인 탈모던 미술의 진영으로 재편되는 이합집산의 소용돌이를 겪게 된다.

80년대 초반과 중반의 격랑이 후반에 접어들면서는 어느 정도 잠잠해지면서 화단의 재편 구도가 서서히 정중동의 모색을 거듭하게 되었다. 그것은 종래의 모더니즘의 발육이 중지된 상태에서 리얼리즘의 좌절을 딛고 어떤 힘의 진공을 채우려는 다소 급조적으로 지양, 종합된 탈모던의 인식론적 재편 구도이다. 이는 포스트모더니즘 논의와는 무관하지 않다. 하지만 어떤 의미에서는 순수한 내부적 요구와 변증법적 도정의 결과로 인식하지 않을 수 없는 정당성을 가지고 있다. 70년대 말부터의 극사실주의에서 형성된 형상에 대한 새로운 인식이 신표현주의적 양식들과 함께 절충되어 새로운 현실이 미술을 주도하게 된 것이다. 여기서는 무어라 규정할 수 있는 근거로서의 공통적인 특징을 찾고 있는 일이 그리 쉽지 않으며, 또한 그것의 담론들도 대단히 침묵적이면서도 수다스런 것들이어서 '포스트모던 형상미술'이라는 잠정적 명칭을 사용하고자 한다.

그러나 힘의 진공을 틈타 들어온 이 새로운 경향은 새로운 판도의 주역이 되고 있다. 여기에는 초현실주의적 어법이 적용된 극사실주의나 신표현주의, 후기미니멀리즘, 뉴페인팅 등으로부터 온 양식들이 혼재하는 가운데, 기껏 형상이라는 동질성 하나로만 묶기에는 집합이 성립되지 않는 문제가 있다. 바로 이러한 양식이 '現·像' 그룹에서 잘 발견되고 있다. 86년 창립전을 가진 '현상'은 91년 6회전에 이르는 동안 30명 내외의 많은 작가들이 참여하여 그 실세를 입증하였다. 이들에게 있어서의 형상의 역할도 다양한 층을 이루고 있다.

80년대 초반부터 일관되게 극사실주의적 형상

세계를 견지하고 있는 이석주, 고영훈, 지석철, 주태석, 김우환, 김종학 등의 경우는 도시적 일상을 반영하는 사실성을 바탕으로 중산층의 감성 구조와의 밀착 의도가 짙게 드리워져 있다. 자아의 상실증을 환각적 혹은 단절의 현실 속에서 재현하는 권여현, 황용진, 그리고 암울한 상황 속에서 고백하는 자아의 모습을 그린 박권수, 몽환적인 행위가 의식과는 동떨어진 김용식, 김유준, 이 밖에도 경험적 대상 속에 자연 혹은 무의식의 충동과 행위를 투사하고 있는 류인, 김영원, 임영선, 이용덕 등은 모두 형상의 매개를 통해 상이한 양식의 변모를 반영하고 있다. 이 같은 현상은 이제 형상의 역사적 재등장과 재인식의 상황을 잘 반영해주고 있으며, 탈이데올로기적 미술 구도의 도래를 의미하고 있다.

3. 새로운 형상미술의 성과와 과제

그러고 보면 80년대를 장식한 것은 형상 계열인 것으로 비쳐지기도 한다. 아닌 게 아니라 80년대는 형상과 표현이 회복된 시대였다고 해도 지나침은 없을 것이다. 물론 현실과 사실에 대한 인식과 표현에 있어 전혀 상이한 방식으로 접근한 새로운 미술의 패턴도 대단히 많다. 그러나 형상이 새롭게 등장함으로써 야기된 결과는 근원적으로 현대미술의 동질성을 이데올로기 밖에서 확인할 수 있게 되었으며, 형식과 내용에 있어 그리고 양과 질에 있어서의 향상을 기대할 수 있게 되었다. 물론 대립과 반목의 격랑이 있었던 것은 사실이나 이제 역사가 80년대를 묶어 새로운 형상의 시대로 부를 것이라는 사실을 의심할 수는 없다. 그리고 역사는 형상과 추상 혹은 행위와 같은 것들이 인간의 존재와 경험, 언어 등을 둘러싼 상호보완적인 것임을 머지않아 깨닫게 해줄 것이다. 아니 이미 깨닫게 하지 않았는가.

지난 80년대 전체를 통해 개진된 형상미술의 성과는 크게 세 가지로 요약될 수 있다. 첫째는 미술이 삶과 현실을 다각적으로 조명했다는 점을 들 수 있을 것이다. 물론 전대의 어떠한 미술도 삶의 범주에서 벗어날 수 없는 것이지만, 더욱 유기적으로 결합되고 심층적으로 그리고 구체적으로 밀착되게 한 것은 역시 형상의 작용이었다 해야 할 것이다. 둘째로 침묵의 미술에서 벗어나 소통에 적극적으로 나서게 되어 미적 기호와 상징의 체계와 내용, 그리고 그에 따른 미적 경험을 풍부하게 했다는 점이다. 바로 이러한 성과는 개인적 차원의 상상력이 아니라 사회적 차원의 상상력을 환기시킨 성과를 낳게 하였으며, 침체된 감성적 국면을 회복시키게 된 것으로 이해될 수 있다. 셋째, 미술이 좀 더 대중 가까이 다가서게 되었다는 점이다. 특히 후기산업사회의 사회 상황의 변화와 감성 구조의 변화에 일치하는 언어의 탐구가 형상의 범위에서 이루어지고 있음으로 해서 더욱 대중에게 친밀하게 접근할 수 있는 통로를 마련하게 되었다.

그러나 80년대의 형상미술에 부과된 과제 또한 중대하다. 우선 무엇보다 대부분의 형상적 표현의 계기들이 외래 사조에 의존하고 있다는 사실이다. 상투적 편의주의에 젖은 미국적 극사실주의나 게르만적 우수와 신경질적 감성의 신표현주의, 중독적 환각의 기호로 난무하는 뉴페인팅 등이 과연 우리의 집단적, 전통적 감성과 어떠한 관련을 가질 수 있을지 깊이 생각해보지 않을 수 없다. 마찬가지로 사회주의에 지나친 의혹 혹은 경도에 의해 미술이 우리의 현실적 모순을 바로 잡을 수 있다거나 변혁시킬 수 있다고 믿는 신념 속에 그 어떤 주체적 동일성이나 전통을 타도의 대상으로만 삼는 것 또한 문제가 아닐 수 없다.

좀 더 구체적으로 접근하여보자. 먼저 극사실주의의 경우 기교적 형상에만 의존하는 상투적이고 진부한 소재주의 방식을 극복해야 할

것이다. 또한 형상을 지나치게 중성적이고 특정
계층의 것으로 고착하는 어떤 폐쇄적 담론도
경계하지 않으면 안 된다. 파편화된 현실에 대한
작은 이야기에 주목하는 것은 타당성을 가질 수
있지만, 그것 자체가 능사일 수는 없는 것이다. 한편
리얼리즘의 경우 그것이 비판적인 한에서 그것은
대중적 수용이나 호응이 가능함이 명백해졌다.
또한 세계를 보는 총체성 역시 국내외의 전반적인
전세를('정세를'의 오기로 보임—편집자) 겸허하게
받아들이는 가운데, 형상을 좀 더 유연성 있는 미적
경험과 인식의 도구로 승화시켜야 한다. 이 밖에도
신표현주의적 경향이나 그 밖의 이질적 감성의
형상미술은 자연성과 원형적 동질성을 획득하여야
할 것이다. 그렇지 않고서는 진정한 자주적
미술문화는 이 땅에서 요원할 것이며, 전환기의
어두운 구름은 걷히지 않을 것이다.

따라서 이제야말로 형상미술은 회복 그
자체에만 능사가 아님을 자각하고, 우리의 주체적
동일성을 굳건히 하고 상징적 조형의 전통을
어떻게 재창조해야 할 것인가 모색하지 않으면
안 될 것이다. 유희와 상징으로 충만한 우리의
고유 전통도 오늘날의 감수성에 새롭게 적응할
수 있는 새로운 체계로 전환시키지 않으면 안 될
과제가 우리에게 놓여 있다. 바로 이런 이유 때문에
형상은 재현적 상태 그것에만 머물러 있을 수 없다.
상황에 따른 다양한 변용과 승화 및 재창조의
과정이 필연적인 전환기적 과제로 주어져 있다는
사실이야말로 아무리 강조해도 지나침이 없을
것이다.

[......]

(출전: 『미술평단』, 1991년 가을호)

한국 형상조각의 모색과 전망

최태만(모란미술관 기획실장)

[......]

80년대란 한 시대가 과거와 완전히 단절된
불연속의 시간 속에 존재하는 것은 아니지만,
과거의 조각과 비교해볼 때 다음과 같은 변화된
양상을 보여주고 있다는 점을 주목할 수 있을
것이다.

첫째, 70년대의 미니멀리즘 조각에 이르기까지
한국 조각은 대체로 단일한 재료에 의한 완결을
추구했던 반면 후배 세대인 80년대 조각가들은
이질적인 재료의 결합에도 개방적인 자세를
취하였다.

둘째, 과거 조각의 형태 · 형상이 통일성 ·
단일성을 유지한 전통적 · 규범적 특성을 지니고
있는 반면에 80년대 조각은 연극적이며 연출적인
상황 속에 작품을 설치하는가 하면 설치 자체를
하나의 작품으로 간주하려 하고 있다.

셋째, 조각에 있어서 메시지의 전달이란 문제가
새롭게 대두되었다.

넷째, 주제의 폭이 다양한 면으로 확산되었다.

다섯째, 전통적인 물건에 대한 주목이
두드러지고 있다.

80년대 조각의 양상에 대한 이러한 도식적인
정리가 그것의 흐름을 정당하게 기술하는 데
장애가 될지도 모르지만 다음과 같이 요약할 수는
있을 것이다.

이것을 더 크게 내용적인 측면과 형식적인 측면으로 분류해보면 다음과 같은 잠정적인 특징을 추출해낼 수 있을 것이다.

우선 내용적인 맥락에서 볼 때, 앞 세대가 작품에 내용을 담는 것을 거부하거나 최소한의 형태 속에 동양 사상이나 한국적 정서라는 형이상학적이고 관념적인 내용을 담고자 했다면, 후세대는 내용을 오히려 강화하고자 했던 측면이 두드러진다. 그 속에는 사회적 주제의식으로부터 개인의 실존적 고뇌와 자의식의 반영, 토속적인 민간 신앙에의 회귀, 후기자본주적 사회의 소비문화에 대한 고발, 문명 비판, 과거의 전통에 대한 향수 등이 서로 중첩되거나 강렬하게 드러나고 있다.

형식적인 측면에서 가장 두드러진 특징은 통일적인 구조와 형태적인 일목요연함보다는 해체적이란 점이 두드러진다. 그래서 과거의 조각이 무겁고 규범적이며 조각의 관습에 충실한 것이라고 한다면 80년대의 조각은 가벼운 것이고, 복합적이며 내용에서든 형식에서든 복잡한 양식과 주제가 혼재해 있다고 할 수 있다. 이것을 보다 세분해볼 때 다음과 같은 분류가 가능할 것이다.

① 사회적 이념을 강렬하게 반영하고 있는 조각—민족·민중미술 진영의 조각가의 작품을 이 범주에 넣을 수 있을 것이다. 80년대 한국 미술의 전개에 두드러진 역할을 담당한 '현실과 발언'에서 활동했던 심정수·이태호와 최근의 '조소패 흙' 등 주로 '민족미술협의회'를 통해 활동하고 있는 조각가들의 작품을 들 수 있다.

② 인간의 실존 상황, 심리적 고백, 현대 사회에서의 인간 소외 등을 통해 인간성 회복을 열망하는 조각—홍순모·임영선·류인·배형경·김광진·황현수·김영원·도학회·최병민·허위영 등의 작품에서 볼 수 있는 인간에 대한 해석, 인간을 주제의 중심으로 놓고자 하는 입장은 80년대 한국 조각의 흐름에 있어서 가장 많이 다루어지고 또 그런 만큼 관념적인 한계도 많이 가지고 있는 것이라고 할 수 있다. 홍순모의 옹크린 인간들의 군상은 표현주의적 조각의 비극적 세계관을 반영하고 있는 것 같으나 그것보다 더 나아가 현실에 주눅이 든 소시민의 왜소한 삶을 묘사해줌으로써 오히려 현실성을 획득하였다고 할 수 있다. 인간성 회복이란 문제는 많은 작품의 주제로 사용되고 있는 만큼 모호한 것임에 분명하다. 이 주제는 때로는 사회의식과 만나며 신선하고 진보적인 미래에의 전망을 제시해주기도 하지만 거의 대부분이 인간이 처한 한계 상황에 의해 어쩔 수 없이 좌절하고 마는 인간을 과장스럽게 표현하는 한계를 지니고 있다.

③ 포스트모더니즘적 조각—80년대 한국 조각의 주종을 이루고 있다고 해도 과언이 아닐 만큼 이 범주에 편입할 수 있는 조각가는 숫적으로나('수적으로나'의 오기—편집자) 발표한 작품의 양으로나 엄청난 규모를 차지하고 있다. 그것은 포스트모더니즘이란 개념이 마치 불가사리처럼 사용되어서 무엇이든 먹어치울 수 있는 왕성한 식욕을 가지고 있다는 것에서 기인한 것이기도 하지만, 많은 조각가들이 이 범주에 편입시키는 것을 꺼리거나 주저한다는 것은 주목할 만한 일이다.

포스트모더니즘에서 볼 수 있는 탈장르 개념에 따라 '메타복스'나 '난지도'의 몇몇 작가를 이 분류 속에 넣을 수도 있을 것이다. 나아가 신화적·고고학적·원시미술적·문명사적 주제를 다루고 있는 조각가들(신현중·윤영석·김관수·윤근병·박상숙「그의 작품은 포스트큐비즘적 특징을 지니고 있다」·도홍록·원인종)을 포함하여 전통적인 조각의 형식을 유지하고 있으면서도 나름대로 내용을 추구하고 있는 작품 역시 이 분류항 속에 넣을 수 있다.

80년대 조각의 현 단계를 논할 때 두드러진 특징을 들라면 전통적인 장르 개념의 해체를 꼽을 수 있다. 이제 회화니 조각이니 하는 개념은

입체와 평면, 설치 등의 개념으로 바뀌고 있는
것이다. 이러한 변화는 작품 받침대로부터의
해방, 전시 공간 자체를 작업의 공간으로 설정하고
그 속에 의미를 담고자 하는 설치예술의 확산,
다양한 재료의 활용 및 결합 등의 형태로 나타나고
있다. 그러함에도 불구하고 포스트모더니즘적인
조각 작품이 모더니즘 조각에서 볼 수 있던
특징들로부터 크게 벗어나거나 그것을 극복하고자
하는 대안을 제시하고 있다고 말할 수는 없다.
장르의 확산과 해체가 조각에 대한 인식의 지평을
넓혔다고 할지라도 그것 또한 변화하는 시대를
반영하는 필연성에 의한 것이라기보다 과거의
한국적 모더니즘 조각이 보여주었던 갑갑함에서
탈피하고자 하는 내적 요청에 따른 것이라 할 수
있다. 포스트모더니즘이 민족·민중미술론과
모더니즘의 극복을 위한 대응 논리로 제안되고
있다고 할지라도 그것은 서구적 사고와 발상,
그 사회의 요청에 부응한 문화적 뿌리 찾기에
불과하다는 점은 분명히 인식되어야 한다.

④ 한국적 원초성에 대한 직역(直譯) 혹은
그것의 형상화로서의 조각—80년대 한국
조각의 흐름에 있어서 '한국성 찾기'는 중요한
문제로 부각된 것이 사실이다. 특히 불교적
형상의 번안, 민속 조각에 대한 주목 등은 조각
예술의 표현의 영역을 넓히고 풍부한 문화적
전통 속에서 양식적 정체성(identity)을 찾고자
하는 생각들을 자극하였다고 할 수 있다. 그래서
장승·솟대·문인석·불상·동자상 등의 전통적인
'물건'들이 문화사적 맥락에서 인용되기도 했다.
황지선·박상희·최옥영·한진섭·김창세 등은
한국적 형상의 원형(原形)과 감수성을 찾고자
했던 점에서 주목할 만하다. 또한 형식적으로
추상조각의 정통성을 완전하게 탈각한 것은
아니지만 조각의 관습법을 그대로 유지하고
있으면서도 한국적 원초성을 찾고자 하는 전항섭,
압축과 긴장이란 방법을 통해 조각 작품의 언어를

내적으로 응축시키면서도 구상적 형상과 추상적
조형의 적절한 활용 속에 역사의식을 불어
놓고자('불어넣고자'의 오기로 보임—편집자)
하는 박희선 등의 작품도 이러한 문제의식과
긴밀한 관련을 맺고 있으며, 특히 분명하고 다소
도전적인 전시 명칭 아래 동일한 주제의식과
문제의식을 공유하고 있는 조각가들이 매년 새롭게
모이고 있는 《한국성—그 변용과 가능전》과 같은
전시회나 기왕에 해체되었지만 '분단'이란 민감한
주제를 내걸고 전시회를 개최한 바 있는 《미루전》
등의 활동은 기억할 만한 것이라고 할 수 있다.

그러나 한국적 원초성에 대한 검토가 자칫
전통적인 물건의 복제라는 한계를 벗어나지
못하거나 단순히 소재주의나 작위적·기안적
(起案的) 차원에 머물러 버린다면 그것은 새로운
물신숭배(fetishism)를 조장하는 것에 불과할
것이다. 이러한 한계의 징후는 전통적인 민속
조각이나 종교적·민간 신앙적 물건들이 본래
가졌던 장소를 떠나 미술관 속에서 설치될 때
그것의 의미를 제대로 전달할 수 있을까 하는
의문에서 드러나고 있다. 그러함에도 불구하고
전통적인 유산에 대한 문화적 접근은 내용과
형식의 편협함을 면치 못하고 있는 우리 조각
예술의 빈곤을 극복하기 위해서라도 지속적으로
시도되어야 할 것이다.

[······]

(출전: 『한국 형상조각의 모색과 전망』, 전시 도록,
모란미술관, 1992년)

밑으로부터의 미술문화운동
—광주자유미술인협의회와 미술동인 '두렁'

라원식(미술평론가)

한국 현대미술사에 뚜렷한 족적을 남긴 민중미술은 한두 소집단의 힘만으로 일구어진 것은 아니다.

크고 작은 여러 미술 소집단들이 미술계 안팎에서 활동하면서 상호 교류하는 가운데, 민중미술이라는 큰 흐름을 형성하게 되었던 것이다. 그래서 민중미술 안에는 성장 배경과 경로를 달리하는 여러 경향의 다양한 미술이 혼재돼 있다.

여러 미술 소집단 가운데, 광주자유미술인 협의회(이하 '광자협')와 미술동인 '두렁'은 '밑으로부터의 미술문화 운동'을 강조한 집단이다.

엘리트 중심의 미술이 아니라 전문 미술인과 미술을 애호하는 대중이 함께 협동하여 창조하고 향유하는 미술, 소수 특권층을 위한 미술이 아니라 함께 살아가는 민중을 위한 미술, '타블로 회화' 중심의 미술이 아니라 (사회경제적 의미에서) 실용적이고, (정치문화적 의미에서) 실천적인 열린 개념의 미술, 중앙 화단에서 평가받는 미술이 아니라 지역과 현장에서 역동적으로 생동하는 미술을 강조했던 것이다.

그래서 광자협과 '두렁'은 작품의 심미성 못지않게 대중성 현장성 운동성 즉 민중성을 담보하는 것이 미술운동의 진퇴를 결정짓는 중요한 요인이라고 인식하여 창작 조직, 교육, 문화적 행동을 병진하였으며, 실천 현장에서의 대중적 검증을 중시하였다.

민중미술 형성기에 한몫을 하였던 광자협과 '두렁'은 정치문화적, 사회경제적 여건 변화에 따라 스스로 부단히 새롭게 나갔는데, 이 두 미술 집단은 여러 면에서 공통점도 많았지만, 성장 배경과 경로 그리고 활동 지역의 특성이 조금씩 달라 강조하는 바가 대비될 때도 있었다.

광자협과 '두렁'의 결성, 본격적 활동, 조직의 전화 또는 산개가 서로 다름에도 불구하고 이 두 미술 집단의 유사성 때문에 활동 궤적을 함께 기술한다.

증언과 발언으로서의 미술

광자협은 유신체제 몰락의 조짐이 짙어갈 무렵 태동하였다. 현대문화연구소와 관계를 맺고 있던 홍성담은 기존 미술계의 풍토와 관행에 대해 비판적이었던 후배들과 함께 학습 모임을 꾸렸으며, 『문학과 예술의 사회사』, 『힘의 예술』, 『한국현대회화사』 등을 공부하였다. 예술과 사회에 대한 시각을 새롭게 한 홍성담, 최익균(필명 최열), 김산하, 이영채, 강대규 등 8인은 79년 9월 광자협을 조직하였으며, 시대의 모순에 감응하는 양심의 발로에 따라, '증언과 발언의 힘'을 갖는 미술을 추구할 것을 다짐했다(참고: 「광자협 제1선언문」).

광자협은 전시회 일정(80년 5월)을 잡고, 화순탄광 현장 견학, 토론, 창작, 합평회를 가지면서 전시를 준비하는 가운데 80년 5월 광주시민항쟁을 맞는다. 이들은 순발력 있게 항쟁에 동참하였으며, 플래카드를 만들어 나누어주거나 스프레이로 차량이나 건물 외벽에 구호를 써나가며 항쟁의 열기를 북돋웠다.

하지만 광주시민항쟁은 역부족으로 패퇴하고 말았다.

유혈 진압으로 아까운 청춘들이 낙화했으며,

수많은 젊은이들이 체포돼 연행되어갔다. 살아남은 젊은이들은 숨죽여 울음을 삼켜야 했으며, 패배감에 몸을 떨었다.

광자협 회원들은 패배감과 무력감을 떨쳐버리고자 죽은 넋들을 달래는 씻김굿(80년 7월 20일, 남평 드들강)을 실행하는 한편, 다짐을 새롭게 다지는 행위로 「광자협 제1선언문—미술의 건강성 회복을 위하여」를 요약 인쇄하여 미술계 인사 200여 명에게 발송했다.

광자협 회원들은 씻김굿 이후 다시금 창작에 전념하였으며, 《2000년전》에 홍성담, 최익균이 참여하였고, 80년 11월에는 《홍성담 작품전》(전일미술관)이 열렸다.

홍성담의 작품은 표현파적인 격렬성을 보여주는 것으로서 폭발적인 감정 분출을 드러내는 것이었다.

새 회원으로 홍성민과 박광수가 들어왔으며, 광자협은 예술과 사회에 대한 학습과 토론의 성과물을 모아 『한국근대사회미술론』(대표 집필 최열)을 펴낼 수 있게 된다.

81년 12월, 광자협은 "지금 휴화산처럼 깊은 땅속에서 잠자는 민중적 문화 역량의 열을 캐내어 재표현해야 한다"는 요지의 「제2선언문—신명을 위하여」를 발표하며, 고통과 슬픔의 이미지를 마음에 품고서 거기서 자연발생적으로 나올 행위들을 끌어 모아 야외전(송정리공원 뒤편 돌산)을 열었다(참여 작가: 이영채, 김용채, 강대규, 박광수, 심용식, 최익균, 함병권, 홍성담, 박철수, 김성수). 광주항쟁의 연극적 형상화에 초점이 맞추어진 이날의 미술 행위(총연출 홍성담)는 일종의 굿판에서의 연극적 방식이었으며, 시각매체 요소와 연극적 요소가 배합된 실험적 양식이 구현된 것이었다.[1] 82년 봄, 홍성담이 불온 작가(?)로 지목되어 당국의 주시를 받게 되었고, 『한국근대사회미술론』이 배포 도중 보안사에 제보되어 광자협의 활동이 급격하게 위축되었으며,

회원들의 이탈로 모임의 지속이 어려워지게 된다. 이에 따라 박광수와 홍성민은 별도로 미술 집단 '토말'을 만들어 활동하기로 했다. 이러한 상황은 그해 하반기까지 계속됐다.

홍성담은 상황을 새롭게 타개해보고자 자신의 판화를 모아 『판화달력 열두마당』(82년 12월 한마당 출간)을 펴내는 한편, 화가 조각가 19인 판화전(82년 12월, 서울미술관)에 참여하기도 한다.

민족성과 민중성 회복에 힘쓰며

82년 10월, 김봉준, 장진영, 이기연, 김준호(본명 김주형)가 모여 미술동인 '두렁'을 결성했다.

'두렁' 동인들은 대학 선후배 관계로 학창 시절 탈춤 풍물 연극을 하며 민속문화 부흥운동에 참여했던 사람들이다. 이들은 77년부터 민중운동을 접맥시키기 위해 힘써왔는데, 그동안 80년 5월 발효된 확대 계엄 포고령 위반으로 수배(김봉준) 또는 구속(김준호)되어 흩어져 있다가 재결집하게 된 것이었다.

이들이 미술 모임에 '논과 밭을 에워싸고 있는 작은 둔덕'을 뜻하는 '두렁'이란 말을 붙인 것은 민중들의 삶의 공동체 현장에서 사랑받고 지지받는 미술을 꿈꿔왔기 때문이었다.

이 같은 바람을 안고 출발한 '두렁'은 새로운 창작과 실천 방법을 모색했다. 그것은 첫째, 민중들과 보다 구체적이고 명확하게 의사소통이 가능한 것이어야 하고 둘째, 민중의 삶을 내용으로 담으면서도 그들의 정서와 미의식을 체화하여 반영함으로써 보다 친밀감을 느끼게 할 수 있는 것이어야 했으며 셋째, 미술의 닫힌 유통 구조를 넘어서서 보다 광범위하게 민중들이 생활공간 속으로 확산 보급될 수 있는 틀과 전달 방식 및 전달 통로를 고려한 것이어야 했다.

'두렁'은 이 같은 요건을 충족시킬 수 있는

새로운 창작과 실천 방법을 개발하기 위해 회원 개개인의 실천 경험을[2] 되새기며 조상 민중들의 지혜를 추출하고자 했다.

그래서 우리 겨레의 풍부한 미적 체험과 미의식이 적층돼 있는 민속미술을 육화전승(肉化傳承)하는 한편, 제3세계 미술운동의 사례를 연구 검토하였다.

83년 6월, 대학 문화패 생성 촉진을 목표로 한 종합문화교실(애오개소극장)이 열렸으며, 그 가운데 미술교실이 있었다. 여기에서 소개된 미술교실 프로그램은[3] '두렁'이 개발한 것이었다. 그것은 전통 시대 민화의 형식 가치를 몸으로 익혀 깨치고, 자신이 갖고 있는 능력까지 기르는 것이었다. 쉽게 그리고, 함께 그리는 방법인 민화로 미술의 뿌리 찾기—민족성과 민중성 회복에 주력한 프로그램이었다. 김봉준, 장진영, 이기연이 진행을 맡았으며, 주로 미대 재학생들이 참여했다. 미술교실을 이수한 학생들은 스스로 문화 협동자가 되어 대학에서 민화 연구 및 실기 수련 붐을 조성하며, 민화패(홍대 민화반, 이대 민속미술반 등)를 꾸렸다.

83년 7월, '두렁'은 "미술을 위한 미술(또는 삶)에 매이지 않고 민중 속에서 공동체적 삶의 양식을 획득해내는 살아 움직이는 미술—'산그림'을 지향한다"[4]고 밝히며 창립예행전(7월 7일-17일, 애오개소극장)을 열었다(참여 작가: 김봉준, 장진영, 이기연, 이연수, 김준호, 오경화).

창립예행전에는 80년대 초반의 만화경(萬畵鏡)을 풍자와 해학으로 그린 공동 벽화 〈만상천화(萬像千畵)1〉(비단 천에 먹, 단청), 민중들의 삶의 애환과 고락을 담은 채색 판화 〈아리랑 고개〉, 〈화전놀이〉 등 30여 점, 그리고 창작 탈놀이에서 쓰여지는 탈바가지 〈사장탈〉, 〈복부인탈〉, 〈야코뱅이탈〉 등 20여 점이 전시되었으며, 문화예술계의 현실을 풍자한 탈굿 〈문화아수라판〉이 시연되었다. 동인집 『산그림』도

함께 선을 보였으며, 그 속에는 창립예행전 취지문, 민속미술에 대한 새로운 이해를 도모하고자 기획된 좌담, 민속미술 수련 길잡이 글, 공동 벽화, 판화, 탈 만들기 제작 요령이 실려 있었다.

[······]

민중적 민족미술을 지향하며

84년 4월, '두렁'은 열린 공동 작업으로 "작업의 민주화를 꾀하고 전달과 수요 방식의 적극적인 개방을 통해 대중과의 만남에 주력하며 그들의 삶 속에서 우러나오는 긍정적 문화 역량에 동참하고자 한다"[5]는 선언문 「대중과 함께 하는 '산미술'」을 발표하며, 열림굿과 함께 창립전(4월 21일-26일 경인미술관)을 펼쳤다. 열림굿판에는 걸개그림 〈조선민중수난해원탱〉과 굿그림 〈갑오동학 농민혁명 칠신장도〉, 〈항일의병신장도〉 등이 모셔졌으며, 전시장에는 공동 작업과 개인 작업이 나뉘어 전시되었다.

공동 작업으로는 벽그림 〈서울풍속도〉(6폭 병풍), 〈만상천하1, 2〉, 〈생긴 대로 노는 세상〉(얼굴 그리기에서 공동 벽화로), 이야기그림 〈서울로 간 경만이〉(7폭 연작) 등 27점이 선을 보였다.

개인 작업으로는 김우선의 〈어느 미대생의 고백〉(56쪽 연작 이야기그림), 성효숙의 〈그림일기〉(공단 생활 기록 이야기그림), 김준화의 〈서울로 가는 길〉(판화 연작 이야기그림), 김봉준의 〈식구내력〉, 이기연의 〈뒤로 물러설 자리가 더이상 없어요〉, 박효영의 〈아파트〉, 이정임의 〈하학길〉, 장진영의 〈노가다판의 휴식〉, 이연수의 테라코타 〈취발이〉, 〈미얄〉 등이 전시되었다.

'두렁'(대표 장진영)은 창립전 이후 초청 전시를 받아들여 대학(연세대, 성균관대)과 지역(마산, 전주, 광주)을 순회하며 전시회와 함께 민속미술

교실을 열었다.

그해 7월, '두렁'과 '일과 놀이'는 대학 미술패
연합수련회(전주 녹두골소극장)[6]를 꾸렸다.

서울과 전북, 충남의 대학 미술패들이 30여 명
참여하였으며, 이론 강좌(강사: 최열, 라원식)와
실기 수련 및 토론 그리고 벽화 실험 창작(녹두골
벽화 ‹새날의 벽› 제작)이 있었다. 수련회에서는
전통의 창조적 계승 및 미술의 민중성 획득,
그리고 미술의 민주화와 대중화 방도 등이 주로
논의되었다.

같은 해 6월과 8월에는 «105인 삶의 미술»전과
«해방 40년 역사전»이 있었으며, 토말의 김상선,
홍성민, 박광수는 걸개그림 ‹민중의 싸움—동풍과
서풍›을 출품하였고, '두렁'은 이야기그림 ‹한국과
일본, 해방 40년 그 이후의 이야기›(여성 회원 공동
작)를 출품하였다.

84년 12월, '일과 놀이'는 지역 문화운동을
보다 강력하게 추동하고자 광주민중문화연구회
결성에 참여했다. 한편 그동안 '일과 놀이'로
일컬어지던 광자협은 구성원을 보강하여 새로이
시각매체연구회를 결성했다. 시각매체연구회는
현장 대중 활동을 유격적으로 펼쳐나갔으며 이후
민중 지원 연대 활동과 대중 정치 선전 활동의
모범을 보여주게 된다.

[……]

장진영: 대한전선 노조, 청계피복 노조 교육용 만화
슬라이드 제작(79년-80년). 이기연: 실크스크린
판화 연하장(우리공방 출간) 제작(81년-82년).
김준호: 성남 '만남의 집'에서 노동자 자주성 개발
교육 강사로 참여(82년).

3 민중미술편집회, 「민중미술학교 프로그램」,
 『민중미술』, 공동체, 1985. 11, 312-313쪽.
4 두렁, 「산그림을 위하여」, 『산그림』, 1983. 7.
5 홍성담, 「오월에서 통일로」, 『미술운동 1호』, 1989.
 9, 161-162쪽.
6 최열, 『한국현대미술운동사』, 돌베개, 1991. 217쪽.

(출전: 『민중미술 15년: 1980-1994』, 전시 도록,
국립현대미술관, 1994)

주)
1 시각매체연구소, 「광주자유미술인협의회 조직사」,
 『미술운동 6호』, 민족민중 미술운동전국연합, 1990.
 11.
2 김봉준: 탱화와 민화 전수받음(77),
 『노동조합이란?』노동자 교육용 소책자
 (섬유노조연맹 출간). 만화 삽화 화가로 제작
 참여(78). 채색 목판화 ‹산동네 가족› 제작(79),
 『농사꾼 타령』농민 교육용 만화책 제작(82).

우울한 광기

최민화(화가)

1980년 3월에 몇몇 모더니스트는 그렇게 싫어하던 전통, 조직, 사회적인 연대 등의 어휘를 사용하는 한 세미나에 참석하게 되었다. 그들은 아방가르드를 원했었는데 이야기를 하던 중에 민중주의자와 근원주의자로 갈라졌다. 참석자는 홍순철, 김용익, 원영배, 최철환, 이철수, 김병종, 장경호, 옥봉환, 문범 등으로 몇몇은 갑자기 '새로운 미술과 정치의 통합을 위한 시론'(3월 22일), '한국 현대미술사에 대한 재고'(3월 29일), '예술가와 지식인'(4월 21일) 등 미술과 민중과의 관계 그리고 자유 토론에서 '미술과 테크놀로지—환경'(4월 19일)에 대해, 민중문학과 민중신학에 대해, 현상학에 대해 각기 이야기를 나눴다.

개념미술로 가득 찬 강의실과 그리스 조각들이 서 있는 실기실을 지나자마자, 금빛 장식으로 된 육중한 문 뒤로 미인과 양주의 끈끈한 습기로 뒤덮인 궁정동의 연회석에서 박정희 대통령이 저격되었다. 최소한 2개 이상의 도민들의 지지를 받는 야당 지도자들의 집회를 바라봄으로써, 애매한 나이와, 원하지 않는 고교 교사이거나, 무직인 대졸 예술가만이 드나들 수 있는 여러 장소의 정적이고 질서정연한 무거운 침묵 소리를 듣게 됨으로써, 이들은 곧 낯익은 고요, 국가보위군의 깔끔함, 권태 등 후진국의 계엄이라는 덫에 걸려버렸다. 신문의 사진이 정지되었다. 문득 자신의 작품에서 고심하던 사물의 일상성은 자신들의 모습에서 볼 수 있게 되었으며 모든 시간이 5월을 향해 지나가고 있었던 것이다.

1

'광주의 학살' 직후, 문예진흥원 미술회관의 '서울현대미술제' 개막일(1980년 7월 24일)에 예비군 복장을 한 광주 시민군의 모습을 〈시민〉(최철환)이라는 입체 작품이, 8월에 국립현대미술관의 《앙데팡당》에는 피가 묻은 짐승의 시체가, 그리고 검은색 범벅의 입체 작품(김장섭)과 붉은색으로 칠해진 모노크롬 회화가 출품되었다. 그룹 '현실과 발언'의 문예진흥원 미술회관 전시가 제지당하기 전의 일들로 이 작품들은 모두 강제 철거되었다.

'분도현대미술제'(1980년 11월 9일–15일)가 열리기 전후에 76극단의 연극인과 홍대 출신의 젊은 화가들이 자신들의 무대와 계급을 불신하기 시작한 것이다. 지극히 자의적인 해석들로 시작된 불만의 소리였으므로, 햄릿과 김재규를 동일시한다거나 '게릴라 미학'이라는 식의 70년대 재야 예술인들의 유행어를 반복해 외친다든가 하는 가장 상투적인 예술가의 관습에서 비롯된 자극적인 전시 형태들이 학생들의 시위와 동격으로 이해되고 있었다. 1981년 1월, 고경훈, 곽남신, 김성구, 김용민, 김용익, 김용진, 윤홍, 이상조, 이영배, 이화용, 장경호, 최철환, 홍순철 등 'S.T', '에콜드서울', '오리진', '77그룹'의 멤버로 있던 이들의 《신촌의 겨울전》은 유신 말기에 작고한 《12월전》의 식칼 작가 김범열을 상징적으로 초대함으로써, 무자비하게 안방에 앉아 살아 있는 신촌을 개념화할 수 없다는 언사를 쓰면서 문영태, 김정식, 장선규, 강용대, 정준모, 박용운, 박충금, 이강석, 박종원, 권칠인,

김진두, 정진석, 홍선웅 등의 《겨울-대성리전》은 차가운 강가로 아직 아무 곳에도 편성되지 않은 반항아들을 집결시킴으로써, 신군부의 충실한 예술 테크로크라트('테크노크라트'의 오기로 보임—편집자)에 의해 정리되어가던 화단에 보다 큰 스캔들을 일으킬 것을 약속한 셈이다.

아직 광주의 작가들을 만나려면 2-3년을 기다려야 했지만, 부산의 '청년 비엔날레'가 생경한 개념의 산출, 일류전으로서의 일류전, 이미지의 이미저리, 회화를 회화로 보기 등등의 극단적인 개념의 동질화를 재고할 것을 제기하면서 박건, 안창홍, 정복수, 김강용 등이 서울에 소개되었다.

이 기간에 논의된 이야기는 1981년 서울 용산구 청파동에 설립된 '예연재'(설립 위원: 최철환, 홍순철, 김성구)의 요람에 수록된 연구 활동란에 잘 정리되어 있다. 크게 보아 미술비평의 자유화와 대중 속의 미술을 지향할 것과 사회의 제반 여건과 예술의 관계에 대한 연구, 그러므로 현대미술의 제반 현상에 대한 커뮤니케이션학적 및 사회학적 관점의 연구를 할 것, 그리고 근대 및 현대 한국 미술사에 대한 본격적 비판과 미학의 논의가 시급하다는 것으로서 요약된다. 실제 진행된 논의는 군부 정권하에서 기능한('가능한'의 오기로 보임—편집자) 저항의 예술적 방법과 그것으로서의 예술 커뮤니케이션학에 대한 이론적 근거 및 기틀 마련과 테크놀로지에 대한 제 관계, 매체에 대한 연구 및 기능 확장에 관한 것들이 있다. 민중이란 말과 대중이란 말을 모두 '대중'이란 말로 적던 시절이다. 이목을 끌기 위한 색다른 행위를 한 것일까, 아니면 안이한 선동을 한 것일까.

이 무정부주의자이자 민중주의자이며 동시에 데카당스인 이들의 이합집산이 《앙데팡당》, 《77그룹전》, 《횡단전》, 《포스트전》 등을 통해 일상화돼가면서 《한국현대미술모색전》(1982년 1월 4일-31일)이 필자에 의해 기획되고 43인의 작가들의 작품이 4부로 나뉘어 전시되었는데,

공격적이면서도 불안한, 우울하면서도 선동적인, 불이익을 향한 다소 육박전을 연상케 하는 것이었다.

한국의 현대미술이 수년에 걸쳐 '심각한 분위기', 즉 모더니즘 진영의 과도한 헤게모니 추구로 반발 세력을 불러들였고 급기야 사회 전반의 변화로 인해 그것이 노골화되면서 '젊은 세대의 입장은 불합리한 상태로의 함몰을 강요당하고' 있다는 것이었다. 70년대의 모더니즘 진영은 물론 대항적인 제도화를 전략화한 새로운 움직임에 대해서도 결코 연대감을 보이지 않았다. 성완경은 작가들의 조직, 대거 동원에 큰 관심을 보였고, 이일은 자신들의 20대 시절을 보고 있는 듯한 느낌을 토로하였다(성완경의 조직적 관심은 그로서 진지한 접근이었으며 이 점은 뒤에 다시 이야기하자). 이들은 스스로 과거의 미학에 대한 본질적인 극복을, 그리고 무엇보다 '더 이상 기존 섹트의 수혈을 계속 받는 한 어떠한 변화도 한낱 백일몽에 불과하며, 아직도 미술에 출몰하는 저 음흉스런 거래를 짐짓 주저앉게 할 구체적인 형태의 실천은 과연 불가능한 것인가?'라며 급진적인 독자적 세력 형성을 추구하였다. 이들이 독자적 세력 형성을 통해 한국 모더니즘 미학을 극복하며 새로운 제도를 창출하는 일은 앞으로의 과제로 남았다.

잇따라 3월에는 《젊은 의식전》(기획: 장경호)과 《NOW전》이 만들어지며, 동일한 지형 위에서 《의식의 정직성—그 소리전》과 《상식 감수성 또는 예감전》, 그리고 《동이 동인전》, 《인간전》, 《타라전》이 비슷한 시기에 《서울다큐멘트전》을 거쳐 11월 18일에 다시 모여 《한국현대미술 80년대 조망전》이 개최되는데 이 시기(1982년)의 주요 전시 참여 작가는 다음과 같다(중복 출품자는 최초 명단에만 기록한다).

김준권 문영태 이영배 장경호 정복수 조주호 장석원 지태하(작고) 최철환 홍순철 홍선웅 김정헌

고경훈 김관수 김정수 김정식 박진화 서영선 이흥덕 장선규 정수모 곽정일 곽태호 박종원 손기환 신준식 안현주 이영 장광익 정준모 강요배 김용덕 김석환 박찬진 신미혜 이명준 이상호 이섭 이화용 박건(이상 «한국현대미술모색전»).

박흥순 강요배 박재동 황세준 황주리 정진석 강하진 김용민 송정기 안병석 함연석 외(«젊은 의식전», «의식의 정직성—그 소리전», «NOW전»)

«NOW전»은 70년대부터 활동한 작가들로서 모더니즘 진영의 이익 집단화에 대한 이들의 거부를 뜻하는 전시이다. 새로운 질서에 대한 대안은 물론 이들의 목표가 아니었다. 세계를 이해하려고 어느 때보다 더 주의 깊게 긴장하기 위하여 전시라는 방법을 사용하였다. 몇몇 작가들은 70년대와는 다른 80년대에 걸맞는 논리와 장을 만들려고 좋은 의미의 안간힘을 썼다. "작품은 어디까지나 구체적으로 살아 있고 또 살아가고 있는 의식에 대해서 더한 믿음을 필요로 한다"고 주장한 장경호는 논리 이전의 신뢰로 독자적 세력 형성에 참여할 것을 요구하며, 자신의 «젊은 의식전»에 연례적으로 박정애, 장명규, 권칠인, 안광홍, 이철수, 송광, 홍성담 등을 초대하는 등 활발한 활동을 보였다. 김진열, 김보중, 함연식, 노재순 등과 함께 장석원은 한국 모더니즘의 문맥 속에서 새로운 80년대식 논리의 배태성을 주시하며 미술의 독자적 논리의 가능성을 역설하였다. 그것은 곧 «전환의 회화전»(유성철, 신제남, 박용운, 이태호 외), «관점전», «표상전»(이장복, 손영익, 이상록, 조성휘 외), «사이전»(엄시문, 서영준, 구연주, 김진두, 김종석 외), «접근, 도달, 가늠전»(박정애 외), «의식의 확장을 위한 동세대전»(박충금 외), «회화의 메타포전» 등으로의 지칠 줄 모르는 확산 일변도의 암묵적 유대로 일관한다. 백마의 화사랑에서의 잦은 모임에서 자유로운 토론이 있었는데 이청운

등은 정권의 정통성 문제를 시비하는 발언으로 당국에 연행되었으며 그 직후 '현발'을 탈퇴하여 이들과 행동을 같이하게 된다. 이것은 한편으로 정확한 데몬스트레이션에 대한 내부의 불안스럽고 심란한 '지옥 같은 혼란'의, 또 다른 한편으로는 내가 이 시대를 짊어지겠다는 순수하고 무모한 욕망 덩어리인 무명 화가들의 열기, 독창성의 경주, 그 무엇보다도 긴장된 광기의 행진이었다.

[······]

(출전: 『민중미술 15년: 1980–1994』, 전시 도록, 국립현대미술관, 1994)

2부
한국화

그림1 박생광, 〈무속〉, 1981, 종이에 수묵채색, 66×68cm. 주영갤러리 제공

80년대 동양화단의 흐름과 담론

박영택

1.

1970년대에 이르기까지도 한국 미술계는 지난 일제강점기에 유입된 일본 및 서구 문화와 예술관이 여전히 강하게 작동하고 있었다. 더구나 60년대 이후 경제적 성장 이데올로기에서 비롯된 근대화, 서구화에 대한 맹목적 추구 및 오랜 독재 정치의 산물인 억압적이며 관료적인 제도의 병폐, 그리고 반공 이데올로기는 미술 분야에도 큰 영향을 끼쳤다. 따라서 순수주의와 형식주의 미술관이 지배했고 정치와 무관한 예술 활동이 장려되는 편이었다. 반면 1980년대는 과거에 대한 비판적 반성과 새로운 변혁의 장을 열려 했던 의미 있는 시간대였다. 미술이 주어진 현실을 적극 의식하는 그간의 익숙한 미술 어법에 대한 반성과 고민이 일어나기 시작했으며 아시안게임과 올림픽 등 국력의 신장, 경제적 번영 등과 함께 그 무대를 점차 국제 사회의 범위로 확장시켜 나가려 했다. 이런 전반적인 여건 속에서 동양화단은 국내 미술계의 자체적인 변화, 전통과 현대, 세계성과 독자성이라는 이중 삼중의 갈등과 부담을 감수해야 했다.

　　동양화단의 경우는 '전통미술의 현대적 계승과 전개'라는 문제를 놓고 수묵운동이나 채색화 운동이 일어났는데 이는 그동안 한국 화단을 지배했던 서양 미술이나 다소 관습적으로 유지되던 전통미술에 대한 근본적인 반성과 이해에 기반한 운동이었다. 80년대에 20대, 30대 청년 작가들을 중심으로 수묵화 운동이 일어났으며 고구려 고분벽화·불화 및 무속화, 민화 등에 대한 관심이 적극 고조되면서 채색화에 대한 관심 역시 증폭되었다. 80년대의 변화된 상황에서 특히 주목해야 할 점은 미술 인구의 급증과 문화적 현상의 확산 및 수용의 증대, 그리고 70년대 미술을 극복해가는 국제적 기류 등이었다. 동양화단 역시 그 같은 시대적 상황과 변화 속에서 지난 70년대 미술과는 다른 작업에 대한 여러 다양한 모색이 적극 시도되었다.

그림2 김아영, ‹연남동에서›, 1980, 종이에 수묵담채, 66×133cm. 작가 제공

그에 따라 80년대 동양화단은 무엇보다도 전통에 대한 모색과 논의가 지배적인 담론으로 부상했으며 '동양화 자체를 어떤 시각으로 볼 것인가' 하는 문제의식을 노출시켰다. 그리고 이는 명칭, 개념, 방법론 등에 대한 여러 모색을 요구했다. 동시에 전통에 지나치게 속박되는 것을 부정하고 동시대 현대미술과 대등한 차원에서 이해하려는 시각 역시 팽배해졌다. 이 두 개의 흐름, 갈등이 80년대 동양화단을 주도해나갔다.

2.

1980년대 동양화단에서는 동양화/한국화 명칭에 대한 뜨거운 논쟁이 진행되었다. 다수 동양화 작가들이 '동양화'를 대신해서 '한국화'라는 명칭으로의 전환을 요구했고 이후 '한국화'라는 명칭이 공적으로 사용되기 시작한 것은 1980년대 중반부터이다. 일제강점기 때 일본에 의해 우리 전통미술에 부여된 동양화라는 명칭을 대신해서 일제 잔재를 청산하다는 의미와 함께 독자적인 우리 미술문화를 계승한다는 차원에서 한국화라는 용어를 주장한 것이다. 문교부 교육과정의 미술 교과목에서 표현 활동의 그리기 영역 중 전통화를 동양화라는 명칭으로 표기하던 관례가 1981년 12월 교육과정 개편 후 1983년 개정된 새 미술 교과서에서는 한국화(수묵화, 담채화)로 변경되었으며, 이후 교육계에서는 동양화라는 명칭 사용이 점차 사라지고 한국화라는 용어를 채택하였다. 그러나 이 용어가 지닌 개념의 애매함에 대한 여러 의견들이 존재한다. 당시 이런 논의는 김병종, 강선학 등에 의해 개진되었다.[1]

아직도 '동양화', '한국화' 명칭 논쟁은 종결되지 않은 채 두 용어가 병존하는 상황이지만 과거에 비해서 '한국화' 용어 사용이 비교적 일반화되고 있다.

한편 80년대 중반에 이르러 최병식은 동양화, 한국화라는 용어에 대한 대안의 성격으로 '채묵화'(Korean Ink Painting)라는 명칭을 주장해서 눈길을 끌었다.[2] 대만에서 쓰던 용어를 국내에 도입한 것인데 이 채묵화는 1980년대 채색화에 대한 관심과 함께 당시 동양화단에 채색화가 활성화될 수 있는 여건을 만들어주었다. 이전의 채색화가 밑그림인 도회 위에 색을 쌓아가며 칠하는 일본화법에 근거를 두었다면 채묵은 채색에서 먹의 비중을 높이고 대체로 밑그림 없이 자유로운 회화적

1 　김병종, 「한국 현대 수묵의 향방고」, 『공간』, 1983년 11월호, 115; 강선학, 「현대한국화의 기대지평」, 『현대미술』, 1988년 가을호, 132–133 참고

2 　최병식, 「한국화 그 변용과 가능성의 모색(4)」, 『공간』, 1986년 1·2월호, 84–87.

그림3 이길원, ‹외곽지대›, 1980, 종이에 수묵담채, 120×90cm. 작가 제공

표현을 추구하는 경향을 지칭하였다. 그러나 이 용어 역시 동양화라는 명칭처럼 포괄적이고 광의적이기에 당시에 큰 호응을 얻지는 못했다. 동양화의 표현 재료에 기준을 두어서 채색화와 수묵화의 총칭인 채묵화라고 부르자는 주장이었는데 이 용어 역시 추상적이고 애매해서 실질적의 의미를 지니지는 못했다.

3.

1980년대 초반 한국 미술계, 동양화단을 흔든 사건이 바로 『계간미술』지에 실린 친일 미술과 일제 식민 잔재의 청산에 관한 특집 기사였다. 이는 동양화의 전통과 연계된 문제의식이나 향후 동양화가 어떻게 추구되어야 하느냐의 단초가 된 일이기도 했다. 1980년대까지 한국 사회, 한국 미술계에서 친일이란 낱말은 거의 금기어였다. 1983년 『계간미술』 봄호(25호) 특집 기획 「일제 식민잔재를 청산하는 길」에서 필자 9인(김윤수, 문명대, 박용숙, 안휘준, 이경성, 이구열, 임종국, 정양모, 최순우)이 본인의 이름을 밝히지 않은 채 글을 실었는데 각 4개 항목에 대한 답변 형식의 글이었다. 4개 항목은 "1. 우리 미술에서 일제 식민 잔재가 문제시돼야 하는 이유는? 2. 청산돼야 할 잔재의 범위를 유파·개인 활동 등 구체적으로 지적하면? 3. 일본화풍의 영향을 크게 받은 작가는? 4. 식민 잔재를 청산하는 길은?"이었다. 당시 집필자들이 거명한 친일 미술 작가들은 이상범, 김은호, 허백련, 이유태, 김화경, 천경자, 박래현, 박생광, 김인승, 장발, 김경승, 윤효중, 김기창, 장우성, 박노수, 서세옥, 장운상, 도상봉, 김흥수, 김환기, 이중섭 등 43명이었다. 이 글은 해당 작가들과 그 제자들의 강력한 반발을 초래했다. 해방 후 미술계에서 가장 큰 사건으로 거론되는 이 글은 친일 잔재에 대한 인식, 기성 원로 미술인에 대한 평가, 기존 미술교육의 후진성 등을 여러모로 재고하게 되는 중요한 동인이 되었다. 아울러 친일 잔재를 냉정하게 청산하지 못한 무력한 과거사가 남긴 결과에 대한 인식을 새롭게 해주었다.

4.

1980년대 동양화단에서 가장 중요하게 대두된 문제의식과 과제는 결국 '전통의 현대화'란 문제였다. 이에 대한 다양한 견해가 쏟아져 나왔고 작가들 스스로 이 문제의식과 그에 대한 나름의 입장을 자기 작업의 방편이자 알리바이로 삼고자 했다.

그림4 이왈종, 〈생활 속에서〉, 1985, 종이에 수묵담채, 175.5×96cm. 왈종미술관 소장

전통회화의 현대화에 대한 요구는 서양 미술의 수용과 더불어 동양화 작가들에게 닥친 시대의 거대한 요구였기에 거부할 수 없었는데 이에 대한 대응은 우선 동양화 기법의 현대화를 통해 이루자는 입장과 동양화 정신의 현대적 해석이란 측면에서의 대응으로 크게 나뉘었다.

당시 이러한 문제의식을 최초로 개진한 이는 미술평론가 오광수였다. 그는 전통적인 동양화 개념에서 벗어나 현대적 조형 체계로서 동양화를 이해해야 한다고 주장했다. 과거의 전승 개념에서 벗어나 서구 현대미술과 대등한 차원에서 '현대적 조형으로서의 가치 개념'으로의 전환을 요구한 것이다.[3] 그의 논의는 동양화를 현대 회화 개념으로 넓혀서 보자는 것이었다.

당시 오광수의 논리는 젊은 작가들에게 상당히 설득력 있게 작용하고 있었다고 본다. 이는 당시 홍익대학교 출신의 젊은 동양화 작가들로 구성된 시공 동인전들이 나눈 대담에 잘 드러난다. 전통회화의 전개 과정 속에서 오늘의 당위성을 찾아야 한다는 주장과 동양화라는 말 자체를 거부하고 하나의 회화 개념으로 포괄성 있게 넓혀야 한다는 생각들이 충돌하고 있지만 공통적으로는 기존 동양화의 양식적 방법론에 도전하자는 것이고 '동양화의 현대화'를 적극 추구해야 한다고 말한다.[4] 이 시공 동인전 구성원 대부분의 생각은 '기존 동양화의 표현 양식을 거부하고 동시에 하나의 회화 개념으로 사고할 때 진정한 의미의 동양화의 오늘이 정립될 수 있다'는 생각이었다. 이는 동양화가 당시 서구 현대미술과 대등한 차원에서의 변화가 요구되며 그러한 실험 의식을 적극 반영하는 한편 '자기부정과 전통적 양식을 부정함으로써 새로운 회화'로 적극 나서야 한다는 것이었다. 그러나 전체적으로는 전통과 현대에 대한 개념의 모호함, 그리고 매우 사변적이고 관념적인 수사로 동양화를 인식, 설명하고 있다는 점 등이 눈에 띈다. 이러한 주장이 대부분 홍익대학교 출신 작가들의 입장이었다면 이에 반하는 주장은 화가이나 평론가로서 활동하던 서울대 출신의 김병종에게서 나왔다. 그는 당시 논의되고 있던 동양화의 현대화라는 것이 자칫 '서구 미술의 궤적에 편승하거나 그 방법론을 차용하는 것으로 이루어질 수 있다'고 지적하면서 '동양적 정신에 서구적 방법론과 같은 안이한 도식적 착상'의 위험성을 지적했다.[5] 당시 김병종은 1980년대 초반에서 후반까지 화가이자 평론가로서 활발하게 집필 활동을 하면서 논의를 전개한 대표적인 인사였다.

3 오광수, 「동양화 젊은 세대의 도전」, 『계간미술』, 1980년 가을호, 19.

4 변상봉 외, 「동양정신으로서의 오늘, 그룹토론 시공 동인회」, 『공간』, 1980년 11월호, 153–158.

5 김병종, 「활로와 모색의 기점―한국현대수묵화전 리뷰」, 『공간』, 1981년 10월호, 197–199.

그림5 김선두, 〈2호선〉, 1985, 장지에 먹, 분채, 117×150cm. 작가 제공

5.

1980년대 들어와 동양화단은 전통 수묵 산수화의 표현이 연장되는 가운데 점차
현실의 실경을 토대로 하면서 작가들의 조형관에 따라 개성적인 표현이 이루어져
갔다. 70년대에 들어와 확산되던 실경산수의 붐이 지속되는 한편 산업화와
개발에 의해 자연환경이 점차 도시환경으로 바뀌어가던 당시 상황을 반영해
자연을 중심으로 표현하던 산수화의 주제의 중심이 도시 풍경화로 바뀌기도 했다.
무엇보다도 산수화에 대한 인식은 수묵의 자각과 모필의 운용 등에 대한 새로운
자각을 가능하게 해주었다. 그리고 이는 곧이어 수묵운동으로까지 전개되어 나갔다.
당시 동양화의 새로운 혁신 작업이란, 어디까지나 동양화의 전통적 형식이나 내용을
결코 버리지 않으면서 동양화 정통의 세계로 순수하게 복귀해가는 길이라는 인식이
팽배했다. 여기에는 당시 서구 미술의 깊은 오염으로부터 황폐화된 전통회화를
보전하는 길이 동양화를 가장 순수한 동양화의 길로 복귀해가게 하는 일이고 이는
우선적으로 산수화에서 나아가 수묵이란 재료에서 찾을 수 있다는 논리이기도 했다.

　　1970년대 산수화를 계승하는 한편 이를 통해 새롭게 전통에 대한 자각과 먹이
지닌 여러 가능성을 주목한 이는 당시 홍익대 교수로 재직 중이었던 동양화가
송수남이었다. 그는 적극적으로 글[6]과 그림을 통해 자신의 주장을 개진해나갔다.
송수남은 먹색이 수묵화의 전통을 이어가는 정신적인 색이자 모든 가능성을
상징하는 색이라고 보았다. 그는 '수묵 자체가 회화의 내용과 동시에 형식이 될 수
있는 실험'을 해야 한다고 주장했는데 이는 다분히 형식주의 모더니즘에 입각한
추상미술의 논리와 궤를 같이하는 것이었다.

　　아울러 그는 그러한 과정을 거친 수묵화가 바로 조선 시대 문인화의 전통, 그
격조 높은 정신세계를 현대화하는 일이라고 보았다.[7] 그는 또한 한국화가 서구
미술과 그 조형적인 여러 실험에 맞설 수 있는 것은 '표현의 방법'이 아니라 '정신의
귀의'에서만 가능하다고 주장했다. 먹(墨)의 정신으로 이루어지는 동양화를 요구한
것이다. 정신세계를 먹으로 표현해내는 수묵화야말로 서양 현대미술을 극복할 수
있는 대안이자 우리 전통미술(문인화)을 계승하는 방법이라고 본 것이다.[8] 송수남에
의하면 먹은 모든 색의 시초이고 끝이며, 가장 우주적이고 영원성을 지녔을 뿐만
아니라 극치에 이르면 동양의 선사상과도 맥락이 통한다. 따라서 그에게 수묵은

6　　　송수남, 「수묵실험에 거는 방향설정」, 『공간』, 1983년 9월호; 송수남, 『한국화의 길』(서울: 미진사, 1995).

7　　　송수남, 「수묵실험에 거는 방향설정」, 83–85.

8　　　송수남, 원동석(대담), 「중국화를 보는 우리의 해석」, 『계간미술』, 1984년 여름호, 58–66.

그림6 황창배, 〈무제〉, 1987, 한지에 먹, 분채, 111×145cm. 황창배미술관 소장

한국인의 정서에 가장 잘 부합되고 세계 미술 속에서 한국적인 그림을 펼쳐나가는 데 있어 수묵화만한 것이 없다는 주장으로 전개된다.

당시 대형 전시의 조직과 일련의 글을 통해 수묵운동을 주도해나갔던 송수남은 기존의 동양화가 현대화를 모색하는 방법으로 서구 미술을 차용하는 오류를 범했다고 비판하면서, 주체적 문화 역량의 창출 방법으로 조선 후기 겸재 정선으로부터 근대기 청전 이상범, 소정 변관식으로 이어지는 실경 산수의 계승을 제시하는 한편, '한국화' 용어 사용을 적극적으로 옹호한 이였다. 동시에 1970년대 이후 전개된 서양화단의 흐름, 즉 한국의 단색주의 회화에서 깊은 영향을 받았던 것으로 보인다. 사실 송수남의 논지는 당시 한국 단색주의 회화를 적극 옹호했던 비평가 이일의 논리[9]를 상당 부분 추종하면서 전개되고 있다는 인상이다. 송수남은 1970년대 한국 단색주의 회화가 이제까지의 서양 미술 추종 일변도에서 좀 더 동양적인 과묵한 색채와 뉘앙스, 극소의 표현을 통해 전통문화의 자연관, 정신성, 수묵 회화, 자기 수양, 문인화의 전통을 계승하였고, 이것은 '동양과 서양, 전통과 현대의 이분법을 극복할 수 있는 하나의 방안이었다'라는 주장에 적극 호응하면서 이를 동양화 작업과 연계시키고자 했다고 본다.

송수남의 이 같은 주장과 작업을 이론적으로 옹호한 이는 미술평론가 오광수였다. 그는 1980년대 동양화단의 위기가 서양화적인 작품의 양산이라고 보면서 이에 대한 대안으로 수묵화 운동을 거론했다. 수묵화 운동은 그 같은 현상을 타파하고 우리의 본래적인 것으로 되돌아가자는 자각 현상이었다면서 먹 속에 내재한 한국 고유한 정신세계를 일깨우는 것이 수묵화 작업의 핵심이라고 보았다.[10]

송수남이 재직하고 있던 홍익대학교 출신의 제자들 또한 수묵 작업에 적극 동조했다. 1980년대 송수남과 홍익대학교 출신들을 중심으로 그룹전 등에서 기존의 전통 수묵화에서 벗어나 현대적인 수묵화를 표현하려는 집단적 움직임과 흐름을 '수묵화 운동'이라고 부른다. 사실 이 수묵화 운동에는 1970년대 한국 문화 정책의 주축인 민족주의와 민족 주체성 논의, 국학 운동과 '국풍81'로 이어지는 관변 민족주의의 영향이 분명 짙게 드리워지고 있었다.

1980년대 중반을 지나면서 수묵화 운동은 퇴조하기 시작한다. 수묵화 운동의 적극적인 지지를 보였던 평론가 오광수는 수묵화 운동이 1980년대 중반을 넘기면서 운동으로서의 열기를 잃어가면서 단지 수묵이라는 제한된 매재(媒材)와 그것이 갖는 고답적인 표현의 세계에 갇혀 있다고 지적했다. 당시 젊은 세대의 작가들에게 수묵이

9 이일, 「백색은 생각한다」, 『한국 5인의 작가, 다섯 가지의 흰색』, 전시 도록(도쿄: 도쿄화랑, 1975) 참고.
10 오광수, 『이야기 한국현대미술·한국현대미술 이야기』(서울: 정우사, 1998), 310–311.

그림7 서정태, ‹文字圖, (恥)›, 1988, 종이에 채색. 박영택 제공

지닌 정신성이나 능숙한 방법론이 애초에 무리이거나 한계였다는 것이다.[11]

송수남의 수묵화 운동과 그 논리에 대한 비판은 이미 1980년대 초반부터 이어졌다. 대표적인 이는 미술평론가 유홍준과 윤범모, 박용숙, 강선학, 그리고 김병종, 이호신 작가 등이었다.

미술평론가 유홍준은 수묵화 운동이란 것이 70년대 동양화단의 상업주의를 넘어서고자 한 점에서는 큰 의의를 가질 수는 있지만 단지 매재적 특성의 탐색 과정에 머물렀다는 것이다. 또한 수묵화 운동을 주도했던 송수남의 수묵 실험이란 것이 결국 서구의 모노크롬 회화에서 주장하는 탈이미지의 모색과 동일한 맥락에 불과하며 단시 수묵을 통한 실험에 머물고 있기에 그 작업 자체가 어떤 조형적 발언을 하고 있는지 명확치 않다고도 하였다.[12]

박용숙 역시 송수남의 수묵화가 서구 추상표현주의를 모방하는 것이라면서 '미국적인 것의 변형'[13]을 만들어내고 있는 것에 불과할 수 있다고 지적한다.

박용숙은 수묵화의 기법이 활용될 때에는 반드시 그 예술 사상, 즉 주제에 부수되는 차원에서 머물러야 한다는 것을 강조하고 있다. 따라서 동양화적인 화구 그 자체에서 어떤 미의 심층성을 유도해내려는 것은 잘못이라는 지적이다. 송수남의 경우 화구에서 특수한 마티에르를 찾으려는 의도를 지니고 있다면서 그러한 마티에르를 유럽 회화의 현대적 주제를 표상화하는 데 동원하고 있다고 지적한다. 강선학 또한 수묵화 운동에서 엿보이는 동양화의 추상화 작업이 지닌 한계를 지적하고 있다. 그는 기존의 한국화 추상 작업의 대부분이 서양식 그림 그리기에 그치고 있다고 지적한다. 따라서 그러한 작업들에서 한국화의 전통이나 서양적 추상성을 찾으려는 노력은 무의미한 논의라고 지적한다.[14] 그는 한국화의 추상화란 '한국화의 한국성이 어떻게 추상으로 나타나느냐, 양식화되느냐'가 아니라 '서구의 추상화가 한국인의 사유를 어떻게 나타내며 한국인은 그런 방법을 통해 무엇을 나타내고 있는가'가 되어야 한다고 말한다. 나아가 송수남의 수묵 작업, 특히 ‹붓의 놀림›은 붓의 놀림이라는 자율성, 화면의 자율성, 붓의 자율성, 먹의 자율성에 방기된 의미들이고 조형이며 따라서 그것에서 수묵화 혹은 수묵 정신, 선비 정신 운운하는 것은 과도한 의미 부여일 뿐이라고 지적한다.

1980년대 수묵화 운동 흐름은 일제강점기의 일본화와 광복 후 이어져 온 서양 주도의 미술문화 속에서 우리 전통 미술문화의 확립에 대한 반성적 태도이며

11 오광수, 『한국현대미술사』(파주: 열화당, 2010), 257–259.

12 유홍준, 「중국화・일본화는 이 문제를 어떻게 풀어갔나—전통양식의 붕괴와 재창조 과정」, 『공간』, 1983년 12월호, 103.

13 박용숙, 『한국 현대미술사 이야기』(예경, 2003), 298.

14 강선학, 「현대한국화의 기대지평」, 『현대미술』, 1988년 가을호.

전통회화의 재료인 먹을 통해 우리 것을 찾으려 했던 노력의 일환이었다. 근대기
이상범과 변관식 등에서 이어진 산수화의 전통과 1970년대 현대 산수화에서
나타나는 수묵 중심의 표현에 직접적인 영향을 받으면서 이를 1980년대식 표현을
한 것이다. 동시에 1970년대 단색주의 회화와 서구 현대미술(모더니즘)의 영향권과
아울러 관변 민족주의, 국학 운동 등에서 두루 영향을 받았다고 본다. 그러나
1980년대 수묵화 운동 흐름의 한계는 송수남과 홍익대 중심이라는 한계를 지니고
있었다. 송수남을 중심으로 하는 한국화 분야 내의 세력화가 나타나고 이를 통하여
권력화되어 가는 현상은 결국 다양한 작가들이 참여하여 함께 하지 못하고 따로
나아가게 하였으며, 이에 따라 홍익대를 중심으로 하는 한정된 작가들의 표현에
머물러 수묵화의 흐름의 한계를 낳았다. 아울러 1980년대 수묵화 운동에 대한
체계적이고 설득력 있는 이론이 부재했고 이를 지원해줄 이론가들 역시 거의
부족했다. 결과적으로 수묵의 표현과 성질의 확장을 통해 한국화의 전통성과
현대성을 동시에 획득하고자 했던 수묵화 운동은 그 생명력을 길게 이어가지는
못했다.

6.

1980년대에 이르면 수묵운동의 파고가 드센 가운데서도 박생광이라는 뛰어난
채색화가의 부상과 조명에 힘입는 한편 채색화에 대한 자각과 함께 수묵과
채색이라는 대립 구조에서 탈피하게 되었다. 1984년 봄 문예진흥원 미술회관에서
개최된 «박생광»전은 무속, 탱화, 단청의 색채와 이미지가 일치를 이룬 강열하고
분방한 채색의 세계로 문인 수묵화만을 추구했던 당대 동양화단에 큰 충격을
주었다. 먹을 부분적으로 바탕에 칠하여 표면 질감의 밀도와 표현성을 높이고
강인한 선과 원색이 범람하는 박생광의 화면은 동양화, 한국화, 일본화, 서양화의
구획을 무너뜨림으로써 채색화의 현대적 방향성을 제시했다는 평을 받았다. 그로
인해 1980년대 중반기가 되면 채색화에 대한 자각과 이에 영향 받은 작가들이 대거
등장하기 시작했다. 본격적으로 채색화 시대를 열기 시작한 것은 1985년 중앙대학교
동문들로 구성된 «오늘과 하제를 위한 모색전»의 창립전 이후부터라고 할 수 있다.
이들의 전시는 당시 수묵화 중심의 흐름에서 벗어나려는 시도이자 채색화에 대한
관심을 불러일으키는 계기로 작동했다. 이후 1989년과 1990년대 초반기가 되면서
채색화는 새로운 변모를 꾀하게 되는데, 여기에 전통 채색의 재료뿐만 아니라 석채,
토분, 수채화, 아크릴 물감, 구아슈 등이 혼합되어 사용되면서 이른바 현대회화로서의

그림8 　문봉선. ⟨동리⟩, 1988, 종이에 수묵담채, 180×240cm. 작가 제공

그림9　권기윤, ‹입동날 저물녘›, 1989, 한지에 수묵담채, 90×191cm. 작가 제공

채색화가 적극 표현되었다. 당시 채색화가 안착되었던 중요한 요인 중 하나가 바로 1980년대 초반의 삶의 환경 자체의 변화를 꼽을 수 있을 것이다. 1980년 12월부터 컬러텔레비전이 보급되었고 이는 한국 사회에 '색의 혁명'을 일으키면서 본격적인 소비자본주의 체제로의 편입을 가속화시켰으며 수묵화에 이어 감각적인 채색화 붐의 토대를 조성하였다고 볼 수 있다.

1980년대 화단에서 채색화에 대한 중요성을 거론한 대표적인 평론가는 박용숙이다. 그의 글을 통해 채색에 대한 자각과 함께 수묵 일변도의 동양화단에서 벗어나 채색화를 시도하는 많은 작가들이 대두되었다. 80년대 채색화는 박용숙의 이론에 빚진 바가 컸다. 그는 잡지 『미술세계』를 통해 일련의 채색화 관련 글을 집중적으로 연재하였다. 박용숙은 전통적인 동양화론을 분석하고 수묵화와 채색화의 근본적인 의미를 정초하는 한편 새로운 해석을 통해 우리의 전통미술과 채색화의 관계, 그리고 동시대에 채색화가 요구되는 이유 등을 밝히고 있다.

그는 80년대의 한국화단의 두드러진 특징은 결국 수묵의 감수성에서 소위 채묵이 나타났다는 점이라면서 80년대의 한국화단은 벽화적인 전통으로 회귀했던 것이 특징이고, 그런 움직임은 채색 작업에서 두드러지게 나타났고 소재상으로는 기록적인 의미가 되살아났다는 점을 거론했다. 한편 원동석 역시 수묵 일변도의 동양화단에 이의를 제기하면서 우리 전통미술의 여러 장르에 주목할 것을 요구하였다. 그는 일방적인 수묵화 운동만이 아니라 채색, 벽화, 불화, 민화, 판화 등 다양한 우리의 전통을 활용하고 이를 자유롭게 표출하는 작가 능력이 우선해야 한다고 보았다.[15]

7.

1980년대 후반에 이르면 그간의 동양화 작업에 대한 여러 평가와 논의들이 진행되었다. 공통적으로는 여전히 동양화 장르가 침체되어 있다는 지적, 전통의 현대화가 충분히 이루어지지 못하고 있으며 국적 불명의 그림으로 변해간다는 지적들이었다. 80년대 전반기 화단의 흐름은 대다수가 수묵에 의한 실험 사조로 일관된 듯한 착각을 불러일으킬 정도로 빈번한 전시들이 기획되었다. 80년대 중반을 지나면서 수묵이 보여준 지나친 형식주의와 정신주의에 대한 반발로서 새로운 탈출구를 갈구했던 일련의 청년 세대들이 서양 미술 사조이기는 하지만

15 원동석, 「오늘의 한국화, 전통과 창조의 재검증」, 『미술세계』, 1986년 11월호, 49–51.

그림10 박문종, 〈노동자〉, 1987, 한지에 먹, 134×71cm. 작가 제공
그림11 김호득, 〈폭포〉, 1989, 종이에 수묵담채, 69.5×45.5cm. 박영택 제공

신표현주의나 포스트모던의 일련 자유분방한 흐름들을 적극 수용하였다. 그에 따라 80년대 후반에 이르러서는 편파적인 수묵 일변도의 재료보다는 보다 더 직접적인 감각과 결부된 채색과의 복합적 관계에 흥미를 느끼기 시작하였다. 그러나 이런 작업들 역시 여전히 외형적인 측면에서의 서양 미술의 수용과 그로 인해 그에 상응하는 내용적 토양을 마련하지 못하고 있다는 지적, 그간의 명목론적이고 추상화된 전통 논의에서 벗어나 스스로 자기 작업의 필연성을 추구해야 한다는 목소리가 커졌다. 이처럼 80년대 동양화단은 전통과 현대화, 동양화의 정체성, 수묵과 채색의 관계 및 동양화 작업을 한다는 것이 과연 무엇이며, 어떤 것이어야 하는지에 대한 본격적인 논의와 고민을 안긴 시대였고 그에 관한 여러 모색들이 비로소 가능해졌던 시기였다.

2부
문헌 자료

동양화 젊은 세대의 도전

오광수(미술평론가)

양화 도입 이후 붕괴된 전통적 동양화

동양화를 단순한 과거의 전승적 양식 개념으로
파악할 것이냐 아니면 현대적 조형으로서의 가치
개념으로 볼 것이냐가 오늘날 한국의 동양화가
안고 있는 가장 중심적인 문제인 것 같다. 그런데
아직도 한국을 포함한 동양화권 내의 지역에서
동양화를 단순한 전승 양식으로서만 이해하고
치부하려는 안이하고 소박한 생각이 팽배해 있으며
그렇기 때문에 현대적 조형의 가치 개념으로서의
발전이 그만큼 저해되고 있는 실정이다.

[······]

산수화를 현대적으로 수용한다고 할
때 무엇보다도 먼저 관념으로서가 아니라
사경(寫景)을 통한, 공간의 새로운 해석에서
가능하다는 점을 떠올릴 수 있다. 산수화를
하나의 양식으로 볼 때 그것은 단순한 자연의
묘사는 아니다. 산수화의 중심적 사상이라고
하는 이념미(理念美)를 탈각하고서도 산수화가
하나의 회화 장르로 남을 수 있다는 것은 그 독자의
양식미(樣式美)를 지니고 있기 때문이다. 바로
이 점이 일반적인 개념의 풍경화와 다른 조형적
특수성일뿐 아니라 산수화가 오늘에 남을 수 있는
요인이 된다.

[······] 이른바 40대 이후 산수화가로서 각광을
받은 박대성의 경우, 일견 전통적인 방법에의
밀착을 보이고 있다.

[······]

산수화의 현대적 변용에 적지 않은 암시를
던져주기도 했다. 준(皴)의 방법적 시도도 눈에
띄었으나 무엇보다 어느 한 단면을 통해 전체를
파악하는 포치(布置)의 대담성이 산수화의 인습적
구도 탈피를 기해주었다는 데 주목되었다.

[······]

(출전: 『계간미술』, 1980년 가을호)

동양정신으로서의 오늘
—그룹 토론 시공 동인회

장소: 서울 L화실
일시: '80년 9월 30일 오후 2시
사회: 이경수(시공회 동인)
참석자: 곽석손·변상봉·박윤서·서기원·송형근·
이경수·이종진·이두환·이명수·이철량·정민웅·
조돈구

[……]

변상　대부분 동양화는 전통이라는 허위를
앞세워서 그 정신은 없어지고 표현 양식만이
전수되고 있는 상태가 미래지향적인 면에서 매우
어두운 느낌을 주고 있는데요. 전통이라는 정신적
요소는 시대의 변화에 따라서 달라지고 그 양식만
나타나는데 이것은 작가의 자기 철학이 결여되는
데서 나오는 것이 아닐까요.

송형　기존 동양화를 하는 사람들은 표현
양식에만 너무 얽매여 자연성과 현실성의 조화가
결여된 것이 가장 큰 문제인데 이것은 종적인
사고의 양식은 있으나 횡적인 리얼리티가 결여된
데서 온다고 생각합니다.

이명　기존 동양화에 있어서 아카데믹한
분위기를 설정하고 내적인 갈등 없이 안일한 작품
태도에서 대중과 영합하려는 측면이 있는데 이것은
작가의 윤리관의 부재에서 오는 것이 아닌가
생각됩니다. 동양화가 현대회화로서의 딜레마에서
헤어날 수 있는 길은 동양 정신의 재확립과 종래의
표현 기법의 과감한 부정이 필요하다고 봅니다.

[……]

서기　동양화는 민족성에 따른 영혼이라고
생각합니다. 영혼 즉 정신을 바탕으로 하는 기존
동양화로 계속 발전할 수 있는 방향이 있고, 또 한
방법으로서 정신적인 면에 바탕을 두되 재래식
표현 양식을 거부하는 일군의 작가들이 있습니다.
저는 이런 민족혼에 바탕을 두고 제작하는 것이
동양화의 현대화가 아닐까 생각합니다.

이명　현대 동양화는 새 질서를 확립해야
하는데 우리 젊은 사람들은 기존 동양화의 양식적
방법론에 도전해야 할 것입니다. 이것은 기존
동양화의 표현 양식을 거부하고 동시에 하나의
회화 개념으로 사고할 때 진정한 의미의 동양화의
오늘이 정립될 수 있다고 봅니다.

　한국인이라는 정신적 방법론이란 그 심상에서
고전으로서의 전통적 양식을 재현 또는 의도적으로
표출하려는 태도보다는 한국인이라는 심상의
바탕 위에 서양화의 기법 또는 양식을 받아들이는
방법이 오늘의 한국화 내지는 오늘의 동양화
정립의 과감한 방법이 아닐까 생각합니다.

정민　[……] 동양화는 서양화와는 다르게
포괄적인 정신을 갖고 있습니다.

　[……] 현대 동양화가 가져야 할 것은 포괄적인
정신, [……] 기존 동양화가 일반적으로 갖고 있는
소재와 기법의 탈피가 진정한 동양화가 정립될 수
있는 길이라고 봅니다.

변상　[……] 지금의 동양화가 나아갈 길은 정신
수양으로서 이루어질 수 있는 우주 무한의 추상
이치를 깨달아 한 폭의 작은 작품 속에 소우주를
표현해야 한다고 생각합니다.

이철　변 선생님이 동양 회화의 전통 사상으로
'무위 사상', '선(禪) 사상'을 말씀하셨는데 거기에
저는 '선비 사상'을 들고 싶습니다. 이것은 서구의
물질주의나 합리주의가 아니라 어디까지나
이상주의며 우주적입니다. 말하자면 우주와 자신의
합일을 추구하는 연아일치(然我一致)를 추구하는
것이지요. 이는 다분히 추상적인 개념이 들어
있다고 봅니다. 그래서 현대 동양화의 추상운동을

서양의 추상운동 개념에서 이해하려 들면 큰 잘못입니다. [······]

이경 [······] 동양화의 사의적(寫意的) 면이나 격(格)이 동양 정신의 표상이라는 측면에서, 재래적인 표현 양식의 과감한 부정이 동양 정신의 표출로서의 방법이라고 생각합니다. 동양 정신의 미래지향성을 위해서 격의 차원에서 고전에서 보듯 선비 사상의 비사회성에 둘 것이 아니라 사고의 대중화 내지는 속화(俗化)로 유도해야 하며 리얼리티의 강조로 조명해볼 필요를 느낍니다. 결국 동양 정신의 '격'의 성격을 속성(俗性)으로 낙하시킴으로써 품격의 확대 및 확산으로 방법론을 찾아보자는 것이지요. [······]

변상 [······] 눈에 보이는 어떠한 상형(常形) 보다는 내면의 정신, 말하자면 보이는 형태 속에 숨어 있는 무형(無形)으로서의 기운(氣韻), 다시 말해 영적 형태인 논리를 연구함으로써 유형(有形)에서 무형으로 표출될 수 있는 심안(心眼)으로서의 자기 철학을 가져야 될 것입니다.

[······]

이명 [······] 저는 동양화라는 말 자체를 거부하고 싶고 하나의 회화 개념으로 포괄성 있게 넓혀야 한다고 생각해요. [······]

이철 [······] 서양의 추상운동에서 우리가 자극을 받긴 했지만 동양화의 이미지 작업을 서양화의 발상에서 출발한다는 것은 매우 위험합니다. 그래서 우리는 전통회화의 전개 과정 속에서 오늘의 당위성을 찾아야 한다고 생각합니다.

[······]

조돈 [······] 일반적으로 느끼고 있는 동양화라면 가장 기초적인 이미지인 산수·화훼 또는

문인화류를 들 수 있는데 모두 좋습니다. 그러나 이러한 소재들이 지금 우리가 느끼고 있는 상황과 과연 어떠한 현실성을 나타낼 수 있느냐 하는 문제가 있습니다.

[······]

이철 [······] 묵(墨)색이라는 단순한 의미를 벗어나 오랫동안 동양 민족의 심상을 대변해오고 있는 그 재료를 오늘이라는 현실 위에 올려보자는 것입니다. 그래서 먹으로 표현되어지던 여러 형식을 제거하여 순수한 그 자체를 조명하고 또 먹이 화선지와의 만남에서만 그 존재를 부여받게 되는 것이 아닌 나와 먹과의 순수한 만남을 이루자는 것이지요. 다시 말하면 먹색 그것은 곧 나의 이미지가 되는 것입니다.

이경 나의 작업은 동양 정신에 뿌리를 두고 있는 오늘의 리얼리티를 조명해보려 합니다. 그러나 발상 자체는 전통적 양식을 초극하려고 합니다. 재료 자체를 생활 속에서 찾으려는 거지요.

[······]

이경 [······] 우리는 일단 동양 정신과 전통으로서의 동양화를 동시에 의식해야 할 입장에서 실험성을 강조해야 하겠으며 동양이기 전에 회화로서의 확산된 자세로서 양화(洋畫)적인 면이나 조각적인 면 등 종합적으로 교류하여 폭넓은 회화로 개방되기를 원합니다. (정리: 이경수)

(출전: 『공간』, 1980년 11월호)

일제 식민잔재를 청산하는 길

김윤수, 문명대, 박용숙, 안휘준, 이경성, 이구열,
임종국, 정양모, 최순우

한국미술의 비극적인 재출발

1

우리 근대 및 현대미술은 두 차례의 비극적
출발을 맞는다. 첫 번째는 구한말 개화기. 어쩔 수
없이 밀려오는 서구 문명을 받아들이지 않을 수
없었다. 그러나 그것을 우리는 일본이라는 창구를
통해서였고, 더욱이 새로운 민족미술을 창조하려는
선구자들이 아니라 망국의 한을 술로 달래듯
예술에 빠지기를 원했던 유랑객 같은 자세의
화가들에 의해 이루어졌다. 그것이 근대미술의
비극적인 출발이었다.

그리고 이 출발은 일제하의 식민지에서
전개됐다. [......] 태평양전쟁이 일어날 때에는 또
미술가들이 황국신민으로서 봉사될 것이 강요됐고
수많은 미술가들이 그렇게 하였다.

이런 비극이 8·15 해방과 더불어 청산되야
('청산돼야'의 오기—편집자) 했었다는 것은
당연한 논리의 귀결이었다. 그러나 이 문제는 여러
상황의 변화 속에서 묻혀버리고 정부 수립 후 우리
미술계가, 국전이라는 관(官)의 비호 아래 식민지적
사고에 굳은 작가들에 의해 이끌어졌다는 사실은
우리 미술의 비극적인 재출발이었던 것이다.

[......]

3

식민 잔재를 청산하는 길은 참된 우리의
미술문화를 창조하는 길밖에 없다. 그리고
여기서는 일제의 식민 잔재뿐만 아니라 새로운
서구의 식민 잔재를 고려하지 않으면 안 된다. 특히
현대미술에서 일본의 영향이란 극히 우려할 정도에
이르렀다. [......]

현대미술에 있어서는 항시 전통과 현대, 민족과
세계라는 두 모순의 갈등이 있다. 전통에 얽매이면
구식이 되고, 이것을 무시하면 뿌리가 없어진다.
전통만 고수하면 세계에서 고립되고, 세계의
사조에 민감하면 자신을 상실하게 된다.

여기서 우리의 작가들이 지켜야 할 가장 중요한
자세는 작가로서의 뚜렷한 의식을 가져야 한다는
점이다. 시류에 휘말리지 않는 것도, 자기를
상실하지 않는 것도 바로 이런 의식의 확립에서
비롯된다. 전통이란 것도 고정된 것이 아니라
시대와 함께 흐르면서 새로운 전통을 낳고 있다는
사실을 감안한다면 그리 어려운 문제만은 아닌
것이다.

[......]

일제 식민 잔재의 청산은 이와 같이 당당한
우리의 문화를 찾자는 노력일 따름이다.

일본미술의 이입 과정

도입기의 일본 영향들

오늘날의 미술이 처한 당면 문제로 제기되는
하나의 단면은 진부하고 비개성적인 사실주의,
혹은 자연주의의 무비판적인 옹호나 사회적
인정에서 보여진다. 그 배경은 지금까지 계속되는
일제 식민 시대의 교육의 잔재이다. 그리고
전통회화 분야에서 일본화의 취향과 수법을

분별력 없는 하나의 표현 형식으로 원용하고 있는 채색화의 문제 역시 과거의 식민 시대와 연결되는 측면이라고 할 수 있다. 식민지 상황에서 유형·무형으로 또는 직접·간접으로 일본색이 침투되고 강요된 실상은 어쩔 수 없는 일이었으나, 해방된 지 40년에 이르면서까지 아직도 미술계 일각에서 식민 잔재를 거론하는 것조차가 부끄러운 일이다.

[······]

사실 오늘의 시점에서 일본과의 어떤 비판적 단면 외에 구미(歐美) 조류(潮流)의 미술 형식과 국제적 성향의 현대적 방법론의 무분별한 영합 및 추종 등도 한국 미술의 진정한 자주적 전개에 많은 문제점이 되고 있다. 그러한 모든 문제점의 극복은 결국 참다운 창조적 미술가들의 순수한 작품 행위와 한국인으로서의 특질적 감성 및 정신적 발휘에서만 가능한 일이다.

미술교육에 끼친 엄청난 피해들

자랑처럼 된 선전 입상 경력

일제 식민 잔재가 존속되는 한 우리의 주체적인 미술문화는 정립될 수 없다. 어떤 면에서는 이것의 청산이야말로 세계 미술 속에서 한국 미술이 펼쳐질 수 있는 유일한 길이다. 더욱이 식민지 잔재가 한국 현대미술에 있어서도 여전히 예속적인 요인으로 작용하고 있다는 점에서 그 심각성을 더하고 있다.

여러 가지 잔재 유형 중 가장 심각한 것은 미술교육이다. 오늘날 우리나라 대학에서의 미술교육 방식은 대부분이 일제의 방식을 답습하고 있다. 일본인들의 작가 교육은 언제나 '장이' 교육에만 치중하였다. 한 작가로서의 의식— 예술적 의식, 역사의식, 현실 의식—을 차단하여

철학의 빈곤을 자초케 했던 것이다.

[······]

일본 재료를 일본화 기법으로 그리는 일 어느 분야보다도 두드러지는 것은 동양화에서 특히 채색화 부문이다. 강렬한 채색주의— 우끼요에(浮世畵)의 평면화법, 국수주의적인 소재의 전면 확대, 전통적 원근법의 퇴색 등이 그 구체적인 내용이다. 박생광, 천경자 등을 비롯한 일련의 채색화가들이 서구의 근대정신을 채색화에서 실현했다고 평가하기 주저되는 이유 중의 하나는 이런 점 때문이었다.

[······]

황국신민화 시절의 미술계

중일전쟁 이후의 화단의 분위기는 구본웅 집필인 『사변과 미술인』(每新 1940. 7. 9)에 잘 표현되어 있다. 그 1절을 아래에 옮기면,

> "······ 미술인은 또한 뜻과 기(技)를 다하여 온 것은 말할 바 없으며, 혹은 종군 화가로써 성전을 채취(彩取)하며, 혹은 시국을 말하는 화건(畵巾)을 지음으로써 뚜렷한 성전(聖戰) 미술을 낳게까지 되어온 것이 금일의 미술계이며 3년간의 미술 동향이었다. ······ 금일의 전쟁은 선전전이 큰 역할을 하는 터이라······ 미술이 가진 바 수단이 곧 일종의 무기화하는 감까지 있음은 미술인으로서 다행히 여기는 바이다. ······ 미술인이여! 우리는 황국신민이다. 가진 바 기능을 다하여 군국(君國)에 보(報)할 것이다."

즉, 전쟁 이래 미술계에 부하된 과제는 황민으로서의 신도 실천(臣道實踐)의 미술과, 성전 완수를 위한 '무기로서의 미술'의 생산이었다.

[······]

이리하여 1937-40년의 화단에서는 일인 또는 조선인·일인 합동의 성전(聖戰)미술진(40.7), 총후(銃後)미술전(43.11), 결전(決戰)미술전(44.3), 해양국방미술전(45.7) 같은 것이 시대적 각광을 받고 있었다. 미술인들의 이러한 대일 타협은 이완용 등의 재정적 후원으로 서화미술원을 운영하면서 그를 회장으로 추대하던 일제하 화단의 비리(非理)의 소치가 아니었을까? 고결해야 할 예술 활동이 이런 비리에 의해서 오염되는 한 화폭의 미는 도리 없이 퇴색하고 말 것이다. 만일에라도 한국의 미술계에 현실 타협의 안이한 자세가 있다면, 돈과 권세와 속된 명예로 창조성을 파는 비리의 풍토가 있다면, 필자는 그것이야말로 청산되어야 할 일제의 잔재라고 감히 지적하고 싶은 것이다.

민족미술을 위한 지상의 과제

1. 일제 식민지 기간 문화 일반에서와 마찬가지로 우리나라의 미술은 일본 미술에 거의 압도되어 말살된 상태였으므로 우리나라적인 미술을 다시 회복해야 된다는 것은 지상의 과제임.
2. 식민지 시대의 끝남(終息)과 동시에 우리 미술에 대한 자기성찰과 식민지 미술에 대한 가혹한 비판을 거쳐야만 새로운 우리의 미술을 창조할 수 있을 것인데도 이러한 과정이 아직까지 이루어지지 않았으므로 때늦은 느낌이 있다 하더라도 이러한 과정을 겪어야 할 것임.
3. 잘못된 자기성찰과 비판의 과정이 생략된

채 서구 미술의 무질서한 도입으로 큰 혼란이 초래되었고, 이러한 현상은 다시 일본과의 문화 교류가 이루어지면서 교류전이라는 명목으로 일본화된 전시회를 일본에서 갖는 등 신식민지적 경향이 나타나고 있다. 이런 크게 우려할 만한 사태가 벌어지고 있기 때문에 식민 잔재의 청산은 우리 미술의 참된 발전을 위한 선결 과제라고 생각된다.

[······]

우리의 미감을 회복하는 길

문(問) I에 대하여

일제 식민 잔재의 청산이라는 과제가 우리 미술계에 시급히 요청되는 이유는 다음과 같이 지적될 수 있다.

첫째는 우리의 근대·현대미술이 외래문화에 대한 우리 자신의 주체적·선별적인 수용이 아니라 일제에 의한 타율적이고 강압적인 방법에 의해 심어진 것이라는 점이다. 그 결과 우리의 미술이나 문화를 긍정적으로 발전시키지 못하고 부정적인 측면이 과장·왜곡시키게 되었기 때문이다.

둘째는 우리나라 또는 우리 민족이 지니고 있는 독자적인 미의식이나 미감을 혼탁시키고 이로 인해 참된 민족미술 양식을 형성하는 데 지대한 악영향을 미쳤기 때문이다.

셋째는 식민지 잔재가 몸에 배인 작가들이 후세의 교육을 담당함으로써 미술교육에 미친 악영향 또한 무시할 수 없기 때문이다. 따라서 식민지적 잔재로부터 자유로이 벗어날 수 있던 젊은 세대까지도 은연중에 작가 정신과 미술 양식에 있어서 피해를 보고 있는 실정이라는 점에서 이 문제는 우리 미술 발전을 위해 반드시 풀어야 할 지상의 과제인 것이다.

문(問) II에 대하여

청산되어야 할 잔재 범위를 구체적으로 살펴보면 첫째는 일제하에 미술교육을 받고 그것을 주체적인 반성 없이 맹목적으로 추종하고 후세에 전수한 작가들의 작품과 그 영향은 반드시 청산돼야 한다. 둘째는 선전을 통해 작가로서 입신출세를 하면서 우리 것을 찾지 않고 오히려 외면했던 일본화된 양식을 추종한 작가의 양식이다. 셋째는 일본 남화(南畫)와 채색화, 그리고 일본에서 정착됐던 인상파 아류의 유화 찌꺼기를 추종하는 작가들을 지적할 수 있다.

[……]

문(問) IV에 대하여

식민 잔재를 청산하는 길은 우선 전통미술에 대한 정당하고 철저한 교육을 시행하는 길이다. 이것은 이론과 실기 양면에서 같이 이루어져야 할 것이다.

둘째는 한국, 중국, 일본 3국의 미술을 이론 교육을 통하여 정확하게 그 특성을 파악하도록 하는 것이다. 그리고 이 이론 교육이란 어디까지나 미술사와 미술이론 전문가들에게 일임해야 할 것이다.

[……]

넷째는 일본화풍을 구사하는 작가들을 철저히 비판할 수 있는 미술평론의 정상화가 요구된다. 사실상 이상의 수많은 문제들은 비평의 부재라는 풍토 때문에 감춰지고 오히려 커왔다고 말해도 과언이 아니다. 평론이 올바른 방향 감각을 잃고 작가들의 작업에 대한 시녀로 끌려다니며 예술적 모순과 과부족을 눈감아주고 주례사와 같은 비평을 일삼는 한 이 문제의 해결책은 보이지 않는다.

[……]

우리 미술의 정통성

[……]

우리가 참된 민족미술을 확립하기 위해서는 우리 미술의 정통성이 무엇인가를 탐구하며, 다시 찾아내고 또 그것에 깊은 뿌리를 내리면서 당당한 창작 자세를 다져가는 길이다.

[……]

우리 미술문화의 정통성은 확고한 주체성과 외래문화에 대한 포용력에서 찾아볼 수 있다.

[……]

오늘의 우리 미술이 바람직한 방향으로 발전해나가는 데 일제 식민 잔재를 명확히 따지는 일은 바로 이와 같은 우리 미술의 정통성을 확립해가려는 큰 흐름 속에서 진단되어야 할 것이다. [……]

일제 식민사관이 남긴 것

우리 미술문화에서 일제 식민 잔재를 청산하자는 생각은 우리 문화의 독자성을 확립하는 의식의 발현인 셈이다. 그리고 우리는 문화 민족으로서의 전통을 갖고 있었는데 일제의 식민 지배하에서 이것을 잃어버렸다는 사실과, 민족의 독자성 없이는 세계 미술 무대에 설 발판이 없다는 자각의 소산이다.

[……]

잃어버린 우리의 미의식을 회복하고 독자적인

미술문화를 창조해가려면 무엇보다도 '우리의
것'에 대한 참된 이해가 선행되어야 한다.

[······]

　자기 문화에 대한 자신감을 상실하고, 그로
인해 자신의 예술과 삶을 어떤 토대 위에서 세워갈
것인가를 확립하지 못하는 한 참된 민족미술의
전통이 계승되고 창조되기 힘들다는 점이다.
일제의 왜곡된 교육과 고정관념에 젖어 있는
세대건, 전통의 단절을 뼈저리게 느끼는 세대건
지금 우리는 과거와 현재를 정확하게 파악하려는
노력이 절대적으로 필요한 것이다. 일제 식민
잔재를 청산하려는 노력에서 우리가 기본적으로
취해야 할 자세는 바로 이런 자기 확신일 것이다.

(출전: 『계간미술』, 1983년 봄호)

수묵실험에 거는 방향설정

송수남(홍대 교수)

[······]

　한국화는 조선조가 막을 내리면서 완전히
낙후한 회화 양식으로 그 명맥을 유지해온 듯한
인상을 주고 있는데, 그것은 한국화의 양식적
특성이 근대적인 체제로의 전환을 꾀하지 못한 채
계속 전대적(前代的)인 사고의 유지를 고집해온
데서 그 원인을 발견할 수 있다. 새로운 가치의
전환에 대응하지 못하고 과거에 안주하려는
무기력한 자세가 오늘의 한국화를 전반적으로
낙후시킨 가장 커다란 요인으로 지적될 수 있다.

[······]

　한국화의 근원적인 문제점으로 먼저 손꼽을
수 있는 것은 바로 이 의식의 문제라고 해도
과언이 아니다. 적어도 양화가들의 경우나 나아가
실험적인 경향의 작가들에게서 찾을 수 있는 강한
전문 의식은 불행히도 한국화 분야에선 빈약한
편이다. [······]

채색화의 오해

우선 전문성의 결여는 회화가 갖추어야 할
기술적인 문제의 낙후를 초래했다. 그 가운데

재료의 문제는 한국화의 발전에 쐐기를 박은
결정적인 것으로 간주된다.

[……]

실경 산수의 붐과 리얼리즘 정신

한국화에 대한 새로운 자각과 인식이 이루어진
것은 70년대가 아닌가 생각된다. 70년대는 한국화
분야에서는 중요한 연대로 간주된다. 이 70년대는
묘하게도 경제 성장이 눈부시게 이루어진 시대라고
할 수 있겠는데, 미술 작품에 대한 전반적인 교양의
수준도 여기에서 비롯된 듯, 과거 어느 때보다도
활발한 미술 붐이 형성되었다. 그중에서도
한국화는 미술품의 대명사처럼 각광을 받았고 그런
연고로 해서 한국화의 대중적 수요가 놀랄 만한
경지까지 팽창되었다.

[……]

　70년대는 한국화에 대한 강한 관심이 노출된
시대로, 이는 일련의 국학(國學) 붐과 병행되는
현상으로 간주할 수 있을 것 같다. 우리의 뿌리를
찾는 작업은 회화 분야에서의 우리 그림에 대한
새로운 인식을 초래하게 된 것이란 이야기다.
　한국화에 대한 관심의 부상과 더불어 각광을
받기 시작한 것이 이른바 실경 산수이다.

[……]

　실경 산수가 크게 환영을 받기 시작한
배경에는 이상에서 언급한 바와 같은 국학 붐과
일맥상통하는 바가 있으나 또 다른 면에서
리얼리즘 정신의 한국적인 성찰이라고 할 수 있을
듯하다.

[……]

　현실을 있는 그대로 그린다는 스케치 사상은
어떻게 보면 서구적인 조형 방법의 영향이 아닌가
본다. 특히 젊은 세대의 현실경에선 그 구성
방법이 서구적인 조형의 연장에 놓여 있는 경우가
많은 것을 볼 수 있는데 단순히 동양화의 재료를
사용했을 뿐이지 시각이라든지 방법은 고스란히
서구적이라고밖에 말할 수 없다.

[……]

소재의 빈곤

[……] 한국화가 극심한 침체에 빠져 있다든가
정신의 빈곤을 노출하고 있다는 이야기는 달리
찾을 필요 없이 이 소재의 한결같음에서 쉽게 찾을
수 있다.

[……]

수묵 실험의 가능성

[……] 70년대에 이르기까지 몇몇 선배 작가들의
실경 산수는 동양화의 가장 기본적 요체라고 할
수 있는 수묵과 운필(運筆)의 가능성을 여러모로
시사해 보인 것이었다. 그러니까 우리의 산하를
모티브로 한 현실적 관심에서 더욱 진전되어 먹과
운필을 통해 형성되는 한국화의 정신적 요체가
무엇인가 하는 데로 발전되었다고 볼 수 있다.
　따라서 근간에 펼쳐지고 있는 수묵 실험의
경향은 어떤 소재를 다루는가 하는 내용보다 수묵
자체가 어떻게 회화적 내용과 동시에 형식이 될
수 있는가 하는 실험으로 보아야 할 것 같으며,

그러한 과정을 통해 조선조를 관류해온 격조 높은 정신의 세계의 현대적 맥락을 구축하자는 운동으로 간파해야 할 것 같다.

(출전:『공간』, 1983년 9월호)

한국 현대 수묵의 향방고(向方考)

김병종(한국화가 · 평론가)

[……]

오늘날 '한국화'는 동양화, 혹은 지필묵에 의해 표현된 어떤 종류의 회화의 치환된 의미로 명명되어가고 있음이 거의 기정사실화되고 있다. 그리고 차츰 '동양화'라는 냉칭은 낡은 어법이거나 주체성을 상실한 시대의 유물쯤으로 받아들여지면서 '한국화'라는 명제가 속속 파장되고 특히 전후의 한글세대에게 있어서 이는 더욱 그러한 것이다.

[……]

화단의 내부적 고충이나 시대적 상황 윤리에 대한 문제적 각성 없이 천편일률 기계적으로 그려지는 도제식 전승 산수화나 화조화 역시 오늘날 '한국화'라는 명제를 달고 있고, '오늘의 한국화'에서 이런 류의 그림을 배제시킬 현실적 입각지가 또한 마련되지 못하고 있기 때문이다.

[……]

소위 동양화의 새로운 미감과 시대감각에 맞는 계승 발전이라는 명제 속에 저 '동양적 정신성'에 '서구적 방법론' 같은 서양 미술과의 절충을 꾀하는 착상을 불러일으키기도 하였다.

[……]

비평 체계의 황폐화도 이 회화의 약점이었다. 우리 동양화는 유독 창작과 비평이 관성적으로 상응하여 작용되지 못하고 만성적으로 격리되어 자라온 지적 미감아(未感兒)인 셈이었다. 비평이 고유한 시방식(視方式)에 의한 동양 회화의 독자적 생성 법칙과 가치 체계를 제대로 요해(了解), 주도하지 못한 상태에서는 현대적 미감과 상황 의식에만 민감하거나 언피(言皮)의 단계를 못 벗어나는 고착된 낡은 시각과 교양주의적 논평으로 시종되어옴으로써 창작의 행선(行先)을 제대로 주도하지 못한 감이 있는 것이다.

[……]

80년대에 접어들면서 문화 전반에 걸친 자주성과 주체성 회복의 기운에 편승, 우리 화단 일각에서는 청년 세대를 중심으로 하여 하나의 자구책으로서 '수묵'으로부터 동양화의 본령과 민족회화의 정통성을 찾자는 움직임이 일어나면서 수묵의 현대적 조형의 모색이 집중적으로 탐색되기 시작하였으며, 더욱이 지루하고 창의력 없는 유물적 관념 산수의 세계를 탈피하고 실재하는 삶의 현장들을 찾아 화폭에 담아보려는 의지가 팽배해지면서 실경주의(實景主義)가 급격히 대두되기에 이르른 것이다. 특히 그 실경 중에는 산수보다는 도회적 풍정(風情)을 묘사한 작품들이 많아서 난해한 한시를 제발(題跋)로 하는 등의 부담감이 일단 사라짐으로 해서 더 환영을 받게 된 것이 아닌가 생각되어지는 것이다.

[……]

동양 정신과 동양화의 세계를 논함에 있어 수묵이야말로 한 중요한 모멘트이자 건너뛸 수 없는 기본 항(項)이며 수묵의 잠재적 조형성을 오늘의 현실 비평 위에서 재조명함으로써 시대적 미감에 맞는 예술로 재창조하려는 동기에서 비롯된 의지는 환영하여 마지않을 일이었다.

[……]

화선지 위의 먹만을 일별할 뿐, 그 먹의 제각기 다른 특성이나 숙련의 정도, 정신성의 우열 등을 읽어내지 못한다면 수묵을 예찬하는 아무리 많은 글이라 할지라도 진정한 의미에서 수묵 예술의 보다 바람직한 미래를 위해 보탬이 될 수 없을 것임이 필지(必至)이다. 우리에게 필요한 것은 수묵 예술의 내부에 들어가서 이를 치밀하게 판별, 해독, 평가하는 작업일 것이다. 오늘의 수묵화가 진정한 민족예술의 맥을 잇고 그 진수를 다하기 위해서는 이런 문필의 힘에 의한 이론과 방향의 제시야말로 보다 확실한 창작의 원심적 자양이 될 것이기 때문이다.

나는 오늘의 수묵이 그 진행에 있어서 지나치게 매체적, 재료적 특성을 현시(顯示)하는 쪽으로만 가고 있지 않나 생각을 해보게 된다. 이것은 과거에 지나치게 정신면을 강조함으로써 진취적으로 화면의 조형 의식과 대결하기를 주저하게 하였던 경우와 유사한 딜레마를 예견케 하는 것이다.

묵은 본디 질료적 측면보다는 그 성격상 정신성이 강한 재료이다. 때문에 질료적 성격을 아무리 확장시켜나간다 해도 정신적 알맹이가 없을 때는 생명력이 짧을 것임이 필지이다. [……] 오늘의 수묵화는 반대로 그 정신적 중압을 떨치고 잠재적인 수묵의 조형적 가능성을 타진하는 쪽으로 경도되면서 주로 묵을 재료와 방법 차원에서 고구(考究)하게 되었고 정신적 심도에 부실한 채 수묵이라는 테제 자체에 구속당한 반대급부를 낳기에 이른 것이다.

수묵의 특장은 바로 그것이 지닌 유현하고 깊은 정신성에 있다. 수묵이 처음부터 형사(形似)보다는 사물의 본질을 작가의 독자적 정신으로 투사하여 재창조, 재구성하는 사의성(寫意性)을 중시한 것도 바로 이 때문이다.

[……]

묵은 주지하다시피 서구의 드로잉에 쓰이는 검정색 안료가 아니며 만상(萬象)의 제색(諸色)을 그 안에 모두 함유한 태허간(太虛間)의 표표(縹縹)한 현색(玄色)인 것이다. 그것은 "혼(魂)과 백(魄)을 하나로 집중시켜 흩어지지 않고 기(氣)를 전일(專一)하게 하기 위해"[7] 무색의 경지에서 일차적 시지각에 닿는 현란한 색을 배제하고 초극함으로써 오히려 만색(萬色)을 포용하려 한 것이다. 그리하여 그것은 단일하면서도 용필(用筆) 여하에 따라 육채(六彩)로 변환되고[8] 그 속에 신기(神氣)와 묘리(妙理)가 잠재적으로 생동하며 오색(五色)을 갖춘 득의의 상태에 이를 수 있는[9] 것이다. 우리가 묵을 신봉하는 이유가 여기에 있다.

[……]

지나간 시대의 한때, 서구 문명의 과도한 이입 속에서 문화 전반에 걸쳐 우리 것을 푸대접하던 아픈 풍조로부터 소위 수묵운동은 쇠퇴일로에 있던 민족회화의 기점을 수묵으로부터 찾고 특히 방향 감각 없이 우왕좌왕하던 상당수 젊은 동양화 세대에게 수묵 예술이 우리 미술의 진수임을 자각케 하는 계기를 이룬 바 있다. 그러나 수묵의 열기는 지금 단단한 회화적 내실에 이르기보다는 시위적인 단계에서 주춤하고 있는 것처럼 보인다.

주)

7 상게서[노자, 『道德經』], 十章 "載營 魂魄抱一能無離乎專氣致柔 ……"
8 淸唐岱, 『繪事發微』, "墨色之中 分爲六彩 何爲六彩, 墨白乾混濃淡是也."
9 唐, 張彦遠, 『歷代名畫記』, "…… 是故運黑而五色具謂之得意, 意在五色則物象乖矣."

(출전: 『공간』, 1983년 11월호)

중국화·일본화는 이 문제를 어떻게 풀어갔나
—전통 양식의 붕괴와 재창조 과정

유홍준(미술평론가)

[······]

한국화와 중국화는 지역적인 구분이지 그 양식상이나 미학의 차이를 얘기하는 것이 아니다. 그것은 서양화가 들어오기 이전의 동양 사회에 존재했던 전통회화 양식을 말하는 것일 따름이다. 우리가 그동안 사용해온 동양화라는 말을 거부하고 한국화라는 단어를 택하는 것은 다만 민족적 자존심 때문인 것이다.

[······]

(출전:『공간』, 1983년 12월호)

전통적 미의식의 한계와 그 가능성

박용숙(미술평론가)

[······]

'왕조형'과 '제정형'의 문제

왕조형(王朝型)의 미술이 유교를 대표하고 제정형(祭政型)의 미술이 무교나 불교를 대표한다고 말하는 것은 일반론에 해당하는 것이고 표현 양식으로 볼 때는 개방적인 것과 음폐적인 것으로 분류할 수 있게 된다. 개방적인 것은 진리가 표현 수단(미술)에 의해 확실하게 재현될 수 있다고 믿는 것이고 음폐적인 것은 표현이 본질적으로 하나의 방편이고 모든 진리는 재현에 의해서가 아니라, 상징으로 존재한다고 믿는 입장이다.

[······]

통일 신라 시대 이후에 음폐적인 기풍은 사라지고, 점차 개방적인 기풍이 기승하였으며 조선조에 이르러서는 하나의 반성 불가능한 전형으로 정착되고 말았다. 그래서 미술은 진리 자체를 대상화하는 작업이고 먹(墨)과 화선지는 만고불변의 수단으로 고착되고 말았다. [······] 수묵화가 본질적으로 서화일치 사상에 바탕을 두었고, 화제(畵題)와 그림이 켄바인이 되는 것도 그 점을 뒷받침해준다. 불립문자(不立文字)라는

뜻은 글자만이 아니라, 그림까지도 포함되는 것이고 보면 본질적으로 진리 그 자체의 체험은 수묵에서 얻어질 수가 없다. 그러나 중요한 점은 왕조형의 문화가 이런 방편 작업을 아무런 이의 없이 진행해왔다는 사실이며 따라서 수묵화의 거부는 곧 왕조문화에 대한 거부를 뜻하는 것이고, 그런 점을 극복하기 위해서는 제정형의 문화에 복귀하던가, 수묵화의 양식을 파괴히며 새로운 수묵 양식을 창조해야 한다. 그 어느 쪽의 변화도 우리에게서 일어나지 않았다는 것은 본질적으로 수묵의 방법에서 긍정과 부정의 논리가 의식되지 않았다는 것이고, 그림을 그리는 작업이 진지하게 진리를 대상화하려는 피나는 노력에서가 아니라, 현실적인, 혹은 제도적인 요구에 응하기 위한 단순한 과정에 의해 진행되었음을 보여준다.

[……]

실제로 전통 문제에 대한 논의나 작품 해석상의 시각에서 보다 문제의 핵심에 진일보하게 된 것은 60년대의 소위 묵림화회가 펼쳐 보인 묵염(번지기)의 새 시도와 70년대에 활발하게 전개되었던 흑백의 소위 모노크롬 양식에서 나타났으며 80년대에 들어서면서 그것은 기(氣)의 해석으로 발전하기에 이르른다. 묵림회나 소위 모노크롬 일파의 분위기가 불교적인 존재론에 근거하였다면 묵을 기 사상으로 해석한 80년대의 몇 작가들은 성리학에 근거를 둔 것이라고 할 수 있다. 그러나 그 모두가 음폐적인 것이 아니라, 진리 자체를 대상화하려는 재현 의욕에 기존하였다는 점에서 모두가 '왕조형'임을 알 수 있다. 그러나 문제는 묵과 기를 해석하는 입장이 어디까지나 서구적인 문맥에 의존하고 있다는 데 또 하나의 문제가 있다.

[……]

묵이 죽음이라거나 재라고 한 것은 화가의 마음으로 죽어야 한다는 뜻이고 묵에서 자신의 존재 이유를 발견하고 그것을 깨우치기 위해서는 세속적인 욕망쯤은 이겨내야 한다는 뜻이지만 그 어원 속에는 '기운생동(氣韻生動)'에서 보는 것처럼 자연학적이고 물리적인 대상을 문제 삼고 있는 측면이 있다. 맹자가 묵을 가리켜 기색이 나타나기 이전의 것(氣色不也)이고 그 뜻이 깊다(而深墨)라고 한 것도 그 점을 암시한다. 기색이 나타나기 이전이란 말은 두 가지 기가 발현하기 이전이라는 뜻이다. 두 가지 상반되는 음양의 기가 나타나기 이전의 상태가 공(空)이고 그 공이 결코 아무것도 없는 공이 아님은 물론이다. 묵색을 정밀하게 관찰하면 다섯 가지 색이 발견되지만 우리의 육안으로는 단 한 가지 묵색으로 보일 뿐이다. 그것은 다른 어떤 색과도 비교되거나 대치될 수 없는 색이어서 결국 죽음과 같은 절대치에 비유되지만 거꾸로 그것은 모든 삶의 색감을 잉태하고 있는, 그러면서도 죽어 있는 불이(不二)의 현상을 말하기도 한다. 창조의 씨앗이 그런 것처럼, 이 죽음과 같은 묵은 묵필을 놀리는 화가의 위대한 노동에 의해서만이 그 미묘한 상태가 유지되고 경우에 따라서는 생의 세계로 향해 재생되고 폭발하기도 한다. 그러나 묵색은 어디까지나 재와 같은 마음이어야 하고 죽음과 같은 마음이어야 한다. 양기를 헤아리거나 음기를 보는 일은 쉽지만 그 양기와 음기가 나타나기 이전의 상태를 대상화하기는 정말 어려운 일이다. 그래서 필묵을 치는 행위는 선(禪)을 행한다는 말과 같은 뜻으로 이해되고 본질적으로 진리를 방편으로 재현하려는 행위가 아니라, 창조자의 의지 그 자체를 그대로 재현하는 일로 이해되었다. 이렇게 볼 때, 60년대의 묵림회의 실험이나 80년대의 '새로운 감수성의 수묵'은 물론 수묵을 성리학적인 개념으로 이해하려는 노력은 모두 수묵을 원형에서 재확인해야 한다는 원칙에서 볼 때 그것은 미진한

것이었고 경우에 따라서는 전혀 방향이 다른 것이었다고 할 수 있을 것이다. 엄밀히 말해서 이들 여러 가지 실험은 수묵의 원형 의지에서 출발했던 것이 아니라, 대체로 서구적인 발상, 예컨대 추상표현주의나 구조주의 사상과 관련 있는 것이었다.

[……]

흔히 기운생동(氣韻生動)이라는 말은 수묵의 세계를 가장 요약해서 설명하는 말이 되지만 이 말처럼 널리 쓰이면서도 또 널리 오해되고 있는 말도 없을 것이다. 실제로 기는 음양으로 구분되고 음양은 다섯 가지 가능성(行爲性—五行)을 기본으로 지니며 다시 그 가능성에는 상생(相生), 상극(相克)의 기본율(律)이 있다. 운(韻)은 그 율의 조화(和)이므로 모든 생명 현상은 이 운의 성취도에 따라 그 생동의 진폭이나 성질이 크게 달라진다. 이렇게 되면 기운생동이라는 말은 곧 생명 그 자체의 본질을 요약하는 말임을 알게 되고 따라서 수묵은 생명 그 자체를 대상화하는 작업이 된다. 그래서 수묵은 앞에서 언급한 바와 같이 기를 파악하고 생명의 율을 타는 묘연(妙然)한 방법을 터득하는 데서부터 시작되고 있다. 율의 묘연함은 서구인의 경험에서는 찾아내기가 어렵다.

[……]

진리 자체를 독자적으로 재현하려는 '왕도형'과 진리를 전하기 위해 미술이 하나의 방편이 된다는 '제정형' 중의 어느 쪽이 과연 우리 시대에 절실히 요청되는가를 화가는 먼저 선택해야 한다는 것이다. 만일 우리 시대가 '제정형'쪽에 보다 많은 기대를 걸고 있다면 마땅히 전통 미의식의 재생과 그 계승 발전은 벽화의 전통이나 풍속화, 이른바 설명적인 방법에서 찾아야 한다는 것은 너무나

당연한 일이다.

(출전:『미술세계』, 1987년 5월호)

한국의 채색화와 그 정신적 유산

박용숙(미술평론가)

1. 채색화 양식이란 무엇인가

[......] 통시적인 안목으로 보면 수묵화는 거의 유교 시대의 미술문화를 상징한다고 해도 과언이 아니며 채색화는 불교 시대나 그 이전 시대의 미술문화와 긴밀한 관계를 맺고 있음을 알 수 있다. 미술이 존재하는 그 기능이나 양식의 측면에서 볼 때, 수묵화는 병풍이나 족자와 같이 자유롭게 이동할 수 있는 독립된 작품인 반면에 채색화는 어디까지나 건축물에 부속되는 벽화의 양식으로 존재하였다. 미술사적인 안목으로 보면 수묵화는 건축문화에서 완전히 해방된 자유의지의 미술 양식이라고 할 수 있는데 이 말은 수묵화가 전혀 다른 의미의 문화 공간을 가졌다는 것을 뜻하며 그것이 독서 계층이 곧 그 시대의 지배계층으로 부각되었던 유교문화를 가리킨다는 사실은 의심의 여지가 없다. 그들의 수양은 독서이고 그 독서는 고분이나 사찰과는 전혀 무관한 건물(공간)에서 행해졌기 때문이다. 그러므로 여기에서 채색화를 수묵화의 대립 개념으로 보려 하는 데는 충분한 이유가 있다고 하겠다.

일반적으로 채색화의 기능이 종교적인 숭배물이나 장식에 연관되어 있다는 것은 여러 기록에서 확인될 수 있다.

[......]

2. 채색의 기본 개념

한자를 분석하면 어느 정도 채색화와 묵화의 개념 정의가 가능해진다. 『설문』[11]은 '채(彩)'를 '문장(文章)'이나 '광채(光彩)'라고 규정하고 그 글자가 '채(采)'와 '삼(彡)'이 합쳐진 글자로 형성되었다고 했다. '채(彩)'가 문장이라거나 광채라고 한 것은 그림이 글자를 대신하던 시대의 일을 말하는 것이므로 '채(彩)'는 곧 타피스트리나 장식미술을 뜻하고 있다. 이 말은 다시 '채(彩)'를 사물을 변별하는 일, 혹은 코끼리의 손톱을 분별하는 일이라고 했고 '삼(彡)'는('은'의 오기―편집자) 날개 장식을 뜻하며, 그것이 곧 글이고 상형(象刑)('象形'의 오기로 보임―편집자)이라고[12] 한 데서 이런 뜻이 더욱 선명해진다. 결국 '채(彩)'는 '드러난 자연의 이치를 더욱 선명하게 사회화(世俗化)하는 일'이라고 정의할 수 있는데 중요한 점은 코끼리의 발톱과 날개의 비유이다. 발톱에는 크고 작은 구별이 있고, 또 좌에서 우로, 혹은 우에서 좌로의 서열이 있으며, 그 기능 또한 각양하므로 채색의 의미가 '드러난 물상'의 이치를 차별화(hierachy)한다는 것이고, 그 차별화는 날개에 의해 그 의미가 더욱 선명하게 부각될 수가 있다. 이때의 날개는 뒤에서 보는 사신도(四神圖)의 색상의 원리에서처럼, 그것은 공작새(朱雀)의 날개이고, 그 날개의 색상은 일곱 가지 색(七色)이다. 발톱의 의미와 날개의 색상이 결합되어 '채(彩)'의 종합적인 의미를 만들어냈다는 것은 매우 흥미로운 일이다. 이 점은 '묵(墨)'자를 어원적으로 이해할 때 더욱 선명해진다.

『설문』[13]은 묵(墨)이 먹(書墨)이고 흙(土)과 어둠(黑)이 합친 글자라고 했는데 이 말은 단순히 먹이라는 물질을 가리켰다기보다는 하늘(天)과 대비되는 땅(地)의 색깔을 암시하는 것으로 이해하는 것이 옳을 것 같다. 자전(字典)이 여러 가지 전거(典據)에 의해 제시한 문귀(文句)들을

참고하면 묵은 그믐밤(晦)이고 기(氣)가 펴나기 이전의 색이고, 그래서 모든 형태에 숨어 있는 색이기도 하다.[14] 그런 의미에서 묵은 '묵(黙)'이고 응축되어 있는 모든 가능성의 근거이기도 하다.[15] 그래서 『묵경(墨經)』은 모든 묵색은 자주빛이 우선이고 묵빛은 그다음이며 푸른빛이 그다음이고 흰빛이 제일 나중이라고 했다.[16] 이 말을 역리(易理)에다 맞추면 자주빛은 건(乾)이고 묵빛은 곤(坤)이며 푸른빛은 이(離)이고 흰빛은 감(坎)이다. 또 사신도에 맞추면 자주빛은 주작(朱雀)이고 묵빛은 현무(玄武)이며 푸른빛은 청룡(青龍), 그리고 흰빛은 백호(白虎)이다.

물론 『자전(字典)』은 '회(晦)'를 그믐달(月終) 이라고 하여 '회'의 위치를 사신도의 현무, 그 반대쪽에 있는 주작의 위치에 '망(望)', 청룡의 자리에 상현(上弦), 백호의 자리에 하현(下弦)을 배치하고 있다. 아무튼 묵색이 밤의 색이고 채색이 낮의 색이라는 것은 의심의 여지가 없다. 즉 채색은 태양의 세계이고 그것은 주작(七색 날개)으로 상징되는데 반해 묵색은 달의 세계이고 또 그것은 흙(五색)으로 상징된다. 그런 의미에서 채색은 아폴론적이고 묵색은 디오니소스적이라고 할 수 있다.

[……]

색채가 탄생하는 과정은 우주 만물의 원리이고, 그 원리에 따라 세상을 재현하는 일은 동시에 종교의 이상이고 모든 색채화가의 의무이기도 하다. [……]

주)

11 (說文) 文章也从彡朵 聲, (廣卽) 光彩
12 朵 (說文) 辨別也象默指衣令別也彡, (說文) 三手飾 畫文也象形

13 (說文) 墨. 書墨也从土黑
14 (釋名釋書契) 墨也晦, 言似物晦墨勿也, (左氏哀十三) 肉食者無墨 (註) 墨氣色下, (孟子勝之公上) 面深墨 (註) 墨黑也, (正字通) 墨與 默通.
15 (周禮, 春宮, 占人) 史占墨 (註)墨. 非廣也.
16 (墨經) 凡墨色紫光爲腐上, 墨光爲次春光又次之白 光爲下.

(출전: 『미술세계』, 1988년 7월호)

화론은 오해되고 있다

박용숙(미술평론가)

[......]

오늘의 한국화가 참담한 모양으로 존재하는 것은 사실상 이 화론상의 변질에서 오는 것이다.

[......]

형(形)과 상(像)의 양의성

장언원이 그림 그리는 일을 '측유미(測幽微)'라고 한 것은 눈에 보이지 않은 그 우주의 신비한 물질(氣)이 경우에 따라서는 벌레나 나무가 되고 구름이나 비, 사람이나 바위가 되기도 하므로, 그 자연의 미묘한 법칙을 화가는 헤아려야 한다고 말하고 있는 것이다.

그래서 옛 화론들은 모두 이 부풀고 수축하고 소멸하는 자연의 대상물을 그리는 데 있어서 화가는 일상적이고 관습화된 시각을 깨부수어야 하고 그러기 위해서는 그림 이전의 문제로 돌아가야 한다고 주장한다.

[......]

그래서 먼저 그림은 꽃이건 나무이건 정지된 형태를 그리고 그것이 순간순간 움직이고 있는 자연의 신비한 법칙을 글로 적어서 소위 화제(畫題)가 되기도 한다.

[......]

우주적인 볼륨을 장언원은 '기운생동'이라고 표현했고 그 기운생동을 그리는 첫 어프로치를 '응물상형(應物象形)'이라고 했다. 왜냐하면 상형(象形)이라는 말은 지금까지 모든 화가들이나 화론가들이 잘못 이해하고 있듯이 단순히 어떤 사물의 윤곽이나 모양 전체를 가리키는 말이 아니기 때문이다.

[......] '상(象)'은 부풀면서 시시각각 움직이고 있는 우주적인 에너지(氣)의 동태를 파악한다는 뜻이고 '형(形)'은 그렇게 되면서 나타나는 대상의 겉모양을 가리키는 말이 되기 때문이다.

[......]

새로운 양식의 한국화

사물의 겉모양과 그것의 이데아(象)를 동시에 포착하는 양의적인 작업이 정말 화가에 의해 성취될 수 있는가. 이 문제를 수긍할 수 있을 때, 우리는 수묵화 양식의 의의를 인정하게 되고, 그렇지 못할 때, 소위 벽화 양식에 긍정적인 의의를 둘 수밖에 없다. 수묵화가들이 화선지와 묵을 불변의 표현 매체로 전수해온 이유를 명확하게 설명하기란 어려운 일이지만 그 이유 중의 하나는 이 양의적인 표현 의욕을 실행하는 데 아주 적절하고 효과적이라는 점일 것이다. 이를테면 번지기(渲染)는 생명체의 본질인 '부풀다'의 미감을 나타내면서 동시에 형태의 형성과 그 진행 과정을 암시하는 데 어떤 매체보다도 효과적이기 때문이다.

그러나 전통적인 화론의 이 양의성의 개념은 점차 선배들에 의해 신비화되거나 관념화되어 '선(禪)'이니 '문기(文氣)'나 '화권기(畵卷氣)'니 하는 용어로 형해화되었으며, 그림 또한 글씨의 연장선에서 하나의 여기로 전락되었다. 그것은 진지한 의미의 그림도 아니며, 또한 진지한 의미의 자연 관찰이나 과학자의 노력이나 그때마다 반영되는 것도 아니었다. 그림에 있어서, '형(形)'과 '상(象)'의 양의성은 그렇게 해서 실패된 것이고, 그나마 문인화의 명분으로 남게 되었던 것도 어디까지나 문화적인 약속에 의해서만이 유지되어왔으며 결과적으로 양반 사회가 붕괴되었을 때, 그 문인화의 양식도 사실상 붕괴된 것이다.

[……] 60년대의 묵림회의 실험이나 70년대의 '새로운 감수성의 수묵'도 본질적으로는 화론이 제기했던 양의성을 회복하는 길이 아니라 도리어 분열의 길로 치닫는 것이었으며, 그렇게 함으로써 서구적인 존재론의 모순과 만나게 되고 급기야 그 진로를 상실하기에 이른다. 물론 80년대에 등장하기 시작한 채색이나 채묵화의 경우도 마찬가지이다. 채색이 일본화에서처럼 고전적인 역사관이나 세계관의 틀 안에서 안고 있는 특수성의 문제와 결부되어야 하고 그것이 단순한 '형(形)'으로가 아니라 '상(象)'으로 형상화되기 위해서는 창의적인 화법이 반드시 개발되어야 할 것이다.

(출전:『계간미술』, 1988년 여름호)

한국화의 성공과 실패

원동석(미술평론가)

[……]

흔히 한국화는 가장 무이념적 자연의 그림이라고 생각한다. 그것은 문인화의 유습을 잘못 해석한 때문이다. 전통화의 기반인 자연과 농경문화가 송두리째 파괴되고 상실된 마당에, 그리고 자본주의 문화가 전통문화 가치를 압살하고 있는 시기에 자기 회복의 활동이야말로 가장 이념적인 것이다.

물질문명의 기승 속에 산업화의 성장 속도를 발전의 척도로 보는 한, 이에 대한 반작용은 전통적인 자연에의 이념이다. 자본주의 제도가 초래한 계급 모순이나 민족 모순의 극복은 우리가 당면한 현상적인 과제이다. 그러나 보다 주체적인 민족문화의 동질성의 회복으로서의 미래상은 과대하게 팽창하고 있는 물질문명의 극복이다. 이 같은 극복의 이데올로기를 제공하는 것이 우리의 자연 이념이다. 자연은 인간 중심의 물질 극대화, 소모적인 팽창주의, 자원의 고갈에 대한 반작용적 법칙에서 근원적인 우수('우주'의 오기로 보임―편집자) 생명의 위기를 예고한다. 이 같은 위기감에서 생명의 평정과 조화, 창조를 심어주는 것은 자연에의 귀의이다. 바로 자연에의 귀의 감정이 우리의 예술이었고 전통 가치의 산물이었던 것이다.

지금까지 잘못된 방향을 걸어온 한국화의

새로운 기능과 이념의 소생이 무엇인가 하는
해답의 실마리는 여기서 찾아질 것이다. [……]

(출전: 『계간미술』, 1988년 여름호)

한국화 논의가 겉도는 이유

유홍준(미술평론가)

[……]

한국화단의 보수적 분위기

한국화의 당면 과제에 관한 논의는 언제나
한국화를 그리는 작가 당사자들이 제기한 것이
아니라 밖에서부터 일어나는 요구의 목소리였다는
사실 때문이다.

[……]

조선 시대에는 '회화'라고 불리던 것이,
구한말에는 '조선화(朝鮮畫)'라 했다가, 일제
시대에 선전(鮮展)을 만들면서 '동양화'라고
명명되었고, 80년 초부터는 '한국화'라고 부르는
이 명칭 자체의 불확실성과 오도된 개념 때문에
우리의 발전적인 조형 사고에 적지 않은 피해와
혼란이 일어나고 있다.
　　조선화, 동양화, 한국화라는 말은 서양화와
대립된 전통적 방식의 회화를 일컫는 것이다. 지금
한국화라는 말은 수묵화 또는 수묵 담채화 기법을
사용하는 회화 방식에만 사용하고, 전통회화 기법
중 청록 진채, 불화, 민화의 채색화는 따로 채색화로
분리해서 부르는 것이 보통이다.
　　그러나 간혹 수묵화와 채색화, 즉 전통적 회화

기법을 모두 한국화라 부르기도 한다. 어느 경우든 그것은 회화를 그리는 매재의 특징을 얘기할 뿐인데, 즉 편의상 붙인 명찰에 불과한 것인데 괜스레 많은 의미를 부여하려고 애쓴다. [......] 이런 혼란 때문에 필자는 지금도 가능한 한 한국화라는 말을 피해 수묵화, 채색화라는 말로 표현하곤 한다.

[......]

지난 1세기 동안 우리는 서양의 미학에 눌려 전통적 가치를 외면하고 살아왔다. 세월이 지나면서 우리는 두 가지가 별개의 미학을 지니고 있다는 것을 확인하게 되었고, 오늘에 이르러서는 수묵의 가치를 살려내어 서구인들은 체득치 못한 또 다른 차원의 미학을 창조해낼 수 있다는 신념과 의지가 한국화의 당면 과제로 되었다.

그러나 전통적 가치라는 것은 그것을 고수하는 것 자체가 가치 있는 것이 아니라, 계승하여 발전시키면서 새롭게 창조해가는 데 참뜻이 있다는 것은 상식이다. 그러니까 오늘의 상황, 즉 이질적인 서양 문화를 체험한 우리들이 만들어낼 새로운 미학을 창조하는 것이 한국화가 처한 오늘의 당면 과제인 것이다.

[......]

한국화의 개념과 그것의 참된 가치를 찾는다는 것은 한국적인 것의 고양이 아니라 전통회화 방식의 현대적 변신을 이룩한다는 점이다.

[......]

한국화라는 말의 참뜻은 아마도 '한국의 회화'의 준말이 되어야 옳을 것이다. 그리고 수묵 기법을 사용하는 이른바 한국화 작가들은 '한국화가'이기 이전에 모름지기 '화가'라는 입장에서 자신의

작업에 임해야 된다는 것이 나의 소신이다.

[......]

(출전: 『계간미술』, 1988년 여름호)

현대 한국화의 기대 지평

강선학

I

한국화라는 용어 자체가 그 필요 불가피성에도
불구하고 급조된 듯한 인상을 버릴 수 없다. 그것은
한국화의 공시적이고 통시적인 충실한 분석과
논의의 결과로 명명된 것이 아니라 주체성의
회복과 민족적 전통 정서의 함양 등의 요구에
쫓겨 80년을 전후로 슬며시 쓰여지기 시작하여
80년대에 완전히 정착한 용어이다.

[……]

중요한 것은 한국화라는 이름이 한국이라는
지정학적 특수성을 지칭하는 지방주의적 발상이나
그런 류의 그림이냐, 아니면 독특한 하나의
세계상을 구현하고 있는 것으로 볼 것이냐 하는
점이다.

[……]

III

한국화란 한국적 상황 아래에서 생성된 세계관의
표현이다. 현대 한국화란 이 시대의 세계관이
도출된 표현 세계이다.

[……]

그것은 한마디로 표현하면 자본주의 사회의
논리이다. 이 세계는 자본주의 사회의 생산과
소비라는 두 축에 의해 형성되고 있으며, 모든
문화 활동도 이 두 축의 논리에 의해 형성되고
있다. 자본주의는 개성의 논리이고, 개성의 논리는
개별화의 첨예화를 통해 나타난다. 그러나 이
논리는 생산과 소비라는 자본주의의 문화 전략에
의해 개별화는 결국 무화되어버리고 만다. 개성이
강조되고 개성이 존중된다는 논리는 바로 소비를
부추기는 논리나 전략으로 어느새 바뀌어져버리고
결국은 개성이 없는 대량소비재의 소모품으로
둔갑해버리는 것이다.

[……] 60년대, 70년대, 80년대는 그 나름으로
양식상의 표제 성향을 강조한 전체주의적 사고가
횡행한 것이다. 그것이 어떤 틀을 가지고 있든
탈개인적 공식적 전제와 가치가 개인의 양식적
수용력보다 앞섰던 것은 사실이다. 실험이라는
표대의('표제의'의 오기로 보임—편집자) 60년대,
모노크롬 미학으로 요약되는 70년대, 민중미술
등 내용주의 미술로 요약되는 80년대의 미술이
그것이다.

[……]

IV

오늘의 세계상이 자본 논리에 의해 형성되고
진행되며, 삶의 기저들이 그것들의 논리에 의해
조정되고 있는 실정이라면 현대 한국화는 이런
세계상을 제대로 표현하고 있는가.

[……]

논쟁의 촛점은('초점은'의 오기—편집자) 현재

진행되고 있는 작품들에서 한국화로서의 특성을 발견할 수 없다는 것이다. 바꾸어 말하면, 그것은 한국화가 아닌 다른 장르의 표현 영역이나 내용에 있어 하등의 차이도 발견할 수 없다는 말이다. 이미 서양화(이 용어도 사실 부정확한 것이지만)에서는 상식적인 시선에 불과한 것이다. 조금도 새로울 것이 없는 내용이자 기법이며 대상 해석의 태도이다.

[……]

현대 한국화란 서양화에서 진저리나게 해왔던 소재 이식 정도가 전부란 말인가.

[……]

한국화란 이름은 다만 전통회화를 끌어안고 있는 장르일 뿐 장르적 특성이 없는 것은 아닌지, 그래서 한국화라는 이름은 불투명한 성격으로 되었고, 새로운 정의를 위한 노력에도 불구하고 가설조차에도 이르지 못한 것은 아닌지.
[……] 여지껏 해왔던 작업들에 대한 반성의 적극성이야말로 한국화를 지방적 특수성이나 불투명한 성격으로서가 아니라 한국화만이 담을 수 있는 세계관의 하나로 자리할 수 있게 한다.

[……]

(출전: 『현대미술』, 1988년 가을호)

80년대 전반기 한국 미술의 현황과 과제

오광수

[……]

80년대 전반의 미술이 갖는 특수한 표정을 살피기 위해, 먼저 80년대에 접어들면서 드러나기 시작한 변화적 상황이 무엇인가를 점검할 필요가 있다. 가장 눈에 띄는 현상은 미술 인구의 급증이라고 할 수 있을 것이다.

[……]

미술 인구의 급증은 미술계의 구조적 변화의 요인으로 작용할 수 있다. 아마도 80년대 미술이 갖는 구조적 변화도 이 같은 측면에서 점검되어질 수 있을 것이다. 즉 미술 인구의 증가는 그만큼 다양한 속성을 잠재하는 것이 되기 때문에 끊임없는 상황 변화에 작용한다는 사실이다.
두 번째, 80년대에 드러난 변화의 양상을 든다면 문화적 현상의 확산과 수용의 증대일 것이다. 정보 매체의 다변화는 문화에 대한 사회적 욕구를 증대시키고 예술과 사회와의 새로운 관계의 장을 열게 한다. [……]
세 번째, 80년대 미술이 갖는 변화적 요인은 70년대 미술을 극복해가는 국제적 기류에서 찾을 수 있을 것이다. 세계 공통적인 현상으로서 새로운 형상주의의 물결이 거세게 풍미하고 있어 직접적이든 간접적이든 이 영향의 파고를 피할 수

없게 되었다는 데서 80년대 한국 미술의 형성의 한 요인을 찾을 수 있을 것이다.

20년 만에 부는 '뜨거운 미술' 바람

80년대 미술의 가장 두드러진 성격은 70년대 미술이 갖는 차가운 표정의 반대급부로서 이른바 '뜨거운 미술'로 특징지어지고 있다.

[……]

한국 미술에 있어 80년대를 여는 구체적인 현상으로서 다음 세 가지를 들 수 있을 것이다.
첫째로는, 78년 출발한 민전의 하나인 동아미술제(東亞美術祭)가 '새로운 형상성(形象性)'이란 성격 형성을 제시하고 나온 점이다.

[……]

동아미술제가 새로운 형상성을 이념으로 표방하고 나온 것은 추상 일변도의 경직된 미술계 구조를 벗어나 다양한 양식과 이념의 공존을 통한 밸런스 회복을 위하여 기도된 것이었다. 이 같은 이념 설정은 당시 미술계 일각에서 일고 있었던 현상 극복의 충족적 현상으로 파악될 수 있으며, 조만간 80년대의 변화적 요인으로서의 내연성을 띤 것이었다고 할 수 있다.
둘째로는, 80년대의 변화를 촉진시킨 뚜렷한 사례로서 꼽을 수 있는 것은 서울미술관의 출현과, 이곳을 중심으로 한 일련의 프랑스 신구상미술(新具象美術)의 소개이다. [……]
셋째로는, 70년대 후반부터 서서히 미니멀리즘 계열의 일부 작가들 사이에 새롭게 인식되기 시작한 드로잉 영역의 활발한 제작 현상을 들 수 있다. [……] 한국에서의 드로잉 작업은 종이 위의

작업이란, 매재(媒材)의 발견과 결부된 것으로 발전되어 단순한 그림의 회복이란 문맥에서 벗어나 표현과 매재의 구조적인 문제의 천착을 수반한 것으로 나타났다.

[……]

이념의 축에 반영하는 생성 논리

80년대에 들어서면서 분명한 윤곽을 나타내 보인 새로운 예술 형식은 크게 '이미지 회복'과 '표현의 자유'로 특징지어지고 있다. [……]
다음으로 한국의 특수한 사회적 상황이 한국의 80년대 미술의 성격 형성에 여러 면으로 작용된 점들을 점검해보아야 할 것이다. 한국의 특수한 사회적 상황이라고 할 때 먼저 떠오르는 것은 현격한 사회 구조의 변화이다. 갑작스런 산업화 물결이 밀어닥침으로써 갖가지 사회적 문제들이 파생되었다. 가치관의 변혁에 따른 모순과 갈등이 충격적인 요인으로 문화에 수용된 것도 당연한 귀추일 수밖에 없었다. 그것의 한 현상이 이른바 민중문화 운동이란 체제로 발전되었다.

[……]

지나치게 서구 중심으로 우리 문화를 보는 시각은 질타되어야 하지만, 80년대 미술의 등장에선 내부적 자각보다는 외부적 충격이 더욱 컸다는 사실은 결코 간과해서는 안 될 것이다. 단지 그것을 어떻게 극복해가면서 자신의 독자적인 어법과 방법을 구현해나가는가가 중요한 일이다.

[……]

환원주의를 제거한 '표현의 회복'과 '형상과 메시지'의 두 경향은 크게 80년대 미술의

가장 보편적 현상으로 지적되는, 그리는 것의
회복, 표현의 사이클의 복귀로 묶어볼 수 있다.
동양화에서의 수묵화 운동이나 회화와 조각의 중간
영역이라고 할 수 있는 오브제와 인스털레이션도
표현의 회복이란 문맥에서 살필 수 있다.

[······]

표현의 회복으로서 먼저 꼽을 수 있는 것이
동양화 분야에서 제기된 수묵화 운동이라고
할 수 있을 것이다. 관념적인 현실 파악에서
벗어나 재질이 갖는 다양한 잠재성을 자각시키는
수묵운동은 곧 매재의 풍부한 경험적 조형을
유도한 것이라고 할 수 있으며, 이 점에서 서양화
쪽에서 일어났던 손의 회복과 표현의 자각 현상과
그대로 상응되고 있다. 이 운동은 주로 홍익대학을
중심으로 한 젊은 세대에 의해 주도되었지만
80년대 중반에 와선 동양화의 일반적 추세로
확대된 느낌을 주고 있다.

[······]

(출전: 오광수, 『한국미술의 현장』, 조선일보사,
1988)

수묵의 감수성에서 채묵으로, 벽화적인 채색화가 신장이 두드러져

박용숙(미술평론가)

여러 가지 정황으로 볼 때 80년대가 정치적으로나
사회적으로 특별한 의미를 갖는 시기였다는 점을
상기해야 할 것이다. 정치적으로는 유신 정권이
무너지면서 5공화국, 6공화국이 서로 교차하였던
시기였고 그 과정에서 민주주의, 민주화, 그리고
통일에 대한 범국민적인 의식이 싹트기 시작했다.
사회적으로는 사상 유례없는 경제성장이
이루어지면서 그에 따르는 여러 가지 사회 문제가
재기되었으며 부정부패, 빈부격차, 인권의 문제가
그 어느 때보다도 크게 부각되는 등 전반적으로
삶에 대한 강렬한 의지와 함께 생동감이 넘치는
시기였다고 말할 수 있을 것 같다. [······] 그것도
경제성장이 가져온 삶의 활력과 민족적인 자신감의
표출이라고 할 수 있다. [······]
한마디로 격정의 시기라고 할 수 있는 이
80년대가 그 복잡한 사회 변동 속에서도 보다 나은
자유를 위해 한 발짝 나아가게 되었던 것은 의심의
여지가 없다.

[······]

86, 88의 두 올림픽 경기에 수반된 문화 행사는
그 시작에서부터 끝날 때까지 많은 잡음과 문제가
있었지만 결과적으로 그것이 한국의 새로운
이미지를 만드는 결정적인 역할을 했다는 것도
숨길 수 없는 사실이다. 우리는 여기에서 두 가지

문제를 이끌어낼 수 있다. 그것은 민족주의와 민주화에 대한 진지한 관심이 80년대에 일어났다는 사실이다. 민족주의는 전통문화에 대한 관심을 드높였고 정치적으로는 외세와 자주의식을 고취케 만들었다. 또 민주화가 민족주의적인 분위기와 별개의 것이 아니라는 것은 우리들의 경우엔 너무나 당연하다 하겠다.

실제로 80년내가 시작되면서 현대미술을 주도해왔던 소위 전위미술의 열풍이 퇴조하기 시작했으며 해방 직후부터 금기시되어왔던 예술의 사회적인 직능에 대한 새로운 자각이 때를 맞춰 나타나기 시작했던 것도 이때이다. [……]

일차적으로 그것은 표현의 자유를 위한 투쟁이었고 우리 자신의 독자적인 삶의 가치를 획득하기 위한 몸부림으로 볼 수 있다. [……]

서구 미술의 현대적인 논리를 일방적으로 수용하거나 추종하는 일도 잘못된 일이지만 미술 행위를 일방적으로 현실 참여의 도구로 여기는 주장도 잘못이다. 이 두 개의 논리가 다 서구 문화 추종에서 오는 식민지적 문화 의식이라는 것은 제론의 여지가 없다. [……]

이념의 도구로 전락하지 않기 위해서는 우리들 고유의 표현 양식인 어법에 대해 생각해볼 필요가 있다.

[……]

80년대에 들어서면서 한국화단에 채색화가 등장하고 망각 속에 잊혀졌던 고분 벽화의 전통이 되살아났다. [……] 과거의 수묵 산수가 주로 우주적인 시각을 묵시적으로 표현했기 때문에, 오랫동안 한국화가 그 테두리에서 벗어나지 못하였고 결과적으로 서구적인 현대미술과 손을 잡는 쪽으로 흘러가게 되었다. 그런 의미에서 채색화의 본래적인 기능에 대한 자각은 80년대의 큰 이벤트가 되기에 충분한 것이고 우리 자신의

독자적인 삶의 구체적인 표현을 가능하게 만들 수도 있다는 기대를 갖게 한다.

이렇게 볼 때 80년대의 한국화단의 두드러진 특징은 결국 수묵의 감수성에서 소위 채묵이 나타났다는 점이며, 다른 한편으로는 벽화적인 채색화가 크게 신장되면서 그것의 발언권이 높아졌다는 점이다.

[……]

그간에 진행되었던 수묵의 현대화가 단순히 형식상의 문제로 끝났다는 사실이 또 유교적인 교양의 바탕이 무너져버린 실정에서 수묵의 방법을 통해 무언가 새로운 정신성을 부여한다거나 창조해낸다는 것이 얼마나 어려운가도 확인하게 되었다. 80년대에 들어서면서 판소리, 탈춤 등이 대학가에서 활발하게 보급되고 86아시안게임과 88올림픽의 문화 행사를 치르면서 전통적인 민속놀이 등이 한층 더 우리 겨레의 뿌리 감정을 자극했던 것도 사실이다. 이런 분위기가 수묵의 현대적인 실험이 우리다운 표현이 아니며 오히려 채색화, 이른바 고대의 고분 벽화나 민화, 무속화 등에 주목하게 만든 이유가 되었다고도 생각된다. 그것은 벽화나 민화, 무속화의 발상이 원천적으로 현실적인 언어 기능을 갖고 있다는 점 때문이다.

[……]

70년대까지만 하더라도 전통회화의 현대화는 마땅히 수묵 산수화에서 비롯되어야 한다고 생각했다. 먹(墨)의 중요성이 강조되고 따라서 전위적인 화가들은 먹의 방법을 어떻게 변형시킬 것인가에 집중되어 있었다. 그러나 수묵 산수화가 원래 유교적인 선비문화의 산물이라는 점에서 마땅히 유교가 필요로 하는 학문이나 철학 체계에 관심을 쏟았어야 옳았다. 바로 여기에 80년대

이전의 문제점이 있었다. 수묵이 선비문화의 일면을 상징한다는 것은 단순한 필기도구에서만이 아니라 그 매체 자체에 그들의 정신적인 어떤 규범이 설정되어 있었다는 점 때문이다. [……] 전반적으로 선비들이 화선지에다 먹으로 글씨를 쓰는 행위가 마치 오늘의 모노크롬의 정신(추상)과도 유사할 만큼 본질적으로 선비문화가 요구하는 어떤 약속(記號)이 전제되어 있음을 알 수가 있다.

[……]

선비들의 이상주의적인 철학(性理學)을 이해하는 제한된 테두리 안에서만 그것이 통용되었다는 사실은 바로 특정한 틀을 뜻함이다. 그런데 오늘에는 이미 그 틀이나 테두리가 모두 붕괴되어 그 흔적조차 사라져버리고 말았다. 그래도 한국화가 명목상으로 존재해왔던 것은 문화재 보호 의식의 덕이라고 할 수밖에 없을 것 같다. 80년대가 이런 문화재 의식에서 벗어나기 위해 몸부림쳤던 시기였음은 물론이다. [……] 문제는 전통과 현대의 거리를 어떻게 새롭게 해석하느냐는 문제만이 아니라 소재 선택의 카테고리를 어떻게 설정하는가라는 문제와도 깊이 관련되어 있다.

[……]

결국 80년대의 한국화단은 벽화적인 전통으로 회귀했던 것이 특징이며, 그런 움직임은 채색 작업이 두드러지게 나타났다는 것, 그리고 소재상으로는 기록적인 의미가 되살아났다는 점이다. [……] 기(氣)의 고향은 문인화가 아니라 벽화 시대이기 때문이다. [……]

(출전: 『미술세계』, 1989년 11월호)

한국화 그 뿌리를 찾아서

박용숙(미술평론가 · 동덕여대 교수)

오늘의 문인화는 가능한가

[……] 문인화는 본질적으로 유교적인 교양이 통하는 제한된 사대부 사회에 있어서 하나의 약속된 기호체계라고 말할 수 있을 것이다. 유교적인 교양을 전체적으로 특징지울 수 있는 개념을 성리학(性理學)이라고 한다면 문인화는 곧 성리학적인 세계관, 인생관의 반영임에 틀림없지만 중요한 것은 그 표현 방법이 그 제한된 특수 문화의 자장(磁場) 안에서만 통용된다는 사실이다.

[……]

왕조가 무너짐으로써 문인화의 기호체계도 무너졌다. 과거제도가 사라짐으로써 아무도 낡은 시대의 교양에 미련을 두지 않게 되었다.

[……]

수묵을 위주로 하는 문인화가의 신분에서부터 점차 채색을 주로 사용하는 전문적인 화가(장이)가 탄생하는 하나의 과도기적인 현상을 보여주는 것이긴 하지만, 이들이 낡은 문화체계를 새것으로 바꾸어놓을 만한 창의적인 교양인이 아니었다는 점을 시사하는 것이다. 우리는 변관식 이후의 산수화법이 점차 감각적으로 전환된다거나, 이당이

주로 채색으로 인물을 그린다거나 하는 따위의 흐름에서 이미 문인화의 여기사상이 사라지고 있음을 깨닫게 되지만, 그러나 중요한 것은 그들이 문인화가 본질적으로 유교적인 세계관을 바탕으로 하는 하나의 기호라는 사실을 철저히 의식하지 못하고 있었다는 점이다.

[……] 왕조가 무너지고 나서도 계속 전통 산수화나 사군자를 그린다는 것은 기호만이 있고 그 기호를 따르는 실제의 질서가 없어서 마치 규칙만이 있고 실제로 경기가 행해지지 않는 경우처럼 그것은 단순한 허장성세에 불과하다.

[……]

수묵 산수화는 유교와 동이문화의 합작품이며, 유교의 선대 문화인 동이문화가 존재하지 않고서는 존립할 수 없는 회화 양식이라고 할 수 있다. 그렇다면 수묵 산수화의 중국적인 독자성은 무엇인가. [……]

그 하나는 화선지와 필묵(筆墨)이 갖는 매체적인 특성이고 두 번째는 한자가 갖는 표현의 양의성(兩義性)이다. 중국 사람들은 그것을 서화일치(書畵一致)라고 하지만 조형적인 감각으로 볼 때, 그것은 '붓의 양의성'이라는 말로 요약할 수 있다. 붓의 움직임 속에 글씨의 의지와 그림의 의지, 이를테면 지시적(指示的)인 기능과 암시적(內包的)인 기능이 공존하고 있기 때문이다.

[……]

고분 미술의 인간주의 전통을 계승해야

고분 미술은 채색화의 세계다. 묵(墨)이 기운(氣韻)의 문제를 주로 다루려고 한다면 채색은 수류부채(隨類賦彩)의 세계를 다룬다. 이 말은 보이는 세계를 움직이고 있는 어떤 미지의 힘을 묵이 문제 삼고 있다면 채색은 보이는 세계를 더 한층 분명하고 선명하게 보이도록 문제 삼는다는 뜻이다. [……] 수묵 산수화가 탈속적인 세계관을 반영하고 있는 사실과 비교할 때, 채색이 의미하는 세속의 관심은 분명히 묵과의 대립적인 가치관을 반영하고 있다.

[……]

고분문화가 망한 이후, 이들 진정한 의미의 전문 화가와 그 후계자들은 불화(佛畵) 시대에 살았거나 영락하여 퇴화된 무교의 신당(성황당)에서 무신(巫神)을 그리는 일에 종사하거나 혹은 민화라고 불리우는 소위 부적화(符籍畵)를 그리면서 생계를 유지해갔을 것이다. 그러는 동안 문인화의 시대를 맞게 되었고 그림은 성리학의 지대한 관심인 이기(理氣)의 철학적인 이치를 확인하는 하나의 방법으로 바뀌어 이른바 문인화는 새로운 그림 양식으로 정착되기에 이른다. 그렇게 해서 한국 미술사는 고분 미술이 멸망한 이래 인간주의 전통은 사라지고 무려 1천 년의 역사를 먹의 시대로 메꾸어지게 한다. [……] 먹이 지니는 '붓의 양의성'은 오늘날 서구의 구조주의 미학과 일치되는 점이 있고 실제 그 점을 의식적으로 드러내는 작업으로 이름을 떨치고 있는 작가들도 있다. 그러나 그들의 작업들이 이미 전통적인 문인화의 교조적인 범위를 벗어났다는 사실을 잊어서는 안 된다. 문인화는 응물형상(應物形象)을 요구하고 있기 때문이다.

그런 의미에서 문인화는 이미 죽었으며, 그 현대적인 변용의 가능성도 한계가 있음을 확인할 수 있게 된다. [……]

(출전:『가나아트』, 1989년 7·8월호)

자생적 문화론에 입각한 통합적 역사관의 확립

이종상(화가·서울대 교수)

[……]

동양 미술, 동양화라는 총체적인 의미는 이 세 나라의 지역적 특수성을 떠나 정신사적으로 서구의 미술처럼 하나의 큰 덩어리로 묶을 수 있는 공통적인 단위가 존재한다는 것이며. 따라서 중국 미술이 우리나라에 들어오고 또 일본으로 건너가는 과정이 자연스럽게 물 흐르듯이 전개되고 또 나름대로 꽃피울 수 있었던 것도 각각 그것을 받아들일 수 있는 수용의 민족성과 조형 의식 같은 미의식이 있었다는 사실이다.

[……]

우리 배달민족이 이 땅에서 수만 년을 살아오면서 쌓아온 정제된 의식의 꿰뚫어진 관(觀)이 분명 있게 마련이다. 이것이 곧 우리가 찾고자 하는 근원적 형상(形象)이며, 회화의 양식을 통해 그 시대의 정신사를 발견해내듯이, 우리는 고대 유물 부재(不在)의 불운을 딛고 거꾸로 그들의 삶에 대한 일반적인 사회 연구를 통해 그들의 회화를 유추해내어 시대에 부응하는 현대회화로서 추출하고 발전시켜나가야 하는 것이다. [……] (이런 의미에서 '한국화'란 명칭 사용에 있어 종속론적이고 편협된 서양화에 대한 이분법적 구분에는 반대한다. 다만, 우리 고유의 전통과 얼이 담긴 포괄적인 '한국 회화'의 준말로서 표현될 때 한하여 그 참뜻이 있다고 하겠다.)

[……]

현대 한국 회화의 자주적 자생력을 찾기 위하여 밖으로는 세계 미술의 흐름을 호흡하려는 노력과 함께 안으로는 더욱더 단군 이래 이 땅에 스스로 뿌리내려졌던 조형 정신에 의해 창조되어진 숨은 흔적 속에 면면히 이어져 오고 있는 한민족 (韓民族)의 근원 형상을 천착함으로써, 세계 속의 자생적 현대미술로 당당한 위치에 서야 한다.

[……]

(출전:『가나아트』, 1989년 7·8월호)

우리 인성에 맞는 수묵의 정신성

송수남(화가·홍익대 교수)

[……]

오늘날 우리의 전통 그림을 통칭하여 부르는 '한국화'란 명칭만 보더라도 국적 상실기에 붙여진 동양화라는 용어의 대용적 기능 이상의 의의를 지니고 있다.

[……]

한국화의 현대성은 세계 미술 조류의 첨단을 무조건 따르는 데서 생기는 것이 아니라, 수천 년의 농경사회를 토대로 자연과 인간의 유기적이고 조화로운 관계에서 형성된 한국적 전통과 정신에 뿌리를 두고, 거기서 체득되는 에스프리를 오늘날의 새로운 양식으로 창출하는 데에서 획득될 수 있다고 믿는다. 다시 말해 현대회화로의 가능성은 우리의 전통적 역사적 맥락에서 발생된 자생적인 문화 의지로서 실험하고 모색하는 데서 마침내 열릴 수 있는 것이다.

[……] 우리 그림이 서구적인 조형 방법에 맞설 수 있는 조형적인 이념과 방법으로서의 명분을 찾을 수 있는 것은 '표현의 방법'이 아니라 '정신의 귀의(歸依)'에서만 가능하다는 점이었다. 묵(墨)의 정신으로 이루어지는 한 동양화를 정신으로서 이해하는 새로운 작업만이 그들과 맞설 수 있는 유일한 방법이며, 그들 또한 동양을 정신으로 이해하려고 하고 동양의 예술을 그러한 정신의 소산으로 보려고 한다는 사실의 재확인이기도 했다. 무분별한 서구의 방법과 정신을 채용했던 전통회화의 실험적 경향이 얼마나 크고 무모한 착오였는가 하는 점을 깨달은 셈이다.

[……] 같은 동양이면서도 일본인들의 기교가 스민 채색화나 중국인의 화려하고 장엄한 전통 산수화에 견줄 수 있는 우리 그림은, 바로 한국인의 인성(人性)에 맞는, 먹의 깊이를 보여주는 수묵화가 아닌가 한다. 따사로우면서도 냉엄하고, 남을 허용하지 않으면서도 전체를 깊게 포용하고, 작품을 한층 걸러서 읽히게 해주는 게 먹이 갖는 특질이다.

[……] 먹의 정신이야말로 청렴결백하고 담담하고 의젓한('의젓한'의 오기—편집자) 우리 조상의 선비 정신이자 정통적인 한국 정신(얼)과 동의어가 아니겠는가.

[……]

(출전: 『가나아트』, 1989년 7·8월호)

[좌담] 체험으로 본 80년대의 한국화

참석자: 김호득(한국화가), 석철주(한국화가·추계예대 전임강사), 박남철(한국화가·계명대 교수), 김근중(한국화가), 배성환(한국화가·건국대 전임강사)

[……]

김호 [……] 일본은 일본화, 중국에서는 국화라고 하지만 우리는 넓은 범위에서 대범하게 동양화라고 할 수 있다는 점입니다. 한국화라고 하면 사람이 더 좁아진 것 같은 느낌을 가지게 됩니다.

배 [……] 한국화라는 단어 개념이 오히려 그 범위가 좁아진 더 지엽적인 단어로 전락할 가능성이 있고, 작가들도 그 점을 느끼고 있습니다. [……]

김호 [……] 한국화를 하는 사람들이 우리 그림을 현대화시켜야 한다고 하면서도 우리의 독특한 것을 형성해내기보다는 서양의 테크닉에서 자극받고 우왕좌왕하면서 제목만 한국화라고 얘기하니까, 이에 대해 비판을 받는 경우가 많습니다. 한국화라는 말을 써야 하는 당위성이 있다면 국지적인 회화로서가 아니라 세계인들에게도 인정받을 수 있으면서 자신의 것을 뚜렷이 할 수 있는 노력을 밑바탕으로 한 작품, 특히 그것을 할 수 있는 인재가 많이 나와주어야 한다고 생각합니다.

[……]

김호 [……] 70년대와 비교해보았을 때, 매우 활발히 움직인 것은 사실입니다. 기획전도 동양화 쪽으로 많은 관심을 가져주셨는데 이것은 80년대에 들어서면서 올림픽과 연관이 있을 것입니다. 또한 80년대에 동양화 인구가 많이 배출된 점도 간과할 수 없는 점일 것입니다. 70년대는 동양화가 상업주의에 휩쓸렸기 때문에, 80년대에는 그것에서 벗어나려는 비판과 노력도 중요한 변화였습니다. 전체적으로 보아서는 활발한 움직임을 보였는데, 80년대 말에 와서 그 움직임이 얼마나 성과가 있었는가를 반성해볼 때는 긍정적이지만은 않은 것으로 생각합니다.

[……]

석 [……] 서구의 표현 방법적인 측면만 배워 표현할 것이 아니라 표현 내용에 앞서 진정한 한국인의 뿌리를 형성하는 정신적인 측면을 고려해보아야 하지 않겠습니까? 이 점이 우리의 한국화 과제라고 생각합니다.

김근 제 생각에 80년대는 작가들이 전통과 현대라는 명제 사이에서 심각한 갈등을 느꼈던 시대가 아닌가 생각합니다. 이 시기의 작가들은 전통에 대해서 확실히 이해는 못했지만, 전통이라는 것의 정신적, 표현적 억눌림에서 벗어나려고 몸부림친 사람들과 전통을 고수하면서 계승 발전시키는 것을 전제로 내세운 사람들로 나뉠 수 있겠습니다. [……] 그러나 중요한 것은 전통에 대한 정확한 이해가 필요한데, 전통에 대한 이해가 막연한 상태에서 마냥 전통을 계승 발전시켜야 한다고 부르짖거나, 새롭게 해야 한다는 시대적 요청에 의해 자기 정서는 생각도 않고 신표현주의 같은, 서구적인 방법을 직수용하는 것 등은 생각해볼 점이라 봅니다.

[……]

배 [……] 제 생각에 수묵운동의 최절정기는 이미 오도자 시대에 절정에 이르렀다고 봅니다.

오늘날 새삼스럽게 단지 이 수묵을 정신적인 어떤 생각의 근간이 되는 수묵이 아니라 재료적인 것만을 가지고 수묵이라고 얘기하는 것은 오늘날 작업의 단절성을 확연히 드러내는 결과가 됩니다. 재료 면에서만 얘기한다면, 수묵운동이 끝나면 무슨 운동을 합니까?

[……]

김호　그러니까 80년대를 동양화 운동의 시대라고 규정해본다면, 그것은 운동을 위한 운동이지, 본질적인 내용을 심화시키지는 못했다는 것입니다. [……] 동양화의 수묵이라는 것은 그 자체가 원래 동양화 정신에 내포하고 있는 것이지 그것을 운동에까지 확대해야 할 이유가 없는 것이고, 그것을 집단적으로 돌파구를 찾아보자는 의도에서 억지로 이름을 붙인 것뿐입니다. 채색운동이라는 것도 7, 80년대 초까지 천대받던 채색화를 하는 사람들이 그 울분을 토해내기 위해 박생광 선생의 작품 세계에 감명받은 후배를 중심으로 박생광 선생을 빌어서 채색화 운동을 크게 했는데, 제가 보기에는 그것도 운동을 위한 운동이었기 때문에 실질적인 내용 면에서는 큰 성과를 거두지 못했습니다. 채색화의 경우 세분해보면, 하나는 그 돌파구를 민화에서 찾아나갔고, 또 하나는 실경을 꼼꼼하게 그린 세밀화에서 찾아나간, 엄밀히 따지면 일본화까지도 연결될 수 있는 부류이고, 다른 하나는 추상표현주의 쪽으로 찾아나갔습니다. 그런데 이것들이 하나하나 독립되어 각각이 너무 소재주의로 흐르거나 감각적으로 흘렀습니다. 현재는 채색과 수묵을 동시에, 혹은 수묵과 채색을 대립시켜 해나가는 채묵화 운동 비슷한 것이 진행되고 있는 것 같은데 좀 더 지켜봐야겠지만 서구 영향이 너무 짙은 듯합니다. [……] 앞으로는 운동이라는 개념에 너무 빠져들어서는 안 되고,

각 개인이 훌륭한 작가가 되기 위해 필연적으로 필요한 노력을 하는 것이 궁극적인 목표일 뿐이라고 봅니다. [……]

박　[……] 집단적인 힘을 가지고 얘기되는 문제가 아니고, 이제는 한 작가가 자기 나름의 개성과 작품성을 얘기해야 하는 것이 90년대가 아닌가 생각합니다.

[……]

박　저도 먹이면 먹이지, 먹의 정신성이 나와 무슨 상관이 있냐는 생각도 해봤는데, 어떻게 보면 쓸데없는 생각입니다. 작업을 하는 나약한 한 개인이 거대한 주제를 가지고 고민하는 것 자체가 상당히 건방진 생각일 수 있습니다. [……] 제가 내린 결론은, 현실을 살아가면서 느끼는 그대로를 제가 좋아하는 방식으로 표현하자는 생각이 매우 강하더라는 것입니다. 그래서 오히려 전통이라는 것에 고민하지 않고 자기 감수성에 솔직한 신진 작가의 작품에서, 우리 선배의 작품을 볼 때보다 공감을 느낄 때가 많을 수 있는 것 같습니다.

[……]

김호　그러니까 제가 생각하는 것은 전통이라는 것 자체도 우리가 교육을 잘못 받았기 때문에 짐을 진 듯이 생각한다고 봅니다. [……] 우리의 좋은 전통은 다 없어지고, 사람을 억누르는 전통만 지금까지 가져왔다는 것입니다. 제 생각에는 그런 것들은 과감히 없애버리고, 좋은 정신적인 전통을 계발해야 한다는 것입니다.

석　바로 좋은 전통을 지식화한 것을 작품 세계로 표현했을 때 비로소 우리 것이라고 말할 수 있는 것이 되는 거죠.

[……]

김호　[……] 그러한 나쁜 전통, 잘못된 전통에
눌릴 필요가 없다는 것을 깨닫게 되고 외국 문물에
마구 빠져들고 있는 것에 대해서도 나쁜 것과 좋은
것을 구분할 수 있는 힘이 생기리라 생각됩니다.

[……]

김근　[……] 전통을 바르게 계승 발전시켜
현대화한다는 것은 우주 철리를 깊게 느끼고
그것에 필요 불급한 조형 언어를 늘 가슴에 그리다
보면 그에 적절한 현상이 나타나겠지요.

[……]

김호　동양의 모든 예술이라는 것이 우주의
질서를 파악하는 행위가 아닙니까? 핵심은
기의 흐름을 파악하는 것으로 동양 미술을 하는
사람이면 버려서는 안 되는 것이라고 생각합니다.

[……]

김호　문제는 현재 재료에서 해방되어야 한다고
얘기하면서도 기본적인 사고의 변화는 없이
부분적으로만 변화를 가미하고 개방된 것처럼 하는
것에 있습니다. [……] 정말 필요에 의해서 그 재료를
쓴다기보다는, 유행처럼 남이 쓰니까 나도 쓴다는
식이 현 실정이 아닌가 생각합니다.

[……]

김호　[……] 현재 동양화 하는 사람들이
한국화단의 화가들 모두가 세계적으로 볼 때 너무
시야가 좁다는 것과 다름없이 한국 안에서 동양화
하는 사람들의 시야가 너무 좁다는 점에 있어서
깊이 반성해야 한다고 봅니다.

[……]

김호　[……] 무얼 그려야 될 것인가가 전체를
결정해버리면, 재료 같은 것은 자동적으로
따라오는 문제라는 것입니다.

[……]

(정리·편집부)

(출전: 『현대미술』, 1990년 봄호)

구조적 과잉과 구조적 궁핍:
한국화의 모색과 그 변천
—1957년에서 1985년까지

강선학(미술평론가)

[……]

수묵에의 자각 현상이란 80년대 초두에
등장하기 시작한 새로운 수묵화 운동인데, 수묵을
조형적으로 극대화시킴으로써 한국화의 본질적인
아름다움과 정신성의 깊이를 일깨우려 했다는
점에서 큰 호응을 받았다. 이 수묵운동은 단색주의
수묵화야말로 한국인의 사유 구조를 그대로
반영하는 동양 정신의 요체로서 한국화의 바람직한
한 방향을 마련해줄 충분한 매개항이 되리라는
점에서 일단 그 정통성을 의심받지 않았다.

[……]

1980년대 후반에 접어들면 한국화를 소재적,
재료적, 장르적 구별 의식을 앞세워 구분해가려는
분류 의식이 팽배해진다. 서양화가 장르 해체라는
거대한 흐름 속에서 새로운 의식의 변화를 겪고
있는데 한국화는 도리어 세분화되고 있는 역현상을
보이는 것이다. 그러나 어느 시기보다 다양한 작업
경향과 표현 영역의 확대, 한국화에 대한, 그림
그리기에 대한 근원적인 성찰이 함께 하는 것도
간과할 수 없다. 이 시기는 1986년 아시안게임,
88년 올림픽을 성공적으로 치러내고 정치적,
사회적으로도 민주화의 길을 열어가고 있던
시기여서, 한국화에도 이미 의식의 국제화, 세계화,
보편화라는 시대적 명제가 크게 부각, 고조되고
장르 해체라는 전체적인 흐름과 함께 한국화의
현대화라는 명제를 다시 생각하게 한다.

[……] 한국화의 추상화 과정은 끊임없이
한국화의 전통적 방법과 내용에서 벗어나려는
것이다. 그것은 한국화의 전통과 정통성에 대한
이해나 반성, 천착과 관계없이 현대적인 추세나
현재적인 관심으로서 추상화와 서구에서의 움직임,
우리에게서의 양화의 움직임과 무관하지 않은
것이다. [……]

사물과 화면, 색채와 형태, 매재의 독자적
자율성, 소위 조형적 요소의 자율적 표현성이랄
수 있는 추상화와 사의는 다르다. 그런 관점에서
한국화에서 추상화의 궤적은 사의의 현대적인
전환이 아니라 서구 추수주의의 형태에 지나지
않는다. 사의를 추상으로 등식화하려는 것은
서구 추상에 동양적 의미를 가탁하는 것에 지나지
않는다.

동양화의 사의는 동양화의 사유 패턴을 잘
보여주는 것으로 "동·서양의 사유 패턴을 구분
짓는 결정적인 사상은 일원과 이원의 문제가
아니라, 유기적 사고와 실체적 사고의 문제일
것이다. 서양인들은 일(一)과 이(二)를 모든
자기원인적인 것으로 생각하며 따라서 그것은
독립적이며 고립적이며 불변적이며 초시간적으로
전제되는 그 무엇으로 생각했다. 자기동일적 그
무엇을 주체로 전제하며, 그 주체는 초시간적이며,
항상 논리적으로 전제되는, 항상 객관에 선행되는
그 무엇이다. 다양성과 잡다성의 세계는 시간적인
것으로서 주체에 지속되는 성질일 뿐이다. 그러나
동양인들에게 있어선, 일(一) 자체가 이(二)를
내함한 것이며 따라서 자기원인적인 고립적인
일체가 아니라 관계된 통합체일 뿐이다. 모든
주체는 관계로부터 발현되는 자기동일성이며,
모든 자기동일성은 논리적으로, 선험적으로,
초시간적으로 전제되는 것이 아니라 시간 속에서

반복되는 지속 자체일 뿐이다. 모든 불변은 불변이 아니라 변화의 지속이다. 영원은 불변이 아니라 지속이다. 주체가 사유를 규정하는 것이 아니라, 사유가 주체를 발현시킨다. 주가 객을 일방적으로 지배하거나 구성하는 것이 아니라, 주 바로 그것이 천지의 객형에 지나지 않는 것이다. 주와 객은 단지 관점의 이동일 뿐이다."[11] 동양화의 구체성, 구상성, 혹은 형사에 매이지 않는 형이란 주객이 합일하는 순환성, 주객이 서로에 의지해서 발현되는 것이다. "우리 쪽에서는 추상과 사실이 대립되지 않는 것이다."[12] 주객의 유기적 관계로서 그림과 대상, 그리는 자와 매재의 관계가 통합적 사고로 나타나는 것이다. 이에 비해 서양화는 객체와 주체를 구분, 그리는 자와 매재의 분별, 그림과 대상, 조형 자체를 서로 독자적인 실체로서 설정한다. 동양화에서 사의는 사물에 내재된 운기를 나타내고자 하는 조형 의지라면, 추상화는 객체를 벗어나 재료나 그리기라는 행위, 화면 자체를 독립된 실체로 보고 그 자율성을 예술미로 승화시키려는 것이다. 한국화에서 추상화란 서구 추상화의 이념에 충실하려는 것이지 사의의 현대적인 이해 정도를 보이는 것도 아니다.

[……]

이제 한국화에서 추상화의 논의는 한국화의 한국성이 어떻게 추상으로 나타나느냐, 어떻게 양식화되어 나타나느냐 하는 것이 아니라, 서구의 추상화가 한국에 와서 한국인의 사유를 어떻게 나타내고 있으며, 한국인은 그런 방법을 통해 무엇을 나타내고 있는가 하는 것이어야 한다. 전통화로서 한국화가 표현하지 못한 것을 추상화가 어떻게 감당하고 있는지를 물어야 할 것이다.

[……]

주)

주11 김용옥, 『기철학산조』, 통나무, 1992. pp. 130–131.
주12 박용숙, 「현대미술에 있어서 한국성」(좌담), 『미술세계』 통권140, 1996, 7, p. 51.

(출전: 오광수 외, 『한국 추상미술 40년』, 재원, 1997)

3부
여성주의
미술

그림1 　윤석남, ⟨손이 열이라도⟩, 1986, 종이에 아크릴릭, 105×75cm. 서울시립미술관 소장

1980년대와 여성, 그리고 여성주의 미술

이선영

1. 80년대의 문화적 배경

한국에서 여성주의 미술이 시작된 1980년대는 햇수로 친다면 그리 먼 과거는 아니다. 그러나 시간은 더욱 가속도를 붙여 흐르기 때문에 멀리 느껴진다. 매체와 관련되어 중요한 변화는 80년대의 끝자락에서 일어났다. 자크 아탈리(Jacques Attali)는 『21세기 사전』에서 다가올 미래에 대한 상상력을 설득력 있게 제시한 바 있다. 그는 21세기가 1989년에 이미 시작되었다고 말한다. 그때는 '몇 달 간격으로 최후의 제국이 몰락하고 복제 기술과 인터넷이 출현'했기 때문이다. 우리의 80년대는 5·18 광주라는 특수한 지역적 국면에서 시작되었지만, 80년대가 끝나갈 무렵에는 세계화에 보다 근접해진다. 한국 최초의 여성주의 미술이 민중미술의 한편에서 태어난 점 또한 그 의미와 한계를 공유한다. 여성주의는 불가피하게 계몽주의적 운동과 밀접했으며, 계몽주의의 장단점이 존재했다. 당시 문화계에서 중요한 화두는 소통과 민주화였다. 민주화가 되어야 소통이 제대로 이루어질 수 있고, 그 역도 참이다. 문화와 예술 부문에서 민주화에 기여하는 방식은 소통의 갱신 또는 혁명을 통해서다.

80년대의 한국은 '단군 이래 최대 호황'이라고 평가받은 자본주의의 고도 성장기였으며, 컬러텔레비전 보급을 비롯해서 본격적인 매스미디어 시대가 열렸다. 졸업 정원제의 실시로 대학의 구성원이 폭발적으로 증가하여 고등교육의 대중화 시대가 열리는 등, 자본과 대중문화, 인적 자원 등이 팽창하던 시대였다. 세계화는 제국주의라고 비판되었던 외세와 독재 정권의 결탁을 더욱 긴밀히 했다. 서구에서는 '포스트모던' 시대가 도래했다고 말해지던 시대, 남한은 초고속 근대화가 낳은 성장통을 앓고 있었다. 역사를 창조하는 의식적 주체에 대한 믿음은 80년대의 시대정신이라 할 만하다. 민중, 민족, 계급, 지식인 등이 그러한 근대적 주체와 관련되었으며, 여기에 예술가적 주체 또한 포함될 수 있다. 그러한 주체들에 성(性)을

그림2　성효숙, 〈구로공단〉(두렁 공동작업 〈서울풍속도〉 8폭 병풍 중), 1984(2019년 복원), 닥지에 동양화 물감,
175×80cm. 작가 제공

부여하자면 남성에 가깝다는 점이 근대적 주체에 대한 반성에 여성주의가 끼어들 수 있는 지점이다. 여성이라는 타자화된 존재가 어떻게 변혁의 주체가 될 수 있는지의 문제도 같은 맥락이다.

한국의 80년대는 국가적 차원의 폭력이라는 흑역사로부터 시작되었으며, 1970년대를 이어서 80년대 내내 지속되던 독재 정권은 민주주의는 물론 성장하는 자본주의와도 더 이상 맞지 않았다. 고등교육의 대중화가 시작된 시기에 3s(섹스, 스크린, 스포츠)로 대변되는 우민화 정책은 한계가 있었고, 사회적 갈등을 증폭시켰다. 이때의 내상과 외상은 봉합되지 않은 채 기득권에게 유리하게 작동되던 분열의 정치는 개인이라는 단위가 중시된 현재에도 남성/여성이라는 대립각으로 재생산되곤 한다. 이항 대립적 사고는 군부 독재 정권에서 민간으로 이양된 후 좌파와 우파가 엎치락뒤치락하며 정권이 교체되어온 현재에도 갈등의 씨앗으로 남아 있다. 1980년 5월 광주에서의 국가 폭력 사태 말고도 여성이기에 겪어야 했던 사건들은 시간이 지날수록 큰 반향을 일으키고 있다. 1986년 부천경찰서의 경찰관이 학생운동가 권인숙을 성 고문한 사건은 성과 혁명의 문제를 제기하였다.

당시 검찰 및 경찰 등 지배 세력은 운동권 여학생이 자신의 성(性)마저도 혁명에 활용한다는 적반하장의 입장을 보였다. 이 충격적인 사건을 계기로 여성들은 계급과 민족의 문제 외에, 성이 진보적 사회를 앞당기는 데 중요함을 강조할 수 있었다. 성고문의 악몽을 이겨내고 후일 여성학 분야의 학자가 된 권인숙을 지지하기 위한 여성주의 작가들의 작품들은 인간 해방과 노동 해방이라는 기치 아래에 있었던 진보적 사회운동에 성(性)의 문제를 특화시켰다. 당시에는 소위 말하는 '운동권 여학생'의 외로운 투쟁을 시작으로 기관에서의 성폭력이 사회적으로 사건화되었다. 국가권력에 의해 자행된 성폭력이라는 말을 붙이기 두려워서 에둘러 '권양 사건'이라 불린 그 사건은 여성의 인권 보호에 중요한 계기가 된 최근 흐름인 '미투(me too)' 운동의 선조 격에 해당한다. 개인적 불행으로 쉬쉬하던 문제는 사회적 의식화를 통해 공론화될 수 있으며, 여성주의 미술은 가부장적 폭력을 사회적 파장으로 확산시키는 선명한 이미지 생산자 역할을 맡았다.

지금의 '미투'가 사생활 촬영이나 낙태의 자유 등, 여성 개인의 권리 침해 문제에 집중되어 있다면, 당시의 여성운동은 독재 정권과 가부장제의 상관관계에 주목했다. '권양 사건'은 공적/사적 영역에서의 성폭력이 권력을 매개로 한다는 점이 그 시절부터 명확했음을 알려준다. 군부 독재의 독기가 서슬 퍼렇게 살아있던 시대에 자행된 성/폭력에 대한 여성계의 집단적 대응이 있었고, 여성주의 미술 또한 함께 했다. 김인순의 작품 〈파출소에서 일어난 강간〉(1989)은 대표적인 예이다. 자본주의를 비판한다는 미명 아래, 여성을 다시 한 번 성적 대상화하는, 당시에 적지 않았던

그림3 김인순, <현모양처>, 1986, 천에 아크릴릭, 91×110cm. 국립현대미술관 소장

사례에 비한다면 여성주의 미술은 성이 권력의 통로임을 암시하거나 폭로한다는
차이가 있다. 즉 권인숙을 비롯한 여성 희생자들은 단순히 일부 남성의 일탈적 성욕의
대상이었다기보다는 굴복시켜서 고분고분하게 만들어야 하는 대상이며, 이때 성과
폭력은 남성적 지배라는 목적으로 '자연스럽게' 결합된다.

2. 80년대적인 사건과 여성

표현의 구체성을 위해 관련 재판이 열릴 때마다 법정에 참관하곤 했던 여성주의
화가들의 체험도 작품에 생생하게 반영되었다. 이때 새롭게 알게 되는 가부장적
관행과 관련된 현실과 진실이 너무나 충격적이고도 상징적이기에 여성주의 작품은
사건의 구체적 정황에 대한 폭로와 고발, 그리고 그 의미에 대한 계몽적 서사라는
특징을 갖게 된다. 가부장적 지배 이데올로기에 의하면 생경할 수밖에 없는 장면들이
'승화되어야 할' 그래서 '순수'해야 할 예술에 적나라하게 도해된 것이다. '역사에
비해 예술은 보편적'이라는 고전적 이상은 모호한 현실 도피성 예술에 대한 근거로
오용됐다. 그러나 80년대에는 폭로성 메시지조차도 유의미한 역할을 했음을 인정할
수밖에 없다. 가령 여성 노동자의 정년을 결혼 전인 25세로 보는 당시의 법원 판결은
지금 들어도 충격적이지 않은가. 그때 여성계가 총력 투쟁하지 않았다면 이러한 말도
안 되는 관행이 얼마나 더 길어졌을지 알 수 없다.
　시국 사건 외에도 많은 부당한 관례들이 사회적 갈등을 일으켰던 80년대는 유사
이래 기득권이 스스로 자기 권리를 내준 적은 없다는 점을 더욱 분명히 했다. 유물론
철학자나 역사가들이 주장했듯, 남성의 여성에 대한 지배는 계급보다 선재했던
최초의 지배였다. 가부장적 이데올로기가 적나라하게 깔려 있는 부당한 판결로
여성계가 총력 투쟁을 했던 시대가 1980년대이다. 1985년 교통사고를 당한 미혼
여성 직장인에게 내려진 이 판결은 '25세 여성 조기정년제철폐를 위한 여성연합회'를
구성하게 했다. 여성주의 작가뿐 아니라 모든 여성과 여성 작가들 모두에 큰 부담이
되고 있는 출산과 육아, 그로 인한 (작업을 포함한) 경력 단절의 문제는 여전한 난제로
남아 있다. 여성에 대한 80년대적인 문제의식은 그 이후에 해소되었다기보다는 점점
더 중요해지고 있다. 80년대 여성주의 미술은 여성이 감당해왔고, 앞으로도 감당해야
할지 모를 근본적인 모순에 대한 답을 얻을 수는 없었지만, 그에 대한 문화예술의
최초의 집단적 대응이었다는 의미가 있다.
　여성들이 당면한 문제에 대한 사적 해결이 아니라 공적 해결, 즉 정치적,
경제적, 사회적 해법을 요구했으며, 여성주의 미술은 그에 대한 선명한 이미지를

그림4 정정엽, 〈면장갑〉, 1987, 종이에 목판, 34×27cm. 작가 제공
그림5 정정엽, 〈이불을 꿰매며〉, 1988, 종이에 목판, 55×40cm. 서울시립미술관 소장

집단적으로 생산했다. 80년대 여성주의는 세계 여성들과의 수평적인 연대를 시도했다. 여성주의는 페미니즘이라는 용어조차 애써 사용하지 않을 만큼 외세를 거부한다는 기본 입장을 견지했지만, 전 세계 여성/노동자와의 연대 또한 중요했다. 노동자만큼이나 여성도 세계적 차원의 존재인 것이다. 1977년 여성의 지위 향상을 위해 유엔(UN)에서 정한 세계 여성의 날(International Women's Day)은 일제강점기에도 좌우익 여성계가 인지했던 기념일이었는데, 이후 형식적으로 치러지다가 본격적으로 기념하게 된 때가 1985년이다. 제1회 한국여성대회가 공식적으로 개최된 1985년을 시작으로 87년 6월항쟁 이후에는 전국적으로 행사가 치러졌으며, 이러한 범여성적 정치 축제의 장 속에서 여성주의 미술은 함께하곤 했다.

개인적인 것과 정치적인 것을 연결시켰던 페미니즘 정신에 따라 노동 현장이라는 공적 영역뿐 아니라 사적 영역에서의 문제도 공론화되었다. 김인순, 윤석남 같은 여성주의 미술의 대표적 작가들의 살아온 이야기를 인터뷰 자료 등을 통해 들어보면, (본격적) 작업을 '40대에 시작'(또는 다시 시작)했다는 발언이 공통적으로 발견된다. 출산과 육아, 그에 따른 여성의 경력 단절 문제는 보다 많은 부분이 사회화되고 있는 현대에도 근본적인 해결책 없이 자연적 운명인 양 다가온다. 여성주의가 주장한 사회적 차원의 해법에도 불구하고 그 해법이 아직도 충분하지 못한 탓에, 한국 사회는 결혼도 출산도 기피하는 풍조가 쌓이는 가운데, 초고령 사회라는 사회적 부담을 키워가고 있다. 1980년대의 주된 주체였던 계급도 민족도 이제는 사라진 듯한 개인의 시대가 도래했지만, 여전히 여성 문제는 사회적 해법을 요구한다. 여성주의 미술은 사적/공적 영역에서 이루어지는 지배와 폭력에 대한 숨겨진 이야기를 폭로하고 분노를 공유하며 대안을 촉구하는 서사적 형식이 많다.

공권력뿐 아니라 노동 현장 등 일상 속에서도 고문이라고밖에 할 수 없는 고난의 이미지는 여성주의 미술에서 자주 등장하는 도상들이다. 일상부터 노동 현장까지, 반향을 일으킨 사회적 사건들은 그대로 작품 제목 및 내용으로 포함되곤 했다. '승화되지 않았기에' 가부장적 시선에서는 불편할 수밖에 없는 적나라한 도상들의 편재는 '예술성 결여'라는 상투적인 평을 낳기도 했다. 80년대 중반 민미협의 하부 단위로 시작된 여성주의는 가부장제라는 보다 큰 억압을 극복하려 했지만, 투쟁 일변도의 남성적—그 외에 이성과 진보를 중시하는 태도를 포함—민중미술이라는 평가를 받기도 한 것이다. 여성주의 미술은 자신이 속한 단체의 안팎에서 아류 취급을 받을 때 자신의 정체성에 대한 자문은 더욱 강해질 수밖에 없었다. 예술에 진보적 내용을 담는 것만 유의미한 것은 아니다. 일상이 중요하다고 하면서 형식의 문제를 고민할 때는 민중을 앞세운 중산층 여성이라는 의혹이, 혁명이 중요하다고 하면서 내용의 문제를 고민할 때는 아마추어 취급을 받을 위험이 상존했다.

여성주의 미술 그룹에 속해 있지는 않았지만, 이불 같은 작가가 개별적 활동을
통해 여성 문제들을 충격적으로 가시화했던 시기가 80년대 말이다. 여성주의라는
소집단 외에 개별적으로 고군분투했던 여성 작가들이 페미니즘이라는 깃발로 함께
엮이기 시작한 것은 1990년대부터이다. 그러나 현실은 여성주의 작품보다 더 거칠고
야만적이었다. 80년대에 정통성 없는 정권이 공안 사건에 집중함으로서 공권력이
허술한 틈에 일어났던 화성 연쇄 살인 사건 등은 여성이 일상에서 겪는 폭력의
강도가 커지고 있음을 알려주는 상징적 사건이다. 여성주의 미술은 노동자의 권리,
그리고 민족의 통일과 관련된 거대 서사에 함께 참여했지만, 일상의 내밀한 영역에서
작동하는 억압 또한 극복하고자 했다. 미시적 차원은 거시적 차원과 다른 어법을
필요로 했다. 진보적 사회학자 조한혜정을 필두로 하는 사회학 쪽 기반의 여성주의
문화 그룹 '또 하나의 문화'가 주최한 《우리 봇물을 트자: 여성 해방시와 그림의
만남》전 (1988, 그림마당 민)은 일상적 실천을 강조했다.

　　여성주의 미술이 중산층 중심이라는 혐의는 80년대 내내 따라붙었으며, 이는
여성주의 미술가들의 고민이기도 했다. 같은 진보 진영에서 지식인적 태도를
지양해야 했던 남성 작가들의 고민과 차이점이라 할 만하다. 중산층에 관련된 문제가
민감하게 다가온 것은 여성의 감수성으로 여성적인 것을 표현했다고 믿은 당시의
'여류 미술'에 대해 여성주의 미술이 반대했기 때문에 더욱 그러했다. 여성주의가
극복하고자 했던 '여류 미술'은 여성 및 예술의 정치적, 경제적, 사회적 맥락을 무시한
채 사적 영역에 안주했으며, 그것은 가부장제의 비호 아래 고립된 영역에서 여가의
일환으로 미술을 할 수 있었던 어떤 계층을 전제한다. 미술계를 포함해 모든 것이
체계를 갖추기 시작된 그 시대에 미술 또한 사회적 변화에 역할을 할 수 있을 것이라
믿어졌다. 거대한 정보의 흐름 속에서 점점 더 작은 부분으로 축소되는 미술의 위상을
생각할 때, 1980년대는 미술에 대한 기대치가 매우 높았던 시대라고 평가된다.

　　예술을 지양하려던 시대에 예술은 오히려 진지했다. 사회의 지배 시스템이
제대로 정비되지 않았던, 그래서 무지막지한 폭력이 지배 수단이었던 시대에 기존의
상징적 질서를 재현하려 하지 않는 미술에는 무엇인가 생성되는 에너지가 있었다.
구조화 이전에 구조를 만들어가는 활력이 있었다. 80년대에 여성주의 미술을
포함한 사회적 참여를 중시하는 진영에는 기존의 '예술'에 대한 냉소주의가 강했다.
그러한 경향은 90년대에 보다 대중적인 차원으로 확장되어 키치와 사물의 범람을
낳게 된다. 90년대의 대세가 된 문화예술적 관행은 상품화된 사회에 대해 비판하는
민중미술이나 살림살이처럼 '자잘한 것'에 새로운 맥락을 부여한 여성주의 미술에

이미 존재했던 요소였다. 그것들은 형식도 자율도 순수도 아니었기 때문이다. 자유주의라는 겉모습에 개인의 자율성이 실제로는 지켜지지 않았기 때문에 예술적 투쟁이 생겨난다. 작업을 하기 위한 최소한의 자율성과 대의를 위한 수단으로서의 예술이라는 딜레마를 여성주의 미술 또한 극복해야 했다.

　당면한 정치경제적 모순 해결이 우선이라는 이분법은 여성주의 미술을 부차적인 것으로 만든다. 그러나 이 논리를 더 밀고 나가면 예술적 실천 그 자체를 주변화할 수 있다. 각자의 진지한 문제의식을 각자의 경쟁력 있는 언어로 발언하는 것이 중요하다. 사회적 의식만으로 예술이 가능하지 않다. 이 사회 속의 예술가이기에 생기는 문제의식을 작업을 통해서 돌파하는 것이 중요하다. 언제나 사회적 약자가 현실의 무게를 더 많이 감당하게 된다. 사회의 모순들이 중층적으로 쌓인 약자의 현실이 진짜 현실인 것이다. 이 맥락에서 본다면, 1987년 첫 전시 이래 수년간 열린 《여성과 현실》전은 동어반복적 표현일 수도 있다. 여성이 바로 현실이기 때문이다. 그런데 여성과 현실이라는 두 키워드에 미술은 자명하게 녹아있는 것일까. 역사에 가정은 없지만 '여성과 현실, 그리고 미술'이라는 주제였다면, 여성주의 미술에서 중요한 전시인 《여성과 현실》전이 94년으로 끝나지 않았을 것이라는 아쉬움이 있다.

　여성주의 미술은 자본주의뿐 아니라 가부장제라는 보다 뿌리 깊은 전통을 문제 삼고 있었다. 그것은 당시 진보적인 문화운동으로 간주되던 민중미술의 하부 조직으로 시작했지만, 민중미술 또한 남성 중심주의적인 문화가 완전히 극복되지 않았음을 깨닫지 않을 수 없었다. 그 점에 대해서는 민미협 산하 여성미술연구회의 회장이자 나중에(1991년)에 민미협의 (공동) 대표가 되었으며, 그 스스로가 여성주의 미술의 대표 작가가 된 김인순의 씁쓸한 회고가 미술평론가 김종길과의 대담에 나타나 있다.[1] 또한 1994년에 민중미술이 국립현대미술관이라는 대표적인 제도 공간 속에 전시로서 재현되었을 때, 여성주의 미술을 '생활미술'류의 잡다한 코너에 한데 몰아놓는 식으로 주변화했다는 미술사가 김현주의 비판적인 논문도 나와 있다.[2] 제도 공간 속에서의 활동을 기준으로 한다면 민중미술은 80년대보다 90년대에 더 활발했으며, 여성주의 또한 페미니즘이라는 새로운 틀 거리로, 소위 말하는 90년대의 '다원주의'의 한 축을 차지했다.

1　　김종길, 「김인순, 여성의 현실과 맞서다!」, 『황해문화』, 2016년 겨울호 참조.
2　　김현주, 「한국 현대미술사에서 1980년대 '여성미술'의 위치」, 『한국근현대미술사학』 26집 (2013) 참조.

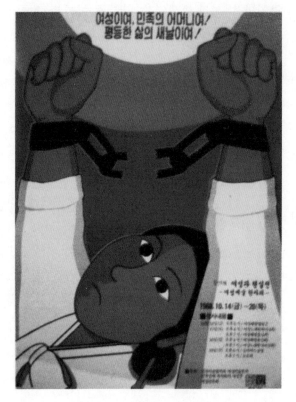

그림6 　민미협 여성미술 분과의 두 번째 《여성과 현실》전(1988) 전시 초대 공문(리플릿). 국립현대미술관 미술연구센터 소장,
　　　　정정엽 제공

그림7 　제2회 《여성과 현실》전(1988)의 포스터. 정정엽 제공

4. 예술계 외곽에서의 실천

민미협 소속의 여성 작가들이 여성미술연구회를 중심으로 한 활동과 전시가
시작된 것은 80년대 중반이다. 한국 사회가 당면한 정치적, 경제적 모순을 문제시한
사회문화적 운동이 보다 대중화된 국면에서 여성주의 미술이 활동할 새로운
자리들이 생겨났다. 여성은 여성을 부차적인 위치로 고정하는 추상적 공간이 아니라,
구체적인 자리를 마련해나갔다. 진보적 문화 생산자들이 깨달은 것은 자리란
만들어지는 것이지 주어지는 것이 아니라는 점이다. 그들이 새롭게 개척한 자리는
전시장 같은 표백된 장소에 한정되지 않았다. 대학과 공장의 문화제나 시위 현장에
함께한 '미술'은 전시장 중심으로 전개된 흐름과도 분명히 달랐다. 누군가는 그것을
미술이 아니라고 하겠지만, 현장의 문화 실천가들에게는 미술의 확장이었고, 굳이
미술이라고 규정되지 않아도 상관없었다.

그렇지만 그것이 광범위한 문화적 실천일 때조차 미술로 가능한 더 효과적인
방식은 있다. 더구나 다른 분야의 운동가들과 활발하게 결합한 미술가들에게
요구된 것은 사회적, 역사적 의식만큼이나 미술이 가질 수 있는 형식적 힘이다.
1980년대 여성주의 미술을 역사적으로 복원하려는 프로젝트에서 가장 이상적인
것은 80년대에 생산된 자료들이 중심이 돼야 할 것이다. 그러나 이후에 생산된
당시의 역사와 관련된 자료도 포함했다. 80년대 미술도 어느덧 미술사의 반열에
올라 연구되고 있기 때문에 그 성과를 무시할 수 없기 때문이다. 이미 80년대 초반에
여자 대학을 중심으로 여성학이 개설되는 등, 페미니즘 담론과 여권운동이 활발하게
시작되었지만, 여성주의 미술의 경우 그 중요성은 당대보다는 이후에 더 부각된 점도
감안했다. 잡지, 팸플릿, 논문 등에서 수집된 자료에서 중요한 것은, 당시에 여성주의
미술 그룹에서 활동하던 작가들의 발언 중에서 여성주의에 대한 자의식이 드러나는
대목들이다. 그리고 그 작가들이 참여하고 조직한 주요 전시에 대한 정보, 그러한
비평적 담론들을 채웠던 이론가들의 분석 등이다.

여성주의 미술은 때로 격렬한 정치적 투쟁으로 전화하기도 하는 담론이자
문화예술적 실천이다. 물론 담론과 실천 사이에는 괴리가 있기 마련이고, 여성주의는
이상주의라는 비판도 여전하다. 이 점은 여성주의 미술에서 '텍스트와 실천' 사이를
탐구한 미학자 양은희의 논문에 나타나 있다.[3] 여성주의 미술은 미술계 내부만을
향하고 있지 않았다. 그들은 미술계보다는 당시 여성운동과의 연대에 힘썼고, 행사를

3 양은희, 「텍스트와 실천 사이에서—1980년대 이후 한국에서의 페미니즘 미술 이론의 수용, 전개, 그리고 전망」,
 『한국근현대미술사학』 27집(2014) 참조.

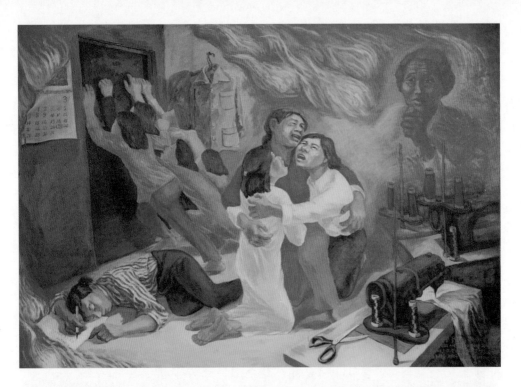

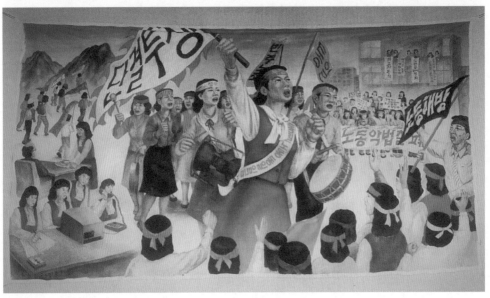

그림8 김인순, ‹그린힐 화재에서 스물두 명의 딸들이 죽다›, 1988, 천에 아크릴릭, 150×190cm. 서울시립미술관 소장
그림9 그림패 둥지(주필 김인순), ‹단결투쟁도›, 1989, 천에 아크릴릭, 걸개 형식. 89 여성 노동자 문화 대동제 전시.
 국립현대미술관 미술연구센터 소장(촬영 슬라이드)

같이 주관하기도 했다. 80년대 여성운동에서 가장 중요한 단체는 여성평우회(1983-1987)로, 여성주의 미술의 주체를 여성 농민과 여성 노동자로 규정하는 데 큰 역할을 했다. 여성평우회와 여성주의 미술이 현장에서 함께 한 감동적인 기록은 라원식의 평문에도 나와 있다.[4] 하찮으면서도 두려운 현실을 괄호 친 제도권 예술에 비해 여성주의를 포함한 현실 참여적인 예술은 현실과 실제적으로 부딪히면서 깨달은 것들을 작품으로 보여준다.

정정엽처럼 작가 스스로 노동자가 되어 현장 활동을 한 경우도 있다. 그러나 노동자이자 작가인 여성은 함께 가야 할 이들과 완전히 하나가 될 수 없는 지점 또한 발견했다. 예술은 대상과의 감정이입이기도 하지만 거리이기도 하기 때문이다. 여성주의가 미술 밖의 맥락과 접속하려는 노력 속에서 전시회의 평문이나 리뷰를 진보적 사회학자 등이 쓴 점도 특징적이다. 현재 미술이 대중은 물론 미술계 이외의 지식인들에게 얼마나 관심의 대상이 되고 있는지 염두에 둘 때, 미술계라는 좁은 입지를 벗어나려 한 진보적 문화운동의 노력이 맺은 결실이다. 선별된 문건 23편은 여성주의 미술의 주요 전시와 작가, 주요 단체인 두렁과 둥지의 활동, 여성주의와 페미니즘에 대한 논의, 대안의 여성성과 여성적 형식 등에 대한 내용이 담겨 있다. 라원식을 제외한다면 거의 여성 필자들이다. 페미니즘 예술/담론에서 여성 작가/저자가 많은 것은 보편적 추세이며, 한국에서의 사정도 크게 다르지 않다.

1980년대에도 여성 화가와 여성적 감수성을 표현한 작가들이 없지는 않았지만, 여성주의 미술은 여성이 처한 상황을 의식화된 담론과 실천으로 돌파하고자 한 최초의 시도로 평가된다. 최초는 오히려 초라할 수 있다. 최초란 추후에 큰 숲을 이루게 될지 모를 작은 씨앗들이 발아하는 잠재적 시기이기도 하다. 여성주의 미술은 역사에 대한 직선적 모델보다는 자연의 주기에 바탕을 둔 순환적 모델과 더욱 친숙하다. 1980년대는 정치적, 경제적, 문화적 확장의 시대였고, 예술에 대한 정체성도 재고되어야만 했다. 여성주의 미술은 대문자 'A'로 시작되는 '아트'에서 얼마만큼의 비중을 차지하고 있었는가. 여성주의 미술은 기존의 예술에 속하려는 노력보다는 여성적 현실과 문화 한가운데서 작업하고 운동했다. 여성주의 미술이 미술계에서 주목받은 것은 1990년대에 와서의 일이었다. 여기에는 김홍희를 비롯한 여성 기획자들의 힘이 컸다. 그러나 시대에 따라서 여성주의 미술에서의 방점은 달라진다. 1980년대 여성주의 미술은 삶을 변화시키는 문화운동에 집중되었다. 그녀들의 활동 무대는 전시장 바깥이 더 많았기에 '역사적 자료'에 대한 새로운 기준 설정이 중요하다.

4 라원식, 「새누리를 일구어내는 페미니즘 미술」, 『미술세계』, 1992년 9월호 참조.

3부
문헌 자료

삶의 한 가운데로

민혜숙

[……]

두 번째의 《시월모임》전을 하는 세 화가들이 공동 주제로 삼은 것은 이제까지 그림에서 독립적으로 다루어진 적이 없는 이 사회에서의 여성 문제다…이들에게 있어서 그림은 삶과 유리된 세계에서의 형식 놀음이거나 안이한 대상물의 예쁘장한 표현일 수 없다. 그들의 그림은 역사, 현실, 그리고 우리 자신에 대해서 그들 나름대로 엄숙하고자 해왔다.…예술이 사람들이 살아가고 있는 현장을 떠나서 전문가들끼리만의 집안 잔치이거나 자기네들끼리의 속닥거림이 아니라는 것을 확인시켜 주기 때문이다. 예술작품이 치열한 삶의 현장에서 완전히 외곽 지대로 밀려나 있어 버려서 있어도 그만, 없어도 그만이 되어버린 오늘날 예술작품이 삶의 한가운데로 나아가기 위해서는 삶에 대한 예술가들의 진지한 자세가 어느 때보다 더 요청되고 있다…예술은 한 시대를 살아가는 사람들의 잠재지워진 의식을 일깨우고, 그들이 알게 모르게 염원하는 바를 그 속에 담아내야 한다. 이것이 예술 본연이 위치이자 자세인 것이다.…글과 그림은 별개의 것이 아니라 인식하는 방법의 문제인 것이다. 이번에 세 화가가 주제로 삼은 여성 문제만 하더라도 기실 그동안 여러 방면에서 거론되어 온 분야다. 세계 인구의 절반을 차지하는 여자가 사회에서 차지하는 역할은 어떤 것인가에 관해 여권 신장론자들은 물론이고 사회학이나 문학 등에 종사하는 사람들에 의해 여러 각도에서 다루어져 왔다…이제 이 문제를 이 화가들은 자신의 그림을 통해서 다루어 보고자 하는 것이다…우선 소박한대로 여성 문제를 그림에 끌어들이고자 한 시도는 일단 고무적인 일이다…윤석남은 자신의 그림에서 주로 기층 여성들의 활력에 찬 삶을 묘사하고 있다. 그의 그림에 나타나 있는 아낙네들은 자기네의 힘들고 고달픈 생활에도 불구하고 찌들지 않고 꿋꿋하게 내일을 기다리고 있다. 그들에게는 내일에의 희망이 있는 것이다. 한편 김인순은 주로 중산층 여인네들의 삶에서 그 소재를 구하고 있다. 그의 주인공들은 남자들에게 일방적으로 눌려 지내거나 남자들의 성적 호기심의 대상으로서 마땅한 인간 대접을 바지('받지'의 오기로 보임—편집자) 못하고 있음을 보여주고 있다. 또한 그의 그림은 여성 특유의 사랑의 힘이 온갖 사회적 갈등을 포용할 수 있음을 시사하려고 애쓰고 있다. 김진숙은….어떤 일정한 계층의 여성 문제에 대해 언급하기 보다는 여성 일반의 문제에 관심을 보이고 있다. 여자들이 품게 되는 한이라든가 완강한 남자들 앞에서 속수무책인 여성들의 경우같이 말이다.…몇 점의 그림이 여성 문제를 곧 해결할 수는 없겠지만, 이번의 전시가 보다 많은 사람들이 여성들의 문제에 적극적으로 참여할 수 있는 계기가 되기를 바라는 마음이다.

(출전: 《제2회 시월모임: 반에서 하나로》전 브로슈어, 그림마당 민, 1986년)

1988년 《여성과 현실》전에 초대합니다.

근래에 이르기까지 미술가, 그중에서도 특히 여류라는 접두어가 붙어 다니는 작가들이라면 이 사회에서 벌어지고 있는 온갖 모순, 불의, 불평등, 압제 등에는 전혀 아랑곳하지 않고 현실과는 별개인 소위 예술의 세계에 탐닉하는 것을 미덕으로 여겨져 왔습니다. [······] 미술계의 변화는 '여류'와의 구별을 분명히 하고 나선 '여성' 미술인들에게도 찾아왔습니다. 1987년 《여성과 현실—무엇을 보는가》전은 [······] (우리가 여기에서 다룬 현실은 사회 전반적인 것도 있었지만 초점을 맞춘 사항은 이 땅의 여성 현실이었습니다).

[······]

우리가 바람직하다고 여기는 예술작품의 역사는 진보하는 것이고 따라서 현실은 변화시킬 수 있고 변화될 수 있다는 세계관, 인간의 본질 또한 대 사회적인 관계, 인간과 인간의 관계가 변함으로써 변하게 된다는 생각에 기초하고 있는 것입니다. [······] 특히 우리나라같이 강한 유교적인 전통과 제3세계 모순을 갖고 있는 분단국가에서 여성은 이중 삼중으로 질곡을 당하고 있습니다. [······] 여성 문제를 야기시키는 것은 성을 매개로 하는 가부장적인 제도뿐 아니라 계급 또한 거기에 큰 영향력을 행사한다고 할 수 있습니다. 계급 문제는 성 문제와 복합적으로 작용함으로 해서 기층 여성에게는 특히 큰 부담을 안겨줍니다. [······] 통계 자료에 의하면 동일 노동하에 생산직 노동자의 경우 여성은 46%라는 남성 임금의 반에도 못 미치는 임금을 받고 있습니다.

[······]

[이전 전시에 대해—편집자] 작가가 개개인의 문제를 다룬 것에 잘못이 있는 것은 아닙니다. 그것을 많은 사람이 공감할 수 있는 보편성으로까지 끌어 올리지 못했다는 데 잘못이 있다고 하겠습니다.
[······] 여성의 인간다운 삶을 지향하는 많은 작가들의 동참을 바랍니다.

1988년 7월 8일
민족미술협의회 여성미술분과
《여성과 현실》전 전시준비위원회

사회를 변화시키는 건강한
아름다움

김인순

1986년 《반에서 하나로》란 이름으로 여성 문제를
작업으로 하는 두 번째 시월모임전을 김진숙,
윤석남과 함께 준비하면서 나의 가슴은 마치
거대한 용광로 속에서 끓고 있던 뜨거운 쇳물이
하나의 분출구를 통해 쏟아지는 것 같은 뜨거움을
느끼고 있었다. 그것은 그림으로서의 이미지나
형상이라기보다는 무언가 가슴 밑에 쌓여졌던 여러
가지 분노들이 한꺼번에 소리쳐대고 그러면서 다시
자학으로 메아리쳐오고 있었다.
　그것은 내가 살아왔던 생활 속에서 여성으로서
눌리고 참아오고 체념했던 여러 가지 것들의
외침이었다. 그 분노를 한 가지씩 끌어내며
나는 마치 몸이 뜨는 것 같아 몸을 떨기도 하며
자유로움을 느꼈다.

[······]

예술은 현실의 잡다함과 결별해야 하고
순수하고 외골수로 정열적이고 미쳐야 한다고
생각했다.

[······]

70년대의 문학운동은 나에게 상당한 정신적인
영향을 주었다.

[······]

나의 책읽기는 문학 쪽에서 사회과학 쪽의
것들이 많은 부분을 차지하게 되고, 왜 그림을
그리고 그림이라는 것이 도대체 무엇인지 생각하게
됐다.

[······]

건강한 아름다움은 사회를 변화시킨다. 사회를
변화시키지 못하는 아름다움이 어떻게 진정한
아름다움일까.

[······]

이제 그림은 나에게 있어 쟁기이고 나팔이다.

[······]

(출전: 『가나아트』, 1989년 11·12월호)

여성과 현실, 그 모순의 벽을 허물며

민혜숙(미술평론가)

[……] 올해로 세 번째가 되는 «여성과 현실»전인 '민족의 젖줄을 거머쥐고 이 땅을 지키는 여성이여!'

[……]

(1941년생이니 내년이면 우리 식으로 50이 된다), 그것도 '유복한 중산층의 가정주부'이고, 또 열심히 그림을 그리는 여자인 그는 우리가 보통 그러리라고 기대하는 바와는 전혀 상반된 모습을 보여준다.

[……]

김인순은 자기의 관심을 '나' '내 가족' '내 가정'에서 '우리'가 함께 살고 있는 사회로 돌렸다.

[……]

(김인순의 작업실은 여성미술인들의 공동 작업장으로 쓰이는 셈이다)

[……]

«여성과 현실»전은 화랑에서의 전시가 끝나고 나면 매번 이렇게 전국의 각 대학이나 기타 운동 단체의 행사에 대여해서 보다 적극적으로 관객을 찾아 나서는 것을 원칙으로 하고 있다.

[……]

«제1회 여성과 현실»전이 열린 것은 1987년이었다. «반에서 하나로»전이 성황리에(?) 끝난 후 그 세 여성 작가들(김인순 이외에 윤석남, 김진숙)은 자기네의 현실 인식을 좀 더 확산시키고 자신들과 뜻을 같이하는 여성 작가들을 찾아 나섰고, 민족미술협의회(1985년 창설) 산하에 여성미술분과를 만들고 «여성과 현실―무엇을 보는가»전이 열리게 된 것이다. [……]

«제1회 여성과 현실»전이 열렸던 1987년은 [……] 각종 비리와 파렴치한 고문 사건으로 정권에 대한 불신이 극에 달했던 시점에 발표된 호헌 고수는 결국 6월항쟁으로 이어졌다. 봇물 터지듯이 터져 나온 독재에 대한 저항은 이어서 노동운동으로 번졌고 사회의 제반 민주화 욕구가 넘쳐흘렀던 한 해였다.

[……]

김인순을 중심으로 '그림패 둥지'(공동 작업을 요하는 그림의 주문이 많아지자 여성미술분과 회원들 몇몇이 구성한 공동 작업팀)가 그림을 거리로 가지고 나선 최초의 작업은 6월항쟁 직후로 호헌 철폐를 얻어내고 난 직후였다.

[……]

김인순의 작업실은 화가 개인의 고고한(?) 작업장이 아니라 뜻을 같이하는 젊은 여성 화가들의 공동 작업장이 되었다. 그동안 그림패 둥지가 제작한 대형 그림에는 여성민우회 창립 대회에 걸린 〈평등을 향하여〉(87), KNCC 주최로 열린 농촌여성대회(87) 걸개그림, 맥스테크사 여성

노동자 위장폐업 철폐 투쟁승리를 기원하며 그린 그림(88) 등이 있으며, 공해추방 시민대회(88)나 인천 노동자회 창립 대회 및 여성 노동자 대동제(89)에도 그림으로 참여했다.

[……]

즉 여성 해방은 지배와 피지배가 존재하는 사회에서는 결코 이루어질 수 없고 모든 억압과 착취가 근절되고 모든 계층의 사람들이 모든 결정 과정에 동등하게 참여하고 책임지는 함께 사는 공동체 건설을 위해 노력할 때 비로소 이루어질 수 있다고 항변한다. 그의 그림에 일하는 여성, 즉 공장 노동자나 농촌 여성이 자주 등장하는 것은 그 같은 이유에서이다.

[……]

민미협 산하의 여성미술분과가 88년 그 이름을 여성미술연구회로 바꾸었다.

[……]

김인순이 주장하는 여성미술은 여성적인 것을 드러내는 것이 아니라 부당하게 억압당하는 여성, 성 모순과 계급 모순이 상승 작용을 해서 감당할 수 없는 멍에를 짊어질 수밖에 없는 여성들의 문제를 그리는 것이다.

[……]

요즈음 그의 그림에서는 정적이고 관조적인 장면은 찾아볼 수 없고 그의 작품 속에서는 무언가 끊임없는 사건의 발생을 만나게 되고 어떤 식으로든지 움직이고 힘을 과시하는 일군의 여성과 부닥치게 된다.

[……]

중산층 여성이라고 해서 기층 여성에 대해 애정을 가져서는 안 된다는 법도 없고, 기층 여성들을 사랑하기 위해서는 자신도 반드시 기층으로 이동해가야 한다는 논리 역시 설득력이 없다.

[……]

김인순은 80년대가 되면서 그림에 본격적으로 뛰어든다.

[……]

자신의 마음에 들지 않는 일에 몰두하는 아내에게 [남편이] 크게 간섭을 하지 않는 것만으로도 참으로 대단하다 하겠다.

[……]

《제3회 여성과 현실》전에 출품된 〈파출소에서 일어난 강간〉 역시 같은 맥락에서 이해할 수 있다. 한 여인 [……] 이 공권력의 상징인 파출소에서 두 명의 경관에게 강간을 당하고도 여성의 미덕을 지키지 않고(?) 고소했다가 두 경관에게 무고죄로 맞고소를 당하면서 겪게 되는 검사와 경찰력의 상상을 불허하는 횡포와 정숙한(?) 여인들의 손가락질을 그린 것이다.

[……]

(출전: 『가나아트』, 1989년 11·12월호)

여성의 현실과 미술
— 《제3회 여성과 현실》전을 보고

오혜주(미술비평연구회 회원)

[······]

여성미술이란 무엇인가? 그것은 '여성 해방의
입장에서 행하는 미술'이라고 한다.

[······]

사회 모순과 여성 억압은 같은 뿌리이기 때문에
사회 변혁의 주체가 노동계급이듯이 여성 해방의
작동력도 노동계급일 수밖에 없다는 점을 염두에
두면서 결국 여성미술이 해야 할 일은 미술이
매개가 되어 여성 문제를 통해 총체적인 사회
인식을 가능하게끔 하는 것이다. [······]
이번 전시에서 두드러진 점은 성 모순에
주목하기보다는 사회 모순과 성 모순의 얽힘
관계를 보고자 했다는 것과 계급 계층별로 여성을
분류했다는 점이다.

[······]

〈파출소에서 일어난 강간〉이라는 작품으로,
그 내용은 올해의 여성상을 수상한 강정순 씨의
사건을 다룬 것이다.

[······]

하나의 화면에 표현하기 힘들 것 같은 사실을
불화(佛畫)식의 서술적 구성 속에 담아냄으로써, 이
그림은 완벽한 전달 효과를 가져오고 있다. [······]
이 작품을 제작하기 위해 김인순은 공판이 열릴
때마다 참석하였고 계속적인 만남을 가졌다고
한다. 바로 이런 체험이 인물의 생생함과 전형성을
가져다준 것 아닐까.

[······]

(출전: 『가나아트』, 1989년 11·12월호)

1980년대 여성 구상작가들의 작품 세계
─김원숙, 배정혜, 유연희, 황주리, 노원희, 김인순의 작품 세계을 중심으로

윤난지(미술사가)

70년대가 모더니즘 강령에 충실한 모노크롬 회화의 시대였다면, 80년대는 인간과 사회에 대한 문제의식을 구체적으로 제시한 형상회화의 시대였다. [……] 필자는 시적인 서정의 세계를 가꿔온 김원숙과 배정혜, 인간의 원초적 모습을 탐구해온 유연희와 황주리, 사회 현실에 대한 힘 있는 발언을 해온 노원희와 김인순의 작품 세계를 통해 80년대 여성미술의 의미와 가능성을 살펴보고 있다.(『월간미술』편집자 주)

[……]

노원희(1948-)는 1980년대 우리나라 사실주의 부활의 주역인 '현실과 발언'의 창립전(1980) 이후 계속 이 그룹의 활동에 참여해온 작가이다. 노원희가 전달하고자 하는 주제는 '평범한 또는 소외된 인간들의 사회적 상황'이다. 그는 이를 연민과 애정, 도덕적 사명감이 깃든 시선으로 바라본다. 이 같은 시각은 불타는 열정이나 과격한 도전에 의하여 과장되기보다 침착하고 날카로운 성질을 통하여 제어되고 있어 현실을 오히려 더욱 극명하게 그려내고 있다.

[……] 그의 서술 방법이 직설적인 현실 고발보다는 은유적인 현실 반영에 가까운 것도 이 같은 그의 자세에서 연유한다.

[……]

청회색이나 암갈색과 같은 색조는 화면에 냉정하고 침착한 분위기를 부여하며 흑백사진에 엷은 색채 필름을 입힌 것 같은 채색 효과는 우리로 하여금 그림과의 거리감을 느끼게 한다.

[……] 물감을 뿌린 흔적이나 밑칠이 마른 다음에 덧칠한 밝고 투명한 색채의 붓자국에서 우리는 작가가 은밀하게 즐기는 순수한 조형 세계를 엿보게 된다.

[……]

김인순(1941-)은 1970년대까지는 정물화나 누드를 그리는 아마추어 화가였으나 1984년 첫 개인전을 계기로 비판적 사회의식을 기반으로 그림을 그리기 시작하였다. [……] 그가 1970년대부터 이미 실천문학에 관심을 가져왔던 것으로 보아 이것이 돌연한 일은 아니었던 것 같다. 그는 1985년의 민족미술협의회 창설에 참여하였으며, 1991년에는 이 협의회 공동 대표가 되었다. 김인순이 자칭 "그림 노동자"라고 하듯이 그는 현실에 직접 참여하는 입장에서 사회의 부정적 측면을 지극히 직설적으로 묘사한다. 노원희가 다소 초연한 지식인의 태도를 견지한다면 김인순은 그림에 그려지는 민중들의 입장을 취하는 것이다. 그는 현장을 직접 취재하고 객관적인 자료를 수집하여 그것을 토대로 작품을 제작함으로서 동시대성과 현장성이라는 사실주의의 본질을 성취하고 있다.

[……] 1986년까지는 중산층 여성의 허구적 삶이 주된 주제가 되었으나 1987년경부터는 성고문 사건, 멕스테크 파업, 다방 종업원 윤간 사건 등 구체적인 사건에 시각을 집중시키게 된다.

[……] 그는 미술이란 아름다움을 표현하는 것이기보다는 "생활 속의 운동"(1989)이라고

하여 [……] 미인을 그리기보다는 삶의 주인공들을 그림으로써 미보다는 진실을 찾고 있는 것이다. 노원희가 그림의 내용과 관계없는 화면의 독자적인 조형성을 무시하지 않는 반면, 김인순은 조형적 요소를 메시지의 전달력을 강화하는 방향으로 이용하고 있다. 그는 진정한 아름다움은 삶의 현실 속에 있다고 믿는 사실주의의 충실한 계승자인 것이다.

이상과 같이 1980년대 여성 구성('구상'의 오기로 보임—편집자) 작가들의 작품은 각각 독특한 방법으로 1980년대의 미술에 새로운 요소들을 첨가하였다. 그러나 이들의 작업이 개인적 성과라는 의미를 넘어 여성미술의 독특한 영역을 구축하였는지에 대해서는 결론을 내릴 수 없다. 이들 여성 작가들의 주제와 양식은 남성 작가들에 의해서도 탐구되고 있으며, 남녀의 차이보다도 그들 개개인의 차이가 더 크기 때문이다. 단지 서정성이나 장식성, 섬유를 사용하는 공예적 기법, 여성 문제를 주제로 선택하는 점 등에서 여성 특유의 속성을 가정해볼 수 있을 것이다.

[……]

여성 그림 속의 여성상에는 작가의 자아에 대한 구체적이고 현실적인 체험이 투사될 가능성이 높다면 남성 작가의 그것에는 여성에 대한 추상적이거나 비현실적인 또는 이상화된 개념이 개입될 가능성이 높다. [……]

(출전: 『월간미술』, 1992년 8월호)

근·현대미술에 나타난 여성 이미지

김인순(화가)

1. 들어가는 말

87년 그림마당 민에서 열렸던 《여성과 현실》전 이후 여성미술이라는 단어가 일반적으로 사용되어왔다.

[……]

지금 우리 화단의 여성 인구는 가히 폭발적이라 할 수 있을 정도로 증대되고 있고, 특히 80년대 이르러서는 미술대학의 여성 졸업생 수가 남성을 훨씬 앞지르고 있는 것이 사실이다. 따라서 '여류'라는 접두어가 붙은 그룹전·동문전·작가전 등이 전시장에 자주 등장하고 있다. 그러나 '여류' 미술인들 작품 대부분은 인간 일반이나 여성 문제에 관심을 갖기보다는 '여성 특유의 관조성'이나 '여성다운 감수성', '일상에 대한 관심', '섬세하고 환상적인 표현'에 매몰되어 왔다 하겠다.

[……]

바람직한 예술은 역사는 진보하는 것이고 따라서 현실은 변화시킬 수 있고 변화될 수 있다는 세계관과 더불어 인간의 본질 또한 사회관계에서 생겨나고 인간과 인간의 관계에 의해서 변화·발전할 수 있다는 생각에 기초한 것이라 하겠다.

[……] 따라서 '여성미술'이라 말할 수 있는 것은 생물학적 분류의 여성이 하는 미술이 아니고 우리 역사와 현실 속에서 여성들이 처해 있는 삶을 제대로 인식하고 그 현실을 어떻게 극복할 수 있을 것인가에 대한 예술가가 갖고 있는 정치적 도덕적 세계관의 미적 표현일 때 가능해진다. 필자는 이러한 관점에서 일제 식민지 시대부터 해방 이후 현 자본주의 시대까지, 여성 작가 3인 나혜석, 박래현, 천경자 등의 작품을 사회 변화 속에서의 역할과 그 작품들 속에 여성은 어떤 모습으로 표현되어 있는가를 살펴보고 80년대의 미술과 여성미술에 대해 말하고자 한다.

[……]

여성에 대한 차별과 억압이 계급 관계와 가부장제라는 사회 구조의 모순으로부터 비롯된다는 인식에 도달하게 되었다. 이러한 현실을 극복하는 것을 여성미술의 주된 과제로 인식하고 광범위한 미술인들의 참여를 전제로 《여성과 현실》전이 준비되었다. 87년부터 시작된 이 전시회는 1,2,3회를 통해 많은 여성 미술인들이 참여하였으며, 3회에 이르러서는 남성 작가들도 참여하게 되었다.

[……]

일반적으로 사람들은 여성 문제가 마치 여성 개인으로서 겪게 되는 차별과 편견의 문제로 인식하는 경향이 있다. 그러나 여성 문제는 분명히 '여성의 노동을 둘러싸고 발생하는 불평등과 억압'에서 나온 것이며, 어떤 한 개인의 문제가 아니기 때문에 [……] 여성들이 이중적인 억압 속에 놓여 있기 때문이다. 외세에의 종속과 분단, 독재 정권과 독점 자본의 지배라는 모순에 여인으로서의 성적 억압이 결합되어 우리 여성들을 가장 참담한 삶의 고통 속으로 몰고 갔다.

[……]

여성미술은 여성의 현실, 즉 여성이 억압당하고 있다는 사실과 그 억압 구조를 드러내야 한다. 그리하여 해결해야 할 과제가 무엇인지 확실하게 보여주어야 한다. 이런 것을 거부하면서 기존의 '여류'라는 소극적 역할 규정 속으로 도피한다면 그러한 태도가 바로 사회 모순을 뒷받침한다는 사실을 우리는 이미 알고 있다. 결국 여성미술이 해야 할 일은 미술이 매개가 되어 여성 문제를 통해 총체적인 사회 인식을 가능하게끔 하는 것이라 하겠다.

[……]

여성미술의 현황

86년 10월에 열린 《반에서 하나로》전은 3명의 여성 작가들에 의해 여성 문제가 내용으로 다루어진 첫 전시회였다. 전시된 작품들은 소시민적인 관념성을 여지없이 드러냈다. 김인순의 〈현모양처〉, 김진숙의 〈내일을 향하여〉, 윤석남의 〈L 부인〉 등에서 보여지듯이, 작가들의 개인적인 분노가 주축이 되었다. [……] 87년 6월항쟁 전후로 활발해진 여성운동은 작가들로 하여금 현실과 밀접한 관련을 가지며 미술 활동을 하게끔 많은 영향을 미쳤다. [……] 《여성과 현실》전은 올해로 네 번째를 맞게 되고 내용도 여성 일반 개인의 체험으로부터 시작된 것이 사회 전반 구조의 모순을 드러내는 심화된 형태로 폭넓게 발전되었다. [……] 신가영의 〈끝없는 가사노동〉(1987), 고선아 외 3인의 공동 작업인 〈성의 상품화〉(1987), 김종례의 〈쓰게치마〉 등 초기에는 다양한 시각의 작가 개인의 주변적

체험에 기초한 작업들이 주를 이루었고, 87년 7·8월 노동자 대투쟁과 더불어 노동운동의 발전은 작가들에게 있어 여성 노동자 문제에 많은 관심을 갖게 했다. 김인순의 〈그린힐의 화재에서 22명의 딸들이 죽다〉, 정정엽의 〈대화〉, 최수진의 〈병들어가는 순이〉 등 열악한 노동 현장에서의 현실을 폭로했다. 김용임의 〈울 엄마 이름은 걱정이래요〉, 구선희의 〈농촌에 시집와서〉, 이정희의 〈사당동 축대에 깔린 혜영이의 주검〉 등 작가들은 민중 여성의 삶에 관심을 갖게 되었고 그 해결의 방법을 모색했다. 그림패 둥지의 〈제국의 발톱이 할퀴고 간 이 산하에…〉는 팀스피리트 훈련 중 미국 병사들이 여교사를 강간하여 죽음에 이르게 하는 내용을 통해 미국을 다시 한 번 생각해보게 했다.

[……]

《여성과 현실》전이 처음 열린 후로 50여 회 이상의 순회전을 가질 수 있었던 것은 그만큼 작가들의 노력도 있었지만, 우리 현실이 미술인들로 하여금 올바른 사회적 역할을 하게끔 하는 하나의 시대적 요구가 아니었는가 한다. 순회전의 요청도 다양하여 총여학생회를 중심으로 한 서울과 지방의 대학, 여성운동 단체, 여성 노동자 대회, 파업 현장 등이었고, 여성들이 모일 수 있는 곳 어디에서나 전시회를 가졌다. [……] 〈민주시민 대동제〉(87), 〈평등을 향하여〉(87), 〈함께 사는 땅의 여성들〉(87), 〈숨 쉬며 살고 싶어요〉(88), 〈엄마 노동자〉(89), 〈여성농민〉(89) 등의 걸개는 집회에서 여성해방 사상을 선전해냄으로서 여성운동을 활성화하는 역할을 담당해왔다. [……] 〈3·8 여성의 날〉, 〈여성 고용 대책〉 등은 만화 대자보 형식의 포스터로서 각 사업장에 붙여짐으로써 여성 고용 문제를 선전해내는 데 상당한 효과가 있었다. 여성 농민

교재 『위대한 어머니』는 출판을 통해 여성 대중과 만날 수 있는 소중한 작업이었다. 작업의 진행을 여성 농민들과 함께 함으로서 작가들의 현실에 대한 인식을 구체화할 수 있었고 그 과정에서 그림을 직접 여성 농민들에게 검증을 받을 수 있었다.

[……]

극복해야 할 문제는 여성미술이 여성만이 하는 미술로 인식되는 점이다. 여성의 불평등은 여성이 만든 것이 아니다. 우리 사회의 구조가 여성들에게 차별과 억압을 가할 수밖에 없는 모순을 안고 있기 때문에 그 모순을 제거하기 위해서는 여성이 주체가 되어야 하지만 여성의 힘만으로는 어렵다. 여성의 불평등한 현실이 존재하면서 사회는 발전할 수 없다. 따라서 인간 해방 세상에 도달하기 위해서는 계급 철폐와 더불어 여성해방의 과제가 우선시되어야 할 것이다. [……]

(출전: 『가나아트』, 1990년 9·10월호)

여성미술과 나

정정엽(화가)

내가 가장 순수하고자 했을 때 비로소 나는 이 땅의 가난한 사람과 고통 받는 사람들이 눈에 보이고 그 질곡에 눈물지을 수 있다. 그리고 이러한 느낌과 감동은 당연히 나의 작업에 지대한 영향을 미치는 것이다.

[……]

땀 흘려 힘써 일하며 이 땅을 지켜온 민중들의 삶, 노동하는 인간 본연의 아름다움, 어떠한 억압 속에서도 진실을 지키고자 노력하는 사람들의 아름다움, 공동체적 삶을 나눌 때 느끼는 참다운 기쁨 등, 이러한 내용들이 나에게 보다 절실하게 다가올 때 형식에 대한 고민도 풀리기 시작했다. [……]

이제 나는 허공에 집 짓는 형식 실험이 아니라 충만한 내용을 담아내야 하는 분명한 목표가 있기에 오히려 더 치열하게 형식에 대해 고민하게 되었다. 이즈음 내용 없는 형식 실험의 화단 풍토에 식상하여 진솔한 삶의 자기표현을 원했던 6명의 동문들과 '터'라는 그룹을 결성하였고 《일하는 사람들》이라는 주제전으로 3회의 전시회를 가졌다.

[……]

내가 졸업하던 '85년은 잠자는 화단을 두드려 깨우는 많은 변화가 일고 있던 때여서 개인적 한계를 벗어나 문제를 공유하고 서로를 비판·격려해주며 함께하는 기쁨을 나눌 수 있었다. 내가 삶의 문제에 더 깊이 천착하고자 하면 할수록 참으로 문제의 본질은 내 곁에 있었다.

[……]

(출전: 『가나아트』, 1990년 9·10월호)

한국 여성주의 미술의 방향 모색을 위한 페미니즘 연구

김홍희(미술평론가)

[······]

한국 여성주의 미술의 현황과 전망

한국의 여성주의 미술은 1980년대 중반, 민중미술의 기반 위에서 출현하였다. 1987년 9월 그림마당 민에서 개최된 《여성과 현실》 그룹전을 계기로 처음 '여성에 의한 여성미술'과 구별되는 '여성주의 미술' 즉 미술에서의 페미니즘이 공적으로 거론, 인식되었다. [······]

1986년 '현실과 발언'의 동인들을 주축으로 하여 '민족미술협의회'가 결성되었고, 그해 12월 사회적 불평등 문제는 성차별 문제를 포함한다는 인식과 함께 협의회의 여성 분과인 '여성미술연구회'가 발족되었다. 이 연구회의 첫 성과가 다음 해 9월의 1987년 《여성과 현실》전이었으며 이어 매년 같은 동인전을 개최, 지난 1991년 가을 다섯 번째의 《여성과 현실》전을 맞이하였다. '사회주의 리얼리즘'의 화풍으로 그려진 전시 그림들은 주로 일하는 여성과 삶의 현장, 중산층 여성과 허위의식, 투쟁하는 여성과 사회적 병폐에 관한 것, 성차별 문제보다는 사회적 신분으로 규정되는 여성의 삶을 통해 계급과 소외의 문제를 다루고 있다. 계급과 노동이 주요 관건이었던 만큼 1989년 여성미술연구회는 '노동미술위원회'를 발족하여 실제 여성 농민과의 협동으로 그들의 생생한 경험을 담는 등 여성 노동자들과의 연대 의식을 고양하였다. 그 밖에 작업의 현장화, 공동 제작, 실천을 모토로 하는 여성미술위원회의 그림패 '둥지'는 그들이 공동 제작한 대형 걸개그림을 여자대학, 여성 집회 등 삶의 현장에 전시하여 그들이 지향하는 삶의 예술을 구현하기도 하였다. [······] 엄밀하게 말하자면, 성차별에 대한 보편적 문제보나는 계층으로시의 여성과 그들의 의식을 가시화하였기 때문에 그들의 작업은 여성주의 미술이라기보다는 오히려 '여성 민중미술' 혹은 '쟁의적 여성미술'이라고 불리워야 할 것이다. [······] 《여성과 현실》은 여성주의 의식을 갖춘 한국 최초의 여성주의 미술운동이었다고 볼 수 있다.

《여성과 현실》의 역사는, 1985년에 결성되고 다음 해 1986년 2회째의 전시회를 끝으로 《여성과 현실》로 용해된, 단명의 소그룹 '시월모임'으로 거슬러 올라간다. 김인순, 김진숙, 윤석남, 3인에 의한 '시월모임'은 당초에는 페미니즘이라는 의식보다는, 모임 이름이 시사하듯이, 사회의식에 대한 공감이 결합의 요인이었던 것으로 여겨진다. 그러나 거듭되는 토론을 통해, 또한 가정주부로서의 서로 다른 경험들을 나누면서, 이들은 페미니즘과 여성주의 미술에 대한 인식을 높일 수 있었다. 1986년의 두 번째이자 마지막 전시 《반에서 하나로》는 역사적으로도, 내용적으로도 한국 최초의 회화적 여성주의 발언이다. 김인순의 〈현모양처〉는 학사모를 쓰고 벌거벗은 남편의 발을 씻기고 있다. 윤석남은 가사와 양육으로 〈손이 열이라도〉 모자라는 한국 어머니상을 희화화한다. 김진숙의 〈들국화〉는 전통 누드화에 대한 여성주의적 고발을 담고 있다. [······] 이들은, 비록 경험적 차원을 초월하여 사사로움을 이념으로 승화시키는 미학적 완숙의 단계에 이르지는 못하였으나, 여성주의 의식을 가지고 성차별과 여성성이라는 페미니즘의 핵심적인 문제를 주제로 삼았다는 점에서 최초의 한국 여성주의

화가들이었다고 말할 수 있다. '시월모임'은 여성주의 미술의 씨앗만을 뿌리고 자취를 감추었으나, 김인순은 여성미술연구회의 일원으로 소외층 여성들의 삶을 그리면서, 윤석남은 전통적 모성을 주제로, 그리고 김진숙은 페미니즘 운동 중심지의 하나인 뉴욕에서 각자 여성주의 미술세계를 키워가고 있다.

여성주의적 의식 없이 여자로서의 경험, 여성 심리를 작품으로 승화시키는 작가들이 있다. 친숙한 예로 김원숙과 양광자를 들 수 있다.

[⋯⋯]

민중 계열의 페미니즘은 근시안적 시각으로 현실을 고발하고 분노하는, 승화되지 않은 유물론과 편협한 민족주의를 반영한다. 더구나 내용뿐 아니라 표현법에서도 남성 민중미술을 추종하기 때문에 여성 특유의 시각도 어법도 찾아보기 힘들다. [⋯⋯] 민중적 여성주의 작업이 외침과 뭉침 속에서 '한목소리'가 되어 여성적 특성과 개성을 잃는다면, 모더니스트 여성주의 작가들은 극도의 개인주의와 안일주의로 '음성'마저 잃고 모더니즘의 물결 속으로 흡수되고 마는 것이다.

[⋯⋯] 1992년 7월 말 '그림마당 민'에서 열린 여성 화가 4인전 《함께 걷는 길》은 민중 여성주의 화가들이 태동 후 5년이 지난 지금도 그들의 여성주의적 의욕을 담을 만한 조형적 용기를 찾지 못하고 있음을 말해주고 있다. [⋯⋯] 예술보다는 이념을 앞세움으로써 남성 민중미술의 관례를 답습하고 있는 것이다.

[⋯⋯]

(출전: 『미술세계』, 1992년 9월호)

새누리를 일구어내는 페미니즘 미술
—80년대 여성미술운동

라원식(미술평론가)

페미니즘 미술과의 첫 만남

80년대 미술의 갈래 가운데 뒤늦게 발아하여 만만치 않은 저력을 보여준 것은 페미니즘 미술이다. 페미니즘(Feminism) 미술이란 '여성이 성 차별로 고통받고 있으며, 그에 따른 여성 문제가 파생되었고, 이 문제를 해결하기 위해서는 정치, 경제, 사회, 문화의 제 영역에서 급진적 변화가 있어야 한다는 시각' 속에서 창조된 미술을 일컫는데, 80년대 미술계에서는 보통 여성(해방)미술로 주창되었다.

내가 온전한 의미의 페미니스트(Feminist)인 이 땅의 여성 화가 작품을 처음 접하게 된 것은 1986년도였다. [⋯⋯] 여성평우회는 분산된 여성들의 문화창조적 역량을 결집하고자 여성문화큰잔치(주제: 일하는 여성)를 마련하였다. 나는 잔치마당에 손님으로 초대되었지만, [⋯⋯] 그곳에는 나는 여성운동과 조직적으로 연계한 가운데 페미니즘(Feminism)의 관점에서 여성 문제를 전면에 부각한 미술 작품을 보게 되었다. 각계각층의 여성들이 합심하여 단결하는 것을 주대(主大)로 그리고, 매 맞는 여성, 매매춘당하는 여성, 길들여지는 여성 등 억압받는 여성들의 어두운 현실의 단면을 시방(十方)으로 펼쳐 보여주는 걸개그림 〈여성해방도〉('86년 작)가 그것이었다. 이 작품은 여성평우회 문화팀에서

협동 창작한 것인데, 주필은 문샘이었다.

[……] 여성평우회는 「새로운 여성문화의 장을 열며」라는 취지문도 발표하였는데, 이 속에는 앞으로 펼쳐질 여성(해방) 문화예술 운동의 나침반이 담겨져 있었다.

새로운 여성문화의 장을 열며

"[……]

건강한 여성문화의 창조는 무엇보다도 '일'의 권리를 획득하는 것입니다. [……] 여성의 일이 올바른 사회적 평가를 받고 있지 않기 때문에, 여성은 '일하는 여성'으로서 사회적 관계 속에서 굳게 뿌리내리지 못하고 있는 것입니다. 따라서 새로운 여성문화는 일하는 여성이 주체가 되어, 일의 과정에서 만나는 기쁨과 슬픔, 고통과 좌절 그리고 승리의 경험을 표현하는 것이어야 할 것입니다.

[……] 이러한 문제의 극복이 가장 용이한 집단은 여성 근로자와 여성 농민의 되리라고 생각합니다.

우리의 전통문화 속에서 발견되는 '두레패' 연희가 오늘날 건전한 민중문화 창조의 전형이 될 수 있듯이 여성 근로자나 여성 농민은 '일'의 공동적 경험을 토대로 한 이익집단 운동, 즉 노동운동이나 농민운동을 통해서 건강한 집단적 의지를 창출해낼 수 있을 것입니다.

[……]"

반에서 하나로

'86년 가을, 미술계 한켠에서 《반에서 하나로》라는 표제를 단 여성미술인 그룹—시월모임('85년 결성)—전이 조용히 열렸다. 이 전시회('86.10.11-17, 그림마당 민)는 결혼 후 자녀들을 낳아 기르는 한편 남편을 내조하느라 작품 활동을 잠정적으로 유보할 수밖에 없었던 중년의 여성 작가들— 김인순, 윤석남, 김진숙—이 새로운 각오로 함께 모여 꾸린 것이다. [……]

페미니즘 미술전의 성격을 띠고 있는 이 전시회에서 내가 본 작품 가운데 지금도 선명하게 떠오르는 것 하나가 있다. 그것은 학사모를 눌러쓴 인테리 여성이 쪼그리고 앉아 세수 대야 속에 담겨진 남편의 발을 성심성의껏(?) 씻겨주는 것을 시니컬(cynical)하게 형상화한 것이었다. 단순명쾌한 작품이었음에도 불구하고, 보는 이의 삶의 경로와 인생관 또는 세계관에 따라 할 말들이 많을 듯한 작품이었다.

《반에서 하나로》전 이후 '시월모임'의 김인숙, 윤석남, 김진숙은 김종례, 문샘, 그리고 '터' 동인'85년 결성)인 정정엽, 최경숙, 신가영, 구선회, 김민희, 이경미와 함께 여성미술인 모임을 꾸렸다. 이들은 한자리에 모여 여성학과 현실주의 미학을 공동 학습하면서 이 땅의 여성 현실에 대한 인식을 심화시켜나가는 한편, 여성(해방)미술의 진전과 확산을 예비하였다.

'87년 6월, '터' 동인은 '여성'을 주제로 한 전시회를 열었다. 오늘을 살아가는 여성 화가로서의 정체성(Identity)을 확보하고, 여성(해방)미술의 가능태를 대중과의 소통 및 교감을 통해 검증하고자 하였다.

그해 뜨거웠던 여름 항쟁의 중심지였던 명동성당 앞마당에서는 6월항쟁을 기념하는 민주시민대동제가 신명을 북돋으며 펼쳐졌다. 김인순, 윤석남, 김종례, 구선회, 정정엽, 최경숙은 '시민과 함께 대동(大同) 그림 그리기'를 주도하였으며, 그 결과 걸개그림 〈민주해방도〉가 협동 창작되었다. 이 작품은 춤꾼 이애주가 바람맞이 춤을 추는 것을 주대(主大)로 중앙에 부각시킨 다음, 좌우로

6월항쟁의 이모저모를 옴니버스 식으로 펼친
것이었다.

[……]

여성과 현실—무엇을 보는가?

김인순, 윤석남, 김진숙, 김종례, 문샘, 정정엽,
최경숙, 신가영, 구선회, 김민희, 이경미는
미술대학을 졸업하고도 스스로의 전공을
살리지 못한 채 생활하고 있는 수많은 여성들을
여성미술 운동에 동참시키기 위해 페미니즘
미술전을 기획하였다. 이들은 전시 준비 위원회를
꾸렸으며 미술대학 졸업자 주소록을 모아
4,000명의 여성들에게 동참을 권유하는 공문을
발송하였다. 40여 명이 함께 참여하겠다고 답신을
보내왔으며, '87년 10월, 《여성과 현실—무엇을
보는가》전('87.10.11-17, 그림마당 민)이 안팎의
뜨거운 관심을 모으며 개최되었다.

[……] 하지만 개개인의 삶의 폭과 의식의 테두리
내에서 맴도는 작품들이 다수였으며 여성의 현실을
제약하는 사회 구조와 여성 자신의 의식 및 무의식
내부를 심층 있게 파헤쳐 이를 극적으로 드러내어
공감을 불러일으키는 작품은 귀했다.

[……]

'88년 정월 20여 명의 여성 화가들이 모여 여성
(해방)미술운동의 기관차가 될 수 있는 조직—
여성미술연구회(대표: 김인순)—을 태동시켰다.

[……]

여성미술연구회

김인순, 윤석남, 김진숙, 김종례, 민혜숙, 정정엽,
최경숙, 구선회, 박영은, 권성주, 조혜련, 고선아,
서숙진, 조소영, 이정희, 전성숙, 박금숙, 최순호,
김영미, 박선미, 박해영, 김용림, 신지숙, 김혜경,
윤현옥, 김선영 등이 참여한 여성미술연구회는
정기적으로 모임을 갖고, 여성학과 미학 및
미술사를 연구 토론하는 한편, 여성운동
단체와 항시적으로 연대 실천할 수 있는 소집단
걸개그림패 '둥지'와 만화패 '미얄'을 내부에
구성하여, 밀도 있는 창작 실천을 펼쳐나갔다.

만화패 '미얄'은 여성만화 신문을 부정기적으로
발간하였으며, 걸개그림패 '둥지'는 여성 노동자
사업장을 방문하여 위장 폐업에 맞서 싸우는
아가씨들의 육성을 직접 들으며 〈멕스테크
여성노동자들(일명 멕스테크 민주노조)〉('88년,
김인순, 최경숙, 구선회 공동 작)을 창작하였다.

〈멕스테크 여성노동자들〉, 이 작품은 여성운동과
노동운동이 조우하게 됨으로써 생성된 여성미술
작품이자 노동미술 작품이다. [……]

〈멕스테크 여성노동자들〉의 창작 이후 '둥지'는
'여성노동자회'와의 연대 실천을 강화해나가면서
〈여성노동자 만세〉('88년 작), 〈엄마노동자〉('89년
작) 등을 연이어 생산해내었다. 진보적 여성운동이
여성 노동자 운동을 중시하는 방향으로 발전을
모색하는 것과 궤를 같이하는 것이었다.

'터' 동인(구선회, 신가영, 정정엽, 최경숙) 역시
《일하는 사람들》이란 주제전을 가졌으며, 인천과
서울의 여성 노동자 사업장을 순회하면서 전시회를
열었다. 이 땅의 여성 문제가 계급 문제 그리고
민족 문제와 연맥되어, 복합적으로 발생한다는
것을 자각하여나가면서, 이러한 경향은 더욱
심화되어나갔다.

"여성 문제를 야기시키는 것은 성을 매개로
하는 가부장적인 제도뿐 아니라 계급 또한 거기에

큰 영향력을 행사한다고 할 수 있습니다. [……]
여기에 외세에 크게 의존하고 있는 경제 구조까지
가미되면 문제는 더욱 심각해집니다.

[……]"

—《여성이여, 민족의 어머니여! 평등한 삶의
새날이여!》전시준비위원회

[……]

평등한 삶의 새날이여!

'88년 10월, 《여성이여, 민족의 어머니여!
평등한 삶의 새날이여!》전이 100여 개의 촛불로
"여성해방"이라는 글씨를 불 밝힌 가운데 열림굿을
올리면서 화려하게 펼쳐졌다.
[……] 김인순의 〈그린힐의 딸들〉(일명 〈그린힐
봉제공장 화재에서 21명의 딸이 죽어가다〉)에서
보여지듯이 보다 현실에 밀착하여 설득력 있는
표현법을 구사하면서 상황을 극적으로 드러내
보여주기도 하였다.
[……] 여성미술연구회는 타 장르 여성
예술인들과 함께하는 자리도 마련하였다.
여성민우회의 여성노래 한자리, 민족문학작가
회의의 여성 문인들의 시낭송, 여성 춤꾼 조기숙 외
3인의 여성해방 춤, 교회여성연합회의 슬라이드
상영이 어우러졌다. [……]
《여성이여, 민족의 어머니여! 평등한 삶의
새날이여!》전은 그 후 6개 대학의 초청을 받아
전국을 순회하였다.
같은 해 11월, 김진숙, 윤석남, 정정엽, 박용숙은
민족문학작가회의 여성 문인들과 함께 《여성해방
시화전》을 열며 여성미술과 여성문학의 만남을
돈독히 하기도 하였다.

[……]

'89년에는 《민족의 젖줄을 거머쥐고 이 땅을
지키는 여성이여!》전이 열렸으며 '90년도에는
《우리시대의 모성》전이 펼쳐졌다.

[……]

성 모순과 계급 모순, 그리고 민족 모순이
복잡하게 얽혀 있다 할지라도, 얽힌 실타래를
차분히 풀기 위해서는 대중을 향한 긴
설교(?)보다는 작은 실천에 기초한 창작의 열매가
더욱 값질 수 있기 때문이다. [……]

(출전: 『미술세계』, 1992년 9월호)

사랑과 투쟁의 변증(辨證) 속에서 생장(生長)한 노동미술(1)
—80년대 노동(해방)미술운동

라원식(미술평론가)

[……]

성효숙은 노동 현장 안에서 스스로의 눈으로 보고 겪고 느낀 것을 ‹그림일기› 연작과 ‹낙서›로 발표하였다.

성효숙은 대구에서 서울 치안본부로 이첩되어 조사를 받을 때, 배후 조직(?)을 대라해 시달렸다. 그때 그들은 그녀가 쓴 일기장을 들이밀며 꼬치꼬치 캐물었다. 은밀하게 스스로에게만 속마음을 털어놓던 일기가 이렇게 쓰여지는 것이 그녀는 몹시 싫었다.

[……]

‹그림일기›의 주인공이 일인칭 서술을 하고 있으나, ‹그림일기›는 개인의 삶의 이야기에 그치지 않고 당대 노동계급 모두의 이야기로 울림을 울리고 있었다. 이것은 개별적이고 특수한 개인의 삶이 노동계급 전체의 보편적인 삶과 통일되어 있기 때문이다.

[……]

이기연은 해고 노동자 가족의 가슴 시린 삶과 버릴 수 없는 그들의 꿈을 형상화한 두루마리 그림 ‹더 이상 뒤로 물러설 곳이 없어요›(1984년 작)를 발표하였다.

[……]

"이 사회에선, 가난한 사람들은 억울하고, 가난한 여자는 더욱 억울하고, 어머니는 더욱 힘겨웁다.

[……]

[……]"

—이기영('이기연'의 오기—편집자)의 ‹뒤로 물러설 자리가 더 이상 없어요› 창작 노트 중에서

[……] ‹뒤로 물러설 자리가 더 이상 없어요›는 70년대를 관통하며 80년대에 이르는 노동자 가족의 힘겨운 삶의 역정과 오늘을 진하게 화폭에 담아나가는 한편, 여성 노동자로서, 그리고 노동자의 아내이자 미래 노동자의 어머니로서 절실하게 염원하는 새 세상을 정성으로 그려보고 있었다.

[……]

(출전: 『미술세계』, 1992년 10월호)

미술에 있어서 페미니즘 운동
—《여성, 그 다름과 힘》전을 보고

조한혜정(연세대 사회학과 교수)

[······]

그러나 나는 페미니스트가 아닌가?

[······]

소박맞아 시집을 떠나는 며느리의 보따리, 새벽에 동구 밖을 도망쳐 나오는 애기 밴 처녀의 보따리, 정신대에 끌려간 할머니가 품 안에 꼭 안고 죽었다는 보따리, 떠날 결심을 하고 채곡채곡 옷을 개켜 넣는 여자들의 마음이 담긴 보따리들은 아직 풀리지 않고 저렇게 싸여 있다. 우리 근세사를 통해 여자들은 얼마나 많은 보따리들을 쌌을까. 또 언젠가 누군가에 의해 풀어지기를 기다리며 널부려져 있을 보따리는 얼마나 될까. [······] 청승맞고 궁상맞은 보따리들은 이제 그만 잊어도 좋을까?

[······]

윤석남, 박영숙, 김영, 한영애, 네 명의 '확실한' 페미니스트들이 공동으로 작업하였다는 방에 들어간다. 꼼꼼하게 바느질한 부드러운 천으로 드리워진 문을 지나 따뜻한 통로를 지난다. 〈이제 크신 어머니께서 자고 깨니〉를 감상하기 위해 들어간 방—자궁 속—은 온도까지 따뜻하다.

슬라이드가 돌아가면서 태아가 소리를 내기 시작한다. [······] 아름답구나. 이 세계는 아름답구나. 그간에 집요하게 자신이 사랑하는 어머니를 통해 세상의 어머니를 되살려내려던 윤석남의 노력이, 윤석남과 박영숙 사이의 자매애가 '하나님 어머니'를 깨우려는 김영 목사의 사설이, 여성해방의 노래로 전투성을 기르던 한영애의 넓어진 자아가 이 속에 어우러져 새로운 세계를 이루고 있다.

[······]

추운 날 한 페미니스트의 '몸으로 말하기' 단막이 끝났다. 옆에서 눈물을 흘리는 여자도 있었고, 출연자의 벗은 몸을 보고 "니글거린다"며 자리를 피한 남자도 있었다. 이불 씨는 무척 자연스러웠고 퍼포먼스는 나름대로 성공한 것이다.

이 정도면 페미니즘 미술전이라고 이름하여 손색이 없지 않을까? 3월 26일 '여성적인 미술과 여성주의 미술'이라는 부제가 달린 기획전을 나는 대략 이런 식으로 감상했다. 이미지적 사고에는 약하지만 평등을 지향하는 신념에는 투철한 한 페미니스트로서, 인문사회과학자로, 40대에 접어든 이 땅의 여자로서 매우 적극적으로 의미를 만들려고 애쓰면서 읽었다.

[······]

우리는 민주주의를 말할 때 흔히 '국민에 의한, 국민을 위한, 국민의 나라'라는 말을 쓴다. 마찬가지로 여성해방운동에서는 '여성에 의한, 여성을 위한, 여성의 세상'을 꿈꾼다. 이 작품들은 물론 여성에 의한 것이라는 이유만으로 여기에 모이게 된 것은 아닐 것이다. 그러면 '여성을 위한' 작품들이기에 주목받는가? 80년대 민중미술계에서는 '중산층 학사 출신의

여성'에 의한 '기층 여성'을 위한 작품들이 많이 전시되었었다. 이들 작품들과 이번 기획전은 또 어떤 차별성을 가지는가?

　민중미술전에서는 여성만의 독자적인 운동 영역을 마련하는 것에 늘 거부감이 있어왔다면 여성성과 여성(중심)주의라는 단어가 부각된 이번 전시회는 성 모순의 독자성을 공통적으로 깔려고 한 면에서 차이가 있다. 어쨌든 '여성성'이라는 단어를 부각시킴으로서 이 전시회는 대중매체로부터 상당한 시선을 끌어들일 수 있었고 많은 관람객들을 불러들일 수 있었다. 페미니즘에 대한 관심이 높아지고 있는 지금에 또한 페미니즘이 한창 잘 팔리는 품목인 지금의 문화시장에서 그리 나쁘지 않은 기획전이 아닌가? [……] 5, 6년 전에 이런 기획을 하였다면 작가들이 이렇게 대거 참여하려 들었을까?

[……]

　페미니스트가 된다는 것은 무엇인가? 여자들은 자기에 대한 질문을 던지다 보면 가부장제와 자신의 성에 대한 인식을 자연스럽게 하게 되어 있는가?

[……]

　'여성에 의한 여성을 위한 여성의' 미술 세계로 명실공히 나아갈 수 있을 것인가? 그렇지는 않다.

[……]

　그들의 그림 속에는 아직 방법론이 보이지 않는다. 그들은 아직 자신의 분노를 표현할 언어를 가지고 있지 않다. 자신 속의 '여성성'을 이야기하는 것으로 '여성미술'이 된다고 생각하는 안일함을 보인다. 그것은 도피적이며 자위행위에 그칠

위험이 있다. 지금의 자신은 가부장적 사회에서 길러진 자신이며 그런 현재의 자아와 타협하는 것은 매우 위험하다. 적극적으로 다른 '여자'들의 경험과 만나면서 새로운 자아를 만들어가지 않는다면 그러한 위험에서 벗어나기는 어려울 것이다.

　[……] 가부장적으로 규정된 여성성을 해체하고 새로운 여성상을 구성해나갈지 앞으로 주목해볼 부분이다.

[……]

　안일하게 권리를 찾는 시기는 지났다. 이중삼중의 모순 속에 살고 있는 여성들은 '권리 찾기' 운동을 벌일 것이 아니라 '자신이 살아 있음'의 의미를 생각해보고 차근하게 자신을 둘러싼 여러 겹의 모순을 풀어나가야 한다. 삶과 죽음의 원리의 차원에서 페미니스트들은 보다 근원적이고 급진적인 질문을 던지면서 일상에 묻혀버리지 않기 위한 깨어 있기 위한 게릴라전을 펼쳐야 한다는 생각이다.

　[……] 이 시대가 필요로 하는 예술가는 그 어느 것도 아닌 '자기이기 위한' 투쟁을 하는 예술가들이다. 자기가 선 구체적 자리에서 크고 작은 폭력들과 맞서서 끊임없는 싸움을 벌이는 이들. 이 시대의 예술가는 더 이상 특정 매체에 숙달된 전문인이 아니라 삶을 살면서 계속 불편을 느끼고 할 말이 있는 사람이다. 필요하다면 매체를 자유롭게 넘나들면서까지 자신이 하고 싶은 말을 해내고야 마는 사람이다. [……] 나는 여성 미술가들이 전통적인 전시회장에서 뛰쳐나올 때를 기다린다.

[……]

　그동안 침묵을 강요당해온 소외 집단들이

'자신들을 위한, 자신들에 의한 자신들의 미술'의
시대를 열어가는 '다중적 주체'의 시대에는
여성들이 중요한 역할을 하게 된다. 여성을
재규정하듯 '예술'을, 또 '정치'를 새롭게 규정해
들어갈 것이기 때문이다.

　　여성 미술가로 범주화되는 것을 이제는
싫어하지 않을 것 같다는 한 작가의 말을 들으며,
나는 '개인적인 것이 정치적인 것이다'라는
깨달음이 여성 작가들 사이에 퍼져감을 본다.
'정체성의 정치학'이 시작됨을 본다. '다름'을
열등성으로 인식하지 않고 '힘'으로 만들어가려는
움직임을 본다. 주변화된 존재로서의 피해자
의식과 열등감에서 벗어난, 주변인으로서의
잠재력으로 새로움을 일으키는 여성들에 의한
영구적인 문화혁명은 이제 시작되는가?

(출전: 『미술광장』, 1994년 5월호)

민중미술운동과 여성미술

정정엽(화가)

　　　　1부 자기 정체성에 대한 물음
　　　　민중·여성미술의 출발점
　　　여성 문제 형상화와 여성성의 문제 제기

　　1. 80년대 미술운동과 여성미술의 태동
[……] 여성 문제가 사회적 모순과 함께 성 모순을
포함 중층적 구조를 이루고 있기 때문에 그 논의의
한 부분은 독자적 영역을 가지고 있다. [……]

　　　　　　(1) 여성미술의 출발
[……] 식민지 잔재인 관료적 미술제도와
무비판적이고 무국적인 서구 편향의 미술 형식을
극복하고 자신이 처한 삶의 현실을 담아내자는
다양한 논의가 전개되고 있었던 것이다.

　　　　　　　[……]

　　첫 번째 《여성과 현실》전이 열린 이후 해마다
개최된 전시는 전시장을 벗어나 총여학생회를
중심으로 한 서울과 지방의 대학, 여성운동 단체,
여성 노동자 집회장, 교육 현장 등의 요청으로 60여
회에 걸친 순회전으로 이어졌다. [……]
　　여성미술연구회는 [……] 87년 소모임 '둥지'를
결성하여 1990년까지 걸개그림, 만화 전단, 포스터,
그림 슬라이드 등의 다양한 매체들을 가지고 여성
대중들과 만나는 주 역할을 담당해왔다.

[……]

(1부 출전: 『덕성여대 신문』, 1995년 3월 27일 자)

2부 자유를 향한 인간해방, 여성미술 특수성에 접근
깊이 있는 자기 언어로 보편적 삶 표현해야

[……]

한편에서는 이러한 여성미술의 흐름에 대해
비판적 관점이 제기되었다. 여성 문제가 사회
구조적인 문제라 하더라도 사회 문제가 모두
해결된다고 해서 여성해방은 오지 않는다는
것이다. 현재와 같은 자본주의 사회 구조가 형성된
것이 불과 1백 년도 채 넘지 못했을 때 여성 억압의
역사는 수천 년을 헤아리고 각 사회 계급계층의
불평등 구조와는 별개로 단지 여성이기 때문에
겪어야 하는 고유한 억압의 형태가 존재한다는
것이다.

이러한 비판 속에 90년 《4회 여성과 현실》전은
'우리시대의 모성전'이라는 주제를 가지고 30여
명이 참여하였다.

여성의 가장 큰 미덕의 하나로 칭송되어온
모성애가 여성 억압의 이데올로기로 작용하고 있는
것은 아닌지를 짚어보면서도 그럼에도 불구하고
인간이 회복해야 할 가장 기본적인 정서로서
모성애를 확인해보자는 취지였다. [……]

이 시기에 눈여겨보아지는 특별한 점 중의
하나는 남성 작가들의 참여였다. [……] 10여 명의
작가가 3, 4회에 출품하였다.

[……]

그러나 5회를 지나면서 더 이상 남성 작가들이
참여하지 않는 것은 무엇일까?

[……]

작가라면 누구나 창작 행위를 할 때 자신의
형식적 무기를 찾기 위해 고심할 것이다.

[……]

인류의 역사 속에서 자신이 주인인 적이 없었던
여성들에게 남성들이 이루어낸 미적 질서가 과연
여성 자신의 언어일 수 있느냐 하는 점이다.

[……]

여성의 언어라고 회자되어온 섬세하고 사적이며
일상적인 정서는 늘 아마추어리즘이라거나
준예술적 영역으로 치부되어왔다는 사실이다.

[……]

94년의 전시는 '웃는 여자들'이라는 부제를
달고 열렸다. [……] 8년째를 맞이하는 《여성과
현실》전은 다양한 매체와 형식의 차별성도
눈에 띄지만 내용을 이루고 있는 개개인의 창작
의도가 하나로의 힘을 보여주지 못할 만큼 각기
다른 목소리를 내고 있었다는 점이다. 즉 작품
하나하나에 유지되고 있는 긴장감이 전체로
묶였을 때 그 의도가 확장되지 못하고 오히려
역기능을 보여준 것이다. 여성미술이 이제 여성과
현실이라는 틀 하나로 묶여지기에는 각자가 다른
지점에서 더욱 깊이 몰두해야 할 어떤 시점에
다다른 것이다. [……]

무조건적인 다양함이 아니라 고뇌 어린 출발
과정에서 나누었던 자기 근거의 진실성을 잃지
않는다면 서로의 다름에 대한 자기 발전은 오히려
상생할 수 있는 조건이 될 수 있으며 여성미술의
발전을 더욱 더 앞당길 수 있는 과정인 것이다.

(2부 출전:『덕성여대 신문』, 1995년 4월 10일 자)

[인터뷰] 페미니즘 잡지 『이프』
발행한 화가 윤석남

김미라(『가나아트』기자)

[……]

윤석남 저는 습작기부터 '어머니'를 주제로
해왔습니다. 사실 '80년대에는 여성의 대사회적
문제, 구조적 모순, 이런 거창한 주제들을 많이
다루었습니다. 그러다가 한계를 느꼈어요. 한 3년쯤
방황하다가 문득 깨달았습니다. 제가 아주 평범한
한국 여성의 전형이라는 점을. 나의 개인사를
이야기하는 것 자체가 이미 여성 문제를 건드리는
것입니다.

윤석남 [……] 제가 19살 때 아버님이 돌아가셨고
그 뒤 당장 밤이슬 피할 방 한 칸도 없이 6남매와
더불어 생계조차 잇기 어렵게 살아왔습니다.

[……]

윤석남 [……] '90년대 초에 남편에게 말했어요.
"우리 아침만 같이 먹자"고. [……] 집안일 도와주는
분의 월급 주고 작업실 월세 주고 나면 생활비의
대부분이 나가버리지만 전혀 아깝지 않습니다.

[……]

(출전:『가나아트』, 1997년 7·8월호)

주체적 언어와 재현 방식을 소유한 작가

오혜주(미술비평)

[……]

재현이란 정치와 같다는 진리를 깨닫게 되는 순간이다.

[……]

그것은 여성성과 여성적 감수성으로 충만한 작업이었고 그것이 반가부장제의 맥락에 있었기 때문에 페미니즘이라고 부를 수 있었다. 즉 윤석남은 매우 다른 재료와 빛깔과 감수성으로 가부장적인 체제와 미학과 언어를 의심하게 만들었다.

[……]

일단 우리는 윤석남의 그 머리끝부터 발끝까지 여성적이라고 할 만한 물건들과 그것을 다루는 솜씨에 반한다. 빛나고 조그맣고 자잘한 소품들, 소박하고 따뜻한 나무, 화려하거나 고상한 색채, 조용하고 고졸한 표정, 그것은 엄마의 보물 상자를 몰래 열어보는 설렘과 짜릿함을 준다. 그것은 한없이 바라봐도 지겹지 않은 엄마의 화장하는 모습과도 같고 언제나 따뜻한 밥이 들어있는 밥솥을 확인하는 것과도 같다. 그런데 그러한 엄마의 보물 상자와 화장과 밥솥이 왜 행복함에 머물지 않고 전복적으로 느껴질까. 윤석남은 그것을 줌아웃시켜서 보여주기 때문이다. 카메라가 물러나면서 시야를 점점 넓히듯이 작가는 그것들을 둘러싼 상황과 맥락들을 적절히 배치하여 함께 보여줌으로서 시야를 확장시켜준다.

[……]

사회적 맥락에서 개인의 내면으로

윤석남은 특히 인물에 집중한다. 여인들의 초상화를 연작으로 그리듯 여러 여성을 두루 섭렵한다. 외할머니와 손녀, 생선을 파는 어시장의 여인, 바리바리 보따리를 인 마고할멈, 나혜석, 이매창, 허난설헌 등의 역사적 인물, 영화나 문학 작품의 등장인물, 그리고 그 모든 인물에 포함된 윤석남 자신. [……]

윤석남이 만든 여성의 내면은 분출하지 못한 욕망의 에너지로 뭉쳐 있다. 때로 그것은 자체의 동력을 견디지 못하고 몸 밖으로 일순간에 빠져 나오기도 한다. [……] 식물이지만 동물같이 호흡하고 동물적인 반응을 하는 그 둘의 결합체 같기도 하고 건드리면 바로 잡아먹을 듯 다가오는 신경 줄을 가진 식인식물 같기도 하다. 그것은 겉으로는 표현하지 않고 평소에는 노출되지 않지만 어떤 계기가 오면 강렬하게 반응할 준비가 된 억압된 성처럼 느껴진다. [……] 그것은 관계를 그리워하고 관계를 만들고 싶어 하는 욕망이다.

[……]

자기 자신에 대한 인식은 육체와 성에 대한 인식으로부터 출발하며 이는 곧 생명에 대한, 삶에 대한, 우주에 대한 깨달음에 닿아 있다. [……] 파편적 쾌락들의 순간적 소통이 아닌 전체가

전면적으로 만나고 상대의 혈관을 돌게 하며 끊임없이 관계를 새로운 차원으로 확장하려는 욕망과 힘, 그로부터 비롯되는 영원한 소통이며 그래서 쾌락인 것이다. 이러한 원리를 천연적으로 습득하고 느낄 수 있는 조건이 여성에게 더 많이 주어져 있지만 성에 대한 사회적이고 의식적인 차별화 과정은 여성들이 자신의 신체적 욕망에 반응하는 것을 죄악시하고 방해한다. 그래서 욕망에 솔직하게 반응하는 것이 여성에게는 사회적인 의미를 갖는 것이다.

　이제 윤석남의 여성들은 내면의 욕망을 드러내기 시작했다. 오그라들지 않고 펼쳐 보이며 삼키지 않고 뱉어낸다. [······] 내 안에 내가 너무도 많은 것이다. 어느 하나로 완전하지 않은, 완전할 수 없는 내가 내 안에 흩어져 있는 것이다.

회화적 조각과 공간 속 회화의 구현

[······] 성별의 차이화 과정을 드러내고 그것의 해체 과정을 촉진시킬 수 있는 페미니즘 미술이 될 수 있을까.

[······]

　가부장제에서 보편적이라고 통용되는 언어와 중요하다고 통용되는 가치와 지켜져야 하다고 통용되는 질서를 혼란스럽게 할 수 있는 코드를 필요한 만큼 개발해놓고 있다. 그리고 작가는 그것을 주저 없이 내보이며 당당하고 즐겁게 밀고 나갈 능력과 저력이 있다. [······] 그래서 더 많은 차이를 보여줘야 한다.

[······]

(출전: 『월간미술』, 2003년 5월호)

[인터뷰] "'나'를 찾아가는 길을 걷고 있다"

이준희(『월간미술』 기자)

윤석남　[······] 결혼 후 늘 반복되는 일상이 나를 지치게 했고 심할 경우 정신적으로 불안 증세를 보이기도 했다. 1979년 4월 25일, 본격적으로 그림을 그리기 시작했다. 내가 하는 작업 행위는 정신 치유의 한 방편이기도 하다.

[······]

윤석남　그림을 처음 시작할 때부터 내 관심사는 '내 삶'이었다. 이렇게 존재론적 질문을 하다 보니 자연히 내 정체성에 대해 끊임없이 자문하게 됐고 자연스럽게 여성으로서의 나, 그리고 그 안에 존재했을 내 어머니, 그녀의 삶, 어머니 속에 담겨 있는 힘, 그리고 어머니의 어머니에 대한 생각으로 들어갈 수밖에 없었다. 여성주의 미술이 명명되기 이전이었다. 첫 개인전 주제도 내 어머니의 사는 모습이었다. 이후에 여성주의 미술가들과 만나게 됐다.

[······]

윤석남　내가 사용하는 의자는 대부분 식탁 의자다. 집안에서 가정주부의 공간은 부엌이다. 식탁 의자는 집에서조차 부재하는 여성의 공간을 상징한다. 부재하는 여성의 공간은 여성으로 하여금 불안한 삶을 몸 안에 갖게 되는 셈이다.

이렇게 몸을 하나의 공간으로 본다면 자신의
몸조차 부재하게 되는 의자를 통해 그런 심리를
은유적으로 드러내고 있는 것이다.

[······]

윤석남 [······] 미술 작업은 내 삶을 찾아가는
하나의 과정이라고 믿는다. 내 존재 그리고 그
존재와 관계 맺고 있는 다른 존재에 대한 처절하고
절실한 탐구가 필요하다. 감히 말한다면 어쩌면
도달할 수 없는 지점을 향해 나아가는 행위가 미술
작업이라고 생각한다. 아직도 끊임없이 스스로
묻곤 한다. '나는 왜 작업을 하는가?'라고. 그러나
명쾌한 답은 어디에서도 찾을 수 없다.

(출전:『월간미술』, 2003년 5월호)

장르로 본 민미협과 미술운동
―노동미술

성효숙(민족미술인협회 부회장)·라원식(미술동인
두렁 회원, 미술비평가, 교육예술가)

[······]

80년대 운동이 광주의 봄 이후에 열정적
에너지가 분출되었다면 84년도에 두렁이
창립되었던 해는 사회 변혁에 관한 과학적
세계관이 자리 잡음에 힘입어 두렁은 80년대
신구상 미술운동 속에서 민중미술로의 지향을
뚜렷이 하며 소집단 미술운동을 하였다. 두렁은
미술운동의 토대와 주체를 민중 속으로 이행하고자
했으며 80년 미술운동이 판화, 만화, 벽화, 괘화,
생활미술, 미술교육, 여성미술, 노동미술 등의
범주로 나누어지는데 각 장르 깊숙이 관여하였고
그 모든 장르의 내용 안에 노동미술이 자리하고
있었다.

즉, 민미협의 탄생을 전후로 한 1985년의
미술운동과 노동미술 운동은 불가분의 관계를
가지고 있었다. 두렁은 기층 민중들의 삶 속에서
새로운 창작과 실천 방법론을 개발하였는데
노동미술과 관계된 작업으로는 굿그림 운동으로는
장진영, 김우선, 성효숙, 이춘호, 양은희 공동 작인
〈노동삼신장도〉(1984), 벽화운동으로 벽그림은
김봉준, 장진영, 김준호의 〈땅의 사람들과 사람의
아들〉(1983), 〈서울로 가는 길〉(1984), 김우선,
양은희, 김노마, 정정엽, 장진영 공동 천정 벽화
〈통일염원도〉(1985), 걸개그림으로 이기연의
〈더 이상 물러설 곳이 없어요〉(1984), 이야기

말그림 슬라이드 운동에 김준호의 ‹말뚝이 상경기›(1984), 이야기그림은 7폭 이야기그림 ‹서울로 간 경만이›(성효숙 주필, 1984), ‹그림일기›, ‹낙서화› 성효숙(1984년), 양은희의 토우, 김봉준의 창작 탈바가지 운동, 스카프 판화 그림으로 ‹일하는 형제들›(1984), ‹행상길›(1984), 판화 전단 그림 ‹빛나는 그 눈동자›(1985), 두렁 판화 달력(풀빛출판사 출간, 1985), 판화 카드, 표지 판화 등이 있었고 공동 작업 ‹서울풍속도 6폭의 병풍그림›, 7개 공동연작 판화 ‹박종만 열사의 삶과 죽음›(1985), 판화로 ‹갱부의 어느 날›(1982), ‹머리띠를 두른 노동자›(1982), ‹사면초과›(1983년 작), ‹공사판›(1984), ‹주물공장›(1985)이 있었고 ‹국밥과 희망›(1985), ‹목동아줌마›(1985), ‹공순아!› (1984), ‹노사협의회›(1984), ‹망년회›(1984), ‹일하는 삼형제›(1984), ‹순이›(1985), ‹귀향›(1984), ‹야식시간›(1985), ‹취업 공고판 앞에서›(1982), ‹민중의 횃불›(1985), ‹땅의 사람들›(1985), ‹노동해방도›(1986) 등 수많은 노동 관련 작업들을 생산하였다.

두렁은 스스로를 ‘뜬 패(전문 미술인 집단)’라 규정하고 ‘두레패(생산 단위 소속의 미술 동아리)’를 생성시켰다. 만화운동과 노동미술과의 관계 또한 1978년 섬유노조연맹에서 제작한 『노동조합이란?』소책자에서 두렁 동인인 김봉준이 만화 삽화가로 참여하였고 1979년 대한전선 노동조합 교육용 슬라이드를 장진영이 제작하여 물꼬를 열었는데 그 이후 80년대의 만화운동에서 장진영은 ‹내딛는 첫발은›, ‹멋쟁이 우리형›(1985) 등의 수많은 노동만화를 생산하였고, 김준호는 ‹웃으며 일하는 기쁨›(1984)을, 조합주의를 넘어서 정치적 노동운동을 치열하게 펼쳐나가자는 노동자 신문의 4단 만화 ‹깡순이›를 이은홍이 그렸으며 그 이후 작가 이은홍은 국가보안법으로 구속되기도 하였다. 이은홍·김준호·이기연은 『사장과 진실』을 펴내었다.

성효숙의 『봄을 찾는 사람들』(85년, 일꾼 자료실 펴냄)은 일간지의 금서 목록에 오르며 판금 조치를 당한 최초의 만화책이다. 노동 현장에서는 만화 전단으로 작업이 되었고 노동자들의 문화 야학에서는 만화 작품들이 교재로 되었으며 노동자들의 정치 학습 소모임에서도 이억배의 만화 삽화가 쓰여졌다.

노동자 만화신문은 장진영, 권성주, 박현희, 박영은이 작화가로 참여하였다. 벽화로는 이철수가 80년대 최초의 민중 벽화인 ‹저 험한 파도를 넘어서›(1981년)를 달동네 교회에 그린 것을 시작으로 1988년 거제에서 구로까지 노동자 대투쟁의 시기에 노동조합의 강화에 힘입어 인천그림패 ‘갯꽃’과 서울의 ‘가는패’가 연대하여 공장 노동자들과 함께 창작한 벽화 ‹한독 민주노조›(주필 정정엽) 공장 벽화가 처음 탄생하였다.

여성미술 또한 따로 노동과 관계된 것은 걸개그림패 ‘둥지’의 ‹멕스테크 민주여성 노동자들› 일명 ‹멕스테크 민주노조›(1988)가 김인순·최경숙·구선회의 공동 창작으로 이루어졌고 이기연의 ‹더 이상 물러날 곳이 없어요›(1984), 성효숙의 ‹그림일기›(1984)가 있다. ‘둥지’는 ‘여성노동자회’와 연대 실천을 강화하며 ‹여성노동자 만세›(1988), ‹엄마 노동자›(1989) 등을 생산했는데 진보적 여성운동이 여성 노동자 운동을 중시하는 방향으로 발전해간 것과 궤를 같이 한다.

‘터’ 동인(구선회, 신가영, 정정엽, 최경숙)은 ‘일하는 사람들’이라는 주제전으로 인천과 서울의 여성 노동자 사업장을 순회하며 전시회를 열었다. «여성이여, 민족의 어머니여! 평등한 삶의 새날이여!» 전시 준비 위원회는 여성 문제가 계급 문제와 복합적으로 작용하며 미술가는 미술이라는 매체로 관객과 현실의 변화 가능성에 대하여 의사소통하여야 한다고 밝히고 있다(88년 10월). 그리고 김인순의 ‹그린힐의 딸들›은 봉제공장

화재에서 21명의 딸들이 죽어간 현실을 극적으로 보여준다.

1982년, 10월에 탄생한 '임술년' 그룹의 황재형은 강릉의 탄광에서 일하며 경험한 삶을 〈석탄부〉(1984), 〈연탄찍기〉(1987) 등으로 강렬하게 형상화하였다. 1982년의 광주에서 홍성담은 『판화 달력 열두 마당』(한마당 출판사)을 펴내었는데 그 속에는 〈합숙소〉, 〈포장마차〉, 〈귀가〉 등이 실렸다. 〈합숙소〉를 비롯하여 몇 작품은 홍성담이 노동 야학과 관계하며 창작한 것이다. 1984년 홍성담의 판화에는 〈투쟁속보〉가 있다. 민중 교육의 한 형태로 개발된 광주의 시민미술학교에 참여한 몇 명의 노동자들은 〈일하는 노동자〉들을 판각했으며 시민미술학교는 전국으로 퍼져나가 공단 지역의 노동자들이 참여하기도 하였다.

1985년 민미협이 탄생되기 전 2월 '두렁' 동인들은 노동 현장과 밀착된 미술운동을 펼치기 위해 민중미술을 지향하는 미술 동호인 모임에서 민중미술 가운데 노동미술을 특히 주목하며 스스로를 재규정하며 활동 방향과 내부 조직을 정비하였는데 활동 방향은 1인 1현장으로 노동 야학, 노동조합, 노동 교실과의 연계 활동을 기본으로 노동미술을 진흥하고 이것을 바탕으로 탈모더니즘 미술 소집단과의 연대 실천을 강화하며 공개 실천과 비공개 활동을 병행하며 민중미술을 확산시켜 나가기로 하였다.

내부 조직은 노동 현장과의 연계 실천에 주력하는 현장부(김준호·성효숙·이은홍·박홍규·김노마·김혜정), 민중미술 지향 청년 작가 배출의 모태인 대학 미술 동아리를 조직·확산하는 조직부(라원식·양은희·정정엽·조선숙·박영은), 타 장르 예술 소집단 및 민주화 운동 단체와 연대 실천을 협의하는 사회부(김봉준·장진영), 탈모더니즘 미술 그룹들과 교류하며 연대할 수 있는 협의 조직 결성을 모색하면서 공동 기획전을 해나가는 기획부(김우선)로 편성하여 노동 현장 순회전을 기획한다(85년 3월).

《한국미술, 20대의 힘》전이라는 탄압과 민미협 조직 결성의 예고편은 노동자들의 투쟁과 그에 함께하려는 두렁 동인들의 현장 그림으로부터 발단된다. 공동 창작실을 마련하여 노동운동사를 협동 창작으로 시도할 무렵 있었던 대우자동차 파업 투쟁(85년 4월)을 김준호, 성효숙, 박홍규는 5폭의 연작 회화 〈역사는 우리의 것〉으로 형상화했으며 이것을 대우자동차 노동자들이 해고된 동료 노동자들을 돕기 위한 일일찻집에서 선보였고 1985년 6월 대우어패럴 노동조합을 비롯하여 구로공단 여러 노동조합의 동맹 파업을 장진영, 김우선, 김준호, 양은희, 정정엽 등은 연작 이야기그림 〈큰 힘 주는 조합〉으로 공동 창작하였다.

연작 회화 〈청계피복노동조합사—'노동일기'〉, 〈대우자동차 파업—'역사는 우리의 것'〉, 〈구로동맹파업—'큰 힘 주는 조합'〉 그리고 박노해와 박영근의 노동시에 그림을 그린 노동 시화 및 노동운동 탄압에 항의하는 노동 포스터 등 공동 창작한 20여 점이 정정엽의 화실에서 발각되어 성효숙, 정정엽의 연행과 함께 모두 압수되는 일이 일어났다.

'두렁' 동인들은 경찰서를 찾아가 집단 항의하여 영장 없이 압수한 그림들을 찾아왔고 연행된 두 사람은 풀려 나왔지만 영등포 성문밖 교회에서 있을 예정이던 구로 동맹 파업 해고 노동자 지원 집회는 경찰의 봉쇄로 무산되고 집회에 미처 걸지 못한 작품들은 《한국미술, 20대의 힘》전('85.7.13-7.20 전시 중단, 아랍미술관)에 전 작품을 출품하였다.

두렁의 작업을 의심하며 따라붙은 경찰은 두렁 작들을 강제 철거하면서 다른 청년 작가들의 작품을 함께 철거하고 미술관을 봉쇄하였으며 두렁 작품과 박영율, 장명규, 손기환, 박불똥의 작품 등 모두 26점을 압수하였고 『조선일보』

등 매스컴은 이들 미술을 "민중미술"이라 일컬으며 연일 매도하였다. 작품 압수에 대하여 항의하는 작가들 중 두렁 대표로 갔던 김우선, 장진영, 김준호와 함께 《힘》전 전시기획자인 '서울미술공동체'의 손기환, 박진화를 장기 구금하고 심문하였다. 이에 탄압 대책 위원회가 만들어져 청년 작가들의 항의 농성이 계속되었고 창작과 표현의 자유 침해에 항의하는 미술인 236명 연명의 성명서가 발표되었다('85.7.26). 화가들의 집단 항의로 구금되었던 화가들은 풀려나왔으나 압수해간 작품들은 끝내 돌려받지 못했다. 일련의 과정에서 조직의 필요성을 느끼게 된 화가들은 민족미술인협회(85년 11월)를 결성하기에 이르렀다.

여기에서 주목할 점은 대우자동차 파업과 구로 동맹 파업 등 노동운동과 함께해온 미술운동이 집중 탄압을 받았으며 그 사건이 민미협을 결성하게 된 원동력이 된 사실이다. 노동미술은 시대의 고통과 함께하며 세상을 변화시키고자 하는 자들에 의해 생성되었으며 역사가 열심히 땀 흘려 일하는 자들의 편이 되기를 진정으로 바라는 자들에 의해 고락을 나누게 되었다.

민미협이 결성된 이후에도 노동 현장 미술 활동을 중시하였던 '두렁'은 미술운동의 진로와 방식을 둘러싸고 내부 논쟁에 들어가 노동운동 조직과 직결합하기 위해 활동 근거지를 공단으로 옮기고 조직을 이원화하여 현장 조직에서 활동할 사람은 '밭두렁'으로 노동에 성효숙, 라원식, 이억배, 양은희, 정정엽이 함께 하고 농민에 박홍규와 이봉민이 함께 하기로 하였다. 또한 현장 외곽에서 지원 활동을 할 사람은 '논두렁'으로 배치되었는데 논두렁엔 장진영, 김우선, 이춘호, 박현희, 권성주, 박영은, 조선숙이 함께 하여 논두렁은 서울, 밭두렁은 인천으로 활동 근거지를 옮겼다.

논두렁은 창작 작업으로 이기원 사진, 박영근

글, 표신중 음악, 그림엔 김우선, 장진영, 박현희, 박영은, 조선숙 등 여러 매체가 함께 '박영진 열사' 그림 슬라이드 80여 점을 목탄과 콘테, 담채화로 공동 제작해낸다.

86년 5월은 〈깡순이〉 작가 이은홍이 서노련 사건으로 구속되었으며 '86년 8월에는 통일미술전에서 원산 철도 파업을 김우선, 박영은, 박현희, 조선숙이 함께 공동 창작하였다. 87년 1월은 논두렁이 강화되어 노동 포스터, 노동문화 야학 등 팀으로 노동자 만화신문 제작을 하였고 만화 판그림 공동 작업을 장진영, 박현희, 박영은, 조선숙이 함께 하였다.

한편 밭두렁은 노동운동을 지원하는 문화패들과 함께 인천으로 이전하여 독재 정권 타도에 관한 비합법 유인물을 라원식, 성효숙, 양은희와 문화패들과 함께 제작하여 공단 주변 주거 지역에 비밀리에 배포하였으며 판화를 제작하였고 이억배는 노동문화 야학에 필요한 만화를 그렸다.

1987년 7, 8월 노동자들의 대투쟁이 시작되고 노동운동이 폭발적으로 활성화되자 걸개그림 전문 창작단으로 가결성된 그림패 '활화산'(유연복, 김용덕, 이종률, 김기호, 이수남, 박창국)이 노동 현장의 요구를 수렴하여 〈노동해방 만세도〉(1987)를 창작하였다. 87년 늦가을 김신명, 정지영, 조혜란, 장해솔, 라원식은 진출하는 노동 대중과 호흡을 같이 하는 '노동미술진흥단'을 출범시킨다. 노동미술진흥단은 노동자 미술 소모임을 노동자 미술학교를 통해 생성시켰다.

87년 11월 13일 전태일 열사 추모 노동자 문화제에서는 구로 지역 노동자 미술학교에서 노동자들이 그리고 판 노동자 판화와 '두렁' 동인들의 노동 판화 및 최민화의 굿그림 〈노동열사도〉를 함께 묶어 《노동미술》전이라는 이름으로 선보였다.

그리고 노동조합의 일상 활동에서 응용될 수 있는 시각매체(사진·만화·판화·걸개그림

· 깃발그림 · 벽보그림 등)의 실천 사례와 이를
제작하는 방법을 자세히 명기하여 소개하기도
하였다. 노동미술진흥단은 빈민촌과 농촌을
찾아다니며 이동 전시를 하던 '가는패'(대표:
차일환)와 구로 노동자미술학교를 함께
꾸렸고 '가는패'는 이후 구로공단 주변에
'햇살그림터(노동자 화실)'를 마련하여 지속적으로
노동자 미술학교를 열어나갔다.

생활문화연구소(소장: 이기연) 산하 대중미술
두레 '새뚝이' 또한 지하철 노동조합 등에서 노동자
미술교실을 개설하며 노동자 미술반을 꾸준히
생성시켜나갔다. 노동자 미술학교는 노동조합
소식지 및 노조 투쟁 속보 제작에 필요한 만평, 4단
만화, 삽화, 사진 등을 노동자 스스로 생산 · 편집할
수 있도록 했는데 그중 안양의 '우리 그림'(이억배,
박찬응, 권순덕, 정유정, 김한일)은 노동자 그림패
'까막 고무신'을 배출했고 '까막 고무신'은 지역
노동자 문화제 때 걸개그림 ‹우리들 이야기›('88년
공동 작)를 노동자 대중 앞에 선보였다.

노동미술진흥단은 민중문화운동 미술분과와
연대 실천을 하며 스스로를 그림패 '엉겅퀴'로
1988년에 재정립(김신명, 정지영, 조혜란, 정태원,
최성희, 이시은, 정순희)하였고 미술인들의 계급적
세계관 정립과 올바른 미학 이론, 창작 방법론,
과학적 미술운동론 정립을 요구하였다.

노동자 대투쟁의 열기에 힘입어 88년은
곳곳에서 노동미술이 꽃피는 해였다.
인천노동자문화기획 '일손나눔' 소속 미술패(대표:
정정엽)와 '일그림' 동인(대표: 허용철)이 합쳐져
인천 공단 미술패 '갯꽃'으로 재출범하였고
'갯꽃'은 '가는패'와 연대하여 최초의 노동 벽화
‹한독민주노조›(1988)를 부평 공단 공장 외벽 위에
건장한 중공업 노동자들과 함께 공동 창작하였다.

노동미술 진흥 전문 미술패로 출발한 수원
공단의 '나눔'(대표: 손문상)도 아주파이프 공장의
외벽 위에 조합원들과 함께 벽화 ‹노동해방세상›,

일명 '노동자 천하지대본'을 창작하여 노동
벽화운동에 불을 지폈다. 수많은 노동만화를
생산한 산실. 만화운동의 작화 공방(대표:
장진영)이나 88 · 89년의 대형 걸개그림 등은 다른
지면에서 다루어질 것이라 생략한다.

[……]

(출전: 『민미협 20년사』, 사단법인 민족예술인협회,
2005년)

1980년대 한국의 '여성주의' 미술
—《우리 봇물을 트자》전을 중심으로

김현주(추계예대 겸임교수)

[……]

1980년대 여성운동은 크게 두 개로 나뉘는데, 그 기준은 여성 억압의 원인을 무엇으로 보는가에 따라 결정되었다. 하나는 민족·민주운동과 연대해 통합적인 투쟁을 벌여온 '진보적 여성운동'이고, 다른 하나는 '독자적 여성주의 운동'이다. 1987년 결성된 한국여성단체연합에 소속된 대부분의 여성 단체의 활동이 전자에 속한다면, 또문('또 하나의 문화'—편집자)은 독자적 여성주의 문화운동을 펼친 대표적인 모임이다. 진보적 여성운동은 마르크시스트 페미니즘을 수용하고 여성 억압의 원인을 자본주의 체제 및 국내의 독재와 미국 종속, 분단에서 찾았다. 따라서 민주화 투쟁과 계급투쟁은 곧 여권 향상 투쟁과 동일한 과업으로 간주되고 여성 단체는 진보적인 민족·민주운동의 하위 단위로서 조직적인 연대 활동을 펼치게 된다. 1980년대 후반 민미협 내 여성 미술가들의 활동은 바로 이런 단체와 뜻을 같이한 것이었다. 반면, 또문은 여성 억압의 원인이 가부장제에 있다고 보고 가부장제를 극복하기 위한 일상생활 차원의 문제 제기와 변화를 주장했다. 진보적 여성 단체가 여성 노동자와 여성 농민을 운동 주체로 내세워 계급투쟁을 통한 변혁을 추구했다면, 또문은 자율적인 여성 일반들이 주체가 되어 획일화한 가부장제에 대항하는 독자적이고 열린 여성문화 운동을 전개할 것을 주장한 것이다.[5] 1985년부터 진보적 여성운동 진영은 사회 구성체론을 신봉하며 '민족해방, 민주쟁취, 민중혁명(삼민혁명)'을 달성하기 위한 정치, 사회운동을 지향하게 된다.[6] 그와 달리 1984년 대학의 여성학 교수와 강사, 사회이론가, 문인들이 주축이 되어 결성된 또문은 이런 진보적 여성운동과 충돌하고 타협하며 여성의 의식 변화 및 대안적 여성주의 문화운동을 자율적으로 전개해왔다. 또문은 남녀뿐 아니라 여성들 간의 차이를 중요하게 인식했지만, 그들이 관심을 가진 대상은 노동계급과 분명히 다른 중산층 여성이었다.[7] 이런 이유로 또문은 종종 서구 지향적이며 부르주와 여성 지식인들의 성향이 강하다는 비난을 감수해야 했다. 요약하자면 여성 억압의 원인과 대변하는 계층 등 여러 입장의 차이로 인해 또문은 진보적 여성운동과 불편한 관계에 놓일 수밖에 없었다. 게다가 1980년대 중반 민족, 민주화 운동과 통합한 진보적 여성운동이 지배적 입장을 획득하고 여성운동의 주요 위치를 차지하게 되면서, 또문은 1990년대 국내 정치 상황과 문화 인식이 변할 때까지 주변적 여성운동으로 밀려나게 된다.

《우리 봇물을 트자》전은 1980년대 이와 같은 여성운동을 배경으로 탄생함으로써 애초에 역사적 무대의 주인공과는 거리가 먼 운명을 타고났다. 이 전시의 계기는 《반에서 하나로》 전시장을 방문한 또문 동인과 시월모임 회원의 만남으로 거슬러 올라간다.[8] 《반에서 하나로》전은 당시 여성주의 미술의 출현을 예고한 최초의 전시로 매스컴의 주목을 받았는데, 이때 전시장을 방문한 또문 발기인인 조(한)혜정이 그 가능성을 감지하고 미술가들에게 또문의 정기 모임에 참가할 것을 제안했고, 윤석남과 김진숙이 그 제안을 받아들였다. 시화전에 대한 아이디어가 점차 구체화하면서 두 작가는 박영숙과 정정엽을 영입했다. 박영숙은 사진 저널리스트로서 오랫동안

사회 곳곳의 여성 이미지를 찍어온 중견이었고, 정정엽은 '터' 동인이자 여성미술 분과 회원으로 여성의 현실에 대한 관심과 미술에 대한 열정을 지닌 전망이 밝은 신진 미술가였다는 점이 선택의 이유였다.

[……]

IV. 결언을 대신하여

[……] 1980년대 여성주의 미술은 중반부터 4년 남짓한 짧은 기간 동안 매우 빠른 속도로 전개되었다. 이 논문의 서두에서 나는 여류 미술, 여성미술, 여성주의 미술이란 용어를 간단하게 구분하면서 당시 이런 용어의 혼란은 새로운 용어에 대한 낯섦 때문만이 아니라고 설명했다. 거부할 수 없는 페미니즘의 유입을 앞두고 기득권을 지닌 남성들과 그 세계에서 인정받기 위해 성이 없는 작가의 개념을 내재화해야 했던 여성들은 몰이해와 무의식적인 불안감에서 '여류 미술'이라는 말을 버리길 주저했고, 서구 이론에 대해 강한 저항감을 가진 민중 여성 미술가들은 '여성미술'이란 용어를 고수함으로써 서구 여성주의와 자신들을 차별화하고자 했다. [……]

이 논문에서 나는 여성해방운동 차원의 미술과는 다른 여성 미술가들의 목소리가 존재했음을 밝히고자 했다. 또문 동인들과 여성주의 미술을 갈망하던 네 명의 여성 미술가들의 만남으로 실현된 «우리 봇물을 트자» 전이 취한 입장은 남녀 차이를 인정하지 않는 남성들의 입장과도 다르고, 여성들 간 1980년대 한국의 '여성주의' 미술의 차이를 인정하지 않은 여성들과도 다른 것이었다. 그것은 조국과 여성의 현실을 알리기 위해 조직적이고 일사불란하게 제작된 사회 개혁 차원의 미술도 아니었으며,

그렇다고 골방에서 고독하게 창조해낸 예술을 위한 예술도 아니었다. 이 땅에서 여성 평등을 갈망하며 자기 목소리를 보다 자유롭게 내고자 한 소수의 여성들이 모여 대안적 여성주의 문화를 생산하고자 한 욕망의 결실이었다. 당시 윤석남, 김진숙, 박영숙, 정정엽은 비록 독자적으로 여성 문제에 관한 주제를 발전시킬 만큼 성숙한 여성 의식과 역량을 갖추진 못했지만 새로운 세계를 배우고 이해하기 위해 그들의 열정을 바쳤다. 그 대신 그들은 문학이 주도하는 시화전 방식을 탈피하고 문학과 대등한 이미지 창작을 위해 노력했다. 새로운 형식의 탐구는 처음 시도였던 만큼 몇몇 작품을 제외하고는 성공적이라 평하기는 어렵다. 그러나 가장 아쉬운 점은 텍스트를 이미지로 재해석하려 한 그들의 진지한 탐구를 여성주의 시인들이 잘 이해하지 못했다는 사실이다. 미술과 문학은 표현의 매체가 다를진대 시인들이 시각 매체의 특성을 조금만 더 이해하고 수용했더라면 여성 예술가들 간의 교류의 장이 일 회에 그치지 않고 계속되어 더욱 수준 높은 작품 창작으로 이어졌을 가능성을 배제할 수 없기 때문이다.

비록 전시는 단발로 끝났지만 이 미술가들은 그 후에도 또문 동인들과 지속적으로 교류하며 의식의 수준을 키워갔고 『여성신문』의 표지 이미지를 제작하는 등 여성주의 미술가로 성장해갔다. 또문을 통해 여성주의 문화를 접하고 실천한 것이야말로 오늘의 윤석남과 박영숙, 정정엽을 한국의 대표적인 여성주의 미술가로 키워낸 밑거름이 되었다고 해도 과언이 아닐 것이다. 윤석남은 여성주의 미술계의 대모로, 박영숙은 예술사진계의 여성주의자로, 정정엽은 여성주의 미술 그룹 '입김'의 리더로서 현재까지 지치지 않고 여성주의 미술의 새 장을 만들어가고 있다.

페미니즘 역사 분석에는 여권운동과 문화라는 두 차원이 모두 포함될 수 있으며, 이것은 미술의 경우도 마찬가지다. 이 논문에서는 문화적 차원의

여성주의 미술의 일례로 《우리 봇물을 트자》전을 고찰함으로써 1980년대 페미니즘 미술의 역사가 이제까지 연구된 바와 같이 '여성미술' 일변도의 독선적이고 단선적인 것이 아니라, 그 내부에 다른 목소리들이 갈등하고 타협하며 새로운 정체를 찾아가는 역동적인 과정임을 드러내고자 했다. 이 전시가 미술과 문학 분야에서 활동한 여성 예술가들이 함께 일궈낸 문화 차원의 여성주의 미술로서 의식의 변화를 포함한 위로부터의 시도였다면, 민중 계열의 여성미술은 진보적 여성운동과 연대해 사회 저변으로부터 변화를 모색했다. 때로 이 두 차원의 미술은 충돌하기도 하고 겹치기도 했으며, 또 이 전시에 참가한 네 미술가들처럼 종종 여성 미술가들은 양자의 경계를 넘나들기도 하며 한국의 페미니즘 미술의 역사를 써 나갔다. 여성미술과 여성주의 미술에서 여성 미술가들이 지향하는 바는 비록 달랐지만, 페미니즘을 통해 미술에 대한 편협한 사고의 틀을 깨고, 더 나아가 미술계 내부의 남성중심주의를 인식하며 폐쇄적인 미술계를 보다 열린 장으로 만드는 데 공헌한 점은 인정해야 할 것이다. 결론적으로 1980년대에 한국의 페미니즘 미술은 서구의 유색 여성주의 미술과 유사하면서도 지역적 특수성을 담아낸 여권운동 차원의 여성미술과 젠더 차별성에 기반 한 문화 차원의 여성주의 미술이 공존하는 형상이었다고 할 수 있다. 이런 형성기가 있었기에 국내 여성주의 미술은 1990년대에 들어 더욱 확산·심화될 수 있었고, 2000년대에 들어 제3세계의 여성 문제라는 폭넓은 의제를 탐구하며 아시아권 여성주의 미술을 주도할 수 있게 된 것이다.

주)
5 이혜경. 「한국 사회의 진보적 여성운동과 여성문화예술운동」, 『여성인간·예술정신』, 과학과사상, 1995. pp. 100-109; 조주현, 「여성

정체성의 정치학: 1980-1990년대 한국의 여성 운동을 중심으로」, 『여성 정체성의 정치학』, 도서출판 또 하나의 문학, 2000, pp. 230-243; Cho, Hae—Joang, "The 'Woman Question', in the Minjok—Minju Movement: A Discourse Analysis of A New Women's Movement in 1980s' Korea", *Gender Division of Labor in Korea.* edited by Cho Hyoung & Chang Pil—Wha, Ewha Women's University Press, 1994, pp. 324-58 참고.
6 조주현, p. 236.
7 「좌담: '또 하나의 문화'를 펴내며」, 『또 하나의 문화』 제1호, 평민사, 1985. pp. 22-25. 또문의 관심 대상은 사회 활동을 하고 있는 여성들, 자아실현을 하지 못하고 있는 지식층 여성, 평등한 삶을 지향하는 남성을 포함한다고 명시하고 있다.
8 이 전시는 『조선일보』등 주요 일간지 미술 기사로 취급되었고 미술 잡지의 전시 리뷰도 나왔다. 「시월모임 그룹展」(전시 리뷰), 『공간』, 1986. 11. p. 149.

(출전: 『현대미술사연구』23집, 2008년)

한국 현대미술사에서 1980년대 '여성미술'의 위치

김현주(추계예술대학교)

1. 들어가며

[……] 자생적 미술운동, 또는 형식적 자율성이 결여된 함량 미달의 예술이라는 양분된 평가에도 불구하고 한국 현대미술사에서 민중미술의 1980년대 대세론은 누구도 부정할 수 없는 확고부동한 사실이 되었다. 이런 성과는 지난 이십 년간 비평, 출판, 전시, 수집 등의 영역에서 꾸준히 담론 생산에 기여해온 민중미술 진영 관련자들의 노력의 결실이라 할 수 있다. 그러나 민중미술이 한 시대를 대표하는 미술로 자리 잡아가는 과정에서, 그 내부의 다성적인 목소리는 점차 사라지고 역동적 주체들은 배제되어 단일한 목소리와 분명한 정체를 갖춘 하나의 집단 미술로 귀결되었다. 그런 점 때문에 민중미술은 한국의 모더니즘 미술에 반대했음에도 그것을 뛰어넘을 수 없는(포스트모더니즘은 될 수 없는) 모더니즘의 또 다른 얼굴로 남게 된다.

민중미술을 일궈나간 수많은 주체들 가운데 여성들이 적지 않다. 특히 여성 미술가들의 활동은 1980년대 후반기의 민중미술을 새롭게 구성해내었는데, 그들의 활동을 논하지 않고 온전한 그 모습을 그리는 것은 불가능하다. 개별적으로 민중미술과 뜻을 같이해 활동하던 여성들(이기연, 성효숙, 정정엽 등)이 있었지만, 여성 작가의 존재는 1985년 '시월모임'을 통해 창작에 몰두하던 40대의 김인순, 김진숙, 윤석남 등 세 작가가 미술 활동을 위한 사회적 지지 기반을 찾아 민족미술협의회(이하 민미협) 발기 멤버로 참여하면서 가시화되었다. 그들은 미술을 통한 사회 변혁의 가능성에 공감해 민미협에 들어가긴 했으나, 민중미술계의 가부장성과 여성 문제에 대한 무관심을 절감하고 1986년 12월 민미협 내에 '여성미술 분과'를 출범시켰다. 여성미술 분과는 시월모임의 세 작가를 주축으로 여성의 자의식을 가지고 작품 활동을 막 시작한 '터 동인'의 이십대 여성들(구선희, 김민희, 신가영, 이경미, 정정엽, 최경숙)과 김종례, 문샘 등, 20대-40대의 여성 11명으로 시작되었다. 여성미술 분과는 단순한 여성 미술가들의 모임이 아니라, 미술을 통해 여성 문제를 탐구한다는 정체성을 분명히 하기 위해 '여성미술연구회'(1988, 이하 여미연)로 개칭하고 다양한 활동을 펼쳐나갔다. 여미연의 활동은 전시장 미술 형식인 《여성과 현실》 연례전(1987-1994)과 그것의 전국 순회전, 그리고 그림패 '둥지'(1987)와 만화패 '미얄'(1988)의 여성 사회운동 현장 지원이란 두 가지 방향이 균형을 이루며 추진되었다. 그리고 1990년 김인순이 '둥지'와 기존의 여성 미술패 '엉겅퀴'를 결합해 조직한 '노동미술연구회'의 활동 역시 여기에 포함시킬 수 있다.

여미연의 멤버들은 여성 문제를 해결하려는 자신들의 미술 활동을 '여류 미술'과 '페미니즘 미술'과 구분하고 '여성미술'이라고 명명하였다.[1] 그들은 예술의 사회적 역할과 여성 억압의 근본 원인 등에 대해 좀 더 깊이 있게 탐구하기 위하여, 유미주의 미학을 거부하고 미술을 매개로 사회 변혁을 지향하는 민중미술을 예술적인 지지 기반으로 삼았다. 다른 한편, 민중미술이 외면한 여성해방을 위한 예술 실천을 위해서는 정치, 사회변혁 운동을 펼치는 진보적 여성운동 단체(한국여성단체연합 등, 이하 여연)나

여성 문화예술 운동('또 하나의 문화') 단체를 넘나들면서, 페미니즘의 세계관과 문제의식의 지평을 발전시켜갔다. 따라서 여미연이 추구한 '여성미술'은 [⋯⋯] 민중미술이기도 하고, 페미니즘 미술이기도 한 것, 즉 둘의 교집합에 속한다. 그러나 역으로 보면, '여성미술'은 온전하게 민중미술도 아니고, 온전하게 페미니즘 미술도 아닌 애매한 위치에 자리하게 된다.

이분법적 사고가 지배적이던 80년대 한국 사회에서 '여성미술'의 유동적인 위상은 장점이기보다는 단점으로 받아들여지면서, 해석과 평가를 어렵게 만드는 중요한 요인으로 작동하였다. 양자에게 '여성미술'은 무시할 수 없으면서도, 매우 불편한 존재가 된 것이다. 한편, '여성미술'의 활동이 시작되는 80년대 후반은 민중미술이 '미술을 통한 사회변혁'보다는 '사회 변혁 운동으로서 미술'의 성격이 강력하게 대두되는 때였으므로, 여미연은 여연 발기 때 회원 단체로 등록해 적극적인 지원 활동을 벌였다. 이 같은 여미연 미술가들의 전력으로 인해 그것은 민중미술과 마찬가지로 미술인가, 운동인가라는 또 다른 논쟁에 연루된다.

'여성미술'에 대한 해석과 미술사적 평가는 활동이 진행된 당시의 맥락과 그것이 갖는 특수한 위상을 신중하게 고려하지 않은 채 이뤄져 왔다. 그 결과, 한편으로 거대 서사로서 한국 미술사에서 1980년대 '여성미술'은 민중미술로 환원되면서 그 존재 자체가 지워지고 있다. 민중미술의 역사화 작업의 시작 단계부터 '여성미술'은 민중미술이란 큰 우산 속에 가려졌다. 다른 한편으로, 페미니즘 미술사에서는 서구 페미니즘 미술과 친연 관계를 지닌 1990년대의 문화 지향적인 여성주의 미술이 '진정한' 페미니즘 미술로 수용되면서, 1980년대 '여성미술'은 단지 그 토대를 마련해준 것으로 의미가 축소, 평가되었다. 설상가상으로 주류 미술사에서 1990년대가 포스트모더니즘 미술의 시대로 정리되면서, 페미니즘 미술이 그 부분으로 편입되고, '여성미술'은 더욱 더 소외되어 설자리를 잃어가고 있다.

이 연구의 목적은 '여성미술'이 민중미술과 페미니즘 미술 사이에서 점차 배제되고 잊혀가는 현상이 발생하는 구조적 원인과 구체적인 과정을 추적하고, 한국 현대미술사에서 '여성미술'이 놓인 위치를 재고하기 위해서이다. 그 방법으로 '여성미술'에 대한 페미니즘 논의는 기존의 페미니스트 비평에 대한 메타비평에 집중하였다. 민중미술과의 관계는 민중미술의 핵심적인 이론과 저술을 통한 재평가 작업 및 주요 관련 전시를 중심으로 분석해보았다. 이 같은 접근 방법의 차이는 '여성미술'에 대한 관심, 논의의 빈도 및 평가가 페미니즘과 민중미술의 비평 관점에 따라 상당한 편차가 있기 때문이다. 이런 분석을 통해 현대미술사에서 어떻게, 그리고 왜 '여성미술'에 대한 망각 현상이 진행되고 있는지를 밝히고, 과연 한국의 미술사 서술에서 가부장적 시각이 얼마나 교정되고 있는지를 다시 성찰하는 기회로 삼고자 한다.

[⋯⋯]

주)

1 여미연 멤버들은 여류 미술을 가부장적 사회에서 성공한 남성들의 권력에 기대어 자신의 특권을 유지하려는 여성들이 여성스럽게 제작한 것이며, 여성의 자의식과 여성 문제에 대한 의식이 결핍된 것이라 정의하였다. 그들은 여성 문제를 의식화하기 위해 서구의 마르크스주의 이론, 여성해방론, 예술의 사회사 등 여러 분야의 관련 자료들을 자체적으로 학습하였지만, 외국의 미술 사조를 무분별하게 수용하지 않고 국내 문제에 천착하는 미술이란 성격을 부각시키기 위해 페미니즘 미술이란 호명도 거부했다. 본 논문에서는 여미연이 추구한 '여성미술'을 따옴표로 묶어 표기하였다.

그 외 1980년대 페미니즘 미술의 두 양상을
이해하기 위해서는 본인의 다음 논문을 참고할 것.
김현주, 「1980년대 한국의 '여성주의' 미술: 《우리
봇물을 트자》전을 중심으로」, 『현대미술사연구』
제23집(현대미술사학회, 2008), pp. 111-140.

(출전: 『한국근현대미술사학』 26집, 2013년
하반기)

텍스트와 실천 사이에서
—1980년대 이후 한국에서의 페미니즘 미술 이론의 수용, 전개, 그리고 전망

양은희(건국대학교)

I. 들어가면서

한국 미술에서의 페미니즘(여성주의)의 수용은
엄격한 가부장제의 틀과 충돌하면서 지난하게
전개되어온 타 분야의 페미니즘 수용의 역사와
맥을 같이 한다. 그러나 1920년대의 여성 개화 및
신여성 운동에서부터 1980년대 조직적인 여성
연합 단체의 출현까지, 여성의 자아실현 기회
확장과 실천의 역사가 한국의 근대를 거치면서
꾸준히 펼쳐졌던 반면에, 미술에서는 나혜석의
경우처럼 신교육을 통해 의식 고양과 여성의
권리에 대한 주장을 글과 창작으로 실천하거나,
1960년대 정강자 작가의 퍼포먼스처럼 여성의
신체에 대한 통념을 전복하려는 극소수의 개인적
차원의, 간헐적 시도로 나타났다. 미술 언어에서
여성의 주체를 적극적으로 부각하는 태도는
1980년대에 들어와서야 본격적이며 집단적으로
진행되기 시작했다. 당시 여자대학교를 중심으로
여성학 연구가 도입되고 체계적인 페미니즘 이론
교육이 확산되기 시작하자 그 교육의 혜택을 받은
젊은 예술가, 그리고 진보적인 민주화 운동 속에서
여성의 입지에 비판적 시각을 가진 여성 작가들이
연대하면서 《반에서 하나로》(1986) 등과 같은
역사적 전시가 마련되면서 페미니즘은 1980년대의
주목할 만한 문화적 동인 중의 하나로 자리 잡았다.
　미술이론에서의 페미니즘의 수용은 여성 작가를

중심으로 창작 주체의 성적 정체성과 여성 경험의 중요성에 대한 실천이 전시를 통해 집단적으로 등장한 이후에야 시작되었다고 볼 수 있다. «반에서 하나로» 이후 «여성과 현실»(1987) 등과 같은 전시가 주목을 받으면서 미술평론가와 학자들을 중심으로 페미니즘에 대한 관심이 증가하였고 이어서 외국의 담론을 번역, 소개하면서 성차와 창작의 관계, 사회적 성에 대한 외국의 시각을 직접적으로 수용하여 비평문에 활용하는 일이 빈번하게 나타났다. 특히 1990년대 초반은 페미니즘 미술의 담론이 미술계의 주요 화두 중의 하나로 부각된 시기라 할 수 있다.

이 시기는 1980년대 단색화와 민중미술로 대립되던 미술계의 구조가 세계 정세의 변화, 젊은 작가의 등장 속에서 다변화에 대한 열망의 도전을 받고 있던 시기였으며, 그 열망은 국내 주요 대학에 설립된 미학, 미술사 등 이론 관련 학과를 통해 성장한 이론가들과 실기를 공부하고 평론에 뛰어든 인력을 통해 포스트모더니즘, 포스트콜로니얼리즘 등 서양, 특히 미국의 이론 수입으로 이어졌으며 이런 환경 속에서 페미니즘 미술 담론도 적극적으로 수입되기 시작했다.

[……]

(출전:『한국근현대미술사학』27집, 2014년 상반기)

정정엽 목판화 17점

정정엽

목판화를 정리하다 보니
1987년부터 1992년까지 총17점이 남아 있네요.
분류해보니 살아온 시점들을 참 따박따박 작업하려 애 쓴 흔적이 보입니다.
작품의 연대기보다는 삶의 기록에 가까운…
1992년 본격적으로? 페인팅 작업을 하기 위해
지역탁아소 연합–어린이 판화달력을 끝으로
목판화를 묶어두었습니다.
살아온 내력이 작품 되기의 당연함
그러나 그것만으로의 빈곤함
그 빈 곳을 찾아다니기가
이후 작품 활동이 아니었나 싶습니다.

[……]

〈밀알〉, 1987

대학을 갓 졸업한 작가의 작품이라 하기엔 왠지 올드한 느낌?
이 손은 기도하는 손이 아니라 맞잡은 손입니다.
격변기 안에서 결의를 다지고 밀알이 되고자 하는……
계몽의 냄새가 우직합니다. ㅎㅎ
그러나 작가의 생태적 징후도 보여지는……

‹올려보자›, 1987

두렁 시절⋯⋯ 인천으로 가서 현장에 취업하고
노동운동의 분수령을 보았습니다,
그러나 내가 본 여공은 앳되고 수줍은⋯⋯
어느 순간 결연함으로 노래하는
큰 물결 같았습니다.

‹잔업 없는 날›, 1987

일주일에 한두 번 있는
잔업 없는 날은 참으로 좋았습니다.
공단에 어린 소녀들의 청춘에 생기가 돌았습니다.

‹면장갑›, 1987

점심시간 공장 담벼락에 붙어
빨래 줄에 널려 있던 목장갑을 보며 해바라기를
합니다.
내가 저것을 그려 주리라 맘먹으면서⋯⋯
목장갑을 보면 언제나 애틋합니다.
빨래 줄까지 그려 넣은 것은
현장의 노동뿐 아니라 일상의 노동까지를
포함합니다.
내 판화 작업의 대표작이라 할 수 있는?^^

‹여성해방 시와 그림의 만남전›, 1988

«우리 봇물을 트자»전에 출품되었던 작품입니다
당시 노동조합 조합원들의 결혼 선물로 인기가
많았던 작품입니다
신혼 방에 걸어놓고
신랑들은 아침에 한 번씩 읽고

출근해야 했다는 후문^^
상황이 어려울수록
비판보다는 이후에 무엇을 해야 할지
생활의 근원, 삶의 저변에 대한 고민이 항상
무거웠습니다.
그래서 상대적으로 그림은 단순하고 밝았던^^

‹나리꽃›, 1987

«우리 봇물을 트자»전에 출품했던
「나리꽃」이라는 시를 읽고 그린 것인데 시는
생각이 안 납니다.
치열한 상황일수록 다정함이 그리웠나 봅니다.

‹감자꽃›, 1988

여성시와 그림의 만남 «우리 봇물을 트자»전에
출품했던 시화
공지영 씨가 시도 썼었지요.

‹규찰을 서며›, 1989

1989년 공단에서는 파업이 일상이 되어
우리는 일상을 지켜야 했습니다.
밥도 하고, 책도 읽고, 노래도 부르면서 규찰을
섰습니다.
이름은 잊었지만 씩씩하고 당당했던 그녀들

‹지리산 산행›, 1988

개인적으로 산을 좋아했지만
한국 사회에 『지리산』, 『남부군』, 『태백산맥』 등의

소설이 발표되면서 지리산 붐이 일었습니다.
청년들이 삼삼오오 지리산을 일삼아 오르던
시절이었습니다.

〈산〉, 1988

함께 하고 나면 언제나 혼자서 오르고 싶었던 산

〈걸음마〉, 1992

1990년 초 한국의 노동운동은 한 획을 긋고 다른
국면으로 넘어갑니다.
그 와중에 결혼을 하고 아이들이 하나둘 태어나고
또 다른 일상과의 실험이 계속됩니다.
결혼 따위는 안 할 것 같은 친구가 아이의 걸음마를
시킵니다.

〈아빠와 함께〉, 1991

작은 바램도 그리면 이루어질 줄 알았던……

〈나물캐기〉, 1991

그러고 보니 그때도 나물을 캐었네요.
도시 외곽의 빈곤한 야산 자락에도 봄이 오면 먹을
것이 보입니다.
아이와 보내는 시간을 놀이삼아 나물 캐기를
합니다.

〈추수〉, 1992

사실 이 그림은 아주 사적인 사연이 있습니다.
셋째 딸을 낳았다고 우울해 하는 친구를 위해 만든
작품입니다.
시골에 살고 있는 친구여서 제목도 추수! ㅎㅎ
소박하기 이를 때 없지만……
판화는 선물하기 좋은 매체

공동 육아에 가까운 탁아소
없으면 우리가 만들어가며 삶을 이어갑니다.
엄마보다 더 아이의 개성에 놀라와 하며
쥐꼬리만 한 월급에도 충만해하던 탁아소 선생님들
지금도 존경합니다.

엄마들과 탁아소를 만들고
해본 적도 없는 공동 육아를 실험하던 시절입니다.
엄마도 초보, 아이도 초보, 아빠도 초보,
그러나 삶의 형식을 스스로 만들고자 하는
의욕만은 넘쳤습니다.
육아와 가사, 개인 작업, 인천 미술패 활동,
여성미술연구회 등
동분서주하던 와중에 판화 달력이 나왔습니다.

계몽을 넣어 쉽게 설득하던 시절이 가고
있었습니다.
활동으로 인정되던 미학적 논쟁도 피해갈 수 없는
시점이 왔습니다.
예술의 다른 국면이 기다리고 있었습니다.
정제화되가는 판화 형식을 탈피하기 위해
작은 결단 하나를 내렸습니다.
판화를 접어두고 다른 도전을 시작한 시점입니다.

(출전: 정정엽의 작가노트, 2016년)

김인순, 여성의 현실에 맞서다!

김종길

[……]

김인순 [……] [미술보다는] 문학운동을 통해서
배웠어요. 1980년 실천문학사에서 만든
『실천문학』이란 잡지를 통해서요.

[……]

김인순 [……] 우리를 반기는 쪽은 민미련이니까.

[……]

김종길 [……] 민미협의 탄생과 더불어서
민족민중미술이 본격화되었다고 봐야 되겠죠.

김인순 그런데 민미협이라는 데가 워낙 보수여서
이 여성운동을 받아들이지를 못해요.

[……]

김인순 그때뿐만이 아니라 나중에 우리가 《여성과
현실》전을 다섯 번 치르는 동안 아무도 안 왔어요.
아무도 관심을 안 가졌다고.

[……]

김인순 [민미협에서] 여성분과는 인정을

하는데 여성미술을 인정을 안 하는 거예요.
남녀평등이라는 문제를 민족미술에서 다루는 것을
두려워한다는 이야기이죠.

[……]

김종길 어쨌든 1986년 민미협에 들어가서
여성미술 분과를 만드셨죠? 1986년 12월에.
그리고 그 이듬해 6월에 여성미술연구회를
결성했고. 9월에 《여성과 현실》전을 기획했잖아요.
1994년까지 그 전시를 기획하고 참여하셨지요?
[……]

김인순 우리가 《반에서 하나로》전을 하니까
여성학 쪽에서도 관심을 갖기 시작하고, 또 이게
화제가 되니까 신문사들이 문화면에 앞다투어
다루는 거예요. [……] 그래서 《반에서 하나로》
개막 직후에는 인사동에서 관람객들이 줄을 서서
들어오고 그랬어요. [……] 그때 강사로 있던 한
분이 와서 그런 이야기를 하더라고요. 이렇게
소란스럽게 해서 왔는데, 이것이 여성의 현실이냐
그러더라고. 이건 중년 부인들의 하찮은 넋두리
전시이지 대한민국 여성의 현실이 아니라는
거예요. 지금 대다수의 여성들이 얼마나 저임금에
시달리면서 자기 남자 형제들을 위해서 돈을
버는지 아냐고 따지더군요. 그때는 남성 노동자
임금의 3분의 1도 안 될 때였어요.

[……]

김인순 그때 저는 쇼크를 받았어요. 윤석남과
김진숙은 예술에 대한 생각이 달라 입장이 좀
달랐지만, 저는 굉장한 충격이었습니다. 그때가
내 인생의 가장 큰 변곡점인 것 같아요. 내가
예술을 왜 해야 하는지에 대한 입장을 정리한
때가 그때였거든요. 처음에는 여성 문제를 다룬
게 아니었어요. 그 선생님께 이야기를 듣는 순간

깨달은 거죠.

[……]

 김인순 [……] 그때는 페미니즘이라는 말이 없었고 여성 평등 그것만 가지고 나갈 때거든요. 나중에 여성미술이란 말을 한참 쓴 후에 '페미니즘'이란 말을 김홍희 씨가 가지고 들어와서 자꾸 페미니즘이라고 얘기하더군요. 그런데 한국 상황에서의 여성미술에 사실은 서양의 페미니즘을 그냥 갖다 얹는 것은 무리가 있다고 봐요. 왜냐하면 한국에서 태어난 미술이기 때문에 그래요. [……] 페미니즘이 아니어도 좋다고 생각했어요.

[……]

이후, 김인순은 [……] 단지 여성 평등의 페미니즘 문제만이 아니라, 여성과 노동이라는 한국적 현실에서의 여성 문제에 천착함으로서 '여성노동미술운동'이라는 새로운 미학적 성취를 이뤄냈다. [……]

(출전:『황해문학』, 2016년 12월호)

[인터뷰] "'모성'은 그런 것이 아니다" …… 팔순의 여성주의 작가 윤석남

이은주(『중앙일보』기자)

[……]

윤석남 이 얘기 꼭 드리고 싶은데요, 여러분이 '모성'의 의미를 소극적으로 받아들이지 않았으면 해요. 모성의 뜻을 편협하게 해석하면 오히려 반(反)여성적인 의미가 될 수 있어요. 제가 얘기하고 싶은 모성은 나의 아이 낳고 키우는 그런 범주의 것이 아니라, 물질문명으로 파괴되고 있는 자연의 힘을 복원하고, 사랑하고, 보듬는 힘을 뜻합니다. 모순적인 우주의 삶 자체를 보듬을 수 있는 힘이 바로 모성이죠. 다시 말하는데 제가 말하고 싶은 모성은 아이 많이 낳아 키우자, 내 아이한테 희생하자, 그런 뜻의 모성이 아닙니다.

[……]

윤석남 제 어머니는 10년 전에 돌아가셨습니다. 제가 세상에서 가장 존경하고 사랑하는 분이 어머니입니다. 나를 낳아준 어머니를 넘어 여성의 삶을 한 몸에 가진 강인한 존재로서 존경하는 거죠. 그림 시작하고 나 자신을 보이는 게 부끄러워 저는 어머니 얘기만 줄곧 했어요. 나 자신의 얘기를 하는 것은 걱정되고 부담되고 어렵다고 생각했었죠. 그런데 이젠 아니에요.

[……]

윤석남 사실은 늘 하고 싶었던 것이 제가 좋아하는 제 주변의 여성 20여 명의 초상화를 그리는 것이었어요. 그런데 막상 해보니 남을 그린다는 것은 굉장히 어려운 일이더라고요. 그래서 이번 전시엔 딱 한 점, 제가 상상하며 그린 이매창 초상화만 빼고는 제 자화상만 내놓았어요. 저 자신을 그리는 것은 괜찮아요. 앞으로 초상화를 계속 그릴 수 있다면, 그때 다른 여성들을 맘껏 그려보고 싶어요.

그런데 그거 아세요? 우리나라 전통화 중에 여성 초상화는 거의 없어요. 왜 그럴까요? 자신을 그린 사람도 없었지만, 여성을 그려준 사람들도 없어요. 저는 그게 좀 억울하더라고요. 초상화는 그냥 초상화가 아니에요. 그 사람이 살아온 여정을 표현하는 거죠. 그런 의미에서 언젠가는 제 친구들이 살아온 얘기를 제가 꼭 작품으로 남기고 싶어요. 그렇게 하기 위해서 지금 저 자신을 먼저 들여다보고 있는 거죠. 붓을 들고 이런 걸 묻는 거예요. 나는 누구인가, 나는 왜 세상에 왔는가, 내가 할 수 있는 것은 무엇인가. 초상화 그리는 것은 이제 시작입니다.

[……]

윤석남 지금도 생각나요. 만 마흔이던 해, 79년 4월에 작품을 시작했습니다. 그때는 살기 위해, 안 하면 죽을 것 같아서 그렸어요. 하지만 그땐 '여성주의' '페미니즘' 그런 말 어색하고 잘 몰랐어요. 1985년 김인순, 김진숙과 '시월모임' 동인으로 활동하며 여성 문제가 무엇인지 알게 되었죠. 그때 비로소 내가 그토록 불안해하고 힘들어했던 게 다르게 이해되기 시작했어요. 그때 제가 그림을 시작하지 않았으면 '흐지부지' 살지 않았을까. 지금 그런 생각 하면 공포가 느껴질 정도죠.

당시 시어머니 모시며 잘살고 있었는데, 늘 내 안엔 내가 나를 쳐다보고 있는 느낌이 있었어요. 난 가짜야, 그런 느낌이 있었죠. 요즘 세상 겉으로 많이 바뀐 거 같은데 실제로 그렇게 바뀌었을까? 그렇게 묻고 싶네요. 그런데 왜 남편은 그리지 않느냐고요? 사실 남편도 그려볼까 시도한 적은 있었는데요, 그게 잘 안 되더라고요. (웃음) 안 되는 건 안 된다 하고 싶은 이야기가 따로 있으니까 그런가 보다 합니다. 하고 싶지 않은 얘기 가짜로 할 순 없으니까요. 그래서 계속 여성 이야기하는 것 같아요. 정말 하고 싶은 이야기는 역사에서 스러져간 한국 여성 모습을 제 화폭에 끌어내고 싶어요. 정말 이름 없는 여성들 혼을 끄집어내고 하고 싶습니다. 그렇게 하려면 실력을 더 키워야 할 것 같네요.

[……]

(출전:『중앙일보』, 2018년 9월 26일 자)

4부
포스트
모더니즘

그림1 박현기, ‹무제›, 1987(2018 부분 재작업), TV 6대, 돌. 갤러리 현대 제공

1980년대 한국 현대미술의 분화: 모더니즘 '이후'의 담론과 실천의 의미

임산

해방 이후 한국 사회의 실로 쉼 없는 격동은 1980년대 미술계에서도 여지없이 이어진다. 1980년 5·18광주민중항쟁에서부터 1987년 6월 민주항쟁, 1988년 제24회 서울 하계올림픽, 1989년 독일 베를린 장벽 붕괴와 중국 천안문 사태 등에 이르는 국내외 역사적 사건들, 그리고 프로야구 개막과 통행금지 해제, 중고교의 교복과 두발 자유화로 상징되는 소비문화의 모습은 이전 시대와 구별되는 정치적 지형, 경제 질서, 대중문화적 감각과 이미지를 등장시켰다. 이에 당대의 미술인들은 전반적으로 변화하는 사회의 구성과 리듬 속에서 미술의 현실과 미래를 진지하게 고민하지 않을 수 없었다. 미술 창작의 의지와 전략은 그렇게 급격하게 변모해가는 맥락 속에서 다시 조직되어갔다. 본고는 바로 그 격동의 1980년대 한국 미술계에서 생산된 담론을 다시 읽어보고자 한다. 그 대상이 되는 자료는 1980년부터 1989년까지 국내 미술 저널, 전시회 도록, 강연 등의 원고에 한정한다. 이들 문헌에 대한 독해 과정을 통해 필자는 1970년대 한국식 모더니즘을 극복하려는 비판적이고 실험적인 가능성의 실천으로서 1980년대 한국 현대미술이 품었던 그 생산적 노력의 역사성을 가늠하고자 한다. 아울러 생활 세계 전반에서의 낯설고 기민한 양상에 미적으로 반응하며 형식과 창조성의 충동을 예술로 전환한 대안적인 도전의 의의 또한 탐구함으로써, 1980년대의 미술을 관통한 사유와 의식을 재평가할 것이다.

포스트모더니즘 미술 담론의 형성

정치적인 이념과 진영 논리에 따른 대결과 배제의 상황이 격렬하게 펼쳐진 1980년대 한국 미술계에서는 포스트모더니즘 사조를 이식하는 과정에서도 다소 거친 논쟁적 텍스트를 생산하였다. 포스트모더니즘 개념을 어떻게 규정화할 것인지, 그것과 미술에서의 조형 형식과의 연관성은 어떻게 범주화할 것인지, 그리고 무엇보다도

그림2 이건용, 〈신체 드로잉 85-O-3〉, 1985, 캔버스에 유채, 226×181.5cm. 국립현대미술관 소장

서구의 철학과 사회사상에서 도출된 그것의 특성과 영향력을 한국 특유의 자본주의 경제와 문화 지형에서 과연 어떤 방식으로 이해하고 수용할 수 있는지 등에 대한 무척이나 깊은 인식적 차이가 그 같은 갈등의 배경에 자리했다. 한국의 1980년대로 한정한 본고의 시야에서 보자면, 포스트모더니즘 논쟁의 초기 모습은 1988년과 1989년에 집중되었다. 이 시기 미술 담론계의 모습은 서양의 포스트모더니즘 개념을 학술적으로 분석하거나 한국 미술 현장의 포스트모더니즘적 현상에 대한 주체적인 시각을 정립하기 위해 분주하였다. 그러나 짧은 시간 동안 펼쳐진, 그 낯선 개념을 둘러싼 긴장의 과정은 성숙한 논의와 공유의 체계를 구축하기보다는 서로 대립하는 진영들 사이의 정파적 해석과 편향된 논리의 한계를 노출하기도 하였다. 다행히 그러한 미성년의 인식은 머지않아 1990년대 초중반에 이르러 각 진영별로 수정 보완되며 좀 더 면밀한 비평으로 이어진다.

미술계에서 포스트모더니즘 개념의 유의미한 검토와 한국적 수용의 문제 제기가 이루어진 첫 계기는 1985년 8월 7일 한국일보사 사옥 강당에서 열린 강연회(《프론티어 제전》 전시회의 부대 행사)라 할 수 있다. 여기에서 평론가 김복영은 「후기모더니즘에 있어서 미술의 과제」라는 주제로 발표한다. 1980년대를 "대전환의 시대"로 규정한 그는 영어 'postmodernism'을 '후기모더니즘'으로 표현하면서 우선 포스트모더니즘 개념 도래의 역사적 맥락을 검토했고, 이어서 포스트모더니즘 사조의 물결을 한국 현대미술의 무기로 삼아야 한다고 주장하였다. 한국의 미술 담론에서 아직은 생소했던 '포스트모더니즘'이라는 용어를 '모더니즘'과의 관계하에 조명한 첫 지적인 성과라고 평가할 수 있겠다.[1] 이듬해 1986년에는 당시 미진사 편집장으로 일하던 30대 평론가 서성록의 글 「근대주의에 뿌리박은 현대미술의 두 국면」이 『미술세계』 4월호에 실렸다. 이어서 1987년에는 홍익대 교수 이일이 「다시 '확산'과 '환원'에 대하여」(『미술평단』, 1987년 봄호)[2]를 썼다. 여기서 이일은 모더니즘을 환원적 경향으로, 포스트모더니즘을 확산적 경향으로 규정하면서, 1980년대 중반 한국 현대미술에서의 복합적이고 다원적 양상의 동력은 그 둘의 변증적인 상호 역학적 관계성에서 기인한다고 분석하였다. 같은 해 3월 『계간미술』(현 『월간미술』)에서는 특집으로 '후기모더니즘의 대표 작가들'을 기획하였다. 이러한 텍스트들은 포스트모더니즘 개념 수용의 초기 모습을

1 1988년 4월호 『공간』에 실은 글 「전환시대와 새로운 비평정신의 요구」에서 김복영은 1988년 서울 하계올림픽의 부대 행사로 기획된 《세계현대미술제》를 둘러싼 미술계 내부에서의 논쟁적 상황과 당면한 사회구조 전환의 역사적 시기에 등장한 포스트모더니즘 미술 경향을 주목하고, 이런 상황에 대한 비평적 대응의 당위성과 그 방법론을 주장하였다. 이듬해 『미술평단』 봄호에 「포스트모더니즘에 대한 관심과 우리의 문제」를 발표하기도 했다.

2 계간지 『미술평단』은 이일이 1986년에 한국미술평론가협회의 회장을 맡으면서 창간한 것이다.

그림3 장화진, ‹문(門)›, 1980, 캔버스에 유채, 110×170cm. 작가 제공

대표한다.

1988년에 들어서, 포스트모더니즘을 미술이론과 비평의 영역에서 좀 더 구체적으로 검토하기 시작한 주요 미술 저널은 서성록의 「한국미술비평의 새 기류: 포스트모더니즘의 전개와 그 양상」(『미술세계』, 1988년 2월호)을 비롯한 비평문을 속속 게재하면서 1989년까지 포스트모더니즘 미술 담론의 논의의 장을 활발하게 주도하였다.[3] 사실상 평론가 서성록은 1980년대 후반 한국 미술계가 포스트모더니즘을 본격 다루기 시작한 시기 이후 1990년대 초반까지 가장 많은 텍스트를 생산하며 포스트모더니즘 담론을 이끌었던 핵심적인 인물이다.[4] 당시 그의 입장은 논쟁의 한 축이라고 할 수 있는 이른바 '모더니즘 진영'에, 즉 한국식 모더니즘 미술을 대표하는 김기린, 박서보, 정창섭, 윤형근, 하종현 등의 1970년대 단색화의 정신성을 평가하는 데 주력한 이일, 김복영 등의 평론가들과 같은 계보에 속한다는 평가를 받았다. 서성록은 모노크롬 회화와 미니멀리즘에 지배된 상황에 대한 반동과 극복이라는 차원에서 등장한 1980년대의 이른바 '탈모던' 미술의 가치를 포스트모더니즘의 범주 내에 두려고 하였다.[5]

반면에 민중미술 진영의 정치사상을 지향한 심광현과 박신의는 서구 포스트 모더니즘의 유입과 해석에서 행해진 모더니즘 미술 진영의 관점을 전면 비판하며 논쟁의 대립각을 세운다.[6] 이러한 움직임은 1989년에 결성된 '미술비평연구회'의 회원들(성완경, 박신의, 이영욱, 백지숙, 이영철, 강성원, 박찬경, 양현미 등)을 통해 여러 지면에서 더욱 강화되었다. 1989년 가을 한국의 주요 미술 저널은 이러한 대립적 상황 인식과 진영별 입장을 내세우는 원고를 다수 실었다.[7] 탈모던을 향한

3 　특히 1989년에는 프레드릭 제임슨(Fredric Jameson)과 테리 이글턴(Terry Eagleton) 같은 서구 포스트모더니즘 이론가들의 원고 다수가 우리말로 번역 소개되었다.

4 　「한국미술비평의 새 기류: 포스트모더니즘의 전개와 그 양상」은 1988-89년에 집중적으로 이루어진 1980년대 말 미술 저널 중심의 포스트모더니즘 논의의 단초 역할을 하였다. 그해 발표된 또 다른 글로 「주변의 중심화: 80년대 미술의 상황」(『현대미술』, 1988년 가을호)이 있다. 그 밖에 「탈모던은 양분화된 한국화단의 해답일 수 있는가?」(『미술평단』, 1989년 가을호)에서는 모더니즘, 민중미술, 포스트모더니즘의 분파적 상황과 그에 따른 깊은 대립의 지형을 비판적으로 조명한 바 있다.

5 　이러한 서성록의 인식은 1990년대 들어 변화하여 '탈모던' 미술을 포스트모더니즘 범주에서 분리한다.

6 　심광현, 「후기자본주의 사회와 포스트모더니즘 이데올로기」(『미술세계』, 1989년 7월호); 박신의, 「미술비평론으로서의 포스트모더니즘」(『미술세계』, 1989년 7월호) 참조하기 바란다.

7 　『월간미술』1989년 11월호에서는 서성록의 「포스트모더니즘을 어떻게 볼 것인가」와 심광현의 「탈모던주의자의 중성적 이데올로기」를 함께 담았다. 『가나아트』에 실린 이영철의 「80년대 미술에 있어서 모더니즘과 리얼리즘 사이」는 미술비평연구회 내 토론의 결과로 작성된 것으로서, 소그룹 '로고스와 파토스'의 전시회와 《현상》전을 대상으로 당시의 포스트모던 미술 경향을 강하게 비판하였다. 『계간미술』과 『미술세계』에 비해 늦게 창간된 『가나아트』는 1988년 5월 창간호를 내는데, 윤범모와 김진송 등의 기획으로 미술비평연구회 소속 평론가들의 원고를 소개하며 모더니즘 계열 평론가들의 담론 권력에 변화를 일으킨다.

그림6 신현중, ‹하늘이 열리는 날›, 1986, 테라코타, 300×250×250cm. 3빛 출판사 제공

"제한된 관점"과 "협애한 미술계에 대한 인식"을 비판한 서성록은 이러한 분극화를
적절하게 대응할 수 있는 돌파구로서 오히려 '탈모던'의 의의를 더욱 강조하였다.
그는 탈모던이 "어떤 것도 진리로 삼기를 바라지 않으며 어떤 것도 판단하기를
거부"하는 일종의 "열린 사조"로서, 절대성이 퇴색되는 자리에서 "중성적인 색깔을
취한다"고 설명하였다. 이러한 발언에 대해 심광현은 현실에서의 미적 이상은 그렇게
"중성적으로" 획득될 수 있는 것이 아니기에, 탈이데올로기적 탈모던주의자들은
"세계문화의 진보적 유산과 흐름을 주체적으로 수용"하지 못한다고 반박하였다.

 1980년대 막바지에 이르러 여러 미술 저널에서는 80년대의 다변적 상황을
정리하고 분석한 지상 토론을 준비하여 실었다. 이 지면들에서는 포스트모더니즘적
현상에 대한 서로 다른 입장들이 개진되었다. 『계간미술』 1988년 봄호에서 기획된
「80년대 후반의 한국미술과 미술의 새 기류」에서는 1980년대 한국 현대미술계에서
목격되는 다양한 표현 형식의 확대, 공동체 현장 미술과 역사 인식, 한국화에서의
새로운 소재의 등장 등의 현상을 '탈모더니즘'의 관점에서 논의하였다. 같은
해 겨울에 발간된 『현대미술』(1988년 겨울호)의 좌담 기록 「한국 현대미술의
갈등과 전망」은 당시까지의 포스트모더니즘 논의가 기초적인 개념 규정의 단계를
진지하게 거치지 못했다는 패널들의 공감대를 소개했다.[8] 『공간』에서는 1989년
1월호에 「80년대 미술의 반성과 후기 미술의 좌표」라는 제목의 좌담을 실었다.
서성록, 유재길, 이준은 당대의 새로운 방향 모색의 경향을 포스트모더니즘으로
총칭하였다. 특히 이 자리에서 이준은 "새로운 용어 사용보다는, 80년대의 현금
미술이 미술사적으로 제3의 변화"에 놓였다는 시각을 내놓았다. 그 변화는 곧 "현재
진행되고 있는 것으로 주체성, 한국성 등의 논리와 미술의 사회적 기능에 대한 반성
등 과거 모더니즘의 편향된 수용과 그것의 폐쇄성 등을 비판적으로 반성하고 새로운
활로를 모색하는 것"을 의미하였다.

70년대 모더니즘 미학에 대한 비판과 대안의 소그룹 운동

1980년대 한국 미술계에서는 1970년대의 한국식 모더니즘 미학을 중심으로 형성된
조형적 권위와 그것에 기댄 표현의 한계에 대한 적극적인 반동과 극복이라는

8 이 자리에서 패널들은 미술에서의 탈모던 현상(서성록), 후기모더니즘적 성향 혹은 절충적 양상(이준), 후기산업사회에
 기반한 새로운 감수성(최태만), 서구 산업자본주의 현상으로부터의 이탈(심광현) 등의 표현으로 한국 미술에서의
 포스트모더니즘 경향을 규정하기도 했다.

목적하에 집단의 의지를 모은 소그룹들이 다수 등장했다.[9] 젊은 미술인들의 이러한
자생적 움직임은 집단의 정체성을 확인하며 소재와 주제의 실험성을 강화하는
동인(同人) 전시회를 통해 스스로의 에너지를 축적해나갔다. 1980년대의 이러한
역동적 소그룹의 역사는 1981년에 창립전을 개최한 '타라' 그룹에서 시작되었다고
할 수 있다.[10] 이어서 1985년에 '난지도'와 '메타복스', 1986년에 '로고스와 파토스',
1987년에 '뮤지엄' 그룹 등이 연이어 등장하면서 이전 세대의 미술을 향해
비판적으로 저항하고 자율성의 대안을 획득하기 위한 활동이 본격화되었다. 이런
양상의 주체들은 한국 현대미술사에서 '소그룹 운동'으로 일반적으로 통칭된다.
하지만 '미술운동'으로서의 이념적 정체성을 그룹의 강력한 목표로 설정하였다고
단정적으로 규정하기는 어렵다. 그렇더라도 제도권 담론의 모더니즘 중심적 체제에
얽매이지 않으면서 당시 급격하게 변화하는 세계 정치와 자본주의 문화의 변화를
감각적으로 흡수하고 새로운 조형 의식적 갱신을 추구함으로써, 창작의 생존 방식을
집단적으로 찾아 나섰다는 점에서는 그 시대적 의의를 충분히 부여할 수 있겠다.
당시에 모더니즘과 리얼리즘, 이 두 진영 사이의 극단적인 대립을 부정하고 대안을
찾고자 했던 이들 소그룹 활동에 대한 관심과 적극적인 평가는 제도권 모더니즘
진영의 주류 비평 담론 속에서 주로 이루어졌다. '탈모던'이라는 용어는 바로 그
결과물 가운데 하나이다. 이 점에서 1980년대 탈모던 미술 소그룹의 존재는 한국
현대미술 담론의 분화에서 중요한 이정표라 할 만하다.

이와 관련하여 1988년에 진행된 좌담 「모더니즘 미술의 심화와 극복은 어떻게
이뤄져왔는가」(『계간미술』, 1988년 여름호)는 당시 소그룹 활동 작가들의 목소리를
생생하게 담고 있는 텍스트이다. 이 자리에는 메타복스의 김찬동, 로고스와 파토스의
문범, 난지도의 하용석 등이 참석하였다. 토론의 사회를 맡은 서성록은 70년대 한국
미술에서의 모더니즘의 형식과 내용이 자아낸 획일주의와 집단적 권위주의에서
벗어나려는 의지의 관점에서 80년대 중후반에 등장한 소그룹들의 이념적 지향성을
파악하였다. 80년대 후반 소그룹 작가들은 자신들을 포스트모더니즘과 직접적으로
동일시하는 이론적 시도에 거부감을 표했다. 자신들의 활동에 서성록이 붙인
'탈모던' 용어로 자신들을 규정하려 하지도 않았다. 이는 포스트모더니즘이라는

9 이에 관련한 필자의 평가와 서술은 오상길의 『한국현대미술 다시 읽기 1: 80년대 소그룹 운동의 비평적 재조명』(청음사,
 2000) 저서에 실린 인터뷰와 도록 자료 등을 비롯해, 한국예술경영지원센터에서 기획한 '다시, 바로, 함께, 한국미술'
 세미나에 참석하여 발언해주신 작가와 평론가의 육성에 기초하였다. 1980년대 현장의 목소리를 전해준 미술인들에게
 감사의 마음을 표한다.

10 본고가 실린 앤솔로지의 전체 구성에 따라, 본고의 소그룹 관련 서술은 민중미술 계열의 소그룹(혹은 소집단) 운동을
 제외한다.

서구 사조의 무조건적 수용과 구현이 소그룹의 진정한 목적이 아님을 강조한 것이고, 다른 한편으로는 자신들의 조형 미학을 이념적으로 체계화하거나 그 개념의 범주를 구성하려는 본질적인 노력이 부족했음을 반성하자는 표현이기도 하다. 그렇기에 애초 70년대 모더니즘에 대한 그들 젊은 미술대 학생들의 정서적 반대는 모더니즘의 철학과 제도의 핵심에 대한 저항과 공격으로서의 면모를 갖추지 못했다는 평가를 받기도 한다.

이렇듯 80년대 소그룹은 모더니즘 회화의 평면성이 지닌 권위로부터 벗어나 새로운 조형 언어로서의 가능성을 모색할 형식을 선택한다. 당시 오브제를 사용한 설치 혹은 입체의 실험을 본격적으로 시도한 그들 소그룹의 전시회의 모습은 분명 주목할 만한 시대의 정황이다. 그들은 또한 기존의 서로 다른 장르를 연계하거나 미술 창작의 소재로 사용되지 않았던 재료를 채택하거나, 혹은 전자 테크놀로지 미디어를 예술적 도구로 개발함으로써 70년대 모더니즘 회화에 억눌린 조형적 생명력을 다시 활성화할 수 있는 방법론을 다채롭게 제안하기도 하였다. 내용적 측면에서는 계급적 갈등과 산업사회의 물질성을 주목하며 모더니즘 미술의 관념성을 넘어서고자 하였다. 당시 이러한 표현 방법은 각 그룹의 동인 전시회에서 구체적으로 드러났지만, 카탈로그에 실은 전시 서문을 통해서도 그 배경과 방향성이 적극적이고 선언적으로 해명되었다. 가령 메타복스 그룹은 "오브제의 메타 언어적 해석이라는 미술에 대한 명확한 언어적 인지를 통해 상실된 미술 언어의 건강한 기의를 회복"[11]하겠다는 의지를 피력한 바 있고, 난지도 그룹은 "확고한 역사와 세계관에 입각한 주제의 세계성 획득과 형식에 있어서의 입체성 확보"[12]를 위한 시도로서 그룹의 방향을 강조하였다.

조형적 표현 양식의 다변화: 설치, 행위, 테크놀로지

1960년대 후반 이승택과 김구림 등을 선두로 하여 뒤이어 70년대 심문섭, 이건용, 이강소의 개념주의적 논리의 오브제 설치, '해프닝'과 '이벤트' 등의 신체 행위 실험 등은 1980년대에 이르러 각각 설치미술과 행위미술(혹은 퍼포먼스)로 나뉘어 별도로 담론화되어 갔다. 설치와 행위의 영역 각각에서는 공간과 환경, 오브제와 매체 등이

11 김찬동, 「미술언어의 Meta언어적 의미: Meta-Vox 2회전에 붙여」, 『META-VOX 2회전』, 전시 도록(관훈미술관, 1986).

12 하용석, 「거듭나는 '난지도'—시대적 미(美)의식의 천착」, 『제3회 난지도전』, 전시 도록(관훈미술관, 1988).

그림4 신영성, ‹코리안드림›, 1986-2002, 벽걸이 선풍기, 혼합매체. 작가 제공

핵심적인 구성 요소로서 재편성되었다. 현실 삶을 성찰하는 문명 비판적인 감성까지 드러내며 특유의 시대적 조형 언어로서의 면모를 갖추어 나갔다. 그렇기에 하나의 미술 장르로서의 모습을 형성해가는 그러한 과정의 한편에서는 그 새로운 창작 유형의 개념적 기원과 장르의 정체성을 비롯하여, 한국 현대미술의 역사 내에서 그것의 위상, 동시대 문화적 맥락에서의 의미 등을 점검하고자 하는 텍스트가 생산되었다.

설치미술의 경우, 이일의 「현실의 공간, 그리고 공간의 현실화」(『미술세계』, 1987년 6월호)는 설치미술의 미학적 가치를 논함으로써 설치적 방법에 대한 이론적인 담론 형성에 적지 않은 기여를 하게 된다.[13] 같은 호에 게재된 장석원의 「설치미술의 새 국면과 위기」 또한 주목할 필요가 있다. 장석원은 1987년 당시 한국 미술계에서 젊은 작가들에 의해 활발했던 설치미술의 경향을 하나의 아방가르드 미술의 흐름으로 보았다. 탈평면 흐름을 주도한 소그룹을 비롯하여 박현기, 홍명섭, 방효성, 신영성, 최정화, 이불 등의 설치미술은 갤러리 기반의 맥락에서 작품과 공간의 교접의 관계성을 만들어나갔다. 한편으로 자연환경에서의 신체 행위를 동반한 이른바 '자연 설치미술'은 자생적인 비주류 미술운동으로 발전하면서 '자연' 개념을 재조명하고 그 생명성과 생태성에 대한 미학적 관심을 불러일으켰다. 이 점에서 1980년대 한국 설치미술에서의 중요한 또 하나의 자산이 아닐 수 없다. 여기에는 1980년 11월 16일부터 22일까지 공주 금강 백사장에서 열린 «제1회 금강 현대미술제», 1981년 1월 북한강 강변 대성리를 중심으로 열린 «겨울·대성리 31인전», 그 밖에 대구 낙동강변에서 열린 «현장에서의 논리적 비전»(1982), 부산 '강패' 그룹의 충무 비진도 작업(1984), 1983년 창립한 전주 '쿼터' 그룹의 격포 해안 작업(1984), 춘천 '높새' 그룹의 공지천 작업(1984) 등의 실험적인 설치와 퍼포먼스 유형의 실천이 포함된다.

그런데 1980년대 행위미술 담론은 미술평론가가 아닌 작가가 선도했다. 70년대에 행위미술의 지평을 개척한 이건용의 글 「한국의 입체·행위미술, 그 자료적 보고서」(『공간』, 1980년 6월호)가 그 출발이었다. 이 글은 9년 후에 발표된 「한국행위미술의 전개와 그 주변: 1967년-1989년, 23년간의 궤적」(『미술세계』, 1989년 9월호)의 토대가 된다. 이건용은 1980년대에 이루어진 한국 행위미술 전반을

13 이일에게 '설치'는 "끊임없이 현실의 공간과 교접하고 그리하여 공간을 잉태하고 낳고, 그리고 자취를 감추는" 방법론으로 조각의 공간 구성과 차별점을 이룬다.

그림7　윤진섭, ‹거대한 눈(2)›, 1987, 대학로(서울), 작가 제공
그림8　윤진섭, ‹거대한 눈(8)›, 1987, 대학로(서울), 작가 제공

비평적으로 조망하면서도 도전적 세대의 등장을 필연의 상황으로 바라보았다.[14]
사실상 1980년대에 행해진 행위미술은 70년대 '이벤트'의 실험미술과 일정한 거리를
두며, 한국식 모더니즘 미학의 제한적 체계를 극복하고자 하였다. 따라서 음악, 연극,
무용 등 여타 장르 사이의 분리의 경계, 대중과의 단절 문제 등을 해결하여 삶과
예술의 유기적 통합의 장을 구현하였다는 점에서 역사적인 의의가 있다고 평가할
수 있다. 박현기, 고상준, 윤보변, 김용문 등의 연극적 퍼포먼스, «여기는 한국»,
«행동예술제: 바탕, 흐름, 86», «서울 86 행위설치미술제», «대전행위예술제»,
«80년대의 퍼포먼스: 전환의 장» 등은 더욱 집단적이고 조직화된 행위미술의 모습을
갖추어나간 대표적인 사례들이다.[15] 특히 1989년에는 주목할 만한 다수의 실천들이
있었다.[16] 국립현대미술관에서 주최한 «89 청년작가전»에 안치인, 윤진섭, 이두한,
이불 등이 참여 작가로 선정되었고, 나우갤러리 기획의 «행위미술제»에서는 강용대,
김준수, 김재권, 남순추, 문정규, 방효성, 성능경, 신영성, 심홍재, 안치인, 이건용,
이두한, 이불, 이이자, 임경숙, 육근병, 윤진섭, 조충연 등이 참여하여 행위미술에 대한
대중적 관심을 불러일으켰다.

　　이렇듯 1980년대 설치미술과 행위미술 등의 다양한 형식 실험은 기존의 전통적인
장르 체계만으로는 포섭하기 어려운 확장성을 띠며 전개하였다. 그 유연한 융합적
형식은 초기 뉴미디어 아트 영역에서도 주요한 조형 언어로 기능하였다. 뉴미디어
아트라는 새로운 예술 세계가 개척된 이 시기에는 대중의 일상에 스며든 비디오와
컴퓨터 등의 테크놀로지 미디어를 사용하면서 미술과 과학(공학)의 결합이 빚어내는
미적 가능성을 찾고자 하는 시도가 더욱 활발해졌다.[17] 1969년 김구림의 실험영화
‹1/24초의 의미› 이후, 1970년대 이강소, 박현기, 최병소, 김영진, 김덕년, 장화진

14　　이건용의 글은 단순히 몸 예술의 간략사에 그치지 않는다. 그것은 1980년대의 시간 속에 응축된 한국 행위미술의
　　　　다양한 신체적 표현과 그것의 문화적 의미에 대한 총체적인 비평이었고, 미래에 대한 새로운 성찰의 밑거름으로서
　　　　충분하였다.

15　　1988년에 한국행위예술가협회가 창립된다. 초대 회장에 윤진섭, 부회장에 이두한, 한상근이 선출되었다. 4월 30일에
　　　　독일문화원 강당에서 창립 기념 심포지엄 '전통연희와 퍼포먼스, 그 접근은 가능한가?'가 열렸으며, 재미 평론가
　　　　홍가이가 패널로 참석했다.

16　　한편 그해 1989년에 발표된 「사고 시스템으로서의 행위예술」(『미술세계』, 1989년 9월호) 역시 1980년대 한국
　　　　행위미술 담론의 핵심적 성과들 가운데 하나이다. 작가이면서 비평가로도 활동한 필자 김재권은 비록 국내 행위미술에
　　　　대한 진단은 하지 않았지만, '퍼포먼스'의 범주에 포괄되는 다양한 예술 장르의 예술사적 계보와 주요한 이론적 개념을
　　　　소개하였다. 이 텍스트는 당시 관련 분야에서 활동하는 해외 작가들의 작품과 미학적 평가도 함께 제시하여 미술인들
　　　　사이에서 널리 읽혔다. 퍼포먼스를 향한 높아진 시대적 관심을 대표할 담론 자료로서 그 의의가 있다.

17　　1984년 1월 1일 KBS 텔레비전으로 실시간 방송된 세계 최초의 인공위성 쇼 ‹굿모닝 미스터 오웰›을 필두로 1986년
　　　　‹바이바이 키플링›, 1988년 ‹손에 손잡고›와 ‹다다익선› 등의 백남준 작품이 한국에 소개되면서 당시 비디오
　　　　테크놀로지의 매체성에 관심을 둔 젊은 작가들에게 적지 않은 영향을 미쳤다.

그림5 이기봉, ‹Long Term Journey›, 1988, 혼합매체. 광주비엔날레 설치 전경. 국제갤러리 제공

등의 영상미디어 이미지의 생산은 이러한 변화의 밑거름이었다고 할 수 있겠다. 특히 한국 비디오 아트의 선구자로 불리는 박현기는 1980년대 들어서 오브제와 신체 행위를 비디오 미디어와 결합하여 자연, 인간, 테크놀로지의 상호 유기적인 관계성에 주목하는 자신만의 미디어 미학을 다듬어나갔다.[18] 1980년대에 소그룹의 멤버로 활동한 이원곤과 육근병을 비롯해 오경화, 이강희, 성선옥, 김해민 등의 비디오 작업은 당대 시각문화의 확장에 대한 비평적인 대응의 면모를 보였다. 또한 신진식은 컴퓨터 아트 그룹 'SAS(Science Art · Art Science)'를 결성하여 1985년 VTR, 신디사이저, 프로젝터, 컴퓨터 등을 이용한 '컴퓨터 아트 퍼포먼스' 쇼를 선보였다. 그 밖에 컴퓨터 그래픽스 전시회를 개최한 강윤주, 김혜원, 김윤, 1988년에 서울 하늘에 레이저 이벤트를 연출한 김재권 등은 1980년대 후반 새로운 시각매체로서의 테크놀로지의 창의적 가능성을 진지하게 실험하였다. 이러한 변화를 반영하면서 『미술세계』는 1988년 9월호 특집으로 '컴퓨터 아트'를 기획하였고, 1989년 8월호에서는 방근택의 원고 「컴퓨터아트와 컴퓨터그래픽스」를 실어 컴퓨터 그래픽 이미지와 관련하는 다양한 테크놀로지 미디어의 예술적 활용 사례와 역사를 소개하였다.

1980년대의 한국 현대미술 담론을 돌아보며

이렇게 포스트모더니즘 논쟁, 소그룹 운동, 설치미술과 행위미술, 그리고 뉴미디어 아트 등의 영역에서 1980년부터 1989년까지의 담론 실천들에 대한 간략한 정리를 마무리한다. 이 글은 1980년대 한국 현대미술의 다원적 표출에서의 유형과 범주를 '모두' 포괄하려는 의도는 아니었다. 뿐만 아니라 지면의 한계로 그 구체적인 질적 상황을 세세하게 들여다보지도 못하였다. 그렇다 하더라도 한국 미술계가 1970년대 한국식 모더니즘 미술과 이후 민중미술 등장의 흐름을 거치면서 겪었던 새로운 창작 충동의 면모를, 내적 성숙의 도정을, 그리고 대안을 향한 무한한 도전을 당대의 생생한 언어를 통해 재구성하여 그 역사적 생명력을 객관적으로 돌아볼 수 있는 기초 자료를 제시하고자 했다. 아무쪼록 이를 토대로 비평적인 거리를 지키면서도 한국 미술의 역사적 힘의 공감대를 형성할 연구 논리가 계속 생산되기를 기원한다.

18 박현기의 원고 「주관적 개입을 통한 신선한 전환」(『공간』, 1980년 6월호)을 참조하기 바란다.

4부
문헌 자료

주관적 개입을 통한 신선한 전환

박현기

나의 작업에 등장하는 대상으로서의 돌은 우리가 일상 흔히 보아 넘기던 돌들이다. 돌 그 자체에 이념적안 해석을 가하는 것이 아니고 대상으로 접근하는 주관적 상상력의 혼합으로 그것들은 다 같이 개별적 존재로의 의미를 가지게 한다. 작업의 대상으로 그들을 만났을 때 나의 감성은 대상들과의 관계 사이에 놓여 주관적인 선택의 인장으로 전환됨을 신선하게 맛보게 된다. 쌓아 올린다. 놓아본다는 주관적 입장에서 대상에 접근하고 개별적인 개체로서의 의미가 배제된 어떤 객체의 예로서 돌을 선택해본다. 선택된 대상들을 모아놓아 보지만 그들 개개의 개성들이 소리를 달리하고 있음을 경험한다. 여기서 선택된 소재의 대상과 상대적으로 객체의 입장이 된 '나'라는 존재를 확인하고 뛰어넘을 수 없는 단절을 주시해본다.

이러한 유기적 상관관계에 접하려는 의식의 동기는 사방탁자 위에 놓여 있는 한 개의 수석을 보면서 그네들의 의식 구조를 분석해보고자 한 데서부터였다. 그 수석은 그것을 선택한 자의 체험에 의해 선택되어진 사실이기 때문이다. 그리고 어느 날 근교의 문 씨 문중을 찾았을 때 팔순이 넘은, 문중을 지켜온 어른 댁을 안내받아 사랑채 쪽문으로 연결되는 작은 후정에 들어선 적이 있었다. 객이 오면 의례적으로 사랑채 후정 평상으로 맞이하는데 해묵은 설매화와 담쟁이가 엉켜진 돌담 섶의 웅지에 위치한 산수 정경의 괴석을 먼저 자랑하여 폭포 밑 둔덕에 삿갓 쓴(3cm 크기) 것이 자기라고 했을 때 팔순답지 않게 진지한 열기를 보였다. 이러한 정경은 자기 요구대로 꾸며진 자기 인생의 풍류를 달래보는 무한한 대상으로서 그에게 근접돼 있었고 밀도 있는 경지에까지 자신의 혼신을 불러일으키는 힘으로 등장되고 있음을 강하게 느꼈다.

나의 일련의 입체 작업이나 비데오 작업에서 대상들을 끌어들이는 의식의 측면은 그러한 잠재된 나의 의식 속에서 나온 작업일 것이리라. 일반적으로 아니면 서구의 작가들이 과학적인 태도나 의식을 인식으로 전개해보려는 신체언어적 요소를 흔히 볼 수 있다. 비데오 아트에서도 그러하다. 즉 비데오적 의식(테크니컬한 측면으로 보는 강한 의식)이 동원되는 작업들이고, 비데오적 매체 의식에 그들의 과학적 행위성, 일반성, 그리고 다른 모든 문제로 연결 지어보려는 태도는 상대적으로 그 매체라는 제한성 속에 내용을 전달하려는 수단으로 제시되고 있다. 아뭏든 그들의 그러한 사고의 구조는 그들 나름의 체질로 해석되어야 될 것 같다. 요컨대 그들은 과학적 태도로부터의 사고의 구조 형식에 의하고 개념으로서의 현상에 한정되어진다고 볼 수 있겠다. 돌을 쌓고 비데오 모니터도 쌓는다. 또한 쌓여져 있을 뿐 의미가 요구되지 않으며 어떤 짓거리를 가해볼 아무런 의도가 요구되지 않기 때문에 그러한 서로의 관계를 확인해본다. 돌 그 자체의 본질적인 대상으로서의 존재를 확인시키고 있을 뿐이며 대상과 대상 사이의 필연적 관계항을 노출시켜 볼 따름이다. 나의 비데오 작업에서 관심을 가지는 문제 중의 하나는 비데오적 의식에서의 대상을 끌어들이고 있느냐 아니면 반대로 비데오가 단순한 매체로서 등장되었느냐는 것이다. 혹자는 나의 비데오 작업을 일반적인 비데오 인식으로 돌과 비데오의 관계로 해석하려

하는 비데오적 의식만으로 규정하려고도 한다.
앞에서도 언급한 바와 같이 나의 작업에서는
비데오적 의식을 배제하는 의도를 동원하지도
않는다. 어떤 측면에서는 비데오 컨셉트(Video
Concept)로 규정하고 있으나 그 의미성의 해석
구조가 문제되는 것 같다. 아뭏돈 나는 비데오
작업이 무엇인가라는 물음으로부터 출발되고 있는
것이다.

(출전:『공간』, 1980년 6월호)

TA-RA 1회전 서문

오늘에 있어서 한국 현대미술은 무엇보다도 새로운
순발력을 필요로 하는 것 같다. 만연된 매너리즘,
무의미한 자기복제 등 심각한 문제들이 현대미술의
주변으로부터 보다 적극적인 자기반성과 용기 있는
시도를 꾀해야만 하겠다는 생각을 품게 하는 것
같다.

그 새로운 징후로서 여기 세 사람과 같은
형태의 소규모 실험들이 조용히 그 구체적 노력을
시작하고 있는 것이다,

이들은 거창하게 집단적 마니페스트를
우선한다기보다는 각 개인의 관심과 감성에 보다
큰 의미를 부여하고 있는 듯 보여진다. 따라서
이들은 이념적 결속력을 가진 그룹이랄 수는
없지만 사뭇 개인적인 관심, 심리적이며 감성적인
측면을 교묘히 부각시키면서 소박하게 오늘의 상황
속에서 '개인'을 강조하고 가누어보려 하고 있는
것이다.

개인적인 삶의 주변에 관한 관심이라든가
의식의 심리적 추적 등이 이들의 공통된 특징으로
보여지는데 이것은 어쩌면 새로운 자세에서 새로운
형태로 자신을 점검할 개인의 의식을 볼륨 있는
소리로 끌어내어 가치를 부여해보겠다는 노릇이
아닌가 한다.

어쨌건 이 새로운 출발이 의미를 갖게 되기
위해서는 이들이 산정한 '가치'의 레벨을 뒷받침한
분명한 방법론과 의식의 밀도를 획득해주기를 한

동료로서 희망해볼 따름이다.

1981. 4. 김장섭 화가

(출전: 『TA-RA 1회전』, 전시 도록, 동덕미술관, 1981)

후기 모더니즘에 있어서 미술의 과제
—부제: 위대한 초극을 위하여

김복영(미술평론가)

1. 80년대 세계 속에서

오늘이 모임이 어떠한 의미를 가질 수 있는지를 논의하기 위해, 《프론티어 제전》에 모인 청년 작가 그리고 이들을 지켜보기 위해 작가들과 내빈 여러분께서 이 자리에 모이게 된 것 같다. 멀리 제주도에서 작품을 공수해왔고 부산과 대구 등 여러 곳으로부터 많은 작가들이 참가하게 되었다. 준비 기간이라 해보았자 1개월이라는 극히 짧은 기간이었음에도 불구하고 이처럼 모일 수 있었던 것은 이 모임의 내부에 잠재해 있는 오늘의 젊은 세대 작가들의 뜨거운 열정 때문이라고 믿는다,

이제까지 우리는 이 많은 젊은 작가들이 근 5년여 동안 실제로는 70년대 후반 이후 심각하게 갈등하고 어디로, 어떻게 자신들의 길을 걸어가야 할지 몰라 방황해온 것을 역력히 보아왔다. 오늘의 '프론티어'는 바로 여러분의 그러한 갈등과 방황을 타개하고 앞으로의 방향을 설정하기 위해 모인 것이다.

우리의 70년대 미술은 다소 획일적인 면을 보여주었지만 지난 어떤 시대들보다 모범적인 면도 성공적으로 보여주었다. 그러한 70년대는 60년대의 암중모색을 통해서 성취된 것이었다. 단일한 평면과 색면 속에 작가가 처리해 넣을 수 있는 최소로부터 최대의 공약수가 무엇인지를 열심히 연구하였다. 이것을 주도한 세대는

40-50년대, 여러분의 스승들과 선배들이었다. 그러한 70년대가 다 흘러가고 지금은 80년대 중반이다. 또다시 근본적인 변화를 기대해야 할 역사적 시기가 도래하였다. 세계는 공교롭게도 또다시 대전환의 시대에 돌입해 있고 국내적으로는 어지러운 80년대 상황을 맞이하고 있다. 과연 이 상황에서 누가, 어떠한 역할을 담당해야 하는가라는 중요한 과제가 제기되고 있다.

나는 이 새로운 상황을 이끌어가는 데에는, 어느 때와 마찬가지로 새로운 세대의 주도적인 역할이 필요하다고 주장해왔다. 여러분은 그래서 오늘 모였고 이렇게 커다란 전시회와 심포지움을 열고 있는 것이다. 여러분 이외에 누가 장차 이 시대의 상황을 가장 힘차게 전개할 수 있을까. 새로운 시대는 20-30대 여러분 세대들의 힘찬 역할을 기대하고 있다. 지난 세대들은 60-70년대를 통하여 충분히 자신들의 역할을 실현하였다. 그들은 이미 중견 세대들로서 역사적 페이지에 등장해 있다. 이제 여러분은 그다음을 이어 받아야 할 자연적인, 어느 면에서는 약속된 운명의 시간에 이르렀다.

지금 나는 오늘의 이 강연을 위해 두 가지 과제를 준비하였다. 그 하나는 우리와 비슷한 상황에서, 서구의 최근 현대미술의 상황 설정으로서 부각되고 있는 '후기모더니즘(Post-Modernism)'의 정황에 대한 것이고 두 번째는 우리의 현대미술이 앞으로 어떻게 80-90년대를 설정해 나가야 할 것인지에 대해서 말하고자 한다. 전자는 후자를 위한 예비적 의의로서 파악되어야 할 것이며, 후자는 우리 자신이 해결해야 할 고유한 영역이 될 것임을 천명한다.

먼저 고찰해야 할 것은 최근 서구를 중심으로 하는 세계의 동향들 중 하나인 후기모더니즘 또는 앤티모더니즘에 관해서이다. 이 말이 도대체 무엇을 논하는 것인가에 대해서는 몇몇 지식인을 빼고는 우리에게 너무나 생소한 상태이며 서구의

비평가들도 아직 확실한 어떤 합의를 보지 못하고 있다. 따라서 이 문제는 간단히 요약되는 가운데서 논의되어야 할 것 같으며, 우리 앞에 닥친 이 문제를 우리의 문제이기에 앞서 그들의 문제라고 생각지 말고, 그들의 문제를 통해 우리의 문제로 다시 소환하는 적극적인 수용 자세가 무엇인가를 가늠해야 한다고 본다. 사실 이 문제는 70년대 중반에 제기되었으며, 여기서 '앤티모더니즘'이란 말은 서구 산업사회, 후기산업사회, 제3의 물결 등으로 말해지는 문명사적 대전환에 실릴 수 있는 하나의 대용 언어(代用言語)로서, 다시 말해 최근의 그들의 상황을 설명하는 기술(記述) 용어로서, 상황(狀況) 용어로서 사용하는 것이지 본격적인 비평 용어나 아이디어 또는 방법(method)에 대응할 수 있는 언어로서 사용하지 않는다는 점에 주목해야 할 것이다.

[······]

오늘날 우리는 무작위성의 세계에 살고 있으며 '무한(infinite)' 개념이라는 것이 우리에게 등장하기 시작한다. 여기서부터 새로운 질서를 모색하기 위한 의지가 발동된다. 세계 속에서 다시 개인이 주장되며 새로운 개인주의가 이제 새롭게 의식되기 시작한다.

이제 '새로운 미술, 새로운 과제'를 우리의 상황 속에 어떻게 소화시켜서 그것을 통해 앞으로의 미래를 이끌어가야 하는지, 우리는 이 매우 어려운 '새로움을 찾아서'라는 의지의 발동 문제를 허심탄회한 마음의 자세로 받아들여야 한다. 잘못하면 우리는 이 '새로움'을 소시민적인 방어 자세로 받아들일지 모른다. 우리는 그런 도피적인 새로움의 추구보다는 오히려 지혜를 가지고 새로움을 향하여 가야 한다.

그러기 위해서는,

첫째로, 우리가 가슴을 열고, 체험의 근원을

열고 '열려진 세계'로 가야 한다. 열려진 세계관, 사고방식의 표준을 사랑하는 사람들이 열려진 체험을 원한다. 오늘날의 개방 사회 속에서 앞으로 지향해야 할 점에 대해 철학자 포퍼(C. Popper)는 다음과 같이 말하고 있다. 그것을 해나가야 하는데 못 가게 끌어당기는 적들이 있다. 그래도 우리는 이것을 극복하고 폐쇄적인 회로를 떠나서 개방적인 세계의 진실을 희구해야 할 것이다.

둘째, 우리 개인뿐만 아니라 개인을 넘어서는 사회와 인간의 원만한 관계를 모색해야 한다. 삶의 구조가 미술 속에 형성되어야 한다는 것이 필연적인 지상 명제일 것이다. 우리는 아직 그 방향은 모르지만 사회와 인간을 어떻게 하면 조화의 관계에서 찾아볼 수 있을까. 프랑크푸르트 학파들이 부정적인 입장에서 많은 문제를 제기하고 있기 때문에 우리들이 그것을 받아들일 때는 오해를 낳을 가능성이 많은 것이 사실이다.

미술사회학에서는 미술이 사회를 이해할려고 할 때 미술은 사회의 여러 절차, 조건, 상황에 의존할 수밖에 없다고 하며 일부 사회학자들은 '사회적인 노작의 분업으로서 미술의 의의가 있다'고 주장하고 있다 이러한 것은 사회학적인 판단 시간을 대단히 넓게 잡고서 하는 말이며, 또한 사사건건 판단의 대상이 사회적인 것에 들어맞는지 맞지 않는지 1 대 1로 판단해서 하는 말은 아니다. 이 사실에 주목하면서 미술과 사회, 인간 이 셋이 하나의 문제로서 소급될 수 있는 조화의 점을 마련해야 한다. 이렇게 될 때 우리는 궁극적으로 미술사회학자들이 말하는 것처럼 미술과 사회, 그리고 인간은 상호의존 관계에 있고 그 관계라고 하는 것은 부인할 길이 없다는 것을 인식할 수 있다. 따라서 우리는 앞으로 이 문제에 대해 계속 논의해야 할 것이며 만약 미술, 사회, 인간을 근시안적으로 해결하려 한다면 곧 역기능에 부딪혀서 많은 문제를 내포하기 시작한다는 사실을 알아야 할 것이다.

셋째, 오늘날 후기산업사회를 맞으면서 나타나고 있는 나, 세계, 삶, 현실, 사회, 문화 가치에 대한 '의미의 문제'가 서구 사람들만의 문제는 아니라는 것이다. 우리 주변을 싸고도는 정보의 홍수, 컴퓨터에 의해 기호들이 범람하고 있는 사회 속에서, '의미와 기호의 문제'가 어떻게 한 과정으로서 설정할 수 있는지 대단히 어려운 문제이나 이 문제가 앞으로 '새로움'을 추구하는 데 중요한 점이 되리라 생각한다.

여기서 우리는 새로운 과제로서 지금까지 열거한 문제들을 하나씩 해결해나가야 할 것이다. 특히 '삶의 기쁨', '의미의 추구'에 대해서는 아무리 강조해도 지나치지 않을 것이며, 나아가서 앞으로 우리는 미술을 문화와 사회를 화해시키는, 병든 인간에게 치료해주는, 소외된 마음을 훈훈하게 해주는 그런 인간성에 기초를 둔 '화해', 이 '화해의 꽃'으로서 미술을 희구해야 할 것이다. 이렇게 해서 우리는 전반적으로 '의미의 창조'를 어떻게 새롭게 시작하고 '그린다'는 말이 '인본주의'를 향해서 우리에게 어떻게 음미되어야 하는지 그것에 대해 이해하고 논의해야 한다. 개블릭의 책 말미에 다음과 같은 사실을 인용할 수 있겠다. "이제부터는 개인적인 시각, 책임을 사회적 책임으로 돌려서 미술을 성공시켜야 한다. 이 길만이 모더니즘이 성공할 수 있는 유일한 길이다."

미술은 이제부터 양식에 의해서보다는 어떤 목적을 고찰하는 데 서지 않으면 안 될 것이다. 칸트에서 성립된 이 목적은 근본적으로 미술을 그것에 대한 도구로 삼기 때문에 미술의 자율성에 위반된다는 기본 강령이 있었다. 모더니즘의 강령 속에도 이 '목적을 향하여'라는 말은 기피되어야 할 사항으로 되어 있다. 그러나 후기모더니스트 논의자들은 우리의 미술이 미술의 밖, 미술이 아닌 어떤 것을 향하여 가지 않으면 안 된다고 말한다.

이 문제들은 여러분들이 연구해야 할 과제로서, 주체성을 가지고 찾아가며 논의해야 할 것이다.

그리고 우리를 둘러싼 엄숙한 상황 속에서 어떻게
이 상황을 구성시켜 미래 창조의 아이디어를
형성할 것인지 성공과 실패의 기쁨 속에서 미래에
대한 만족스러운 진로 모색이 계속 이루어지기를
바란다.

(출전: «프론티어 제전» 전시 도록, 가나화랑,
관훈미술관 외, 1985)

[META-VOX 창립전 서문]
'물성'의 극복을 위하여
─META-VOX 5인전에 붙여

여기에 모인 작가들은 미술대학 및 대학원의
동문들이다. 그러나 동문이라고 하는 지극히
외형적인 유대 관계보다도 그들을 결속시키고 있는
또 다른 주요 요인은 그들이 다 같이 '오브제'에
대해 각별한 관심을 기울이고 있다는 점에 있을
것이다. 뿐만 아니라 이 오브제의 문제 접근에
있어 그들은 이제까지와는 다른 시각에서 그것을
파악하려 하는 데에 또한 뜻을 같이 하고 있는 듯이
보인다.

　미술 속의 오브제의 등장이라는 문제를 놓고
이 자리에서 새삼 논할 계제는 안 된다. 다만
현대미술의 문맥 속에서 이 오브제의 문제는
그것이 제기하는 물질성 또는 물성이라는
문제와 아울러 개념적인 차원에서도 그 영역을
비상하리만큼 확신해온 것이 사실이다. 그리하여
우리는 다시금 현대미술에 있어 그 오브제 내지는
물체가 갖는 의미가 과연 무엇인가?라는 어쩌면
시발점의 물음을 다시 한 번 던져보아야 할 시점에
놓여 있는지도 모른다.

　"오브제에 의해(記號)"가 말살되었다고 한
쟝 카수의 말은 오늘날의 상황을 앞질러 내다본
함축성 있는 예언이 아닌가도 싶다. 어떻게 보면
오늘날의 상황은 비단 기호뿐만 아니라, 미술
자체가 오브제에 의해 침범당하고 있는 성싶은
것이다. 실상 우리는 일종의 '오브제의 횡포'를
묵도하고('목도하고'의 오기로 보임―편집자) 있는

것이다.

　그동안 오브제를 말할 때 우리는 그 물질로서의 중성적이고 자기환원적(自己還元的)인 특수성을 강조해왔다. 그리고 그것이 일종의 개념화 과정을 통해 소위 '물성物性' 그 자체적 현재화(顯在化)라는 지극히 관념적인 조작(操作)의 대상으로 변해버리고 이와 함께 그 사물이라고 하는 것이 미술의 문맥에서 일탈해버린 한낱 사유의 대상으로 변해버리고 만 느낌이 없지 않은 것이다. 하나의 역설이 아닐 수 없다.

　이처럼 개념화되고 또 익명화된 '물성'의 극복, 아마도 이것이 Meta-Vox 그룹의 기본적 방향 설정이 아닌가 생각된다. 이제 사물을 그 자체가 목적인 물성의 현시(顯示)로서의 의미작용으로부터, '장소성'이라든가 '선택'이라든가 하는 관념의 울타리로부터 풀어헤치자는 것이다. 그리하여 사물을 사물 자체로서가 아니라 표현 방법상의 하나의 적극적인 매체로 전환시키자는 것이다.

　그것은 다시 말해서 오브제를 미술의 컨텍스트 속에 끌어들이려는 시도가 아닌가도 생각된다. 그리고 오브제를 하나의 표현 수단으로 되돌려 보낸다는 것은 곧 오브제로 하여금 하나의 '언어'로서의 권리를 회복시킨다는 말이 된다. 그리하여 고목이라든가 철판 또는 천이라든가 종이는 각기의 독특한 표정을 되찾는 것이다. 거기에는 따로 표현적인 이미지가 있고 서정이 있고 또는 주술이 있고 요컨대 작가의 내적·주관적 표상(表象)이 담겨져 있는 것이다. 그리고 여기에서 우리는 새로운 '오브제의 도상학'을 이야기할 수 있을지도 모른다.

　그러나 이 문제는 현재의 나에게 있어서는 하나의 숙제로 남은 채로 있다. 어쩌면 이들 젊은 작가들과의 대화에서 그것이 숙제로 나에게 주어진 것인지도 모를 일이다. 따라서 그만큼 그들의 작업에 대한 나의 관심은 큰 것이며 아울러, 그들의 앞으로의 '오브제관(觀)'의 전개와 방법론의 정립에 대한 기대도 큰 것이다.

1985년 9월 이일

(출전: 『META-VOX 창립전』, 전시 도록, 후화랑, 1985)

바깥미술의 정신적 근저와 그 제안
—겨울 대성리 길에서

김정식(화가)

겨울 철새마냥, 매년 이곳에 찾아오는, 그 꺼지지 않는 원천은 어디에서 흐르고 있으며, 원동력은 무엇일까? 원천과 원동력이 대내외적으로 어떻게 전달이 되는가 하는 문제에 있어, 자연으로 향하는 심성이 깊이 내재되어 있음으로의 행동반경이라 규정짓기에는 부족한 점이 있다. 그래서 우리들이 왜 이러한 일을 하는 문제 파악을 귀납적으로 개개인의 작업 성향에서 찾아보면 그것은 주술적인 성격과 한(恨)의 서술적 시도이며, 또는 자연 심성으로의 삶을 이야기한다든가, 일상적인 생활 공간의 새로운 전이(轉移)라고 볼 수 있다.

그러므로 이러한 편린들의 공통된 심성이 어디에서 비롯되는 것일까 하는 문제를 필자는 우리의 '고유 정신과 시대 상황', '자연 심성으로의 삶'을 간단하게 시술해('서술해'의 오기로 보임—편집자) 보고, 그 바깥미술의 제반 문제점에 대하여 나름대로의 제안을 해본다.

1.

'유·불·선' 삼교가 한국 사람들의 생활과 사회체제에 깊이 스며든 것은 사실이나 한민족의 전통 사상으로는 볼 수 없으며 오히려 '무속신앙'[1]이나 '한의 정신'[2]이 아득한 옛날부터 오늘까지 한민족의 기층 문화권의 근저를 이루고 있음이며, '한'의 존재론, 가치론, 인식론이 일찍이 정치, 경제, 문화, 예술, 원시신앙의 밑바탕이 되어서 한민족의 정신생활의 뿌리가 되어왔던 것이다. 자연과의 합일점에서, 삶과 죽음의 구분이 없는 생사관에서, 현실 세계의 있고 없음의 구별이 상대적인 유무관에서 면면히 흐르는 정신이, 우리의 가슴 속에 아직까지도 숨 쉬고 있지 않은가. 하지만, 자연의 섭리를 의식치 않는 일상생활과 자연의 규제를 거의 다 벗어나버린 현대사회에서 저질러지는 병폐는 만연될 뿐이며 우리의 문화적 주체성을 어디에서 어떻게 찾아야 할런지 모호한 시점에 와 있다.

어떤 일이든지 인간과 역사를 알고 멀리 미래를 내다볼 수 있는 안목과 이야기가 있어야 하며, 진솔한 실천이 따라야 한다. 그런데 그 이야기에서 너무도 인위적인 방향과 기계적 인간 활동의 테두리를 벗어나지 못하는 사회구조가 더욱 심화되어가고 있는 것이다.

어차피 한두 사람이 아닌 이야기인 이상에야 하나의 정론(正論)이 있을 수는 없지만, 사람으로서 존립하기 위해서는 기본적으로 지켜지는, 이를테면 약속 없는 '약속'이 자연스럽게 지켜지는 심성과 사회구조라야 바람직할 것이다. 실로 사람이 있는 것은 하늘, 땅, 미물과 더불어 있기에 사람일 수 있는 것이다. 삼라만성의('삼라만상의'의 오기로 보임—편집자) 하나하나 소중 아니한 것이 없고 자신의 존재 가치를 항상 인식시켜 주는 참으로 사람일 수 있는 길로 생각하게 한다. 자연의 설리('섭리'의 오기로 보임—편집자)대로 사람들이 살아왔다면 한 포기의 풀처럼 바람과 이야기를 했다면 지금의 문명 세태로 보여졌을까, 죽음의 의미를 잊지 않았다면 생성 소멸하는 별의 이치에 자신을 투영시켜 자아 표현의 생을 걸었다면 삶의 목적과 가치를 얻을 것이오, 그 측면에서 보다 나은 인간 사회와 주체적 문화를 이룩해가고 있을 것이다.

사람의 모태인 자연을 이 시점에서 다시 상기시켜, 한 민족의 주체적인 문화의 변화를 갖어야 하는 숙제를 풀어나가야 하며, 고유의 정신을 밑바탕으로 형성된 문화 양식으로, '타문화'와의 대등한 교류가 있어야 할 일이다. 그러나 먼저 스스로에 깊이 내재되어 있는 자유가 무엇인지 헤아려 보아야 하며, 자연의 섭리가 인간 심성에 어떻게 자리하고 실천되어 있는가를, 또한 자신에게는 어떤 형태로 살아 있는가를 알아야 한다.

여기에 '현대를 사는 원시성'[3]이 있으며 겉도는 자신과 이 시대를, 넘어서 시원(始源)으로 돌아가려는 정신적인 자세를 미개적 퇴행 현상으로 쉽사리 규정짓지 않는다면, 그 시원에서 우리 심성의 원형과 해후하게 될 것이오. 삶의 가치와 자연의 심성으로 현실을 제대로 바라볼 수 있을 것이다.

따뜻한 눈길로 따라가는 강은 물답게 흘러가는 이치를 알 것이오, 원망의 눈초리로 하늘을 바라보면 공기의 소중함을 알게 한다. 하나의 돌을 통해서 자신의 생을 돌아보게 하고, 겨울나무는 죽어 있지 않다는 것을 보여준다. 까치 소리는 허공이 있다는 진실을 알려주며, 산 너머 지는 노을은 집을 그리워하게 한다.

[……]

자연! 그는 우리의 호흡이오, 우리의 심장은 바람의 것이다.

따로 있을 수 없는 원천의 내음이 더불어 있는 것이다. 한없이 넓은 저 우주 안에 일(一)이 있으니, 그것은 발생도 소멸도 하지 않고 처음도 끝도 없다. 모든 사물은 거기에서 받은 천성(天性)이 있으니 이들과의 교감을 통한 내재된 자유의 용솟음이 면면히 흐르는 우리의 정신을 가다듬을 수 있고 '바깥미술'의 태동 연유를 헤아릴 수 있다.

2.

'바깥미술'은 처음부터 붙여진 용어가 아니다. «겨울, 대성리»전의 태동 연유와 주체적 체험에서 형성되었으며 사람에게 이름을 주듯이 우리들 하고자 하는 일에 미술 용어로써 85년에 명명되었다.

'바깥미술'은 '안'의 반대 개념이 아니며 '안'을 수렴하는 내재된 정신적 의미가 포함된다. 태고의 원시인들이 자연을 토대로 삶을 영위하듯이 전시 형태가 바깥에서 이루어지는 것이다. 꿈, 이상을 얘기한다는 것은 현실을 떠나서 얘기하고자 하는 것이 아니라 현실에 대한 비판의 안목과 그 헤아림으로써 '새로운 둥지'를 찾는다는 의미의 현실인 것이다. 현실을 벗어날 수 없는 것이 사람의 속성이 아닌가?

'바깥미술'은 대성리에서만 이루어지는 것은 아니다. 81년부터 시작되어 지금까지 넌 4회를, 계절 따라 발표해왔던, 대전을 중심으로 활동한 '야투'가 있으며, 82년 강정 낙동강변에서 '현장에서의 논리적 vision'이 있었고, 84년 부산을 중심으로 하는 '강패'의 충무 비진도에서 작업이 있었다. 그리고 전주를 중심으로 하는 'Quarter' 그룹의 부안, 격포 해안에서, 또 '대전실험작가회'의 금강 유원지에서 있었으며, 바깥미술 동인의 신장 미사리에서 있었다. 85년에는 '대전실험작가회'의 공주, 산성에서 발표되었고, 춘천을 중심으로 형성된 '높새'의 작업이 공지천에서 있었다. 그리고 서울을 중심으로 형성된 '섬유+조형'의 전시가 대성리 북한강변에서 있었으며, 바깥미술 동인의 송내 논들에서 작업이 있었다.

'바깥미술'은 원초적 자연 속에서만 행하여지는 것이 아니다. 지역의 특수성과의 작업일 수도 있고, 도심일 수도 있고 앞으로 개인전이나, 단체전의 성격에 따라 장소의 제한을 받지 않고 확산되어야 할 일이다. '바깥미술'은 계절에 국한시키지 않는다.

부패되는 심성을 다시 피는 진달래 이슬에 씻을 수 있고, 매미의 짧은 생에서 자신의 삶을 다듬어보고, 우리의 진실을 고추잠자리에 전하고, 연탄 걱정에 의지의 불꽃을 태운다.

'바깥미술'의 작업에 있어, 보존 문제는 지금까지는 철수해왔고, 앞으로도 철수해야 하는 처지이지만, 진솔하며, 견고 치밀하게 설치한 작업의 수정(水晶)이나, 또는 특정 자연물에 함축된 세계관을 투영시킨 작업 등 보존의 필요성이 있는 작업들은, 당국과의 대화를 통하여 영구히 보존하는 방향도 고려해야 할 것이다. 또한, 견고성이('견고성의'의 오기로 보임—편집자) 문제는 단정 지을 수 없는 문제로 생각된다. 바람에 쓰러지지 않도록 견고하게, 또는 눈에 덮혀도 관중에게 보여주게끔 치밀하게 설치할 수도 있고, 작가 나름대로 자연의 영향력을 예측하면서 파손이 되든, 안되든, 고려치 않을 수도 있으며, 기온이나 바람에 파손된 상태라든가, 눈에 덮힌 그대로의 상황을 보여줄 수도 있다. 나뭇가지에 앉은 눈송이를 나무가 털어내던가 풍신에 꺾인 가지가 방벽을 쌓던가,

'바깥미술'은 자연을 예찬하는 것이 아니다. 자연을 노래하고자 하는 것도 아니다. 예찬도 노래도 어쩜 사치스러운 것이다. 겸허한 마음으로 자연의 심성과의 교류를 통하여 형식과 내용을 함축될 수 있는, 체험의 소산과 내재된 자유가 서려 있는 자세로 작업에 임하자는 것이다.

'바깥미술'은 실험하기 위한 실험의 작업이 아니다. 또한 자신의 기존 작품 제작에 '반영시키기 위한 이유'로 《겨울, 대성리》전에 참가하는 것이 아니다. 정신적인 뿌리의 맥을 지니면서 창의력의 새로운 시도이며 자연과의 교감을 통하여 자신의 삶의 가치를 찾고자 《겨울 대성리》에 참가하는 것이다. '바깥미술'은 서구의 의식구조로 조명되는 지성의 편협이 있어서는 아니 된다. 우리의 미술사가 태고부터 자연을 기조로 해서 변화하여왔고, 지금까지도 서구의 의식구조에 팽배되어 있는 현대회화에서도 자연에 관한 심성을 볼 수 있으나, 우리의 긴 세월을 통하여 창의적인 형식과 내용의 진솔한 변화를 볼 수 있었던가?

'바깥미술'은 우리 고유의 정신 문맥에서 바라보아야 우리의 의지를 헤아릴 수 있으리라. 설사 서구에서 있었던 'earth-art'의 영향으로 참여한 작가들은, 이미 우리의 혼이 내재되어 있었음을 스스로 주시할 필요가 있고 《겨울, 대성리》전의 태동이 서구의 영향이 아님을 참여 작가나, 미술 전문인이나, 미술 기자들이나, 일반인들도 알아야 한다. 그리고 서구의 의식구조로 있었던 'Happening'이나 'Event'와는 그 맥이 자명하게 다름을 알아야 하며 고유의 정신으로 'Event'의 형식을 취해 발표한 작가도 있음을 알자. 눈을 쓸어보면, 든든한 땅이 있음을, 땅을 파면 조상의 혼이 있음을, 지금의 껍데기를 벗어버리고, 우리들이 하는 일을 따뜻한 눈길로 비판다운 해석의 헤아림이 있어야 할 것이다.

'바깥미술'은 작업의 형식과 내용의 획일성을 지양한다. 창의적 작업과 그 편린들의 다양 속에서 희노애락의 의미와 맑은 영혼을 대할 수 있는 계기가 되리라 확신한다. 그러나 작업에 있어서, 부정적 측면의 그 모든 문제는 개진의 의지를 지니면서 밑거름이 되는 끝없는 시련이라 생각되지만, 반복되는 시행착오는 빠른 시간에 없어져야 할 것이다.

'바깥미술'은 미술인만의 미술이 아님을 알자. 하늘에서 무용이 있고, 나무 끝에서 음악이 있다. 흐르는 물에 창(唱)이 있고 구름 위에서 연극이 있으며, 비를 타는 시(詩)가 있다. 예술의 전반적인 영역을 바깥에서 창출해낼 수 있으리라, 일반인들도 자연과 어우러져 있는 '바깥예술'의 모습을 통하여 삶의 의미를 곰씹어('곱씹어'의 오기로 보임—편집자)보아야 할 일이다. 여기에서 '바깥예술'의 태동을 예시하고 '바깥예술'이

사회적으로 또는 문화의 한 형태로써 굳건하게
자라야 할 이유가 있는 것이다.

　'바깥미술'은 작가 자신의 작업을 진솔하게
표현했는가, 또는 어떠한 매체로 어떻게
다루었는가의 문제를 강구되어야 할 것이라고
생각하며, 그 호소력이 관중에게 어떤 형태로
전달되는 것이 중요할 것이다. 여기서 작가
스스로의 한계점을 극복하여야 할 것이며,
관중에게 작업의 진솔이 전달되지 않았다 하더라도
관중 자신이 이런 계기를 통하여 공기의 소중함을
느낀다면 그곳에서도 '바깥미술'의 의의가
있으리라. '바깥미술'은 의연한 자세와 신선한
입김으로 만나 사람의 정을 느끼면서 자연과
마음이 한데 어우러지는 새로운 등지를 찾아
걸어가야 할 일이다.

주)

1　『한국의 민속 종교사상』, 세계사상전집 41권, 1977,
　　삼성출판.
2　『한국철학사』, 최민홍 저, 제19집 『한국철학연구』
　　中, 최민홍, 1979, 해동철학회.
3　『한국사상의 원천』 中, 이상일, 1976, 박영문고.

(출전: 《겨울 대성리 101인전》의 전시 도록, 1986년)

다시 '확산'과 '환원'에 대하여

이일

벌써 17년 전, 그러니까 1970년, 《70년 AG전》
(한국아방가르드협회 회원전)에 즈음하여, 나는
그 전람회에다 '확산과 환원의 역학'이라는 표제를
붙였다. 그 이후, 이 '확산'과 '환원'이라고 하는
관념은 현대미술을 바라보는 나의 시각의 하나의
중축을 이루어왔다.

　물론 15여 년 전의 미술의 상황과 오늘의 그것은
다르다. 그때 당시 나로 하여금 그와 같은 발상을
하게 한 저변에는, 한편으로는 테크놀로지와
이른바 오브제의 새로운 부상과 더불어 예술
개념의 확산, 그리고 또 한편으로는 조형 언어의
가장 기본적인 단위에로의 자기환원이라는
현대미술의 상충하는 두 경향, 그리고 이 두 경향의
상호 간의, 설사 변증법적 관계는 아니더라도,
적어도 그 어떤 역학관계가 있다는 나름대로의
판단이 깔려 있었던 것으로 생각된다. 그리고
역학관계는 여전히 70년대를 거쳐, 80년대의
후반기에 접어들면서 그 양상을 달리하며 오늘에
이르고 있는 듯이 보이는 것이다.

　흔히 이야기하듯이 '70년대의 마감을
앞두고 현대미술의 양상은 커다란 전환의
국면을 맞이했다. 그리고 그 전환은 한편으로는
미니멀리즘의 쇠퇴와 또 한편으로는 이른바
'뉴페인팅'이라는 용어로 대표되는 '새물결의
등장'이라는 사실로 요약된다. 이를 다시 내
나름대로 풀이를 하자면 곧 '환원'에서 '확산'으로

전환했고 그것은 다른 말로 하자면 '모더니즘'에서 '포스트모더니즘'('후기'모더니즘, 또는 '탈'모더니즘)에로의 이행을 의미한다. 이와 같은 상황 진단은 언필칭, 모더니즘을 '환원적'인 경향의 미술로, 포스트모더니즘을 '확산적'인 경향의 미술로 파악한다는 것을 의미하는 것이기도 하다.

그러나 과연 현대미술의 오늘의 추세를 그처럼 확연하게 두 갈래의 것으로('것으로'의 오기—편집자) 규정지을 수 있을 것인가? 뿐더러 현대미술의 다양한 전개 과정을 '작용'과 '반작용'이라는 형식주의적 논리로 규명할 수 있는가? 20세기 미술 전체를 두고 말하더라도 그 특징적인 양상은 수많은 관념, 이념, 운동이 공존하고 있다는 사실에 있는 것이다. 20세기는 일찍이 유례를 찾아볼 수 없는 미술 이념의 풍부함, 복잡함, 다양함을 체험하였으며, 그것이 제2차 세계대전 이후 한층 더 복합적이고 '복선적'인 양상을 띠며 가속화된 전개를 보여주고 있는 것이다. 거기에서는 갖가지 미술운동의 '상호계승과 상호공존, 지속과 단절, 혁명과 복고'가 동시적으로 진행된다.

[……]

'확산'과 '환원'이라는 옛 명제를 다시 끄집어 그것을 새삼 문제 삼으려는 것은 실상은 나름대로 모더니즘과 포스트모더니즘의 문제, 적어도 그 상호연관성의 문제를 염두에 두고서이다. 위에서 나는 전자를 '환원적인 경향'의 미술, 후자를 '확산적'인 미술로 일단 묶었다. 물론 이와 같은 규정이 지나친 도식화의 흠을 면치 못하기는 하되, 모더니즘 미술이 일종의 자기 규정적 역사주의에 입각하여 그와 같은 역사적 맥락 속에서 근대미술을 이해하려 하고 있는 반면에, 포스트모더니즘은 근본적으로 반역사주의적인 시각에서 기존의 모든 이념적 체계를 불신하는 철저한 반전통주의·반권위주의를 표방하고

있다는 사실만은 분명하다. 포스트모더니즘에 있어서는 어떠한 '모델', 어떠한 분명한 목표물도 존재하지 않는 것이다. 그리하여 그것은 미술의 영역을 무제한의 자유라는 지평으로 확산시켜 나가는 것이다.

[……]

그러나 흔히 생각되듯이 모더니즘과 포스트모더니즘은 서로 대립되는 것으로 보이지 않으며, 또한 양자 사이의 어떤 '역사적 단절'을 전제로 한 것으로는 보이지 않는다.

물론 모더니즘(모더니즘에 있어서의 '모던(modern)'이라는 말은 때로는 '근대', 때로는 '현대'의 뜻으로 받아들여져야 할 것이다)과 포스트모더니즘의 관계는 일단은 대립되는 개념의 것으로 받아들여진다. 일차적으로 모더니즘은 "연속성을 보증하는 유기적인 전통의 계승"이라고 하는 미술의 역사를 전제로 하고 있는 데 반해, 포스트모더니즘은 "역사의 연속성을 무단시키려는 질서 파괴적인 의도와 반항적 전복의 힘을 가지고 있으며 전통에 의한 규범화에 항거하고 일체의 규범적인 것에 대한 반항의 경험을 자양분으로 삼고 있는 것이다."(J. 하버마스, 「근대—미완의 프로젝트」).

이와 같은 의미에서 포스트모더니즘은 근본적으로 '반역사주의'의 성격을 지니며 그리하여 모더니즘과의 관계에 있어서도 포스트모더니즘은 단순히 '후기(post-)'라는 연대적 의미 이상의 것, 다시 말해서 '탈(脫)' 또는 '반(反)'이라는 의미를 지닌다. (비슷한 경우를 멀리는 '후기인상주의'에서, 가깝게는 '후기 회화적 추상'에서 찾아볼 수 있을 것이다. 전자에 있어 그것은 인상주의의 초극(超克), 후자에 있어서는 '회화적 추상', 다시 말해서 표현주의적 추상의 극복이라는 보다 적극적인 의미를 지니고 있는

'후기'다. 따라서 이른바 '신(Neo-)'과는 분명하게 구분되어야 할 것이다. '신인상주의' 그리고 '네오-다다' 그리고 근자의 '신표현주의'의 있어서처럼 그것은 계승 또는 재생, 요컨대 그 어떤 '지속'을 전제로 한다.)

그렇다면 포스트모더니즘은 어떠한 방향에서 그를 앞서간 모더니즘을 극복하려 하고 있는 것인가. 일차적으로 '포스트-'는 제도화된 모든 체계—그것이 어떤 체제이든 예술 이념이든, 모든 체계로부터 예술을 분리시키는 것을 그의 예술 행위의 출발점으로 삼는다. 그리하여 목적성에 대하여 무목적성을, 규율에 대하여 전적인 자유를, 원칙에 대하여 자연발생적인 표출을, 보편적인 것에 대하여 개인적인 것을 앞세우는 것이다.

[……]

모더니즘과 포스트모더니즘과의 관계를 어떤 공식으로 묶자면 그것은 어쩌면 '체계 대(對) 개인'이라는 공식으로 묶을 수 있을지도 모른다. 그리고 그 체계, 내지는 체계로서의 권위가 무너진 것이다. 그것은 다시 말해서 미니멀리즘에 있어서의 예술의 보편적 이념화, 그 결과로서의 관념과 개념 우위의 예술에 대한 철저한 불신으로 나타나며 그리하여 어떠한 '모델'도 거부하고 자아라는 출발점으로 예술을 되돌려 보낸다. 창조는 어떤 '모델'에서 출발하는 것이 아니라, 또는 '알고 있는 것'에서 출발하는 것이 아니라 '나'에게서 출발해야 하는 것이다. 그리고 그러한 자세를 가리켜—크리스토프 아만은 '자아의 과격주의' 또는 '완전한 자기중심주의'라 명명하고 있다.

한편, 포스트모더니즘에 있어서의 '풍성함'은 이 역시 전(前) 시대의 '금욕'에 대한 반작용으로 파악되거니와 그것을 우리는 두 가지 측면에서 확인할 수 있을 것으로 생각된다. 하나는 이미지의 재등장, 또 하나는 '회화성'의 회복이 그것이다.

우선 이미지의 재등장이라고 했을 때, 문제의 이미지는 매우 다의적인 성질의 것이다. 그것은 재현적인 이미지, 암시적 또는 상징적·환상적 이미지일 수 있고 또 한편으로는 그 아무것도 재현하지 않고 '의미하지 않는' 이미지일 수도 있는 것이다.—클레르(Jean Clair)에 의하면 전자는 '대상지시적(對象指示的) 이미지(image referencielle)', 후자는 '자의(字義) 그대로의 이미지(image litterale)', 다시 말해서 자기충족적이요 자기표현적 이미지이다. 그리고 오늘의 미술에 있어서의 이미지의 회화적 기능은 아마도 이 두 유형의 이미지의 자유로운 확산 내지는 상호작용에 있는 것이 아닌가 생각되거니와, 이는 에르베 페르드리올이 말하는바, "의미를 창출하기 전에, 우선 이미지를 만들어내는 자유를 누린다는 것, 그리고 의미로 하여금 가능한 한의 넓은 폭을 지니게 한다는 것"(Herve Perdriolle, 「Figuration libre」)이라는 말 속에 함축 있게 요약되고 있는 듯이 보인다.

한편 '회화성'의 문제를 두고 볼 때, 이는 '이미지의 재등장'과 무관하지 않으며, 말하자면 이미지의 회화적 기능의 확산이 바로 포스트모더니즘에 대해 풍성한 회화성을 보장해주고 있는 것이다. 뵐플린의 개념을 빌리자면 '회화성'은 곧 '바로크적' 성향의 것이며, 또 그 문맥을 이어받아 '후기 회화적 추상(Post-Painterly Abstraction)'을 들고 나온 그린버그의 시각에서 보자면 그것은 곧 '표현주의적'인 것을 의미한다. 이와 같은 의미에서도 포스트모더니즘의 대명사처럼 간주되는 '신표현주의'가 어떠한 미술사적 맥락에서 자신을 주장하고 있는지에 대한 해답이 주어지지 않나 생각된다. 뿐만 아니라 바로크적인 성향은 그 본질에 있어 '낭만적'인, 따라서 앞서 언급한 '심정적'인 성향의 것이다. 그리고 일찍이 빅토르 위고가

낭만주의를 가리켜 "낭만주의란 요컨대 예술에 있어서의 자유주의이다"라고 선언했듯이 오늘의 포스트모더니즘은 그 자유를 지향하는 도도한 물줄기, 그리고 오늘의 문화적 위기를 그 속에 잉태하고 있는 낭만주의의 거센 물결로 보이는 것이다.

[……]

포스트모더니즘은 단호하게 역사의 지속성을 박차버린다. 그리하여 "모든 역사의 연결의 매듭을 단절하여 극히 급진적인 '현대' 의식과 함께 전통 대 현대, 역사 전반에 대한 현대라고 하는 추상적 대립 관계"(하버마스)를 설정하는 것이다. 그리고 그 '현대'를 산다는 것, 그것은 "유동적인 사회, 템포가 빨라진 역사, 일상생활에 있어서의 비연속성"을 산다는 것이며 그 속에서 현대인은 "일시적인 것, 순간적으로 사라져가는 것, 덧없는 것의 가치를 고양한다."

그러나 한 시대, 또한 한 시대의 예술에 있어 '목표와 지향적 기도'가 과연 존재하지 않을 수 있는가? 어디에선가 아도르노(Adorno)는 초현실주의의 '반란'에 대해 말하면서 그 초현실주의가 "예술을 거부하면서도 끝내는 예술을 뿌리칠 수가 없었다"고 지적하고 있듯이, 역사주의를 거부하는 포스트모더니즘이 과연 역사주의를 뿌리칠 수 있는 것인가? 만일 '포스트-'가 반역사임을 자처하고 있는 것이 사실이라면, 그것은 "규범에 따른다는 사고방식에서 나온 역사 이해가 가져다 준 규범성에 대한 비판"(하버마스)이라는 의미에서 반역사적인 것이다. 요컨대 역사주의 그 자체에 대한 부정이 아니라, 바로 그 허위와 역사주의, "박물관 속에 갇혀버린 역사"에 대한 비판인 것이다.

과거에 대한 과격한 비판, 그것은 활력에 찬 하나의 도약이다. 그러나 그 활력이 목표를 잃고 오직 구심점 없는 주관성, 고삐 잃은 상상력, 무통제로 분출하는 정념(情念)에 이끌렸을 때, 그것은 맹목적인 것이 되고 진정한 창조력을 상실한다. 그리고 예술은 "견고한 자율을 지향하며 펼쳐진 하나의 문화 영역이며 그 예술이라는 용기(容器)를 부숴버리면 알맹이는 자취도 없이 흘러가버리는 것이다." 그리하여 해방에서 결과하는 것, 이를테면 '세련된 감정과 구조화된 형식'으로부터의 해방에서 얻어지는 것은 혼란뿐이다. 그리고 J. C. 아르간이 포스트모더니즘을 두고 "혼란스럽고 방향이 없는 운동"이고('이라고'의 오기로 보임—편집자) 못 박고 있는 것도 이와 무관하지 않은 것으로 생각되는 것이다.

그러나 포스트모더니즘이 오늘날의 이른바 '후기근대' 문화의 소산물임에는 의심의 여지가 없다. 그리고 오늘의 문화는 어느 사회학자가 말하는 '반목 문화(adversary culture)'이다. 그것은 일차적으로 휴머니즘 문화와 기술-과학 문화 간의 반목이요, 일반적으로는 모든 가치 체계 간의 반목이다. 그리고 그 반목이 모더니즘과 포스트모더니즘의 관계에 있어 역사주의와 반역사주의, 체계(시스템)와 체계 전복, 이념과 이념에 대한 불신, 관념 또는 개념에 대한 자연발생적 정념의 표출, 보편적인 원칙에 대한 과격한 개인주의 등의 반목의 양상을 띠고 나타나고 있는 것이다. 그리하여 포스트모더니즘은 예술에 있어서의 '역사'와 손을 끊어버리고 만 듯이 보이는 것이다.

그러나 '포스트-'에 있어서의 예술과 역사와의 이반(離反)은 표면적인 것으로밖에는 보이지 않는다. 왜냐하면 그 예술은, 모더니즘이 휴머니즘적 문화와 밀착되어 있듯이 '반목 문화'와 불가분의 관계에 있으며, 후자가 비록 전자의 일관된 발전에 종지부를 찍었다고는 하나, 결코 정지된 문화가 아니기 때문이다. 다시 말해서 역사

속에 자리 잡고 있으며, 초현실주의가 '예술을 부정하면서도 끝내 예술을 뿌리칠 수 없었'듯이 포스트모더니즘 역시 역사를 부정하면서도 필경 역사를 뿌리칠 수 없는 것이다.

[……]

역사, 다시 말해서 과거와 오늘과 내일의 관계는 미술에('미술의'의 오기로 보임—편집자) 역사에 있어서처럼 단순히 주고받는 공과 같은 '작용과 반작용'의 기계적인 연속이 아니다. 메이어 샤피로의 지적처럼, 그것만으로는 "반작용에 수반하는 활력에 찬 에네르기"를 설명할 수 없는 것이다. 거기에는 또 다른 작용, 사르트르가 말하는 '다이내믹한 변증법'이 작용하는 것이며 그 관계를 또한 미술사의 맥락에서 '확산'과 '환원'의 탄력 있는 역학관계로 포착할 수 있을 것이다.

(출전:『미술평단』, 1987년 봄호)

현실의 공간, 그리고 공간의 현실화

이일(미술평론가 · 홍익대 교수)

I

'인스털레이션(Installation)'이란 무엇인가? 근자에 와서는 우리나라에서도 일반화되고 있는 것같이 보이는 이 '인스털레이션'을 이야기하려는 마당에서 먼저 던져지는 것이 이 물음이다. 그리고 그 물음은 이를테면 '예술이란 무엇이냐'는 등의 물음과는 다른 차원의 것이다. 왜냐하면 딱 부러지게 '인스털레이션'이라는 것이 과연 존재하느냐 아니냐 하는 것부터가 그 '인스털레이션'의 경우에 문제가 되기 때문이다. 어쩌면 그것은 한낱 '사상누각(砂上接閣)'일지도 모르는 것이다. 아니면 지극히 편이상('편의상'의 오기로 보임—편집자)의 명칭인지도 모른다.

'인스털레이션.' 우리 주변에서 이 말은 '설치 작업'이라는 말로 옮겨 쓰여지고 있다. 잘못된 풀이는 아닌 것 같다. 어원적으로 'installation'은 '어떤 공간 속에 사물을 놓는다(인물의 경우에는 '어떤 지위에 앉는다')'는 것을 의미한다. 그와 같은 의미에서 볼 때, 그 행위는 인간의 일상적인 행위를 포괄하는 것이 되겠고, 또 그것을 미술 행위라는 범주에 국한시켰을 때에도, 역시 이야기는 마찬가지이다. 하다못해 전시장에 그림을 이리저리 거는 것도, 또는 이러저러한 물체들을 바닥에 이렇게 저렇게 놓는 것도 '인스털레이션'이다.

‘기성의 오브제’ 또는 기타의 갖가지 ‘오브제’는 실상 때로는 매우 감동적이고 또 때로는 허황한 모험을 살아왔다. 그 모험은 회화·조각을 포함한 모더니즘의 ‘정도(正道)’에서 항시 삐어져 나오고, 그것과는 별개의 길을 걸어왔다. 그것은 다시 말해서 ‘제도(制度)’에 대한 끊임없는 도전을 의미했고 그리하여 오브제는 항시 제도권 밖에 스스로를 위치시킴으로써 비로소 진정한 자신의 존재 이유를 확인할 수 있었던 것이다.

그렇다면 이 ‘오브제’와 ‘인스털레이션’의 관계는 어떤 것인가? 다시 말해서 어떤 오브제를 어떤 공간 속에 놓았다고 했을 때, 그것을 두고 ‘인스털레이션’이라고 할 수 있는가? 만일 그렇다면 우리는 굳이 ‘인스털레이션’을 거론할 필요도 없을 것이다. 그리고 그와 같은 사실은 뒤집어 말해서 이 양자는 서로 밀접한 관계를 지니고 있다는 것이며, ‘인스털레이션’이 바로 ‘오브제’의 연장선상에 있다는 사실을 말해주고 있는 것이기도 하다.

그렇다면 이 양자를 구분하는 것은 과연 무엇인가? 이 물음에 대한 답, 즉 ‘오브제’와 ‘인스털레이션’을 전혀 다른 위상(位相) 속에 위치시키는 것, 그것은 다름 아닌 ‘공간’이다. ‘오브제’도 물론 그 어떤 공간 속에 놓인다. 그러나 그 ‘공간’은 단순히 주어진, 즉 하나의 소여(所與)로서의 공간이며 ‘오브제’가 그 자체로서 공간에 작용하지는 않는다. 그리고 그것을 흔히 우리는 ‘장(場, field)’이라고 부른다. ‘오브제’는 항상 공간과의 관계가 아니라, 그것이 놓인 ‘장’과의 관계에서 파악되고 또 의미가 주어지는 것이다.

이에 반해. ‘인스털레이션’은 공간에 적극적으로 작용하며, 나아가서는 공간을 창조한다. 단순히 공간 속에 놓이는 것이 아니라, 자신과 ‘함께’ 새로운 공간을 만들어내고 공간을 규정짓고 그것을 구조화하고, 요컨대 공간을 ‘작품화’하는 것이다.

그리하여 ‘인스털레이션’은 그것이 형성하는 어떤 형태에 의해서가 아니라, 항상 스스로가 만들어내는 공간과의 관계에서 의미가 부여되는 것이다.

II

‘오브제’와 ‘인스털레이션.’ 그렇다면 그다음에 문제가 되는 것이 조각과 ‘인스털레이션’의 문제이다. 조각도 두말할 나위 없이 스스로 속에 공간을 지니고 있고 새로운 공간을 창조한다. 미술의 어느 분야보다도 뛰어나게 ‘공간적인 예술’이다. 그리하여 ‘환경조각’이라는 조금은 어정쩡한 용어까지 태어났다. 이를테면 야외에 세워진 거대한 구성물을 보면서 우리는 그것을 둘러싸고 있는 주변 공간과 가늠해보는 것이다.

오늘날 흔히 쓰이고 있는 이 ‘환경 (Environment)’이라는 말은 그것이 미술 작품 내지는 미술 작업의 맥락 속에 자리 잡게 된 것은 그다지 오래된 것 같지는 않다. 내가 알기로는 이 말을 처음으로 오늘날 이해되고 있는 뜻으로 미술 속에 도입시킨 사람은 알렌 카프로가 아닌가 싶다. 카프로는 주지하다시피 왕년의 ‘해프닝’의 창시자로 간주되고 있거니와, 그 ‘해프닝’과 관련하여 그는 ‘환경’에다 보다 적극적인 의미를 부여한 것이다. 즉, 환경을 단순히 주어진 공간으로서 받아들이는 것이 아니라, 그 공간을 재형성하려는 지향성(志向性), 또 설사 단순히 주어진 공간일지라도 그것을 변질시키려는 지향성을 지닌 것으로 규정한 것이다.

이와 같은 의미에서 다시 말해서 ‘공간의 환경화’라는 의미에서 알렌 카프로는 오늘날의

‘퍼포먼스’의 원천적의(‘원천의’의 오기로
보임—편집자) 하나를 이루고 있을 뿐만
아니라, ‘인스틸레이션’의 원천의 하나를 동시에
이루고 있다고도 할 수 있을 것이다. 또 어쩌면
‘인스틸레이션’과 ‘퍼포먼스’는 그 원천을 더
멀리 더듬어가노라면 같은 뿌리에서 나온 것이
아닌가 싶기도 하다. 그리고 그 뿌리는 원시
사회에 있어서의 의식(儀式)이다. 인류 최초의
‘인스틸레이션’ 작품을 우리는 선사 시대(신석기
시대)의 ‘스톤헨지’에서 찾아볼 수 있을 것이고, 또
‘퍼포먼스’의 원천을 원시 부족의 갖가지 의식에서
찾아볼 수도 있을 것이기 때문이다. 뿐더러
원시적인 의식이라는 차원에서 볼 때, ‘퍼포먼스’를
두고 우리는 ‘움직이는 인스틸레이션’이라 부를 수
있을지도 모른다.

[……]

하나의 ‘작품’으로서의 ‘인스틸레이션’,
또는 객관화된 행위로서의 ‘인스틸레이션.’
그 성립의 제일의적인 팩터(安因)(‘要因’의
오기—편집자)는 공간이다. 그것은 다시 말해서
공간이 ‘인스틸레이션’에 있어 가장 중요한
표현 매체라는 말이며, 형식·재료·기법 등의
문제는 2차적인 것으로 머문다. 그리고 그 공간은
‘현실의 공간’이다. 그러나 그 현실의 공간은
그것이 그저 그렇게 있는 것이 아니다. 공간이
구체적으로 스스로를 실현시키기 위해서는 그
어떤 분절화(分節化)가 필요하며, 그 분절화를
통해 ‘인스틸레이션’은 자신의 공간을 소유하고
창조하며, 요컨대 ‘작품화’되는 것이다.
이 ‘현실의 공간’과의 만남, 그 공간의
대상화라는 차원에서 볼 때 ‘인스틸레이션’은
특히 조각과 밀접하게 관련 지워진다. 회화의
경우, 공간은 항상, 또 숙명적으로 하나의
일류전으로서의 공간으로 머물러 있기 때문이다.

그러나 조각의 경우에 있어서도, 칼 안드레가
말하는 조각 전개에 있어서의 3단계 중 특히 마지막
단계의 것과 ‘인스틸레이션’은 거의 분가분의
관계를 갖는 것이다.

[……]

오늘날에 있어 조각과 ‘오브제’는 한계는
애매하다. 마찬가지로 그 못지않게 이 양자와
‘인스틸레이션’과의 관계도 애매하다. 그
관계를 굳이 설정한다면 ‘인스틸레이션’은
중간항(中間項)을 이루고 있다고 할 수 있을지도
모른다. 그것은 다시 말해 ’인스틸레이션’은
이것도 저것도 아니라는 이야기이며, 반대로
이것도 저것도 다일 수도 있다는 이야기가 된다.
예컨대 이러저러한 조각 작품들이 놓인 야외
조각 전시장은 그 자체가 하나의 ‘인스틸레이션’
전시장이다. 어떤 차이가 있다면 ‘인스틸레이션’은
일회적인 것으로 그치는 것이라는 점 정도인
것이다. 그렇다고 일단 ‘설치’했다가 제거해버리는
것이 ‘인스틸레이션’의 전부는 물론 아니다.
일단 설치했다가 형체도 없이 사라져버리는 이
‘인스틸레이션’, 그리고 끊임없이 현실의 공간과
교접하고, 그리하여 공간을 잉태하고 낳고
그리고 자취를 감추는 ‘인스틸레이션’을 어떻게
미술의 문맥 속에 정확하게 위치시킬 것인가?
‘인스틸레이션’, 그것은 어쩌면 하나의 체험, 즉
새로운 공간 체험의 세계요, 그 체험의 객관화의
한 ‘방식’이라고 규정지어질 수밖에 없는 것인지도
모른다.

(출전: 『미술세계』, 1987년 6월호)

설치미술의 새 국면과 위기

장석원(미술평론가 · 전남대 교수)

눈에 뜨이는 다양성

근래에 분출되어 나오는 흐름들을 두고
'아방가르드를 넘어선 아방가르드'로 보고, 이를
막무가내의 실험이 아니라 미술 외적인 방향으로
넓혀진 통로로써 이해하려는 경향을 읽을 수
있다. 이제 아방가르드는 자체의 한계와 모순을
의식하고 보다 광활하고 민첩한 흐름을 기대하고
있다. 말하자면 미술 자체의 한계를 의식하고
보다 다변화된 삶의 징표 속으로 잠입해가기
시작하였다는 것이다.

최근 한국의 설치미술 경향이 눈에 띌 만큼
현저하게 젊어지고 활발해졌다는 것은 어찌
보면 아방가르드 미술이 갈 수밖에 없는 흐름을
반영하는 것으로 볼 수 있다. 왜냐하면 어떤
의미에서건 아방가르드 정신은 정지할 수 없고,
그동안에 형성된 아방가르드의 관념을 부숴가지
않을 수 없기 때문이다. 80년대 초부터 일관되게
장외의 설치 작업을 모색해온 집단을 우선 《겨울,
대성리》전의 경우에서 찾아볼 수 있으리라.
《겨울, 대성리》는 81년도부터 시작되어 매년
겨울철을 택하여 '대성리'라는 알려지지 않았던
서울 근교의 장소를 무대로 야외 설치 작업을
발표해왔다. 어떻게 보면 현장 작업에 불리한
조건으로 생각될 겨울철이라는 계절과 기차로
두 시간여를 달려야 하는 대성리의 입지 조건은

탈장내화를 꾀하는 데에 있어서는 유리하게
사용해온 변수가 아니었던가 생각된다. 이렇게
젊은 작가들의 집단적인 전시 양상은 대성리에서
그치지 않고 대전의 '야투', 대구의 현장 기획인
'현장에서의 논리적 비전'(82년도), 부산의 그룹
강패에 의한 비진도에서의 작업(84년도), 전주
쿼터 그룹에 의한 격포 해안의 작업(84년도),
대전실험작가회의 공주 산성에서의 작업(85년도),
그리고 '섬유+조형' 그룹의 천마산 작업(86년도)
등이 있었다. 전시장 바깥으로 향한 젊은 작가들의
열의는 탈실내화(脫室內靴)함으로써 탈관념화할
수 있는 근거를 마련하는 데에서 그 동인을 찾아볼
수 있다. 즉 어떠한 관념이나 미학의 범주도 용인치
않고 벗어나려는 의욕이 그것이다.

이러한 장외의 활동과 더불어 장내의 설치
작업이 활발해진 것은 특히 현대미술의 실험적
변모와 더불어 주목할 만한 변수로 보이는데,
이러한 움직임을 간략히 열거해보자면 CUBF-
VI전(83년도), 박현기전(85년도), 김용문 토우전,
86년도에 들어 META-VOX전, 서울86행위
· 설치미술전, 물상전(대구 That), 정덕영전,
VETO전, 이승택전, 황현수전, 이반전 등이
있고 87년도에는 홍명섭전, 이강희전, 뮤지움전,
방효성전 등으로 이어져 전시 공간 내의 활발한
다양성을 돋보이고 있다. 그런데 대부분의
이러한 실내 작업의 작가들은 기존의 실험의식의
맥락과의 상이점을 주장케 되는데, 이 점도 과거
70년대나 60년대의 설치 작업의 개념과는 다른
장르로 펼쳐나가고 있다는 신호로써 주시해야 할
사항이다. 이를테면 '서울'86행위 · 설치미술제'의
전람회 조직자 역할을 한 이건용은 다음과 같이
말하고 있다.

이제 단선적인 미술 활동이나 편협된 예술
분야의 조직에 만족할 수 없다는 것은, 이미
굳혀진 분야에서만 만족하는 닫혀진 사람들

속에서보다, 열려진 의식을 가진 사람들 속에서 욕구가 증대되어 있다. …… 여기 참여하는 모든 작가들은 권위주의적으로 일류급이라는 자각보다 참여 자체의 성실성과 진지한 자연스러움의 태도가 중요한 것으로 생각된다.(1986, 카탈로그 서문에서)

이러한 언명은 그 자신이 70년대로부터 행위미술 및 설치 작업을 해온 작가라는 점에서 기억할 만하다. 즉 70년대식의 의식이 경직되게 적용되지 않는, 열려진 의식과 열려진 구조의 탄생이 필요하다는 것이다. 아무래도 이건용의 세대보다는 80년대에 나타나 새로운 기류를 형성하려는 젊은 세대들에게 더 구체적이고 열띤 의욕을 읽을 수 있게 된다.

단조로운 모노크롬과 컨셉츄얼 아트가 서서히 퇴조의 기미를 보이고, 소위 '이미지의 회복'이 강세를 떨치고 있는 현시점에서 그러한 경향과는 무관하게 독자적인 작업을 묵묵히 전개해 나가고 있는 작가들이 있다는 사실이 일견 경이스럽게 들릴지도 모른다. …… 이들은 전통적인 재현적 수법에 의지하여 자신들의 세계를 드러내길 꺼려한다. "우리는 작업실을 온통 형식의 실험실로 만들고 싶다"고 이들은 이구동성으로 말한다. 실제로 이들의 작업에서 보여지는 재료나 기법은 꼴라지, 쉐이프트 캔버스, 오브제, 드로잉, 아쌍블라쥬, 캔버스, 천, 종이, 폴류코트, 아크릴에 이르기까지 다양하게 구사되고 있으며, 이러한 것들은 각기 그 자체의 자족적인 의미로 완결된다기보다는 서로 긴밀하게 통합을 이루어 표현을 위한 소도구로 쓰여지고 있다.(윤진섭, 《뮤지움》전 서문에서, 1987년)

이 같은 젊은 세대의 경향에 대한 진술에서 밝혀지고 있는 것은 어떤 일정한 양태에 구애됨이 없이 말 그대로 다변적으로 드러나며, 여러 가지 기존의 요소들을 적절히 사용하고 있다는 점이다. 즉 기존의 모든 전위적 양태들은 이들에게 목적이 아니라 수단으로서 다루어지고 있다. 그렇다면 이들의 실험 작업에 있어서 목적은 무엇인가? 이는 아직 미정의 상태이며, 이들 자신의 내면 속에서 요구되는 속성을 위해서 거침없이 스스로의 표현 영역을 확장해가고 있는 것이다.

이를테면 갈 곳이 어딘지 모르는 채 달리는 말, 달려가는 그 자체가 하나의 이슈가 되어버리고 마는 상태이다. 이는 오늘의 실험 의식이 마주치고 있는 위기이며, 누구나 이를 피부로 공감하면서도 달려갈 수밖에 없는 상황의 단면이라 해야 할 것이다. 그러나 오늘의 실험 의식은 경직된 사고의 적용으로부터 풀려나왔다는 점에서 긍정적이며, 활발한 활동 자체를 기민하게 적용시킬 수 있는 규모를 띠기 시작했다는 점에서 앞으로의 가능성을 점쳐볼 수 있을 것이다.

한국 설치미술의 전개

한국 설치미술의 초창기의 연대는 1960년대까지 거슬러 올라간다. 이즈음에는 '설치미술'이라는 확고한 개념이 주어져 있지 않았다. 비조각을 주장하는 이승택의 경우 60년대 초부터 오지 조각이라는 특수한 설치 조각의 영역을 보이는가 하면 유리조각, 비닐을 사용한 입체물, 나무와 로우프에 의한 설치(1969) 그리고 70년대 초부터 자신을 트레이드 마크화시킨 ‹바람› 작업을 전개한다. 그의 ‹바람› 작업은 로우프에 색띠나 비닐 등을 붙여 바람에 드날리는 모습을 보이는 것으로 전통적인 '조각' 개념에 대치한 설치 작업의 실상을 보이는 것이라 할 수 있다.

아무튼 이즈음부터 한국의 설치미술은 다양한 전개를 보게 된다. 김구림의 〈현상에서 흔적으로〉(1971)라는 작업은 강나루 건너 제방의 마른 잔디 위에 삼각형의 패턴을 설정하고 이 안에만 불을 질러나간 것으로 자연 현상에 인위적인 행위성을 가한 야외 작업이었다. 김구림의 경우는 70년대 후반까지 독특한 논리성을 동반한 입체 작업을 이끌어가는데, 그가 사용하는 오브제(이를테면 도끼, 삽, 전구, 걸레 등)를 통하여 시간의 경과에 따른 변화를 드러내는 것이었다. 즉 시간이 흐르면 사물에는 닳는 부분이 있는가 하면 묻어나는 부분이 있다는 것이다. 그래서 걸레에 의해 닦여지는 바닥이 있는가 하면 걸레에 묻어나는 때(먼지)가 있기 마련이라는 논리를 그는 행위나 설치 상황 또는 물감을 칠하는 작위 등을 통하여 보여준다.

이와 같은 논리적 작업의 여파는 심문섭, 이건용, 그리고 이강소 등의 작업으로 번지게 되는데 제각기 사물의 현상과 이를 바라보는 인간의 의식 사이의 관계를 전개시키는 류의 것으로 70년대 미술의 첨단적 실험 의식을 고취시키는 성질의 작업이었다.

심문섭의 경우 상파울로비엔날(1975)에서 보인 작품 〈관계〉에서, 벽에 붙은 한 장의 종이를 찢어내려 아래 부분의 종이를 몇 개의 돌로 눌러 놓은 것으로, 일견 단순하기 그지없는 사상 위에 간결하게 사물 고유의 속성과 인간의 행위성을 대비시켜 둔 의도를 읽을 수 있다.

이건용은 이벤트를 지속해가는 중에도 지극히 논리적인 형식의 설치 작업을 보였는데 생 나뭇가지와 돌 그리고 백묵의 선 그리고 끈 등으로 묶어지는 그의 작업 개념은 장소론에 입각한 사물들끼리의 관계항이라 할 것이다.(1979년 작업의 〈장소와 논리〉가 있음)

이강소는 1975년도 파리비엔날 출품작인 닭에 의한 상황 설정이라는 작업은, 먹이통에 묶여진 닭이 흰 밀가루 바닥을 밟아 이루어진 자연스런 현상들을 사진으로 그 프로세스를 알게 하고 그 현장은 전시장 바닥에 그대로 남겨 놓는 특수한 것이었다. 닭의 생태계를 그대로 현장성에 도입한 그의 발상은 1973년 명동화랑에서 보인 〈화랑내의 술집〉이라는 상황 전개와 흡사하다. 화랑 안을 아예 목로주점으로 변경시켜 관객들로 하여금 술 마시고 담소하게끔 만든 그의 의도는 삶의 현상 자체를 설치의 중요 요소로 포착한 유니크함을 담은 것이다.

이렇게 논리적이고 의식적인 상황의 전개는 70년대 초반 A·G를 중심으로 물성(物性) 자체의 원초적인 스케일로 피력하는 정황과는 사뭇 다른 양상을 보인 바 되었다. 이를테면 김구림, 이승택, 정강자, 이건용, 정찬승, 강국진 등으로부터 펼쳐지던 쇠파이프, 원목, 천, 솜 등으로 광범위하게 제시되던 양태는 전논리적(前論理的)인 설치미술의 시원대(始原帶)를 이루고 있다고 하겠다.

A·G그룹 이후로 등장한 S·T그룹에 있어서도 성능경, 김용민, 송정기, 김장섭 등의 설치 작업을 눈여겨 볼 수 있다. 성경능의 〈신문〉(1974년) 작업은 신문의 활자 부분을 매일같이 칼로 오려내어 두 개의 아크릴 통에 분류해서 쌓아놓는 것이었고, 김용민의 〈마루〉(1975년) 작업은 한옥의 마루장을 그대로 전시장에 설치한 위에 마루를 사용하던 사람들의 모습을 사진으로 찍어 벽면에 붙여놓은 것이었다. 특히 김용민의 그것은 한국인의 생활 공간인 마루의 단면적 구조를 설치하고 그 위에 사진을 통해 이를 감지토록 한 것으로, 설치 작업의 구조적 의식을 불러일으키는 신선함을 지니고 있었다. 송정기의 〈돌〉 작업은 돌 위에 철사 구조를 만들고 그 사이를 형해처럼 발라진 한지로써 구멍 뚫린 허상의 관념을 바라보게 만드는 것이었다. 김장섭의 〈matter+action〉(1976) 작업은 나무상자 속 안에 검정색의 반죽을 일정한 필촉으로

덕지덕지 발라놓은, 물질성과 행위성을 중첩시킨
것이었다. 김장섭은 그 입체적 발상에 있어서
논리적 세대의 끝을 장식하고 이후의 새 세대의
움직임에 연결되는 분기점에 들어 있다는 점을
주목해볼 만하다. 이외에 형진식, 김영진, 김관수,
문범, 박현기 등의 입체 작업이 있는데 제각기의
방법론과 민감한 감성을 들고 나온다는 점에서
종래의 논리 위주나 의식 일변도의 작업에서
탈피하는 경향을 갖는다는 점을 기억해야 할
것 같다. 왜냐하면 이러한 변화는 결국 70년대
후반으로부터 80년대에 이르는 다양한 변화의
요인이 되기 때문이다. 특히 박현기는 비디오
인스톨레이션이라는 특수 영역을 개척해 국내
유일의 비디오 아티스트로 부상되었고, 이는
단순히 설치 작업이라는 단계로부터 첨단 매체와
테크놀로지의 활용이라는 영역에 신호탄과 같은
메시지를 던져주게 된 것이다.

70년대를 풍미한 설치 작업은 단순히 설치
영역으로 국한되었다기보다는 행위성과 논리
그리고 컨셉츄얼한 특성까지를 복합적으로 띠게
되었다는 점에서 총괄적인 범주로 흐르게 되었다.
실제로 한 작가가 행위미술 및 평면, 설치 작업 등을
겸비하고 이를 작업 논리로 일관시키려 하면서도
모순을 크게 느끼지 않을 수 있었다는 점에서도
70년대 미술은 논리적, 의식적인 면에서 괄목할
만한 변모를 보이면서도 양태적인 면에서의 분화가
철저히 이행되지 못했던 실정을 드러낸다.

80년대에 들어서서 각 양태별의 변화 속도는
빠르게 이행되어왔고, 이는 보다 개인적인 동기와
필요성에 의해서 더욱 기민하게 추진되어야
하는 진전을 보이고 있다. 심지어는 현대미술의
법전처럼 여겨지던 논리성도 파괴하고 사물
자체나 표현, 전통성의 이데올로기 등의 현실성을
강변하는 단계에까지 이르고 있다. 이러한 추세로
보아 앞으로의 설치미술은 관념적 논의 밖으로 좀
더 현실감 있는 표현과 이의 상통에 대한 문제로

진전되어 보편적인 공감의 여부가 거론될 것으로
생각된다.

설치 개념이 낳은 신화들

설치미술의 출발은 뒤샹의 레디메이드 이후로 잡을
수 있지 않은가 생각된다. 기존의 질서와 가치관에
대하여 부정과 파괴를 일삼던 다다(Dada)의
무전제적(無前提的) 정신성을 배경으로 예기치
않던 오브제의 제시를 맞이하게 되었던 것이다.
온갖 현대미술의 신화는 기존의 예술 패턴을
부정하고 새로운 양태를 제시하면서부터
이루어지게 되었다. 미지의 영역, 새로운 영역에
대한 실험은 그 신화에 대한 동경 때문에 한층
더 빛나 보이고, 이렇게 끊일 줄 모르는 실험적
도전 때문에 현대미술은 그 어느 때보다도 화려한
개진을 가능케 되었다.

마르셀 뒤샹의 〈샘〉은 역시 명료하게 오브제의
관념을 울린 기념비적인 사건으로 인식해야 할
것이다. 기성 제품으로써 소변기에 서명했던 그는
이를 미술의 제도 안으로 끌어들였고, 이와 아울러
새로운 미술 개념이 탄생한다. 즉 미술 작품은
만들어지는 것 또는 표현된 것 이상으로 미술
작품으로 의식시키는 것이 중요하다는 사실이다.
이로써 '관념'의 형성과 이의 연역이 현대미술의
문맥에 중요한 일로써 등장되기에 이른른다.

그런 의미에서 크리스토가 콜로라도의 두 산
사이에 친 황색의 커튼(Valley Curtain 1970-72)은
단순히 거대한 이벤트이기 이전에 거대한 물량과
기술공학의 차원을 덮어버리는 '개념'의 작용이
드러난다는 점을 간과할 수 없다. 자연의 한가운데
커다란 규모로 작업을 벌이면서도 관념의 명징성이
뚜렷하고, 결국 현대미술의 새로운 영역의 개진은
새 개념의 제시와 이의 실현에 주어져 왔다고 할 수
있다.

그러나 이는 현대미술의 신화라는 측면에서 읽혀지는 현상이지 '현대미술'이라는 신기루를 지워버리게 될 때는 무의미해질지도 모르는 변혁이라 할 것이다. 새로워야만 의미를 띠게 되는 것이라면 새로움보다는 진지함이나 현실성을 다루는 예술은 무의미해지기 때문이다. 이를테면 리얼리즘 예술이 그렇다. 리얼리즘의 본령은 새로움의 제시에 주어져 있지 않다. 현실과 삶에 대한 진지함으로부터 야기된 고발, 저항, 문제 제기 등이 뒤따른다.

그리고 오늘의 설치미술은 과히 개념상의 새로움만을 중시해 뒤쫓는 것 같지는 않다. 독일의 명성 높은 요셉 보이스의 경우 전쟁 중에 겪은 체험과 과거의 오랜 신화 그리고 물신론적인 힘의 전이 등이 작용한다. 그의 관심은 새로운 개념적 영역의 구축에 있는 것 같지 않다. 이를테면 1963년에 행해진 〈어떻게 토끼에게 그림을 설명하나?〉에서 얼굴에 유지를 바르고 두 팔로 죽은 토끼를 안고 있다. 그는 인터뷰에서 토끼가 사람보다 더 그림을 잘 알고 있다고 생각한다고 말했다. 이는 관념상의 안다는 문제 이상의 범생명론적인 교감(交感)을 느끼게 해주는 이야기이다. 그의 행위나 입체들은 현대미술의 개념적 연역에는 아랑곳 하지 않은 채, 오히려 반개념적(反槪念的)인 속성으로 나가고 있다. 그래서 새로운 실험으로 접근되기보다는 존재론적 신비와 생명의 친화력으로 감지되는 면이 크다.

백남준의 설치 작업은 첨단 매체인 일렉트로닉 TV의 사용과 이를 집적시킨 피라밋 형의 장치 그리고 TV-정원, 〈하늘을 나는 물고기〉 등 상식을 초월한 전위 개념을 보인다. 백남준에게는 민감한 TV 테크놀로지 자체가 무기이다. 샤로트 무어만의 가슴 위를 떠도는 영상미 그리고 TV-첼로 등 움직이는 영상 자체가 사물의 불투명한 고착 상태를 꿰뚫고 신기한 상상력을 자극한다. 하늘을 나는 물고기란 물고기가 노는 비데오를 천정에 매달어 놓았기 때문에 붙인 이름이다. 그의 상식을 초월하는 발상은 여기서 그치지 않고 두 차례나 지구의 이쪽과 저쪽을 잇는 우주 쇼를 진행하기에 이르렀다. 그리하여 지구를 감도는 시간의 벽을 허물고 지역적 장소성의 한정을 무력하게 하는, 아연할 만큼 드넓어진 미술의 영역을 보이는 것이다.

넘어서야 할 문제들

설치미술은 이미 자체의 영역을 굳히고, 장르로서의 역할을 당연스레 행사하기에 이르게 된 것 같다. 설치미술의 최대의 위기는 바로 이 점에 있을 것이다. 다시 말해서 기존의 미술로 화해야만 하는 운명, 이미 기존화되어 버린 설치미술은 그동안의 신화처럼 신선한 전개를 펴기에는 낡은 느낌을 던져주는 것이다. 이미 그동안의 신화를 교과서적인 문맥으로 받아들이기 시작했다면, 신화는 죽어버렸다. 따라서 설치미술의 장래는 암담한 것이 된다. 이러한 가설이 아마도 설치미술의 미래에 주어질 수 있는 최대의 위기가 아닌가 생각한다. 물론 오늘의 실험 예술가들은 죽지 않는 신화를 실증해 보이려고 또다시 새로운 카드를 던지게 될 것이다. 그러나 던지는 행위 자체로 매혹시키던 시기는 지났다. 근본적으로 신선하게 접근될 만한 방향을 찾지 않으면 안 될 것이다.

또 한 가지는 굳이 '설치'라는 양태를 강조할 필요는 없다는 사실이다. 이를 강조하면 할수록 굳어버린 양태만이 드러날 뿐이다. 문제는 시들지 않는 생명력, 왕성하게 우리들 삶과 현실의 제 문제들을 소화해가며 살아가는 힘을 공감시킬 수 있는 여지를 찾아야 할 것이다. 이를 위해서 탈관념화의 길을 모색하지 않으면 안 될 운명에 서 있다. 실험미술의 신화가 새로운 개념의 제시와

실현에 있었다면, 이제 탈관념화로써 관념적 한계를 벗어나야 할 만큼 사태는 역전되어 있다. 이 또한 새로운 위기인 것이다. 이러한 위기들 속에서 새로운 실험 정신이 꽃필 수 있다면 우리 현대미술사상 보지 못하던 진풍경이 벌어지게 될 것이다.

(출전:『미술세계』, 1987년 6월호)

[뮤지엄 창립전 서문]
당돌한 표현력의 결집
―또 다른 여행을 위하여

윤진섭(행위예술가)

80년대에 들어 현대미술 분야에 나타나기 시작한 두드러진 현상 가운데 하나는 이른바 '표현의 복권'을 들 수 있다. 이러한 움직임은 60년대 이후 현대미술을 주도해왔던 미국 중심의 영향권으로부터 유럽 미술의 실세 회복을 위한 시도로 풀이해볼 수도 있으며, 또한 미술사적인 맥락에서는 60년대 후반 이후 일기 시작한 미니멀 아트나 70년대의 컨셉츄얼 아트에 대한 반동으로 나타난 양상으로 해석할 수도 있다. 또는 현재 미술의 흐름이 소위 '읽는' 미술에서 '보는' 미술로 점차 이행되어가는 과정에 있다거나 형상성의 새로운 해석을 모색하고 있다고 말할 수 있을 것이다.

문화적 전통주의를 표방한 이러한 심상치 않은 기류는 도처에서 찾아볼 수 있는데, 표현주의라는 강력한 미술사적 배경을 안고 있는 독일의 '신표현주의'라든가 사실주의의 맥락에서 구상의 의미를 되묻고 있는 프랑스의 '신구상 회화', 방대한 미술사의 유산을 바탕으로 기반을 다지고 있는 이태리 특유의 '트랜스 아방가르드' 운동 등을 그 예로 들 수 있다.

아무튼 '평면성'의 문제를 집요하게 묻는 것으로 일관해왔던 현대미술사의 줄기가 금욕적인 고행을 계속한 끝에 도달한 결론―평면은 오직 평면일 뿐이다―으로부터 선회하여, 한동안 낡은 방식으로 방치해두었던 '형상'을 다시 채택하게

된 것이다. 그 타당한 이유로서는 형식주의 미학에 바탕을 둔 현대회화가 종국에 가서는 부딪치지 않을 수 없는 한계에 있다기보다는 오히려—왜냐하면 프랭크 스텔라만 해도 이러한 딜레마를 잘 극복해 나가고 있다는 견지에서— 작가들이 회화 자체의 '순수성'을 향한 탐구로부터 자신들이 몸담고 있는 복잡다단한 현실로 눈을 돌리기 시작했다는 견해 쪽이 보다 설득력 있게 받아들여진다.

20세기에 들어서면서 비롯된 물질문명의 눈부신 변혁이 그 혁혁한 성과 뒤에 감춰두고 있던 온갖 노폐물들을 쏟아내기 시작했을 때, 식자들은 현대문명의 피해를 지적하고 인류의 장래에 심각한 우려를 표명하였다. 소위 물화의 과정에서 빚어지는 인간 소외나 비대해진 도시가 안고 있는 문제들(공해, 소음, 인구 과밀, 슬럼화 현상), 고도의 산업화 시대가 창출해낸 대량생산, 대량소비, 이데올로기의 극단적 대립 등은 예술가들로 하여금 다시 인간과 그 인간이 몸담고 있는 세계에 대해 새로운 시각으로 인식할 것을 강요하고 있는 것이다.

이에 대하여 감수성이 예민한 작가들은 미술계의 일각에서 공허한 형식주의 실험을 거듭하고 있는 사이에, 망각된 채 미술사의 창고 속에 처박혀('처박혀'의 오기—편집자) 있던 '도발적'이며 '뜨거운' 형상들을 끄집어내어 인간의 삶과 죽음, 섹스, 헐벗음, 환상, 전쟁 등을 주제로 '이미지의 회복'을 전면적으로 기도하기 시작한 것이다.

단조로운 모노크롬과 컨셉츄얼 아트가 서서히 퇴조의 기미를 보이고, 소위 '이미지의 회복'이 강세를 떨치고 있는 현시점에서 그러한 경향과는 무관하게 독자적인 작업을 묵묵히 전개해나가고 있는 작가들이 있다는 사실이 일견 경이스럽게 들릴지도 모른다.

여기에 모인 7명의 신예들은 지극히 사적인 관심사에서 출발한 '개인적인 설화'를 자신들의 근간으로 삼고 있다. 이들에게서는 '사물의 본질을 꿰뚫어 보이겠다'거나 '현실이 처한 모순을 통렬히 비판해보겠다'는 비장한 결의 같은 것은 보이지 않는다. 다만 자신들의 심미안을 통하여 걸러내어진 사물의 표정이나 조응된 현실의 단면을 담담하게 표출해낼 뿐이다.

따라서 공통적으로 '인간'을 주제로 선택하고 있으면서도 이들이 그려내는 인간은 과장되거나 왜곡된, 상투적인 인간이 아니라 예술이라는 긴 우회로를 거쳐 만날 수 있는 걸러지고 심화된 '인간'인 것이다.

그러면서도 이들은 전통적인 재현적 수법에 의지하여 자신들의 세계를 드러내길 꺼려한다. "우리는 작업실을 온통 형식의 실험실로 만들고 싶다"고 이들은 이구동성으로 말한다.

실제로 이들의 작업에서 보여지는 재료나 기법은 꼴라쥬, 쉐이프트 캔버스, 오브제, 드로잉, 아쌍블라쥬, 캔버스, 천, 종이, 폴리코트, 아크릴에 이르기까지 다양하게 구사되고 있으며, 이러한 것들은 각기 그 자체의 자족적인 의미로 완결된다기보다는 서로 긴밀하게 통합을 이루어 표현을 위한 소도구로 쓰여지고 있다.

기실 이들은 미술대학 재학 시절에 수련을 쌓아오는 동안 공허한 관념의 논리가 빚어내는 허망함이나 탈색된 텅 빈 회화가 갖는 맥 빠짐, 원색적인 구호나 자폐적인 형상으로 가득 채워진 캔버스가 숙명적으로 봉착하게 될 난점들에 대해서 피부로 느끼고 고심해온 세대들이다.

이들이 "우리들은 그 어떤 범주에도 속하고 싶지 않다"고 했을 때 나는 이들의 말에서 개인의 심미적 자유를 속박하는 그 어떤 이론이나 이념도 원치 않는다는 의지를 간파할 수 있었다.

이제 나는 외람되나마 이들을 현대미술사의 두 근간을 이루어왔던 형식(평면)과 내용(표현)이 종합을 이루는 합류점에서 파악하고자 한다.

우리의 미술사적 맥락에서는 70년대의 '차가운' 모노크롬, 컨셉츄얼 아트, 입체와 80년대의 '뜨거운 표현의 분출'이라는 중간 지점에서 이들의 위치를 확인한다.

그 이유는 이들의 작품 가운데서 시각적인 요소와 함께 개념적인 요소가, 평면적인 요소와 함께 오브제적인 요소가 조밀하게 얽혀 있음이 감지되기 때문이다.

세계의 위기가 운위되고, 현실이 파국으로 치달을 때마다 예술은 이에 현명하게 대응하고, 슬기롭게 극복해왔다는 사실은 예술이 지닌 신비로운 속성이다. 무릇 예술은 현실을 비추는 거울이요, 세계를 안전한 길로 인도하는 나침반이라는 평범한 견해에서, 예술의 자유는 보장되어져야 한다. 예술의 자유가 속박되고, 현실을 직시하는 예술가의 통찰력이 흐려질 때, 다시 좌초하고 위기에 빠진다,

우리가 '예술을 위한 예술'과 '이데올로기에 봉사하는 예술' 모두를 경계해야 하는 이유가 여기에 있다.

예술은 예술 자체로 살아남지 않으면 않된다('안된다'의 오기―편집자).

(출전:『뮤지엄 창립전』, 전시 도록, 관훈미술관, 1987년)

80년대 후반의 한국미술과 미술의 새 기류

오광수·김복영·성완경

오: 『계간미술』이 권두 특집으로 마련한 「한국 현대미술의 신세대」에서는 평론가 11명이 우리 화단에서 새로운 작업에 몰두하고 있는 젊은 작가들을 추천하여 한자리에 모아놓고 있습니다.

이번 기획이 갖는 의미는 단순히 젊은 작가들을 발굴하고 평가한다는 것보다는 이들이 작품에서 추구하고 있는 '새로움'이 무엇이며, 그 '새로움'의 공통분모가 있다면 무엇인가를 모색해보는 데 더 큰 의미가 주어진 것으로 알고 있습니다. 이것을 폭넓게 본다면, 결국 우리 미술에서 어떤 새로운 변화의 조짐이 있는가를 점검하고 추출해보자는 작업으로 여겨집니다.

[……]

성: [……] 지금의 시점에서는 역사적 변화에 대한 해석, 이를테면 전환의 주체가 누구이고 혹은 무엇이었는지 그것을 차분히 반성해보는 일이 필요하다고 봅니다. 말하자면 정치사회적인 변혁에서의 구체적인 내용, 새로 나왔던 문제점들을 새기는 일이 중요하다고 봅니다. 그리고 미술 분야에서 보더라도 사회 전체가 겪었던 일련의 역사적 사태에서 미술의 대사회적인 인식이나 역사와의 관련 속에서 어떤 정확한 상호연계의 시야를 가지고 미술 내부로 주체적으로 수렴했고 소화했는지 이런 문제를 철저하게

반성해야 한다고 생각합니다.

[······]

오: 80년대에 들어와 우리 미술계의 가장 큰 변화라면 아무래도 민중미술이라는 거센 물결의 대두라 생각됩니다. 그러나 비평과 저널리즘에서는 모더니즘과 민중미술을 너무 양극화하는 이원적 분류를 했었고, 그것이 오히려 우리 미술의 다양화를 저해하고 경직화시키지 않았나 생각됩니다. 그리고 이런 경직된 분위기는 오늘의 현실이기도 합니다. 그런데 민중미술은 자생적이며 주체적인 미술이고 모더니즘은 서구적인 미술, 심하게 말하면 비주체적인 미술이라는 이분법적인 논리가 팽배해 있는 것 같습니다. 저는 주체적인 시각을 가져야 한다는 데 대해서는 전적으로 공감을 합니다만, 그러한 단정 자체가 상당히 위험한 시각이라고 봅니다. 특히 모더니즘 속의 자생적인 미술은 깡그리 비주체적인 미술이라 보는 경직된 논리가 적용되고 있다는 점입니다.

[······]

김: 80년대 이후 우리 미술계에는 크게 탈모더니즘과 민중미술이라는 큰 갈래의 시각이 있읍니다. 그것은 세계성과 보편성(지역성, 자국적 문화의 자각)의 문제로 요약할 수 있읍니다. 그런데 그동안 두 갈래의 미술 이념은 서로 대립되어온 것이 사실인데 이 시점에서는 서로 상호보완적인 시각으로 검토돼야 합니다.

미술제도의 형성 요건은 일정한 미술을 다스리는 시각을 가진 관리자가 있고, 작가가 있어야 하며, 그리고 이념 모델, 시각이 있어야 합니다. 그런데 이 세 가지 요건은 모두 사람과 의식에 바탕을 둔 것입니다. 바람직하고 올바른 미술제도는 이런 사람과 의식이 유연화되고

다양화되어야 하는데 우리는 이것이 너무 경직되어 있는 실정입니다. 그런 점에서 모더니즘과 민중미술에 대한 총체적인 점검이 마땅히 있어야 합니다.

[······]

오: 80년대 이후 우리 화단에서 새로운 기류라면 탈모더니즘의 흐름이라는 데는 서로 공감을 하는 것 같습니다. 이런 큰 흐름 안에서 다시 몇 갈래로 나눠보면 ① 70년대 모더니즘의 세례를 받고 그러면서 그것을 나름대로 극복하려는 작가들 ② 민족미술, 민중미술의 기치를 내건 일군의 작가들 ③ 새로운 표현주의 혹은 새로운 형상주의라든지 소위 후기모더니즘적인 색채를 띠고 있는 작가들로 크게 대별해볼 수 있겠습니다.

[······]

성: [······] 저는 아직도 우리 화단에서 새로운 기류는 태어나지 않고 있다고 말하고 싶습니다. 만약 우리 미술계에서 새로운 기류를 기대한다면 개인적인 내용, 형식적인 제약, 자기 작품에 부여할 수 있는 역사적 사회적 의미 부여, 혹은 모더니즘과의 갈등 등등이 각각 작가 혹은 집단에 있을 텐데 그것이 자체 내에 어떻게 극복이 되느냐, 그리고 충분한 조형적 질서를 확보하고 나타날 수 있는가, 한마디로 경향이 다른 집단과 각 개인 속의 내용의 세계관적 심화, 형식·방식상의 탁월한 심화 등에서 새로움이 기대될 수 있다고 봅니다.

[······]

오: 저는 한국화 분야의 변화를 얘기해보고 싶습니다. 대체로 80년대 초반 몇 년간은 수묵운동이 극성스럽게 전개되었읍니다.

수묵운동은 동양화의 매재, 그것에 의해 이뤄지는 형식에 대한 재검토라는 데 나름대로 의의를 찾을 수 있습니다. 그런데 요즘에는 채묵·채색의 작품이 많이 등장하고 현실 풍경, 도시 이미지 등 일상 소재들이 등장하고 있지요. 여기서 짚고 넘어가야 할 문제는 한국화에서의 이런 변화가 내용주의로 묶여질 수 있나 하는 데는 회의적입니다. 여기서 새로운 소재는 과거 동양화의 실경산수나 화조(花鳥)라는 소재의 맥락에서 파악되어야 합니다. 그러니까 소재주의이지 내용주의와는 다릅니다. 더불어 한국화 분야에서도 주체성 논란이 있습니다만, 한국화가 정말 특정한 우리 고유의 형식이라면 그에 걸맞는 이념 설정이 상당 기간 다져져야 할 것입니다. 이런 점에서는 한국화 부문은 상당히 분발해야 할 겁니다.

[……]

(출전:『계간미술』, 1988년 봄호)

전환 시대와 새로운 비평 정신의 요구
─한국 미술비평의 당면 과제

김복영(철학박사·예술철학)

[……]

전환 시대와 새로운 비평 정신의 요구

지금은 모두가 우리의 현대사에서 가장 광범위하고 뚜렷한 전환이 일어나고 있다고 믿고 있다. 전환의 진폭은 '민주화'라는 대전제에 따라서 이루어지고 있고 어쩌면 이 물결은 건국 이래 이미 반세기에 접어들고 있는 우리의 전근대적 사회구조와 문화제도에 일대 타격을 줄 만한 중대한 것이라고 믿고 있다.

[……]

여기서 우리는 미술에 있어서 '비평'의 의의를 새롭게 검토해야 할 이유가 있다.

나는 이미 1985년에 펴낸 졸고『현대미술 연구』(정음문화사)의 제Ⅲ부에서「전환시대의 미술론」의 설정을 주장했고 그중 제3장에서「새로운 시대의 미술비평의 길」을 말하였다.

애초에 나의 시도는 곧 '80년대에 닥쳐올 대전환에 즈음해서 이 전환을 어떻게 미술문화의 상승과 발전의 계기로 격상시킬 수 있고 전근대적 화단 구조뿐만 아니라 경직된 미술제도를 그렇지 않은 것으로 바꾸어놓기 위한 발전적 지향점을 설정할 수 있느냐 하는 데 있다.

이 시도는 다분히 미술비평의 '새로운 정초(new foundation)'의 수립에 의해서만 가능하다고 생각되었다.

[……]

전환 시대가 갖는 문화예술상의 특징은, 특히 우리의 경우와 같이 주체적 비평 정신을 갖추지 못한 경우에는, 외래 사조와 전통적 사조 간의 긴장이 초래되고 보편성과 개별성이 별개로 주장됨으로써 극도의 분열과 혼돈에 처하게 된다. 종래에 신봉되어온 이론들의 체제와 제도가 일시에 불신되거나 회의됨으로써 정신적 공백 상태에 빠지게 된다.

이처럼 정신적 공백 상태에 이르러서야 절실하게 요구되는 것은 보편적 공감을 가져 올 새로운 '비평 정신'의 가능성을 모색하는 일이다.

여기서 '전환 시대에는 새로운 비평 정신이 절박하게 요구된다'는 명제를 염두에 두고 앞으로의 이야기를 전개하기로 하자. 그처럼 새로운 비평 정신이 요구되는 것은 무와 진공을 새것으로 채워 넣으려는 욕구와 희망에 의한 것이라고 일단 생각하기로 하자. 그리고 이처럼 무로 가득한 시대에는 비평 정신이 작품을 제작하는 데 필요한 기술 공여(供與)의 활동에 선행하게 되고 비평 정신이 창작 행위를 정당화하는 데 기여하지 않으면 안 된다는 것을 강조하기로 하자.

[……]

최근 우리의 미술 상황은 그러한 방황의 좋은 본보기라 할 수 있다. 우리의 현대미술은 선전(鮮展) 시대와 국전(國展) 시대를 중심으로 이루어진 화단 세력 구조와 미술제도가 건국 초기에 이르고 드디어 '70년대 말에 이르러 그

힘의 종말을 고하기까지 좀 기나긴 잠 속에서 불행하게도 전근대적 발상과 시각을 가다듬어왔다. 이 하나의 커다란 줄기에 맞서 '60-'70년대에 형성된 비구상 계열의 각종 근대주의의 경향들은 그 정신적 기조에 있어서 앞의 전근대적 경향들과 섞일 수 없는 이질적인 모습으로 부각되었다.

이처럼 우리의 현대미술사는 다분히 서구의 전근대적 시각(premodern view)과 근대적 시각(modern view)의 혼재 내지는 충돌의 역사를 보여준다. 그러나 중요한 것은 이처럼 섞일 수 없는 두 개의 영역이 엉거주춤하게 하나로 모여 우리의 화단 구조와 미술제도를 이루어왔다는 사실이다.

이렇게 엉거주춤하게라도 간신히 하나의 제도 속에 섞일 수 있었던 것은 지난 반세기의 우리에게는 자아 개념이나 시민의식과 같은 주체 정신이 발로되어 있지 않았고 따라서 우리 자신의 문제에 비중을 가지고 접근하기보다는 거의 맹목적이었기 때문이다. 반성되고 깨어 있지 않음으로 해서 우리의 현대미술사는 전근대주의와 서구로부터 이입된 근대주의가 다행하게도(?) 이상하리만큼 공존하게 되는 결과를 낳았다. 이러한 공존에서 '주체성(subjectivity)'이란 결코 자각될 겨를이 없었으며 또 자각되어 있지 않음으로 해서 그처럼 엉거주춤한 공존이 가능했었다.

그러나 이것은 하나의 불행이 아니고 무엇이었던가. 왜냐하면 그처럼 비자각적 주체성에 의한 맹목적 공존도 언젠가는 자각적 주체성의 요구가 일어날 때에는 단번에 허물어질 것이기 때문이다.

그러면 이러한 붕괴의 징조가 구체적으로 말해 언제쯤 도래하였는가. 이에 관한 답변을 위해 '70년대의 후반과 '80년대를 특히 주시할 필요가 있다. '70년대의 초중기에 이룩한 공업 입국(立國)은 국제무역을 촉진했고 뒤이어 문호 개방 정책을 가져왔다. 우리는 국제

경제적으로뿐만 아니라 국제정치와 국제문화의
접촉을 통해서 세계 속의 자아를 인식할 줄
알았고 이것을 시초로 해서 시민적 자각과 사회와
역사에 대한 성찰을 종래와 달리하기 시작하였다.
'정신문화'에 대한 인식의 재고는 형식적이나마
우리의 민족의 주체성의 인식을 촉진하는 계기를
낳았다.

만일 '70-'80년대의 달라진 변화를 지적하고자
한다면 이 기간에는 충분히 우리에게도 자각적
주체성이 발로되고 남음이 있으리라고 단정할 수
있을 것이다. 과연 그러하였고 그러한 현상을 지금
우리는 정치·경제의 민주화 요구의 거센 물결
속에서 목격하고 있다. 우리는 지금 정치와 경제의
민주화에 뒤이어 문화예술의 민주화를 요구하고
있는 바 조금은 달라진 상황 속에 살고 있는 듯하다.
이것은 분명히 우리가 지금 역사·사회적으로
주체성을 자각하려고 노력하는 시대에 살고
있다는 것을 말해준다. 인권의 억압은 윤리적으로
최대의 죄악이라는 인식이 이처럼 절급하듯
팽배한 적이 없었고 때를 같이해서 주체적 자아의
의식이 고조되었으며 이를 뒷받침하는 시민의식이
높아졌다. 약간은 여전히 감상주의적인 징후가
없지 않지만 말이다.

분명히 '70년대 후기에서 말기는 전환을
증빙하는 최초의 시기였으며 때를 같이해서 국전
시대의 폐막을 보게 된 것은 중요한 의의를 갖고
있다. '80년대는 따라서 좀 더 확고한 자각적
주체성의 발로가 이루어지는 본격적 시기임을
인정해야 할 것이다.

따라서 분명해진 것은 종래의 비자각적
주체성에 의해 막연하게 공존해온 우리의 화단
구조와 미술제도는 '80년대에 이르러, 특히
'80년대 후기에 접어들면서 그 의의가 상실되는
일대 전환에 부닥치게 되었다.

[······]

여기서 중요한 우리의 결론은 약 반세기에 걸쳐
형성되어온 우리의 화단 구조와 기존의 미술제도가
'80년대를 맞으면서 붕괴될 위기에 이르렀다는
사실이다. 내가 '제3세대'라고 부르는 신세대
작가군의 등장은 근대적 고등교육을 받은 광범위한
세대로서 자각적 주체성을 부르짖으며 미술의
시대정신을 확산하는 기폭제가 됨으로써 기존의
화단 세력과 제도의 변화를 가져올 최고 최대의
변수가 되고 있다.

따라서 화단과 미술제도의 기존 질서는 적어도
팽창일로에 있는 제3의 신세대의 세력에 밀려
머지않아 새로운 질서를 향해 재편성되지 않으면
안 될 것으로 보인다. 나는 이 제3세대의 팽창에
주목하면서 이제는 우리의 화단 구조가 서로
혼합될 수 없는 3개의 힘의 공존으로 이루어지고
있다는 것을 주장한다.

[······]

새로운 세대들은 비판의 영역을 확보하고
확장함에 있어서 논문 활동과 작품 활동을
병행하였다. 한편에선 작품을 하거나 전시 활동을
하면서 다른 한편에선 이에 관련된 '작업 노트',
또는 상응한 '평문'을 준비하는 일을 똑같이
중요시하였다 그들에게 있어서 작품 행위란 예술의
내재적인 문제들에 관련을 둘 뿐만 아니라 예술
밖의 사회 현실, 즉 외재적인 문제들에 똑같이
관련을 둔 것이었다.

간단히 말해 제3세대들의 미술 활동은 그
자체가 현실을 보는 하나의 비평적 시각이었다.
이러한 비평적 시각은 지난 10년간 체제에 대한
도전이라는 관제의 억압과 일반의 오해에도
불구하고 광범위한 호응과 애호를 받았을 뿐만
아니라, 그 확산 또한 광범위하게 이루어졌다.
그럴 만한 이유는 이제야 분명해졌지만 그들의
비판 정신은 '70년대 후반부터 발로되기 시작하고

최근에야 확산되기 시작한 시민의식의 제고에 의한 미술의 사회·역사적 자각과 이에 상응한 현실적 역할의 대두에 비추어 뚜렷한 시대적 요청으로 받아들여졌다는 데 있다.

[……]

미술 정신과 작품의 의의가 이와 같이 제3세대들에 이르러 격변을 초래하게 된 것은 전적으로 이 시대의 전환점이 가져다 준 제반 상황과 결과들의 하나임에 틀림없다. 작가는 이미 비평가의 모습을 띠고 있으며 그의 작품은 비평적 언어의 내용을 갖춘 하나의 비평적 작품으로서 나타나고 있다.

[……]

설상가상의 액운이라고 해야 할지, 아니면 원방으로부터 원군의 도래라고 해야 할지 '85년을 전후해서 우리의 화단에는 서구로부터 새로운 미술 사조 내지는 사회사상이 불어 닥치기 시작했다. 이 바람은 얼핏 보아 새로운 세대들이 추진해온 운동을 부추기는 듯하기도 하고 그 반대로 이들의 운동을 희석시키는 진정제 같기도 하였다.

우리의 신세대들이 주체적으로 미술과 사회의 괴리를 통합시키고 그것들의 역동성을 회복하려고 애쓸 즈음 이와 똑같은 이념의 기치를 든 맞바람이 서구의 후기산업사회의 심부로부터 불어오기 시작하였다. 이름하여 '포스트모더니즘(Post Modernism)'이라는 것이 그것이었다.

포스트모더니즘은 우리의 경우 최근의 신세대들이 모더니즘을 비판해온 것과 꼭 마찬가지로 서구의 뜻있는 미술인들과 지식인들이 모더니즘을 강력하게 비판함으로써 등장한 새로운 예술 사조이자 산업사회의 비판 운동이었다. 이 운동은 우리에게 새로운 도전장으로 인식되었다.

우리는 한편으로 모더니즘도 비판해야 할 뿐만 아니라 어느 사이에 포스트모더니즘에 대해서도 응전하지 않으면 안 될 운명이 되어갔다.

[……]

이 사조는 서구의 후기산업사회를 배경으로 해서 발달하고 있는 자폐증적 개인주의의 소산으로서 앞에서 잠깐 검토한 바 있는 자각적 주체성을 강조하는 우리의 신세대들에게는 사상적 체계에 있어서 정면적으로 대립되는 것이다. 우리의 경우 제3세대들의 일부가 현실 비판의 방법으로서 제기해온 비판 정신은 일차적으로 우리의 공동 주관성(共同主觀性) 내지는 상호주관성(intersubjectivity), 간단히 말해 집합성 내지는 집단성의 의의를 탐구하려는 것이었음에 반해 포스트모더니즘의 작품 경향은 지극히 이와 상반되는 것으로 초기 모더니즘에서 보여주었던 확고한 개인주의가 해체되면서 극단적으로 고립된 따라서 자기 폐쇄적 징후를 보여주기 때문이다.

그러나 우리는 일단 포스트모던의 경향이 그와 같이 건강치 못한 일면이 있음에도 불구하고 그것이 서구의 21세기를 향한 과도기적 사조라는 점에 주목하면서 그것이 갖는 서구 사회에서의 사회적 위치와 의의를 계속해서 검토하지 않으면 안 된다.

이 책임 역시 제3세대들이 떠맡지 않으면 안 될 운명을 짊어지게 되었다. 전대들에 있어서 모더니즘은 이것이 그들의 방어 기제를 작동할 겨를이 없이 유입되었지만 이번만큼은 철저히 우리의 세대들의 방어망을 통해서 걸러지지 않으면 안 될 것이다. 이미 포스트모더니즘은 젊은 평론가들에 의해 지적 분석의 대상이 되었고 그들의 이론과 평문들이 이들에 의해 번역되거나 재구성되어 젊은 작가들에게 비교적 정확하게 읽히기 시작하였다. 이것은 아주 다행스런 일이라

아니할 수 없으니 이로 해서 우리의 제3세대들이 외부의 영향의 도전에 응전하는 태세가 과거 어느 때보다 공고해질 수 있을 것이기 때문이다.

[……]

바로 이 시점에서, 우리는 앞에서 고찰한 바와 같이 '비평이 본질적으로 그리고 절박하게 요구된다'는 것을, 그리고 특히 '새로운 비평 정신이 절실하게 필요하다'는 것을 돼새겨봄('되새겨봄'의 오기—편집자) 직하다. 그래서 지금까지 여러 가지 상황들, 말하자면 비평과 비평 정신의 절박성이 요구되는 상황들을 일일이 검토해본 것이다. 우리는 다음에 이 절박성에 대응한 비평의 제 문제들을 검토하기로 한다.

[……]

'가치 비젼'의 선택 상황으로 돌아가다

그러면 이러한 새로운 비평 정신의 요구에 어떻게 대처할 수 있는가. 그것은 하나를, 말하자면 비평이라는 행위에 의해 새로운 미술의 가치를 형성할 수 있는 '가치 비젼(vision of the value)'을 선택하는 데서부터 시작되어야 할 것이다. 어떠한 가치 비젼을 선택하느냐에 따라 그러한 가치 비젼을 지닌 비평 정신에 의해 실제의 미술 행위들이 보다 안락한 토대 위에서 상황을 형성하게 될 것이 아니겠는가.

중요한 것은 따라서 어떠한 가치 비젼을 선택하느냐 하는 것이다. 이에 관해서는 '상황으로 돌아가라'라는 경구로서 답변될 수 있을 것이다. 즉 새로운 비평 정신은 현재의 미술 상황의 와중으로 돌아가지 않으면 안 된다는 것이다. 가치 비젼은 위로부터가 아니라 '아래로부터(from below)'

선택되어져 제시되어야 한다는 것을 주장하는 것이다. 우리는 앞 장에서 이미 오늘의 전환 시대가 가지는 미술상의 복잡한 상황들을 상세히 고찰하였다. 구체적으로 말하여 새로운 비평 정신은 이처럼 기술된 상황으로 돌아가 이것들을 철저히 포용할 원리들을 도출하지 않으면 안 된다는 것이다. 그래서 비평이 상황으로부터 유리되는 것을 막고 오히려 상황 가운데서 그것의 위치를 설정하지 않으면 안 된다.

그러면 다시 묻거니와 상황에서 유리되지 않은 가치 비젼은 어떤 것이라고 잘라 말할 수 있는가. 이에 관한 한 앞 장에서의 기술을 토대로 '80년대의 상황이라고 할 수 있는 것을 아래와 같이 몇 가지 국면에서 정리해보기로 한다.

첫째, 상황의 내용 면에서;
1. 자각적 주체가 인식되고 있다.
2. 비판 정신이 발로되고 있다.
3. 제3세대의 확산이 일고 있다.
4. 내부와 외부로부터의 새로운 도전이 일고 있다.
5. 새로운 표현에 대한 의지가 현저해지고 있다.

둘째, 상황의 형식 면에서;
1. 보수주의와 진보주의가 대립하고 있다.
2. 발생론과 구조 이론이 대립하고 있다.
3. 공동 주관성과 개인 주관성이 대립하고 있다.
4. 고전적 규범과 현대적 규범이 대립하고 있다.
5. 분리와 통합이 대립되고 있다.

상황을 내용과 형식 면에서 이상과 같이 10가지로 요약했을 때 이러한 기술 내용들은 모두 현재 우리의 전환기의 어려운 면모들을 남김없이 보여준다고 할 수 있다. 그러나 새로운 비평 정신이 '상황으로 돌아가야 한다'는 것을 지상명제로 했을 때 이상의 상황 요약으로부터 우리는 다음과 같은

두 가지 사항에 주목할 수 있을 것이다.

첫째, 새로운 비평 정신은 상황의 5가지 내용을 그 자신이 과제로 삼아야 하며 다루어야 할 내용으로 간주하지 않으면 안 된다.

둘째, 새로운 비평 정신 상황의 5가지 대립 형식들을 그 자신이 갖추어야 할 방법 가운데 포용하지 않으면 안 된다.

따라서 상황 분석 가운데서 우리가 발견할 수 있는 가치 비젼은 두 가지 측면에서 파악된다. 이것들은 각각 새로운 비평 정신이 다루어야 할 '내용과 방법'을 말해준다는 것에 주목해야 할 것이다. 이 점에 관해서 다음에 상세히 언급하기로 한다.

요구사항들의 검토

'새로운 비평 정신'이라는 말에 대해서 이 말이 가지는 종합적인 시사와 정의는 이 글의 결말에서 확정짓기로 하고 당분간은 이 말에 의해서 다루어야 할 요구사항들을 검토하기로 하자.

따라서 우리는 방금 언급한 10가지 요구사항들을 좀 더 고찰하기로 하자. 그것은 크게 '5가지 상황 내용'과 '5가지 대립 형식들'로 분류되고 있다.

첫째, 5가지 상황 내용으로부터 우리는 무엇을 비평의 과제로 수용해야만 할 것인가? 이에 관해서 우리는 다음과 같은 몇 가지 주장을 내놓을 수 있을 것이다.

1) 최근 '80년대 상황이 주체의 인식에 있어서 종래의 비자각적 주체로부터 자각적 주체에로 전향하고 있다는 것은 명백하다. 전근대주의로부터 근대 양식에 이르는 서구적인 미술의 맹목적 도입이 이처럼 비판된 적이 없었고 최근의 민주화 과정을 통해서 우리의 정신문화의 숭상의 열기가 지대하게 팽배해 있다는 것은 상황적으로 충분히 입증된다. 따라서 비평의 새로운 과제라 할 수 있는 것은 이러한 자각적 주체가 어떻게 작가들에게서 작품을 통해서 구체적으로 인식되어야 할 것인지를 검토하고 제시해야 한다.

2) 최근의 비평 정신의 발로로부터 비평이 받아들여야 할 과제는 미술이 사회와 어떻게 조화될 수 있고 통합적 수준을 확보할 수 있는지를, 그리고 작품이 사회적 증상을 어떻게 작품의 미적 대상으로 소화해서 보여주어야 할 것인지를 검토해야 하고 그것의 모형을 제시할 필요가 있다.

3) 새로운 세대들의 의식이 어떻게 발로되었고 현재 형성 과정을 밟아가고 있는지에 관한 데이타를 수집하되 그들의 언행과 작품에 나타나는 관련 징후들이 면밀히 고찰될 필요가 있다.

4) 기존의 화단 체제 및 제도가 불가피하게 개선될 필요가 있을 것이다. 당분간 기존 체제가 가하는 압력으로부터 새로운 미술운동들이 감내해야 할 인내의 한계가 표출될 것이 분명하다. 그리고 포스트모더니즘과 같은 강력한 외래 사조의 도전에 어떻게 우리가 대처할 것인지를 중심으로 새로 강구되어야 할 행동 윤리에 관하여 비평은 무엇인가를 제시하여야 할 것이다.

5) 전근대적 양식과 근대적 양식 즉 모더니즘의 종결에 따른 새로운 표현의 윤리를 비평은 강구하지 않으면 안 될 것이다.

둘째, 우리가 5가지 상황의 대립 형식들로부터 무엇을 비평의 과제로 삼아야 할 것인지는 일반적으로 다음과 같이 주장될 수 있을 것이다.

1) '한국적인 것'을 오늘의 시점에서 탐구하는 행위에 있어서 보수주의적 시각과 진보주의적 시각 사이의 격차가 심각하리만큼 벌어지게 될 위험을 안고 있는 반면 공허하거나 맹목적인 판단 기준들이 부지불식간에 끼여들('끼여들'의 오기— 편집자) 소지가 충분하다는 것을 비평은 경고해야

한다. 그러나 이 두 가지의 견해가 모두 나름의 시각에 따라 한국 현대미술의 장래에 모두 기여할 소지가 충분하다는 것을 특정한 준거의 제시를 통해서 판정해주어야 할 필요가 있으며 결국, 이 두 가지 대립은 머지않아 지양되어야 할 것임을 비평은 시사해야 한다.

2) 미술의 어떠한 속성이 주체적인 것이냐를 놓고 대립하는 견해로서, 한편 '발생 이론'을 잘못하면 하나를 항상 하나인 채로 순환적으로 이해하려는 데 봉착한다는 것을 경고해야 하며 다른 한편 '구조 이론'은 사회와의 구조적 통합을 강조하면서도 사회로부터 초극된 국면을 도출하지 못할 때에는 미술로서 딜레마에 봉착하게 된다는 것을 비평은 경고해야 한다.

3) 오늘의 현실에서 우리에게는 미술을 통해 공동 주관성을 획득함으로써만 의식의 분열을 극복할 수 있다는 것을 강조해야 하며 개인 주관성이 이로 해서 압박되지 않고 보다 개방될 수 있는 기초를 마련해야 한다. 어느 하나를 선택하는 것이 아니라 두 가지를 모두 수용할 태세를 보여야 한다.

4) 고전적 규범이 현대미술에 어떻게 기여할 수 있는지를 고려함으로써 고전적 규범의 복제로서의 전통미술과 현대미술의 혼동을 경고해야 한다. 현대미술은 이러한 고전적 규범을 변형시켜 현대 특유의 내용과 형식을 '오늘의 체험적 구조'라는 휠터를 통해서 발전시킬 수 있다는 것을 비평은 하나의 과제로서 제시해야 한다. 뿐만 아니라 현대미술은 고전적 범위를 떠나서 더 넓은 경험과 상황과 현실적 사건들을 접목을 통해서 직접 획득할 수도 있다는 신념을 표방해야 한다. 따라서 예술의 길에는 일반 통행이란 없다는 것을 비평은 주지시켜야 할 것이다.

5) 미술은 본래 미술만으로 구조화가 이룩되는 것이 아니라 사회, 역사와 같은 비미술적인 것들(the nonartistic) 가운데서 형성되어 나타나는 것(appearance)임을 강조해야 할 것이다. 따라서 당장은 미술의 분리적 · 독립적 위치보다는 통합적 · 의존적 위치가 바람직하지만 성공적인 작품은 그러나 전자의 위치에로 소급되려는 욕구를 함께 실현한다는 것을 아울러 강조해야 할 것이다. 그리고 미술은 분리적 위치에서는 사회와 역사를 새로운 비전에로 해체해가는 혁신적 기능을 가지게 되고 통합적 위치에서는 사회와 역사의 공감적 유대를 공고히 하는 데 기여한다는 것을, 그러나 이러한 두 가지 극단이 모두 가능하기 위해서는 미술과 미술 외적인 것들의 역동적 구조가 원천적으로 긍정되고 견지되어야 할 필요가 있다는 것을 비평은 주장해야 할 것이다.

[……]

(출전: 『공간』, 1988년 4월호)

모더니즘 미술의 심화와 극복은 어떻게 이뤄져왔는가

김찬동(서양화가 · 메타복스 회원) 김용익(서양화가 · «1984»전 회원) 문범(서양화가 · 로고스와 파토스 회원) 서성록(사회 · 미술평론가) 윤영석(조각가 · «공간의 언어»전 회원) 하용석(서양화가 · 난지도 회원)

[⋯⋯]

김용:　70년대 초부터 소그룹들이 많이 있었는데 그것들이 중반을 넘으면서 대규모의 그룹으로 흡수되어 70년대 말에 오게 되면 전국적인 규모의 각종 현대미술제로 통합됩니다. 그러다가 80년대 중반에 와서 소그룹들이 대거 등장하게 되는데 이것은 아마 70년대 미술에 대한 근본적인 반성과 문제 제기에서 비롯되었다고 생각됩니다.

문:　그간 여러 그룹전에 참가했던 경험에 비추어볼 때, 그룹전의 출발 동기란 대개 개인전이 어려운 상태에서 생겨나는 경우와 특정한 이슈를 표방하면서 일군의 동인 그룹으로 시작되는 경우가 있읍니다. 저는 최근 몇 년 사이에 미술계의 주목을 끌면서 소그룹들이 등장하게 된 직접적인 계기를 80년대의 정치적, 사회적인 여러 변화 요인들이 작용해서라기보다는 오히려 70년대 미술의 논리와 실천의 문제점들을 지양하는 한편 70년대에 이루지 못한 세분적인 사항들을 더욱 다양하게 이끌어가기 위해 80년대 후반부터 대거 등장한 것으로 보입니다.

김찬:　저희 그룹은 70년대 미술의 문제점들을 극복해보려는 작은 노력들이 결집되어 출발했읍니다. 이러한 노력은 재학 시절부터 스터디 그룹을 운영하면서 60, 70년대 한국 모더니즘 미술의 중핵적 문제들을 주로 다루면서

미술계에 통용되는 이론과 실제 상황의 심각한 괴리 현상을 자각함에 따라 자연스럽게 취해진 결과입니다. 사실상 그룹의 연혁이 불과 2-3년밖에 되지 않은 짧은 기간인데, 80년대 들어 뚜렷한 성격의 그룹 활동이 적다 보니까, 비교적 자주 거론되는 게 아닌가 싶습니다.

하:　80년대 들어 모더니즘 미술권 내에서 뚜렷한 그룹이 없다고들 하나 제가 보기에는 그렇지 않습니다. 80년대 들어 사회, 정치적 변화에 민감하게 반응하는 소그룹들이 크게 대두된 것은 자연스런 현상이라고 볼 수 있습니다. 그러나 이러한 그룹 이외에 미술 내적인 과제들과 미술 외적 상황의 고리를 나름대로 찾아보려고 시도한 작가들이 많습니다. 이 작가들 모두를 단순히 부정적 의미에서의 모더니스트라고 규정할 수는 없다고 봅니다. 그 나름대로의 명확한 의도나 의식을 갖고 출발한 그룹들이 생겨날 수 있는 소지도 거기에 있다고 하겠읍니다. 우리는 서구 모더니즘 미술의 개념 및 발생 · 전개의 상황적 근거에 대한 정확한 인식이 없이 피상적인 차용으로 어쭙잖게 구성된 30년의 역사를 갖고 있읍니다. 이에 대한 적극적인 대안으로 성립된 것이 정치 · 사회적 주제를 강조하는 미술과 '타라' '난지도' '메타복스' 그룹 등 탈모더니즘 그룹이라고 생각합니다. 아울러 전 세대들이 열악한 여건하에서 편협한 미술 정보들을 가지고 한국 현대미술을 이끌어온 잘못을 우리 세대들은 이제 보다 명확히 인식하고 문제점들을 구체적으로 극복하는 일이 그룹 운동의 공통된 역할이라고 봅니다.

[⋯⋯]

문:　'타라' 그룹이 고고학적 관심이나 생활 세계에로 안목을 변화시킨 것은 80년대 초반에 일기 시작한 '종이'에 대한 새로운 관심이 하나의

촉매 역할을 했다고 볼 수 있지요. 전통적인 재료인 종이에 대한 모더니즘적 해석은 이미 그 자체만으로도 하나의 돌파구로 볼 수도 있습니다. 그것이 한국의 80년대 현대미술 상황에서 어떠한 양식적 변모를 불러일으켰는지는 다시 검토해봐야겠지만.

[……]

하: 우선 그룹 이야기를 하기 전에 80년대 미술을 몇 가지 흐름으로 구분해볼 필요가 있습니다. 첫째, 사회·정치적 주제를 재현적 기법으로 표현하는 민중미술, 둘째, 현대사회 내의 부조리한 인간 상황을 표현주의적 기법으로 묘사하는 한강미술관을 중심으로 한 그룹전, 셋째, '메타복스', '난지도' 등에서 관심을 갖는 입체, 인스탈레이션, 넷째, 70년대의 아류라 여겨지는 미니멀, 하이퍼리얼리즘 등이죠. 이런 구분이 다소 피상적이긴 하나 '난지도'의 위상을 살펴보는 데 도움이 된다고 봅니다. 소위 70년대의 형식주의 미술이 개별적인 장르 내에서 불필요한 관례들을 지속적으로 제거해나감으로써 결국 초시간적인 어떤 핵심에 도달하겠다는 허망한 관념에 기초하고 있음을 철저히 넘어서는 동시에 정치적인 재현 미술의 배타적인 경직된 이념성을 지양해보자는 입장에서 저희가 주목하게 된 것이 물(物), thing이라는 원초적 대상이었죠. 여기서 물이란 미니멀 아트에서 강조되는 개념이나 이념에 물든 오브제와는 달리 역사적 지평 내에 주어진 세계 자체라 할 수 있으며, 그것에 대한 주관적 표현이 아니라 서술적 방식으로서 자체를 그대로 드러내는 것입니다. 전대(前代)의 오브제 미술의 한계를 넘어서기 위해 서술적인 입체나 설치 작업의 방향 정립이 무엇보다 중요해졌지요. 일차적인 물의 세계로 돌아가 거기에서 뒹굴고, 딛고, 일어서며 거기에 몸담고 꿈을 꾸는 것이라 말할 수 있습니다.

김찬: 예술이란 끊임없는 일탈의 과정이라 할 수 있는데 그것은 전대의 예술 언어를 하위 언어로 사용하여 끊임없이 상위 언어에로의 모색을 추구하는 세계의 확산 과정이죠. 그런 관점에서 80년대 후반에 확산된 입체 작업들은 과거 70년대까지 모더니즘이 검증해온 언어들을 음소나 음운론적 관점이나 맥락에서 하위 언어로 사용하고 있는 언어라고 생각해볼 수 있습니다. 저희 그룹의 경우 개인에 따라 그 언어가 인간의 상징체계를 규명하려는 방향으로 나아가기도 하고, 폭넓은 문명비판의 시각을 제시하기도 하고, 종교적이며 주술적인 세계의 현대적 수용의 문제 등과 같은 문화인류학적 관심을 가지기도 합니다. 따라서 미술의 메타언어적인 면에 대한 관심은 미술 내적인 문제뿐만 아니라 미술 외적인 문제에도 폭넓게 미치고 있습니다.

문: '로고스와 파토스'의 회원들은 대부분이 미술계의 집단적 움직임에 관여하지 않으면서 나름대로 독특한 세계관을 구축해온 작가들입니다. 작품의 기본적 맥락은 대체로 형식주의적 지평을 보여주고 있고 '지나치게 편협한 소재주의에서의 탈피'라고도 할 수 있어요. 현대미술이 부여하는 모든 과제들을 평면, 입체, 인스탈레이션 등으로 보여줍니다. 현대미술의 형식주의적 해석을 리얼리즘의 전통과 대조적인 관점에서 시도하는데, 문제는 19세기와 20세기에 일어난 문예운동으로서의 사실주의가 그 이후의 신표현주의에 이르기까지 만들어냈던 세계관의 자의적 해석에 대한 시대 구조를 밝혀보자는 것이죠. 그 구체적인 이념으로서 추상 정신을 들 수 있겠어요. 이러한 발상은 단순히 묘사와 초월이라는 대상의 해석에 관한 것을 넘어 80년대에 우리가 한국 현대미술에서 무엇을 보여주어야 할 것인가에 대한 정신사적 측면의 강조에서 출발되었지요.

윤: 　소그룹을 뚜렷한 집단적 이념이나 일정한 방향으로 범주화해서 운영하는 것은 작가 자신의 자유로운 상상력이나 시각, 방법 등을 제한하는 부담이 따르기 때문에 《공간의 언어》전은 철저한 시대상황 속에서의 조각 문화의 위상, 그 존재 근거를 포착해보려는 의도에서 시작되었읍니다. 이 모임은 '난지도'나 '메타복스'와 달리 어떠한 이념적 성격 규정이나 테마를 내건다는 것을 포기한 입장에서 시작되었으며, 지속적인 이념 표방의 그룹 운동은 자신의 문제를 해결해나가야 하는 작가 개인에게 가시적인 득은 되지만 비가시적인 실이 많다고 봅니다. 이 전시회는 앞으로 2회 정도 집중적으로 전시를 한 후 스스로 해산할 것을 규정하고 있읍니다.

[……]

문: 　최근 포스트모더니즘이란 신조류가 일부 평론가나 작가들에게 있어 알게 모르게 '난지도'나 '메타복스'의 작업과 연관되는 것으로 거론되곤 하는데, 그 이유는 물(物)의 개념에 있어 이들 젊은 작가들이 서구 모더니즘의 한 경향인 아르테 포베라(arte povera), 일본의 모노파, 그리고 70년대 한국 미니멀리즘과 다른 입장을 취하면서 새로운 지평을 모색하기 때문이라 여겨지는군요. 그러한 개별적 상황에서 무엇이 다른가가 궁금하고 어떤 논리적 근거에서 포스트모더니즘과 연결될 수 있는 것인지, 그리고 70년대 미술에 대한 단순한 반대급부에서 시작되었다면 그것은 양식이 못되고 단순히 일시적인 대항적 성격의 작업으로 끝나버릴 위험도 있다고 보는데, 그것에 대해 어떻게 생각하시는지 궁금하군요.

[……]

김용: 　저는 '타라', '난지도', '메타복스' 그룹의 작업은 모더니즘의 확대 재생산이라고 보는데 그 이유는 이들이 70년대 모더니즘 미술의 한계를 이론과 실천 양면에서 철저히 넘어서고 있다고 보지 않기 때문입니다.

하: 　민중미술, 모더니즘, 후기모더니즘 등의 카테고리를 이미 설정한 상태에서 어느 한편으로 몰아넣고 이야기하니까 그렇게 생각되는 것이 아닙니까?

김찬: 　옳은 지적입니다. '메타복스'나 '난지도'의 경향이 후기모더니즘이다 그렇지 않다라는 지적은 아직 시기상조라고 봅니다. 후기모더니즘을 모더니즘의 연장이라고 보는 시각도 있고, 완전한 단절로 파악하는 시각 그리고 후기모더니즘을 마르크시즘과 대비시켜 나름대로의 문제점을 끌어내는 시각 등 다양한 시각들이 있지 않습니까? 그러나 분명한 것은 서구 후기모더니즘이 언급했던 이슈들의 주변을 맴돌고 있는 것은 사실입니다. 이것은 후기모더니즘 자체가 아직 미규정된 상태이기 때문일 수도 있고 한국적 상황이란 특수성이 개입되어 있기도 하기 때문이죠. 김 선생이 지적하신 70년대 모더니즘 미술의 한계를 이론과 실천에서 철저히 넘어서는 것이 무엇인지 모르겠으나, 70년대 시각으로 바라보면 그 부분을 전혀 느낄 수 없읍니다. 그 부분에 대한 평가는 시간이 흐른 뒤 엄정한 시각에서 후배들이 평가할 문제라고 봅니다.

[……]

윤: 　80년대 소그룹 운동이 물론 70년대의 페스티발식(式)의 파워 게임을 지양하고 있다는 점에서 일단은 긍정적이라 봅니다. 저는 기본적으로 작가의 현실 세계에 대한 의식이나 창작 방법이 개인의 자유로운 상상력에 기초해야 한다고 보기 때문에, 70년대의 집단 체제와 같은

미술문화를 배격하며 또한 80년대의 시대 상황과 관련하여 치열한 양상을 보인 민중미술 계열의 미술운동이 취하는 분파주의적인 집단적 성격도 거부합니다. 미술이 사회·문화의 반영태이면서 그에 대한 비판적 기능을 수행해온 역사적·정신적 산물이란 점에서 특정한 이념 자체로 철저히 환원되는 것은 경계해야 하리라 봅니다. 소그룹 운동은 개인의 세계관 및 창의력을 최대한 심화·확대시키는 측면에서 전개되어야 하리라 생각합니다.

김찬: 　그룹이 제한된 인원들의 지속적인 연례행사로 치르는 것보다는 모토를 같이 하는 사람들이 자주 이합집산 하면서 쟁점을 형성해가는 방향으로 전개되었으면 합니다. 어떠한 방향으로든지 그룹 활동은 지속되리라 봅니다. 다만 그것은 세력 집단 형성의 목적에서가 아니라 철저히 개인의 세계로부터 출발하여 언제라도 이슈가 고갈되면 개인으로 돌아갈 수 있는 방향으로 다양한 의욕의 집합과 그 힘으로 지속되어야 할 것입니다.

하: 　개인적인 작업이나 발표는 상업주의와 결탁하기 쉬운 유혹에 노출되지만, 그룹전 형식을 띠면서 명확한 이념을 통해 세계관 및 표현 방법에 있어 다양한 경험을 체득한다는 것은, 미술계 자체에 끊임없이 물음을 던지면서 활기를 부여한다는 점에서도 매우 긍정적이라고 봅니다. 그런 의미에서 그룹전은 반드시 운동의 차원이 아니라 하더라도 지속되는 것이 바람직하다고 봅니다.

문: 　소그룹 운동이 보다 내실을 기하기 위해서는 전시 횟수를 늘이기보다는 오히려 스터디의 기회를 자주 갖는 것이 효율적이라고 봅니다.

[……]

(출전: 『계간미술』, 1988년 여름호)

한국 현대미술의 갈등과 전망

참석자 : 서성록·심광현·이준·최태만(가나다 순)
1988년 12월 7일, 계간 『현대미술』 편집실

[……]

이: 우리는 흔히 현대미술 하면 모더니즘이란
말을 쉽게 연상합니다. 그러나 현대미술이
어떤 양식상의 특징이나 시기적 범주로 구분될
수 있는가라는 점에 있어서나 과연 한국적
모더니즘이란 무엇인가를 말하는 경우에 있어서
당혹스럽지 않을 수가 없읍니다. 왜냐하면
모더니즘이란 개념 자체가 매우 애매모호하고
추상적, 관념적인 용어라고 할 수 있기 때문이고
이에 대한 명확한 해석과 개념적 추이가 따르지
못했기 때문입니다. 특히 서구에서 논의되고 있는
모더니즘과 한국적 모더니즘이란 그 역사적 배경과
미학적 또는 발생론적 근거를 달리하고 있기
때문입니다. 문학의 경우에 한국적 모더니즘의
전개를 20년대 후반이나 30년대로부터 보는
경우도 있고 이런 기산으로부터 벗어나 좀 더
폭넓게 포함시키는 넓은 의미로 사용하는 경우도
있긴 합니다만, 한국 미술의 경우에는 대체적으로
서구의 현대미술이 본격적으로 흡수되고
전개되기 시작한 60-70년대를 일컫는다고 할 수
있겠읍니다.
 그러나 한국적 모더니즘이 태동하게 된
근원적 배경과 기본 이념에 대한 철저한
논의라든가 반성이 있어 오질 못했고 막연하게
현대미술 하면 모더니즘으로 받아들여졌던

것이 사실입니다. 그래서 흔히 모더니즘을 논할
때마다 모더니즘의 근간이 되는 모더니티에 대한
한국적 가치 기준이 설정되어 있지 못한 채 항상
겉돌고 있다고 보여집니다. 따라서 우리가 흔히
말하는 모더니즘이란 사실 근대화, 곧 서구적인
것의 적극적인 도입과 한국 미술의 세계 속의
편입이라는 단순히 일차적인 과제에 의해 그것이
용인되어졌다고 봅니다. 또한 백색주의, 모노크롬,
평면성, 환원주의, 한국적 미니멀리즘으로
총칭되는 지난 70년대 미술의 경우에서도
한국적 모더니즘의 논의란 단순히 스타일상의
문제로만 국한된 인상을 지울 수가 없읍니다.
이러한 상태에서 80년대 들어와서는 그 이전의
이른바 모더니즘과는 그 기류를 달리하는 현상이
나타났다고 해서 포스트모던이라는 용어가 새롭게
소개되기 시작하고 있는데, 자칫 실체적 규정도
없이 모더니즘과 포스트모더니즘에 대한 범주적
혼란을 야기시키고 있지 않은가 저로서는 반문하게
됩니다.
 그런 점에서 포스트모더니즘이란 용어
사용보다는 80년대 미술의 위상을 현대미술사의
맥락에서 볼 때 제3의 변화기를 맞이하고 있는
것으로 저는 표현하고 싶읍니다. 아시다시피
제1기의 변화는 일제하의 서구 미술의 간접적
수용과 관학적인 아카데미즘의 형성기라고 할 수
있으며, 제2기의 변화는 전후 현대미술의 급속한
전개 과정, 그리고 제3의 변화는 현재 진행되고
있는 것으로 주체성, 한국성 등의 논의와 미술의
사회적 기능에 대한 반성 등, 과거 모더니즘의
편향된 수용과 그것의 폐쇄성을 비판적으로
반성하고 새롭게 활로를 모색하는 데에 있다고
하겠읍니다.

[……]

심: 두 분 이야기의 공통점은 한국에서의

모더니즘과 포스트모더니즘의 현상과 본질에 대한 논의는 용어 규정이 불확실하고, 본질 규정이 불확실하다는 것이죠. 그러나 어쨌든 현상적으로 볼 때는 분명한 변화들이 있고, 그것들은 대체로 일제 때, 그리고 해방 이후 우리 미술의 모더니즘적 변화, 그리고 현재 80년대의 제3의 변화들로 대별될 수 있겠죠. 제가 이준 씨에게 공감하는 점은, 모더니즘을 이야기하려면 먼저 모더니티에 대한 이야기가 있어야 하고, 따라서 모더니즘, 모더니티에 대한 본질적인 규정, 범위, 특징을 이야기하는 것이 중요하다는 것입니다. 우선 모더니즘·모더니티는 서구 근대사회가 근대 자본주의 산업사회라고 하는 역사적인 새로운 단계에 돌입했을 때 나타난 본질적인 특징입니다. 서구 자본주의 산업사회에 의해 전적으로 규정되는 근본적인 특징이 모더니티라고 불린다면, 그것이 만들어내는 여러 가지 현상적인 스타일, 그리고 그런 다양한 스타일이 묶여져서 그것이 문화예술적인 어떤 양상으로 드러날 때, 그것을 모더니즘이라고 부를 수 있죠. 그리고 그것이 구체적으로 예술, 문학, 미술, 영화, 연극 등의 분야에 분포되기 시작했죠. 시기적으로 보자면 1850년 전후 시기가 영국, 프랑스를 주축으로 해서 서구 자본주의 산업사회가 확립되는 시기이고, 따라서 그때부터 모더니티와 모더니즘에 관한 규정들과 그에 관련된 현상들이 나타나기 시작했다고 보이는데, 그것이 바로 1850년대부터 1950년대까지의 약 100년 동안 서구 자본주의 산업사회의 전반적 모순들을 공통적으로 담보해주는 양상이라고 보여집니다.

[……]

우리는 한쪽으로는 모더니즘이 들어오고 다른 한쪽으로는 포스트모더니즘이라는 세계사적 양향을('영향을'의 오기로 보임―편집자) 같이 받게 되죠. 결론적으로 우리에게는 둘 다가 현상적으로는 공존하게 되나 본질적으로는 우리 것이 아니고, 그 양자의 정치·경제·문화적 관계의 의미도 불확실한 것인 셈이 된다고 여겨집니다.

왜냐하면 모더니즘·모더니타라는 것이 자본주의가 발달된 서구 사회에서도 안정된 위치를 잡기까지 근 100년이 걸렸는데, 자본주의가 미발전된 우리 상황에서 그것이 단 10년, 20년이라는 짧은 기간 동안 마구 들어옴으로써, 규정을 하고 본질을 밝힐 시간적 여유조차도 없었기 때문이라 하겠습니다. 따라서 지금까지는, 그 본질이 필연적으로 착종될 수밖에 없었다고 보여집니다. 그러나 지금 80년대 중반에서 종반을 향해가는 시점에서 우리 사회는 급속한 변화를 이루게 됩니다. 이때까지 편협되고 부분적인 방식으로 재생산되어오던 모더니즘·모더니티· 자본주의가 이제는 급속하게 팽창되면서 확산되며, 또 포스트모더니즘적 양상들이 수입되고, 동시에 그에 대한 반대급부로서 정치적·경제적·문화적 측면에서 민족적·자주적·민중적 요구들이 대두되면서, 3파전의 복잡한 양상이 벌어지게 된 거죠. 이것이 80년대 한국 사회의 역사적인 위상이라고 볼 때, 3파전의 양상은 전반적으로는 한 사회를 굉장히 복잡하고 혼란스럽게 만들지만, 반대로 우리 사회의 모든 역량들을 100퍼센트 가동시키기 시작했다고 볼 수도 있습니다. 즉, 혼란스러움과 급속한 성장이라는 두 측면이 맞물려 있다고 봅니다.

따라서 모더니즘·모더니티가 불확정스럽다는 것은 역사적으로 필연적일 수밖에 없지만, 이제는 그 역량이 총투입되고, 민중적이고 자주적이고 민족적인 관점까지 대두되면서, 건강한 수용과 단점의 제거, 서구 문화와 민족문화의 결합, 즉 민족문화의 역사적 전통·민중적인 생활력·미래의 역사에 대한 비젼 등을 서구 문화의 장점과 섞어서 우리가 주체적으로 해결을 해나간다면, 이제는

모더니즘이나 포스트모더니즘에 대해서 명확한 본질 규정을 내려야만 할 시기이고, 그것의 장단을 가려내어 철저하게 비판하고, 거기서 우리가 취할 수 있는 양식을 우리 나름대로 소화해내야 하는 그런 시기가 되었다고 봅니다.

[……]

이:　사실 세계 인식이라고 하는 것이 결코 어떤 가시적인 물질의 현상 유무에만 의거해서 평가될 수는 없을 것입니다. 현실을 어떻게 보는가라는 세계관의 차이는 매우 다양한 시점을 지니고 있는 것입니다. 80년대에 들어 모더니즘 미술이 추구해온 내적 구조, 추상성, 사고의 유물화로 빠져드는 형식 논리가 더 이상 오늘의 시각을 유지할 만한 곳이 되지 못하고 있음을 자각하고 있고 이 같은 현실을 어떤 식으로든 극복해보려는 변화에의 요구가 강한가 하면, 한편 민중미술 작가군들 중에는 지나친 사회의식의 강조가 풍부한 예술 세계의 표현에 있어서 일정한 한계를 드러내고 있음을 자각하고 있습니다. 어떻게 보면 탈 양극화 조짐이 나타나고 있는데 이와 같은 현상을 도외시하고 모더니즘이든 포스트모더니즘이든, 민족민중미술이든 그것의 유형화나 카테고리화는 자칫 혈액형으로 인간의 성격을 유형 짓는 것과도 같은 오류를 범한다고 생각합니다. 물론 모더니즘과 리얼리즘(그것이 비판적 리얼리즘이든 사회적 리얼리즘이든) 내지는 모더니즘과 마르크시즘적 미학에 근거한 견해 차이와 이들 상이한 견해가 현실을 보는 차이점 또한 인정하지 않을 수는 없다고 봅니다. 그러나 특히 민족민중미술의 경우 그동안 물질의 이동에 역점을 두는 가시적인 현상 유무로만 미술운동을 평가하려는 그러한 우를 종종 범해왔다고 봅니다. 흔히 지적되고 있듯이 계급의식에 의해서 현실을 가시화하고 그것이 리얼리티의 획득이라고

단정지울 수는 없을 것입니다. 이 점에서 모더니즘을 제도미술이라고 비판한 민중미술 역시 또 다른 제도를 형성시키는 아이러니를 연출하고 있지 않은가 반문해보고 싶습니다.

일부에서는 민족민중미술올 포스트모더니즘 시각과 관련시켜 해석하는 경향도 있는데 이에 대한 입장도 계속 논의가 됐으면 합니다.

[……]

이:　80년대에 들어와서 주목될 만한 것으로 예술의 사회적 기능에 대한 반성은 매우 값어치 있는 일입니다. 그러나 예술작품이 사회를 반영하는 데는 그야말로 여러 충위가 있을 수 있습니다. 사회·정치·경제·역사적 상황에 총체적인 관심을 갖는 것은 인정할 만하나 지나치게 정치적 시각과 결부시키는 것은 편협된 시각이라고 봅니다. 현실, 사회의 반영이 단순한 반영인가, 심리적인 것인가 아니면 '세계 변혁'의 가능성에 초점을 둔 것인가에 따라 관점도 달라질 것이고 리얼리즘을 논할 때는 우리가 흔히 속류 마르크시즘이라고 하는 예술을 계급투쟁의 반영으로 보는 사회주의 리얼리즘이나 혹은 이를 비판하고 극복하려 한 비소비에트권의 후기마르크시즘의 시각도 가능할 것이고 이 점에서 프랑크푸르트 학파 등의 다양한 관점도 중요시되어야 한다고 생각합니다.

미술 그 자체도 이른바 후기산업사회를 반영하는 대중매체라든가, 비디오 아트, 그밖에 키네틱 아트나 행위미술, 나아가서는 초현실주의 등 모든 것이 포괄적으로 논의되어야 한다고 보는데, 저는 우리의 미술의 시점이 지나치게 이원화(二元化)된 신념 체계의 대립으로 지속되고 있고 이런 점에서 현실을 탄력성 있게 해석하고 수용할 수 있는 중간항이 부족하다고 항상 느끼고 있습니다,

심: 민중미술 진영에서 구체적으로 이야기하고 있는 것은, 우리 시대의 막연한 리얼리티가 아닙니다. 현재 신식민지 국가 독점자본주의 산업사회가 안고 있는 모든 문제들이, 어떤 구체적 층위에서, 어떠한 모순을 통해서, 어떻게 구체적으로 나타나는가를 반영하는 것이 곧 민중적 리얼리티입니다. 또한, 프랑크푸르트 학파를 얘기하셨는데, 그들의 문화산업은 아도르노, 호크하이머, 마르쿠제를 통해, 후기자본주의 사회의 상부구조의 새로운 문제라는 아이템을 추가했다는 점에선 커다란 공헌을 했다고 할 수 있지만, 그것이 추가되었다고 해서 본래 그 문제의 기반을 이루고 있는 계급적 문제, 정치·경제와 문화와의 모순의 문제 등이 없어져버리는 것이 아닙니다. 1850년 이후로 현재까지의 서구 사회에서 개진되어온 제 문제와 그것에 대한 각종 해결책들은 어느 한쪽만 끌어들일 것인가의 양자택일 문제가 아니라, 개진된 제 층위들을 총괄적으로 검토해야 합니다. 프랑크푸르트 학파에서 제기한 문화산업의 문제 분석은, 우리 시대의 민중적·민족적 리얼리티 중에서 한 부분을 점유할 수는 있지만, 그것이 전체를 대변할 수는 없습니다. 그리고 중간항은 반드시 필요하나, 전체는 아닙니다. 오히려 더 중요한 것은 중간항은, 그 전체의 대립 구조 속에서 어떤 역할을 할 수 있느냐 하는 것이죠. 그랬을 때 프랑크푸르트 학파적 시각의 중간항적 역할, 문화산업의 정당한 역할을 얘기할 수 있는 것이죠. 중간항은 필요하지만, 그것은 전체에서의 한 역할로서 필요한 것이지, 전체를 간과한 채 그것으로 대치하자고 하면 곤란합니다,

[……]

최: 지금 현재 미술의 복잡다단한 여러 가지 제 양상에 대해서, 논의가 구구한 것처럼 보입니다. 그중 포스트모더니즘에 대한 논의가 하나의 유행처럼 왁자하게 우리의 눈과 귀를 어지럽게 만들고 있지나 않은지 모르겠읍니다. 일단 유럽 쪽에서 논의가 시작되었고, 미국에서 상업주의 유통 구조와 결탁하여 새로운 상품 목록으로 제시하고 있는 포스트모더니즘의 한 면모일 것입니다. 물론 포스트모더니즘 역시 포스트모더니티란 한 사회적 기반 위에 형성된 새로운 감수성이란 것을 저 역시 인정합니다. 즉 리오타르가 말했듯이 컴퓨터의 발달이 가져온 새로운 감수성이나 후기자본주의 사회, 후기산업사회에 대한 문화적 검증이 이러한 개념의 형성을 가능하게 만든 근거라는 점을 저도 주목하고 있습니다. 또한 포스트모던이라는 개념이 막연합니다만, 다원주의라든가 수정주의 등의 여러 가지 새로운 개념이 등장하는 걸로 알고 있읍니다. 그리고 지금까지 그 이전의 미술의 가졌던 모더니즘 헤게모니 경향을 극복하려는 움직임이, 그쪽 세계에서도 주로 젊은 작가들에 의해 대두되고 그것이 사회적인 내용을 담고 있다든지 신화적인 내용을 추구하던가 아니면 모더니즘 미술이 다루지 못한 후기산업사회의 새로운 물질의 문제들, 그리고 정신의 문제를 다루려고 한다든지, 아니면 여성의 사회적 역할과 기능을 중요시하는 페미니즘의 문제를 다룬다든지 하는 다양한 문제를 상당히 포함하고 있는 것처럼 보여집니다. 그런 현상들이 우리나라에서도 지금 적절하게 잘 드러나고 있는 것 같아요. 그 원인을 추적해보면 일단 80년대에 들어와 미술 인구가 늘어났다는 것은 그만큼 우리나라 미술대학과 작가의 층이 두터워지고 미술문화의 폭이 많이 신설되었고, 넓어졌다는 것을 의미합니다. 그래서 미술대학에서 배웠던 작가들이 주로 자기들을 가르쳤던 선생 세대가 이른바 미니멀 세대라면, 그것에 대한 심정적인 저항이 될 수도 있고 이유 있는 저항이 될 수 있는 변화의 몸부림 속에서 미술 언어의 폭

역시 넓어졌다고 할 수 있습니다. 젊은 미술가의 대량 충원이 이러한 현상을 드러내는 데 보이지 않는 원인을 제공했는가 하면 또, 저널리즘의 확산으로 그런 것들이 많이 소개되기도 하니까 자연스럽게 우리나라에 포스트모더니즘을 포함한 많은 미술이론들이 국내에 알려짐으로써 미술에 대한 다양한 논의 구조가 형성하게 된 요인이 된 것 같습니다. 한편, 작가 층이 두터워졌다는 문제는 그만큼 우리나라 미술의 유통 구조의 폭이 늘어났다는 이야기가 될 수 있습니다. 가령, 인사동만 하더라도 상업 화랑이 80년대에 꽤 많이 늘어났고, 또 그 화랑의 추세가 강남으로 옮겨가는 과정에 있고, 그런 추세에 부응해서인지는 몰라도, 이른바 상업적·세속적으로 성공하는 작가들이 많이 등장하고 있습니다. 그러다 보니까, 하나의 이슈를 가지고 집합적으로 모일 수 있는 기류가 아니라, 자기의 개인적인 내용, 개인적인 고민을 작품으로 표현하려 하는 욕망들이 가시적으로 우리 주변에 많이 드러난 것처럼 보인다고 볼 수 있습니다. 그렇다면, 이런 문제를, 아까 서성록 씨도 포스트모던으로 묶기는 막연하다고 했는데, 그럼 이런 것들을 무엇으로 규정할 것인가? 이준 씨가 말씀했듯이, 하나의 중간항으로 묶어서 다원주의란 이름 아래 두리뭉실하게 보아 넘길 것인가? 아니면 우리나라처럼 독특한 정치경제적인 상황, 문화적 상황에 처해 있는 나라에서 이런 현상을 또 어떻게 규정할 것인가? 이것이 과거의 선배 작가들이 겪었던 문화적 질곡처럼 새로운 문화의 질곡—서구에 대한 향수라던지 아니면 무비판적인 수용이 가지는 또 하나의 혼란인가, 아니면 그것도 저것도 아닌 전혀 새로운 어떤 것인가 하는 점들이 점검되어야 하겠지요.

[······]

이: [······] 서성록 씨께서 탈모던 현상을

말씀하셨는데 현상적으로 이미지, 표현 형상 계열의 대두와 탈평면화, 탈쟝르화의 추세와 입체 설치미술의 강세를 지적할 수 있습니다. 그러한 변화의 양상이 나타나고 있다고 할 수 있으나 제가 보기에는 이와 같은 변화에도 불구하고 상당수의 작품 경향이 탈모던화를 보이기보다는 오히려 모더니즘의 왜소한 변형이나 모더니즘의 후기적 성향을 띠고 있다고 봅니다.

물론 모더니즘의 잔재라고 할 수 있는 회화 또는 평면 자체를 오브제나 물질로서 취급하려는 사변적, 관념적 자세는 상당히 위축되었다고 할 수 있으나 과거 모더니즘에 대한 급진적인 해체 현상도 보이지 않고 있으며 예술의 총체성 그러니까 예술과 정치·경제·사회와의 연관 의식 등도 막연하게 나타나는 일종의 절충적 양상을 띠고 있다고 봅니다. 오히려 탈평면화의 추세 등을 보면서 시류에 따른 동화 현상이랄가, 모더니즘의 자기비판의 한계가 평면에 기인한 것 때문이라고 하였지만 평면의 문제를 쉽게 포기한 채 오브제나 입체, 설치미술로 지나치게 경도되고 있지 않나 생각됩니다.

[······]

(출전:『현대미술』, 1988년 겨울호)

'80년대 미술의 반성과 후기 미술의 좌표

장소: 무역센터 현대미술관
참석자: 유재길(미술평론가·강릉대학 교수)·
서성록(미술평론가·무역센터 현대미술관장·
진행)·이준(미술평론가·대구대 강사)

[······]

이준: '80년대 미술은 전반적으로 작가들의
의식과 그 표현에 있어서 상당한 변화를
수반하여왔다고 할 수 있습니다. 추상적 형식으로
일관해온 모더니즘 미술의 획일성이 그 형식적
기조를 잃고 미니멀리즘에 이르러서 자신의 분명한
좌표를 상실한 채 방황하고 있는가 하면 그동안
평가 절하되어왔던 이미지, 형상의 회복과 표현의
증가가 두드러졌다고 할 수 있을 것입니다. 그런가
하면 모더니즘의 비평 기준이 되어온 의미와
개념들이 슬그머니 그 자취를 감추고 갖가지
정의들이 새로운 비평 용어로서 등장하고 있음을
볼 수 있습니다.

거부할 수 없는 사실은 지나치게 추상적이고
개인적인 관념의 세계를 지향해온 모더니즘 미술의
내적 구조, 추상성이 더 이상 오늘의 시각을 유지할
만한 것이 되지 못하고 있음을 많은 작가들이
자각하고 있고 이 같은 현실을 어떤 식으로든
극복해보려는 변화에의 욕구가 강하게 표출되고
있다는 것입니다.

미술계 일각에서는 모더니즘의 한계를
극복하고자 새로운 방향 모색을 하는 이러한
경향을 총칭하여 포스트모더니즘 혹은
탈모더니즘이라고 부르기도 합니다.

그러나 이와 같은 변화의 요구에도 불구하고
'80년대 미술은 지난 시대에 마련된 가치관과 그

가치관이 형성한 관습의 틀로부터 벗어나려는 또
하나의 상반된 시각이 맞물리면서 빚어내는 갈등과
혼란으로 특징지워진다고 할 수 있읍니다.

저는 이와 같은 점에서 '80년대 미술이 기존적이
('기존적인'의 오기로 보임—편집자) 규범이
사라지고 아직 어떤 새로운 규범이 자리 잡지
못하고 있는 그러한 특징을 보여주고 있다는
점에서 일종의 과도기적 양상을 보인다고 지적하고
싶읍니다.

[······]

이: '80년대 한국 미술에 새롭게 나타난
다양한 양태들이 서구의 포스트(탈)모더니즘적
성격과 유사한 특성을 드러내고 있는 것은 주지의
사실입니다. 흔히 '구조에서 서술로' '환원에서
확산으로' '형식에서 내용으로' 그리고 '중심에서
지역주의로' 등으로 몇몇의 평자들이 지적한 바
있듯이 이러한 양상들이 일반적으로 모더니즘에서
포스트모더니즘에로의 이행을 말해주는
징표로서 간주되는가 하면, 예컨데('예컨대'의
오기—편집자) 탈모던 현상이라고 할 양식의 도용,
변용의 정신, 표현의 강세, 그리고 감수성의 회복,
다양성의 공존 등 그 공통분모를 찾기가 어렵지는
않읍니다. 문제는 모더니즘의 무미건조함에 대한
단순한 반발로서 형식상의 새로운 요구나 매체의
확장, 표현성의 증가가 곧 변화를 의미하는 것이며
탈모더니즘을 의미한다고 할 수 없는 것입니다.
중요한 것은 이러한 형식상의 변환, 그 변화의
양상이 의식상의 전환, 가치관의 일대 전환을
동반하고 있는가 하는 점에 있을 것입니다. 사실
그동안의 미술이란 어떻게 보면 미술을 단순한
미술 자체의 문제 영역으로 또는 물질 그 자체로서
환원시키거나 제한하는 식의 특정 기능에 종속시켜
왔다고 해도 과언이 아닐 것입니다. 오늘의
현실이나 역사 그리고 미래의 잠재성과 삶의

총체성에 대한 상호관련성을 인정하기보다는 이들 국면 중에 오직 하나의 측면에만 편중해오므로써 전체로부터 어떤 한 부분을 물신화(物神化)하는 데 기여해왔다고 할 수 있습니다. 따라서 인간적인 감성과 정신을 지나치게 좁혀 변조시켜왔고, 관념화해온 것이 사실입니다.

이러한 점에서 본다면 근래의 경향에서 모더니즘의 신분으로 위장된 피상적 겉옷을 벗고 관념적인 요소로부터 해방되어 표현과 의식의 자유로운 전개 과정을 보여주고 있는 점이나, 미술이 미술 자체의 문제 영역으로서만 머무는 것이 아니라 인간적 삶과 그 사회와 현실 그리고 문화적 상황과의 접점이 다양하게 열린 총체적 요소의 의미망으로서 그 존재 의미를 폭넓게 확인하고 인식하는 자세는 매우 전향적이라고 하겠읍니다. 이러한 현상을 탈모던이라고 할 수는 있겠지요.

[……]

유재길 어느 정도 탈모던이다, 이런 경향들이 '80년대 이후에 그룹전을 통해 많이 보여졌는데 그것에 대한 규정은 또 다른 잘못을 범할 수도 있읍니다. 너무 편협하게, 설치적인 경향의 작품, 또는 물질을 새롭게 보여주려는 작품의 경향들, 이런 것들은 외형적인 반동이었지 정말 그들 자신에 의해 만들어지는, 자기 내면적인 욕구에 의해 만들어지는 것이야 하는 질문을 하게 만듭니다. 왜 이런 질문이 가능한가 하면 그런 젊은 작가들의 전시회를 보았을 때 전체적으로는 강하게 느껴지는데 각자 개인들로부터 자신의 목소리로 느껴지는 것이 없기 때문입니다. 이런 피상적인 요소들까지 탈모더니즘이라고 불러도 좋을까 하는 의문이 생길 때도 있어요.

이: 오히려 저는 새로운 용어 사용보다는 과도기 미술에 있어서 모더니즘의 수용 과정의 반성과 그것의 정리 그리고 새로운 활로 모색을 위한 비평 작업이 우선되어야 하리라고 봅니다. 그런 점에서 저는 탈모더니즘이라는 용어 사용보다는 '80년대의 현금 미술이 미술사적으로 제3의 변화를 맞이하고 있다고 표현하고 싶습니다.

주지하다시피 제1기의 변화는 일제하의 서구 미술의 간접적 수용과 관학적인 아카데미즘의 형성기라고 할 수 있으며 제2기의 변화는 전후 현대미술의 급속한 수용과 전개 과정, 그리고 제3의 변화는 현재 진행되고 있는 것으로 주체성, 한국성 등의 논리와 미술의 사회적 기능에 대한 반성 등 과거 모더니즘의 편향된 수용과 그것의 폐쇄성 등을 비판적으로 반성하고 새로운 활로를 모색을 하는 것에 있다고 봅니다.

여기서 주목할 것은 이러한 과도기 때마다 소위 제도권과 비제도권 사이에는 첨예한 대립이 발생했다고 하는 점입니다. 이러한 갈등과 대립이 최근 표면화된 것으로는 올림픽 미술 행사를 둘러싸고 일어난 사실, 구상 계열과 이른바 현대미술, 그리고 민족·민중미술 계열의 3파전이라고 할 수 있겠읍니다. 한국의 미술 평단 역시 이러한 양상의 파상적 전개 과정을 보이고 있다고 할 수 있읍니다. 말하자면 비평 제1세대와 제2세대의 굴절을 겪으면서 제3세대의 변화의 가능성을 맞이하고 있다고 하겠읍니다.

그리고 그 가능성은 아마도 비평적 시점의 다원화와 전문적 비평의 세분화에서 찾을 수 있다고 봅니다.

[……]

유: 모더니즘의 자기완결성, 자기비판성을 벗어나서 작품 양상들이 상당히 다양해요. 새로운 오브제가 등장하고 평면의 문제를 벗어나서 입체화, 설치 문제 등이 나오고, 표현성 형상성이 '80년대 중반 이후에 많아졌어요. 난지도나

메타복스는 평면에서 입체로 간 경우이고요. 뿐만 아니라 형상 표현성의 강화, 비디오 아트라든가 퍼포먼스, 총체예술의 탈장르화 현상까지 나타나서 가까운 부분들이 차용되는 현상을 들어낸('드러낸'의 오기—편집자) 것이 '80년대 중·후반 미술의 양상들이라고 보여지는데, 제가 볼 때는 평면에서 입체화·탈평면화를 지향하는 많은 오브제 그룹들이 생겼어요. 예컨데, 메타복스나 난지도와 같은 경우에서도 그들이 오브제 자체의 관념성을 벗어났다고 해서 그것을 탈모던이즘('탈모더니즘'의 오기—편집자)이라고 하기에는 상당히 이르고 그들의 신화성이라고 하는 것이 일단 방법상의 차원에서 크게 못 벗어난 오브제인 데다가 어떤 표정을 담았다고 해서 그것이 의식의 전환을 가져올 만한 것인가는 의문입니다. 구체적으로 작품에 어떻게 반영되어 있는가는 앞으로 더 주목해보아야 할 문제라고 생각해요. 그것은 가능성의 문제이지 탈모던 현상으로까지 보기는 어렵다고 봐요.

이: 과거 모더니즘으로부터 벗어나려는 스스로의 강력한 희망과 시도에도 불구하고 최근의 현상이 아직도 많은 점에서 모더니즘과 유사점을 갖고 있다는 점은 부인할 수 없습니다.

말하자면 아직도 상당수의 작품 경향이 탈모더니즘화를 보이기 위한 모더니즘의 왜소한 변형 또는 모더니즘의 후기적 성향을 띠고 있다고 봅니다.

예컨데 모더니즘의 잔재라고 할 수 있는 회화 또는 평면 자체를 오브제나 물질로서 취급하려는 사변적, 관념적인 요소는 상당히 위축되었다고 볼 수 있으나, 그렇다고 과거 모더니즘에 대한 급진적인 해체 현상도 보이지 않고 있고, 예술의 총체성 그러니까 예술과 정치 그리고 경제와 사회와의 연관 의식 등도 두드러지게 나타내지 않고 있는 일종의 절충적 양상을 띠고 있다고 받아들여집니다.

오히려 탈평면화의 추세를 보면서 시류에 따른 동화 현상이랄까. 모더니즘의 자기비판의 한계가 평면성에 기인한 것 때문에 풀이되겠지만 평면의 문제를 쉽게 포기한 채 평면에 꼴라쥬 오브제를 결합시키는 방식과 입체, 설치미술에 지나치게 경도되고 있지 않나 반문해보고 싶습니다.

[……]

(출전: 『공간』, 1989년 1월호)

백남준과 비디오 아트

방근택

1. 과천 현대미술관의 초입에서

시내에서도 한참 동안 들어간 강남의 신시가지 남단의 터미널 사당역에서 남향으로 나가면 서울의 시계와 경기도의 도계가 언덕바지에 이르고, 거기에서 저 좌쪽 방향에 낮으막한('나지막한'의 오기—편집자) 과천의 산등성이를 끼고 그 기슭의 옆으로 긴 누런색의 양익(兩翼)의 화랑 간에 거느린 둥근 지붕의 건물 모양을 비로소 본다. 저것이 국립현대미술관이다.

그러나 길은 다시 여기서부터 새로이 시작되는 양 일단 과천시의 어귀에 들어가서도 왼쪽 방향의 길로 들어가서 다시 좌회전을 해야 하고 다시 우회전으로 크게 돌려서 들어가야 했는데 아직 미술관 입구 통로의 초입에야 들어섰다는 것을 나중에야 알게 되었다—길은 아직도 좌로 80도 돌고, 다시 우로 180도 돌고 하면서 이런 커브길을 대여섯 번 돌고 돌아 들어가서야 그 으슥한 산간 길이 다 된 그 안쪽에 겨우 현대식으로 낮으막하고 옆으로 긴 국립현대미술관이란 곳에 도달한다.

지형상 이 미술관의 위치는 현대미술관이 아니라 그런 '현대'라는 개념을 '이뇨런스(ignorance)'하게 대변해주는 웃기지도 않는 파렴치 그것이란 생각을 일게 한다. 한적한 주위의 경관이며, 관람객이 없는 텅 빈 전시실 등이 제법 기능적으로 설계 건축된 이 최신식 건물을 민망하게 한다.

그러나 미술관의 중심에 4층 건물의 한가운데에 둥근 공간 램프코어에 마치 바벨의 탑처럼 둥근 층을 이루게 하면서 6층 높이로 천정까지 규칙적으로 쌓아 올린 텔레비 수상기(모니터)의 그 무수한 화면들이 한꺼번에 번쩍거리면서 이 고요한 미술관의 분위기에 홀로 외롭게 그 화면들이 몇 초 사이를 두고 마구 바뀐다.

둥글게 높게 쌓아 올린 1000개가 넘는 TV 모니터에서 한꺼번에 그 화면들이 대각선 각도에 따라 꼭 같은 장면을 1초의 몇 분의 1초간마다 바뀌면서 한 화면에 16개 장면이 명멸하고 있다는 것을 여러분은 상상만 해보아도 그것이 얼마나 우리의 시각 감각을 새롭게 자극하며, 아마도 난생처음으로 그러한 시각적 체험을 하고 있다는 것을 느낄 수 있을 것이다.

화면에 순식간에 비치고 있는 것들은 그중의 한 모니터에만 시선을 집중시켜서 자세히 보니 —남대문 전경, 그 처마의 부분, 아래에서 올려 본 장면. 그것들의 네거티브한 파란색, 빨간색의 실크스크린적인 화면, 그것들의 선화(線畫) 처리의 몇 장면, 이것들은 정상적인 사진 처리에서 특수 처리되는 그 과정상에서 가능한 여러 가지의 처리—양화(포시티브), 음화(네거티브)— 음선(陰線) 처리, 양선(陽線) 처리, 백(Back)을 퍼렇게, 검게, 초록·빨강·노랑 등으로, 다시 그 전체 화면을 사진처럼, 그림처럼, 판화처럼 등등으로 마구 바꾼다.

한 가지 장면만 가지고서도 이처럼 무수한 변화 처리를 하는데, 이런 장면들이 남대문 장터 정경, 올림픽 경기장의 여러 축제와 퍼레이드, 경기 장면 등, 서울 시가지의 정경 등등 얼핏 보아서도 약 20가지의 정경들이 0.5초마다 바뀌며 한 화면에는 그것들을 다시 덮치고 겹치고 하는 그래픽디자인이 이런 사진 전경들과는 전혀 다르게 중간중간에 다시 나오고 한다. 이런 화면이 동시에 한꺼번에

지그재그하게 천여 개의 모니터에 나왔다 꺼졌다 바뀌었다 한다.

현대미술관의 초입에서부터 입장자들이 싫건 좋건 간에 마주하게 되는 이 어안이 벙벙한 최신식 예술, 그중에서도 이런 영역의 것은 우선 전자예술(Electronics art) 그중에서도 비디오(Video) 예술이니, 이것이 그냥 오늘날의 오락용이나 가정용의 비데오를 예술적인 목적에 의해 개조해서 만든 소프트웨어(Soft Ware)이며, 그것은 디스크(disc)나 혹은 U-Matic Tape(3/4인치)를 VTR에 넣어서 여기에서는 3백 34개의 모니터마다 컨트럴을 해서 중앙의 전원에서 동축(同軸) 캐이블로 증폭과 분배를 해서 그것들을 DE(Distribution Emplifier)의 모니터 3백 34개씩 세 그룹으로 묶어서 합계 1천 3개를 연결시켜서 한꺼번에 동시 방영을 하게 한 것이라 한다.

물론 이러한 전자기술적인 전문 분야에까지 비디오 예술가들이 다 기술적으로 매스터되어 있기는 거의 어려운 일이어서 예술가들은 이 방면의 기술자들의 보조를 받아서 전자적인 작품 제작을 한다는 것이 저 1966년의 이 방면의 첫 시도였던 E.A.T.(예술과 테크놀러지의 실험. 이 연재 제2회 참조) 이래의 관습이다.

과천의 현대미술관의 그 거대한 비디오 아트의 탑을 만든 작가 백남준은 이 방면의 개척자로서 1968년에 저 뉴욕근대미술관의 기획전 «기계시대의 종말전»과 «무엇인가 시작되고 있다»전 이래 확고하게 그의 업적이 인정받고 있는 일렉트로닉스 아트계의 대스타인 것이다.

한 말로 전자예술(Electronics Art)이라고 하지만 이 방면에는 여러 가지 종류가 있어 그것들을 크게 나누어서 불러보자면—전자음악, 키네틱·라이트 아트(Kinectic Light Art), 비디오 레코더에 의한 작곡(Composer of Video Record), 빛의 디자인, 컴퓨터 음악, 사이버네스틱 아트(Cybernestic Art), 회화·조각·건조물의 시설 등과 해프닝 등이 어울린 대지(大地)의 예술(Earth Art), 공기예술(Air Art), 경관(景觀)의 예술(Landscape Art) 등등 그야말로 작가들마다 각양각색의 연출법을 갖고 있는 것이다.

비디오 아트도 역시 하루아침에 돌연히 나타난 것은 결코 아니며, 이것의 등장에는 국외에서 가진('갖은'의 오기—편집자) 고생을 하면서 전위예술의 여러 분야를 몸소 체험하면서 결국 60년대 말에 이 방면에 굳혀지기까지 한국인 백남준이 겪었던 여러 가지 예술 방황이 그 배경에 깔려 있으며, 그래서 그의 방랑의 경력에서 우리는 현대예술의 변모의 큰 줄거리를 찾아볼 수 있다는 것도 백남준의 존재를 더욱 두드러지게 만들어주고 있는 것이다.

2. 공공(公共)의 전자미디어에 노이스(Noise)

오늘날의 예술은 그 미디어(Media, 媒介)가 곧 예술 형식을 결정한다고도 할 수 있게, 전자미디어 (Electronic. media)를 통한 여러 가지 새로운 예술의 제작이 가능한 시대이다.

전자예술 운운하면서도 전자에 관해서는 문외한이니, 혹은 그 방면의 예술에 대해서는 나는 모른다고 해서 그냥 거부한 것이 아니라, 예술이란 우리 인간에게 있어 그 능력의 조형적인 영역에 있어서의 무엇인가 새로운 것을 만든다거나 아니면 우리 인간의 신체적인 감수 영역을 보다 넓게 교감적(Correspondance)으로 확대해가는 시각적 ·청각적·촉감적인 신경 영역에의 환상적이고도 놀라운 충격적 제작물을 체험하도록 하는 것이라 이해하면 된다.

그래서 옛날에는, 이야기를 듣는다거나 책을 읽거나 그림이나 연극을 보거나 음악 감상을 하거나 했던 시대에는 그 예술 전달의 미디어가

오붓했고, 그래서 고전적인 안정감을 두루 유지하고 있었으나 오늘날 우리가 일상적으로 겪고 있는 텔레비전이나 여러 전자 기구에 의한 초시간적·초공간적인 감수(感受)는 요사이 다시 부흥하기 시작한 영화 감상에서처럼 전혀 생각지도 못한 예상 밖의 출몰이라던가, 뜻밖의 스토리 전개에 의한 모험적인 장경 전환 등이 괴상한 출연물, 음향 효과, 장면 효과 등을 아울러 제시해서 관람자를 전혀 새로운 체험으로 강인(强引)해간다.

이러한 예술 체험의 영역 확대와 그 상호 관련성을 비디오 아트에 준해서 기본적으로 생각해보면 아마도 다음과 같은 도식으로 이해할 수 있을 것 같다.

오늘날의 비디오 아티스트들의 제1세대가 처음(60년대 초)에는 거의가 해프너와 음악가를 겸한 경력이 있으며, 백남준 역시 처음에는 뉴욕의 Fluxus 멤버로 주로 해프닝과 음악을 했다. 58년의 독일 다름슈타트의 한 극장에서 있었던 플록서스의 콘서트·퍼포먼스 작품 〈피아노 폴테를 위한 에튜트〉에서 그는 자기 장발에 먹물을 묻혀서 무대 위에 깔아놓은 긴 한 장의 백지 위에 일자(一字)를 쓴 다음, 피아노를 부수고, 관람석 맨 앞자리에 앉아 있는 존 케이지를 갑자기 습격, 그의 넥타이를 가위로 잘라버렸고 (그다음에 또 무슨 짓을 충동적으로 저지를지 몰라 존 케이지는 재빨리 도망가버렸고), 그 옆자리에 있던 동료 멤버 데이빗 튜도어(음악가)에게 덤벼들어서 예정에도 없는 습격을 감행―그냥 수동적으로만 있는 관중들을 능동적으로 참가케 하기 위한 전략적 행위를 하였다고 한다.

이것은 그 이후 최근의 비디오 아티스트들 전부에게 해당되는 프로세스―일랙트로닉스 기술의 조작을 통한 전자음악과 라이트 아트 해프닝 및 전감각적인 사이키덜릭(phychodelic) ('phychedelic'의 오기―편집자)한 디스코티크 사이를 오프레이션(Operation)하는 것, 즉

국가권력과 대재벌 측이 일방적으로 독점하고 있는 일방통행식의 전파 미디어의 횡포에 예술가들이 자주적으로 대항하는 것―그래서 TV브라운관을 조작해서 화면에 외형(歪形)을 낳게 한다거나, TV세트를 가지고 무슨 로봇 모양으로 연결 구성한다거나 하는 초기(60년대)의 단계―그 대표적인 행사의 하나가 독일에서 알몸 하나만을 밑천으로 미국에 건너간 백이 뉴욕 아방가르트('아방가르드'의 오기―편집자) 협회장 여류 첼리스트 샬로트 무어먼 양을 몸으로 점령하고, 다음에는 그녀의 가슴팍에 TV세트를 브라자 모양으로 걸게 해서 첼로를 연주, 백이 무대 앞에서 음악과 TV 조작과 해프닝을 총지휘, 소위 〈오페라 섹스트로닉〉(67년)으로 뉴욕에서 스캔덜러스(말썽)로 명성을 올렸으니―TV 아트는 처음부터 이러한 교란과 예상 밖의 다다적인 행위를 그 속에 삽입(Input)하면서 대기업과 공권 체계가 독점하고 있는 조화 상태(Balance)에 잡음 (Noise)을 넣는 것이 그 이데올로기처럼 되어 있는 것이다.

3. 텔레비 방송국에 대항하는 개인용 비디오

인간의 전(全) 감수 영역의 개방을 위한 종합적인 예술 창조를 지향하자면 우선 그 예술가의 신체가 밑천이다. 그는 우선 음악과 춤과 행위(ivent) ('event'의 오기―편집자)가 함께 어울리는 퍼포먼스(Performance), 그리고 어떤 상황 조성을 위한 해프닝 등이 함께 어울어지는('어우러지는'의 오기―편집자) 종합적인 장(Champ, 場)이 연출되어져야 하는데 백남준의 코오스는 이러한 50년대 말 60년대의 국제적인 전위예술가의 언저리에서 출발하고 있다.

1932년 서울 출생인 백이 고교생 시절 전쟁이 났을 때 일본에 건너가서 동경대학의 미학과를

졸업한 후, 다시 독일에 가서 쾰른의 VOA(미국의 소리 방송국)의 전자음악실에서 슈톡하우젠(Karl Stockhausen)한테서 전자음악을 배운 다음, 뮌헨이나 프라이부르크에서 테이프리코더로 현대음악을 작곡하고 있는 중 58년 다름슈타드에서 미국인 음악가 존 케이지(John Cage)를 만나서 결정적인 영향을 받았다고 하는 것이 백에 관한 약간씩 다른 전기 작가들의 기록 중에서 우리가 추출해낼 수 있는 자료이다(그에 관한 여러 작가론 중에서도 Calvin Tomkins, "Nam June Paik. Profiles Video Visionary, New York, 1975 David A. Ross, Nam June Paik's Videotapes, in Nam June Paik: Retrospective Exhibition, 1982 Whitney Museum of American Art, New York 등이 백에 관한 무수한 문헌 자료 중 가장 대표적인 것이라 하겠다).[1]

존 케이지는 다다이스트 마르셀 뒤샹(Marcel Duchamp)의 우연성의 예술 아닌 예술에서 결정적인 영향을 받은 음악가로 그 유명한 프리페어드 피아노(우연성의 즉흥적 작곡에 의한 피아노 음향 아닌 현에 몸체를 끼어서 물상적 음향을 내게 하는 피아노 연주)의 창시자인데, 그처럼 백의 퍼포먼스는 피아노를 톱으로 자르거나, 머리카락에 먹물을 칠해서 무대 위에서 추상화를 몸의 동작에 의해 그 흔적을 그려나간다거나, 객석에 있는 유명 예술가의 넥타이를 몽땅 잘라버리거나 하는 대단히 파괴적인 것이었다. 이런 것은 케이지의 음악 세계에서 얻어낸 음악을 소리의 세계에서 해방시켜서 연주하는 행위 자체를 연출 행동해서, 가만히 수동적으로 듣고만 있는 관중을 도발해서 연주가 행해지는 공간과 시간 전체를 도발적으로 들쑤셔서 사람들을 거칠게 하며, 포악한 파괴 행위로 기성의 오붓한 예술 세계와 관객의 감상적인 점잖은 태도에 도전하는 자폭적인 노이스(잡음)의 연출이었다고나 할까.

백이 처음으로 텔리비 수상기를 사용해서 연 개인전은 63년 독일의 우파탈('부퍼탈'의 오기―편집자)시의 파르낫스 화랑에서의 《음악·일렉트로닉스·텔레비전》이라 이름 붙인 것으로 이 역사적인 개인전에서 그는 3대의 피아노에 전선과 오브제가 얽켜('얽혀'의 오기―편집자) 있는 가운데 13대의 중고품의 텔레비전 부셔진 마네킨이 담구어져 있는 욕조, 노이스 제작기(Noise maker) 등이 어지럽게 널려 있고, 그런 데에서 보이스(Josef Beays)('Joseph Beuys'의 오기―편집자)가 피아노를 도끼로 때려 부수며, 빈병 같은 것을 매어 달은 텔레비전을 자석(磁石)과 동조(同調) 팔즈로 조작해서 영상을 일그러지게 했으며, 그런 장소에서 두 해프너는 잡다한 퍼포먼스를 해냈다고 나중에(82년의 휫트니미술관에서의 대대적인 회고전의 캐탈로그에서) 회고하고 있다.

이와 같이 백은 제일 먼저 민감하게도 예견적으로 당시 나타나서 얼마 안 된 흑백 텔레비전 방송국이나, 사회의 커뮤니케이션 미디어를 권력층이 한 손에 쥐고서는 일방통행식으로 공중에게 공공방송이란 이름 아래 실은 일방적으로 조작된 고도한 정보 관리를 하고 있다는 것을 맨 먼저 간파하였던 것이며, 그러한 제도와 일방적인 커뮤니케이션에 대해 파괴적, 비판적으로 예술적 제스춰를 썼던, 이 방면에서의 제일가는 식견자였다고 오늘날 고도로 이론화되어 있는 미디어론, 커뮤니케이션·정보 이론의 수준에서 여러 평론가들이 지적하고 있는 것이다.

64년에 제작한 <로보트K456>는 당시의 전자 메이커의 수준―포터블(휴대 가능) 비디오카메라나 레코더가 개발되기 이전의 시기―을 단적으로 말해주는 처참한 모습 그대로의 구형 스피커, 콘덴서, 박스 등을 로보트 모양으로 잡다하게 연결 구성한 것인데, 이것은 도꾜에서 이 방면의 작가 아배(阿部)와 합작으로 만든 원격 조작으로 움직이게 하는 것이며, 후일의 비디오

신세사이저 제작의 효시를 이루는 것이었다. 그러나 이때만 하드라도 백은 자기의 텔레비전 작품을 기록하기 위한 실제적 수단을 아무것도 갖고 있질 아니 하였다고 한다.

그러던 중 64년에 미국 뉴욕에 가서 플룩서스 그룹과 만나 행동과 음악을 합친 멤버(특히 Dick Higgins, George Matheunas)('Maciunas'의 오기―편집자) 등과 어울리며 음악 행위와 영화 촬영 이상의 것을 지향하게 되는데, 그것이 오늘날엔 신화처럼 된 65년의 캬페 아 고고에 있어서의 《일렉트로닉 TV》전이다. 그것은 10월달에 전자 메이커 Sony가 일반용의 포터를 비디오카메라와 레코더를 처음으로 뉴욕에서 시판용으로 내놓았을 때 그 소식을 듣자마자 백은 장학금으로 겨우 최저 생활을 하던 그 잔고(殘高) 전액을 털어서 그것을 구입, 황급히 귀가하던 중, 심한 교통 체증으로 찻길이 막히자, 백은 이 장경― 때마침 로마 법황 파올로 6세의 행차―을 테이프에 찍어서, 이것을 그날 밤 카페 아 고고에서 세계 시초의 비디오 작품으로 발표했던 것이다.

이것의 의의는 공공의 방송국에서나 공식적으로 뉴스감이나 특집 프로용으로 보도하는 테마를 백은 개인적으로 촬영해서 이것을 수상기에 일그러지게 외형(歪形)하거나 화면을 파괴해서 그날 밤 존 케이지, 머즈 커닝험(무용가), 그리고 유명인사들 앞에서 방영해 보였던 사건은 백에 관한 책들에서 하나의 획기적인 사건으로 서술되고 있다. 이날 이후 텔레비전 방송에 대항하는 개인 제작용의 비디오 예술이 나온 것이다. 이에 대해서는 여러 가지 의견이 현장에서 나왔으나 그중의 하나는 오늘날에는 고전적인 문구로 되어버린 "이것은 콜라지의 기법이 유화를 대신해서 나왔듯이 앞으로는 음극선관(陰極線管)이 캔버스에 대신할 것이다"란 것이었다(백남준 Electronic Video Recorder. in Videa 'n' Videology).[2]

4. 메아리는 〈다다익선(多多益善)〉

백남준에게 그의 예술의 원천은 Fluxus의 활동에서 얻은 네오다다적인 음악의 시각적인 가능성의 확대와 존 케이지에서 얻은 파괴적인 다다의 우연성―백이 케이지에 보낸 72년의 편지―의 연장에 있다고 할 것이다.

이런 것을 나타내는 초기 작품 중에 〈폴리 헤테로 포니(Poly-Hetelo-Phony)〉가 있다. 이 음악적 콜라지에서 그는 자기의 작품에 무작위성과 불확정성의 개념, 그리고 동양 사상과 서양 사상의 혼합을 도입, 이 이후 그의 작품에 기본적인 모형을 제공하고 있는 것으로 보인다. 거기에는 정밀한 서양의 과학을 일단 파괴하여 무위한 인간성의 본연의 자세에서 역설적으로 보는 것. 미술과 음악에 있어서의 서양적 전통의 헤게머니, 그리고 또한 커뮤니케이션과 사이버네스틱(Cybernestic, 自動制御)과 컨츄럴(Control)에 있어서의 혁명이 세계의식의 변혁에서 다하는 역할 등등의 생각이 담겨져 있어 보인다.

백이 67, 68년경에 흔히 만든 외형된 영상― 네거티브로 촬영한 테이프를 전사(轉寫) 시스템을 통해서 재녹화하면서 릴(reel)을 불규칙한 간격으로 조작, 화상에 일그러짐을 만든다. 그리고 나서 비디오 녹화의 리얼 타임(Real lime)의 충실도를 어긋나게 해서 비디오테이프상에서의 리얼 타임의 개념이 얼마나 착각적인 것인가 하는 것을 폭로해 보인다.

이런 작품 등이 때마침 시청각적 커뮤니케이션의 이론가로 부상한 마셜 맥루헌 (Marshal McLuhan)의 얼굴을 외형화시켜서 그의 매스미디어 이론을 환기시키는 풍조를 일게 한 것도 이 시기였으며, 68년의 뉴욕근대미술관에서의 획기적인 《기계[시대]의 종말전》에 출품되었다. 백의 이 방면(비디오

아트)에서의 선구자 위치를 굳히게도 했던 것은 의미심장한 바가 있다.

다음 단계에서는 비디오 신세사이저(Synthesizer, 외형된 라이브 카메라의 신호와 순수한 전자신호를 혼합시키는 장치)의 개발과 공공 텔레비전과의 프로 제작 관계의 수립인데, 이것에는 68년의 보스턴 WGBH—TV에서 일단의 예술가들과 함께 공공방송 실험소가 주최하는 계획에 참가 '미디어는 미디어이다' 프로 중 백이 맡은 부분은 '일렉트로닉 오페라 제1번'이며, 이런 류의 확대판이 84년의 인공위성 중계를 통한 파리와 뉴욕 간을 잇는 〈굿모닝 죠지 오웰〉이다.

특히 한국인 백남준의 이름이 처음으로 대중 앞에 부각된 이 프로에서는 백의 예술적 경력의 전부가 나타난다—여류 첼리스트 Charlotte Moorman, 미술가 Josef Beuys, 무용가 Merce Cuningham('Cunningham'의 오기—편집자), 비트의 시인 Allen Ginsberg, 퍼포먼서 Laurie Anderson, 그리고 John Cage 등인데, 이들은 어쩐지 대서양을 사이에 둔 최신예 과학 체계 우주 인공위성(Satellite) 중계를 통한 방송국 중계임에도 불구하고 서로가 전파 미디어의 노이즈(잡음, 화면의 일그러짐) 때문에 고의로 의사 교환이 잘 안 되고 만다. 그러나 그런 고의의 노이즈를 비웃거나 하듯 그런 다음에 현란하게 나타난 기하학 모양의 입체는 컴퓨터의 소프트웨어의 디지털, 아날로그를 총동원 CG(Computer Graphic) 분야에 획기적인 기여를 하였으나 다음 86년의 아시안게임의 〈바이 바이 키플링〉에서는 김빠진 감이 많았으며, 이것은 어쩌면 '일본을 통해서 보는 한국'이란 감을 짙게 하는 것으로, 처음으로 그 '노련한 코리언 백남준'도 지쳐 보이게 하는 것이었다.

1950년대 말 이래 백은 전자공학이 그동안 발달하여온 과정—커다란 진공관에서 그 몇 분의 1로 축소된 트랜지스터, 또 그 몇 분의 1로 축소되고 값도 그만큼 싸진 IC(집적회로)—을 다 겪으면서 직접 전자제품 등을 매만지면서 포터블 카메라와 리코더, 신세자이저, TV모니터, VTR, LDP, DA(Distribution Amplifier) 등을 이용, 이제는 컴퓨터까지 동원하면시 그동안 항상 이 방면의 선두에 서서 비디오 아티스트의 세계적 개척자며 그 제1인자로서 매스미디어의 독점적 지배(횡포)에 대항해서 그의 제작품을 통하여 예술 분야에 새로운 커뮤니케이션 미디어의 미학을 제시하여왔다.

그러는 가운데에 그는 텔레비전 모니터 상자의 전시를 여러 가지로 전시, 비디오 인스탈레이션(Insta1lation, 설치)이란 말까지 만들었다.

소니, 삼성 등 세계 굴지의 전자메이커의 후원도 받으며, 이제는 여유 있게 전자기술자를 조수(Mctugurson 씨)로 두며, 또한 비디오 작가이기도 한 구보다 부인(일본인) 등의 어드바이스도 받으며 오늘날 뉴욕의 맨허턴 한복판에 '인터 믹스, Inter Mix'란 스튜디오까지 차리고 이 방면의 세계에 군림하고 있다.

이러한 오붓한 상태를 보여주는 것이 과천 현대미술관 램프코어에 피라미드형으로 현란하게 비쳐주고 있는 그 이름도 오붓한 〈多多(Dada?)益善〉이다. 여기에는 자그만치 TV모니터가 총 l003개, 백이 다른 어떤 데에서도 사용해보지 못할 이만큼 많은 기증을 삼성전자에서 받았으며, 이 모니터군을 내부에서 동축 케이블로 이것에 U-matic VTR 3대, LDP 3대, DA 68개가 연결되어 있다. 원안과 디스크 및 테이프 제작은 작가 자신이 하였지마는 이 철공 구조설계(건축가)와 내부 전기기술 작업(남중희 씨) 등은 다 그때그때의 애시스턴트들이 맡았다. 현재 시세로 해서 기자재 값만 약 6억 5천만 원이 든 이 거대한 모뉴망은 그래서 이제 60세에 가까운 백남준의 비판 없는 시각적 자극 중심의 그 다다(多多, Dada?)의 해피엔딩(익선)은 소리 없이 그냥 번쩍거리고만 있는 것인가?

주)

1 [편집자 주] 정확한 문헌 정보는 다음과 같다. Calvin
Tomkins, "Profiles: Video Visionary," *The New
Yorker*, May 5, 1975; David A. Ross, "Nam June
Paik's Videotapes," in *Nam June Paik*, ed. by
John Hanhardt (New York: Whitney Museum
of American Art in association with Norton &
Company, 1982).

2 [편집자 주] 정확한 문헌 정보는 다음과 같다. Nam
June Paik, "Electronic Video Recorder," in *Nam
June Paik: Videa 'n' Videology, 1959—1973*, ed. by
Judson Rosebush (New York: Everson Museum
of Art, 1974).

(출전: 『미술세계』, 1989년 7월호)

후기자본주의 사회와 포스트모더니즘 이데올로기

심광현(미술평론가)

1

주지하는 바와 같이 모더니즘이란 용어는 19세기 중엽 이래 20세기 중엽에 이르기까지 서구 부르조아 사회의 고급문화와 예술을 포괄적으로 지칭하는 의미로 사용되어왔다. 그러나 이와 같이 포괄적인 의미에서의 모더니즘 문화와 예술의 실제적인 전개 과정은 근 1세기 동안 서구 사회의 다양한 변모 과정 속에서 복잡다단한 양상을 보여왔고, 1960년대 이후 크게 쇠퇴하게 된다. 모더니즘 문화예술의 형성, 발전과 쇠퇴는 따라서 분명히 특정 지역과 시기에 걸쳐 나타나는 특정한 역사적 현상이며, 모더니즘이란 말이 의미하는 바와 같이 단순히 '현대적인 것의 추구', '새로운 것의 추구'라는 추상적인 함의의 맥락에서 이해될 수 있는 성질의 것이 결코 아니라고 할 수 있다. 이와 같이 어떤 문화와 예술은 그것을 배태시킨 사회의 역사적 맥락 속에서 이해해야 한다는 것이 그 문화와 예술의 본질과 성격을 이해하기 위한 기본적안 전제가 되어야 함에도 불구하고, 실제로는 늘상 간과되고 마는 것이 대부분이며, 그에 따라 상당한 혼란이 발생한다. 오랜 기간 동안 한국 현대마술의 전개 과정에 깊이 작용해왔던 모더니즘의 영향력과 헤게모니의 문제는 이미 여러 차례 지적된 바와 같이, 서구 모더니즘의 역사적 성격에 대한 몰이해와 그것의 왜곡된

또는 무비판적 수용의 문제와 깊이 연루되어 있었다. 그러나 최근 들어 모더니즘의 쇠퇴로 인한 고급문화권의 공백 상태를 메꾸려는 시도로서 포스트모더니즘에 대한 수용의 시도와 논의가 이루어지면서 또다시 그와 유사한 문제가 나타나고 있다.

흔히 포스트모더니즘은 단지 양식적이거나 연대기적안 측면에서가 아니라 인식론적 측면에서 모더니즘과 근본적인 단절을 내포하고 있다고 얘기되고 있다. 또는 모더니즘과 마찬가지로 포스트모더니즘은 일종의 파괴로서, 활기를 잃은 것으로 생각되는 과거에 대한 대항으로서, 이미 모더니즘의 주요 특성으로 보여졌던 과거에 대한 단절과 해체의 연속적 과정의 강화로서 이해되기도 한다. 그러나 포스트모더니즘이 모더니즘에 대한 단절이든 또는 연속적 과정으로서 이해되든 간에 대부분의 논의는 문제를 전적으로 추상적인 인식론의 차원으로 해소시킨다는 공통점을 갖는다. 도대체 왜 인식론적인 단절이 일어나는가? 또는 연속적인 진화 대신 비연속성의 진화가 주장되며, 나아가서는 이러한 것들이 모더니즘-포스트모더니즘을 관류하는 20세기의 특징으로 간주되는 이유는 무엇인가? 만일 이러한 물음이 한 사회의 정치경제적 발전의 맥락 속에서 예술이 차지하는 지위와 기능을 통해 답변되지 못한다면 또 그 사회의 역 사적 변천에 따른 예술의 지위와 기능의 변화라는 맥락 속에서 누가 그 예술의 생산과 향유를 주도하는가 하는 문제와 연관되지 못한다면, 또한 그 물음이 사회의 물질적 생산과 재생산의 체제가 예술 생산과 소통 과정에 미치는 기술적, 이데올로기적 영향 관계에 대한 고려를 포함하지 못한다면 그에 대한 답변은 추상적인 형이상학의 차원으로 후퇴할 수밖에 없을 것이다. 그 같은 지점들이 간과되면서 포스트모더니즘은 다원주의라든가, 총체성 및 중앙집권주의에 반대하는 개별성과 탈중심화에

대한 강조라든가, 통일성에 반대하는 해체라는 식의 후기구조주의적인 인식론적 해설을 통해 일반화되어진다. 그에 따라 많은 작가들이 구조를 탈구조화하고, 환원주의적 형식을 다양한 형식의 복합물로 확산시키며, 작품의 개념을 개별 작품의 양식을 넘어서서 추상적인 문화적 논리의 차원으로 확장시킨다. 이런 일들은 모더니즘의 금욕주의적 정신성의 폐쇄성을 개방시켜 후기자본주의 사회의 다양한 물질적 이미지들을 소화시켜 낼 수 있는 전기로 이해된다. 그러나 그런 전환의 진정한 의미는 무엇이며, 왜 그와 같은 의미를 추구하는가? 또한 이제서야 그런 단절을 수행하는 것인가? 그것을 과연 단절이라고 할 수 있는가? 도대체 우리에게 있어서 모더니즘-포스트모더니즘의 예술과 이론은 어떤 의미를 지니는가?

2

목적으로서의 순수성과 자율성, 결과로서의 형식적 법칙, 미술의 전개 과정을 바라보는 역사주의적 관점과 제도화된 맥락으로서의 미술관, 개성적이고 천재적인 작가와 그의 산물로서의 유일무이한 작품 개념, 이와 같은 것들이 모더니즘에 의해 특권을 부여받은 용어들이었으나, 포스트모더니즘은 이에 대립되는 것들을 강조하면서 등장하였다.

프레데릭 제임슨은 이러한 양상을 두 가지 특징으로 요약했는데 「포스트모더니즘과 소비사회」라는 글에서 첫째는 포스트모더니즘의 대부분이 고급 모더니즘의 확립된 형식, 즉 대학, 박물관, 화랑 등을 장악했던 고급 모더니즘에 대한 반발로서 나타난 것으로서, 본래에는 혁명적이고 도전적이었던 형식들이 초기에는 말썽 많고 충격적인 것으로 느껴졌으나, 1960년대 이후의 세대에게는 죽어버린 답답하고 규범적이며 물화된 기념비로서, 부숴버려야 할 적과도 같이

느껴졌다는 것이다. 두 번째의 특징은 주요한 영역이나 경계 간의 구분이 사라진다는 것인데, 가장 주목할 만한 점은 속물적인 대중문화 혹은 민중문화와 고급문화의 경계선이 허물어져 싸구려와 키치로부터 엘리트 문화의 영역을 방어해오던 아카데미즘이 크게 당혹해한다는 것이다. 또한 문화적 생산 및 소통의 영역과 예술 장르 사이의 구별뿐 아니라 소위 이론이라고 하는 것에 있어서도 경계의 소멸과 혼합 현상이 크게 대두함으로써 철학, 역사, 사회이론, 정치이론 중 어느 것으로도 명명하기 곤란한, 소위 '현대이론(Contemporary theory)'이라고 하는 것—대표적으로 후기구조주의 이론과 같은 것—의 등장이 지적되고 있다.

[……]

제임슨은 과거의 모더니즘이 어느 정도는 비판적 부정적, 도전적, 혁명적, 대항적이라고 기술될 수 있는 방식으로 사회에 맞서는 기능을 했다는 데에 반해, 포스트모더니즘은 소비적인 후기자본주의의 논리를 모사, 혹은 재생산—강요—하는 방식을 보여주고 있는데, 포스트모더니즘에 과연 그런 논리를 거부하는 다른 방식이 있는가라고 묻는다.

그와 같은 가능성의 한 단초는 미셸 푸코가 발굴해낸 '재현'의 새로운 개념과 그것의 방법적 사용 과정에서 엿보인다. 벨라스케스의 유명한 그림인 〈시녀들〉(1656)에 대한 분석에서 푸코는 재현이라고 하는 것이 있는 그대로를 보여주는 바보다는 그것이 숨기고 있는 것에 주목함으로써—화가의 시선, 감상자의 시선, 모델의 시선의 3가지 시선이 겹쳐지는 중심— '재현' 개념의 새로운 의미를 획득해내었다. 이는 과거처럼 단순히 사물을 있는 그대로 복사하는 거울과 같은 것으로서의 모방 개념 대신에

투시성(transparency) 또는 창문으로서의 회화라는 개념(17세기의 고전적 재현 체계)을 되살려내는 것이다. 푸코가 투시성의 개념에서 관심을 둔 것은 사물을 투시하는 주체에 관한 것인데, 〈시녀들〉이 재현하고 있는 것은 화가의 시선이 아니라 왕의 시선이기 때문에, 우리는 그 이상도 그 이하도 보지 못하는 셈으로, 재현의 문제는 결국 시야를 주재하는 주체의 문제와 직결되게 된다. 이와 같은 투시성 개념은 재현되는 대상의 이미지의 물리적 속성에 주의를 기울이는 대신 그와 같은 묘사를 가능케 해준 재현의 주체와 대상과 감상자의 관계 속에서 숨겨진 것, 재현의 숨겨진 목표와 같은 것에 주목하게 한다. 거울로서의 회화에서 반사되어지는—전통적인 모방 개념—표상들은 겉으로는 보이지 않는 투시의 조직—푸코의 말에 의하면 권력의 그물망—을 반영하고 있다는 점에서 '재현'은 새로운 기능을 지니게 된다.

일부 포스트모더니스트들은 이와 같은 지점에 착안하여 이미지와 형상들을 다루면서 그 재현과정에서 작용하는 보이지 않는 욕구 조작의 메카니즘을 탐구한다. 또한 그들은 이미지 속에 약호화되어 있는 이념적 메시지를 탐구할 뿐만이 아니라, 그 같은 이미지들을 생산하고 사용하는 문화의 내적 메카니즘을 탐구한다. 80년대에 들어 활발해진 이러한 작업들이 '리얼리즘의 복권'이라는 말로 불리워지곤 하는데, 이는 단순히 독립되어진 물질적 기표로서 부동하는 이미지들을 그대로 반사해내는 재현적 회화가 아니라 재현된 이미지들이 숨기고 있는 투사의 관계, 욕구와 권력의 미세한 그물망들을 해독하려는 노력으로 연장된다는 점에서 일정한 타당성을 지닌다. 그러나 푸코가 그러하듯이 대부분의 포스트모더니스트들이 재현적 이미지의 사용을 통해 폭로해내고 있는 욕구와 권력의 메카니즘은 매우 관념적이다. 이들에게 있어서 끊임없이

소비를 자극시키는 욕구와 일상생활의 깊숙한 곳까지 스며들어 있는 권력의 구조는 구체적인 사회적 관계와는 무관하게 현대 자본주의 사회를 전일적으로 지배하는 법칙이다. 푸코는 권력의 문제를 계급 간의 역학으로 파악하지 않고, 다양한 권력의 원천을 상정함으로써 권력의 '주체'가 누구인가 하는 문제를 의미 없는 질문으로 만들어버린다. 개인적 주체의 '대상화' 과정과 함께 근대 이래 자본주의 사회의 형성 과정 속에서의 분업화의 촉진은 권력의 소재를 익명화시킨다. 따라서 봉건 시대에 왕이라는 개인에게 집중되었던 권력이 삼권분립의 형태로, 봉건 영주가 수행했던 경제 외적 강제의 형태가 자본과 임금노동의 논리 속으로 융해됨으로써 권력이 완전히 분산되는 것처럼 보일 수 있게 된다. 말하자면 자본을 집적 · 집중시키는 과정에서 자본가가 자본의 소유자-소비자라기보다는 오히려 자본의 운동이 그를 통해 관철되도록 하는 매개자의 역할을 하는 것처럼 보이듯이, 권력의 담지자도 권력 순환의 복잡한 유통 구조 내에서 하나의 매개 고리의 역할을 수행할 뿐 권력의 원천은 아니라고 간주된다. 그러나 이와 같은 해석은 권력의 행사 방식이 변모되는 것을 권력의 주체의 변화와 연관 짓지 못함으로 인해 발생하는 오류일 뿐이다.

제임슨의 분석에서 나타나듯이 포스트모더니즘의 이미지의 과잉은 역사 감각을 결여한 순응주의적인 주체, 자기동일성을 상실한 정신분열증적인 주체, 나아가서는 주체의 소멸이라는 문제로부터 비롯되었다. 일견 '리얼리즘의 복권'이라는 문맥에서 함께 거론될 수 있는 것처럼 보이는 포스트모더니즘의 새로운 '재현의 논리'도 따지고 보면, 바로 그와 같은 '주체의 소멸'을 근본적으로 전제하고 있음이 밝혀진다. 푸코류의 '재현의 논리'가 숨겨져 있던 투시 관계를 드러낸다고는 하나, 그것이 밝혀낸 권력의 그물망이라는 것이 제도도 아니며

구조도 아니며, 어떤 특정한 사람들에게 부여된 특정한 힘도 아니며, 주어진 사회 내의 어떤 복잡하고 전략적인 상황에 부여된 명칭과도 같은 것이라면, 일상 속으로까지 파고드는 권력의 그물망은 공기와도 같이 편재하는 것처럼 이해될 수밖에 없게 된다. 이렇게 되면 지식과 권력의 관계에 대한 규명 역시 여타의 후기구조주의의 '해체론'들과 별다른 차이 없이, 벼랑에 서서 권력의 의지의 투쟁과 갈등으로 가득 차 있는 역사의 소용돌이에 망연함을 느끼는 결과로 귀결될 뿐이다. 그러나 방관자들이 망연함을 느끼고 있는 동안 현실 속에서는 분명히 권력과 자본의 운동은 특정한 주체에 의해 통제되고 가속화되며 사회적 주체들의 계급적인 역학관계에 의해 좌우되어나간다. '주체의 소멸'이라는 주장은 현실 속에서 진행되는 권력과 자본의 결합, 그리고 그 결합을 필요로 하는 주체적인 이해관계를 기껏해야 은폐하는 데에 도움이 될 뿐이다. 그런 점에서 보자면 포스트모더니즘은 후기자본주의 사회에서 관철되고 있는 자본의 논리와 그것을 보장해주는 권력의 역할을 간과한 채 그 결과로서 양산되고 있는 소비 상품과 그 이미지들의 현상에 촛점을('초점을'의 오기—편집자) 맞춤으로써, 후기자본주의 사회—정확하게는 새로운 제국주의적 지배를 주도해가는 국가독점자본주의 사회—의 진정한 구조와 그 속에서 주체의 위치와 역할을 은폐하는 이데올로기 재생산의 기능을 수행하게 된다.

[······]

포스트모더니즘이 모더니즘과 단절을 이룬다고 하는 주장의 실제적인 의미는 구체적인 역사적 · 사회적 관계가 사상된 채 단지 인식 과정에서 상호작용하는 동일성과 차이, 동일성과 해체, 연속성과 비연속성의 변증법적 관계항 중의

한쪽에서 다른 한쪽으로 이행하는 것일 뿐이며, 그런 이행 자체도 단순히 관념 내에서만 일어날 뿐이다. 그것은 형식이 반영해내는 실제 역사의 복합적인 내용과의 변증법이 아니라 닫혀진 형식과 개방된 형식 간의 상호이행을 의미하며, 형식의 차이를 인지하는 작가의 관념 내부에서 일어나는 단절일 뿐이다. 다만 모더니즘이 추상적인 양식을 통해 개인적인 주체로서의 작가가 현실적인 사회적 관계를 외면할 수 있게끔 하는 일을 예술의 자율성이라는 신화를 통해 가능케 했다면, 포스트모더니즘은 익명적인 소비사회의 이미지들을 재현해냄으로써 실질적인 생산관계를 은폐하며, 풍요한 사회 속에서 주체의 소멸도 문제되지 않는 현재의 유토피아를 양산해낼 뿐인데, 양자는 예술과 문화를 구체적인 사회, 역사적 관계와 분리시켜 낸다는 점에서 공통점을 지닌다.

우리의 경우 80년대에 들어 급격히 진전된 자본주의화는 내부의 모순을 양산해내면서도 한편으로는 대중매체의 확산과 상품 생산과 소비의 증대를 통해 사회 환경의 전반적 변화를 초래하였다. 자본주의화의 진전에 따른 모순의 폭발은 한편으로는 엘리트적인 모더니즘 문화의 이데올로기적 기능의 한계를 노정시켰고 저항적이며 대안적인 성격을 띈('띤'의 오기—편집자) 민중문화의 성장을 배태시켰는데, 그에 따른 지배문화의 공백을 메꿔야 할 필요성도 크게 증대하였다. 80년대 중반 이래 다양한 표현 양식과 개방성, 다원주의를 주장하며 도입되기 시작한 포스트모더니즘의 양식과 이론은 바로 모더니즘 이데올로기에 대한 대체 이데올로기서의('이데올로기로서의'의 오기—편집자) 성격과 기능을 요구받고 있다. 그것은 제임슨의 분석에서처럼 이미지의 이미지, 다른 예술에 대한 예술, 내용 없는 형식적 개방성에 대한 강조, 고고학적 관심 등을 통해 한국 자본주의

사회에 내재한 엄청난 현실적 모순으로부터 시선을 분산시키는 역할을 떠맡아가고 있는 것 같다. 그것은 순응주의가 일반화되어 있던 시기에 유효했던 모더니즘식의 침묵이 아니라 소란스러운 양식적 외침을 통해 현실적인 역사의 외침을 대체하여야 한다. 그것은 익명의 욕구와 권력의 그물망을 통해 현실의 구체적인 욕구와 권력관계의 계급적 내용을 사상시켜 버린다. 물론 현재까지로는 포스트모더니즘의 전모가 밝혀져 있는 것은 아니다. 또한 앞서 살펴본 바와 같이 포스트모더니즘에도 적지 않은 긍정적인 측면들이 있다. 그것은 현실을 단일한 구조로 환원시키는 대신 다양한 상호텍스트성의 문맥을 통해 현대문화의 복합성과 다양성을 인식케 하는 보다 정교한 인식론적 지평을 설정해낸다. 그러나 그와 같은 정교함이 구체적인 사회역사적 관계와의 대면을 통한 변증법적 과정 속으로 진입하지 못한다면, 그것은 가상의 가상을 통해 차거운 이데올로기를 뜨거운 이데올로기로 대치하는 것에 그치고 말 것이다. 포스트모더니즘과 관련된 최근의 논의들이 진정한 의미를 지닐 수 있는가의 여부는 서구 사회의 역사적 변화 과정에서 포스트모더니즘의 형성과 전개 과정에 깊숙이 작용하고 있는 그것의 이데올로기적 성격을 올바로 감지해내는가에 달려있는 것 같다.

(출전: 『미술세계』, 1989년 7월호)

기록과 분석 그리고 홍보로서의 행위미술제

김영재(미술평론가)

나우 갤러리에서 18작가에 의해 일주일 동안 펼쳐진 바 있는 행위미술제는 작가들의 필요와 요청에 의해 비디오로 녹화되었고 85분으로 압축, 편집되었으며 이 글은 현장에서의 감명과 비디오의 기록에 의거, 철저하고 완벽하게 분석함을 목표로 쓰여지고 있다.

한국의 행위미술은 1967년 무동인과 신전동인에 의한 ‹비닐 우산이 있는 해프닝›에서 비롯된다고 보고되고 있다. 이후 이벤트, 퍼포먼스 등으로 이름이 바뀌면서도 꾸준히 실험과 검증이 거듭되어왔다.

혹은 서구 사조의 각색으로, 혹은 미술이라는 이름으로 나타나야 할 당위가 의심스러운 ‘짓거리’로 끝나기도 했지만 그렇다고 내팽개칠 수는 없는 것이 또한 이 행위미술이라는 것이었다. 왜냐하면 한국인의 헌신적 신앙이나 기구의 심정과 신바람이 합쳐질 때 5천 년 역사의 진한 혈맥이 하나의 감동으로 이어지며, 여기에 국제적인 어법을 깔아나간다면 세계인의 이목을 끌 수도 있지 않을까 생각되어지기도 하기 때문이다.

이런 배경에서 나는 이 글을 통해서 이번 행위미술제에 세 가지의 의의를 부여하려고 한다. 그것은 기록과 분석과 홍보이다.

먼저, 한국의 행위미술이 지금껏 의존했던 것은 첫째 관객에게 심어지는 인상, 두 번째가 작가 측에서 촬영한 정사진, 세 번째가 주로 작가들에 의해서 정리되어온 행사 보고서 형식의 글이었다.

여기에 비디오에 의한 녹화 기록이 기존의 기록 방식을 보완하면서 합목적적인 기록 매체로 활자 매체에서 영상 매체로의 진입을 예고하면서, 혹은 역사적 전거로서 도입된 것이 그 첫 번째 의의라고 할 것이다.

두 번째 분석의 문제에 있어서, 행위미술의 전반적인 흐름을 기록하거나 직관적 인상 혹은 행사 보고서 형식의 글은 있어왔지만 그 결론이나 개념 추출의 과정과 인상평의 기초가 되는 사례 혹은 현상에 대한 분석은 매우 드물었다. 물론 한국인의 총체적이고 직관적인 사고방식에서 이러한 분석의 태도가 ‘마음에 들었다 안 들었다’ 할지 모르지만 글이란, 혹은 개념이란 세상에 던져질 때 근거를 제시해도 설득력이 약할 수도 있는 법이다. 이 글은 행위미술의 모든 가능태를 20개의 표상과 표징으로 분류하고 이를 빈도순으로 취합하여 전반적인 개념을 이끌어내고 다시 특수한 개념을 반영하여 하나의 개념으로 이끌어나가는 귀납적 과정을 보여준다. 그러니까 비디오로 녹화된 테입을 검토하여 다시 편집을 통해 새로운 비디오로 구성될 기초 작업이랄 수 있을 것이다.

세 번째 홍보의 문제이다. 한국의 행위미술은 행위 그 자체를 펼쳐 보여준다는 것에 최대의 의의를 두어왔고 따라서 기록과 평가, 홍보는 이차적인 문제였다는 느낌이 짙다. 이제 비디오와 글에 의한 기록을 미술 유관 기관이나 일반 대중에까지 홍보하고 잠재 스폰서를 개발하는 데 이번 비디오 프로젝트의 의의를 두고자 하는 것이다.

여기서 퍼포머들의 행태를 분석하기로 하자. 순서는 행위미술제에서 진행된 행위의 순서이다.

〈형태분석표〉

퍼포머	이건용, 김재권	방효성	윤진섭
표상오브제	포스터, 관중	석고상, 식품, 음료	피, 가물치, 거북, 어항, 쥐덫, 가방, 단장, 색안경
행위오브제	로프, 접착테입, 물바가지	그라인더, 식칼, 마요네스, 매직펜, 종이	주사기, 고무호스, 쇠톱, 랜턴, 각목, 붕대, 휠체어
주제	고문이라는 리얼리티의 시각체험화, 퍼포먼스 개념 시각	퍼포먼스의 일상 체험화	죽음과 삶에 대한 인간의 무지와 무명
성격/구성	3인 공동연출, 관객체험유발	모노드라마, 부조리극	모노드라마, 극적 구성
상징	퍼포먼스의 시각화, 고문의 일상 체험화	먹을 수 없는 먹을 것, 멎지 못하는 자의 먹을 것	피—먹이사슬, 색안경—무지, 휠체어—인간의 실존 현장
행위	그림, 묶음, 메시지전달, 물 끼얹음	짜름, 갈아냄, 부심, 칠함, 글씀	채혈, 뿌림, 공기 불어넣음, 찌름, 걸름, 피함
메시지	고문에 의한 죽음은 타살이다.	퍼포먼스 먹자. 견디지 못하면 나가시오	행위 자체
진행	관객묶음, 고문현장 재현, 고문체험 유발	식탁에서의 일상생활—점진적 파괴—메시지 남김	의사의 채혈—피를 소재로 한 행태—랜턴 키고 쥐덫 피함
보조/관객참여	수동적, 타율적 체험강요	허용되지 않음	허용되지 않음
분장	평상복	얼국바름, 방독면, 파란 외투	까만 외투, 색안경, 단장, 가방
우연	관객탈출, 수박세례	행위작가의 용	랜턴 점등 실패
조명	점등과 소등 반복	점등	점등, 소등
음악	디지털 및 테잎 음악	공동행위의 음악	없음
효과	디지털 에코, 녹음메시지	그라인더 소음, 석고 먼지	마이크로 증폭—톱소리, 긁는 소리
마침 알림	예고/상황 따름	메시지 씀	끝났습니다
예상준비시간	5 +	3 +	10 +

퍼포머	안치인	문정규	강용대
표상오브제	스크린, 미이라 인간	관객, 기하도형	동전, 가방
행위오브제	환등기, 붓, 종이	접착테입	접착테입
주제	윤회/반복전례 있음	그려진 도형과 만들어진 도형의 일치	돈을 나누어 줌
성격/구성	단일 주제의 순차적 공연	단일 구성, 논리+비논리	순차적 단일 구성
상징	시간과 생명의 생성	인체의 도형화 가능성	부의 부분적 분배
행위	그림, 시계침처럼 움직임, 기어다님	테입으로 그림, 묶음, 높임	테입그림, 쏟음, 나누어 줌
메시지	행위 + 효과음 + 실지상황	행위 자체+음향	행위
진행	슬라이드의 화면 위에 그림—시계바늘처럼 움직임—허물벗	도형그림—관객 묶음—도형에 맞춤—	테입으로 그림—돈 쏟음—테입밖 돈 나눠줌—반복
보조/관객참여	단순관람	관객의 수동적 참여	수동적으로 돈 받음
분장	빨간 천으로 감고 흰 천으로 덮음	평상복	한복+모자+가방
우연	슬라이드와 무관한 그림 그림	행위 도중 전화 전갈	계산된 우연—돈 떨어지는 위치
조명	소등, 환등기 조명, 햇빛	점등, 소등	점등
음악	장면마다 다른 음악	없음	없음
효과	시계소리, 바람소리 등 녹음효과	테입 풀리는 소리	돈 떨어지는 소리
마침 알림	행위 마침	임정규씨 퍼포먼스 끝났다구요? 끝났답니다.	퇴장
예상준비시간	5 +	3 +	5 +

퍼포머	육근병	임경숙	이두한
표상오브제	외투	거울, 유리판, 패널	빨간 안료, 우유, 누드
행위오브제	가위, 붓, 노끈, 기타아	촛불, 풀, 스프레이, 망치, 물감, 토분	붓, 종이, 매직펜, 식용안료
주제	퍼포먼스의 행위, 오브제, 관객의 공감대를 현실화함	작가의 제작행위를 극화	파란색의 역설적 공격
성격/구성	다원주제의 순차적 구성	3원 구성, 단일 진행	4원 구성의 동시다발적 대비
상징	행위와 제작은 일상적인 체험을 바탕으로 한다.	그리고 만든다는 것	토함—혐오함, 칠함—친밀함
행위	짜름, 묶음, 그림, 춤추고 노래함	그림, 뿌림, 묻힘, 붙임, 깨뜨림	마심, 토함, 춤추고 울고 흐느낌, 칠함, 부음
메시지	행위와 연상 가능한 개념, ART	행위와 그 결과	말과 글로 푸른색을 제시
진행	외투를 짜르고 묶음—바닥에 동심원 그림—노래함	촛농그림—유리판그림—옷에 묻힘—유리깨뜨림	마시고 토함과 울고 춤추는 보조행위—관객드로우잉
보조/관객참여	보조 오브제로서 수동적 참여	관람	행위자에 칠함, 벽에 드로우잉
분장	까만 외투, 얼굴 분장, 머릿기름	소복	수영복, 무용복, 누드, 평상복
우연	관객 중에서 우연 선택	깨진 유리에 다침—계산 가능	제한된 우연
조명	점등	점등, 소등, 촛불	소등, 누드여인을 비추는 전등
음악	테입음악과 생음악	천수경 녹음테입	전자음악
효과	옷찢는 소리	망치로 유리판 두드리는 소리	우는 소리, 토하는 소리
마침 알림	노래마침, 인사	다 끝났습니다.	드로우잉과 함께 퍼포먼스는 끝납니다.
예상준비시간	3 +	10 +	10 +

퍼포머	조충연	심홍재	성능경
표상오브제	넝마푸대, 쓰레기, 수박	링겔병, 주사기, 천, 로프	행위작가들
행위오브제	붓, 물감, 들이운 철사줄, 밧줄	녹음테입, 향, 석고, 안료, 붓	쓰레기 봉지, 로프
주제	예술이란 삶의 알맹이를 제거한 주변적인 것이다.	피와 죽음	관객에 의한 작가 모독
성격/구성	순차적 단일 구성	순차적 단일 구성	단일 구성
상징	쓰레기—삶의 정서, 흰페인트— 예술로 승화	붉은 안료—피, 밧줄로 목맴—죽음	묶임—모독
행위	칠함, 달아냄, 던짐, 묶음, 찢음, 쪼갬	칠함, 덮어의움, 달아맴, 묶음, 글씨, 쏨 쒸	묶음과 묶임, 덮이의움, 빠져나옴 쒸
메시지	주제를 말로 전달	건들지(건드리지) 마시오, stop, 비켜주시오, 유서	말로 주제를 전달
진행	쓰레기에 칠함—달아맴—수박껍질 칠함—묶암—	피를 상징하는 행위—죽음을 상징하는 행위	행위작가들 묶음—자신이 묶임— 모독—탈출
보조/관객참여	비닐막 찢음—수박나눠먹음—결박 「메시지 전달	행위자의 질문에 답변	관객이 작가를 묶음
분장	테입으로 연결한 까만 망토	한복	쓰레기봉지를 뒤집어 씀
우연	계획되지 않음	계산 안 됨	행위작가들의 불참, 모독과정
조명	점등	점등	점등
음악	없음	녹음테입으로 대체	없음
효과	비닐막 찢는 소리	분향, 테입에 의미부여	3원색 로프에 의한 결박
마침 알림	결박이 끝나면 퍼포먼스는 끝납니다.	죽은걸로 해주십시오	묶인 작가들이 풀려오면 이 행위는 끝납니다.
예상준비시간	5 +	4 + 3 +	3 +

⟨빈도표⟩

		이건용	김재권	방효성	윤진섭	안치인	문정규	강용대	육근병	임경숙	이두한	조충연	심홍재	성능경	신영성	이이자	남순추	김준수	이불	빈도	해설
오브제		1	2	3	4	5	6	7	8	9	10	11	12	13	14	15	16	17	18	18	
	관중	○	○				○						○							4	
	퍼포머			○	○			○	○	○	○	○				○	○	○		10	자신을 행위주체로
	상황				○		○								○				○	4	
2.주제설정	작가	○	○									○		○		○				5	작가의 글, 발언으로
	상황			○	○					○	○	○	○	○	○		○	○		10	상황 제목으로
	유추					○	○	○	○											4	
3.구성	순차단일				○	○	○	○	○	○		○	○	○		○	○	○	○	13	
	다발복합	○	○	○							○				○					5	
4.메시지	정서			○	○	○	○	○	○	○	○	○	○	○	○	○			○	14	삶이나 예술의 정서
	참여	○	○														○	○		4	현실 고발
5.상징	체계			○	○	○			○			○		○	○	○		○		10	反語, Allegory 포함, 상징체계 도입
	시각	○	○			○	○		○	○				○		○				8	즉물적 시각체험(중복될 수 있음)
6.행위	칠함			○				○	○	○	○	○				○	○	○		9	
	묶음	○	○			○	○		○			○	○	○				○		9	
	찢음								○			○			○	○				4	
	그림	○		○		○	○		○	○		○		○	○		○	○		11	
	뿌림	○	○		○															5	
	춤								○		○					○			○	4	
7.관객참여	수동	○	○			○	○	○	○											6	
	능동										○			○						2	제한적 능동
	관람			○	○							○	○		○	○	○	○	○	9	
8.우연	대폭	○	○								○			○						4	
	소폭			○		○	○					○			○					5	
	무시				○	○			○			○	○			○	○	○	○	9	
9.조명	기존			○		○	○	○				○	○	○				○	○	9	미술관 조명
	소등	○	○						○									○	○	5	점, 소등
	특수				A	B			C							D					A.랜턴 B.환등기 C.백열등 D.싸이키
10.복장	평상복	○	○		○	○			*		*		○	○			○			9	보조자 의상(중복될 수 있음)
	한복					○				○	*	○								4	
	작업복														*	○	○			3	
	특수분장			○	○	*			○		*	○		○					*	8	
11.음악	연주	○	○	○					*		○	○								6	기타아, 그 외 전자
	녹음				○		○			*							○		○	5	천수경
	그 외			○								○	○	○	○		○	○		7	

분류	세부																			빈도	비고
12.효과	행위음		○		○		○		○	○	○		○		○		○		○	10	
	전자음	○	○								○						○		○	5	
	그 외						○							○					○	3	
13.마침알림	행위						○		○	○					○	○				5	
	선언			○	○		○		○		○	○	○	○		○	○			10	
	상황	○	○																○	3	
14.예상준비	3 +	○	○				○		○	○	○		○	○	○			○		10	
	5 +				○													○		2	
	10 +					○					○	○			○			○	○	6	
15.환경	활용	○	○				○							○	○			○	○	7	특히 중앙 기둥 이용
	불용			○	○	○	○		○	○	○	○				○	○	○		11	미술관의 장소로도 가능
16.반복사례	자기 작품	○					○														닌자 비에나의
	유형 연상																				Body Art

여기서 빈도가 9/18 이상인 경우를 추려보면

1. 퍼포머가 자신을 행위의 주체로 쓴다.
2. 상황이나 제목에 의해 주제가 제시된다.
3. 순차적 단일 구성을 선호한다.
4. 삶이나 예술의 정서를 메시지화한다.
5. 상징적 체계가 행위에 도입된다.
6. 칠하고 묶고 그리는 행위가 주제이다.
7. 관객이 참여한다기보다는 관찰하는 극의 형태이다.
8. 우연이 개재될 여지를 두지 않는다.
9. 있는 그대로의 조명을 활용한다.
10. 행위 자체의 효과음을 노린다,
11. 행위가 마쳤다는 것을 어떤 행태로건 밝혀준다.
12. 쉽게 준비될 수 있는 소도구를 이용한다.
13. 꼭 갤러리 공간이 아니어도 행위는 가능한 형태이다.

라는 경향성이 나타난다.
 이번에는 묶을 수 있는 대로 간소화해보자.

(1)　2+4+5+11=주제가 있고 삶이나 예술의 정서를 상징적으로 제시한다.
(2)　1+6+8+10=행위자 자신이 행위의 주체가 되어 계획된 '각본'에 의해 칠하고 묶고 그리는 행위를 연출한다.
(3)　3+7+9+13=장소와 여건에 구애받지 않는 소박한 간이 무대의 형태이다.

이들 셋을 묶으면 '삶이나 예술의 상징적 정서를 주제와 제목이 있는 행위자의 각본, 연출, 연기를 원초적 무대와 소도구를 활용하여 보여주는 일인극의 형태'로 정의할 수 있다. 물론 이것은 50%의 경향성이므로 18작가의 18행위의 모든 것을 정의한다고 말할 수는 없을 것이다. 그렇다면 이 경향성에 따른 개념으로서 규정되어지지 아니할 수는 있지만 한국 행위미술의 중요한 단면이라고 판단되는 행태를 추려보면

1. 이건용, 김재권의 고문이라는 리얼리티의 공동 체험화
2. 윤진섭의 자학적 긴박감
3. 육근병의 예술지상적 찬미
4. 이두한의 행위와 느낌을 극대화하려는 의지
5. 신영성의 구성적 긴박감

6.　　남순추의 직설적 현실 고발
7.　　김준수의 아이러니, 즉 폭력적 현장과 일상
속의 모차르트의 대비
8.　　이불의 엑스터시

로 요약될 수 있지만 이것은 다시 육근병, 이두한,
신영성, 이불의 예술지상의 극한 추구
　　윤진섭, 김준수의 자학, 피학의 극한 추구
　　그리고 이건용, 김재권, 남순추의 현실 고발의
극한 추구라는 극한 개념을 중심으로 묶어질 수
있게 된다.
　　이제 한국 행위미술에 대하여 첫 번째 경향성에
따른 정의에 더하여 행위미술 특유의 개념을
덧붙여 재정의해보자. 그것은 '삶이나 예술의 정서,
현실 고발의 메시지 등의 극한을 추구하기 위하여
주제와 제목이 있는 행위자의 각본, 연출, 연기를
원초적 무대와 소도구를 활용하여 보여주는 주로
일인극의 형태'라고 고칠 수 있게 된다. 그렇다면
한국의 행위미술이란 어디까지나 연극적인 용어와
개념으로 정의가 가능한 양상이라는 말이 되지
않는가?
　　이러한 분석의 결과는 좋건 궂건 퍼포머들에게
의식의 변환을 강요하는 동인이 될 수 있다. 그러나
생각해보자. 전통연극이나 실험극에서 충분히
가능할 수도 있을 행위가 행위미술이라는 이름으로
나타나게 되는 것은 작가들이 보여주는 행위와
행태에서 분석되어진 것이지 않은가……
　　여기서 지적될 수 있는 것은 먼저 갤러리에서의
행위라는 제약에서 퍼포머들이 벗어나지 못한
결과로 보여진다는 것이다. 물론 안치인의 인물은
갤러리 밖 20미터, 이불의 퍼포머들은 500미터
정도의 행동반경을 가지지만은 그것은 단지 노천
무대의 리허설 이상의 의미를 부여하지 못했다는
느낌이다.
　　그리고 지적될 수 있는 것은 퍼포머들의
의식이 경직되어 있다는 사실이다. 행위로 끝나고

'상품화'나 후원을 기대 못하는 퍼포머들의 고충을
충분히 감안하더라도 퍼포머들이 기록을 위해서나,
장소가 바뀜으로서 관중이 달라질 수 있다는
논리를 펴거나 또는 행사를 위한 행사 준비로서
이러한 행위가 반복될 수 있다고 생각한다면
그것은 퍼포먼스가 아니라 연극적인 공연의 성격을
띨 것이기 때문이다.
　　이제 일주일간의 행위미술제를 낱낱이 지켜본
관객의 한 사람으로서, 기록과 보존, 홍보를
위한 비디오 녹화, 편집의 실질적인 책임자로서,
현장 체험과 비디오의 기록을 근거로 엄정한
분석 비판을 거쳐 개념을 이끌어낸 평론가로서
행위미술제의 퍼포머들에게 조심스레 권고하고자
한다.
　　그 첫째는 연극적 범주에서 벗어나달라는
것이다. 그리하여 연극적 개념을 동원하지
않고서도 정의될 수 있는 독특한 미술의 경지를
보여달라는 권유이다.
　　그 둘째는 사고와 행위의 반경을 넓혀달라는
권유이다. 동숭아트센터에서 있었던 이찌 이케다의
행위는 지구의 내부에서 인간의 힘을 초월한
어떤 힘에 의해 생성되는 현상 자체를 의식적인
신비화의 분위기에서 관객과 함께 확인한다는
것으로서 준비 기간만 1개월 반, 대형 크레인이
동원된 프로젝트로서 이 작업은 도꾜와 뉴욕을
연결하는 이른바 지구의 표면과 이면을 동시에
포용하는 폭넓은 구상이었다. 또 올해 9월 15일로
예정되어 있는 재미 작가 전수천의 행위는
한강에서의 뗏목과 헬리콥터의 조명이 이루어낼
장관으로 예고되고 있다.
　　그 셋째는 행위의 기록에 대하여 좀 더
철저했으면 하는 권유이다. 퍼포머 자신과
미술사에서의 필요에서뿐만 아니라 사고와 행위의
영역을 넓히기 위해서 또는 대규모의 프로젝트에
필연적으로 따를 경비 문제를 해결하기 위한
단서가 될 수 있는 것이 기록이라는 것이다.

그리고 마지막으로 홍보의 문제이다. 개인과 기업을 스폰서로 활용하는 것은 어려운 일만이 아닌 것이 오늘날의 한국적 현실이다. 철저한 계획서와 이력서, 실적에 대한 철저한 기록으로 잠재 고객을 끌어들이고 기업에서 잠자고 있는 유효('유휴'의 오기로 보임—편집자) 자본을 끌어들이는 것은 상품화될 수 없는 행위미술을 표현 수단으로 생각하는 퍼포머들에게 무엇보다도 필요한 일이다. 미술사가 요구하는 것은 개인 퍼포머의 천재적인 발상이 아니라 미술사상 충분한 객관적 전거를 가지는 실적이라는 것을 안다면 '미술 정치'라고 욕을 먹더라도 기업의 문을 두드릴 일이다. 퍼포머 중의 한 사람인 김준수가 말했듯이 "어차피 우리는 피 흘리는 물고기와 인육을 먹고 사는" 것이 아닌가……

(출전: 『미술세계』, 1989년 9월호)

사고 시스템으로서의 행위예술

김재권(조형예술학 박사)

1960년대 말부터 나타나기 시작한 행위예술은 예술가들 자신의 신체를 표현 매체로 사용, 그들의 자서전적인 조형 어법을 통하여 예술가와 관객 사이에 놓여지는 이코노그래픽적인 커뮤니케이션을 개발해냄으로써 예술의 사회성을 들어 올리고 있다.

말하자면 1960년대부터 일기 시작한 '완결된 작업으로서의 생산성 예술을 거부하는 운동'과 함께 시작된 행위예술은 기존 문화의 정통성 추종을 거부하는 문화적 행위로서의 단편이며 결과가 아닌 하나의 과정으로서의 표현인 것으로 이는 신체+공간+시간이 예술가의 내부 감정과 맞닥뜨려져 엮어지는 실질적인 상황(Situation)으로서의 리얼리티(Reality)가 등재된 하나의 사고(思考) 시스템으로서의 비(非)관조적인 예술인 것이다.

일반적으로 인간의 신체는 사랑과 미움, 쾌락과 번민, 왜곡과 편견, 그리고 질병과 죽음이 등재된 생물학적 위상에 놓여지는 사회화된 개인을 형성하여 본능적인 욕구를 충족시키는 데 머 무르기도 하며 때로는 이념이나 정책을 드러내는 정신적 존재로 나타나기도 한다. 특히 인간의 신체에 대한 형태론적 구조는 전쟁, 혁명, 파업, 고문 등 사회화된 여러 문제를 야기시키는 이념적이고도 정책적인 모습으로 나타나게 되는데 이러한 신체적인 작용을 예술상의 문제 제기

기능으로 삼는 작가들이 곧 행위예술가들이다.

사실상 행위예술가들의 이러한 진취적인 사고는 현대미술의 선구자들, 이를테면 말레비치(Malevtch)('Malevich'의 오기—편집자)를 선두로 한 구성주의 작가들과 미래파 그리고 다다이즘 작가들로부터 비롯된다. 즉 이들은 예술작품으로서 선결되어져야 할 미학적인 표현을 포기, 타락한 아름다움을 거부하는 운동을 전개하는 와중에서 신체적인 표현을 강조하고 나선 것인데 이는 지적 사고로서의 반(反)부르조아적 저항으로부터 비롯된다.

특히 1913년 마르셀 뒤샹(Marcel Duchamp)에 의해 '회화의 죽음'이 선포된 후 1918년 조아네스 바더(Johannes Baader)에 의해 행해진 베를린 성당에서의 ‹세계를 구원하기 위한 설교›와 1917년 베를레휘에서 개최된 로드첸코(Rodtchenko)('Rodchenko'의 오기—편집자)의 ‹말레비치를 주제로 한 발전적인 버림›, 그리고 1919년에 있었던 뒤샹의 ‹별 모양의 체발(*성직자가 될 때 머리 한가운데를 동글게 깎는 것)›에서부터 미래파 예술가들, 루솔로(Russolo)의 소음과도 같은 음악, 마리네티(Marinetti)의 음향시(詩) 등에서도 신체적 표현을 볼 수 있게 되는데 이들의 이러한 표현은 전통 미학이라고 하는 장벽에 구멍을 뚫어 균열이 가게 함으로써 장벽을 무너뜨리는 일로, 말하자면 미학으로 응결된 낡은 옷을 벗어던져 버리는 반(反)예술 형태인 것이다.

그런데 여기서 중요한 점은 이들의 이러한 표현 행위 속에는 예술의 사회성을 회복시키기 위한 신념이 짙게 내포되어져 있다는 사실이다. 만조니(Manzoni), 카우프너(Kaufner) 등과 같은 예술가들과 초기 해프닝 작가들은 그들이 굴종해왔던 전통적 표현 방법을 폐기 처분하고 신체를 사회적 행위 수단으로 변형시킴으로써 예술 내부에 대한 생물학적 연구가 선행되어진 예술 형태를 개발, 사회화된 여러 문제점들을 들어 올리게 되었다.

역사적인 관점에서 보더라도 신체적 행위를 통하여 이념을 드러내고자 했던 예는 서양의 경우 고대 그리스로 거슬러 올라간다. 고대 철학자 디오게네스는 대낮에 등불을 들고 길거리에서 무엇인가를 열심히 찾고 있었는데 이 광경을 지켜보던 사람들이 그에게 "무엇을 잃어버렸길래 대낮에 등불을 들고 그리도 열심히 찾고 있느냐?"고 묻자 그는 "사람을 찾고 있다. 그것도 진정한 사람을⋯⋯"이라고 대답을 했는데 이러한 디오게네스의 신체적 행위는 자신의 이념을 드러내기 위한 하나의 표현 매체로 의식적 또는 무의식적 논증을 담은 사회성을 등재시킨 경우다.

그리고 동양에서는 불교의 승려들이 인간과 우주의 근본 원리를 깨닫기 위한 방법으로 행해져왔던 선(禪)의 전달 과정에서 나타나는 선사(禪師)들의 선(禪) 행위들 속에서도 이념과 행위의 릴레이션 시스팀을 찾아볼 수 있다.

그러나 이러한 것들은 단순한 이념 전달을 위한 변증법적 행위로써 전통 예술의 부정으로부터 출발하는 현대의 행위예술과는 구조적인 차이가 있다. 말하자면 현대 행위예술은 예술가들의 독특한 의식을 반영하는 신체적 행위가 주어진 공간에 작용, 예술의 질(質)을 파기하기 위한 조건으로서의 예술 형태인 것이다.

이러한 의미에서 볼 때 바우하우스에 창설되었던 ‹연극-퍼포먼스›는 현대적 의미의 행위예술을 최초로 시도한 것으로 볼 수 있으며 앞에서 언급한 미래파 운동과 다다이즘, 그리고 액션 페인팅은 팝아트의 누보레알리즘에 영향을 미쳐 급기야는 정크아트(폐품예술)와 같은 비예술적 형태로 나타나며 이러한 와중에서 해프닝이라고 불리우는 현대적 의미의 행위예술이 나타나며 해프닝을 좀 더 구체적이고 집단적인 창조성으로 발전시켰던 것이 플럭서스(Flux)이며

그 외 보다아트(Body-Art)라는 신체예술과 오늘날 세계 도처에서 전개되고 있는 퍼포먼스가 있다.

해프닝(Happening)

해프닝은 1950년대 말 팝아트의 전개 과정에서 탄생된 행위예술로 창조자의 행위를 예술로 소개하고자 하는 염원에서 비롯된 것이며 그 중심 사상은 (특히 초기 단계) 예술가가 테크닉적이거나 일상적인 삶의 요소를 가지고 기이하고도 시(詩)적인 이질성을 여는 사건(Event) 또는 상황 창조 위에서 우발성을 띠고 제기되었다.

사실상 해프닝은 회화의 한계를 탈피해보려는 염원에서 비롯된 관조에서 현상에로의 전이(轉移), 말하자면 기존 예술 형태의 보전물로서의 생산성을 배격하고 리얼리티와 즉흥으로부터 비롯되는 하나의 우발적인 사건을 만들어갔던 것인데 이는 ‹예술의 이면에 대한 하나의 분장—레스타니—›인 것이다.

그래서 해프닝은 여러 다양한 형태로 매우 상이한 실행자(예술가)와 이론가가 연루된 채 예술적 시위가 관조 목적을 초월하여 관객 속에 깊게 파고들어 불가분의 관계를 수립, 관객 참여 현상을 고조시켜 예술가와 관객 사이를 직접적인 커뮤니케이션의 존재로 놓여지게 함으로서 예술의 사회성윤 회복시켜 가기 시작했다.

이와 같은 속성을 지닌 해프닝은 1959년 앨런 캐프로(Allin Kaprow)(‘Allan Kaprow’의 오기—편집자)에 의해 처음 시도된 이래 미국과 일본, 그리고 유럽 등 세계 각지에서 많은 작가들이 이 새로운 형식의 예술에 참여, 매우 진취적이면서도 다이네믹한 조직으로서의 ‘회화적인 변형’을 시도하게 된다. 특히 캐프로는 전시장 밖에 오브제를 집합시켜 개념예술의 가능성을 보여줌과 동시에 전시장 내부의 이미 설정된 공간의 한계를 벗어나고자 했다. 그의 이러한 전통적 예술에 대한 왜곡은 뒤샹이나 폴록의 선례를 뛰어넘는 것으로 이는 완결된 작업이 아닌 실질적인 공간 제시로 여기서 그는 환경(Environement)에 바탕을 둔 하나의 이벤트(Event)로서의 예술이었다. 캐프로에 의하면 “앗상불라쥬와 환경은 서로 다른 것으로써 이것을 조정하거나 둘러싸이게 한다는 것은 아마도 처음 있는 일로 앗상불라쥬와 환경이 상호 침투하도록 했다. 그동안 환경은 미술관이나 화랑의 내부 공간 차원에 한정되어왔다. 해프닝이라는 것은 엄격한 것도 한정된 것도 아닌, 환경의 능동적인 문제 제기로 구성되어야 한다”라고 말했다.

사실상 캐프로의 이러한 예술적 이념은 오브제를 수집, 전시장 밖에 설치해놓음으로써 전시 환경(전시 공간)을 내부에서 외부로 외부에서 내부로 상호 침투함으로써 건축적인 환경 변화에 따른 심리적인 변화가 뒤따르도록 착상되어진 것으로 이는 환경 개념을 건축과 사회적인 맥락에서 파악하려는 다분히 미국적인 착상인 것이다. 그러나 유럽적인 환경 개념은 예술적인 맥락에서 탄생되는데, 즉 예술작품이 2차원에서 3차원으로 차원이 연장되면서 이에 따른 ‘공간에 대한 연구’가 환경 개념을 형성하고 있다는 점을 부언해둔다.

그 후 해프닝은 우발적인 행위를 바탕으로 독특한 자발성과 진취성을 띠고 전개되기 시작하면서 예술가들의 단독 제스취에 의한 독특한 조형 어법을 낳기도 하고 어떤 경우에는 10여 명에 이르는 예술가들이 연합하여 관객을 선동, 이들과의 협력을 통한 불확정된 집단적 결정론에 도달하기도 하는데 이때 관객의 감각 또는 수준에 따라서는 작품상의 질(質)적 변화를 가져오기도 한다.

[……]

플럭서스(Fluxus)

플럭서스는 해프닝의 자식이라 할 만큼 해프닝에서 그 결정적 유래를 지닌 예술로써 1962년 죠지 메퀴나스(George Maciunas)에 의해 창설, 독일과 미국 등지에서 상이한 방법과 다양한 형태로 전개된 행위예술이다. 그런데도 불구하고 플럭서스는 미술운동이 아닌 하나의 에스프리 존재 현상으로써 문화적인 변형 또는 작업 형태인 것이다.

즉 1960대 초 해프닝에 참여했던 작가들 중 독일의 울푸 보스텔(Vostell), 죠셉 보이스(Beuys), 미국의 존 케이지(Cage), 앨런 캐프로(Kaprow), 한국의 백남준 등은 애매모호한 예술적 메세지와 함께 예술의 사회성에 대한 질문을 제기하고 나선 것인데 여기에는 온갖 종류의 예술적 탐색이 관객의 참여를 전제로('전제로'의 오기─편집자) 전개되기 시작했다.

이렇게 '에스프리의 존재, 또는 존재 방식'으로 규정되는 플럭서스는 메일아트(Mail-Art), 커뮤니케이션 아트, 예술가 자신이 만든 책, 대중매체의 사용, 비디오, 변질시킨 공간, 반전운동, 반핵, 예술상의 입법, 퍼포먼스, 해프닝, 이벤트, 전위영화, 전위음악, 전위시(詩), 스포츠, 훼스티발, TV, 이동미술관 등을 통해 믿을 수 없을 만큼 다양하고 기상천외한 아이디이가 혼합된 채 하나의 세계(World)를 제공해주었던 것인데 이는 예술의 반대 방향에 대한 공략이며 예술의 개혁 의지였다.

플럭서스는 그룹일 수도 그룹이 아닐 수도 있는데 이들 구성원들 간에 공통 의식의 잘못 취급으로 인해 그룹이다 아니다 의견이 엇갈리고 있다. 사실상 플럭서스 구성원들은 매 전시마다 참여 작가가 다시 구성되었고 전시가 끝나면 해체하는 방식을 택하고 있어 엄격한 의미에서는 그룹이라고 할 수 없으나 참여 작가들의 이념이 같고 작품상의 개념이 동일한 위상에 놓여지는 예술적 창조성을 집단적으로 출범시켰다는 점에서는 그룹이라고 보아야 할 것이다. 그러나 중요한 점은 플럭서스가 그룹이다 아니다를 떠나 이것은 분명 현대미술의 한 유파요 사고의 한 흐름으로서의 철학처럼 규정되고 있다는 사실이며 미술운동으로는 볼 수 없다. 왜냐면 플럭서스는 시간과 공간 속에서 논리적인 일관성을 지닌 예술 행위가 결코 없었다는 점을 들 수 있는데 즉 이들 참여 작가들은 한 번 모여 시위가 끝나 해체되면 같은 목적 같은 프로그램으로 두 번 다시 모이는 일이 없어 지속적인 예술운동으로서의 종속된 영지(領地) 확보를 위해 노력한 흔적은 찾아볼 수 없기 때문이다.

이들 플럭서스 작업 경향을 살펴보면 상당수가 미스테리한 인간의 삶을 향해 접근했고 나머지는 과학적인 것에 대한 접근이었으나 이들에게서 나타나는 공통된 현상은 현대 문명비판적 이념을 그들의 작업 속에 수용했었다.

이들 중 비교적 잘 알려진 작가로는 보이스(Beuys), 브레쉬트(Brecht), 필리오(Filliou), 플린트(Flynt), 히긴스(Higins), 코슈기(KoSugi), 메퀴나스(Maciunas), 몬테영(Monto Young)('Monte Young'의 오기─편집자), 요꼬 오노(Yoko Ono), 백남준, 벤(Ben) 보스텔(Vostell) 등이 거의 매번 참가했고 모리스(Morris), 로트(Rot) 왈터 마리아(Walter Maria), 디더(De Didder), 캐프로(Kaprow) 등은 특별한 프로그램과 함께 부정기적으로 참여했다.

[······]

보디아트(Body-Art)

행위예술 가운데 인간의 신체(Body) 그 자체를 대상으로 하여 새로운 시작예술('시각예술'의

오기로 보임—편집자)로 승화시켰던 예술이 곧 보디아트다.

다른 모든 행위예술과 마찬가지로 보디아트의 경우도 주어진 시간과 공간 속에서 신체적 상황을 제시, 사회적 행위로서의 물리적이며 정신적 공간으로 접어드는 것이다. 여기서 신체적 공간이 물리적이라 함은 사회의 밑바닥에 깔린 여러 관계들의 조직을 끌어당기고 들어올리기 위한 예술가의 생물학적 분석 능력을 말하는 것이고 정신적이라 함은 예술가 자신의 신체적 작용을 의미하는 것이 아니라 자신의 신체를 마치 자신의 의식처럼 주어진 공간에 투영시키는 것을 의미하게 된다.

그래서 이러한 신체적 공간들은 하나의 상황을 창조하는 조형적인 변형으로서 새로운 대화이며 언어가 되는 것인데 이들 예술가들은 관객과의 직접적인 협력 또는 대질을 통해서 섹스, 기쁨과 쾌락, 번민, 죽음, 왜곡과 편견, 집단적 결정론 등 모든 사회화된 신체의 중심 문제를 예술가 자신의 독자적 개념으로 부각시키는 것이다.

생물학적 의미에서 보더라도 인간의 신체는 정신과 육체 이 두 가지 상호작용을 하는 것으로 취급되어왔고 이것이 지각에 의해 행위로 연결되는 것인데 보디아트는 단순히 예술가 자신의 신체를 찬양하는 것이 아닌 표현주의와 개인주의에 머무르게 되는데 이는 오히려 일반적인 인간의 신체에 대한 새로운 규정으로 보아야 할 것이다.

1960년대부터 예술계 일각에서는 '진정한 예술작품이란 문화적 정복 대상이 아니라 문화적 행위로서의 단편이다'라는 의견이 대두되기 시작, 1970-80년대 예술의 근본적인 요구로 작용하게 된다.

보디아트에서의 신체적인 제스춰는 회화적인 소개의 심리 상태라든가 물리적 상태를 벗어나 신체 그 자체가 마치 예술작품처럼 간주되는 것이다. 그리하여 이들 보디아티스트들은 자신의 신체적 리얼리티와 행위를 작가의 창조적 심리를 모르고 있는 대중에게 활짝 열어놓고 직접적인 정보와 정서 행위를 조정해가는 것이다.

그리하여 이들은 단순하거나 복잡한 움직임의 연속에 입각한 변장이 가해지며 어떤 경우에는 신체상의 상처를 유발하여 그 결과를 연구 분석하는 것인데 보디아트의 이러한 전통적 변형은 공간과 시간 속에서의 신체적 상황, 제스춰 사용, 최대치로 넓혀진 인간의 표현 능력을 들어내기('드러내기'의 오기로 보임—편집자) 위해 만들어진 꾸밈성. 의식(儀式), 변형, 천상천하 유아독존격 자기도취에 관계된 것들이다.

보디아트의 특성으로는 우선 배타적인 테마와 테크닉이 복합된 양상으로 나타남을 들 수 있게 된다. 예를 들면 아콘시(Acconci), 쥬르니익(Journiac), 지나 판(Gina Pane) 등 대다수 보디아티스트들은 비정상적인 섹스를 테마로 온갖 형태의 섹스적인 찬사를 들어내고('드러내고'의 오기—편집자) 있는데 이는 섹스가 종래의 감추어진 컴플렉스가 아닌 하나의 놀이 개념을 띤 행위가 되어 신체의 각 부분을 재규정하는 것이다.

그리고 이들 예술가들은 그들의 신체와 함께 다양한 재료와 오브제가 사용되고 있는데 이는 인간의 신체가 옷에 걸려 있는 것과 마찬가지로 보디아트에 주 매체로 등장하는 인간의 신체 또한 독립해서 존재할 수 없다고 보는 게 공통된 견해다. 말하자면 그들의 예술적 표현을 위한 합목적성에서 비롯되는 재료와 테크닉 사용은 심벌적이든 물신숭배적이든 전시장의 오브제 설치와 마찬가지로 작가의 세계를 들여다볼 수 있는 하나의 대상으로 작용하게 되는데 쥬르니악의 주사기와 저고리, 지나 판의 면도날이라든가 테니스공 또는 깨진 안경, 뷔르뎅(Burden)의 카빈총, 뤼티(Lüthi)의 화장술 등을 예로 들 수 있다.

[……]

퍼포먼스(Performance)

퍼포먼스는 예술가의 신체를 주어진 공간에 대질시켜 공간에 대한 변화를 불러일으키고 있다는 점에서는 다른 행위예술과 유사하다고 하겠으나 퍼포먼스의 독자적인 특성을 이 방면의 모든 이론가나 예술가들이 견해를 같이하고 있듯, 연극적인 장면을 띄고 전개되기는 하나 '반복의 불가능성'에 있다. 즉 연극에서는 하나의 주제가 무한정으로 반복될 수 있는 데 반하여 퍼포먼스는 3번 이상 반복되는 경우가 결코 없는데 이것은 공간과 관객, 그리고 작업으로서의 변형이 단 1회라는 시한성을 가지게 됨을 의미하는 것으로, 이는 퍼포먼스의 '내부적인 리얼리티'이기 때문이다.

[......]

사실상 행위예술로서의 퍼포먼스는 20세기 이래 시각예술의 창조적 프로세스와 함께 풍자성과 음향적인 요소를 결합하여 미술, 음악, 무용, 연극 등의 구분을 없애버리려는 데서부터 그 출발점을 찾아볼 수 있는데 60년대 말과 70년대 초 해프닝과 매우 유사한 개념을 행위(Action) 형태에 사용함으로서 퍼포먼스 개념이 탄생하게 되고 아직까지도 해프닝과 퍼포먼스의 개념 구분이 분명하지 않다.

즉 1970년대에 들어서면서 해프닝의 예술적 반개념으로서의 우발성을 지닌 행위를 좀 더 구체적이고 논리적인 일관성을 지닌 행위예술로 발전시키려는 해프닝 예술가들의 염원으로부터 탄생된 것이 오늘날의 퍼포먼스인데 1970년 캐프로가 세저(Peter Sager)에게 보낸 다음과 같은 편지에 이러한 사실이 잘 나타나 있다.

개념(Concept)과 환경(Environement)을

함께한 흥미로운 형태가 교육과 철학의 구심점에 침투, 이제 막 그 발전을 향한 걸음마를 시작했다. 우리는 그것들을 더 이상 해프닝이라 부르지 않고 액티비티 (Activity)라고 부른다. 왜냐면 우리는 해프닝이라는 단어로부터 떨어져 나오기를 원하고 있기 때문이다.

그리하여 1970년대의 퍼포먼스는 모든 한계와 특성을 확대, 순간과 극도의 생명력, 그리고 극대의 흥미를 상징하고 있었고 방법적인 논리성 역시 추상예술이나 개념예술에서 떠나 유연한 방법으로 현상적인 직접 표현을 통해 그 본질을 규명하려고 했다.

그 후 80년대로 넘어오면서 퍼포먼스는 일체의 일류전을 배제하고 락(Rock)음악과도 같은 대중성을 동반하기도 하고, 비디오나 사진 등의 간접 매체를 사용하여 리얼리티와 함께 용이성을 확대 적용해왔으며 현존으로서의 신체를 통한 의식화된 하나의 '놀이'를 성립시켰던 것인데 어떤 의미에서는 보디아트 개념 밑에서 성립되는 삽화극과도 같은 단순한 방법이 사용되기도 하나 보디아트보다는 앞서 있고 취급 범위도 보다 넓고 다양함을 볼 수 있게 된다.

[......]

이와 같이 80년대 퍼포먼스는 행위와 공간 개입, 그리고 이벤트라고 하는 복합 개념을 사용하여 미완의 상태를 유지해가며 연극적인 콘텍트를 사용하면서 화랑이나 미술관의 공간에 개입함으로서 독특한 감각의 변증법을 수용해왔다고 볼 수 있는데 이것을 요약, 정리해보면 첫째, 해프닝과 같은 뜻밖의 사건이 아닌 비교적 긴 시간을 두고 이루어지는 이벤트. 둘째, 행위를 통하여 운반되어지는 사건(Event)과

앞, 그리고 대중에 대한 새로운 비전 제시. 셋째,
인간의 진실한 삶에 대한 동질성 회복을 위해
전개되는 순간순간 뜻밖에 돌발하는 쇼크에 연결된
행위 등이다.

[……]

(출전:『미술세계』, 1989년 9월호)

한국 행위미술의 전개와 그 주변
─1967년-1989년, 23년간의 궤적

이건용(군산대학 교수)

[……]

V. 80년대의 한국 행위미술과 새로운 지평

80년대의 한국 현대미술은 또 하나의 도전적
세대를 맞이할 수밖에는 없는 상황으로 되었다.
그것은 70년대의 미술이 형식주의적으로
되었고 순수 의식의 문제로만 치달음으로서
예술이 삶의 현장(현실)이나 내용을 유보하게
됨으로서 개념주의적이고 미니멀한 차원의
한계를 가져왔다. 이러한 시대적 한계 상황이
80년대 초두부터 현실과 삶, 또는 문화적
아이텐티를('아이덴티를'의 오기로 보임—
편집자) 되묻는 예술 형태를 가져옴에 따라 소위
민중미술, 실천 미술, 신표현주의적 표현 어법
등등… 사회와 역사와 현실에 대한 발언, 또는
무한한 상상력을 동반한 감성과 정서의 표현,
그리고 개인적이고 민속적인 신화를 재창조하는 등
또 다른 지평을 개척하려 하였다.
　이러한 상황에서 80년대 한국 행위미술을
살펴볼 때 다양하고 왕성한 가능성을 보여주고
있다. 81년부터 매년 개최하여왔던 «겨울 대성리
현장전»은 '굿'이나 '마당극' 등이 원용한 행위와
사회비판적인 네오다다적 성향이나 또는 70년대의
과제를 또 다른 방향에서 반추(反芻)하는 등 다양한

경향이 도출되는 20-30대의 행위 설치미술제가 되고 있다. 역시 같은 시기에 출발하여 줄기차게 공주 지방을 중심으로 활동해오고 있는 «야투, 야외현장전»은 자연과의 신선한 접촉을 통한 자연의 무한한 넓이와 두께, 그 가운데의 모든 생명력을 예찬하고 그것을 설치와 행위로 보여주고 있다.

82년, 대구 강정의 «현장에서의 논리적 비존전», 또는 대전의 안치인, 이두한, 강정헌, 문정규 등이 중심이 된 금강현대미술제(82년), 대전실험작가전(84년), '86보문산현장예술제(86년), 6인의 퍼포먼스(86년)는 행위미술의 또 다른 면을 보여주고 있다.

81년, 박현기는 ‹Pass Through the City›라는 제하에 거대한 바위를 화랑까지 옮기는 과정을 통하여 도시 전체를 퍼포먼스 장으로 끌어들였고 82년에는 낙동강변에서 ‹Media as Tramslators('Translators'의 오기로 보임—편집자)›라는 특이한 퍼포먼스를 하였다.

한편 고상준은 극단을 조직하고 81년부터 거리와 극장에서 모용적 요소가 가미된 퍼포먼스를, 윤보변은 연극적인 요소가 강한 퍼포먼스를, 김용문은 '굿이나' '제식'의 형태를 ‹매장 그리고 발굴›(83년), ‹수장제›(84년), ‹방사, 방생, 방사›(85년) 등을 발표하고 있다.

'86년은 보다 집단적으로 조직되고 기획된 대규모 퍼포먼스제가 있었는데 «여기는 한국», «행동예술제, 바탕, 흐름, 86»과 «서울86행위·설치미술제»였다. «여기는 한국»은 대학로에서 140여 명(회화, 조각, 섬유, 행위)이 참가함으로서 이루어졌고 «행동예술제, 바탕, 흐름, 86»은 바탕골극장에서 기획한 것인데 무세중, 이용우, 이병훈, 기국서, 김기인, 강송원, 강만홍, 신영성 등 미술인, 음악인, 연극인, 무용인 등이 참가함으로써 예술의 토탈화를 기하려 하였고 아르코스모미술관이 기획한 «서울86행위·설치미술제»는 강정헌, 송일영, 윤진섭, 이건용, 이두한, 전원길, 강용대, 김준수, 안병섭, 성능경, 신영성, 고상준, 남순추, 방효성, 안치인, 한주택, 고승헌, 김용문, 이강회, 이이자, 조충연과 그 외에 설치 분야에 참가한 다수의 설치미술가에 의해 이루어졌다.

그해 4월, 요코하마현립미술관과 동경의 '사운드 획토리'에서는 이건용, 안치인의 퍼포먼스가 있었는데 그곳에 신선한 충격을 주어 한국 퍼포먼스의 관심을 고조시키는 계기가 되었으며 한편 신영성의 전기톱을 이용한 격렬한 퍼포먼스는 백남준의 ‹바이 바이 키프링›을 통해서 세계적으로 전파 소개되었다.

87년 2월 10일간 «서울·요꼬하마현대미술 '87展»이 아르코스모미술관에서 있었는데 한·일 설치·행위미술제였다. 이때 참가한 작가는 다수의 설치 작가와 행위에 이께다 이찌, 히그마, 이건용, 안치인이 참가하였다. 7월 바탕골소극장에서는 «바탕, 흐름'87—9일장»으로서 기국서, 박찬웅, 무세중, 김기인, 한상근, 신영성, 임경숙 등이 참가하였다. 또한 이미 3월, 대전의 쌍인미술관과 중앙갤러리에서 «대전'87행위예술제»가 있었는데 이건용, 이훈웅, 김준수, 김용문, 고상준, 조충연, 강진헌, 김정명, 윤진섭, 방효성, 이이자, 문정규, 박창수, 심철종, 라임국, 안병섭, 한건준, 안치인, 이두한 등이 참여하였다.

1988년도는 서울올림픽으로 여러 장르의 문화 행사가 전국적으로 있었는데 미술 분야에서는 크게 올림픽세계현대조각 심포지움과 세계현대 회화제가 있었다. 그러나 그러한 행사들은 대부분 기존 장르를 의식한 것이었으며 인스탈레숀이나 퍼포먼스 분야가 무시된, 안일한 관 주도의 한계를 크게 벗어나지 못했음을 인정할 수밖에 없다. 그나마 표면적으로는 올림픽 행사의 일환으로 행해진 부산 바다미술제와 여의도 고수부지 행사에 퍼포먼스가 행해지기는 했어도 예산상의

빈곤과 초점이 빗나갔다는 평가밖에는 할 수 없는 실정이다. 바다미술제에는 일본의 히구마 하루오(ヒグマ春夫)와 하마다 고지(浜田剛・)와 이건용을 포함하여 몇몇의 한국 작가가 초대되었고 여의도 고수부지 행사에는 고상준, 김용문, 무세중, 심철종이 초대되었다. 이외에 한국행위예술협회 주관으로 주한 독일문화원에서 행위 발표와 심포지움이 있었다. 이때 심포지움 내용은 한국 민속과 행위미술의 접근을 시도하려는 것이었다. 협회 차원의 또 다른 행사로서는 청파소극장에서의 성능경, 이두환, 문정규의 초대가 있었는데 성능경의 경우 시인 성찬경과 합작으로 시와 행위의 만남을 시도하였다.

그리고 88년도 호암갤러리에서 화랑제가 있었는데 안치인과 윤진섭이 화랑협회 차원에서 초청되었고, 전주예술회관에서는 켜터구룹전에서 김준수, 박춘희, 심통제, 이이자, 임택준 등이 퍼포먼스를 하였다.

'89년도는 80년대를 총정리한다는 데도 의미가 있겠으나 90년대의 새로운 장을 연다는 데에도 관심을 갖는 해이다. 이와 같이 복합적인 의미가 삼투작용을 하듯이 퍼포먼스 행사가 의외로 스포트라이트를 받지 않았는가 생각된다. 그것은 국립현대미술관에서 2년마다 개최하는 만 35세 미만의 청년 작가전에 퍼포먼스가 처음으로 초대(안치인, 윤진섭, 이두한, 이불 등)되었고 나우(now)갤러리가 기획한 «행위미술제»가 '예술과 행위, 그리고 인간, 그리고 삶, 그리고 사고, 그리고 소통'이라는 좀 긴 제하에 2주간에 걸쳐 행해져서 많은 관객 동원과 이례적인 매스콤의 관심이 있었다. 나우갤러리 행사는 끝나는 날, 김재권과 이건용의 심포지움과 참여 작가와 관객과의 대화가 있었다. 참여 작가는 강용대, 김준수, 김재권, 남순추, 문정규, 방효성, 성능경, 신영성, 심총재, 안치인, 이건용, 이두한, 이불, 이이자, 임경숙, 육근병, 윤진섭, 조충연 등이었으며

기획은 나우갤러리 관장 강형구와 신영성이 맡았다.

이어서 동숭아트센터 갤러리에서 한·일 8인에 의한 설치와 행위미술전이 «동방으로부터의 제안»이라는 전시가 있었는데 출품 작가 중 이건용, 방효성, 이케다 이찌(池展一)가 퍼포먼스를 하였다. 그 외에 군산대학에서 매년 주최하는 송광사미술세미나에는 김준수, 이불, 이이자 등이 행위미술로 초청되었고 김현득의 유니크한 퍼포먼스가 있었다.

한편, 대전에서는 '87년의 «대전'87행위 예술제»에 이어 2년 만에 안치인이 기획한 «제2회 '89대전행위예술제»가 월간『대전문화』와 소극장 앙상블의 협찬으로 10일간 개최될 예정이며 첫날 이건용의 '삶의 형식으로서의 행위예술'이라는 세미나가 있을 예정이다. 초대 작가는 모두 37명에 이르는 대규모 행사가 될 것으로 예상된다.

마지막으로 80년대를 마무리 지으면서 금번 나우갤러리와 동숭아트센터의 퍼포먼스 행사를 언급하고자 한다.

나우(now)갤러리의 행위미술제는 모두 18명의 작가가 참여하였는데 2주간의 행사였다. 처음 주(週)의 금, 토, 일요일과 그다음 주의 금, 토, 일요일 모두 6일간만 행위가 있었고 나머지 기간은 행위자들의 기록 사진, 드로잉, 작가주의 주장이나 계획서, 행위의 결과물을 전시하였다. 물론 마지막 날은 심포지움도 있었다. 금번 행사는 기획한 화랑과 기획자 그리고 참여작가들이 매우 성의 있는 접근이 있어서 고무적인 반면 90년대를 바라보면서 문제점도 제기한 행사였다고 평가된다.

첫날부터 너무 많이 몰려드는 관객으로 좁은 화랑 공간이 관객과 행위자가 뒤섞여서 어떤 불편함을 감수해야 했고 이러한 관객의 량적 조건 때문에 조용한 질적 만남이란 이제는 불가능하게 되었다는 것이 앞으로 대형 장소에서 공연의 성격을 갖는 방식을 취할 수밖에 없다는 상황

변이를 가져오는 것이 아닌가 한다.

　이와 같은 점들을 좀 더 요약해보면

　① 이제 예술은 그 중심축으로부터 외곽으로 외나무 가지를 짚어나감으로서 타 분야와의 한계를 허무는 일과 ② 이제까지의 모더니즘이 갖추었던 예술 자체의 한정적 협의 구조와 개념을 버려야 한다는 것이다. ③ 그리고 대중과의 적극적인 소통의 문제를 가능시키기 위해서는 보다 다양한 삶의 의미를 작가들이 수용하고 ④ 대형의 장소 속에 미술이 아닌 생활 자체의 의미를 수용함으로서 새로운 장을 열어야겠고 ⑤ 관객의 량적 수용을 위한 적극적인 전략이 필요하며 ⑥ 따라서 전시의 대형화에 따른 경제적 후원팀이 이루어져야겠다는 것 등이 앞으로 90년대에 해결해야 할 점이 아닌가 한다.

(출전: 『미술세계』, 1989년 9월호)

80년대 미술에 있어서 모더니즘과 리얼리즘 사이

이영철(미술평론가)

이른바 '새로운 대응 논리'의 정체

1986년 창립전 이후, 이른바 '새로운 대응 논리'를 모색해온 두 개의 대형 전시가 올 여름, 비슷한 시기에 개최되었다. 제각기 '한국적 모더니즘 정신의 발굴' 그리고 '오늘(現)의 모습을 형상(像)으로 드러낸다'는 입장을 표방해오던 《로고스와 파토스》전과 《현상》전이 그것이다.

　일단 이 두 전시는 도합 60여 명에 달하는 출품 작가의 양적인 면에서도 그렇지만 회원 작가의 구성을 보더라도 서울대, 홍대 출신의 중견급 작가와 이제 막 새로이 부각되고 있는 신예들로 짜여져 있어 화단에서는 비교적 주목할 만한 그룹전으로 꼽혀왔다.

　더우기 80년대 후반에 들어와 한편으로 재현적 경향의 미술이 국내외 미술계의 분위기와 관련해 보다 빠른 속도로 확산하는 경향과 다른 한편 이에 대응하여 비재현적 미술을 끝내 고수하려는 작가군의 입지 강화와 시급한 생존적 요구가 맞물려 있는 상황 속에서 이 두 전시는 동인을 포함해 작가들에게 그 나름의 각별한 시사점을 갖는 것으로 보인다.

　특히 그 내용이 지극히 의심스러운, 이른바 '형상성'이라는 애매하기 짝이 없는 용어를 담보로 하여 절충적 양식을 마음껏 활용하고 있는 무수한 작가들을 염두해볼 때, 최근 기류를 상당 부분

집약해 보여주는 두 전시의 의미는 자못 적지 않다. 여기에 보다 주목해야 할 점이 있다. 90년대를 향해 질주하는 이들 작가가 무엇을 생각하고 또 어떻게 표현하고 있는가의 창작적 과제와 맞물려 진정으로 이들이 개인적으로 혹은 그리고 집단적으로 의도하는 바가 무엇이며, 현재 어느 방향으로 달려가고 있는가? 그리고 우리의 현실에 과연 어떠한 역할을 수행하겠느냐 하는 점들이다.

이제 구체적으로 살펴보자. 4회째 맞는 금년 전시의 경우는 예년과 달리 보다 뚜렷하게 이슈를 제기하면서(팜플렛 「서문」 참조), 그 나름의 결집된 모습과 세력을 과시하려는 듯 강인한 인상을 부각시켰다. 거의 물량 공세에 가까운 이미지와 물질의 과잉 현상으로 특징지울 수 있다. 이러한 인상은 예컨대 개념 조작과 화면 구성의 세련성, 화려한 조형 언어의 남발과 거의 절충주의에 기반한 충실한 재현력 등이 이 두 전시장을 찾는 관람객들을 압도하는 마력(?)으로 작용하기까지 한다. 더우기 이 두 그룹전이 공통적으로 자신들의 입지점을 의식적, 무의식적으로 분명하게 드러냄으로써, 80년대 미술의 한 기류를 장악해보겠다는 비장한 각오까지 표방하고 있음을 느낄 수 있다. 여기서 이들의 입지점이란 잘라 말하자면, 각각의 그룹전에 덧붙여진 이론적 지지 기반—즉 새로운 모더니즘과 포스트모더니즘론—그리고 조형 의식과 창작 방법을 근거 짓는 일상적인 삶의 내용 모두를 집약하는 것이다. 이미 전시와 관련, 일부 평론가나 이론적 취향이 강한 몇몇 작가들은 출품 작가들 각각의 다양한 표현 방식을 근거 짓는 포괄적 내용에 대해 전시 팜플렛이나 기존의 미술 저널지 등에 공공연히 이념적 위상을 밝힌 바 있다.

게다가 자신들이 기초로 하는 논거의 타당성과 위상을 확립하고자 90년대를 목전에 둔 현시점에서 또다시 10년 단위로 시간대를 끊어 미술계의 흐름을 자가진단하기도 한다. 그렇지만 이들은 공통적으로 80년대라는 시간적 단위 내의 궤적만을 추적하는 데 치중할 뿐 통시적인 고찰에는 소홀한 편이다. 대체로 이들은 80년대의 미술계의 성격을 모더니즘과 리얼리즘을 두 축으로 하는 여러 가지 미술 개념 간의 이항대립이 빚어내는 갈등의 시대로 규정한다. 서성록은 이 같은 상황을 "개인과 사회, 미술과 삶, 우파와 좌파, 순수와 참여의 불일치 및 상충으로 부연하면서 궁극적으로는 우리 미술계를 숨 막힐 듯한 파국 국면으로 치닫게 하는 요인"으로 지적하기도 한다.

이와 유사한 생각과 주장들은 특히 모더니즘 미술 진영 내부에서 활동해온 기성 평론가들과 일부 작가들에 의해 자주 거론되어왔다. 그 가운데 그간의 미술계의 제반 모순을 둘러싼 온갖 잡음을 청산하고, 지속적인 대립 구도의 미술 구조에 온당한 질서를 찾아주는 대안인 양 제기된 것이 이 그룹의 '대응 논리'라고 볼 수 있다.

이 두 전시가 새로운 대응 논리를 모색하는 모임으로 제안되는 문맥에는 이 같은 양극단의 가치 체계로부터 얽매이지 않고, '미술에 대한 시각을 어떤 규칙적인 틀 안으로 몰고 가려는 제반 입장들에 대해 저항'한다는 의미가 함축되어 있다. 따라서 이전의 모더니즘의 폐쇄성과 고립성에 대한 극복, 다른 한편으로는 리얼리즘의 정치적 편향 및 종속화에 대한 극복이 이 두 개의 전시회를 통해 이뤄지고 있는 것처럼 평가하기도 한다.

그러나 문제는 그렇게 간단치가 않다. 우리는 소수 작가들에 의해 주도된, '집단적 방목 시대'를 방불케 하는 70년대 한국 모더니즘 미술의 근본적인 한계를 너무도 잘 알고 있다. 80년대 들어와 미술계 일각에서는 미술과 삶의 깊은 절연, 무책임한 서구 취향과 왜곡된 한국적 미감, 기법주의, 매체 환원주의, 소통 불능의 형식 언어 그리고 제도권 미술 내부에서의 온갖 부정적인 미술 행태 등 전면적인 문제들을 해결하려고 많은 노력을 기울여왔고, 또 여전히 풀어야 할 막중한

과제를 안고 있다. 이러한 과제는 민주적인 사회 변혁이라는 시대적 요청의 차원 위에서 건강한 미술문화의 건설에 '거대한 뿌리'를 내려온 리얼리즘의 가장 기본적인 현안 문제였고, 또한 현재도 그렇다고 볼 수 있다.

그렇다면 모더니즘과 리얼리즘의 양자의 한계를 극복하겠다는 이 '새로운 대응 논리'라는 것이 과연 이러한 과제들을 풀어감에 있어서 정직한 논리와 실천적인 대안일 수가 있는가?

이들이 모더니즘과 리얼리즘 간의 첨예한 대립 상황으로 파악했던 80년대 미술계 동향의 규정은 일면 타당한 것으로 보인다. 또한 모더니즘도 리얼리즘 아닌 제3의 어떤 '원리'나 '방법'을 모색하는 것은 일단 그 논리의 수미일관성 여부를 잠시 논외로 하더라도 그 나름의 있을 수 있는 일이다.

그러나 근본적인 문제점은 이들의 논리가 대립 상황을 배태할 수밖에 없었던 80년대의 역사적, 사회적 요구에 따른 미술계의 변화라는 내용적 측면을 외면한 채, 형식적 개념의 이분적 도식화의 오류를 범한 데서 발생한다. 이들은 80년대의 특유의 정치사회적 분위기, 권위주의적 강권 통치의 정치 질서와 국가독점자본주의의 경제 질서가 결탁해 만들어낸 80년대의 야만적 시대 상황을 고스란히 반영하는 문화 풍토에 대해 적극적인 반성 없이 정신주의 혹은 유물론을 가장한 주관주의에 기초하여 리얼리즘에 대한 그릇된 해석을 낳고 있다. 무엇보다도 이들은 80년대의 비판적 리얼리즘의 제 성과가 70년대의 파행적 모더니즘에 의해 사장되거나 축소되었던 미술 개념과 기능을 회복시킨 점에 있음을 긍정적으로 수용하는 것이 아니라 단지 미술의 자율성, 표현의 다양성, 개인의 주관성이 크게 침해되었다고 주장하면서 80년대 미술운동의 제 성과를 폄하하는 데 혼신을 기울인다.

그래서 그 같은 올바른 미술 개념과 기능의 획득을 위한 노력의 제 과정을 단지 '갈등과 속박, 혹은 혼돈'으로 규정지음으로써 80년대 미술운동이 어렵게 달성해온 미술의 사회적 기능의 회복조차 왜곡시키고 있다. 심지어 '험악한' 리얼리즘이라는 신조어까지 만들어 대중들의 심정적인 거부감을 자극, 유도함으로써 그러한 제반 성과들을 일거에 매도하려는 의도를 거침없이 드러내고 있다.

이러한 맥락에서 볼 때 미술과 현실(자연, 사회, 인간) 간의 새로운 관계를 추구해간다는 이들의 논리의 실체는 건강한 미술문화의 건설이라는 대의에 부응하는 올바른 미술 개념의 모색과 설정이 아니라, 더욱 강고해져 가는 미술운동에 대한 불안감과 긴장감에서 시급하게 마련된 임시방편의 처방에 불과하다는 인상을 지울 수 없다. 따라서 그러한 태도는 자신들의 문제라고 지적하는 오늘의 미술문화 현상에 대해서도 적극적인 대안과 전망을 제시하기는커녕 무기력과 무관심, 지적 유희나 자기분열적인 이론과 창작에 안주하는 결과를 낳고 있다. 이들이 작가의 개인주의적 창조적 자율성을 극단화하여 미적 자율성과 보편성을 절대화하는 한, 이들의 대응 논리란 결코 새로울 것이 없다. 오히려 모더니즘에로의 퇴행이거나 '변종'에 불과할 따름이다.

모더니즘에 대해 이들이 뒤늦게 목청을 돋우어 부정하고 비판하는 것도 기껏해야 '표적을 벗어난 위협사격' 정도인 바에야 그것은 공허한 제스처가 아니겠는가? 도리어 모더니즘이 국내 산업자본의 축적과 더불어 '다원주의'라는 화려한 의상을 걸친 채 외관상 '포스트모던'으로 변신하여(자본 앞에서 논리상의 상충은 이들에게는 관심 밖이다) 더욱 수명을 연장하려고 기도하리라는 점은 어렵지 않게 예측된다.

다른 한편 이들의 리얼리즘에 대한 초조한 공세는 전혀 사정거리에 미치지 못하는 것이라

실효를 거둘 수 없다. 그렇다면 이들이 제기한
'새로운 대응 논리'의 진정한 의도는 무엇이며
어디로 향해 가는 것일까? 이제 보다 구체적으로
점검해보자.

«현·상»전의 현실 반영의 논리

«현상»전은 포스트모던의 논리를 지향하는가?
이 그룹의 동인들은 '오늘의 모습을 형상으로
드러낸다'는 과제하에 '현실—미술' 간의 형상적
고리를 개성적인 발상과 기법에 따라 추구해왔다.
그 점에서 이들은 조형적 사고의 출발점을
공유하고 있다. 이러한 공유된 사고가 동인들이
소위 포스트모던의 논리와 상관없이 작업해왔기
때문에 포스트모던에 '상대적' 경시를 표명한다고
하더라도 사실상 포스트모던적 현실관이나
미술 개념과 본의 아니게 복합적으로 연관되어
있음을 전적으로 부인할 수는 없을 것이다. 또한
이들은 그간 애매모호한 '형상성'이란 개념하에
모더니즘의 '별종'으로 취급받아 주변부에
머물다가 시류의 변화에 의해 서서히 중심부로
끼어드는 행운을 누리게 되었다고도 볼 수 있다.
　서성록은 "포스트모더니즘을 '탈'모던의
관점에서 이해한다"고 하면서 "'현상' 동인이
추구하는 지점이나 목표는 분명 확실성의 상실과
불완전성, 불균형과 모순으로 얼룩져 있는
세계에 대한 의미심장한 비판과 아울러 그것의
전복에 있다"고 단언한다. 나아가 이 그룹에
대해 "흐트러져 있는 인식을 모으고 다시금
총체주의적 이념을 예리하게 잘라내어 더 이상
낡은 모더니즘과 험악한 리얼리즘의 편향됨이
없이 자유를 구가하면서 엉클어진 예술의 본질
과제를 가다듬어주고 안아주어야 할 것"이라고
제안하기도 한다.
　최근에 발표한 글들을 통해 볼 때
포스트모더니즘의 논리를 적극 추종하고
있는 그는 "오늘의 현실은 모더니즘도 아니고
리얼리즘의 시대도 아니다"라고 하면서
"모더니즘이 통용되기에는 너무도 복잡하게
얽혀 있고 리얼리즘이 통용되기에 현실은 역시
만만치가 않다. 오히려 총체성과 질서라는
명분 아래 속박되어진 예술과 삶은 해방되어야
하며 그 해방은 양자 극복의 형태인 동시에
고답적이고 귀족적인 모더니즘과 현실 반영의
능력에 대해 낙관적인 리얼리즘을 부정하는
포스트모더니즘"이야말로 진정 '열린 시대의
사조'가 아니겠는가라고 강조한다.
　여기서 그는 무엇보다 모더니즘과 리얼리즘을
와해시키기 위한 기본 전략으로서 부정과
'해체'를 새로운 미술의 지표를 찾는 중추적
개념으로 활용하려고 시도한다. 그러나 특히
현재 문화계에서 광범위하게 통용되고 있는
'해체'란 용어의 의미(내포와 외연)를 정확히
밝히지 않고 있다. 그의 말대로 '현상' 동인이
추구하는 '목표'가 '모순으로 얼룩진 세계에 대한
전복'이라고 한다면 이들 작품의 해체적 성격을
보다 엄밀하게 규명해야 할 것이다. 더욱이 단순히
양식 해체(형식)의 차원을 넘어, 탈모더니즘이니
탈리얼리즘이니 하며 내용 해체를 겨냥한
것이라면 이들을 배태한 70년대, 80년대 사회
현실과 해체와의 상관관계에 대한 정리된 논거를
제시해야 할 것이다. 그렇지 않고 양식, 형식 해체만
거론하는 경우 소위 해체적 경향을 지향하는
작가들의 작업이 구체적이고 총체적인 현실 인식을
담보로 한 것이 아니라 단지 개인적 취향이나
기질 문제로 전락해버린 것임을 반증해주는 셈이
된다. 그는 암암리에 이 점을 인정하는 것으로
보인다. 즉 "포스트모더니즘은 삶과 예술의 구축을
위한 문화적 형태는 아니다. 그것은 삶과 예술의
권위나 휴머니즘을 해체하는 동시에 비판하는
'에너지'이다"라고 말한다. 이러한 언급을 통해

구체적 총체성으로서의 현실 인식은 당연히 외면하고 있다. 동시에 "포스트모더니즘은 내용과 형식, 이론과 실천을 입체적으로 파악하면서 좀 더 주관적인 일상의 언어로 만들어내는 데 기본적인 기반을 제시해준다. 미술은 총체적인 삶을 바라다 볼 수 있는 전망과 그러기 위한 모순적 삶의 비판적 태도를 가지고 있어야 한다"(방점·필자)는 견해를 제시하기도 한다. 총체적 삶에 대한 진망과 모순적 삶에 대한 비판적 태도가 삶과 예술의 구축과 무관하다면, 도대체 그러한 전망과 태도는 무엇을 지향하는 것일까? 또한 개인의 주관화된 일상적 언어로 현실을 어떻게 총체적으로 인식할 수 있다는 말인지 애매하다. '해체' '총체성' '실천' 등 그가 사용하는 용어의 함의가 너무 애매하여 그의 글은 해체적인 글짓이라는 느낌을 갖게 한다. 명확한 개념 정립 없이 포스트모더니즘의 용어들을 저널리즘에 무분별하게 유통시킨다면, '새것 콤플렉스'에 감염된 상태에서 의식과 가치의 전도 현상 및 편의에 따른 기회주의적 남용에 불과할 것이 될 뿐이다.

《현상》전이 리얼리즘과 다른 차원에서 보다 폭넓게 규정한다는 현실의 내용은 무엇인가? 그들은 "도시의 일상적 삶의 사회적·문명적 차원을 정치·경제적 차원과 구분하여 전자에 관심의 초점을 맞추고"(김복영) 있다. 특히 "후기산업사회의 도시적인 대중성, 익명성, 시민성을 발견하여 중산층의 삶의 질감을 되찾겠다"(서성록)는 논리는 작가군이 '민중이나 엘리트주의자가 아닌' 대중이라는 개념으로 포섭되고 있음을 보여준다. 이러한 관심과 천착은 단지 중산층·지식인을 수용 대상으로 하는 또 하나의 미술적 유행으로 전락해버릴 수 있다. 소위 다수 대중으로서의 이들 작가가 작품을 통해 폭넓게 그려낸다는 현실의 모습은 어떻게 표현되고 있는가? 그것들을 편의상 단순화시켜 보면, 제 형상의 차용에 의해 조립된 환각적

현실(권여현), 화면 위에 모래의 흔적을 남기는 정도의 극한적인 현실의 재현(김강용), 아니면 무의미한 몸짓이거나 허망한 자기 투영으로서의 고속도로라는 허상(김용식, 김유준), 현실적 의미를 상실한 기억에의 회고주의적 집착이거나 폐쇄적인 나르시시즘의 표출(김종학, 김찬일, 박권수), 개성을 상실한 채 혼돈된 의식 상태에서 성적 기관으로 축소되어버린 즉물적인 나체(이두식), 순수한 자아 탐구와 고독한 창조적 인간으로 잘못 이해되고 있는 일상적 삶(이석주), 시적 감수성과 극적인 조형 효과에 대한 기대치에 따른 비현실적 갈등의 토로(조덕현, 조용각, 한운성) 혹은 사이비 리얼리즘 등으로 한정되어 나타날 뿐이다. 그 어느 작품에서도 이들이 추구한다는 총체적인 삶은 찾아볼 수 없다. 오히려 진정한 사회적 현실을 그 자체의 외적인 현상으로 나타냄으로써 사회적 현실 접근에 더욱 혼란만 가중시킬 뿐이다. 이들이 말하는 총체성이란 다만 파편화된 현실의 부정적 표현의 통계적 집합으로서의 총체성에 불과하다.

따라서 이 모든 현실적 '반영'(정확히 말해 '왜곡된' 반영) 개념은 애초에 그들이 제시했듯이 "정신과 육체, 선과 악, 동일성과 차이성 등의 대립항의 해체 과정을 거쳐 나온" 것도 아니다. 또한 이들이 목표로 했다던 "확실성의 상실과 불완전성, 불균형과 모순으로 얼룩진 세계에 대한 의미심장한 비판과 그것의 전복"과도 무관한 것이다. 더우기 후기산업사회의 인간과 그 주변을 냉정한 시각에서 표출한 것도 아니라 단지 현실 개념에 대한 모호하고 혼돈된 의식에서 비롯된 것에 불과하다. 적어도 서구의 포스트모더니즘은 후기산업사회라고 하는 새로운 경제 질서의 대두, 문화의 새로운 형식적 특징의 출현, 새로운 유형의 삶과 연관된 복합적인 양상으로 인해 전면적으로 새로운 체험을 가능케 하나 결코 건강하다고 할 수 없는 병리적인 정신문화적 현상을 반영해준다. 이들이 미리 후기산업사회의 고민을 반영하려고

하는지는 모르겠으나 자신들의 작품에 나타난 현실과는 거리가 멀다. 여기서 성급하게 앞질러가려는 그릇된 논리나 명목론의 덫에 걸린 '먹이'로서의 작품의 운명을 생각해보게 된다.

다른 한편 이들이 "현실과 미술, 삶과 미술 사이의 관계에 있어 중도적인 태도를 견지한다"고 하는 입장 역시 그릇된 현실 인식에 기초한 판단 기능의 정지로 보이며, 따라서 이들에게 후기산업사회의 실체적 양상이 어떠한지, 그리고 그 자체가 정신분열적이고 병적인 경향인지 아닌지 하는 문제 역시 전혀 인식이 불가능해지고 만다. 그런 의미에서 서구의 포스트모더니즘에 있어서 중립적인 판단 보류라는 것은 판단의 방향 상실을 낳은 후기산업사회의 정신적 공황이나 의식의 피폐된 상태를 암시하는 것이지, 어떠한 경우에서든 극단으로 치우치지 않는 중용의 미덕을 뜻하는 것이 아님을 되새길 필요가 있다.

이렇듯 《현상》전이 의도한 바와 같이, 판단의 잠정적 정지를 요구하는 현상이란 실제로 존재할 수도 없는 법이다. 어떤 의미에서 보면 이들은 70년대의 '본질'이란 개념에 단지 '현실' 개념을 대치시킴으로써 70년대의 모더니즘 논리의 연장선에 머물고 있다고 여겨지며, 또 일정 정도 이러한 사실을 이들도 인정하고 있는 듯하다. 결국 이들이 미술의 인간적, 사회적 관심을 지속적으로 촉구하면서 현실 세계의 문제를 다양한 발상과 기법으로 다룬다고 하더라도, 그들의 현실 개념은 리얼리즘의 현실 개념과는 근본적으로 별개의 차원에 머물 따름이며, 그야말로 공허한 개념 유희에 함몰되고 말 것임을 깨달아야 할 것이다.

《로고스와 파토스》전의 신모더니즘론

《로고스와 파토스》전을 살펴보면 상황은 더욱 난감하다. 이 그룹이 '새로운 대응 논리'로서 자체

개발된 모더니즘론을 들고 나올 때는 확실히 《현상》전에 비해 더욱 많은 문제들에 대한 해명을 요구받지 않을 수 없다. 그것은 무엇보다 이 그룹의 지향점이 포스트모더니즘도 아니고 리얼리즘도 아니어야 할 뿐 아니라, 또한 서구의 모더니즘과도 다른 별개의 문맥을 찾아내야 한다는 내부적 요구 때문이다. 그와 동시에 이들에게는 이제까지 우리 화단에서 무수히 지적되어온 문제점들 곧 한국 모더니즘 미술이 서구 모더니즘의 개념, 방법, 내용과 성립 배경 등에 대해 심도 있고 포괄적인 연구 없이 외피만 편향적, 무비판적으로 수용했고, 그에 따른 공허한 내용을 자의적으로 해석한 '한국적 감수성'으로 채워 넣었다는 비판과 함께, 한국적 모더니즘이 태동하게 된 정치사회적 기반, 이데올로기적 성격, 그에 따른 문제점 등에 대한 보다 냉정한 검토가 현시점에서도 성과 있게 이뤄지고 있지 못한 점에 대한 과제가 고스란히 남겨져 있다. 이러한 난제를 풀어가기에는 현재의 그룹의 동인들로서는 거의 불가능한 일처럼 여겨진다. 그렇다고 해서 기성 평론가들에게도 기대할 수 없는 노릇이다. 그동안 모더니즘을 옹호해온 기성 평론가들은 대개 70년대 한국 모더니즘을 살지우는 데 여러 모로 기여해왔으나, 앞서 제기된 과제들을 자신의 문제로 끌어안고 해결하기에는 여러 가지 점에서 근본적인 한계를 노정해왔다. 딜레마가 아닐 수 없다. 이미 아카데미즘으로 경직화되어 온갖 부작용만 양산해온 모더니즘에 대한 총체적 점검과 청산이 강력하게 요구되는 상황하에서 '로고스와 파토스'는 사실상 부끄러운 과거와의 연대도, 그렇다고 '진보'의 논리에 기반한 서구 모더니즘적 혹은 리얼리즘적 미래에의 전망도 거부한 상태에서 '암중모색'하고 있다는 인상을 갖게 한다. 그렇다면 이들은 어디로 향해 가는 것일까?

《로고스·파토스》전은 "서구 모더니즘의 수용이나 비판적 적용의 차원이 아니라 우리의

역사적 전통에 뿌리를 둔 문화적 의식운동으로서의 모더니즘 정신을 발굴, 현대적 조형 어법으로 구현한다"는 입장을 새롭게 제기한다. 그러나 과연 발굴할 대상의 내용물이 존재하는지, 존재한다면 그것이 무엇이며 어떠한 방식으로 존재하는지에 관해 전혀 언급이 없다. 이러한 취지를 명료히 하기보다는 이론적 취향이 강한 작가들이 현상학, 분석 미학, (포스트)모더니즘론, 심용옥, 홍가이의 글 등에서 이삭줍기 식으로 논점을 차용해 '독특한' 글을 발표할 따름이다. 그러나 이 글들의 논지는 대부분 선명치가 않아, 자신들의 작품 이해에의 접근을 더욱 어렵게 할 뿐이다. 또한 몇몇 작가들의 극도의 주관적인 글들은 그룹 동인들의 창작 이념과 어느 정도 공유되는 것인가도 불분명하다.

대체로 이들의 전시 목표는 "인간과 사물이 아무런 전제나 선입견이 없이 만나도록 하는 체험의 장으로서의 작품을 보여주는 것"(문범) 이라고 한다. 문제는 이러한 선입견이나 전제 없는 체험이 역사적 전통에 뿌리를 둔 문화적 의식운동과 과연 어떻게 접맥될 수 있는지 애매하다. 또한 역사적 현실과 동떨어진 순수한 의식이나 정신이 과연 존재할 수가 있는 것인지, 그리고 그 자체로서 '예술 사물'이란 것이 과연 존립 가능한 것인지 흥미로운 주장이 아닐 수 없다. 문범은 "흔들거리는 관여(participation) 속에서 예술 사물이 드러나는 것의 즉각적인 부정 속으로 수많은 감성들이 끝없이 펼쳐지는 순수한 '변칙'들을 받아들임으로써 예술 사물은 자립으로 나가야 한다"라고 말한다. 이와 같은 '추상화된' 사물 체험은 인간과 사물의 존재 방식을 상호 연관·대립으로 보는 것이 아니라, 고립·정체로서 본다는 점에 근본 한계가 있다. 예술 사물 자체라는 것은 존재하지 않으며 아무런 전제나 선입견 없이 예술 사물에 접근할 수 있는 방식도 존재하지 않는다. 상상이나 착각 속에서 가능할 따름이다. 예술 사물이란 것도 일단 '예술계'라는 전제하의 약정

없이는 불가능하다. 그렇다면 이 예술계는 어떻게 성립 가능한가? 구체적인 현실의 제 관계의 소산일 뿐이다.

《로고스·파토스》전은 전시 서문에서 '우리 미술의 실천적 향방에 대한 근거'를 모색하고 '우리의 왜곡된 현상을 반성하는, 그리고 진리에 접근하는 우리의 방법론'을 획득하기 위한 대안으로 옥시덴탈리즘(Occidentalism)의 논리를 제시한다. 정확히 이 제안은 우리 미술의 방향 모색의 근거를 서양 미술과 그 이론 연구에 투자함으로써 우리의 모습을 올바르게 볼 수 있다고 믿는 일종의 우회적인 인식론의 방편을 뜻한다. 그러나 그 같은 인식론이 모더니즘의 것인지 포스트모더니즘의 것인지 혹은 그 외의 어떤 다른 것인지 구분이 안 된다. 더우기 우회론적 입장을 취한다는 의미에서 포스트모더니즘을 통해 우리의 모더니즘을 조명한다는 논리나, "에드워드 사이드(Edward Said)의 오리엔탈리즘이 가능했던 것처럼 그 역으로 옥시덴탈리즘이 가능하다"는 것에 대해 충분한 논거가 제시되어 있지도 못하다.

이 같은 혼란상은 이전의 제도화된 형식주의 미술에 매몰되지도 않고 동시에 포스트모더니즘과 대별되는 제3의 모더니즘의 내용을 갖추어야 한다는 조건에 대해 작가들 간에 공유된 신념이나 요청이 제대로 이뤄지지 않는 상태에서 오는 것일 수 있다. 그 점을 예증이라도 하듯이, 이들 작품 중에는 이미 토로된 주장과 달리 거의 포스트모더니즘 양식에 가까운 작품들이 눈에 띄며, 그렇지 않은 경우에는 70년대의 미니멀 아트나 개념미술적 경향, 혹은 추상표현주의적 경향이 주종을 이루고 있을 따름이다.

또한 파편화된 언어, 해체되고 집중되어진 언어들은 무언가 일말의 구체적인 메시지를 전해 주는 듯하면서도 실상은 해석 불능 혹은 해석 자체를 거부하는 것이 대부분이다.

이 그룹이 모색하는 신(新)모더니즘론에

내재하는 자가당착은 이론적 논거의 희박성과
방법론 자체에서 비롯하는 것이기도 하나,
무엇보다 이들이 내세우는 미술 개념의 규정
내용에 기인하는 것이다. 구체적이고 생생한
현실과 직접적으로 맞닿는 미술 개념을 견지하지
못하는 한, 진정한 의미에서의 한국적인 정신과
문화의 실체는 결코 획득되지 않을 것이다.

위장된 현실 순응의 전략

현실의 변화는 양식의 변화를 초래하며 양식사는
정치·경제·사회사와 맞물려 진행된다고 볼 수
있다. 80년대 중반 이후 특히 두드러진 작가들의
다양하고 급진적인 양식 실험은 변혁기에 처한
사회의 무질서, 혼돈 그리고 갈등, 그 속에서 움트는
새로운 역동성 등과 어느 면 맥을 같이 할 수 있을
것이다. 그 점에서 탈모더니즘이나 신모더니즘
그룹들의 등장은 그 나름의 필요에 따른 것이라고
볼 수도 있다.

그러나 그 점이 이러한 경향의 그룹이
지속적으로 존립해야 하는 정당한 이유가
되지 못한다. 우리의 현대사는 해마다 '전환기'
아닌 적이 없다는 냉소적인 견해는 일단 논외로
하더라도 이제 80년대 후반에 이 그룹들(유사
경향을 추구하는 그 외의 많은 그룹에서 개인들에
이르기까지도 동일)이 미술계, 나아가 우리의
현실에 과연 어떠한 역할을 담당했느냐 하는 점을
검토해야 할 단계에 이르렀다고 본다. 혹자는
4-5년간의 결과를 놓고 그 공과를 추단하는 일이
다소 성급한 판단이라고 간주할 수도 있을 것이다.
그렇지만 그 기간 중의 화단의 변화는 사회 변혁의
양상과 맞물려 일정한 방향을 획정 짓기 어려운
모습으로 양적으로 크게 비대해져 왔다. 특히
최근 들어 작가들의 해외 미술 조류에 대한 과민한
반응과 거의 '속도전'을 방불케 하는 재빠르고

전면적인 서구 미술 모방은 크게 경계해야 할
점이다. 이런 점들을 감안할 때 이 그룹의 현실에
대한 역할 검토는 적지 않은 중요성을 띤다.

이 두 그룹의 지식인 작가들은 근본적으로
중산층에 기반한 자신들의 개인주의적 속성이
어떻게 집단적 공동체적 삶과 조화를 이루고
기여할 수가 있는지, 그것은 또 다른 소통 불능의
내면 언어를 낳고 마는 것이 아닌지 하는 물음
앞에서 결코 자유롭지 못하다. 또한 이들의 언어가
현실 문제에 대해 무력한 탓으로 속죄 의식을
가지고 있다 하더라도 그것만으로는 시대적 부채에
대한 면죄부를 받을 수가 없다. 결국 이들의 대응
논리는 결국 '자기방기'에 불과한 것으로서 지식인
작가의 '위장된 현실 순응'에 지나지 않는다. 두
그룹은 기존 미술계의 모든 것을 비판해왔으나
또한 긍정해야 할 아무런 온당한 대안도 취하지
못하는 '자기 덫'에 걸려 있다. 실상 모더니즘에
대한 열띤 공세도 소리만 요란했지 실속이 없는 '빈
술통'에 불과할 따름이다. 제도권 입장의 미술에서
보더라도, 이들은 다소 불편하나 별 해가 되지 않는
잉여의 존재로밖에 여겨지지 않을 것이다.

쇠퇴해가는 모더니즘과 강고해져 가는
리얼리즘의 틈바구니에서 불안하고 초조한
나머지 이삭줍기식 선별로 빚어진 불충분하고
수미일관하지 못한 '이론적 혼선'은 앞서 언급했다.
이러한 문제를 일일이 탓하는 것은 오히려
부차적인 문제로 돌릴 수 있다. 오히려 주목거리는
왜 이들이 자체의 많은 한계를 감수하면서까지
대응 전략을 지속적으로 확대 강화시켜가고
있는가라는 점이다. 그것은 단적으로 헤게모니
주도 의지 때문으로 보인다. 두 그룹은 기법주의의
빗나간 미술교육을 충실히 받아온 모범생 작가나
세속적 출세 지향의 길을 쾌주하고 있는 재능 있는
신예들을 고르게 편입시켜 더욱 자신들의 입지를
강화시켜가고 있다. 아울러 이러한 헤게모니
주도 의지는 엘리트 의식에 기반한 개인주의적

경쟁 심리에 의해 보다 추동되고 있으며, 국내 산업자본의 집적에 의한 미술제도의 전반적인 확대 현상이 이에 물적 토대로 작용하고 있다. 오늘날 상업주의의 팽창은 '예술의 상품화, 상품의 심미화'를 부채질하면서 쉴 새 없이 가상 세계를 창출해내고 있다. 이러한 상황 변화는 객관 현실에 대한 과학적 인식을 결여한 작가들의 조형적 사고와 심리의 일탈을 끊임없이 조장해내고 있다. 예컨대 강남 지역을 중심으로 편재되어 있는 파행적 소비문화의 빛깔과 질감을 연상시키는, 이들의 다양한 발상과 숙달된 기법의 작품들에서 더욱 사치스런 품목의 상품으로 부각되기를 바라는 묘한 의도가 감추어져 있음을 감지하게 된다. 이들은 미술계의 나아가 현실의 바람직한 상을 모색해간다는 자신들의 '대응 논리'와 무관하게, 상업주의의 역기능적 측면들에 강력히 대처하기보다는 오히려 거센 상업주의 물결에 편승해 기식하고 있다는 혐의에서 자유로울 수 없는 것으로 보인다.

이들이 진정으로 미술이 자연, 사회, 인간과 풍부하고 생동감 있게 만나는 지점에 머물기를 희구한다면, 올바른 시각에 기초한 도덕적 신념과 정치적 태도를 확고하게 견지하는 방향에서 이론과 창작의 과제를 함께 고민해가야 할 것이다. 신념과 태도의 유보 속에서는 미술의 참된 기능이 정지하고 말며, 미술의 언어, 형식, 취미라는 것도 오직 상업주의의 리듬과 어울려 패 션과 장식의 상업적 혁명에 한없이 동화되어 갈 따름이다.

(이것은 미술비평연구회의 토론을 기초로 작성한 것임)

(출전: 『가나아트』, 1989년 9·10월호)

80년대 미술을 어떻게 볼 것인가 —모더니즘과 탈모더니즘

정담: 이일·오광수·김복영

[……]

이: 80년대에는 모더니즘과 민중미술이라는 이분법이 극단적으로 대립되는 경직된 양상을 띠고 있습니다.

이러한 경직성은 아카데미즘을 초래하는 것이 아닌가 봅니다. 이를테면 미니멀리즘도 아카데미즘에 빠졌다고 할 수 있습니다. 80년대 미술의 전반적 상황을 얘기할 때 그것은 아카데미즘화된 미니멀리즘에의 반동이며, 따라서 자유라고 하는 새로운 지표가 설정됐다고 봅니다. 그런데 자기 규정적인 아카데미즘화된 미니멀리즘에 대한 욕구와 갈망이 우리나라에서는 기묘하게도 어떤 특정한 이데올로기와 결부되지 않았나 하는 것입니다.

오: 이분법을 만들어내는 것이 우리 미술의 경직성이라는 말씀에는 동감합니다. 대체로 모더니즘과 민중 지향을 이분하고 있는데, 그 이분법의 구체적 내용은 모더니즘의 지향은 서구 지향이고, 민중 지향은 우리 것에 대한 지향이라고 하는 데서 파생되는 경직성입니다. 그런데 이것은 엄청난 경직성이거든요. 사실 70년대 우리 모더니즘이 그 나름대로 극복하고 성장했던 풍부한 내용성은 서구적인 것이 아닌 우리 나름의 것이었습니다. 따라서 '모더니즘=서구 지향'이라고 매도해서는 안 된다는 거지요. 모더니즘이나 민중

지향은 어디까지나 미술 양식으로 봐야지 내용으로
봐서는 안 된다고 생각합니다. 각기 다른 양식일
뿐입니다. 민중 지향에도 얼마든지 서구적인
모델이 들어올 수 있고, 모더니즘에도 우리적인
모델이 들어올 수 있는 것 아닙니까? 그렇게
편향적으로 구분해놓는 데에 경직성의 문제가
있다는 것입니다.

김: 　외래문화를 수용해서 우리화시키고 나서
그 우리화가 어느 시점에서 근본적으로 하나의
완결점에 도달했을 때는 또 다른 벽에 부딪칩니다.
예컨대 70년대를 거쳐 온 서구 현대미술의
발상법이 상당 부분 우리화됐습니다. 그러나
우리화가 80년대 초중엽에 이르면 더 이상 앞으로
나가기가 곤란한 어떤 결과를 초래합니다. 그러나
우리가 이제 또다시 서구적인 모델에 매달릴 수는
없습니다.

　그럴 때 필요한 것이 '원천'입니다. 이것은
지적 성숙도가 높아져 자아의식이 농후할 때
일어나는 자기 선언, 독자 선언이거든요. 그것은
원천적인 우리 것의 발굴과 회귀 의식입니다.
지금은 세계사적으로 원천에 대한 회귀 의식이
팽배해 있습니다. 원천에 대한 동경은 아무리
강조해도 지나치지 않습니다. 어디에 우리의
원천이 있나 하는 것은 많은 사람이 자유 의식을
가지고 행할 수 있는데, 예컨대 샤머니즘이나 조선
시대의 산수화풍으로도 할 수 있습니다. 물론
우리적인 것의 역사적 이해는 오늘의 시점에서의
이해입니다.

오: 　저는 모더니즘이란 것을 이런 측면에서
봅니다. 헤겔이 이야기했던가요? 외래적인
것과 자생적인 것이 조화되고 극복됨으로써
문화가 고양된다구요. 다시 말하면, 자생적인
것만 있어 그것이 팽배하면 할수록 폐쇄적으로
되고 지방주의나 민족주의로 빠져버린다는
이야기입니다. 그러니까 모더니즘을 서구
지향으로만 볼 것이 아니라 그것을 받아들이면서

오히려 자생적인 것과 어떻게 조화 극복하느냐
하는 것이 중요합니다.

이: 　김 선생이 얘기하신 원천, 뿌리에로의
회귀라고 하는 문제는 중요하다고 생각됩니다.
그런데 우리의 70년대 일군의 작가들에 의해
시도된 미니멀 아트적인, 모더니즘적인 미술
시도는 서구적인 맥락에서 오히려 일탈해서 우리
자신의 원천, 뿌리에 근간을 두는 미술 세계를
구축하려는 노력을 보여준 것이라고 확신합니다.
서구적인 모더니즘이나 포스트모더니즘, 특히
미니멀 아트만 해도 그것이 서구적인 개념이라고
하지만 미니멀이란 관념은 본래가 동양적인 뿌리에
바탕을 두고 있다고 믿고 싶고, 원천적으로 우리는
미니멀적인 세계를 가지고 있다고 봅니다.

오: 　문인화가 바로 미니멀리즘입니다.

이: 　그런 점에서 80년대를 맞이하여 부상된
민중미술은 시한부의 미술운동이라 생각되며,
오늘날 한국의 특수한 정치사회적 상황의
결과이지, 깊은 의미에서 그것이 한국적인
것이라고는 생각하지 않습니다. 또한 그 표현
방식에서도 운동성과 예술성을 조화시켜야 한다는
새로운 과제가 등장했습니다. 그런데 지금 일련의
작가들에 의해 추구되는 운동성 경향의 미술은
예술성이라든가 그것과의 조화는 물론이고
예술성이라는 문제 자체를 처음부터 거부하고 나선
것이 아닌가 봅니다. 요컨데('요컨대'의 오기―
편집자) 예술권 밖에서 그림의 문제를 설정하지
않았나 생각됩니다.

모더니즘과 포스트모더니즘의 상관관계

김: 　70년대에 보여줬던 미니멀적인 하드한
개념의 양식적 특징들이 80년대에 들어오면
거의 없어져버립니다. 그렇기 때문에 모더니즘이
80년대에도 잔존하는가 하는 질문을 던질 정도로

80년대 모더니즘의 존재는 난감한 느낌을 줍니다.

이 모더니즘의 세대들은 대부분 40-50대들인데, 80년대에는 연령상 자기의 양식을 추구해 들어가므로 집합된 서구의 70년대 양식은 찾아볼 수 없습니다. 따라서 80년대에 들어와서 모더니즘의 입지 조건은 거의 소멸돼버렸고, 그것을 대체할 수 있는 세대와 정신, 양식을 새롭게 설정해야 하는 위기에 봉착해 있는 것입니다. 그런데 그다음 세대들은 행위가 강하고 사색이 약해진 상태의 세대들이기 때문에 상당한 혼란을 겪고 있습니다. 90년대에 모더니즘의 양상이 변형 발전된 상태로 나타날지 모르지만, 현재의 모더니즘은 서구에서 겪은 것과 똑같이 한국에서도 쇠퇴기를 겪고 있다고 지적하고 싶습니다.

이러한 정신적 진공 때문에 불가피하게 서구로부터의 정신을 또다시 학습하지 않으면 안 되는 제한 조건이 일어났던 것입니다. 그래서 젊은 작가들이 포스트모더니즘에 경도됐는데, 이 계보가 모더니즘을 계승할 것인지 아니면 반대급부로 내용상의 안티테제로 치달아갈지는 한국의 상황에서 아직 판단하기 어렵습니다. 그러나 미술사적 이념의 추이 과정에서는 모더니즘은 분명히 70년대 말 80년대 초로 그 운명이 종결되었다고 생각합니다. 지금 미니멀 계열의 작가 중 어느 누구도 '나는 모더니스트다'라고 생각하는 사람은 없습니다.

그러나 70년대에는 그들도 열렬했습니다. 모더니즘이라는 이름으로 열렬했다기보다는 재료의 재개발이나 우리의 미술 정신적 내면의 재조명 등의 수행 과정을 통해서 서구에서 들어온 하나의 평면 조건을 우리화시키는 방법을 모색했는데 그것은 서구식 미니멀이 아닌 우리식의 문제를 많이 제기한 것입니다. 그것은 동양 정신, 개인보다는 우주적인 것에의 신봉 등을 얘기할 수 있는데, 이러한 내용은 우리의 문화 정신에 미니멀적인 것이 있다는 이 신생의 말씀으로도 이해될 수 있겠습니다. 어쨌든 70년대 상황에서 그만하면 모더니즘의 우리화 작업에 충분히 성공하지 않았는가 봅니다. 그러나 그것이 자꾸 반복되기만 하여 우리화의 진로를 더 이상 모색하지 못했다고 할 수 있습니다.

바로 그러한 한계 때문에 반대급부적으로 민중 지향주의가 탄생하지 않았는가 생각되며, 민중 지향주의는 그러한 우리화의 한계에 대하여 우리 정신과 양식의 원천, 뿌리를 찾는 일이 필요하다고 제의했던 것입니다. 최근의 교조주의적 냄새가 나는 것을 빼놓고 애초의 민중 지향주의 미술은 상당히 가능성이 있고 유연성이 있어 애호를 받았던 것이며, 그것이 장점인 것입니다. 따라서 80년대의 우리 미술은 외향에서는 이분법적인 경직성을 보여주나, 내부에서는 필요불가결한 이유가 있어서 쌍방이 서로 대결함으로써 비판적인 안목을 키우는 데 공헌했다고 보고 싶습니다.

이: 80년대 미술에서 소위 반모더니즘, 탈모더니즘적의('탈모더니즘적인'의 오기—편집자) 다양한 성향이 나타났지요. 이를테면 형상이 나타나고 강렬한 색채가 등장하고, 자유로운 이미지의 분출이라는 보다 보편적인 미술 현상이 활발했습니다. 그런데 그중에서 민중미술이 그 이념 설정이 분명하여 한 세력을 형성한 것입니다. 그 외에 보다 자유롭게 개별적으로 활동한 젊은 작가들 속에는 다양하게 문제를 설정하고 자기 나름의 회화 세계를 설정한 작가들이 많습니다. 그것을 뒤집어 말하자면 70년대와 달리 일종의 방황하는 젊은 세대가 아니었나 하는데, 그저 방황만 한 것이 아니라 탈모더니즘의 시점에서 모색했던 세대라고 생각되며, 또 한편에서는 모더니즘의 흐름도 엄연히 흘러내려오고 있는 것입니다. 따라서 자유 형상적 미술과 모더니즘적 미술이 어떻게 융합되고 조화되어 새로운 미술의 흐름을 형성해가는가가 나의 관심사입니다.

그것을 위해서는 서구적으로 체계화된 모더니즘에서 탈피하는 것이 일차적인 과제입니다. 체계화된 것, 논리적인 것, 익명성을 지닌 것, 물질주의적인 사고방식 등은 우리 체질에도 맞지 않으므로, 그러한 서구식 모더니즘에서 탈피하여, 물질적인 것 대신 정신성을 부여하는 노력이 필요합니다. 모더니즘과 그 반대편에서 대립되는 포스트모더니즘이 있으나, 또 다른 차원에서 모더니즘의 연장선상에 있는 채로 그 경직성을 탈피함으로써 보다 다른 차원으로 모더니즘의 기조를 전개시켜 나가는 또 하나의 흐름을 선정해본다면 나는 그것에 트랜스모더니즘(trans modernism)이라는 이름을 붙여봤으면 합니다. 이를테면 이탈리아의 트랜스아방가르드(Trans avangarde)에서 'Trans'가 이에 비유되는 접두어가 되겠지요. 이 트랜스모더니즘은 모더니즘을 거부하는 것이 아니라 포용하고 극복하면서, 미술사적 미학적 기조를 전개시킨다는 겁니다.

모더니즘과 포스트모더니즘은 이제까지 대립 개념으로 보았는데, 그 대립의 문제를 해소시키고 보다 통합적인 방향으로 전개해나가자는 것입니다. 민중적 미술을 포함해서 포스트모더니즘적 미술의 특징 중 하나인 형상적인 것, 분방한 색채 표출, 이런 것을 모더니즘적 요소와 융합시켜서 90년대 미술을 설정할 수 있지 않나 봅니다. 그런 의미에서는 모더니즘도 극복돼야 할 대상으로 보는 것이죠.

오: 포스트모더니즘에서 포스트의 개념을 모더니즘을 계승 발전시키는 측면에서 설정하는 사람도 있고, 모더니즘을 극복하는 측면에서 그 개념을 사용하는 사람도 있어서, 개념이 정립되지 않고 혼란스런 상태입니다. 그러나 대체로 극복의 측면에서 사용하고 있다고 봅니다. 포스트모더니즘을 그러한 극복의 양상으로 볼 때 새로운 형상주의, 신표현주의, 뉴웨이브 같은

것으로 통용되고 있는데, 이러한 개념 자체를 어느 일방적인 것만을 수용하여 통용하는 것도 상당히 위험한 일이라고 보고 있습니다.

이: 한 가지 분명한 것은 설사 포스트모더니즘을 탈모던, 반모던, 내지는 모더니즘의 극복으로 받아들였다 하더라도, 우리에게 탈모던을 할 만큼 모더니즘의 전통이 있는가, 우리가 진정한 모더니즘의 뿌리를 가지고 있는가가 문제됩니다. 그러니까 포스트모더니즘에 있어서 서구에서 전반적으로 분명하게 드러나는 안티적인 성격이 우리의 현실에서 분명하게 드러날 수 있는 여건이 안 돼 있습니다. 말하자면 만일 우리만의 미니멀적인 미술이 있다고 했을 때, 그것을 반드시 유럽이나 미국의 모더니즘이라는 맥락에서 이해할 필요는 없다는 얘기입니다.

[……]

김: 80년대 초중반에 이르는 과정에서 서구의 포스트모더니즘에 대한 비평의 바람이 들어왔고 후반에 일반화되었습니다. 그런데 우리 비평계가 좀 더 성숙한 용어 선택과 그 대책을 세우고 자료를 정확하게 전달해주는 데에는 미흡했다고 봅니다. 대다수의 평론을 보면 모더니즘 또는 포스트모더니즘이라는 말을 남용했고 그 결과 작가들, 특히 젊은 작가들일수록 오늘날의 미술이 단지 모던과 포스트모던의 대결장인가 하는 당혹감을 갖게 됩니다. 그것이 미국에서는 정당한 문제일지라도, 우리 경우에는 색깔이 달라야 하는데 그 위상이 같을 때에는 우리 비평계가 일단 거기에 대해서는 불친절했거나 연출을 잘못했다고 보는데 이 점은 반성해야 할 것입니다. 그래서 미술비평의 역할이 앞으로 새로운 전망을 향한 치료적인 기능과 정보 전달 기능, 또 예시적인 기능을 선별해야 할 것입니다. 정보 전달 기능만이 전부인 양 외국의 저널을 그대로 번역해서

마구잡이 번역서를 내놓고, 또 젊은 세대들이 그것을 그대로 읽고 오늘날의 철학이라고 믿는 한, 거기에 대한 책임을 작가들에게만 돌릴 수 없다는 말입니다.

[……]

오:　　한편 미술 외부적인 것으로 미술 행정에 대해 간단히 언급하지요. 미술 행정은 넓게는 문화정책의 테두리에서 볼 수 있는데, 이에 대한 미술비평가들의 발언이 대체로 빈약하다고 봅니다. 문화정책에 대한 비판이라든지 질타에는 훈련이 잘 안 되어 있고, 그런 기회를 갖지 못하고 있는 것이 아닌가 생각됩니다. 90년대 우리 미술이 좀 더 다양하고 풍부한 구조를 형성하기 위해서는 미술 자체로서도 여러 가지 해결해야 할 점이 많지만 미술 행정 자체가 구조적으로 바뀌어야 할 것입니다. 우리 사회는 아직도 관료주의적인 사회가 아닙니까? 이런 체제에서 우리는 문화정책에 대한 이상형을 적극적으로 요구해야 할 것입니다. 예를 들면 미술관 활동의 기능을 대폭 확대해야 하고 미술과 대중과의 관계도 새로운 차원에서 추진해야 하고, 그리하여 미술이 상아탑 속에만 들어 있는 미술가들끼리의 활동이 아니라 사회 속에 들어 있다는 것이 전체적으로 인식될 수 있게끔 하기 위해서는 미술 행정, 문화정책이 뒷받침되지 않으면 안 된다고 생각합니다.

[……]

(출전: 『월간미술』, 1989년 10월호)

탈모던주의자의 중성적 이데올로기

심광현(미술평론가)

[……]

　우리에게 포스트모더니즘은 무슨 의미를 지닐 것인가?

　서구 문화라면 무조건적으로 추종하기만 했던 그간의 맹목적인 관행은 20세기 서유럽과 미국의 지역적 민족적 특수성을 세계사적 보편성과 혼동하고 그 양자 간의 변증법을 무시하면서, 그들의 문화예술에 내포된 긍정적 요인과 부정적 요인을 올바르게 판별할 수 없게 만들어왔다. 주지하는 바와 같이 그러한 관행이 비판되면서 우리의 사회 현실과 역사 현실 속에 주체적으로 뿌리를 내릴 수 있는 문화와 예술의 새로운 가능성을 모색하기 시작한 것은 미술의 경우 겨우 80년대에 들어와서야 가능해진 일이었다. 그런 과정에서 드러난 것은 60-70년대 한국 현대미술을 지배해왔던 모더니즘 미술이 한국 현대미술의 진정한 잠재력을 발전시키기보다는 오히려 커다란 질곡으로 군림해왔다는 점이라 하겠는데, 이는 무엇보다도 현실과 단절된 '순수한' 미술이라는 미술 개념의 허구성과 편협성으로부터 비롯된 것이었다는 점이었다. 80년대 미술운동은 바로 그와 같은 허구화된 틀에 갇혀 있던 미술의 역동적인 잠재력을 회복하려는 기나긴 노력을 의미하는 것에 다름 아니었다.

　그런 과정에서 미술의 진정한 힘은 그전까지

모더니즘에 의해 '불순한' 것으로 배타시되어왔던 현실과의 복합적인 관계 속에서만 비로소 획득될 수 있다는 점이 새롭게 확인되기 시작했으며, 또한 그 '불순하다'고 하는 현실의 내용이 과연 무엇인가가 문제시되었다고 할 수 있다. 그 현실은 '조국 근대화'의 목표로서 막연하게 동경의 대상이 되어왔던 미국과 유럽의 '환상적인' 현실이 아니라 바로 우리 민족과 민중이 처해 있는 오늘날 이 땅의 모순에 찬 구체적인 사회역사적 현실이라는 점이 드러나게 되었다고 하겠다. 바로 그와 같이 모순에 찬 현실과의 역동적 관계 속에서 그를 총체적으로 직시하고 극복하려는 노력 속에서 풍부하게 살아 숨 쉬게 될 새로운 미술을 정초 지워주는 폭넓은 예술 개념과, 또한 그 현실 속에서 올바르게 기능할 수 있는 폭넓고 힘 있는 창작과 실천을 가다듬는다는 전망 속에서 대두하게 된 것이 바로 80년대의 민족미술, 민중미술이라고 할 수 있다.

민족미술이라는 개념이 우리 미술이 현실과의 관계 속에서 어떠한 민족적 과제를 해결해나가는 데에 관련되는가, 또한 민중미술이란 그런 과제 해결에 있어서 미술과 사회 발전의 주체가 누구인가에 관한 문제를 함축하는 개념이었다면, 바로 그런 과제와 주체의 문제를 포괄하여, 미술과 현실의 올바르고도 풍부한 관계 수립의 방법을 모색하는 것이 현실주의 예술 방법, 또는 리얼리즘의 문제였다고 할 수 있다. 따라서 지난 10년간 우리 미술의 역동적인 과정 속에서 가장 문제시되었던 것은 무엇보다도 현실적인 과제와 그 과제 수행의 주체 문제를 포괄하여 미술과 우리의 구체적인 사회역사적 현실과의 올바른 관계 정립의 문제라고 할 수 있는 바, 어떠한 양식과 형식, 어떤 매체를 사용할 것인가, 모더니즘과 포스트모더니즘의 양식을 수용할 것인가 아닌가 하는 제 문제들은 민족미술, 민중미술, 현실주의 방법의 문제와 같은 포괄적인 지평을 주체적으로 어떻게 발전시켜나갈 것인가에 따라 좌우되는

부차적인 문제에 불과했다.

그런데 최근 들어 80년대의 우리 미술이 '낡은 모더니즘과 험악한 리얼리즘'의 경직된 이분법에 의해 시련을 겪었으며, 그에 따라 새로운 획일화, 새로운 제도화로 귀착되었다는 묘한 주장이 대두되고 있다. 서성록 씨에 의하면 80년대 모더니즘과 민중미술의 갈등은 이미 낡아 빠진 보수와 혁신의 대리전쟁에 다름 아니었으며, 그런 과정에서 중도적 지식인과 중산층 문화가 제 몫을 할 기회를 빼앗긴 채 문화적 희생물이 되어왔다는 것이다. 그는 그 대립이 냉전체제의 산물로서의 서구형 미술과 동구형 미술의 대립이었다고 보고 이제 그것이 더 이상 실효가 없다고 판정을 내린다. 다니엘 벨이 외쳤던 '이데올로기의 종언'과 같은 식의 이런 대담한 판정에 귀를 기울이다 보면, 우리는 그의 말대로 대리전쟁에 종지부를 찍고, "과거 확실성이라고 믿어오던 것의 실패를 비판하면서 미술의 상황을 생활세계 내지는 현시성의 자기 소유를 통하여 재편성"하는 것이 "그간 소진되었던 창조력의 에너지를 다시금 충전"시킬 수 있는 '열린 시대'로 나아갈 수 있을 것 같다는 환상에 사로잡히게 된다(『세계와 나』, 1989 창간호).

그런 환상의 입지에서 되돌아보면 그간의 민중미술은 사회주의 이데올로기를 대변하면서 냉전식의 대리전쟁을 치루었으며, 그 대리전쟁의 과정에서 얌전한 중도 지식인들과 중산층을 문화적 희생물로 만든 책임을 뒤집어쓰게 된다. 말하자면 5공화국 정부의 지배 정책이나 모더니즘 미술이 그렇게 잘 한 것도 없지만, 그런 오류와 과실의 책임의 절반은 그를 비판했던 민족민주운동이나 민중미술의 좌경, 용공성(대리전쟁의 수행자로서) 에 있다는 얘기가 된다. 해방 이후 우리 역사가 일정한 변화를 겪을 때마다 귀가 아프도록 들어온 얘기가 또다시 되풀이된다. 현실의 표지를 만지작거리는 것은 용인되나 그 본질의 문턱에

들어서기만 하면, 독재정권이 날조한 하위법을 헌법의 이름으로 비판하기 시작하기만 하면, 각 공화국의 왜곡된 민주주의를 넘어서서 진정한 민주주의로의 진입을 요구하기만 하면, 언제나 그것은 좌경, 용공의 대리세력으로 진단되며, 사회 혼란의 책임을 뒤집어쓰게 된다. 그런데 이제 80년대 우리 미술의 중요한 성과로 공인받아왔던 민족민중미술운동이 사회주의 이념을 은폐한 채 냉전적인 대리전쟁을 치룬 장본인으로서 80년대 미술을 경직된 이분법으로 묶어 황폐화시켰다는 책임을 질책받게 되는 셈이다.

탈모던주의의 허구성

현실의 모순과 퇴폐적 문화의 질곡을 자유롭게 비판하며, 이를 극복할 수 있는 힘을 역사 발전의 주체인 민중의 건강한 활력과 자발적인 참여 과정 속에 발견하고자 하는 노력은 바로 모든 민주주의 문화의 본질을 이루는 것이다. 이와 같이 현실에 대한 폭넓은 통찰과 그에 따른 민주주의적 실천을 통한 현실의 변혁은 독재 정권과 국내외 독점자본의 이익을 위해 틀 지워졌던 패쇄적 현실을 깨고 소외되어온 대다수 민중에게 풍부하고 새로운 현실을 열어주는 것이다.

그럼에도 불구하고 제3의 길로서 '탈모던'을 주장하는 서성록 씨와 일군의 작가들에게 민중의 민주주의적 요구와 실천이 어떤 이유로 해서 '험악한' '대리전쟁'으로만 느껴지는 것일까? "탈모던은 변화되어가는 국면에 주목한다. 어떤 것도 진리로 삼기를 바라지 않으며 어떤 것도 판단하기를 거부한다. 이를테면 그것은 중성적인 색깔을 취한다"고 한다. 그런 입장에서 보면 현실은 중성적인 것일 뿐이다. 독재를 하는 것도 나쁘지만 그렇다고 무지한 민중이 민주주의의 실천을 위해 나서는 것도 좋을 게 없다는 것이다. 또는 아무래도

좋다는 셈이다(이들 중성주의자들에게는 험악한 리얼리즘은 보여도 험악한 현실은 보이지 않는다).

사실 중도적 지식인과 중산층에게는 민주주의를 위한 실천은 험악하기만 할 뿐 아니라 불필요한 것일지도 모른다. 이글턴이 비판했던 포스트모더니즘의 싱품미학을 환영하는 입장에서 보자면 민주주의와 유토피아는 이미 현실 자체에 최소한의 결여의 흔적도 없이 충만해 있기 때문에 불평할 이유가 없게 된다. 보다 창조적으로 보다 많은 상품을 '예술'로 승화시키는 즐거운 과제가 있을 뿐이다. 더구나 '수입 자유화의 열린 시대'를 맞이하여 "급격히 변화되어가는 정세와 그 여파를 제대로 파악하여 미적 보편성을 합리적으로 재현해낼 수 있어야 하며, 폭넓은 탄력성을 가지고 사회적 상상력과 개인적 주관을 예술적으로 마음껏 펼칠 수 있는" 탈모더니스트들은 행복하다,

그러나 이러한 주장을 한다는 것이 사실은 전혀 새로운 것도 또한 놀라운 것도 아니다. 이미 80년대를 거치는 동안 소수 중도적 지식인과 중산층의 상층부는—부르조아와 함께—아무 방해도 받지 않고, 오히려 지배문화 정책의 지원까지 받아가며 자신들의 문화적 기회를 점차 더 중요롭게('풍요롭게'의 오기로 보임—편집자) 향유해왔다. 다만 그렇게 '중성적인'—소위 기회주의적인—그들에게 우리 시대와 사회의 문제 전체를 대변할 수 있다는 '영광'이 주어지지 않았다는 점이 그들에게든 아쉬웠을 것이다. 그런데 이제 그들은 자신들이 누리던 소시민적 행복 그 자체에 만족하지 않고, 그것이 보편적인 행복이며, 자신들의 문화 향유의 방식이 우리 시대의 보편적인 미적 이념이라고 과장하려고 한다. 그리고 그러한 과장이 손쉽게 이루어지지 않자, 이제 그 탓을 민족민중미술과 현실주의의 예리한 미학에 돌리고 있다.

현실의 역동적인 발전과 그 속에서 살아나는 풍부한 미적 형상과 이상은 '중성적'으로 획득될

수 있는 것도 아니며, 국제주의의 미명에 휩쓸려서
이루어지는 것도 아니다. 그것은 오히려 민족과
민중의 역사 현실 속에 중심을 두고 그 생생한
체험을 바탕으로 해서 세계문화의 진보적 유산과
흐름을 주체적으로 수용해나가는 과정에서만
형성될 수 있는 것이다. 그럼에도 불구하고
탈모던주의자들은 그러한 주체적 노력을 포기하고
다시금 (자신들이 이미 비판한 바 있었던)
60-70년대의 왜곡된 모더니즘 수용의 "전례를
닮아가려는 듯 역사의 축을 뒤집어놓고 관찰하고
있다." 그들에게 역사의 축은 언제나 미국과 유럽의
환상적인 문화에 있는 것이지 이 땅에 있는 것이
아니며, 중층적인 모순의 복합적 상호작용 속에서
풍부하게 전개되는 현실 그 자체가 아니라, 현실의
표지(이를테면, 잘 가꾸어진 강남의 아파트 단지와
카페)와 그 '이미지', 그 이미지의 '상상' 속에서만
존재할 뿐이다.

(출전: 『월간미술』, 1989년 11월호)

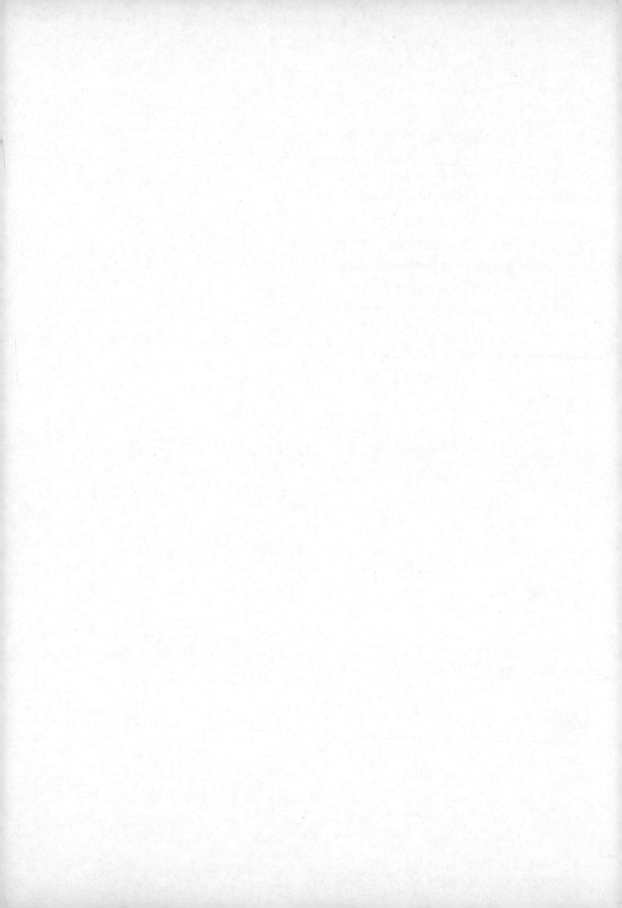

5부
좌담

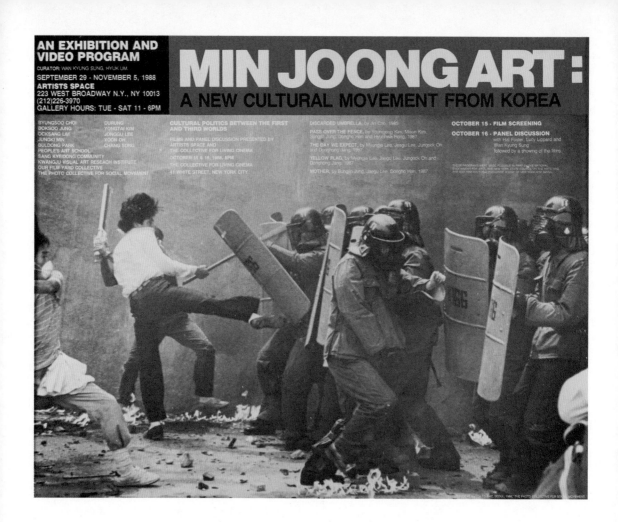

그림1 　미국 뉴욕 Artists Space에서 개최된 «Min Joong Art: A New Cultural Movement from Korea»(1988)의 포스터

1980년대 '운동으로서의 미술'

진행: 박영택

토론: 최금수, 김종길, 이선영, 임산

일시: 2018년 10월 4일

문학에 대한 열등감

박영택 발표 주제 토론과 전체적인 리뷰를 위해 최금수 선생님을 모셨다. 최금수 선생님은 전시기획자로, 또 저널, 평론 두루두루 하시면서, 특히나 80년대부터 지금까지 미술계를 상당히 현장에서 많이 경험하셨기 때문에 전체적인 논의에 대해 좋은 말씀을 해주실 것으로 믿고 오늘 모셨다. 순서대로 연구원 패널들이 발표했던 부분들에 대해 간단하게 평을 듣고, 그리고 의견을 주시는 것으로 진행하겠다. 먼저 김종길 선생님의 80년대 소그룹 미술운동, 다양한 그룹 결성, 조직들에 대한 논의에 대해서 말씀을 들어보겠다.

최금수 저는 최금수라고 한다. 제가 이 자리에 자격이 있는지는 모르겠다. 저는 87학번이고 재수해서 들어왔는데, 화실을 다니면서 《20대의 힘》전을 제가 직접 목격하고, 재수하던 시절에 오윤 선생님이 돌아가셨는데, 서대문미술학원이라고 현실과 발언 멤버 대부분 간사로 있거나 원장이었던, 그러니까 오윤, 민정기, 김호득, 그분들한테 배우다가 대학을 들어왔다. 시대 상황이 그러다 보니까 그림보다는 다른 걸 해보자 해서 운동 같은 걸 조금 했는데, 하다가 저는 대중 조직보다 학술 조직이 좀 더 낫겠다 싶어서 학술지로 갔다. 그때는 매체가 없던 시절이라, 임산 선생님도 그렇고 박영택 선생님도 그렇고

매체에 대해서 말씀하셨다. 88년도, 89년도에 신문이 컬러화된다. 그전까지 매체들은 사진이든 활자든, 그리고 대부분 흑백으로 전달된 경우들이, 재정상의 이유도 있었지만 사회적 조건 자체가 그랬다. 저 같은 경우는 학습된 게 아닌 경험에 기반한 거라서 다른 질문이 있을 수도 있다는 점을 양해 부탁드린다. 김종길 선생님 발표 부분에 대해서는 대부분이 아는 작가 얘기고 현장에서 90퍼센트 이상 대부분 봤던 전시들이라, 그리고 그분들이 싸웠던 거, 굉장히 많이 싸웠는데 노선 갈등도 있지만 작가라는 존재가 조직 운동이라고 해야 하나, 그런 걸 결성하기 위해서 편 가르기가 심했던 때다. 80년대에 박영택 선생님도 생생히 기억하시겠지만 금호갤러리 시절에도 그렇고, 전시 뒤풀이 때 싼 술집에 가면 재떨이가 이리저리 날라 다니고, 그 와중에도 술자리에서도 계속 그림을 그렸다. 그런데 그런 게 무엇이었을까를 생각해보면, 정치까지 오기까지가 굉장히 힘들었던 시기였다. 사실 화가이고 싶었기 때문에 미대에 들어왔고, 졸업했고, 아마 그 연배들이 대부분 70년대 말 학번들인데 다혈질이 좀 많았다. 그리고 지금처럼 핸드폰도 없고, 제가 94년도 『가나아트』 기자였는데 원고 청탁을 하려면 편지를 써서 엽서로 하던 시기였다. 작가랑 연락을 한다는 게, 집 전화가 없는 분들도 많고, 그런 시기에 매체를 볼 수 있다는 것은 그만큼 관심이 많았다는 거다.

특히 이제 한국화 논쟁이나 포스트모더니즘 논쟁 같은 경우에는 계속해서 이번 호는 어디서 원고가 발표될 거다, 하면 인사동에 나올 수 있는 여건이 되는 사람들은 편집실 와서 미리 구해가는 그런 경우들이 많았다. 『선미술』도 있고 『가나아트』도 있고 그랬지만 포스트모더니즘 논쟁 같은 경우는 철학적으로 얘기되는 것보다는 미술 현장에서 어느 정도 자기의 입장을 견지해야 되는지를 알아야 되는 상황이었기 때문에, 좀 양해를 부탁드린다. 김종길 선생님은 굉장히 좋은 게 자료에 대한 조사가 확실하다. 본인이 또 문인이기도 하니까, 오늘은 문학적 수사가 별로 없어서 재미는 없었는데. (웃음) 경험상 그 시대를 계속 연구해왔던 분이셔서, 저 같은 경우는 80년대를 보면서 문학에 대한 열등감에서 벗어나고자 했던 발악처럼 보인다. 문학, 철학, 정치, 이런 이야기는 90년대까지 거슬러 올라가야 가능하다고 할 수 있는데, 그 결과는 이미 90년대, 2000년대에 발현되었고, 그 결과를 현재의 시점에서 소화하는 것처럼 보인다. 제가 느꼈던 건 80년대 현장에서 문학에 대한 열등감이었다. 민족문학(민중문학)이라는 말은 이전부터

써왔는데, 《20대의 힘》전 이후에, 물론 최초에 누가 민족미술이라는 단어를 썼는지는 중요하지 않고, 술자리에서 작가들이 민중미술이라는 말을 뱉을 수 있었던 것은 《20대의 힘》전 이후다. 그게, 민족 교육 사건이 터졌었다, 공영방송에서 민중미술 관련 특집으로 사상에 의해서 지도당하는, 굉장히 무시무시하게 만든, 북한 이야기도 있고, 그러면서 이게 민중미술이다, 조심해라, 거의 사이비 종교 단체 같이 포장되면서부터 더 그랬던 것 같다. 그분들이 이야기하기를 자기네들은 피선택, 자기네들이 만든 게 아니라 선택당해서 성장했기 때문에 내용이 없다는 얘기를 많이 한다. 민중미술도 마찬가지로 최초로는 경찰이 붙인 거 같다, 잡아넣기 위해서. 정치의 반작용으로 더 정치화된 측면도 있지만, 사구체 논쟁 때 저 같은 경우는 학습됐던 사람이기 때문에 양보를 해서 보면 그런 부분이 있다. 아까 봤던 초기 민중미술 태동기를 보면, 남미 그림 같기도 하고 여러 가지 상황이 있는데, 저는 오윤에 좀 더 강조를 뒀으면 하는 생각이 있다. 두 번째는 이제 질문인데요. 김지하나 그 당시 김민기의 노래를 도해한 것 같은 느낌의 작품들이 많다. 굳이 문학이라고 해야

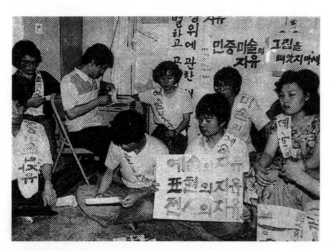

그림2 연행된 미술 작가의 석방을 요구하며 농성을 펴고 있는 《20대의 힘》전 출품 작가들과 민문협(민중문화운동협의회) 회원들. 『중앙일보』, 1985년 7월 22일 자

하나, 민족문화 운동 상황에서 미술운동을 봤을 때 생기는 문제가, 굉장히 낮은 급수에 있었던 게, 사실 시가 시작되면서 80년대 강조된 부분이 크다. 현장에서의 파급력 자체가, 매체가 없었을 때 지금으로 치면 페이스북보다는 백 배 정도 강력한 매체였던 것 같다. 그때 사람들이 문학보다 우월하다, 그랬던 적이 있고, 그 이후에 90년대 말 노동자 투쟁이 됐을 때에야 음악이 미술을 훨씬 능가하기 시작했다. 그런데 실제로 작사 작곡 하시는 분들의 감성 자체가 사회적이고 현실적인, 피부에 와 닿는 것이기 때문에, 이 얘기는 이선영 선생님 부분이랑 거의 비슷하다고 생각하는데. 김인순 선생님이나, 초기 여성 노동자, 그러니까 사회적인 약자인 노동자, 노동자 중 더 약자인 사회적 여성 노동자에 대해 관심을 갖기 위해서, 실제로 김민기의 〈공장의 불빛〉을 도해한 것 아니냐, 라는 건데, 그게 어찌 보면 현실을 보는 시각 자체가 동일하기 때문에 그럴 수도 있지만, 그렇다면 미술은 무엇이었는가. 그 부분은 사실 90년대 가서 정리가 되는 것 같다. 80년대 상황에서 미술이라는 형식적인 문제는 좀 더 다른 차원에서 이야기가 되어야 될 거 같다는 생각이 든다. 일단 제가 생각했을 때 오윤에 대한 개인적인 견해, 그리고 제가 생각한 또 한 분은 유홍준, 민중미술 전도사의 역할을 하셨는데, 조직화되고 난 이후의 상황은 90년대이고 오늘 발표는 80년대 상황인 거라서 말씀 안 드려도 될 것 같다. 다시 말해 제가 질문하고 싶은 건 미술운동의 전형성 확보 측면에서 오윤, 홍성담, 김봉준에 대한 개인적인 견해를 듣고 싶고, 아마 네 분 모두에게 동일하게 해당하는 질문일 수 있는데, 우리 것에 대한 그림은 문학에 대한 열등감이 아니었는지 먼저 묻고 싶다.

김종길 문학에 대한 열등감이라고 표현을 거칠게 하셨지만 문학에 대한 동경이 민중미술 진영에 컸던 것은 사실인 것 같다. 열등감이라고 굳이 표현을 하자면, 1970년대 이미 현장에서는 실천문학 단체가 등장한다. 당시 고은 선생이나 황석영 등 문학 쪽에서 이미 박정희 유신정권에 대한 저항이 일었고, 미술운동은 한참 뒤에 등장했기 때문에 문학이 가지고 있는 힘, 미술가들의 문학에 대해 차지하고 있는 동경이 컸다고 생각한다. 자연적으로 열등감도 없지 않아 있었다고 생각을 하지만, 민중미술이 본격 전개가 되고 나서는 어깨를 나란히 하는, 그래서 문학과 미술이 서로 소통하는, 80년대 후반에 오면 영향을 주고받는 관계에 있지 않았나 하는 생각이 든다. 제 개인적인 생각으로는. 경찰이 붙인 이름이라는 소문이 많이 있기는 한데, 사실 소문이다. 왜냐면 1975년, 76년에 박용숙 선생이나 원동석 선생이 민족예술론, 민족미학론, 또 민중예술론, 이런 텍스트를 이미 70년대 중반에 문학에 영향을 받아서 평론으로 발표를 했고, 아까 80년대 초반에 신구상, 신표현주의 얘기도 했지만 두렁이나 광자협에서는 민중예술론 자체를 주창을 했다. 이들에 대한 탄압이 85년에 본격화된 건 아니고 80년, 81년 계속 작가의 작품 탈취와 억압 과정이 있었고, 그런데 왜 그런 소문이 났냐고 하면 국풍81이라고 해서 한국의 민족문화를 이용하려는 전두환 정권의 문화부의 전략, 정책이 있었다. 그게 여의도 광장에 국풍81을 거대하게 만들어서 민족, 민중, 이런 것들을 선취하려고 하는 것들이, 기획들이 있었다. 그러면서 오히려 그 반작용으로 민중적 경향, 민족적 경향, 이런 것들을 정부의 저항 세력으로 몰아가면서 국가주의로 포섭하려는 흐름이 있었는데, 그러다 보니 경찰이 주도적으로 탄압하기 시작했다. 그런 맥락에서 경찰들이 미리 '피선택한 것 아니냐' 하는데, 저도 알고 있던 소문에 이론적으로 접근해서 파악해본 결과 이는 소문에 불과한 것이고. 제가 오늘까지 다루려고 했던 주제가 80년대 전반부에 관한 소집단 경향성이었기 때문에 특정 작가를 다루지는 않았다. 이 부분은 차후 연구 과제에서 다시 작가의

작품을 구체적으로 다룰 때 언급하려고 하고. 다만
선생님께서 개인적 견해에 대해 여쭤보셨기
때문에, 저도 오윤에 대해 개인적으로도 흠모가
높은 작가이고, 초기 전반부에 민중미학의
전형성을 대담하게 완성해낸 작가라는 것에
동의한다. 왜냐하면 현실과 발언 멤버였지만
미술동인 두렁이 굉장히 따랐던 선배이고, 두렁이
가지고 있던 오히려 민속성이나 민족성,
민중성에 대한 영향력을 대부분 오윤에게서 많이
받았던, 애오개에서 같이 활동했고 판화 교실 이런
곳에서 두렁 멤버들이 판화 탈각도 도와줬던 이런
얘기도 제가 들어본 적이 있다. 오히려 오윤과
두렁의 형식이 많이 맞닿아 있고 그런 점에 있어서
민중미학의 여러 전형성을 실험적으로 제시했던
분이라 할 수 있다. 박영택 선생님도 말씀하셨지만
불화라든지 채색화라든지, 이런 부분에서도
보면 오윤 선생의 여러 판화 장면을 그가 캔버스,
아크릴로 그린 작품들에서 볼 수가 있고. 다음
발표 때까지 준비하는 과제가 평론가, 이론가들에
대한 이론이다. 각 소집단들의 선언문, 문건과
이론가들을 분석하는 것이 다음 차수의 과제다.
그때 김봉준, 유홍준, 원동석, 최민, 성완경 등 작가,
이론가들의 이론 같은 것들을 살필 예정이니 꼭
참석해주셔서 보시면 좋겠다.

여성주의 미술운동

박영택 그다음 이선영 선생님 부분에 대해서 말씀
드리겠다.

최금수 연구하기 힘든 범위였을 것 같다.
여성미술에 대해 저도 관심을 많이 갖고
있다. 특히 거의 대부분 사구체 논쟁을
거치면서 노동해방이냐 민족해방이냐 했을
때 여성이 갖고 있는 부분에 대해서, 제가 아까
얘기했는데 각 대학마다 학술지가 있었다.

저는 그때 『홍익미술』 편집장이었고 민중미술,
모더니즘, 포스트모더니즘까지 다뤘던 것 같다.
포스트모더니즘은 사실 강내희 선생님하고
김정환 쪽에서 이야기하는 게 있어서 여러
가지 조직 운동상의 계보 때문에 생기는 문제가
있는데, 이화여대에 『예림』이라고 있었다.
서울대학교는 『미대학보』가 있었고, 1년에 한
번씩 나오는, 학술지라기보다는 전문지였다. 그
시기 학생들이 사실 80년대 중반까지만 해도 학생
미술운동이라는 부분에 많이 할애를 했다. 그리고
그 당시 사람들이 지금 미술계 중역을 많이 맡고
있다. 저희 같은 경우는 미술에 관해서는 내용과
형식을 많이 이야기하는데, 내용이 사상이냐,
형식이 미술이냐, 뭐 그러면서 미술의 형식
이야기를 하는데, 실제로 여성이라는 부분들,
실천을 동반한, 김인순 선생님이 많은 고생을
하셨고 실제로 선후배들이 여성인 경우에는 위장
취업이 가능했던 시기이기 때문에 활동가로
빠져버리는 경우가 많았다. 미술로서 그래도
균형을 유지하려고 하는 노력들, 아마 그게 자기가
갖고 있는 정보가 아닌 매체에 대한 신뢰였을 수
있는데, 시기적인 감수성이 활동가로서 존재했던
것이 더 명쾌하게 떨어졌던 시기여서, 미술 쪽으로
이야기하기가 애매하지만 그래도 중간 매개적
입장이셨던 김인순 선생님 같은 경우는 충분히
미술사적 가치가 있지 않을까 하는 생각을 한다.
형식적 완성에 대해서는 포스트모더니즘이 지나야
남한에서도 여성미술 얘기를 하고, 개별화된
것이건 집단화된 것이건 어느 정도 인정을 받는
거였는데, 사실 90년대 초반까지만 해도 여성
작가는 한 명이면 됐었다. 천경자 한 명이면 되고,
이불 한 명이면 되고, 이렇게 끼워 넣기 식의
여성인 게 있었는데, 이제는 더 자유로운, 더 이상
미술계에서 성별의 차이로 이야기하지 않는 것
같다. 안배 자체가 없고, 요즘 동성애자들도 있고.
성을 가지고 이야기한다는 것이 사실 80년대 여성

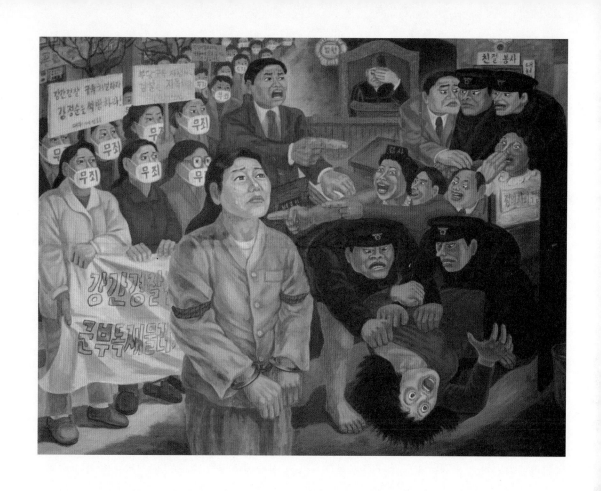

그림3　김인순, ‹파출소에서 일어난 강간›, 1989, 캔버스에 유채, 130×167.5cm. 서울시립미술관 소장

담론이 약간은 구세대적인 발상, 그 당시에 있었던 여류, 여성으로 이야기하는데, 지금 같은 경우의 여성미술을 굳이 이야기하자면 그 당시 상황으로 돌아가서 사회운동과 더불어서 여성이라는 부분으로 봐주지 않고서는 맥락을 살피기가 힘들다. 그런데 90년대 지나서는 굉장히 화려해진, 그리고 가해자-피해자 구분이 아니라 여성들 고유의 도상들을 잘 찾아내고, 대부분의 작가들이 20, 30대 작가들 같은 경우는 여성들이 미술대학 출신들이 더 많아지고 오히려 남성이 소수인 집단이 되어버리기도 했지만, 여성 작가들이 깜짝깜짝 놀라는 감각으로 선을 뛰어넘는 경우들을 많이 봤다. 집단화되어 있지 않아서 그렇지, 개별적으로는 충분히 주목할 만하다고 생각한다. 그렇다고 남성 작가들이 집단화되거나 그럴 수 있는 성향이 별로 없다. 미술계에서 이제는, 자료에 대해서 생각을 하다 보면 매체에서 어떤 식의 발언이 이야기가 되려면 방어와 공격인데, 사실 80년대 여성미술에서 도상을 제외한, 공격인지 아니면 방어인지, 그러니까 김인순 선생님 작품 같은 경우에 맨 처음에 도상을 봤을 때 왜 학사모가 있지, 그 당시 그 연배에서 여성이 대학을 나왔다는 건 굉장한 특권층이었다. 저게 또 하나의 갭을 만들 텐데, 왜 저렇게 만들까, 지금은 충분히 당연하게 보일 수 있겠지만 그 당시에는 받아들이기 힘든 도상이었다. 여성들의 방어인지 공격인지, 이건 정치적인 상황이었기 때문에 어느 정도 정답이 나와 있기는 한데, 여성 작가들이 여성을 이야기할 때 놓치고 있는 부분이, 제가 방어를 하는 건지 공격을 하는 건지에 대해서, 그걸 동시에 하고 있었던 건 많이 못 봤던 것 같다, 그 당시에는.

이선영 제가 처음부터 느꼈던 괴리감이었는데, 80년대 여성주의 미술에 대한 기준이 민중미술, 한국화, 포스트모더니즘 분야에 동등하게 견줄 수 있을 만한 주제인가에 대해 사실 회의적이었다. 그런데 최금수 선생님이 말씀하셨듯이 지금은 여성

미술가가 굉장히 많다. 어디서 인기투표하면 이불 작가가 1등을 하기도 하고. 이것은 사실 미술사적 의미에서의 비중인 것 같다. 그리고 나중에 여성 작가도 많고 뛰어난 작가도 많이 나왔는데, 그 원류를 찾아보니까 꼭 지금의 것과 같은 면만을 가진 것은 아니다. 어떻게 보면 최초라는 것에 의미가 있다. 여성주의가 90년대 포스트모던, 다원주의의 흐름에서 나온 게 아니라, 80년내 중반에 당당하게 우리 사회의 변혁 운동 속에서 처음으로 싹을 틔웠다, 라는 부분이 강조가 많이 되고 있다. 그 최초가 반드시 멋있고 훌륭한 것은 아니다. 그리고 김인순 선생님 작품도 그렇지만, 우파뿐만 아니라 같은 편이었던 민미협 작가들도 《여성과 현실》전 할 때 한 번도 안 와봤다는 것이다. 그래서 여성에 대한 주장을 한 번 끼워 넣기, 있으면 좋지, 라는 식으로만 관심을 가졌던 것이다. 지금의 페미니즘이 중요하다고 해서 당시 최초의 시작점이 중요한 것인지를 이야기하는 것은 아전인수격이라고 생각한다. 아까 문학 이야기도 하셨지만, 김인순 작가도 시월모임 첫 전시 때 이미 40대가 넘었었다. 나름 중산층, 미대를 나온 작가였는데, 미술에 대해서는 많이 말하지 않았다. 그러니까 문학에 관심을 가졌고, 민중문학 이런 쪽에 많이 접촉해서 진행됐던 것 같다. 문학 쪽은 또 반대로 너무 앞서가다 보니까, 그 이후에 민족문학, 민중문학에서 '민족' 혹은 '민중'을 빼는 그룹도 문학이었다. 사실은 미술가-문학가의 관계는 여러 가지 생각할 점이 많이 있는 것 같고, 오늘 제가 발표한 부분은 여성을 어떻게 정의했는가, 이런 문제에 주력하다 보니까 작품보다는 발언을 많이 했던 김인순 선생님 부분이 상당히 있었다. 당시 작품이 탄탄하지는 않았어도 굉장히 의식화가 많이 되어서, 논문을 『가나아트』에 크게 발표하신 게 있다. 거기서 많이 인용을 했는데, 그에 대해서 전시회 모임 등에서 슬라이드로 보면서 토론을 했다는 이야기도 있고. 자기 정의랄까, 여성이

무엇이어야 하고, 이 틈바구니에서 어떻게
해야 되는지, 그런 모습들의 결과와, 여성주의
미술의 최초가 반드시 훌륭한 모습은 아닐 수도
있다. 그렇지만 지금의 모습이 중요하기 때문에
그 최초가 더듬어지는 것이다, 라는 이야기를
말씀드리고 싶다.

포스트모더니즘 논쟁

최금수　임산 선생님 주제는 386세대들이 굉장히
심각하게 논쟁을 벌였던 포스트모더니즘이다.
저도 미학과에 들어가서 프랑크푸르트
학파, 가다머(Hans Georg Gadamer)와
하버마스(Jurgen Habermas)의 지평 융합에
대해서 공부했었는데, 사실 미술 현장에서
체험하는 포스트모더니즘 논쟁은 심광현-서성록
논쟁이었다. 철학, 문학 쪽은 다르겠지만.
거의 심광현 선생님의 논의는 미비연에서
많이 준비가 되고 있기는 하지만, 강내희
선생님이라고 『문화과학』을 지금도 편찬하고
계시는데 그분들의 힘이 컸다. 우리가 사회적
조건 자체를 남한에 적용할 수 있을까에 대한
문제와, 기성세대들과는 뭔가 다른, 제가 봤을
때는 포스트모더니즘보다는 아방가르드라고
봐야 되는데, 뭔가 다른 논쟁이 필요하기도 하고,
90년대 실제로 진영 논리라고 이야기되어지는,
저널 등에서 갖고 있는 집단적 제도 미술, 현장
미술, 사실 논의 속 언어 자체도 정리가 안
됐었다. 93년도 『가나아트』 기자일 때 논쟁이
마무리될까 하다가 두 분 다 개인적인 문제로
잠적하면서 게임 끝, 일단락되어버리는 그런
상황이었다. 저 같은 경우는 포스트모더니즘을
빨리 수용해야 된다는 입장이었다. 왜냐면 이거
우리 거 맞는데, 지금 우리의 삶을 이야기하고
표현하는 것 맞는데, 라는 생각이었다. 그런데

문제는 민중미술 하셨던 분들이 뭐 다원적으로
해야 한다, 80년대 초반에 탱화에 그린 이야기
그림을 화면 분할이 포스트모더니즘 같다, 라는
이야기도 있는데, 사실 그 부분보다는 삼성미술관
전시의 충격이 컸던 것 같다. 그 부분의 문제가
민족해방 문제와 노동 문제를 같이 동시다발적으로
해결할 수 있는 상황이 아닐까, 포스트모더니즘
논쟁을 수용해버리면, 그동안의 미술계 내부에서
민족해방과 노동해방을 외치던 부분을 다 포괄할
수 있으면 어떻겠는가, 진영 자체를 해체시켜서
더 긍정적인 방향으로 가자는 뜻이 있었던 거
같다. 그런데 너무 논쟁이 계속 진행되다 보니까,
건설적인 논쟁이 오가다가 비방으로 갔던 것이
아쉬웠고, 판매 부수도 많이 올랐었다. (웃음)
박모(박이소), 엄혁, 현실문화연구 쪽에서
모더니즘에 방점을 둘 것인가 포스트모더니즘에
둘 것인가, 그 문제가 있는데 이 부분도 90년대가
되면서 정리가 되는 거라서, 사실 80년대는
싸움밖에는, 이게 수용과 배척의 문제가 아니라
결국은 거대 공룡 둘 중 어느 쪽을 살리느냐, 그
논의였던 것 같다. 그래도 그 간극에 후기미술협회
쪽에서 생각보다 재빠르게 포스트모던과
관련된 미술 작가들이 이해할 수 있을 정도의
출판물과 강연을 마련했던 것 같다. 그때는 도올
김용옥도 있었고, 홍가이 선생도 발언을 했고.
그런데 외부적 상황에서 내가 현장에 몸을 담고
있지 않은 상황에서 80년대 말, 90년대 초반의
포스트모더니즘 논쟁은 상당히 객관적이고 유용한
결과를 낳을 수 있는 아주 좋은 상황이었다는
판단이 든다. 포스트모더니즘은 한국에 소개되면서
건축적 측면에서 아주 자연스럽게 융화되었다.
예를 들면, 다방에 가면 벽을 등지고 소파에 앉아
커피를 마시던 모습이 스타벅스가 한국에 들어온
이후 창문이나 벽을 보고 마시는 모습으로 빠르게
바뀌었다. 이런 변화는 모더니즘적 생각으로는
이해할 수 없지만 지금은 모두 그렇게 마신다.

이러한 한국의 조건에서, 미술이나 건축의 상황이 포스트모더니즘과 어떤 관계를 맺고 있으며, 포스트모더니즘이 우리의 생활 속에 어느 정도로 침투했는지에 대해 초기 사상가들이 연구했기에 이러한 변화를 어떻게 보는지 궁금하다.

일산 오늘 미술 얘기 하자고 왔는데 건축 이야기를 하셔서. (웃음) 제가 89학번인데, 연구를 하면서 지적인 폐해를 적지 않게 느꼈다. 왜냐하면 오늘 말씀드렸던 두 가지 논쟁에 제가 거의 양다리 걸치면서 대학 생활을 했기 때문이다. 최금수 선생님이 87학번이신데 87학번들 따라서 시위 현장과 민중미술 전시를 구경 다녔고, 89년도부터 심광현 선생님을 비롯한 사구체 논쟁에서 PD계열에 계신 분들이 서양의 논리를 우리 것으로 소화하는 과정에서 과거의 맑스가 아닌 새로운 이론을 공부하게 되고 그런 과정을 겪었다. 제가 오늘 말씀드린 것처럼 우리나라에서 포스트모더니즘을 받아들이는 과정이 사상적으로 편향되어 있다. 건축 쪽에서의 포스트모더니즘과는 다르게, 우리나라에서 포스트모더니티를 이야기할 때는 과거의 모더니즘 담론이 자연스럽게 포스트모더니즘 담론을 수용하는 측면이 강했던 거 같다. 반대로 민중미술 진영에서는 최금수 선생님께서 잘 말씀해주셨지만, 이게 한국의 현실을 진단하는 데에는 포스트모더니즘이 유효할 수 있다는 생각을 젊은 활동가들이 했음에도 불구하고, 그들에게는 현실의 진단에 그쳐서는 안 되는 거였다. 오늘의 주제처럼 운동으로서의 미술이 되기 위해서는 현실의 대안이 되어야 하는데, 포스트모더니즘은 사실 현실적 대안이 되기에는 부족하다는 입장이 더 강했었다. 왜냐면 그들이 이론적 근거로 사용하는 포스트구조주의라는 게 정치적이지 않고 다원론이라는 개념을 추구하기 때문에 가치 중립적 측면이 강했기 때문이다. 그러다 보니까 삶의 지평을 자주적으로 회복해야 된다는

입장의 민중미술 진영에서는 포스트모더니즘 담론이라는 게 중성주의자니, 절충주의라는 식의 부정적 단어로 평가될 수밖에 없었던 것 같다. 제가 건축 이야기를 많이 못 드리는 것은 제가 전문가가 아니기도 하지만, 반면에 건축에서의 포스트모더니즘은 우리가 미술에서 당연히 다루어야 했던 대상들보다 훨씬 더 오랜 역사의 모더니즘 연구가 있었고 다원성과 상대성을 중요시 여길 수밖에 없었던 현실적 고충들이 서양 사회에서는 다양하게 볼 수 있었기 때문에, 그들 포스트모던 건축 이론은 우리보다 훨씬 더 깊이가 깊다. 그러니까 이게 모던과 포스트모던을 사이에 두고 건축을 이야기하기에는 한국적 상황과 서구의 상황이 많이 다르다고 저는 생각한다. 결론적으로 말씀드리면 포스트모더니즘이 애초에 계몽주의를 부정하고 이성주의에 대한 저항 의식에서 출발하기는 했지만, 그들이 이론적 근거로 사용했던 모더니즘에 대한 변주, 갱신, 단절, 이런 것들이 실제 미술 현장에서는 그렇게 명확하게 드러나지 않았다는 거고, 우리나라 포스트모더니즘 이론을 80년대 후반에 주로 이끌어가셨던 분들은 대체로 문학 계열의 이론가들이었다. 오늘 제가 발표한 여러 아티클에서는 제가 개인적으로 아시는 분들이기는 한데, 포스트모더니즘 또는 포스트모더니티라고 하는 것에 대한 철학적 규정은 많이 약화된 상태였고, 오히려 문학에서 이야기하는 이론들을 끌어들이는 부분이 입장이 강했었다. 다만 적용하는 방식에서는 실제 미술이 가지고 있는 저항성, 유토피아성, 실험성, 이런 것들을 우리한테도 서구의 이론들을 적용시킬 수 있는 가능성이 있지 않을까, 라고 하는 가능성을 주는 것 같다. 그런 점에서 오늘은 논쟁거리에 집중해서 말씀드려서 뭔가 우리나라 미술 이론가들의 포스트모더니즘 논쟁이 뭔가 당파적이지 않았을까, 라고 여러분들이 느끼실 수 있을 것 같은데, 그럼에도 불구하고 민중미술

진영에서는 여전히 문화운동의 차원에서 서구 이론을 90년대 넘어서부터 습득하게 된다. 그 과정에서 박모, 엄혁, 소위 말하는 미국 물을 먹은 분들 중에서 현장에 있었던 포스트모던 이론을 좀 더 한국적인 포스트모더니즘으로 정화시켜나가는, 개정해가는 방식들이 실제로 진행됐다고 하겠다. 그건 뭐 90년대 연구하시는 분들이 정리할 이야기이긴 한데, 아무튼 이야기를 하다 보니까 또 한 번의 강의를 하게 되는 것 같아서 여기까지 말씀드리겠다.

전통과의 연결고리

최금수 사실 80년대 미술 장르가 분화되긴 했지만 맥락이 비슷했다. 왜냐하면 그 당시가 텍스트가 많았던 시기가 아니었기 때문에 장르별로도 그렇지만 주제별로도 크게 다르지 않았다. 한국화에 관해 발표하신 박영택 선생님은 감성적으로 작품을 잘 분석해내셔서 부러웠다. 저는 기자생활 말고도 큐레이터로 7년 활동을 하기도 했고, 그래서 전시로서밖에 보여줄 수 없는, 특히 동양화가 그랬던 것 같다. 임산 선생님의 이야기와도 이어지는데, 포스트모더니즘 조건하에서 1988년도 올림픽을 전후로 해서 화방에 아크릴 컬러가 나왔다. 그전에는 아크릴 컬러를 과슈 내지는 수채화랑 비슷하게 얘기를 했다가, 미디엄이 나오면서 동양화과에서 탐을 낼 수밖에 없었다. 서양화도 마찬가지지만 대학 내에서 유화만, 제가 94년도 졸업인데 교수님들이 수채화나 드로잉을 그리면 뭐라고 하셨었다, 그림 아니라고. 근데 아크릴이 일반화되면서 미디엄이 개발되었다. 저는 아직도 전통회화과랑 현대회화과로 나누자고 한다. 동양화와 서양화로 나누는 것보다. 그래서 98년도에 회화전을 했었는데, 지금 세종문화회관에서 매년 회화라는

주제로 전시를 하고 있는데. 저도 전통이라는 게 있다면 지킬 거 빨리 지키고 필요 없는 거 치우자는 입장인데, 전통이 중요하다면 그것을 어딘가에서 배워야 할 텐데……. 그런데 한국화를 생각해보면, 한국화라는 용어가 왜 나왔을까 생각해보면, 정확한 근거는 없지만 조선화다. 월북한 작가들이 월북해서 주체미술을 하고, 조선화를 개발해서 강령을 발표했다. 문제는 요즘의 북한은 다르다는 것이다. 당시 60년대 정도에 완성이 됐는데, 북한 미술에서는 선비적 기질을 버려라, 였다. 몰골법과 구륵법 중 하나만 선택하는, 테두리가 없는 유화 같은 동양화가 만들어졌다. 그거랑 분별하면서 한국화라는 게 나오는 것 같다. 사실 동양화라고 하지만 일본화인데, 위정자들은 어떨지 몰라도 민간에서는 일본 영향을 배척하는 분위기이기는 했지만, 사실 동양화라고 부를 수 있는 분들의 그림은 거의 대만 그림이다. 90년대 중반 정도에 올오버 페인팅 한국화를 전시했었다. 수묵화 운동과는 전혀 다른 것이다. 권영우 선생님과 같이, 중심이 없는 그림들. 그러면서 문제가 되는 게 전공 자체가 잘못 편재되어 있지 않은가에 대한 질문을 선생님께 하고 싶다.

박영택 사실은 지금 대학마다 한국화과, 서양화과로 나누어져 있는데, 이런 문제에 대한 논의는 너무 오래됐다. 그럼에도 불구하고 바뀌지 않고 있다. 사실 한국화과, 동양화과라고 된 곳의 커리큘럼을 보면, 무엇을 한국화라고 말하면서 한국화를 가르치나 하고 보았을 때, 저는 없다고 생각한다. 서양화과도 마찬가지다. 무엇을 서양화라고 말하면서 가르치고 있을까. 유럽의 전통적인 페인팅을 가르친다면 서양화라고 말할 수 있겠다. 그런 점에서 차라리 건국대학교가 보여주는 현대회화과라는 타이틀이 저는 좋다고 생각한다. 오히려 현대미술을 하겠다는 목표가 명확해 보인다는 것이다. 그런데 지금 나머지 대학들의 한국화과, 서양화과라고

하는 것들은 학과의 이름 자체와 커리큘럼은 전혀 무관하게 작동되고 있다. 그런 의미에서 차라리 전통화과라는 명칭에서 조선 시대까지의 전통회화를 계승하거나 그런 것들에 내재되어 있는 중요한 회화적 성취를 발전적으로 만들어나가고 심화시킬 수 있게 교육하고, 그 이외의 나머지는 회화로 통합시켜버리는 것이 훨씬 더 바람직하지 않나, 하는 생각을 한다. 그러나 많은 사람들의 밥그릇 문제이기도 하고 쉽게 명칭이 바뀌기는 어려운 것 같다. 그리고 학과 명칭이 바뀌면 자신이 가지는 소속감이 사라져버리지 않을까 하는 두려움도 있고. 어쨌든 중요하게 말씀드릴 수 있는 것은 현재 학과 명칭과 관련해서 궁극적으로 학과가 지향해야 하는 과목이나 목표가 있어야 하는데 그것과 분리되어 돌아가고 있는 것이 대학의 형편이다. 한국화과라고 해서 나와서 졸업 작품을 보면 그냥 회화다. 제가 보면 한국화를 전공했다고 하는 작가들의 상당수 작업이 모필을 세워서 하는 작업을 하나도 볼 수가 없다. 서양화처럼 문질러서 쓰거나 바르고, 또는 이젤에 올려놓고 그리거나 한다. 동양화는 엄밀하게 말해서 이젤에 올려놓고 그리지 않는다. 그러니까 동양화라고 해도 선을 제대로 쓰거나 모필을 다루는 작업을 거의 볼 수 없다. 또 재료도 완전히 자유로워지니까 한국화과라고 하는 카테고리로 묶다 보니까 거기 소속된 학생들 자체도 부대낄 것이다. 그림은 전혀 다른 방식으로 그리면서 주제만큼은 한국적인 것을 해야 한다는 강박에 시달리는 것이다. 그래서 전통적인 소재를 끌어들여서 콜라주하는 괴이한 작업으로 나가버리기도 하는 상황이 생긴다. 이런 것들은 선생들이 적극적으로 문제의식을 갖고 풀어가야 할 문제라고 생각한다. 그리고 또 하나는, 80년대에 주목을 받았던 작가들의 선생들, 그러니까 미술대학에서 교수들이 전통적 도제식 교육을 받았던 사람들이다. 청전 밑에서 수학한

송수남이나 황창배, 이런 사람들은 한문을 갖고 화론을 익히거나 전통적 방식으로 공부를 한 것이 아니라서, 화론 자체를 소화해낼 수 없었다. 때문에 전통과의 연결고리를 갖는 것이 쉽지가 않다는 것이다. 추상적인 수사들, 수식들을 막연하게 전통이라고 덥석 받으면서 그것을 자기 작품의 알리바이로 삼는 것이 전통에 대한 오독을 발생시키고 있는 것이다. 그러다 보니까 그 아래 교육받은 제자들 역시 전통에 대한 뚜렷한 인식도 없을뿐더러, 서양화과에서도 마찬가지다. 사실은 동양화과, 한국화과의 커리큘럼에서도 동시대 회화나 동시대 현대미술에 대한 이론, 논의가 있어야 함에도 불구하고 제가 보기에는 전혀 현대미술에 대한 이론 수업이 부재한 걸로 알고 있다. 이것도 굉장히 문제다. 오히려 학교 바깥에서, 오히려 동시대 미술에서 더 적극적으로 영향을 받고 있음에도 불구하고 거기에 대한 이론적 이해가 전혀 없는 수업을 하고 있다. 그렇다고 전통을 제대로 가르치는 것도 아니다. 예를 들면 옛 그림의 시선, 화면, 프레임, 구도, 왜 그런 식으로 되어 있고 왜 그런 방식으로 그림을 보았고, 그러한 근본적 이유 자체를 명확하게 깨달으면서 온전히 이해해야 또 다른 방식으로 새로운 것을 할 수 있을 텐데, 그냥 기계적인, 몇몇 작가에 대해 간략하고 추상적 정보만 입력하고 있기 때문에 지금의 자기 시대의 작업과 매개할 수 있는 고리를 전혀 찾지 못하는 것이다. 이것이 가장 큰 문제가 아닌가 한다. 더군다나 80년대라는 시간은 급변하는 사회 변화 속에서 너무 많은 문화에 노출되게 된 시기이고, 사실 학교는 늘 뒤처지고 있는 보수적인 곳인 거다. 작가들이 개별적으로 마구잡이로 돌파해나갈 수밖에 없는 상황이라고 생각한다.

최금수 그래서 한국화 쪽에서 80년대를 중요한 시기로 보고 있다. 곁가지들은 외형적으로 팽창을 했는데, 뭐라고 정리하기 힘들 정도의 상황에 와있었다. 전체적인 총평을 말씀드리면, 다르지

시월모임展

뿌에서 하나로
시월모임 2회전(김인순, 김진숙, 윤석남)

초대일시 : 1986.10.24.(금) 오후 5시
전시일시 : 1986.10.24.(금)~30(목)
전시장소 : 그 림 무 당 · 민

그림4 《제1회 시월모임》(1985.10.9.-15., 관훈미술관)의 브로슈어 표지. 국립현대미술관 소장

그림5 《뿌에서 하나로—시월모임 2회》(1986.10.24.-30., 그림마당 민)의 도록 표지

그림6 《뿌에서 하나로》(1986)를 준비하는 모습. 왼쪽부터 김인순, 김진숙, 윤석남

않은 건데, 격변기라고 하지만 미술 현장에서도 재료나 환경 자체가 매우 달랐었다. 대안공간도 없었고 상업 화랑이나 아랍문화원 같은 곳에서 받아들이고. 물론 국전, 공모전처럼 제도가 엄격하게 지켜지는 곳에서. 그리고 미술계에서 민중미술이라는 단어를 아직까지도 번역을 잘 못한다. 그냥 박모 선생님이 Minjoong Art로 고유명사화했었다. 사상적으로도 그렇고 물질적으로도 그렇고 많은 작가들의 상황이 바뀌고, 그리고 작가보다 세상이 더 빨리 변화하는 시기였기 때문에, 특히 매체 자체가 편협하기 때문에 자료들 자체가 구하기가 어렵다. 이쪽 아니면 저쪽을 선택하면서 연구했어야 했기 때문에, 그 부분을 감안하고 양해를 구한다.

박영택 　네, 그러면 시간상 여기까지 정리하겠다. 청중 분들께서 질문이 있으시면 질문을 받고 정리하도록 하겠다. 장시간 앉아 계셨는데 궁금한 점 있으시면 질문 주시기 바란다.

질문과 대답

청중1. 　방금 '민중'에 대해 영어로 어떻게 번역해야 되는지 말씀하셨다. 이대 대학원에서 미술사 석사를 했는데, 제가 학보사에서 평론을 공부하면서 80년대 민중미술 평론에 대해 정리하는 수준의 글을 썼다. 제 프로필을 쓸 때 그 글의 제목도 쓰려고 하는데, 민중미술을 어떻게 번역해서 영어로 표현을 해야 할지, 사실 한국 미술사 용어가 객관적으로 정리된 게 없다. 그래서 'people'이라고 썼는데, 학술적으로 민중미술을 정리한 용어가 있는지 질문 드린다. 그리고 저는 이번 강의를 통해서 많은 공부를 하고 있다. 사실 한국 현대미술에 대해서 공부하기 위해서 대학, 대학원까지 갔는데, 막상 대학 강단에서 이런 이야기를 들을 기회가 별로 없었다. 현대미술을 공부했지만 제가 강단에서 이런 이야기를 들을 기회는 없었고, 제가 전시기획을 하는 입장이 되어서 보니까 지금에서야 혼돈이 오는 것이다. 이런 강의들은 수십 년 정리된 자료들을 바탕으로 해주시는 건데, 저는 지금 막 활동하는 작가들을 보고 있는 사람이다 보니까, 특히 동양화, 한국화를 보고 있으면, 페이스갤러리에서 이우환 전시를 하고 있는데, 뉴욕 첼시에서 우리나라는 두산갤러리가 생겨서 작가들이 전시를 하고 있고, 나름대로는 예술경영지원센터도 한국 현대미술을 외부에서도 보여주고 담론들을 형성해서 저같이 현장에서 일하는 사람들에게 잘 전달하기 위해서 이런 강의도 하시는 것 같다. 그런 면에서 저는 굉장히 수혜자인데, 제가 일을 하다가 보면 서양 미술이라고 하는 용어도 이상하고, 한국화라는 용어도 이상한데, 이우환 선생님도 그렇고 박서보 선생님도 그렇고 해외에서 활동하시는 작가들 보면 사실 동양화 작가라고 볼 수 있다. 그런 점에 있어서 한국 현대미술의 현장에서 느끼는 혼란스러움 같은 것들을 말씀드리고 싶었다.

박영택 　한 가지는 민중 아트 영어 표기에 대해서 질문을 하셨고, 두 번째는 현장에서의 혼란스러움에 대한 이야기를 해주셨다.

김종길 　최금수 선생님이 말씀하신 미국에서의 전시에서 공식적으로 사용했던 것은 'Minjoong Art'였다. 그게 첫 표기였기 때문에 저도 그 표기를 따르고 있다. 다만 'Minjoong'을 외국인들이 알 수는 없다. 그러니까 밑에 풀어쓰는 거다. 각주를 다는 방식으로 사용하고 있다. 그리고 제가 좀 더 덧붙이고 싶은 말이 있는데, 1975년 『동아일보』 사태로 200명의 해직 기자가 발생했다. 중요한 사건인데, 이게 한국 문화의 중요한 풍요가 되기도 했다. 복직운동을 하던 사람들이 대부분 출판사를 차렸습니다. 10년 후에 『한겨레신문』이 창립하는데 여기 출신 기자들이었다. 출판운동에서 중요한 출판사가 있는데, 김언호 선생이 70년대

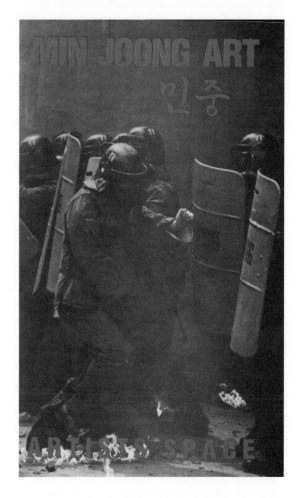

그림7　뉴욕 Artist Space에서 열린 «Min Joong Art: A New Cultural Movement from Korea»(1988)의 전시 도록 표지

후반에 한길사를 창립했고. 여기서 중요한 책들이 번역되고 기획되는데, 80년대에 금서가 되는 중요한 책들로서 그때 다 '민중'이라는 말을 계속 썼다. 민중해방신학, 민중예술론, 이런 책들은 이미 서점에 책에 많이 깔려 있는 상태였다. 불현듯 민중이라는 말이 나온 게 아니고 이미 민중이라는 말이 저항적 용어로 출판사에서 많이 사용됐던 거다. 그러니까 민족, 민중, 이런 말들이 이미 70년대 중후반부터 한국 사회에서 다소 저항적인

용어, 대안적 용어로 사용됐고, 그것이 민중미술 씬에 들어온 것이 다소 늦어졌을 뿐이지, 갑자기 어딘가에서 민중미술이라는 말이 생긴 건 아닌 것 같다. 그리고 불교미술론이나 샤머니즘론과 같은 기층문화에 대한 탐색이, 출판 기획이 많이 진행됐는데, 대중적 개인이 갖는 구술사, 이런 것들이 기록되기 시작했다. 한국 문화 전체에서 사실 민중미술이 갖는 고유한 성격이랄까, 미학이라는 것이 드러날 수 있다고 할 수 있다. 우리가 미술적 측면에서만 바라보기 때문에 좀 간과되는 측면이 없잖아 있는 것 같다. 80년대 출판운동에서 중요한 서적들이 번역, 기획되는 부분과 맞물려 있다. 포스트구조주의와 같은 책들, 80년대 후반이면 프랑크푸르트 학파 책들이 많이 번역되어서 나온다. 원서보다 먼저 번역서를 많이 만든 세대이다. 민족문학론도 그런 측면에서 볼 수 있다. 이런 것들을 함께 살필 때 민중이라는 개념도 더 명확해질 수 있겠다. 어쨌든 공식적으로는 'Minjoong'을 그대로 사용하는 방식이다. 그리고 예술경영지원센터에서 한국 미술사의 개념어들을 국제화하는 작업을 동시에 펼치고 있는 것으로 알고 있다.

박영택　사실 이우환 선생님은 그림을 전공으로 하시진 않았지만 한학, 서예를 사대부 집안에서 나고 자라면서 했다고 한다. 저는 이우환, 윤형근, 김환기 선생과 같은 분들, 서양화 재료를 쓰니까 서양화 작가라고 하지만 그분들의 기본적인 공통 정서는 동양화적 재료 체험에 기반하고 있다고 생각한다. 캔버스 천 자체에 물감을 스며들게 선염 기법으로 흡수시킨다거나, 점을 찍는다던가, 필획, 하나의 선, 번지고 퍼지는. 장욱진 선생님 그림도 마찬가지다. 캔버스에 물감을 휘발시켜서 스며들게 했다거나. 그래서 오히려 동양화냐 서양화냐, 장르가 중요한 것이 아니라, 사실은 우리 전통적인 재료 체험이나 그런 그림을 통해 이루고자 했던 부분들을 잘 캐치해서 결과적으로 자기 언어로

만드는 것이 소중한데 그런 것보다는 전통을
강요시킨다고나 할까, 박제화된 교육이 있지
않았나 싶다. 돌이켜보면 한국 현대미술사에서
두드러지게 자리 잡은 사람들은 다 우리 전통적인
회화적 체험에 물꼬를 트고 있는 그런 사례가
아닌가 하는 생각이 든다.

청중2.　저는 한국에서 공부하지 않았고 미국에서
공부를 했고, 현재 갤러리에서 일을 하고 있다.
지금 현재 우리가 2018년도에 살고 있고,
우리나라에서는 38세까지를 청년 작가라고
하더라. 우리가 수업 중간에 이야기를 들었던
부분이, 역사를 이해해야 새로운 창조물을
만들어낼 수 있다는 이야기를 하셨다. 그런데 이런
이야기를 전부 들으려고 하는 것도, 한국 예술, 한국
미술이라고 하는 것에 대해 어떤 이야기를 하고
계신지에 학문적으로 관심이 많아서 이야기를 듣게
됐는데, 이야기를 들을수록 과연 그렇다면 2020년,
2030년, 나중에 가서 학문으로 이야기를 한다면
또 어떤 주제로 지금을 표현할 수 있을까 하는
궁금증들이 생겼다. 지금 진행되는 프로젝트는
90년대 미술까지만 다루고 계신데, 혹시나
현재 우리가 살아가는, 작가들이 어떻게 표현할
것인지에 대해서, 앞으로의 한국 미술이 어떻게 갈
수 있을지 수업을 만들 계획은 있으신지 궁금하다.

심지연　사실 많은 분들이 수업이나 강의라고
말씀하시는데, 강의라는 측면에서 저희가 운영하고
있지는 않다. 같이 다시 정리를 해본다, 라는
취지로 진행하고 있다. 사실 저희는 1차 문헌부터
정리해가는 작업이기 때문에 지금까지 진행된
것을 정리하는 방향으로 가고 있고, 90년대 팀은
2000년, 2010년까지는 진행을 하실 거다. 그리고
그 이후 계획까지는 갖고 있지 않고. 예측보다는,
정리를 해가면서 그것들을 작업하시는 분들이나
현장에 계시는 분들이 내다보실 수 있는 자료를
준비해드리는 것까지가 저희 역할이라고 보고
있다.

박영택　시간상 이제 정리하도록 하겠다. 저희가
4개 분야로 80년대 미술을 다뤘는데, 사실
80년대 미술을 4개로 정확히 나누어 분절해서
볼 수는 없을 것 같다. 80년대에 수많은 작가와
전시, 담론이 있었다. 다음 세미나에서는 전시를
통해서, 구체적인 작가들을 통해서, 80년대에 정말
이런 중요한 작가, 전시가 있었다는 것을 밝히고,
기존에 80년대 미술사를 정리하면서 행간에서
빠져나간 부분을 복원시키거나 재조명하는 것이
저희 세미나의 주된 과제다. 향후 두드러진 미술
이외의 다양한 움직임들에 대해 주목할 것임을
말씀드린다. 정리하자면, 80년대는 굉장한
변혁기였다. 방금 현재에 대한 말씀을 하셨는데
사실 80년대는 지금과 연동되어 있기도 하다.
80년대야말로 본격적으로 한국 사회 자체에 대한
고민을 집중적으로 모색했던 시기다. 사회의
현실이 어떻게 작동되고 있는가, 한국 사회라는
구조라는 것을 제대로 인식하지 않으면 안 되겠다,
라는 생각을 하게 됐고, 그것들은 문화 전반에
퍼졌었다. 미술의 쓰임, 기능에 대해 고민했고 또
막연하게 받아들였던 전통, 현대에 대한 문제,
또한 모더니즘을 제대로 공부해본 적도 없는데
87년이 되어서야 비로소 『공간』지에 홍가이
선생이 모더니즘, 포스트모더니즘에 대한 중요한
논의를 하셨다. 이게 제 기억에는 모더니즘에
대한 비교적 명확한 논리적 전개를 보여준
중요한 텍스트였던 것 같다. 87년에는 동시에
포스트모더니즘에 대한 논의가 마구 등장한다.
그러니까 미술계에서 모더니즘에 대한 인식도
제대로 없을 때 포스트모더니즘이 들어오고,
격렬한 사회적 변화와 정치적 격동기에 작가들도
급변하고, 이러한 와중에 제대로 심화시킬 시간과
여유를 갖지 못했던, 격렬하게 밀려나가면서
그때그때 받아들이는, 혼돈의 과정이 지나간
초상이 아니었나 생각해본다. 우리가 지난 시간을
차분히 돌아보면서 현재의 미술들을 만들어낸

동인들, 씨앗들을 짚어보자는 의미가 있다고
생각한다. 향후 이를 잘 논의해보는 시간을 갖고자
한다. 장시간 함께 해주신 것에 감사드린다.

그림1　　김선두, 〈외길〉, 1985, 장지에 먹, 분채, 143×112cm. 작가 제공

1980년대 소집단 미술:
충동과 정열

진행: 김종길

토론: 정정엽(작가), 김성배(작가 · 전 소나무 갤러리 운영자), 김선두(작가 · 중앙대
교수), 홍승일(작가 · 서울예고 교사), 박영택, 이선영, 임산

일시: 2018년 12월 1일

박영택 우리 연구팀은 1980년대 미술을
복기하고자 한다. 80년대 미술을 단지 다시
정리하거나 들추어낸다기보다, 그것을 바라봤던
시각들을 재조명하면서 누락되었던 점, 환기시켜야
하는 작업과 전시, 중요 담론을 정리하고자 한다.
이를 통해 지난 80년대 미술운동의 흐름을 제대로
살펴볼 수 있는 측면이 있지 않나 생각한다. 특히
중요한 사건, 작품과 그룹전을 다시 살펴보면서
그간의 문헌들을 정리하고 생각해봐야 하는
자료들을 취합하여 정리를 하고 있다. 이는 향후
3년에 걸친 긴 작업이다. 분기별로 워크숍과
세미나를 하고 의미 있는 자료들을 정리하면서
진행하고 있다. 이번 분기에는 80년대 그룹 운동을
정리해보고 있다. 당시 소그룹 중심으로 이루어진
미술운동에 대한 흐름과 주장들을, 80년대에
중요한 그룹을 추동시켰던 작가분들한테 듣고자
모셨다.

전환점으로서의 1980년대

김종길 우리 팀에 대해 먼저 짧게 소개를 해드려야
될 것 같다. 70년대 팀에서 'AG', 'ST', '무동인'과
같은 소집단을 언급했는데, 소집단 미술운동의
시대는 80년대가 아닌가 생각한다. 우리 80년대
연구팀은 주로 소집단 미술운동과 관련된
활동을 연구하고 있었다. 첫 번째 세미나 때 미술
경향을 4개 정도로 구분해봤다. 첫째는 표현의
확장과 탈모더니즘의 경향에서 '겨울 대성리',
'야투', '3월의 서울', '로고스와 파토스' 등을
생각해볼 수 있다. 둘째로는 80년대 민중미술이
등장하는데, 현실주의 미학의 실천으로 '광자협',
'현실과 발언', '임술년', 미술동인 '두렁', '실천',
'시대정신', '서울미술공동체', '민미협' 등이 있다.
셋째는 극사실주의와 새로운 형상성 추구의
경향으로, '시각의 메시지', '목판모임 나무',
'횡단', 한강미술관의 기획전이 있다. 넷째는
포스트모더니즘의 초기적 양태로서 '타라',
'난지도', '메타복스', '레알리떼 서울', '뮤지엄',
'황금사과' 등을 꼽을 수 있다. 그리고 나는 주로
민중미술 소집단 활동을 연구했다. 박영택
선생님이 책임 연구원을 맡고 있으며 새로운
한국화 담론들에 대해 연구하셨고 이선영 선생님이
여성주의 미술, 임산 선생님이 포스트모더니즘을
담당하여 연구했다. 이렇게 4가지 연구 방향에
기초하여 작가 네 분을 초대했다. 먼저 미술동인
두렁 활동을 하셨던 정정엽 작가를 소개한다.
포스트모더니즘 계열의 새로운 젊은 세대들의
활동과 더불어 소나무 갤러리 관장을 맡으셨고
80년대 안드로메다미술연구소, '슈룹' 활동을 하신

김성배 선생님, 메타복스 창립 작가로 참여했던 홍승일 작가, 한국화 작가 김선두 선생님을 모셨다. 모신 분이 많다 보니까 미리 질문지를 만들어서 드렸다. 질문자가 코멘트를 하기보다는 모신 분들의 현장성 있는 이야기를 듣는 데 초점을 두고 질문을 하도록 하겠다. 시간 관계상 2개 정도 추려서 짧게 던지고 각각의 질문으로 넘어가려고 한다. 1970년대에서 80년대로 넘어가는 과정에 대한 당시 기억, 회상을 듣고 싶은데, 70년대가 끝나고 80년대로 넘어오면서 새로운 성찰이나 저항, 80년대를 어떻게 정의했는지 짧게 공통 질문으로 드리고 싶다.

홍승일 나는 78학번이고 본격적으로 작품을 하겠다고 시작한 80년대는 격동의 세월이었다. 5월에 휴교 조치되면서 학교를 다닐 수 없었고, 이후 군대를 갔다가 복학하니 전체적인 사회 분위기는 군사 정권이었다. 민중미술 하시는 분들은 예민하게 반응했을지 모르지만 나의 개인적 경험으로는 인간 세상 다 그런 거 아닌가. 비판이 없다는 게 아니라 이미 판이 짜 있는 자체를 그대로 수용할 수밖에 없었던 것 같다. 물론 저항감도 분명히 있었다. 학교 다니면서 학교에서 어떤 미술운동에 대한 생각이 기존의 열의, 충분히 있었다고 생각한다. 통금이 해제되어서 너무 좋았던 것 같다.

김선두 같은 78학번이다. 홍 선생님은 학교 다니다가 군대 가신 것 같고 나는 대학원까지 마치고 갔다. 그러다 보니 70년대에서 80년대로 넘어가는 사회적 분위기나 화단의 분위기를 오롯이 느끼면서 학창 시절을 보냈다. 시골에서 태어나고 자라다 보니 농경 사회에 익숙했고 서울에 오고 산업화되면서 우리라는 공간에서 많은 갈등을 겪었다. 아마 70년대에서 80년대로 넘어가는 분수령은 사회적인 것도 그렇고 그림에서도 그렇고 산업화의 문제인 것 같다. 전통적으로 정으로 살던 시대에서 문제가 발생하고 이러면, 법으로

해결한다든지 그런 것이 삭막해졌던 것이다. 한국화단으로 보면, 우리 아버님 세대만 해도 수묵화 같은 것이 한국화였다. 그런데 80년대는 시대와 상관없는 그림들에서 시대를 반영하는, 혼돈의 시대가 아니었나 생각한다,

정정엽 나는 81년도 대학 가서 80년대 초반에 대학을 다녔는데, 그러니까 70년대 말이 고등학교 때였다. 대통령은 쭉 한 분이었다. 그런 사회적 상황에서 미술의 문제의식, 이런 것을 안고 대학을 갔다. 문제의식을 처음 갖게 된 건 고등학교 때 좋은 선생을 만나서 미술 팸플릿 10장을 모아오면 점수를 대신해주겠다는 숙제를 하다가 찾고 보면서 고민도 생기고 질문도 생겼다. 정말 그들만의 리그구나, 그런 생각을 하면서 또 미술계에는 여자가 왜 없을까, 어떤 학교가 왜 이렇게 중요할까 이런 여러 질문을 갖고 대학을 갔다. 그걸 좇아서 대학 생활을 보냈고 그러면서 모임도 만들고 그 이후까지 계속 소집단 운동의 한 파트로 오늘까지 오게 되었다. 얼마 전 어떤 작가의 평문 중에 "어떤 집단이나 모임도 속하지 않은 아주 순수한 작가였다"라는 평문을 보고 억울했다. 나는 소집단, 모임을 점철해온 사람이기 때문이다. 졸업하자마자 두렁, 인천의 '갯꽃', 지역 미술 활동 모임, '여성미술연구회', '입김' 등에서 활동했다. 처음 대학 입학했을 때 그 질문을 좇아서, 끊임없이 나의 순수성을 지키기 위해서, 찾아다니고 사람을 만나고 모임을 만들고, 실천하고, 그러면서 지내왔다.

김성배 여기 계신 분들하고는 다르게 나는 학번이 없다. 자랑은 아니지만. 70년대 말, 80년대 초면 나이상으로 20대 중반을 넘어가는 때인데, 말 그대로 정말 도전을 했었다. 그리고 서울에서 76년으로 기억을 하는데, 당시 ST그룹을 이끌어가던 이건용 선배님, 성능경 선배님과 친분을 처음 맺은 상황이었다. 그때도 그렇고 그 이후로도 그렇고 나는 어떤 그룹에 소속되어서

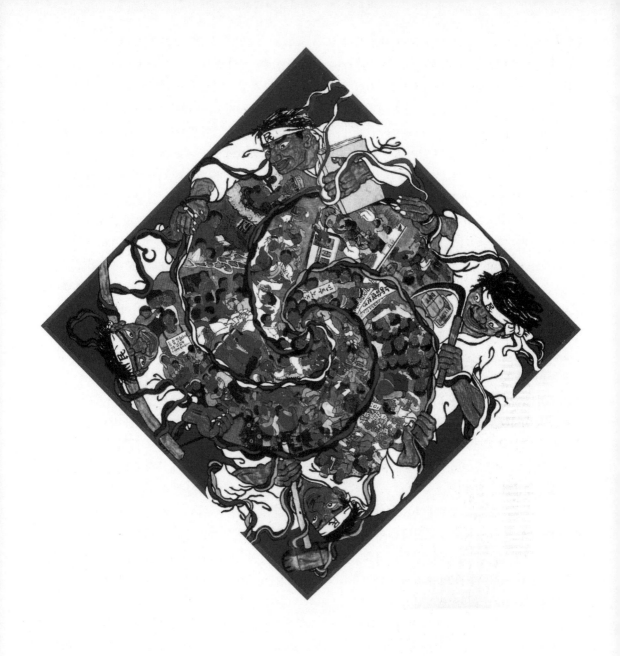

그림2　두렁(김우선, 양은희, 장진영, 정정엽), <통일 염원도>, 1985, 천에 아크릴릭, 300×300cm

활동을 하거나 그러지는 않았다. 다만 지금 생각을 해도 나 자신에 대한 것, 내가 해야 될 공부라든가 작업이라든가 그런 것에 많이 집중했고, 80년 초에 안드로메다미술연구소를 수원의 작업실에 만들어서 4-5년 정도 운영을 했었다. 내게는 상당히 신선했던, 지금 돌이켜보면 새파랗게 젊었던 시절의 이야기니까 가끔 그때 작업 사진 등을 보면 새롭게 생각이 든다.

1980년대 민중미술운동의 실제

김종길　두 번째 질문을 던지려고 했는데 대부분을 첫 번째 질문에서 다 녹여서 하셨다. 80년대에 대한 시대정신을 여쭤보고 싶었는데 그걸 뭉뚱그려서 다 말씀을 하신 것 같다. 우리가 순서를 정했다. 이선영 선생님께서 먼저 정정엽 선생님에 대한 질문을 던지고 더불어서 정정엽 선생님께 추가 질문을 던지겠다. 일단 먼저 답변하실 수 있는 순서를 갖도록 하겠다. 이선영 선생님께서 질문을 해주시기 바란다.

이선영　미술사적으로 여성주의가 80년대 민중미술운동의 한 파트로 출발했다는 연구들이 많이 나오고 있고, 그런 평가가 있다. 그런데 민중미술에서 여성주의가 어떤 위치와 의미를 가지고 있었는지, 민중미술이라는 말도 굉장히 커다란 이즘이고, 그때 당시에는 여성주의라는 표현을 썼지만 페미니즘 또한 지금은 커다란 개념이다. 그 두 개가 한 봉우리에서 나왔는데, 그 당시 여러 소집단 운동을 열심히 하시면서 그 역사를 탄생시키고 했던 분 아닌가. 그래서 그때 이야기를 좀 듣고 싶다.

정정엽　개인적인 생각으로 80년대는 문화예술계의 중요한 시기라고 본다. 민주화 운동이 폭발하면서 모든 문화예술에 대한 문제들이 제기되고, 실험되고, 활동되었다. 비단 민중미술만이 아니라 모더니즘 쪽에서도 다양한 실천이 있었다고 본다. 그때 민중미술이 등장하게 된 것은 미술에 대한 탄압이 시작되면서 다 같이 힘을 모을 필요가 있었기 때문이다. 민족미술협의회(이하 '민미협')[1]가 만들어졌을 때 이미 기존의 두 개의 그룹이 있었다. 내가 속해 있었던, 갓 대학을 졸업한 젊은 20대 모임인 '터' 그룹이 있었고, '시월모임'이라고 40대 이후에 미술을 막 시작한 선배들의 모임이 있었다. 자기의 질문이나 고민을 찾아다니다 보니까 그분들의 전시를 보게 되었고 같이 스터디 그룹을 하게 되었다. 민미협이 결성되고, 가입하면서 민미협 여성 분과로 처음 출발을 했다. 그래서 아마 여미연이 민중미술과 탄생을 같이한다는 이야기가 나오게 되었을 거다. 하지만 민주화 운동이 여성의 문제를 다 해결해주지 않는 것처럼 민미협 내에서도 여성들의 고민은 늘 뒷전이었던 거 같다. 우리가 《여성과 현실》전(1987)을 해마다 열고 활동을 하려고 했을 때 특별히 억압했다거나 그런 건 아니었고, 그냥 우리 문제는 뒷전이었던 것이다. 그래서 우리가 88년도부터 여성 분과라는 이름을 여성미술연구회라는 이름으로 바꾸고, 그 당시 여성 시인과 화가들의 만남을 기획하고, 《우리 봇물을 트자: 여성해방시와 그림의 만남》(1988) 이라는 전시를 계기로 여성성에 대한 탐구, 이론적인 문제를 병행하기 시작했다. 그래서 아마 민중미술과 여성미술이 함께 태동을 했다는 것은 우리나라의 특수한 시대적인 상황과 맞물렸기

1　1985년 11월에 민족미술을 지향하는 미술인들이 서울에서 결성한 미술 단체로 짧게 민미협이라고 한다. 민중미술에서 여러 경향을 가진 작가와 소집단들을 체계적으로 조직하여 그 이념과 권익을 대표하고자 한 협의체이다. 1995년에 기존의 조직을 재편하여 전국민족미술인연합이 생겨났으며 이는 2000년에 출범한 사단법인 민족미술인협회로 이어졌다.

그림3 1984년 경인미술관에서 개최된 두렁 창립전의 열림굿 장면

때문인 것 같다. 그렇지만 그 이후로는 좀 더 결이
달라지면서, 독립적인, 독자적인 활동을 하게
되었던 것 같다.

두렁[2]의 정체성

김종길 추가로 하나만 더 질문을 드리고 싶다. 이
사진(그림3)은 84년 경인미술관에서 두렁 창립전
할 때 열림굿 장면이다. 다른 전시 그룹과 달리
두렁은 창작 그룹으로 보기에도 애매하고 완전한
운동 조직으로 보기에도 애매한 측면이 있지만,
그렇다고 해서 창작과 운동을 포기하지 않고

결합하려고 했던 독특한 동인으로 기억을 하는데,
그런 맥락에서 두렁의 정체성을 어떻게 봐야
하는지 궁금하다.

정정엽 여기 계시는 분들 중에 많은 분들에게
두렁이라는 이름이 생소하실 것 같다. 두렁의 뜻은
논과 논 사이 걸어가는 길이다. 삶과 삶 한복판에
문화를 만들고 놀이를 만들고 예술을 하자, 삶
속에서 예술을 하자, 이런 의미다. '활화산', '두렁',
'떡매' 등 그 당시 소집단 이름들은 시대적 상황을
너무나 잘 반영한다. 제가 두렁에 가입한 것부터
먼저 말씀드리면 이해가 쉬울 것 같다. 대학교
3학년 때 이런저런 고민을 안고 학교를 나가고
있는데 학교 앞에 두렁의 전단지가 뿌려져 있었다.

2 미술동인 '두렁'은 1982년 10월에 김봉준, 장진영, 이기연, 김주형이 결성했다. 1983년 7월에 애오개소극장에서
《미술동인 두렁 창립예행전》을 열고, 1984년 4월에 경인미술관에서 창립전을 치렀다. 창립전에는 김봉준,
장진영, 김우선, 김주형, 박효영, 성효숙, 이기연, 이연수, 이정임, 이춘호가 참여했고, 이후 이선형, 오경호,
라원식, 양은희, 정정엽, 김경옥, 박영은, 조선숙, 김혜정, 이은홍, 박홍규, 이억배, 문샘, 박현희, 권성주, 김진수,
김양호(김명심+양은희+이춘호) 등이 활동했다. 이들은 민중신학, 민속미술, 불교미술에서 민족적 형식과 민중적
미의식을 찾고자 했는데, 그 결과로 걸개그림, 이야기그림, 판화, 만화를 실험했으며 현장 중심의 노동미술을 견인했다.

창립 예행전을 한다는 전단지였다. '삶 속에서
예술을 찾자, 산 그림을 그리고파' 등의 내용을
담고 굉장히 촌스러운 그림들이 그려져 있었다.
근데 그걸 보면서, 이 사람들이 진짜 근원적인
질문을 하는구나, 하고 생각했다. 그리고 이
질문에 정면으로 맞서지 않으면 이것이 평생 나의
뒷덜미를 잡을 것 같았다. 그래서 두렁을 찾아가게
됐다. 운동 조직이냐 미술 창작 모임이냐, 라고
했을 때, 나는 둘 다 맞다고 본다. 그리고 두 가지
모두 그 당시 시대에 요청받던 것이었다. 창작을
요청했고, 창작만 하고 머무르기에는 우리나라
상황이 격변기였다. 그 전 우리나라 미술은 너무
폐쇄적이었다. 그렇기 때문에 특별히 그 시기엔
두 가지 역할이 요구되었고 그 두 역할에 좌충우돌
답변하던 시기였다. 그리고 아까 이야기한 것처럼
모든 문화예술계가 폭발적인 활동들을 하고 있던
시기였기 때문에 노래, 춤, 연극 등 모든 부분에서
서구 중심적인 일반적 관제 예술에서 벗어나
자전적인 예술 형식을 찾으려고 탈춤운동도
부흥시키던 시기였다. 지금 보면 그게 굉장히 큰
물결 같지만, 그 당시의 우리는 또 소수였다. 그래서
우리는 모일 수밖에 없었고, 서로 격려할 수밖에
없었다. 두렁은 노동운동과 같은 지원 활동뿐만
아니라 민족적 형식에 대해서도 많은 고민을 했다.
당시 풍토가 유학을 갔다 오지 않으면 미술계에서
어떤 역할도 하기 어려웠다. 아니면 국전 중심의
아카데미즘 미술만 있었다. 그렇기 때문에 우리의
독자적인 미술 형식은 없을까 하며, 민화를
수련하러 이곳저곳을 다녔다. 그러다 보니 자연히
굿이나 다른 예술 형식들과 만나게 되었다. 기존의
예술 형식의 미술 카테고리를 넘어 굿을 하는 등
잔치 마당과 같은 형식을 원했기 때문에 이런
장면이 연출되었다.

소나무 갤러리의 정체성

김종길 김성배 선생님께 질문 드리겠다. 아까
안드로메다미술연구소, 수리미술연구소, 그리고
대학로에서 소나무 갤러리 관장을 하시지 않나.
또 거기에 황금사과의 최정화, 이불, 뮤지엄 그룹
전시도 있었고. 선생님이 가진 성향이나 갤러리
활동이나, 그런 맥락에서 선생님께서 이야기하시는
탈경계, 이런 맥락 안에서 그런 활동들을 잠시
이야기해주시기 바란다.

김성배 그 당시 인사동 관훈미술관 외에는 젊은
친구들이 마음대로 전시할 수 있는 장소가 별로
없었다. 관훈미술관도 1년에 한두 차례 기획하는
정도인데, 어느 날 독지가(의사 장신유 씨)의 큰
후원 덕분에 동숭동에 소나무 갤러리가 문을 열게
되었다. 제가 선배들보다는 후배들과 작업을 많이
했는데 그 공간 자체가 상업적 갤러리나 대관
위주의 갤러리가 아니었기 때문에 그게 가능하지
않았나 싶다. 그리고 좀 전에 말씀하신 뮤지엄이나
황금사과 등 젊은 작가들과는 이미 그 전부터
개인적으로 활동을 같이 했기 때문에 자연스럽게
장을 마련해줄 수 있었던 것으로 생각한다. 당시
기존 갤러리나 대관 공간과는 다르게 작가들이
직접 운영했고, 지금처럼 재단이나 기금이 전혀
없던 상황에서 100퍼센트 본인 자본을 사용했다는
사실에 상당한 의미가 있다고 본다. 그리고 중요한
사실은 작가들이 하고 싶은 자율성을 최대한
존중했던 장소로 기억하고 있다.

김종길 당시 한강미술관, 청년미술관, 아랍회관
등이 있었다. 80년대의 대안공간들이다. 물론
대안공간은 90년대 이후에 대부분 탄생하기는
했지만, 그림마당 민을 포함해서 새로운 공간들이
생각보다 많았다는 얘기다. 소나무 갤러리가
지향했던 일종의 공간의 정신, 이런 것이 있었는지
궁금하다.

김성배 공간을 처음부터 끝까지 작가들이 직접

기획, 운영했다. 우리는 그때, 개인적인 입장이기도 하지만, 원효의 사상인 원융회통에 관한 영향이 컸었다. 당시 융합이라는 화두로 전시 기획전을 했었고, 그것이 외부에서는 우리가 중요시 여겼던 것으로 보였을 것이다. 제가 2년 전쯤 여기서 토크를 했을 때에도 소나무 갤러리, 지금은 잘나가는 당시의 최정화, 이불이 활동했던 뮤지엄, 황금사과가 전시했던 장소라는 사실에 관심들이 많았다. 또한, 지금까지 지속되고 있는 슈룹이란 팀이 탄생했던 배경도 바로 그 자리였고, 그러한 관점에서 소나무 갤러리는 여러분들이 알고 계시는 객관적인 사항 이상으로 큰 의미가 있다고 본다.

서로 함께 나아갈 진행 방향을 모색하고 의견을 나눴다. 미학적 관점으로는 모더니즘에서 포스트모더니즘으로 넘어가는 시기이기도 한데, 시대적 미학을 반영하는 것보다는 우리가 하려는 무언가를 어떻게 전략적인 방식으로 펼쳐나갈 것인가를 굉장히 많이 고심했었다. 당시 슈룹의 탄생에 대해 언어적 논의가 있었던 것은 1990년도였고, 슈룹의 첫 번째 전시를 1992년 3월에 했다. 슈룹은 훈민정음에 나오는 실제 용어다. 나 자신과 우리로부터 출발할 수 있는 정신과 이를 실천해나갈 수 있는 방식에 대한 관심이 컸기에 슈룹이라는 언어와 만나게 되었다.

'슈룹'의 탄생

김종길 그러면 거기서 슈룹[3]이 탄생하고, 선생님이 말씀하시는 탈경계라는 개념도 여쭤보려고 했던 건데, 슈룹은 어떻게 탄생하게 된 건지?

김성배 말씀드렸듯이, 1980년대 초에 수원에서 안드로메다미술연구소를 개소하고, 그 이후 서울에서 소나무 갤러리가 1990년 5월 개관을 했는데 10년 정도 걸린 셈이다. 그러한 상황에서 같이 활동했던 작가들이 여럿 있었는데 서로

포스트모던 경향의 미술의 등장, 메타복스

임산 아까 모두 발언에서 선생님께서 78학번이라고 말씀하셨다. 80년대 후반 우리 미술계의 주요 특징은 오늘 발표 주제처럼 소집단의 활동이고, 대체로 미술 담론에서 이야기하는 탈모던 혹은 포스트모던적 경향의 미술이 등장한 것이다. 대체로 포스트모던 경향의 카테고리에서 빠지지 않는 그룹이 메타복스이다. 선생님께서 메타복스[4] 1985년 창립전에 참여하게

3　슈룹은 순 우리말로 '우산'을 뜻하고, 인도 산스크리트어로는 '높은 곳에서 전체를 조망한다'라는 의미를 담고 있다. 슈룹은 1982년 수원 안드로메다미술연구소를 중심으로 미술 이론을 학습하고 실험적 작품을 선보였다. 이후 수리미술연구소(산본), 소나무 갤러리(서울), 슈룹 조형연구소(화성), 슈룹 아트넷(수원), 대안공간 눈(수원), 우주대학(수원) 등의 전시 공간을 통해 지난 2007년까지 10여 회 전시를 기획, 330여 명이 참여했다. 『경기일보』, 2019년 10월 1일 자 기사 「2019 DMZ 국제 예술정치─무경계 프로젝트 〈온새미로〉, 오는 6일까지 설치 예술 등 다양한 실험 작품 선보인다」(2022년 3월 4일, 현재 시점)를 참조할 것.

4　그룹 메타복스는 김찬동, 안원찬, 오상길, 하민수, 홍승일 등 홍익대 서양화과 동문 5명이 뜻을 모아 1985년 9월 창립했다. 이들은 미니멀리즘을 비롯한 모더니즘 미술의 획일화된 사고와 종래의 방법을 그대로 추종하는 맹목적성을 정면에서 비판하고 그에 대한 대안으로 표현의 구가, 물성에 대한 재인식을 강조했다. 특히 모더니즘이 사물을 객관적으로 대상화시키고 개념성·익명성만 추구해가는 것에 강력히 반발, 내면적 경험 체계의 주관적·개성적 표출을 새로운 미학의 이념으로 내세웠다. 4년간 존속 후 그룹 성원들의 일치된 의견에 따라 해체되었다. 「실험작가 그룹 「메타복스」 4년만에 해체 29일부터 녹색갤러리서 마지막 그룹전 "「탈 모던」 해결 못해 자책감" 80년대 후반 한국화단 흐름에 파문」, 『중앙일보』, 1989년 8월 25일 자.

그림4 홍승일, ‹untitled›, 1985, 나무, 아크릴, 천, 300×200×45cm

된 계기를 소개해주시기 바란다. 그리고 그때
만들어진 여러 종류의 마니페스토가 있었는데, 그
주요 내용들은 오브제에 대한 관심, 물성의 새로운
언어적 가능성 등이라고 해석된다. 이에 대해서도
함께 말씀해주시면 고맙겠다.

홍승일 　메타복스 그룹은 그때 당시 복학했던
김찬동 선배, 오상길 선배, 안원찬 선배 그리고
나, 하민수라고 80학번 친구가 있었다. 처음에는
개별적으로 학교 수업을 받으면서 한국 현대미술의
전반적인 과정에 대해 이야기했다. 이것을 조금
더 스터디 그룹화시켜서 공부하면 좋겠다고 해서
스터디를 시작하고 같이 홍대 대학원에 입학했다.
그 결속력이 유지되면서, 한국 모더니즘 미술에
대한 비판에 먼저 모범을 보여야겠다는 의지가
강했다.

일산 　작품의 소재 측면에서 보면 당시 도시의
변두리나 공사 현장에서 버려진 폐기물을
사용하셨는데, 이는 물론 시대적 배경이나
선배들에 대한 저항 의식의 표현이었을 것 같다.
함께 했던 회원들의 생각은 어떤 것이었는지
궁금하다.

홍승일 　선배들의 오브제 작업이 물성에 초점이
맞춰져 있었다면, 우리는 그런 것보다 어떠한
메시지에 초점이 맞춰져 있다. 기존에는 주로
캔버스 작업이 이루어졌고, 우리는 미니멀,
모노크롬 계열과 같은 당시 홍대 분위기보다는
본인의 내면적인 메시지를 전달할 수 있는 매체를
찾고 있었다. 그러다 보니 자연스럽게 공사장
패널이나 가지치기해서 버려진 나무와 같은
것들이 단지 물성으로 존재하는 것이 아니라
무언가를 더 표현할 수 있는 조형 작업이 될 수 있을
거라는 생각이 들었다. 특히 내가 관심을 가졌던
것은 공사장에 버려졌던 패널이다. 집을 짓는
과정 속에서 자연스럽게 생채기가 나는 등 여러
흔적들이 남아 있는 그런 것들을 하나의 거대한
구조물로 만들었다. 개인적인 이야긴데, 부모님이

6 · 25 때 넘어오신 이북 출신이다. 어렸을 때 보면
굉장히 열심히 사셨고 또 굉장히 외로워하셨다.
그런 것이 직접적인 이미지로 표현되기보다는 어떤
설움이라든지, 그 안에서 살려고 하는 생명력 같은
것들을 내면적으로 들어낼 수 있는 것이 무엇일까
생각하다 보니 자연스럽게 그런 것들에 시선이
가게 되고, 작업에 이용하게 되었다. 메타복스
성향들은 다섯 명이 개별적으로 다르다.

일산 　하나만 더 여쭙겠다. 아까 말씀드렸듯이
80년대 후반 만들어졌던 미술 담론에서
메타복스를 포스트모던적 경향의 미술 유형으로
분석을 하고 있다. 실제로 그렇게 여겨졌던
메타복스 회원들은 포스트모더니즘에 대한
이론적 학습은 어떻게 했었는지 궁금하고, 세간의
비평계의 평가에 대한 나름대로의 의견들,
반응들에 대해서도 궁금하다.

홍승일 　포스트모던은 공부하는 과정에서
자연스럽게 모더니즘 이후 철학 사조를 공부하면서
익혔을 뿐, 개인적으로 우리는 포스트모던적
경향의 그룹은 아닌 것 같다. 사실 모더니즘
자체도 역사적으로 볼 때는 다시 한 번 생각해봐야
할 부분이 있지 않은가. 제일 중요한 것은 그런
면에서의 극복을 추구했다는 것이다.

1980년대 동양화단의 변화

박영택 　김선두 선생님은 78학번이라고 하셨지만
사실 화단에는 85년에 화려하게 등장하셨다.
중앙미술대전에서 대상을 받고 곧바로
한국미술대전에서 특선을 받으셨던 걸로 기억한다.
그 당시 작업들은 채색 위주였고, 서커스라든가
포장마차, 도시의 일상이나 당시의 한국 사회의
풍정을 다루는 풍속화적인 소재를 다루셨다.
80년대에는 아시다시피 수묵화 운동이 있었고
곧바로 채묵이나 채색으로 가게 되는데, 선생님의

당시 한국화단에서의 위상은 수묵화가 주도적인 담론을 형성해나갔을 때 채색에 대한 새로운 중요성을 환기시켰다는 측면과 수묵 실험이나 전통적인 산수화, 먹 중심의 동양화에서 탈피해서 메시지 그리고 채색을 복원시킨 측면, 아울러 당시 현대사회, 도시 산업사회의 문제라든가, 이러한 내용을 가지고 동양화의 중요한 주제로 삼으려고 했던 측면에서 중요성을 띠고 있다고 생각한다. 또 그해에 《오늘과 하제를 위한 모색》전(1984)이라고 동문전이 결성됐다. 선생님이 80년대에 들어서면서 당시 동양화단을 봤던 시각들, 그리고 채색화 작업을 하게 된 계기 및 당시 도시 일상의 소재를 작업의 주제로 삼게 되었던 점, 그러한 변화 과정의 계기 등을 알고 싶다.

독특한 전통 기법의 모색

김선두 사실 화단에 나온 것은 대학원을 졸업하면서 1984년 중앙미술대전 통해서였다. 물론 1학년 때부터 화가 데뷔를 하려고 많은 관심을 가졌다. 내가 입학했을 때만 해도 한국화라는 용어를 들어보지 못했다. 기존에는 전부 동양화라고 불렀다. 졸업할 무렵부터 한국화라는 용어가 등장을 하더라. 좀 알아보니까 한국화라는 말은 1955년도 청강 김영기 선생이 처음 썼던 것 같고, 쭉 시간이 지나서 67년도에 서울대 출신 이대 교수 이규선 선생님이 한국학회를 전시하면서 한국회화라는 말을 사용했다. 그리고 본격적으로 등장한 것은 국전이 없어지고 미술대전이 생기면서였다. 그 당시 동양화부, 서양화부로 나누어져 있었는데 '동양화부'라는 말 대신에 '한국화부'라는 용어가 화단에 공식적으로 등장했다. 그 이후로 나도 대학원을 다니면서 미술 교과서에 참여했는데, 특히 중고등학교 미술 교과서에서 공식 명칭이 동양화가 아닌 한국화라는

말을 쓰게 됐다. 80년대에는 시대 상황과 비슷하게 한국화도 새로운 그림을 그리려고 했던 것 같다. 대개 두 가지 방식이 있었던 것 같다. 그리고 개인적으로 하나 더 첨가하고 싶은 부분도 있다. 일단 첫 번째로는, 전통의 방식을 가지고 새로운 이야기를 해보려는 측면이었다. 박생광 선생님이 일본에 유학 갔다 오셨다. 70년대 말까지도 일본의 영향에서 벗어나지 못했었다. 아마 80년대 넘어가면서 우리 민화든 불화든, 또 조금 더 들어가서 단청까지, 그런 채색 방법이 영향을 끼친 것 같다. 그래서 그때 현실을 반영한 굉장히 호방하면서 원색적인 작업이 나오게 되었다. 그 부분에 대해 화단에서 평가를 많이 하시는 것 같다. 또 하나는 황창배라는 작가가 있는데, 그분은 한국화의 새로운 부분을 서구적인 방식이나 기법 쪽에서 찾았던 것 같다. 그분이 새롭게 평가받은 것은 한국적인 미감이나 감각을 새로운 미디어로 적용해서 표현했기 때문이다. 그래서 그때 서양화 후배들도 방법적 부분에서는 굉장히 열광하지 않았나 싶다. 그리고 세 번째가 있다고 말씀드렸는데, 그건 잘 모르신다. 내가 이종상 선생님한테 사군자를 배우면서 장지 기법이라는 걸 처음 배웠다. 장지 기법이라는 명칭은 바탕 소재인 종이를 가지고 지은 것이다. 기법은 접착제를 기준으로 나뉜다. 한국화에 대해 이야기할 때 한국화는 명칭만 있고 실체는 없다고들 한다. 중국은 수묵과 채색을 혼합하며 호방하게 그리고, 일본은 유화 기법을 자기네 식으로 번역하고 호분을 깔아 일본화를 한다. 굉장히 치밀하고 색을 장식적으로 두껍게 칠한다는 특징이 있다. 한국화 작업을 하면서 왜 우리에게는 이런 것이 없을까 생각했는데 이종상 선생님도 아마 이에 대해 많은 고민을 하셨던 것 같다. 이종상 선생님이 가르쳐주신 이 장지 기법은 화원들의 초상화, 불화, 민화 등에서 널리 쓰이고 있다. 특징은 색이 스며서 발색하는 것에 있다. 우리 고구려 벽화를

보면 스미는, 프레스코 기법을 많이 썼다고 하셨다. 색을 30번에서 50번 바르면 그것이 계속 스미고 쌓이게 된다. 저의 서커스 시리즈를 보면, 똑같은 색을 30번에서 40번 긋고 바른 것이다. 마지막에 금분이나 빨간색, 우산의 원색 같은 걸 한 번에 칠한다. 스미는 것이 7, 80퍼센트이고 얹히는 것이 10퍼센트 정도이다. 우리나라의 독특한 기법으로 민족성이라든지 기질을 반영하고, 또는 음식 문화나 민요 같은 데서 이런 느낌을 받는다고 생각한다.

박영택 선생님이 서커스단이라든가 선술집 같은 그런 소재를 그릴 때 당시 우리 동양화단은 주로 산수나 수묵의 형식적 실험들이 주를 이루었다. 따라서 그와 같은 주제나 내용에 천착하게 된 계기가 궁금하다. 또 하나는, 선생님 작품을 보면 다른 작가들과 다른 점이 바로 선이 살아 있다는 점이다. 채색화라면 보통은 전체적으로 균질하게 색을 칠해서 마감한다면, 선생님은 운필의 맛, 필선의 맛을 살리면서 채색과 병행하고 있다. 그와 같은 채색 작업을 하게 된 계기까지 그 두 가지를 집약해서 말씀해주시기 바란다.

김선두 간단히 이야기하고 가겠다. 한국화라는 말은 사실 이의가 없다. 더 높이 한국화 작가들이 있는 거지, 장르 자체의 이의는 없다는 것이다. 장지 기법이나 이런 것도 현대적으로 변용을 하면 낡은 방식을 갖고 새롭게 이야기를 하고, 장지 기법의 감각을 가지고 새로운 매체로 해석을 하면 방법적인 것은 다 할 수 있다는 거다. 그리고 서양화 하는 사람들이 동양화를 배우기 싫어하는지는 모르겠지만 안 한다. 그거 하나 더 한다는 것은 굉장한 경쟁력이라고 생각한다. 나는 제자들에게도 반드시 다른 매체도 같이 병행하라 한다. 그때 당시 우리 것을 새롭게 전통을 이은다고 하면서 전통적인 형태를 일부러 가져왔다. 불화, 단청, 민화라든지, 제자들한테 그런 것은 절대 그리지 말라고 했다. 차라리 압구정동 가서 그려라. 가서

살아 있는 소재를 찾으라고 했다. 그림에서 주제는 새로운 것은 없다. 동양화든 서양화든 한국화든 다를 게 없지 않은가. 나는 살아가면서 주로 느낀 것들, 깨달은 것들을 소재로 잡은 것이다. 그리고 아까 선생님이 수묵과 채색의 문제를 이야기하셨는데, 내가 중앙미전 상 받고 인터뷰를 하면서 한쪽에 치우친 작업을 안 하겠다, 두 가지를 조화시켜서 작업하겠다고 했다. 그런데 한국화 하는 대개의 작가들의 당시 분위기는 수묵화, 채색화 작가, 이렇게 구분이 됐다. 그런데 그건 정말 한국화 작가로서 바보 같은 짓이다. 채색화에 대한 감각이 있으면 먹을 아주 잘 쓸 수 있고, 먹에 대한 감각이 있으면 색을 굉장히 깊이 있게 쓸 수 있다고 생각한다. 새로운 한국화를 추출해내고 새로운 수묵화 운동을 하기 위해서 가장 중요한 것은 먹이 아니라 붓에 집중하는 것이다. 먹에 다섯 가지 색이 있다는, '묵유오채'라는 화론이 있는데, 사실 먹 자체에 다섯 가지 색은 없다. 화가가 붓을 어떻게 잘 쓰느냐에 따라 색이 달라지는 거다. 수묵화든 채색화든 아니면 한국화의 여러 가지 문제들의 해결은 붓에 있다고 생각한다.

예술과 사회의 접점으로서의 현장

이선영 정정엽 선생님의 자료를 보면서 나의 문제의식과도 굉장히 맞닿은 어떤 부분이 있었다고 생각했다. 선생님이 인천에서 공장 생활을 하신 걸로 안다. 예술과 사회의 긴밀한 무엇을 위해 현장에 왔는데, 현장에서는 예술이 어디에 있는 것인가에 대해 굉장히 고민을 많이 하셨던 것 같고, 그것은 사실 시대를 반영하고자 하는 어느 작가에게나 해당되는 이야기인 것 같다. 현실을 변용하거나 반영하면서도 예술이 어느 정도 자율적인 면이 있어야 되지 않은가. 다시 말해 자율적이면서도 현실에 개입해서

현실을 변형시키는 두 가지 길이 있는데, 선생님은 자율성의 문제에 대해서 그 현장에 직접 계셨던 분이었기 때문에 더 리얼하게 말씀해주실 수 있을 것 같다.

정정엽 그때가 20대였기 때문에 도대체 예술이 뭔지, 삶이 뭔지, 그런 것들의 고민 끝에 인천의 노동 현장을 찾았다. 인천에 가서 10개월 정도 공장을 다니면서 느낀 건 예술이 그렇게 중요하지 않다는 것이었다. 그 사람들은 예술이 없어도 살 수 있었다. 그때가 처음으로 갈등했던 시기였던 것 같다. 그러고 나서 굉장한 허무감에 빠져서 미술을 포기하려고 맘먹으니까 또 사는 게 재미가 없더라. 노동해방이 돼도 내가 미술을 포기하면 과연 행복할까, 뭐 이런 고민 끝에 공장을 그만두고 인천 지역에서 노동자들을 위한 걸개그림이나 판화 같은 여러 지원 활동을 했다. 한 5년 정도 인천에서 활동하던 시기에는 페인팅은 할 수 없었고, 목판화를 주로 했다. 후에 보니 18점 정도가 되더라. 시대가 요청하는 미술 형식이었던 것 같다. 목판화는 짧은 시간 안에 작업할 수 있을 뿐만 아니라 나눠줄 수 있었으며, 여러 방면으로 쓰였다. 90년도 넘어오면서 짤막짤막 시간을 내서 작업하다 보니까 이러다가는 내 창작의 집중도가 너무 낮아져서 작업을 계속 지속할 수 없지 않을까 하는 생각을 했다. 그때 당시 속해 있던 미술 소모임인 갯꽃에 일 년만 휴가를 달라고 그랬다. 작업을 해야겠다고. 일 년 휴가라는 형식은 없었지만, 휴가를 내어 작업에 집중해보려고 왔을 때 6개월 있다가 그 소모임은 없어졌다. 그때가 93년도였다. 그 후 한 평론가가 나에 대한 평론으로 삶의 과정마다 작업 내용이 달라지고 세상 전부의 문제인 양 작업한다고 꼬집은 적이 있는데, 그것은 나의 작업 형식이 다양했기 때문인 것 같다. 팥 그림과 씨앗 그림을 집중적으로 하게 된 것은 대학 때 그런 질문을 찾아서 인천도 가고 이러저러한 만남도 갖고 모임도 했듯이 작업도 나한테는 그런

화두가 있었던 것 같다. 인천에 가서 노동운동을 했을 때 항상 여성 노동자를 그렸다. 노동 현장 속 여성의 표면적인 것뿐만이 아니라 그 여성이 살아온 삶 자체가 현장이 되어 여성의 시선으로 세상을 보는 것, 그러한 것에 대한 화두를 가지고 세상을 바라보기 시작했다. 여성의 시선이 곧 살림의 시선이고, 또 중요한 것은 여성의 노동은 눈에 보이지 않는다는 것을 깨달았다. 그런 눈으로 보았을 때 나한테는 곡식들이 매혹적이었다. 한국적 미감이라고 하는 것에서 곡식의 다채로운 색감이 나를 매혹시킨 점도 있지만, 그 소재가 내가 찾아다니면서 직접 부딪혔던 것이고, 그것을 가지고 작업을 하면서, 중간중간 내가 여러 작업을 하고 있지만, 스스로 이야기가 증식해서 아직도 그 작업에서 이야기가 나오고 있지 않나 한다.

이선영 너무 도식적으로 미술의 자율성과 현장을 생각했는데, 선생님은 아예 노동이나 현장의 개념을 한 가지, 하나의 덩어리로 보는 것이 아니라 여성에게 편재해 있는 것이기에 대립 구도로 볼 것이 아니었다는 말씀인가.

정정엽 나는 작업을 하면서 항상 나 스스로에게 던지는 질문이 왜 작업을 하느냐, 이걸 그려서 뭐할 거지, 누구와 소통을 할 거냐이다. 삶의 문제와 작업의 문제가 결합해서 함께 가는 것 같고, 나는 아직 해결이 안 된 것 같다. 함께 고민하면서 가는 수밖에 없지 않나, 이런 생각이 든다.

이선영 얼마 전에 큰 개인전 《나의 작업실 변천사》전도 한 걸로 알고 있다. 그런 게 어떻게 보면 굉장히 자잘한 주제일 수도 있지 않은가. 그런 이유로 그런 작업을 하시는 건지.

정정엽 〈나의 작업실 변천사〉라는 작업이 있다. 85년도에 대학을 졸업해서 33년 동안 열다섯 번 이사를 하면서 지금은 안성에 굉장히 멋진 작업실이 있다. 열다섯 번 이사 과정을 한 해에 한 장의 드로잉으로 그린 거다. 나는 그게 작업이 될 줄은 몰랐다. 내 기억이 없어지기 전에, 그 이야기를

나의 일기처럼 글과 그림을 병행해서 기록해놓은 나만의 기록이었다. 전시기획 하시는 분이 오셨을 때 지금의 좋은 작업실로 오기까지 그냥 온 게 아니다, 하면서 이 기록을 보여주었더니 그분이 "이걸 보여줍시다" 해서 작업이 됐다. 사실 이 세미나도 한국 미술의 과정을 보여주려고 하는 것 같다. 나의 경우 그걸 우연찮게 기록했지만 그 과정을 알면 신뢰가 생기는 것 같다. 그 작업을 보고 나를 또 많이 이해했다고 하시더라.

탈제도적 기관으로서의 미술 활동

김종길 김성배 선생님께서는 정규 미술교육을 받지 않았다고 말씀하셨고, 그래서 그런지 대학에서 배운 형식, 매체, 이런 것들을 주로 활용하는데, 선생님은 전혀 그렇지 않은 것 같다. 그래서 계속 탈경계나 이런 표현을 쓰신 것이 아닌가. 그러니까 일종의 탈학습된 경로, 학습의 경로를 따르지 않는 미술을 함으로써 현대미술에서 훨씬 새로운 미술로 보이는 작업들을 해오신 것이 아닌가 하는 생각이 든다. 안드로메다미술연구소와 수리미술연구소들의 활동들이 무엇이었고 무엇을 지향했고 어떤 작업들을 했는지 그 이야기를 듣고 싶다.

김성배 우리나라 미술대학교의 획일적인 교육 현실에 대해 말씀 안 드려도 다들 잘 아실 거다. 지금은 그래도 많이 유연해진 상황이라 하지만, 내 경우에 미술이라는 것을 인식하고 활동한 70-80년대 작가들의 성장 배경의 동기나 원동력이 거의 학교에 의해서 이루어졌다고 본다. 특정 미술대학들. 나는 학교와 인연이 없어서 그런지 그런 부분과 동떨어져 있었다. 청소년기에 그림에 대한 열망을 가졌을 때 과격한 생각도 했다. 앞으로 그림이라든가 예술 활동을 하려면 학교를 다니지 말아야겠다는, 그런 철든 생각을 하는 바람에

지금까지 오게 된 것 같다. 어쨌든 내가 하고 있는 미술 표현, 예술 세계를 사고하는 방식이 기존의 대학교와 직접적인 관계는 없다.

슈룹은 90년도에 언급되어서 지금까지 30여 년 가까이 진행이 되고 있는데, 사실 미학적 관점보다는 전략적인 관점에 관심이 많았었다. 생존이라는 것은 소위 미술이나 미학보다 훨씬 선행되는 조건이기 때문이다. 그것과 동시에 젊어서부터 지금까지 갖고 있는 가장 큰 관심사는 언어적 측면이다. 우리나라에서 미술사적으로 표기되는 언어는 거의 서구 쪽에서 대부분 차용해온다. 새로운 언어를 통해 어떻게 나로부터 출발할 수 있을까 고민을 많이 한다. 김성배라는 한 사람에게 국한된 것이 아닌, 내가 서 있는 이곳으로부터 보편적인 그것을 담아낼 수 있는 언어가 과연 무엇인가. 사실 이것 때문에 슈룹이라는 말이 나왔다. 바로 이런 지점들이 지금까지 슈룹의 활동의 큰 원동력이 되고 있다고 본다.

김종길 선생님의 작업 중 〈하하(下下) 소나무〉 (그림5)가 미술사에서 김성배라고 하는 한 작가를 인식시킨 중요한 작업으로 회자가 많이 되고 있다.

김성배 이 작업은 1985년에 시작되어 주로 1986-87년, 당시 서른 살 초반에 제작되었는데, 처음에는 〈하하 소나무〉의 타원 형태를 대나무로 작업(1985)했었다. 대나무가 휘는 탄력이 좋으니까 실내에서 청죽으로 설치 작업을 했다. 이후 1986년부터 휘어진 소나무를 엮어 설치하였다. 내가 살고 있는 수원은 오래 전부터 소나무가 많은 곳이다. 노송 지대도 유명하고 팔달산과 서호의 아름드리 소나무들도 그렇고, 자연히 어려서부터 소나무와 인연이 많았던 곳이다.

김종길 말은 "하하"인데, 한자로 하면 "아래 하(下), 아래 하(下)"가 맞는지? 제목을 왜 이렇게 짓게 된 것인지?

김성배 맞다. 20대 때부터 나름 많은 영감을 받고

공부가 된 노자의 『도덕경』에서 물은 아래로 아래로 흐른다는 사실, 그리고 휘어진, 구부러진 것이 전체다(곡즉전曲則全)라는 화두가 있다. 단순히 그림 하는 사람으로서 미학적 관점으로 받아들인 것이 아니고 자연으로 생존하는, 어떤 미학보다 훨씬 더 선험적인 생명의 조건으로 받아들였던 것이다. 시간이 걸리더라도 가능한 한 천천히 돌아가는 게 우리들이 살아가는 생존에 선행되는, 필연적인 힘이 되지 않나 하는 정신에서 〈하하 소나무〉 작품이 탄생했다.

김종길 　사실 우리 미술사에서 슈룹은 많이 알려져 있지 않다. 사실 김성배 선생님을 모신 이유 중 하나는 80년대가 되면 서울에서만 소집단 활동이 이뤄지는 게 아니라 겨울 대성리라든지, 수원에서, 대전에서, 제주에서, 전국에서 소집단들이 등장을 했다. 사실 80년대 연구팀에서는 서울과 지방이라고 하는 이원 구도를 어떻게 극복해서 미술사 쓰기를 할 것이냐에 대한 화두가 또 하나 있다. 그런 의미에서 김성배 선생님이 수원에서 적극적으로 활동하셨기 때문에 모신 것이기도 하다. 그러면 임산 선생님께서 홍승일 선생님에 대한 추가 질문을 하시기 바란다.

임산 　아까 여쭙지 못한 부분인데 메타복스 해체 계기나 혹시 뒷이야기가 있으면 궁금하다. 그리고 오늘 우리 팀의 제목 중에 "열정"이라는 표현이 있다. 당시의 그런 열정 이후에 이번 세미나를 계기로 그때를 계속 회고하는 시간을 가지셨는데 지금 생각해보셨을 때 아쉬운 점이 있다면 말씀해주시기 바란다.

홍승일 　우리가 해체하게 된 동기는 혁신으로 시작했던 내용들이 오히려 진부해지고 그다지 좋은 방향이 아니었다는 생각이 들었기 때문이다. 이러한 이유로, 우리들부터라도 이런 부분에서 분명히 선을 긋고 모범을 보이자는 관점이 강했다. 그래서 우리는 이것을 끌어가기보다는 과감히 각자의 길을 선택하기로 했다. 어떻게 보면

우리에 대해 홍대에서 반기는 관점은 좀 아니었던 것 같다. 민중미술 쪽에서도 우리를 서구적인 경향으로 보고, 우리 편이 실제로 별로 없었던 거다. 말하자면, 어딜 가도 환영받지 못하는 입장이 됐던 거다. 그래서 각자의 길을 갔고, 실제로 나 같은 경우 제일 후회되는 부분은 그거다. 작업을 지속시키지 못했다는 부분이 제일 아쉽다. 지금 학교 교직에, 서울예고에 있는데 내 운명이었던 것 같고 항상 후배들한테 이야기를 한다. 자기 작업에 대해 주제의식을 갖고 지속을 하라고. 그게 미술 활동에서 가장 중요한 것 같다. 아까 박생광 선생님 같은 선례도 있지 않은가. 아쉬운 부분이 있다고 한다면 환경이 더 좋았다면 훨씬 더 우리 작업이 주목받았을 텐데 실제로 우리가 전시를 해도 국내에서 반응이 없고 오히려 일본 『미술수첩』에서 기사가 나고, 그랬던 상황들이 아쉬움으로 남는 것 같다.

《오늘과 하제를 위한 모색》전과 소재로서의 도시적 삶에 대하여

박영택 　김선두 선생님께 드릴 질문은 두 가지인데, 첫째는 80년대 동양화단의 그룹 운동은 대개 동문 성격이 강하다는 건데, 물론 서양화의 경우도 그렇지만 동양화단은 유난히 학연 중심으로 모여서 그룹을 결성하다 보니까 다소 폐쇄성이 있지 않았을까 한다. 85년 중앙대 동문끼리 만들어진 《오늘과 하제를 위한 모색》전은 어떤 계기로 결성됐고 어떤 것을 내세우고 싶었는지 여쭙고 싶다. 두 번째는 선생님의 작품에 대한 질문인데, 선생님께서 당대 살아 있는 소재를 그렸다고 하셨는데 사실 1970년대 후반부터 전통적인 관념 산수보다는 도시 산수와 같이 산수화가 변화했고, 그와 함께 도시의 일상, 도시 속 군상들, 그런 그림들이 이미 이철주 선생님이나 이철량

그림5 김성배, ‹하하(下下) 소나무›, 1985-87, 소나무, 370×800×1500cm. 서울시립미술관 전시 설치(1990) 장면. 작가
 제공

선생님 등 많은 분들이 그렸다. 그리고 선생님 역시 그런 유형의 일상적 소재를 주제로 다루셨는데 그런 소재들이 분명히 당대의 현실을 반영한다는 측면에서의 주제 의식을 간직하고 있지만 한편으로는 일상을 바라보는 시선들이 정태적으로 유형화되고 있지는 않나. 따라서 어떤 면에서 일상, 도시 삶을 살아 있는 소재라고 말할 수 있는지 궁금하다.

김선두 80년대 동양화 하면 그룹전, 소집단 운동이 본격적으로 대두됐던 것 같다. 그 전에도 물론 있었다. 다 동문회 성격이었고, 그래도 새로운 예술, 새로운 형식을 모색하는 운동이 학교마다 벌어졌는데 내 기억으로 서울대는 묵조전, 홍대는 신묵회, 이대는 이원전, 그리고 우리 중대는 «오늘과 하제를 위한 모색»전이라고 있었다. 다들 자기가 배운 틀 안에서 새로운 한국화를 모색했던 것 같다. 아마 학교 선생들의 성향인지 몰라도 서울대, 홍대, 이대는 수묵화에 대한 새로운 실험이 좀 많이 이뤄졌던 것 같다. 그런데 그림의 주제는 물론 각자 달랐고, 중대는 채색하는 선배들이 많았다. 그렇다고 다 채색만 한 것은 아니고 강선구 선생님 같은 경우는 완전히 수묵으로만 작업을 했었다. 그래도 대외적으로 «오늘과 하제를 위한 모색»전은 새로운 채색화를 실험하는 그룹으로 많이 알려져 있다. 나의 경우는 아까 이야기했던 것처럼 수묵과 채색의 중간쯤에 있어서 수묵화인지 채색화인지 애매한 작업을 많이 했다. 그런데 나를 채색화 작가로 이야기 많이 하더라. 그건 아니었는데. 그리고 내가 데뷔할 당시 홍대에서는 수묵화 운동이 휩쓸고 있었을 때였다. 작가는 유행하고 있는 것에 대해서는 일단 거부감을 갖고 나도 그 당시 그랬다. 대개 수묵화 운동을 하면서 도시 풍경이나 산수가 주를 이루었다. 나는 무조건 산수는 하지 말아야겠다고 생각했는데 사실 내가 학교 다닐 때는 산수에 경도되어서 현장 스케치만 천 장 이상을 했던 것 같다. 인물화는 그냥 수업

시간에만 하고. 데뷔는 인물로 했는데, 그 당시 보면 나의 인물화는 그 시대를 살았기 때문에 자동적으로 시대적 미감이 반영됐을 텐데 사실 개인적으로는 나의 이야기, 살면서 느낀 것들을 해보자, 그래서 사실 중고등학교 때 엄청 놀았다. 연합고사에서 떨어져서 야간 고등학교 나오고 철저하게 놀았는데, 그때 생긴 것이 마이너리티에 대한 걸 이야기하게 되고 우리 삶에 있어서 앞보다는 뒷전에 삶의 진실이 있다는 것을 깨닫게 됐다. 뒷전의 삶에 대한 것들, 또 내가 데뷔하면서부터 지금까지 쭉 했던 사랑이라는 주제, 그냥 사랑이 아니라 용서와 관용을 포함하는 뒷전에 대한 사랑, 그런 관점에서 사실은 인물 작업을 쭉 했다. 개인적으로는, 이야기가 나왔으니까, 우리 한국화의 문제가 뭐냐면, 대개는 틀에 갇혀 있는 느낌이 든다. 예를 들면 수묵화의 필력의 문제만 해도 나도 한때 필력에 강박관념을 갖고 작업했다. 내가 가진 필력을 보여줘야지. 그런데 그게 아니더라. 대개는 자기가 표현하고 싶은 것을 잘 표현해서 보는 사람을 설득하는 것이 골법용필의 진정한 의미이다, 동양화에서. 굉장한 필력도 필요하지만 못생긴 선도 필요하다. 제일 문제는 한국화 작가들이 너무 관념적이고 표현하고자 하는 것도 너무 정해놓는 것이다. 자기가 살면서 깨달은 것을 가지고 여러 가지 이미지로 잘 구성해서 해야 되는데 그런 것들을 좀 못하는 데서 한국화의 위기가 있다고 생각한다.

김종길 네 분을 모시고 듣다 보니까 충분히 나누지 못했던 것 같다. 그래도 짧게나마 80년대 활동한 분들 모셔서 이야기를 들어보았다. 객석에서 질문해주시면 좋겠다.

청중1 흥미로운 이야기 잘 듣고 있다. 정정엽 작가님께 질문 드리고 싶다. 여성미술 운동이 시작된 80년대부터 작가님이 하셨던, 혹은 주위 분들이 하셨던 여성주의 미술운동은 여성이 가진 언어를 계속적으로 찾고자 하는 작업의

일환이었다고 생각한다. 그렇다면 오늘날 여성이 찾고자 하는 미투(Me too) 운동도 여성의 언어로도 읽힐 수 있는데, 여기서 다른 점은 연대라는 단어가 나온다는 것이다. 그렇다면 80년대 여성주의 미술운동이 벌였던 그 움직임을 2000년대로 연장해서 만약 잇고자 하고 계신다면, 혹시라도 그 부분에 대해서 이야기를 들을 수 있을지 궁금하다.

정정엽　일단 내가 지금까지 작업하면서 여성주의 미술을 이야기할 수 있게 돼서 다행이다. 80년대 그 당시의 현상을 이야기해보면, 여성미술연구회 결성했을 당시 회원이 20명 정도였다. 그중 20대 후반의 여성이 15명, 40대 후반 여성이 5명, 그리고 30대는 전무했다. 30대에 가장 왕성하게 활동할 여성들이 어디로 갔을까. 그것만으로도 그 당시의 현장을 설명할 수 있을 거다. 실패의 경험까지 서로 나누면서, 격려하면서 《여성과 현실》전을 1994년도까지 이끌어왔었는데, 94년도에 이르러 처음에 우리가 이상향을 그리며 출발했던 모습과는 다른 조직이 되어 해체를 했었다. 그 후에 '입김'이라는, 고립되어 있는 30대 후반 여성들이 모여서 만든 모임이 등장했다. 입김은 80년대에는 타이트한 모임이었다면, 프로젝트 그룹이라는 이름으로 일에 따라서 만나는 형태로 운영됐다. 얼마 전 자료 정리하다가 찾은 것이, 2000년 '아방궁 종묘점거 프로젝트'가 무산되었을 때 네티즌들이 보냈던 문자들을 보고 깜짝 놀랐다. 지금 미투에게 보내는 네티즌들의 댓글과 너무 비슷해서 깜짝 놀랐던 것 같다. 왜 그런 모임들을 많이 했느냐고 했을 때 약한 개인들이 할 수 있었던 것이 연대밖에 없지 않나, 그 말로 대신하겠다.

김종길　우리 80년대 팀만 '충동과 정열'이라는 주제를 부제로 다뤘던 것은 80년대는 로고스(logos, 고대 그리스 철학이나 신학에서 기본을 이루는 용어로, 이성적이고 과학적인 것)보다는 파토스(pathos, 감각적·신체적·예술적인 것)적이지 않았나 하는 생각을 했기 때문이다.

충분치 않다는 것 알고 있다. 우리의 1차, 2차 세미나 자료들을 구해서 보시면 우리가 어떤 걸 하는지 보실 수 있을 것 같다. 이번에 초대하지 못했지만 다음 기회에 새로운 분들 모시고 진행하는 것을 약속드리고 여기서 마치도록 하겠다. 감사하다.

「겨울·대성리·31人」展

일시 : 1981.1.15 - 1.20 ● 장소 : 경기도 가평군 외서면 대성리 화랑포 강변 (북한강)

여기 겨울 대성리에서 펼쳐지는 「짓거리」는 자연과 인간의 관계설정, 예술의 가치 모색에 있어서 오늘을 사는 우리들에겐 하나의 의무이자 당위이다.

또한 그것은 말없이 행할 수 있는 「현실」이며 현실에 대한 반성이다 ─ 그것은 허황된 꿈과 맹목적 반항이 아님을 우리는 알고 있다 ─

보라 ! 이 겨울 대성리를.

산, 강, 바람, 나무, 벌판, 쏘가리…… 와의 부딪힘은 "자연" "신체" "정신"이 어우러지는 현장이 될 것이다.

세미나 및 토론·············· 1.15 .13 : 00
「芸術의 自然과 人間의 自然」유준상 (미술평론가)
「現代芸術에 있어서 自然과 認識」김복영 (미술평론가)

연 극·············· 1.17 .13 : 00
언어극 ─ 가국서, 이정갑
무언극 「겨울의 성구」 ─ 김성구
「아름다운 사람 3」 ─ 유진규

음 악·············· 1.17 .15 : 00
「……」 ─ 한대훈, 박용실
「말과글」 ─ 허영한, 박용수

미 술
현장작업 I : 현장에 전시되는 작업 ···· 1.15 - 1.20
강용대, 곽정일, 김관수, 김보중, 김언배,
김원녕, 김정수, 김정식, 김학연, 문영태,
박진아, 서영선, 유길영, 이 준, 이흥덕,
임충재, 장의화, 전영희, 정진석, 정찬윤,
최운영, 최현수, 홍선웅.
현장작업 II : 집단 신체작업 ·············· 1.20
(「언어 이전의 신체」에 의한)
참여 작가전원.
현장작업 III : event 에 준한 작업 ·············· 1.16
강용대, 곽정일, 김관수, 김정수, 유길영,
정찬윤, 전영희.
현장작업 IV : I, II, III 외의 작업 ·············· 1.16
김정식 「손짓」, 임충재 「…」

참여 작가토론·············· 1.20.15 : 00

교통안내
기차 ─ 성북역 매시간 30분출발 (04 : 30 - 20 : 30) ● 버스 ─ 동마장 시외버스터미날 20분간격 (소요시간 약1시간)

그림1 바깥미술회의의 «겨울, 대성리, 31인» (1981)의 포스터. 김종길 제공

1980년대 미술, 리얼리티와 모더니티:
작가들의 활동을 중심으로

진행: 김종길

토론: 이종구(작가·중앙대 교수), 문범(작가·건국대 교수), 윤진섭(큐레이터·미술평론가),

박영택, 이선영, 임산

일시: 2019년 7월 26일

리얼리티와 모더니티

김종길 앞서 말씀드린 것처럼 이번 주제는 '리얼리티와 모더니티'이다. '리얼리즘', '모더니즘'이라는 용어 대신 이렇게 표현한 이유는, 당시 작가들이 창작의 여러 방법론 혹은 담론에서의 자기 작품 세계, 또는 소집단이 지향하는 미학적 개념의 맥락에서 창작 경향, 이런 것들에 대한 저희 연구팀의 고민이 많았고 어쩌면 그것이 드러났을 때에는 '리얼리즘'이나 '모더니즘'이라는 용어로 설명할 수 있겠지만, 결국 구체적 고민의 지점은 '리얼리티'와 '모더니티'의 문제가 아니었을까 하는 생각이 들었기 때문이다. 말씀드렸던 것처럼 80년대 한국 사회의 구조가 정치, 사회, 문화 등 여러 면에서 중층적으로 작동하던 사회였기에 당시 소집단과 작가들의 활동들, 그로부터 드러난 작품들 또한 다양하게 전개됐다는 생각이 든다. 우리가 세 분을 모신 이유를 잠깐 다시 말씀드리면서 소개하겠다. 1982년 '임술년 구만팔천구백구십이에서(약칭 '임술년')'라는 소집단이 탄생했는데, 서구의 극사실주의는 객관성을 매우 중요하게 생각하는 데 반해 이들은 작가의 주관적 시선이 개입된 사실적 회화들을 통해서 한국 사회를 돌파하는 그룹이었다. '리얼리티'의 문제를 생각했을 때 우리 연구진이 공히 '임술년'이었으면 좋겠다는 생각을 했다. 그중에서도 이종구 선생님이 그 문제를 가지고 지금까지 작업을 해오신 작가였다는 점에 이견이 없었다. 제 옆에 계신 이종구 선생님께 박수 부탁드린다. 그리고 당시 '타라', '난지도', '메타복스' 같은 그룹들도 있었지만, 특히 '모더니티'의 문제에 대해서는 창작뿐만 아니라 이론적·담론적으로 서로 고민하면서 워크숍도 가져가며 작업을 했고, 그 활동의 양상을 전시를

1 1982년에 결성된 '임술년' 작가들의 작품을 보면 후기산업사회, 대중소비사회의 시각 이미지에 대한 비판적 관심이 부각되고 있음을 알 수 있다. 이들은 민중해방, 민주주의 사회 구현 등에 못지않게 매스미디어에 의해 유포된 유토피아에의 환상, 상업 광고가 선전하고 있는 풍요와 행복의 허구를 파헤치려고 했다. 최태만, 「1980년대 한국사회와 민중미술—대중소비사회의 시각이미지와 비판적 리얼리즘의 재고」, 『미술이론과 현장』 7호(2009): 8.

통해 보여준 그룹이 '로고스와 파토스[2]'이다. 당시 이에 참여하셨던 문범 작가님 모셨다. 그리고 1981년에 열린 '현대미술워크숍'은 박용숙 선생께서 기획한 두 번째 워크숍이었다. 매우 시의적절한 워크숍이었고 당시 제가 윤진섭 선생님을 뵀을 때 군대 휴가 중이었다고 이야기하셨던 것으로 기억하는데, 1980년대 초반의 상황, 그러니까 70년대와 80년대 모두를 아우르며 이야기해주실 수 있는 분은 이분이겠다는 생각이 들어서 꼭 모셔야겠다는 생각을 했다. 미술평론가 윤진섭 선생님 모셨다. 참고로 윤진섭 선생님은 1970년대의 전위적 그룹이었던 'ST'[3]의 멤버이기도 했다. 이후 80년대에는 작가로서, 또 이론가이자 평론가로서, 90년대는 한국 미술사에 획을 긋는 중요 전시들을 많이 기획하셨다. 이런 맥락에서 세 분을 모시게 됐고, 저희가 사전에 질의지를 준비해 보내드렸다. 질문은 연구원들이 작성한 것이며 책임 연구원이신 박영택 선생님부터 질의를 하시고 답변을 받는 시간을 갖도록 하겠다.

임술년과 비판적 구상화

박영택 제가 이종구 선생님께 질문을 드리기는 하는데, 각 선생님들께서 80년대 활동에 대한 개인적인 소회를 먼저 말씀해주신 다음 답변해주시면 좋겠다. 이종구 선생님께서는 극사실주의 회화를 기반으로 해서 공모전을 통해 등단하고 활동하셨다가 이후 임술년 활동을 하시면서 이른바 극사실주의이자 비판적 구상화에 해당하는 양식을 갖고 활동을 하셨다. 당시에 극사실주의와 비판적 구상화를 기반으로 해서 임술년 활동을 하게 된 계기에 대해 일단 이야기를 듣고 싶다. 또 하나는 성완경 선생님께서 임술년의 창작 방법론이 비판적 구상화의 양식에 있으며 '현실과 발언(약칭 '현발')'[4]의 창작 형식과 유사하다고 말씀하셨는데 여기에 대한 의견이 있으신지 궁금하다.

이종구 저는 80년대에 그림을 시작했고 82년도에 임술년이라는 그룹을 창립해서 다섯 번의 정기전과 세 번의 지역 전시까지 총 여덟 번의 전시를 열었으며, 87년에 해체했다. 대개 친목 성격을 띠는 미술 단체는 30, 40년 유지하면서 결속력을 갖지만,

2 '로고스와 파토스'는 서울대학교 미술대학 출신의 문범과 홍명섭 등의 작가들에 의해 1986년 만들어진 소그룹이다. 로고스와 파토스는 말, 이성, 계획을 뜻하는 그리스어 로고스(Logos), 로고스와 상반된 개념으로 감정, 정서, 충동 등의 의미를 가지는 그리스어 파토스(Pathos)의 합성어로, '이성과 감성'이라는 포괄적인 의미를 지닌다. 로고스와 파토스는 창립전 서문에서 그룹의 지향점을 밝히고 있는데, 이를 통해 장르의 구분으로부터 자유로워지겠다는 의지를 갖고 있었음을 알 수 있다. 이상아, 「1980년대 미술계 소그룹 연구」, 서울대학교 대학원 협동과정 미술경영전공 석사학위 논문(2018), 22-23.

3 'ST'는 1970년대 행위와 개념미술을 주도한 그룹으로 미술비평가 김복영이 '현대미술의 차원'이라는 강의에서 언급한 공간(Space)과 시간(Time)에서 유래한 명칭이다. 'ST'의 회원이었던 이건용과 성능경을 주축으로 한국의 행위미술 '이벤트(Event)'가 활발히 전개됐다. 조혜리, 「1970년대 한국의 이벤트(Event) 연구—이건용과 성능경을 중심으로」, 홍익대학교 대학원 석사학위 논문(2017), 1; 김복영, 「1970년대 한국의 실험미술」, 『한국 현대미술 새로보기』(서울: 미진사, 2007), 215.

4 현실과 발언은 1979년 11월에 결성되었다. 1980년 10월 17일 문예진흥원 미술회관에서 창립전을 개막했으나 개막 당일 미술회관의 전기 차단으로 전시는 불발되었다. 그해 11월 13일 동산방화랑에서 다시 창립전을 가졌다. 이들은 「창립선언문」에서 "현실이란 무엇인가? 미술가에 있어서 현실은 예술 내부적 수렴으로 끝나는가, 혹은 예술 외부적 충천(充電)의 절실함으로 확대되는가? 이 문제로부터 현실의 의미에 대한 재검토 및 미술가의 의식과 현실의 만남의 문제"를 질문했다. 이들로부터 현실주의 미학은 실천되었다.

임술년은 시대에 의해서 만들어졌던 그룹이고, 시대적 소명에 의해 군사 독재를 비판하는 운동적 성격을 띠고 있었다. 임술년이 1982년이라는 시간성과 당시 남한의 면적 수치인 98,892km²를 그룹명으로 삼게 된 것은 지금, 현재, 여기에서 어떤 일을 해야 하는가에 대한 질문을 던지기 위해 만든 그룹이었기 때문이다. 저를 포함한 중앙대 출신 다섯 명 외에 조선대, 영남대 출신 작가 한 명씩, 총 일곱 명이 창립전을 개최했다. 79년도에 창립한 현실과 발언이 서울대 출신이 중심이었다면 3년 뒤인 82년도에 창립한 임술년은 중앙대 출신이 중심이었다. 박영택 선생님이 80년대 활동에 대한 소회와 극사실주의를 통해 창작한 과정이나 이유, 이런 여러 가지 질문을 하셨는데, 어쨌든 80년대에 저는 임술년을 통해 데뷔를 했고 그 시대는 바로 군사 독재 시대였다. 전두환 전 대통령이 폭압적인 정치를 하던 시대였기에 작가로서 그런 시대에 대항하지 않으면 안 되겠다는 생각에서 활동을 했고 해체를 결정한 것은 몇 해 동안 그런 소임을 나름대로 했다는 생각으로 본격적인 민주화 운동과 직선제 개헌이 시작된 87년 해체하는 과정을 겪게 됐다. 1982년이라는 해가 바로 임술년이었다. 82년이라는 그 시간성을 그룹 이름에 썼고, 또 구만팔천구백구십이 평방킬로미터는 그 당시 남한의 면적이었기 때문에 제목을 그렇게 짓게 되었다. 임술년의 창립은 앞서 같은 대학에서 공부한 친구들이 중심이 되어, 그리고 주변의 작가들이 합세해 모였다. 살벌한 군사 독재 치하에서 '따뜻하고 행복하고 아름답기만 한 그림을 그릴 수는 없지 않나'라는 생각에서 나온 저항의 의지로 결성한 그룹인 셈이다. 80년대라는 군사 독재 시대는 일방적이고, 폭력적이고, 인권도 없으며, 고문으로 사람을 죽이고 표현의 자유가 없는 시대였다. 《한국미술 20대의 힘전》에서처럼 경찰이 작품들을 압수하고 작가들을 연행하는 등의 이런 행태들이 일반적이었다. 임술년 창립전을

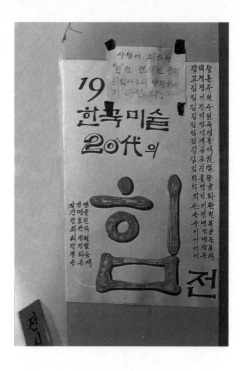

그림2 경찰의 작품 탈취로 중단된 《한국미술 20대의 힘》전 안내문

할 때 임술년 동인들의 평균 나이가 30세였다. 아주 젊은 나이였었는데, 우리가 예술을 통해 군사 독재에 대항하자는 뜻이 한데 모여 임술년을 만든 배경이 됐다.

그런데 임술년 작가들이 왜 극사실주의 경향으로 작업했는가에 대한 질문들이 많다. 극사실주의는 하이퍼리얼리즘이라고도 하고 수퍼리얼리즘, 포토리얼리즘 등 여러 가지로 불리는데, 대개 미국에서 대상을 객관화시켜서 카메라 렌즈로 바라본 도시적이고 중성적인 이미지를 그린 작품을 말한다. 이것은 이미지를 그리는 것이지, 서사를 그리는 것이 아니다. 70년대 후반부터 공모전에 극사실 계열의 작품들이 입상하게 되니까 유행하듯이 많은 작가들이 그리게 되었고, 벽을 그린다거나 벽돌, 공사장 펜스, 철도, 드럼통 등의 소재를 많이 그렸다. 또한 그 당시는 국전 시대여서 진부한 아카데미즘이

중심이 된 여인 좌상, 계곡 풍경, 그야말로 자연적이거나 신비화된 인간 대상을 그린 구상화가 대다수였는데, 이는 사람의 정체성이나 노동하는 사람, 이런 것이 주제가 되는 그림은 아니었다. 이처럼 서사가 없는 미술의 시대에 극사실주의라는 감각적이고 새로운 기법을 학교 안팎에서 나름대로 훈련했고, 공모전에도 출품하게 되었다. 요즘은 지역의 아마추어 작가들이 공모전을 많이 내지만 당시는 나름대로 공모전의 권위가 있었고 대부분 공모전을 통해 데뷔하고 수상하여 성공한 작가들이 많았다. 우리가 하고자 했던 극사실은 아까 말씀드린 이미지의 극사실주의나 카메라가 바라본 극사실주의가 아니다. 기법적으로 극사실적인 표현을 통해서 80년대의 서사를, 즉 군사 독재가 일상화된 시대정신을 묘사했다고 할 수 있다. 그 이유를 여러 가지 들 수 있는데 새로운 감각의 표현법, 또 하나는 극사실로 그런 서사를 그렸을 때 대중과의 소통이 조금 더 적극적으로 가능했다는 것, 회화적인 완결성을 높일 수 있었다는 점, 이런 것들이 말하자면 저희가 극사실주의적 기법을 갖고 리얼리티 또는 리얼리즘의 미술을 연구하고 창작했다고 말씀드릴 수 있겠다.

그리고 현발과 임술년이 비판적 구상회화, 비판적 리얼리즘의 성격을 비슷하게 가지고 있다는 지적에 대해 성완경 선생님이 정리하셨다고 이와 관련된 질문을 해주셨다. 미술이 가진 폐쇄적인 특징, 그러니까 사회적 소통이 없는 미술, 그리고 우리나라의 모더니즘과 현대미술이 전부 다 서양의 현대미술을 그대로 수입한 듯한 미술, 예를 들어 단색화 같은 것이 그 당시 현대미술에서 주류였다면, 현실과 발언은 그런 것에 대한 비판을 주로 하면서 그 속에 시대정신이나 현실을 반영하는 작업을 했다. 그런데 현발 작가들은 기법적으로 거칠고 도발적이어서 정서적으로 낯선 감이 없지 않았다. 현실을 발언하는 시대정신, 그림을 통한 고발 내지는 육성을 담으려는 목적을

두고 그런 기법으로 그렸을 때 과연 성공적일 수 있는가에 대한 회의를 나름대로 가지고 있을 때 임술년은 좀 더 성실한 묘사력, 정확하고 치열한 표현력, 극사실적인 기법을 통해 현실을 반영했기 때문에 내용적으로는 비판적인 그 시대를 담았다는 공통점이 있더라도 형식적으로 임술년이 현발과는 차별성을 갖지 않았나 하고 생각한다. 현발과는 선후배의 관계를 넘어서 서로 다른 창작 방식을 견지함으로써 리얼리티를 비롯해 80년대 초기 민중미술을 좀 더 풍부하게 확장하고 표현할 수 있는 역할을 했다고 생각한다.

로고스와 파토스

박영태 답변해주신 부분과 관련하여 이번에는 문범 선생님께 묻겠다. 이종구 선생님이 임술년에 대한 말씀에서 내러티브, 소통, 그리고 회화적 완결성에 대해 설명해주셨는데, 이런 것들에 대해서는 분명 또 다른 입장이 있을 것 같다. 정치적 시대상황에서 미술이 서사 기능을 하지 못하고 있기 때문에 그것을 시대적 소임으로 여기고, 이 중요한 서사적 기능을 담당하는 미술을 통해 소통할 수 있겠다는 생각을 임술년 멤버들이 했던 것 같다. 그런 면에서 소통의 적절한 방법론이라는 것이 외형적으로는 구상화 형식으로 나타나고 회화적 완결성을 보여주었다는 이야기를 하셨는데, 여기에 대해서 문범 선생님은 분명 다른 견해를 가지실 것 같다는 생각이다. 1987년도에 결성된 로고스와 파토스는 같은 80년대지만 임술년과는 회화에 대한 입장이 다를 수도 있는데, 문범 선생님께서 보셨을 때 70년대의 이른바 모더니즘적 작업에 대해 어떤 생각을 갖고 계셨는지, 또한 임술년을 포함한 민중미술계 회화에 대해 어떤 생각과 입장을 갖고 계셨는지 궁금하다.

문범 저는 75학번인데, 당시 미대를 졸업하고

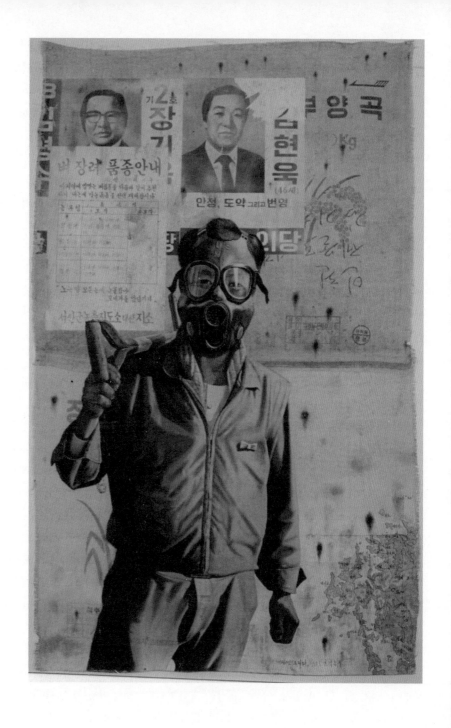

그림3 이종구, 〈국토―대산에서〉, 1985, 부대 종이에 유채, 195×120cm. 서울시립미술관 소장

나와서 보니, 국내에 갤러리가 별로 없다는 걸 깨달았다. 지금만 해도 갤러리나 전시 공간이 정말 많이 생겼지만, 그때는 몇 개 되지 않았다. 그 때문에 자괴감이 들었다. 일단 미술이라는 것 자체의 의미나 원론적인 내용보다는 현실적으로 어떻게 다가가야 되는 것인가를 많이 고민했다. 얼마나 잘 그리는가 같은 일차적인 부분을 떠나 개인의 작업이 사회화되는 과정과 연결 고리들이 매우 엉성했다고 생각했다. 로고스와 파토스 그룹 결성 이유나 과정에 대해서는 언제든지 얘기할 수 있지만, 이 자리에서 좀 더 이야기를 해보고자 하는 것은 '현대미술'이라는 용어 자체가 굉장히 낯선 시기에 왜 그런 생각을 했을까 하는 것이다. 당시에는 외국에서 들어오는 잡지들을 주로 봤고, 그러면서 '외국에서는 이렇게들 하는구나' 생각하면서 자극을 받았다. 그러면서 아이덴티티 설정부터 하는 것이 중요하지 않나 생각했던 것 같다. 대학 입학시험 볼 때는 데생도 하고 수채화도 했는데, 3학년 때부터는 남들과 다른 걸 해보자는 생각에 동양화를 택했다. 그런데 졸업해서 학교 밖을 나와 보니 상업 화랑이 하나도 없는 것이다. 무엇을, 어떻게 해야 하는지 너무 고민이 되었다. 현대미술이라는 용어 자체가 지금처럼 널리 사용되지 않았던 시기였기 때문에 그 당시를 샅샅이 되짚어 생각해보니, 이우환이라는 이름이 걸리더라. 당시에는 이우환 선생의 작업 방식 자체가 낯설고 현대미술이라는 개념 자체를 폭넓게 사용하고 의미론적으로 해석할 수 있는 그런 역량이 갖춰져 있지 않았기 때문에 그런 생각을 했을 수도 있겠지만, 제 입장에서는 그러한 패턴이 자기 이름을 알리기 위한 방법론처럼 느껴지기도 해서 조금 진부하다는 생각이 들기도 했다. 그때는 선배 세대의 방법론에 대해서 굉장히 궁금하고, 왜 이렇게 할까, 저렇게 할까 궁금증이 많았던 시기였다. 그래서 새로운 걸 해보려고 로고스와 파토스를 만들었다는 이야기는 아니다.

그 당시 견지동에 있던 관훈미술관 관장님이 꽤 유명한 입시학원 원장이었다. 당시 제가 미대 졸업해서 다양한 사람들을 만나고 다니다 보니까 알게 됐다. 서울대 출신이셨는데 동문끼리 전시를 한번 꾸려보라는 제안을 하셨다. 또 로고스와 파토스라는 이름도 그분의 아이디어였다. 당시엔 제가 큐레이터 역할을 맡아 서울대 동문 작가들을 모았다. 저는 특별하게 절차를 갖춘다거나 형식을 전제로 어떤 이야기가 만들어지는 것 자체에 대해 썩 중요하게 생각하지 않는 편이다. 모든 중요한 일은 갑자기 일어난다고 생각하기 때문인데 당시 그런 것들이 재밌게 느껴졌고, 로고스와 파토스라는 이름이 주는 느낌이 어떻게 보면 진부한 것 같지만 '그런대로 발음은 괜찮네'라는 단순한 생각이 들기도 했다. 이런 이야기를 꺼내는 이유는, 현대미술이라는, 당시에는 '모던 아트'라고 부르던, 그 용어가 포함하는 의미들을 생각해보면서 이 사회에서 현대미술이 과연 무엇을 해야 하는가 하고 생각했을 때, 반역을 해야 한다고 생각했다. 다 무시하고, 독불장군으로, 다른 쪽 입장까지 관심을 가지고 이해하거나 편의를 봐주거나 하는 것들은 이미 다 옛날에 했다고 생각했다. 미술은 혼자 하는 것이고 자기 작업 혹은 생각을 남들에게 알리려고 하는 것은 아니라고 생각한다. 대부분 미술 하는 사람들이 내 생각을 남들한테 알린 다음에 뭘 어떻게 할 건지에 대해 크게 생각이 없고 무책임하게 자기 생각을 알리고 싶어 하는 거다. 물론 저도 그랬었다. 당시의 작가들, 그리고 미술 환경이라고 부르기도 참 조야한 그런 시대에 그런 이름을 지어주니까 나름대로 그럴 수 있다고 생각하고 받아들였다. 또 저희는 대관료 지불을 안 했다. (일동 웃음) 그렇게 자연스럽게 진행됐고 로고스와 파토스 용어가 갖고 있는 특별한 의미를 토론하거나 그런 적은 한 번도 없었다. 저는 여러 명이 모여 뭘 한다는 것 자체가 미술에서 멀어지는 것이라고

그림4 문범, ‹Morning Tide›, 1985, 캔버스에 안료, 아크릴릭, 182×228cm. 서울시립미술관 소장

생각했다. 처음부터 끝까지 한 사람이 시작해서 한 사람으로 끝나는 거라고 생각했던 것이다. 사회적인 의미, 관행에 의해 모이기도 하고 또 그게 안 되기도 하지만 로고스와 파토스는 그 자체로 움직이면서, 제가 그때 혼자서 의견을 많이 내세우면서 내 생각에 동조하거나 호응하는 사람과 같이 하게 되었다. 87년, 88년도라는 시기의 과거의 미술에서 오는 지루함에서 벗어나는 길은 생각 자체, 출발 자체부터 달라야 한다고 생각했던 것이다. 많은 서울대 출신 작가들이 이런 제 생각에 동의해줬다. 그러면서 나름대로 꾸준히 가보자고 했는데, 아무래도 사람이 많이 모이다 보니까 잡음이 생기더라. 이런 이야기를 하는 이유는, 미술이 이유와 논리, 전망과 함께 순서대로 갖춰진 리듬으로 가는 것이 아니라, 영원히 혼자서 시작해서 혼자서 끝나는 것이라고 생각하기 때문이다. 같은 생각에 동조하는 작가는 친구인 거지, 그냥 서로 아는 작가끼리는 사실 친구가 될 수 없다고 생각한다. 작가들이 많이 모이는 런던, 뉴욕, 베를린에서 작업하는 분들 이야기를 들어봐도 그쪽 작가들은 자기 작업실 공개를 절대 안 하더라. 내 작업실에는 나밖에 못 들어온다는 사고방식을 갖고 있는 거다. 그런데 그게 우리나라에서는 잘 통하지 않는 것 같다. 이러한 관행들에 대한 도발적, 전복적인 사고 없이는 미술이 유지되지 않는다고 개인적으로는 생각한다. 물론 그러한 분위기나 사회적 연대와 일부러 각을 세우자고 하는 말이 아니고, 작가들이 호기심을 갖지 못하게 하는 그런 사회에서 미술이 나올 수 없다는 뜻이다. 1 더하기 1은 2, 5 더하기 5는 10이라는 당연한 조건의 이야기를 하는 것은 절대 미술일 수가 없고 산수다. 그런데 어쩐 일인지 모르지만 계속해서 산수 같은 것이 중요한 이슈나 조건으로 이미 진작부터 자리 잡고 있다는 얘기다. 다시 말해 '로고스와 파토스'가 그런 생각을 당시에 했던 거다. 과연 현대미술 또는 컨템퍼러리라는 말을 붙일 수 있는 조건들을

붙일 수 있는 분위기는 어떤 것일까 생각을 했던 거다. 말하자면, 여러분이나 저나 어떤 동일한 무지개를 생각하고 있는지 모르겠다. 무지개가 뜨기 위해서는 적당한 온도와 습도가 맞아야 할 테고 구름에서 내비치는 햇살도 있을 거다. 우리가 알고 있는 많은 일들이 그렇지만, 멋있고 아름다운 일은 마치 무지개처럼 찰나에 슬쩍 나타났다가 사라지는 것이라고 생각한다. 로고스와 파토스를 하면서 제가 꿈꿔왔던 것은 바로 그런 것이다. 그런 것이 미술에서 중요한 이슈나 포지션을 차지하지 않고서 미술이라고 말하는 것은 어불성설이 아닌가 하는 생각을 해본다. 미술이라는 것 자체의 고유한 존엄성이라든가 배타성, 이런 이야기를 말씀드리는 것이 아니라 개인적으로 미술은 그 자체로서 신의 영역이라고 생각한다. 작가들이 조물주 같다고 생각하는데, 주변에서 조물주 역할을 못하게 하는 일이 너무 많아지지 않았나 하는 생각이 드는 것이다. 이러한 상황에서 영원히 끝나지 않는, 항상 말미가 남아 있는, 문을 확 다 닫지 않는, 뭐 이런 식의 우리에게 일상적이지만 거부할 수 없는 엄연한 진실, 진리와 마주 서서, 이기고 지는 문제가 아닌, 로고스와 파토스라는 이름으로 진행됐던 과거의 풍경이 아니었나 하는 생각을 한다.

현대미술워크숍

_{김종길} 선생님 말씀이 역시 파토스적이시다. 선생님께서 이런 공개적인 자리에 많이 나오시지 않는 것 같아서 모셨을 때 많이 이야기를 듣고자, 조금 길지만 들어봤다. 로고스와 파토스가 가졌던 개념, 상상 또는 무지개 이야기, 이런 말씀에 선생님이 생각하시는 작가의 태도가 다 녹아들어 있지 않나 하는 생각이 든다. 정확하게 하나의 문장으로 묶이지 않는 지점들이 다분히 파토스적인 것 같고, 어쩌면 그것이 이 그룹이 지향했던 것이

아닌가 하는 생각이 들었다. 이어서 제가 윤진섭 선생님께 질문을 던지겠다. 현대미술워크숍은 'ST'', '서울 80', '현실과 발언'이라는 전혀 다른 세 개의 그룹이 모였던 자리였다. 그리고 이를 통해 그 이후 80년대를 들여다볼 수 있을 것 같다는 생각을 한다. 오늘 우리의 주제인 리얼리티와 모더니티의 문제가 어떤 의미로 비춰지는지, 80년대를 계속 지켜보셨기 때문에 이러한 개념어가 갖는 함의에 대한 생각이 일단 궁금하다. 또한 작가로서 80년대를 경유하시기도 하지 않았나. '다무그룹'이 기획한 《겨울·대성리》전에 작가로도 참여하셨다. 현대미술워크숍의 장면과 그 이후 80년대 상황에 대한 소회가 궁금하다.

윤진섭　　우선 이야기하기 전에 제가 겪었던 한국 화단에 대해 말씀 드리겠다. 저도 역시 문범 선생님처럼 75학번이고 제가 화단에 데뷔한 것은 〈매개항〉이란 개념미술 경향의 사진 시리즈 작품으로 1976년 《한국미술대상전》에서 입선하면서다. 그런데 바로 이 공모전 첫 회인 1970년에 김환기 선생이 〈어디서 무엇이 되어 다시 만나랴〉로 대상을 수상했다. 그 76년도 한국미술대상전에서 얼음에 구두끈을 묶은 상태에서 얼음이 녹는 과정을 사진으로 찍었고, 성능경 선생님이 스튜디오에서 찍어주셨는데, 그걸 다섯 개의 시리즈로 내서 입선을 했었다. 개념적인 작업으로는 상당히 드문 케이스였다. 이건용, 성능경, 김용민, 당시 트리오로 이벤트를 하시던 분들과 친분을 맺게 됐다. 이듬해 77년도에 이건용 선생과 당시 서울화랑에서 〈조용한 미소〉(그림5)라는 타이틀로 2인 이벤트를 하고, 제가 ST 그룹에 함께하게 됐다. 79년까지 활동을 했고 대학 졸업 후에 제가 군대를 갔다. 79년 5월에 입대해서, 교련 혜택을 받았기 때문에, 27개월 복무하고 제대한 해가 바로 81년이었다. 당시로서는 동덕미술관, 지금의 동덕아트센터 자리에서 '현대미술워크숍'이라는 타이틀로

서울80, 현실과 발언, ST, 이 세 그룹을 박용숙 선생님이 초대했고 제목이 '그룹의 발표 양식과 그 이념'이었다. 수유리에 아카데미하우스라는 것이 있었는데, 여기서 세 그룹이 모여 1박을 하기로 했고, 저녁에는 토론을 하는 시간을 가졌다. 정말이지 미술 이야기만 하는 워크숍이었다. 지금도 굉장히 생생하게 기억이 난다. 세 그룹이 서로 섞여서 제 기억으로는 테이블 여섯 개 정도에 나눠 앉았고, 제 파트는 성완경 선생이 좌장인 자리였다. 거기서 이야기들이 오간 후 다 끝나고 정원에서 뒤풀이를 하고 그 다음날 강당에 모여서 다시 각 그룹 대표들이 발표를 했었다. 제 기억으로 현실과 발언은 성완경 선생이 발표하셨고, ST는 이건용 선생이, 서울 80은 문범 선생이 대표로 발제를 하셨다. 다들 강당에 모여 경청하고 질의응답을 하는데, 전반적인 분위기가 이미 모더니즘 진영과 민중미술 진영으로 나뉘는 구조였다. 편의상 진영이라고 표현을 하기는 했지만, 분위기 자체가 나머지는 기가 많이 죽어 있고 현발은 상당히 상승세를 타는 분위기였다. 이에 대해서 지금 와서 생각해보면, 당시의 논조들이 객관적이거나 이성적이거나 사회를 분석하는 등의 바탕에서 이뤄지기보다는 상당히 감정적인 태도로 이루어졌다. 모 화가가 외세를 상징하는 나이키 브랜드에 대해 표현을 한다고 하면, 그 메시지의 울림 또는 함의가 당파성을 갖게 되는 이런 식이었다. 반면 70년대 개념미술의 세례를 받았던 이건용 선생의 논조나 여기 계신 문범 선생의 논조까지도 상당히 좀 반민중적이라고 느껴졌다. 억압받는 사회 현실에서 70년대 모더니즘이 관통해 나왔던 것이다. 그런 상황 속에서 현대미술워크숍이 이뤄졌다.

　　1972년에 창립된 《앙데팡당》전을 기준으로 《서울현대미술》(1975년 창립), 《에꼴 드 서울》(1975년 창립) 등 소위 모더니즘이라고 일컬어지는 흐름들이 상당히 개념적이었고,

그림5 윤진섭, 이건용, 세 개의 이벤트 〈조용한 미소〉 중 〈노란구두〉, 서울화랑, 1977.
　　　作家 제공

그러면서도 우리 것을 찾으려는 모색이 거기서 엿보였다. 어찌됐든 한마디로 도덕적으로 굉장히 빚지고 있다고 할 수 있다. 왜냐하면 현실에 대한 그림들의 역할이 아무것도 없었던 것이다. 작가들이 그림을 그려야 하는데 공허한 제스처와 몸짓으로 채워지는 캔버스들이 이 시대에 저항하고 탄압받고 굶주린 민중들에게 어떻게 작용할 것인지에 대한 논점을 갖고 이야기를 하면 누군들 그런 시대적 분위기에서 이야기할 수 없다는 것이다. 최근 몇 년 사이 단색화 작가들 또는 전위 예술가들이 작품으로 인해 고문 또는 탄압을 받은 적이 있다거나, 자신의 당시 그림이 시대에 대한 저항이었다고 언급하곤 하는데 제가 보기엔 전혀 그렇지 않다. 언어라고 하는 것은 양면성을 갖고 있는 것이기 때문에 침묵이라고 하는 것이 곧 발언일 수도 있다. 어떤 상황, 어떤 해석이냐에 따라서 말이다. 여기서 중요한 지점은 정부로부터의 혜택을 받았다고 하는

지점일 것이다. 미협을 중심으로 혜택을 받았던 현대미술 운동들이 해방공간부터 지금까지 끊임없이 이어지고 있다. 이 부분을 우리가 잘 섬세하게 구분해야 한다. 저는 80년대 민중미술을 정치적 아방가르드라고 본다. 또 한국 행위미술 50주년을 기념해서 대구미술관에서 《저항과 도전의 이단아들》전을 기획하며 쓴 글에서도 확인할 수 있는 내용인데, 1967년 12월 11일 중앙공보관 전시관에서 《청년작가연립전》이 열렸는데, 이는 무동인, 신전동인, 오리진 동인의 연합체였다. 그때 무동인, 신전동인이 개막식에서 했던 퍼포먼스에 대해 이야기해보고 싶다. 당시 무동인과 신전동인이 〈가두시위〉라는 정치적 데몬스트레이션 퍼포먼스를 했다. 피켓을 들고 소공동에서 광화문까지 걸어오다 경찰에게 잡혀서 연행이 됐는데, 그 피켓에는 "국립미술관 하나 없는 한국" 이런 식의 문구가 적혀 있었다. 나름대로는 이를 정치적 아방가르드의 시발점으로

생각할 수도 있지 않을까 생각한다. 물론 1969년 현실동인 선언도 결국 불발되기는 했지만 중요한 포석이었다. 우리 현대미술사에서 저항의 기운을 띤 운동은 그 이전에는 없었다고 할 수 있다. 그렇기 때문에 1979년 현실과 발언은 중요한 기폭제가 되는 전시가 아닌가 생각한다.

80년대 소집단 활동

김종길　미술사를 아시는 분들은 이 이야기에 굉장히 재미를 느끼실 텐데 아무래도 함축적인 말들이 다수 등장해서 이해하기 어려운 분들도 있을 것 같다. 이건용, 성능경, 김용민 선생님이 이벤트를 했다고 표현하셨는데, 당시 이분들의 전시 제목은 《로지컬 이벤트》였다. 사실 퍼포먼스라는 말은 80년대 이후에 사용된 용어이다. 70년대에는 퍼포먼스라는 말이 사용되지 않았고, 퍼포먼스를 대신해서 사용한 용어가 '이벤트'였다. 그리고 70년대 후반 극사실주의 회화와 관련해서 공모전에 대한 이야기가 나오는데, 1978년에 동아미술제가 열리게 되면서 내건 캐치프레이즈가 '새로운 형상미술'이었다. 이런 미술사적인 내용을 아시면 선생님들 말씀을 이해하시기 쉽다.

임산　저는 80년대 연구 중에서 주로 포스트모더니즘 파트를 맡고 있다. 제가 자료집에 실은 짧은 글은 그동안 검토했던 80년대 생산된 미술 담론의 주요 경향 중에 오늘 주제이기도 한 모더니즘과 리얼리즘의 진영적 대립이나 이념적 경쟁에 대한 전반적인 과정, 주요 특징들을 서술한 글이다. 특히 주목했던 부분은 오늘 세 분 선생님들의 활동과도 관련지어 당시 주요하게 활동했었던 타라, 난지도, 메타복스, 로고스와 파토스, 뮤지엄 같은 젊은 작가들의 활동들, 그리고 그 속에서 발현되었던 포스트모던한 형식적 다원성에 대해 아주 간략하게 정리한 글이다. 저는 로고스와 파토스에서 활동하셨던 문범 선생님께 질문을 드리고자 한다. 당시 발표되었던 주요 담론 중에는 미술평론가들과 함께 토론했던 글들이 적잖이 있는데, 70년대 작가들의 움직임으로부터 받았던 관념적인 혹은 예술 형식적인 영향력에 대해 궁금하다. 덧붙여 당시 활동했던 다른 소그룹 활동들을 보면서 지금 돌이켜봤을 때 아쉬웠던 점이나 비판적인 대목이 있으신지 궁금하다. 또한 현장의 작가로서 평론가들 사이에서 벌어진 탈모던을 둘러싼 비평적 논쟁들에 대해 당시 어떻게 바라보셨는지 질문 드리고 싶다.

문범　조금 전에도 장황하게 말씀 드렸지만, 미술이라는 영역과 글쓰기라는 영역이 어떻게 같이 갈 것인가에 대한 고민을 그 당시에 참 많이 했다. 예를 들어서 이우환 선생님이 하이데거(Martin Heidegger)의 수제자 니시다 기타로(西田幾多郎)의 『선의 연구(善の研究)』 (1911년)라는 저서를 가지고 70년대 후반까지의 한국 미술계에 이론적인 도움이 되는 자료를 만들어주셨는데, 제가 대학교 3학년 때 『공간』이라는 건축 잡지에서 기자로 활동했다. 덕분에 이우환 선생이 한국에 오실 때마다 인터뷰를 하게 되었었는데, 당시 저를 비롯한 미술 학도들이 기대를 많이 했다. 과연 이론적으로 미술을 설명할 수 있을 것인지, 또한 이우환이라는 개인이 어떤 방식으로 서바이벌을 하는지에 대해 궁금했다. 안젤름 키퍼(Anselm Kiefer)라는 작가를 예로 들면서 선생님의 생각을 물었더니 폭력적이고 자기 취향은 아니라고 답변을 하셨던 기억이 있다. 이런 예를 짤막하게 드는 이유는, 한 개인이 아티스트로서 또 다른 개인으로서의 아티스트를 이야기하는 과정이 논리적으로 충분치 않다는 느낌이 들었다는 것이다. 미술이라는 것이 과연 폭력과 비폭력이라는 것으로 설명될 수 있는지에 대한 의문이 나를 사로잡았다. 마찬가지로

갤러리 현대에서 90년대 최근작 전시를 하게 되면서 이우환 선생 인터뷰를 또 하게 됐다. 작업 방식에 대해 질문을 던졌는데 제가 느끼기에 속 시원하게 답변해주시지 않았다. 우리에게 알려져 있는 이론을 가지고 자신의 작업을 포장하는 듯한 느낌이 드는 것이다. 배워야 할 선배 작가 입장을 바라보는 후배 입장으로서 마뜩찮은 기분이 있었다. 그저 하나의 현상으로 바라봐야 하는 것인지 하는 생각도 들고, 연대기적 시간의 흐름에서 나오는 이야기들이 주는 중요성들이 있는지는 아직은 잘 모르겠다. 그런 것들이 맞느냐 틀리냐의 문제보다는 우리에게 그런 모멘트들이 부족하지 않았나 싶은 생각이 든다. 그러니까 한국 현대미술이라는 그릇이 아직은 그렇게 크지 않은 것이 아닌가 하는 자괴감이 들었던 거다. 이런 자리에서도 우리가 이야기할 수 있는 많은 내용들 중 많은 부분들이 정당성을 찾느냐, 논리적으로 맞느냐 틀리냐, 이런 이야기들 이전에 어떤 작가의 작업이나 생각에 대해 찬이냐 반이냐, 이런 입장들, 그리고 입장이 어떻게 다른지와 같은 첨예하고 디테일한 내용이 오고가면 어땠을까 하는 생각이 든다. 결국 미술이라는 것에 대해 편의상 재단하고 진단하고 하는 것을 어느 누가 하는 것인지에 대한 질문이 항상 잠재해 있을 거라고 생각한다.

김종길　말씀 중 아포리즘이 뚝뚝 떨어지는 것 같다. 두 분의 입장이 그런 면에서 보면 굉장히 다른 맥락 속에 있었던 것 같다.

이선영　저는 이종구 선생님께 여쭤보고 싶은 것들이 있다. 서양의 극사실주의는 객관적인 데 비해 한국의 극사실주의는 주관적이라는 차이를 말씀하셨고, 비슷한 맥락인지는 모르겠는데, 서구의 극사실주의는 기계 시점에 포커스가 맞춰져 있어서 표면의 중심이 흐트러져 있다면 한국의 극사실주의 화가를 비롯하여 이종구 선생님께서는 수많은 대상 중에서 주로 어떤 주체를 호출하시지 않은가. 수많은 대상들 중에 농민을 택하셨듯이 말이다. 다시 말해서 서구 극사실주의의 중심이 흩어져 있다면 한국은 어떤 주체를 호출하고 거기에 서사가 있는 것인데, 사실 서구의 극사실주의도 자본주의의 물화된 시점, 소외, 단편, 이런 것들을 반영하고 있다고 해석할 수도 있다. 한국의 임술년에 대해 이야기하시면서 서사에 대한 이야기도 해주셨는데, 그 서사라는 것이 서구의 극사실주의 만큼이나 자본주의의 단면을 다 잘라놓은 듯한 수수께끼적인 대상은 아니라 해도, 그렇다고 해서 서사가 아예 없다고는 할 수 없을 거다. 80년대 민중미술 초창기에 현실을 반영한 미술과 현실을 변혁하기 위한 미술, 즉 사회주의적인 유토피아든 민중적인 비전이든, 그런 점에서 반영이냐 변혁이냐의 갈림길에서 극사실주의적 언어 형식에서의 서사성이라는 것도 굉장히 제한적이지 않은가. 화면 속 쭈그리고 앉아 있는 농민을 보았을 때 관객이 서사를 이해하지 못하고 의문을 던질 수도 있지 않은가. 이러한 해석에 대한 질문을 드리고 싶다. 또 연계지어서 문범 선생님께 질문 드리고 싶은 것이 있는데, 말씀하셨던 "하늘에서 뚝 떨어진 미술"이라는 표현이 맘에 들고 공감이 된다. 하지만 결국 그룹의 형태였던 로고스와 파토스는 어떻게 설명해주실 수 있으실지 의문이 든다. 80년대는 소집단 미술이 굉장히 활성화된 시기였는데, 그 집단과 문범 선생님과의 관계가 무엇인지 더 듣고 싶다.

이종구　한국의 극사실주의는 굉장히 주관적이고 서사적이라는 표현은 80년대 민중미술에 나타난 극사실주의를 그렇게 분석하신 것 같다. 물론 서양의 극사실주의도 서사가 분명 있을 것이다. 한편으로 더 크게 보면, 척 클로스(Chuck Close)가 그린 얼굴에는 계급이나 정체성, 또는 시대정신을 담은 초상이라기보다는 하나의 이미지를 극대화한 것이라고 본다. 임술년 작가들은 이미지를 극대화시키기 위해서가 아니라 서사의 수단으로 극사실주의를 사용했다. 사실 개인적으로 저는

극사실주의 작가라고 이야기되는 것이 불편하다. 물론 객관적인 현상으로서의 극사실적 그림을 그렸지만, 그것은 서사와 콜라주를 위한 과정에서 전략적으로 쓴 것이다. 제가 농부를 그리면서 국전 시대 아카데미즘 화가들이 썼던 진부한 구상의 방법으로는 그릴 수 없었기에 당시 시대적인 감각과 방식으로 선택한 것이 극사실주의라는 표현 방법이었다. 두 번째는 반영이나 변혁이냐에 대한 질문이었는데, 그 두 가지를 포괄했다고 생각한다. 저는 80년대 중반까지 농촌과 농민의 현실을 그렸다. 우리나라 농경사회가 80년대 세계화 과정에서 급격히 몰락하고 황폐화되었는데, 그런 것을 보면서 작가로서 증언하고 기록해야겠다고 생각했다. 물론 제가 농촌 출신이며 농부의 아들이라는 개인적 성장 과정도 있지만, 우리 농경사회 문화의 현실이 급격하게 와해되었고, 농촌의 노동자들이 전부 도시 노동자들이 되어야 했던 것에 주목하고 싶었다.

박영택　이종구, 문범 선생님은 서로 입장이 다른 것 같지만, 두 분 모두 여전히 회화에 기반하고 있다. 이종구 선생님은 재현을 충실히 하면서도 화면에 레디메이드, 몽타주 기법 등을 적용하시는데, 어쨌든 단순한 재현에만 머무르지 않고 확장된 기법을 통해 메시지를 극대화시키는 쪽으로 연출하면서 주제를 심화시키셨다고 본다. 그러면서도 동일한 소재를 동일한 방식으로 그리는 데에 대한 답답함이 있지 않으셨을까 하는 생각이 든다. 농촌의 현실을 고발하려고 하셨지만 회화/미술이 현실 자체를 변화시킨다는 것은 분명 한계가 있었다고 본다. 그리고 회화의 방식 자체에 대한 회의도 있지 않을까 하는 생각이 드는 것이다. 이종구 선생님은 임술년 이후에 개인적으로 그런 주제를 심화시켜오셨는데, 그간의 성과를 돌이켜 보셨을 때, 회화라는 방법론에 대해 어떤 생각을 갖고 계시는지 궁금하다.

이종구　농촌과 농민이라는 주제가 80년대 저의

작업으로 쭉 연장되어왔는데, 농촌이 사회적 약자가 된 과정을 기록하고 증언, 고발하면서는 미시적인 의미의 땅이었던 농촌을 거시적인 국토 주제로 확장을 해서 작업을 했다. 또 한편으로 반전, 평화 같은 주제가 드러나기도 한다. 그 예로 미군 부대 확장 과정에서 파괴되는 한 마을(평택 대추리)에 대해 현장 작업을 했고, 국제적 약자라고 할 수 있는 이라크와 관련된 반전 주제, 뿐만 아니라 작년에 학고재에서 전시를 하면서는 농촌과 같은 주제를 넘어서 세월호로 희생된 아이들을 그렸다. 세월호 아이들이 만들어낸 광화문 촛불 광장, 그리고 그 촛불이 만들어낸 새로운 정권이 들어섰고, 그 정권을 통해 남북 정상들이 만나게 됐다. 이러한 근래의 역사적 사건들을 보면서 저는 굉장히 감동하고 감격했다. 제 작업에서 그런 지점을 벗어나지 못하는 것이 박영택 선생님이 지적한 부분인 것 같다. 한편으로 제 작업의 범위가 그 지점이라는 사실은 저뿐만 아니라 민중미술 작가들 중 태백에 가서 탄광촌 사람들과 풍경을 그린 사람도 있고 전통 산수를 재해석한 작가가 있기도 한데, 어쨌든 민중미술 작가가 가진 주제나 작업의 범위를 저는 민족적인 관점에서(사실 민족이라는 말이 폐쇄적이기는 하다) 폐쇄적이고 국수주의적인 뜻으로 오해를 사기도 하지만, 그런 의미를 넘어서 제가 살고 있는 이 땅과 삶의 방식 중심으로 그리지 않으면 안 된다는 생각을 갖고 있기 때문에 저로서는 단순한 창작의 영역을 보여드리지 않나 하는 생각도 한다. 건강한 민족적 삶과 희망들이 제 작업 속에 계속 녹아들고 천착하게 하고 싶다는 말씀을 드리고 싶다.

박영택　문범 선생님께서는 세 가지 관점에서 현대미술에 대한 생각을 말씀해주셨다. 첫째로 지나간 과거 미술이나 선배 세대에 대한 진부함, 지루함에서 벗어나고 싶은 답답함이 있으셨던 것 같다. 두 번째는 현대미술이라고 하는 용어의 생소함뿐만 아니라, 당시 선생님이 보셨을 때

현대미술이라고 일컬을 만한 것에 대한 화가들의 최소한의 인식조차 부재하지 않았나 하는 답답함이 있으셨던 것 같다. 따라서 한국적 상황에 따른 모더니즘이 절실하지 않았나 하는 생각이 드는 것이다. 그렇다면 이를 돌파하기 위해서는 최소한 박서보, 이우환, 윤형근 작가 정도까지의 스터디가 필요했을 것 같다는 생각이 드는데, 당시 생각이 어떠셨는지 궁금하다. 다시 말해 당시 한국 현대미술이라고 말할 수 있는 부분에 대한 생각이 어땠는지, 또 저는 그 이후 문범 선생님도 그렇고 홍명섭, 김용익 같은 작가가 선배 세대와 비교했을 때 현대미술에 대해 다른 접근을 했던 모더니스트라고 보고 있다. 그런 점에서 이 세 분이 가졌던 한국 현대미술에 대한 생각이 어땠는지 궁금하다. 그런 다음에 본인들이 생각했던 우리 현대미술의 위상, 또 우리의 모더니즘이 무엇이어야 하는가에 대한 생각 역시 궁금하다. 어렴풋하지만 1990년대 초기에 관훈갤러리에서 열렸던 로고스와 파토스 전시를 보러갔을 때 문범 선생님의 전시를 보았던 기억이 생생하다. 여러 가지 오브제들이 있었는데 페인팅이 흥미로웠던 것 같다. 화면이 짙은 초록색으로 칠해졌고 이 색면이 화면 가운데 부분, 즉 하단을 내리 누르고 있는 그림이었다. 그 초록의 색면은 화면 바깥에 걸쳐져 있는 찌그러진 알루미늄 막대를 향해 있는 형국이었다. 오브제와 회화를 연결시켰던 것 같은데, 캔버스에 있던 물감이 마치 내리누르는 듯한 특징이 두드러졌다. 캔버스에 걸쳐져 있는 오브제를 누르고 있는 듯한 착각을 불러일으킨다. 회화가 회화 밖에 있는 것들과의 연관성에 의해 이루어지고 있거나 공모 관계를 형성하고 있다는

생각이 들어 흥미로웠다. 그 이후 선생님의 작업은 계속해서 회화라는 것이 이루어질 수 있는 가능성 같은 것들을 놓치지 않으면서 회화의 매력을 극대화시켰다는 생각이 들었다. 선생님께 회화가 어떤 의미를 가졌던 것인지 궁금하다.

문범 제가 로고스와 파토스 전시를 꾸리면서 작가들을 선정할 때 제멋대로 자신의 것을 잘하는 그 진수를 보여줄 수 있는 작가를 골랐다. 자기 자신을 언제든 내던져버릴 수 있는 작가들 말이다. 지금 생각해보면 어설프기는 했지만, 나름대로 '로고스와 파토스'라는 라틴어 느낌의 진부한 용어들을 덮어버리고 새로움에 대한 갈증을 풀 수 있는 조건들 중 하나라고 생각했다. 작가들을 어떤 식으로 분류하는지에 대해 말씀드린 바대로 자기가 자기임을 아주 강하게 드러낼 수 있는 개인들을 저는 모아보고 싶었던 거다. 어쨌든 이런 기준을 제가 설정했을 때 세운 기준은 '남들이 하는 것과는 다른 것을 하자'였다. 그러다 보니 과격해지기도 하고 바보같아지기도 하는 경우가 있었다.

이선영 선생님 말씀에 공감한다. 집단과 소집단이 많이 생기는 것도 사실 어떻게 보면 개인의 자유가 침해됐기 때문에 그것을 극복하기 위해 모인 것이 아닌가 하는 생각을 했다. 자기의 자유를 위해 자기의 자유를 포기해야 하는 그런 시대가 아니었나 하는 생각을 해본다.

임산 윤진섭 선생님께 드리는 질문이다. 아까 제가 잠깐 언급을 했다. 당시의 여러 소그룹 중에 80년대 끄트머리와 90년대 초에 걸쳐 있는 뮤지엄[5]이라는 그룹이 있다. 당시 선생님께서 뮤지엄 창립전의 서문을 쓰셨는데, 다른 소그룹들과 다른 이념적인 결이나 조직적 특성들이

5 1987년 관훈미술관에서 열린 《뮤지엄》전은 최초의 신세대적 미감을 드러낸 그룹전이다. 고낙범, 최정화, 이불, 노경애, 명혜경, 홍성민, 정승 등 당시 20대 중반에 해당하는 일곱 명의 신예들이 보여준 미감적 특징은 기존의 모더니즘이나 탈모던 작가들의 미감적 특징과 판이한 감수성의 편차를 보여주면서 일약 신세대 작가들로 부상했다. '뮤지엄'이라는 그룹 명칭이 패러디하는 것처럼 기존의 모더니즘 미학을 '박물관'적인 것으로 치부하고, 그것과 절연된 새로운 감수성에 의한 창작 내용과 소통의 전략을 구사한다. 윤진섭, 『현대미술의 쟁점과 현장』(서울: 미진사, 1997), 39.

그림6　《제1회 황금사과》(1990.5.30.–6.5., 관훈미술관)의 전시 브로슈어.
　　　 국립현대미술관 미술연구센터 소장

있었는지, 또한 선생님이 보셨을 때 당시 신예
작가들이 지향해야 했던 부분이라든가 미학적
기대감이 있었는지 궁금하다.

윤진섭　 80년대 후반으로 논의를 옮겨가는 것
같다. 아까 말씀드렸지만, 동덕미술관이 1981년
주최한 현대미술워크숍의 주제가 '그룹의 발표
양식과 그 이념'이었다. 오늘의 내용과 상당히
연계되는 주제라고 할 수 있을 것 같다. 대학에서는
회화를 전공했지만, 미학과에서 퍼포먼스 연구로
석사학위를 받으면서 행위예술을 깊게 공부하고
있을 때였다. 그러는 중에 그룹 뮤지엄의 대표였던
최정화 씨가 관훈미술관에서 창립전에 실을 글을
부탁해왔다. 최정화 작가 작업실에 가서 최정화,
고낙범, 이불, 정승, 홍성민, 노경애, 명혜경
등의 작품 슬라이드를 처음 접했는데, 그야말로
색다른 그룹이었다는 게 확연하게 드러났다.
다른 작가들과는 무척 달랐다. 제가 당시 비평적
관점에서 신세대 미술이란 무엇인가에 대한 문제를
제기하게 되고 관련 글도 쓰게 됐다. 그런데 최근

연구자들이 80년대를 언급하면서 이 사람들을
'신세대 미술'이라는 말로 중요하게 다루고 있다는
걸 발견했다. 최근에 와서 그 중요성이 재발견된
느낌이다. 당시의 제 시각으로는 80년대 후반
미술계를 지배했던 소위 '탈모던' 그룹들, 그러니까
타라, 로고스와 파토스, 난지도, 메타복스 등이
활발하게 활동을 하면서 한국 현대미술사에
있어서 굉장히 중요한 전시들이 기획됐다.
우리나라 큐레이팅 역사를 보면 60년대는 아직
큐레이팅이라는 개념이 없었고, 70년대도
마찬가지였다. 당시만 해도 큐레이터학과라는 것도
없었고 87년에나 가야 미술사, 미학, 미술이론을
통합적으로 가르치는 예술학과가 홍대에 생긴다.
어쨌든 그때만 해도 작가가 큐레이터였고, 그
구분이 모호할 때였으며, 미술운동이라는 게
존재할 때다. 그런데 로고스와 파토스, 난지도와
같은 그룹들의 전시는 사실상 현대미술 운동이었고
이를 통해 자기들의 이념을 펼쳐가고 있었다.
그게 사실 70년대 소위 모더니즘이라고 하는

것에서 완전히 절연된 상태는 아니었다. 그러나 의식적으로는 행동으로써 거부하고 저항하는 움직임은 강하게 느낄 수 있었다. 세대, 이념이 다르기 때문에 자신들이 속한 그룹을 통해서 70년대와는 다른 독자적인 목소리를 내고 싶었던 것으로 보인다. 이런 기획들이 87년에까지 이어져서 최정화 씨를 비롯한 뮤지엄 멤버들이 자기들의 언어를 가지고 나오게 되는데, 제가 봤을 때는 신세대의 새로운 감수성과 면모를 보여주었던 것 같다. 그리고 나서 그러한 움직임에 영향을 받아 '황금사과'나 '서브클럽' 등 굉장히 실험적인 집단들이 나오게 되었다. 황금사과는 관훈갤러리에서 창립전을 열었는데, 그때 이용백 씨가 중요한 발언을 했다. "민중미술이든 모더니즘이든, 흑백텔레비전과 같은 단조로운 이분법적 구도를 깨고 사과나무를 노래하고 싶다." 이 말로 일단 마무리하고 싶다.

김종길 객석에서 질문 받아보겠다. 머릿속에 질문을 구상하시는 동안 선생님께서 언급하신 부분 중에 두 가지 정도 사회자가 보완하고자 한다. 문범 선생님께서 말씀하신 니시다 기타로라는 일본 철학자는 근대철학자이며 『선의 연구』 저자로, 선불교에 기반한 동아시아 철학과 서구 철학을 통합하려고 했던 최초의 철학적 시작이 됐던 교토학파인데, 40년대 이르러 일본의 제국주의 침략의 철학적 기반이 된 한계를 노정하기도 했다. 1980년대에 니시다 기타로와 그 제자들의 철학이 열 권 정도 한국에 번역되어 소개된 적이 있다.

윤진섭 여기 오신 분들이 대개 전문가들이겠지만 앞으로 미술사나 미술평론을 지망하시는 분들이 있을 것 같아 드리고 싶은 말씀이 있다. 미술 연구라고 해서 옛날의 것을 연구하는 방법론이나 태도 중에 제가 못마땅하게 생각하는 것이 있다. 40-50년 전의 일, 심지어 60년 전의 일을 거론하면서 그때는 왜 이렇게 했는지 현대적 시각에서 질문한다. 당시는 빈곤하고 자원도 없고 책도 없던 시대에 척박하게 일군 것들을 조망하며 비판하는 시각은 좋은 방법론이 아니라고 생각한다. 그런 시각을 되도록 피하고 더 섬세하게 연구하는 방법을 택하면 좋겠다.

김종길 조언 감사하다. 사실 이 프로젝트는 한국 현대미술이 제대로 정리된 책이 우리에게 없기 때문에 그걸 목표로 삼고 80년대 문헌 자료를 집중적으로 검토하면서 워크숍과 세미나를 정기적으로 갖고 있다. 이론가나 연구자는 끊임없이 자료를 발굴하고 축적하는 것이 할 일이라고 생각한다. 어쨌든 자료를 모으고 문헌을 선별해서 최종적으로는 책으로 묶는 과정까지 가려고 한다. 이 세미나는 현장에 계셨던 분들의 육성을 확인하고 검토하는 의미로 열게 된 것이다. 이제 질문을 해주셨으면 한다.

질문과 대답

청중1 세미나가 무척 흥미로웠다. 제가 궁금한 부분은 문제의식에 관한 것이다. 지금까지의 논의들이 어떠한 문제를 두고서 이야기가 이루어지는데, 저는 무엇이 문제이냐에 대한 것이 아니라 문제 자체가 무엇인지에 대한 이해가 부족한 것 같다는 생각이다. 문제라는 게 해결해야 하는 대상일 수도 있지만 중요한 지점을 동시에 뜻하기도 한다. 작가, 평론가분들이 본인이 생각하시는 문제의식에 대해 여쭈어보고 싶다. 예를 들어 지금 연구하시는 것이 어떤 가치를 갖고 있고, 왜 그것을 어떻게 해결하기 위해 어떤 방식을 택하고 계신지 말씀해주시면 좋을 것 같다. 작가분들께서도 어떤 작업을 문제의식을 갖고 했고 왜 중요한 지점이었기 때문에 계속 활동을 해오셨는지에 대해 궁금하다.

김종길 굉장히 포괄적인 질문일 수도 있기 때문에 제가 정리를 해보자면, 우리 연구진 안에서의

문제의식에 대해 이야기하고 그 다음 작가, 평론가분들의 육성을 듣는 방식으로 하겠다. 일단 임산 선생님의 경우 1980년대 등장한 포스트모더니즘 계열의 그룹, 작가, 기사, 문헌 등을 집중적 검토하고 계신다. 1980년대 한국 현대미술에 대한 부분들이 다소 여러 양태로 연구가 되고 있기는 하지만 통합적으로 검토되고 정리된 바가 거의 없다는 문제의식이 있다. 그래서 이 구조 안에서 정리를 해보면 좋겠다는 생각을 한다. 그리고 이선영 선생님이 여성주의 미술을 담당하고 계시는데, 85년에 '시월모임'이 결성되고 여기서 여성주의 미술이 비롯됐다고 하는 것은 미술사에서는 공식화된 이야기이다. 이후 90년대 페미니즘 미술로 이어지는 과정을 집중적으로 검토하고 있다. 책임 연구원인 박영택 선생님은 계열이 아닌 장르 안에서 한국화, 동양화라는 용어적 개념, 그리고 어떤 작가들이 새로운 한국화에 대한 실험과 모색을 했는지 검토하고 계신다. 저는 80년대 중요한 미술운동 중 하나인 민중미술 소집단, 선언문, 기사, 그리고 그 운동의 핵심은 무엇이었는지, 80년대 초중반을 지나가면서 어떻게 변화해갔는지 검토하고 있다. 각자의 문제의식에 대해서는 오늘 자리해주신 작가분들이 돌아가면서 짧게 답변해주시면 좋겠다.

이종구　예술에서 국경의 구분은 없지만 작가에게는 분명 국가나 민족의 토대를 통해서 창작이 만들어지고 있기 때문에, 제가 살고 있는 시대를 창작의 근거로 삼고 작업을 하고 있다고 하면 대답이 될지 모르겠다.

문범　제가 작업을 하면서 생긴 저의 최근 고민 중 하나인데, 이 세상에서 만들어지는 모든 불필요한 것들의 목록을 만들어볼 필요가 있지 않나 하는 생각을 하고 있다. 사람들이 너무나 필요한 것들만 찾아서 하시는 것 같다는 생각이 들었다. 이 세상 사람들이 불필요하다고 생각하는 것은 어떤 것인지 수집하고 있는 중이다.

윤진섭　저는 문제가 없다. 사는 것을 즐겨야 한다. 다시 말해 저의 화두는 놀이다. 잘 놀다 가는 거다. 모든 것을 즐기지 않으면 금방 싫증나고 일을 못한다. 목적의식을 너무 가져도 일을 못한다. 제가 아마추어지만 작업도 하고, 전시기획도 하고 평론도 하는데, 2005년도부터 '아시아비평포럼'을 만들었다. 제가 미술을 공부하면서 느낀 것은 왜 우리는 서양을 좇아가듯 해야 하나, 이것에 대한 의문점이었다. 특히 광주비엔날레 등의 전시기획을 하고 각종 미술 행사에 참여하고 하면서 드는 생각은 우리가 앞으로는 사대주의를 버려야 한다고 생각한다. 나름대로 이에 대한 비전을 저는 갖고 있고 이것도 저에게는 놀이다.

김종길　오늘 1981년 '현대미술워크숍' 이후 40년 만에 마련된 자리였다. 그런 점에서 흥미로운 시간이었던 것 같다. 한국 미술이라고 표현하지만 국가라는 이름을 접두어로 넣고 미술을 규정할 때의 한계가 분명히 있을 것이다. 이종구 선생님처럼 어쩌면 근대의 국가라는 것이 민족 구성원들에 의해 이루어진 경우가 다반사라서 구성원들이 갖고 있는 사회정치적 맥락을 다 벗어나서 갈 수 없는 시대가 있었다. 그리고 그 시대를 표현하려고 하는 미술이 있었던 것이다. 지금도 그것에서 완전히 벗어나지는 않았겠지만 미술이 가지고 있는 본질적인 질문들, 탈학습된 미술이 무엇인가에 대해 질문을 가졌던 청년들, 그리고 시대를 경유하며 드러난 새로운 흐름들, 이런 것들이 한국 미술의 다면체적 얼굴이 아닐까 생각한다. 이즘보다는 리얼리티, 모더니티로 보려고 했던 것은 그것을 추구했던 다양한 작가들이 많이 있었고 더 많은 그룹이 있었고 더 많은 얼굴이 80년대에 현존했기 때문이다. 미술사의 단선적 지표들을 걷어내고 다양한 주체의 예술가의 모습을 걸러내는 작업이 우리가 하는 작업이 아닐까 싶다. 긴 시간 동안 함께 해주셔서 감사하다.

용어 해제

1. 민중미술

걸개그림

걸개그림은 불교의 '괘불화(掛佛畵)'를 풀어 쓴 말이다. 1983년 미술동인 두렁의 창립예행전에 〈땅의 사람들과 사람의 아들〉이 제작, 전시되었는데 이때부터 '걸개그림'이란 말이 처음 사용되었다. 1984년 시각매체연구회의 〈민중의 싸움〉과 미술동인 두렁의 〈조선수난민중행원탱〉으로 초기 걸개그림의 미학적 형식은 완성되었다. 그러다가 집회와 시위 현장 등에 내걸리기 시작한 것은 1987년 최병수가 주필로 제작한 〈한열이를 살려내라〉 이후부터다. 6·10항쟁을 기점으로 미술운동은 사회운동과 밀접하게 결합했고, 그래서 걸개그림의 수요는 폭증했다. 걸개그림만을 전문으로 제작하는 미술패가 등장하기도 했다.

노동미술

노동미술은 노동자의 현실로부터 출발하며, 노동운동의 궁극적 승리를 위한 정치투쟁의 한 미술적 방법이고, 역사를 관통하는 보편적 가치를 추구한다. '노동미술'은 민중미술에서 '노동 현장'을 담보한 큰 흐름이었다. 미술동인 두렁은 1985년 '밭두렁'(현장 조직)과 '논두렁'(지원 조직)으로 활동을 이원화했다. '밭두렁' 회원들은 노동 현장으로 직접 들어가 활동했고, 다른 회원들은 노동 현실을 고발하는 작업을 제작했다. 생활문화연구소 신명, 활화산, 노동미술진흥단, 가는패, 새뚝이, 우리그림, 까막고무신, 엉겅퀴, 갯꽃, 나눔, 작화공방, 흙손공방, 둥지, 솜씨공방, ㈜종합미술연구소노동조합, 노동미술위원회, 노동자문화예술운동연합 등 여러 소집단과 공방, 조합, 위원회 등이 '노동미술'을 펼쳤다.

마당

한국의 전통적인 옛집의 앞이나 뒤에 평평하게 닦아놓은 땅을 일컫는다. 마당은 놀이와 제의가 펼쳐졌던 연희 공간이면서 사람과 사람 간의 관계, 사람과 동물 간의 관계, 사람과 신 간의 관계가 형성되고 풀어지는 관계의

공간이었다. 마당은 집의 울타리 안에 있으나 골목과 이어지는 매개 공간이기도 하다. 민중미술에서 이 말은 예술이 펼쳐지는 현장을 지칭하는 독립 개념으로 사용되었다. 특히 '신명'을 주창했던 소집단들에서 '마당'과 '마당성'은 민중들과 더불어 미술운동을 사건화시키는 장소이자, 행동주의 난장의 동인이었다.

민중	'민중'이란 말은 19세기 동학에서도 등장하는데, 당시는 역사의 주인이 되지 못한 사회적 실체였다. 1970년대 중반부터 '민중'은 예술과 사회 전반의 실천운동과 관계 맺으면서 구체적인 의미를 새롭게 획득했다. 노동자 전태일의 분신(1970), 광주 대단지 사건(1971), 광주민주항쟁(1980)을 거치면서 민중의 자각이 촉진되었고, 사회적·예술적 실천운동에서 '민중의식'이 대항 이데올로기의 역할을 수행했다. 이후, '민중'은 "생동하는 실체로서의 민중"(원동석), "살아있는 실체로서의 민중은 그 시대 살림을 꾸리는 자요, 생산 노동의 주인이요, 생명의 본성대로 살고 영위하고 담지하며 생산하는 집단"(김봉준), "역사 변혁의 주체이며 역사적 개념선상에서 계급의 광범위한 연동 체계를 이루는 민중"(최열) 등으로 재규정되었다.
민중미술	1979-94년까지 전개된 한국의 반체제 저항 미술운동이다. 군부 독재와 비민주 사회, 민족 분단, 서구 지향 미술, 단색조 화풍, 관념적 미술 경향 등을 극복하려는 소집단들이 등장하였고, 그들에 의해 '신 구상', '현실주의', '시민미술', '(주관적)극사실주의', '형상미술', '민속미술' 등이 실험되다가 1985년 민족미술협의회의 창립과 함께 '민족·민중미술론'으로 통합 정리되었다. 민중을 저항과 사회 변혁의 실천적 주체로 인식하고, 그런 민중의 실존을 미학적 테제로 전환, 승화시킨 결과였다. 그렇다고 개별 소집단들의 미학적 경향성이 사라진 것은 아니었으나, 많은 소집단과 작가들이 1987년 6·10항쟁을 계기로 사회 변혁의 민중미술운동에 동참했다. 1994년 «민중미술 15년: 1980-1994»전이 기획되었고, 이후로 '민중미술'은 1980년대 소집단 미술운동을 통칭하는 역사적 개념이 되었다.
소집단	1980년대 한국의 새로운 미술운동에 참여한 그룹들을 통으로 일컫는 말이다. 개별적으로는 '미술동인', '그림패', '미술패', '모임', '공동체' 등으로 부르기도 했으나, 전체를 아우를 때는 '소집단'이라 불렀다. 10명 내외의 비교적 적은 수의 작가들로 구성되었고, 대면적인(face to face) 상호작용과 구성원 간 의사교환(→의사소통)을 중시했으며, 공동으로 추구하는 미학적 선언문을 발표했다. '소집단'이라는 표현은 '미술운동(art movement)'을 하는 미술가들'이라는 뜻이 함의되어 있다.

신명	'신명'은 예부터 한국 문화와 한국인을 이해하는 중요한 개념인데, '신명 난다', '신바람 난다' 등으로 표현되는 매우 긍정적인 정서를 뜻한다. 광주자유미술인협의회와 미술동인 두렁은 '일과 놀이', '일의 미술'로서의 민중미술을 주창하면서 "우리는 우리 민중예술의 기본 개념이 되어온 제의와 놀이에 대한 접근을 시도함으로써 보편적 공감대를 형성하려 한다. 이러한 신명이야말로 현대 예술이 잃어버린 예술 본래의 것이었으며 집단적 신명은 바로 잠재된 우리 시대의 문화 역량이기 때문"(광자협)이라거나 "신명의 경지는 미적 체험의 본질적 계기인 직관적 활동으로도 설명된다. 일히는 민중은 인식 과정이 논리적 인식보다 직관적 인식이 발달한 편"(두렁)이라고 강조했다. 문화적 개념의 '신명'은 민중미술에서 미학적 개념으로 전유되었다.

현실주의 1969년 10월 25일, 시인 김지하가 「현실동인 제1선언」을 발표한 데서 유래한다. 그는 이 글에서 "예술은 현실의 반영"이고 "참된 예술은 생동하는 현실의 구체적인 반영태로서 결실되고, 모순에 찬 현실의 도전을 맞받아 대결하는 탄력성 있는 응전 능력에 의해서만 수확되는 열매"라고 주장하면서 "현실주의는 시각적 형상을 통하여 다양한 생활 현실을 공간 속에 구체적으로 폭넓게 반영하되 그것을 기계적·수동적으로 재현하는 것이 아니라 높은 예술적 해석 아래 필요한 변형, 추상, 의곡(=왜곡)에 의하여 전형적으로 심오하게 표현하는 것"이라고 주장했다. 이후 이 선언문은 1980년대 여러 소집단들에 의해 읽혀졌고, 한국적 리얼리즘의 새로운 이름으로 자리매김 되었다.

현장 1980년대 소집단 미술운동이 펼쳐졌던 공간과 장소를 주로 '현장'이라 불렀다. 이때 '현장'은 기획전이 열리는 갤러리, 미술관을 비롯해 집회와 시위 장소, 노동자 일터 등을 망라한다. '현장'은 불온한 미학적 기획과 그에 따른 사건들이 펼쳐진 곳이며, 때때로 예술가들의 신명과 난장이 동시에 일어나는 곳이기도 했다. '마당'은 그곳이 어디든 일정한 공간/공간성을 확보해야 하지만, '현장'은 공간/공간성보다는 일·놀이·시위·전시·점거 등이 펼쳐지는 '사건 장소'에 더 가까운 개념이다.

형상미술 '일체의 형상과 표현성을 거세'하고 미술의 본질에 환원하려 했던 70년대 미술에서 벗어나기 위한 방법으로 '형상성'의 회복이 제기되었고, '소통의 문제'와 결부되어 확산되었다. 1978년 《동아미술제》가 '새로운 형상성을 위하여'를 주제로 내세웠고, 1981년 『계간미술』은 '새 구상'을 특집으로 기획하면서 "구체적 형상의 미술"을 살폈다. 1984년 한강미술관이 개관했고 '형상회화', '형상미술'을 중요한 전시기획 개념으로 설정했다. 1987년에는

162명의 작품이 출품된 «제1회 한국형상미술제»를 열었다. 이때 이들이 주장한 형상미술은 "삶의 현실이나 사물의 세계를 형상을 통해 해석하는 입장으로 구상과 추상의 중간적 위치에 있다. 즉 형상미술은 형태가 있다는 데서 추상회화와 분리되며, 대상을 재현하고 묘사하는 사실성에 치중된 구상회화의 차이점은 현실 의식을 바탕으로 보다 사회적 리얼리즘에 충실하다"고 밝힌 것에서 살필 수 있다.

2. 한국화

80년대 채색화

1980년대 전반기의 한국 동양화단을 주도했던 수묵화를 대신하여 1980년대 후반에 채색화가 부상했다. 수묵에 대한 반대급부로서의 성격이 짙은 운동이다. 이는 우선적으로 당시 색채가 범람하고 대중문화가 지배하는 삶의 환경이 초래한 결과라고 볼 수 있다. 아울러 1980년대 초부터 «중앙미술대전», «동아미술제», «미술대전» 등 주요 공모전에서 채색화가 큰 상을 수상하면서 채색화 표현의 형성과 흐름에 영향을 미쳤다. 그리고 1980년대 후반부터 유입되기 시작한 포스트모더니즘 미술의 영향 또한 컸다. 이른바 포스트모더니즘 미술은 동양과 서양, 유채화와 수채화 등 각 매체의 장르를 해체시켰고 그에 따라 수묵, 채색의 이분법적 구도가 깨지면서 수묵과 채색을 섞어 사용하거나 다양한 재료의 유입 등이 가능하게 되었고 적극적인 색채를 구사하는 작업들이 등장하게 되었다. 중요한 점은 1980년대 중반에 박생광이란 뛰어난 채색 작가의 등장이 큰 몫을 했다는 사실이다.

미술에서의 일제 식민 잔재

일제강점기 기간 동안 일본 미술의 영향에 깊게 침윤된 일련의 미술 경향 및 당시의 일본식 교육제도가 끼친 영향, 그리고 일제 말기 전시체제하에서 노골적으로 일본 제국주의 정권의 이해를 대변하거나 전쟁을 독려하는 선전용 미술 작품의 제작 및 일련의 여러 활동에 적극적으로 복무한 이들의 행적 등을 망라한다. 해방 이후 이러한 친일 잔재를 냉정하게 청산하지 못한 것이 우리의 무력한 과거사다.

수묵화 운동

본래 수묵화는 형사보다는 수묵이 지니고 있는 사의에 무게를 두고 철학과 조형적 방법을 모색하였는데 먹을 동양화 표현의 본질적 아름다움과 정신성으로 상정하고 동양미와 사유 구조를 반영시키려고 하였다. 하여간 당시 수묵 표현의 타당성과 정신성은 1980년대에 와서 동양화의 주요 표현으로 받아들여졌으며 유행의 흐름을 만들었다. 이를 '수묵화 운동'이라고 불렀다.

이는 1980년대 송수남과 홍익대학교 출신들을 중심으로 그룹전 등에서 기존의
전통 수묵화에서 벗어나 현대적인 수묵화를 표현하려는 집단적 움직임과
흐름을 말한다.

전통 전통에 대한 사전적 정의는 '어떤 집단이나 공동체에서 과거로부터 이어
 내려오는 바람직한 사상이나 관습, 행동 따위가 계통을 이루어 현재까지
 전해진 것'이다. 전통을 전통 자체로서 제대로 인식하는 한편 그것이 오늘의
 삶과 현실에 기능적으로 요구되는 경우에 한해서, 즉 현대적 삶에서 전통적인
 것이 요구되는 문맥이 적합할 경우에 한해서 전통과 현대를 매개하고자 할 때
 비로소 전통은 현대적 삶의 맥락에서 올바른 위상을 지니게 된다.

채묵화 채묵은 채색에서 먹의 비중을 높이고 대체로 밑그림 없이 자유로운 회화적
 표현을 추구하는 경향을 지칭하였다. 1980년대 중반에 미술평론가 최병식이
 당시 대만에서 쓰던 이 용어를 빌려와 사용하였다. 그는 기존의 한국화나
 동양화의 대안으로 '채묵화'라는 용어를 주장하였는데 이 역시 동양화라는
 명칭처럼 포괄적이고 광의적이었다. 채색화와 수묵화를 한자리에 모은 경우를
 채묵이라고 부르는 경향도 있고, 수묵의 기조에 채색을 곁들인 유형의 그림을
 특별히 채묵이라는 독립된 개념으로 보려는 견해도 있었다.

한국화/동양화 글씨와 그림이 분리되지 않고 하나의 세계를 이루었던 전통 사회에서는
 글과 그림을 합쳐 서화(書畫)로 불렸다. 일제강점기에 근대적 의미의 미술
 개념으로 교체되면서 서와 화가 분화되어 서는 서예로, 화는 '동양화'와 '
 서양화'로 구분되어 불리게 되었다. 서구 미술과 구별되는 전통적 재료와
 양식 및 기법을 따르는 그림에 대해서 중국의 경우는 '국화(國畵)',
 일본의 경우는 '일본화(日本畵)'로 근대국가 체제를 의식한 용어를
 사용하였음에 비하여 피식민지였던 조선에서는 조선화나 한국화가 아니라
 '동양화(東洋畵)'라는 명칭이 일본인들에 의해 주어진 것이다. 광복 후
 '동양화'라는 명칭의 비주체적이고 굴욕적인 태생의 문제를 들어 '한화(韓畵)'
 혹은 '한국화(韓國畵)'로의 개칭이 주장된 바 있었으며 이후 1980년에 들어와
 '한국화'라는 명칭이 공적으로 사용되기 시작했다. 그러나 한국화에 대한
 개념은 여전히 합의에 이르지 못하고 있는 형편이다.

 3. 여성주의 미술

노동미술 전시장에서의 작품 발표보다는 삶의 현장을 중시했던 두렁의 활동가들은

노동미술을 주장했다. 현장 지원 활동을 중심으로 하는 노동미술은 노동계급과 동일시된 작가의 체험과 사고를 표현한다. 작가와 노동자의 정체성이 일치될 수 있는가, 그럴 필요가 있는가에 대한 의문은 지속된 채, 사회를 변혁시키는 운동과 작품 활동을 하나로 수렴시키려 했다. 노동미술은 "노동자가 주체가 되는 예술 생산"(성효숙)이라고 정의된다. 노동미술은 다양한 형식으로 전개된 80년대 미술운동을 포괄하며, 여성미술 또한 포함한다. 1990년 민미협 내에 노동미술위원회가 발족되었을 때 여성주의 미술의 소그룹인 '둥지'와 '엉겅퀴'에서 활동한 작가들이 중심이 되었다. 여성주의 미술이 해체되었다기보다는 "전체 노동자 계급의 관점에서 여성 노동자 문제를 바라보자는 인식 아래 노동미술위원회가 탄생된 것"(성효숙)이다. 성효숙은 이들의 활동 내용이 창작, 기획 사업, 노동자 미술 조직화 사업이었다고 정리한다. 1990년대 들어 민중 운동의 역량이 전노협 건설에 집중되면서, 작가이자 활동가들에게는 현장에 걸리는 그림 이상의 실천이 요구된 것이다. 여성 또한 이전보다 거시적인 차원으로 조명되었다. 노동미술위원회에서 처음 만들어진 작품은 교육용으로 만들어진 98장의 ‹여성의 역사› 슬라이드였다.

모성, 엄마 노동자 여성주의는 대안의 정체성으로 모성을 중시했다. 4회 «여성과 현실— 우리시대의 모성»전(1990)을 비롯해서, 모성과 관련된 주제전도 여러 번 열렸다. 모성은 여성의 미덕이지만 동시에 심신 양면에서 여성 착취의 근본으로 작용해왔기에 모성에 대한 여성주의의 태도는 양가적이었다. 그들은 고립된 사적 영역을 담당했던 중산층 여성이 아니라, 노동자이자 어머니에 주목했다. 이른바 '엄마 노동자'·'엄마 노동자'라는 정체성을 표현한 대표적 작품은 '89 올해의 여성상' 수상자인 한국피코노조의 기혼 여성 노동자의 투쟁을 주제로 한 둥지의 연작 그림 ‹엄마 노동자›이다. 여성주의 미술은 여성 농민 교재 『위대한 어머니』 등을 출판하는 등, 여성 농민을 포함한 여성 노동자에 관련된 활동을 통해 여성주의의 주체로 내세운 여성 농민과 여성 노동자로부터 영감 받고 때로는 그들을 계몽하며 그들에게 검증받았다. 90년대부터 대표적 페미니즘 작가로 평가되어온 윤석남은 여성주의나 페미니즘을 만나기 이전 습작기부터 어머니를 주제로 작품을 시작했다. 윤석남은 후에 모성을 '물질문명으로 파괴되고 있는 자연의 힘을 복원하고, 사랑하고, 보듬는 힘'을 뜻한다고 정리한다. 즉 모성은 생물학적 차원을 넘어서 '우주의 삶 자체를 보듬을 수 있는 힘'으로 간주된다.

여류 미술과 여성주의 미술, 페미니즘 여류 미술가가 남성 중심의 미술계에 이류나 아마추어 작가라는 성차별적 요소가 있었기에, 여성주의는 처음부터 여류 미술과 대립각을 세웠다. 여성적

감수성이 일상, 환상, 섬세 등으로 코드화되어 있는 것에 대한 반발이었다. 여성이 한다고 해서 여성미술이 아니라 여성의 문제를 의식화하는 것이 중요했다. 여성주의는 "여성 문제가 분명히 여성의 노동을 둘러싸고 발생하는 불평등과 억압에서 나온 것"(김인순)임을 의식한다. 특히 80년대의 정세와 연결하여 "외세에의 종속과 분단, 독재정권과 독점 자본의 지배라는 모순에 여인으로서의 성적 억압이 결합되어 있다"(김인순)고 본다. 이러한 관점은 여성의 해방이 "계급의 철폐에서 가능할 인간 해방"(김인순)과 연동되어 있음을 인식한다. 80년대에는 외세의 문제가 중요한 만큼, 페미니즘이라는 용어는 지양되었다. 여성주의는 페미니즘과 달리, 한국적 상황에서의 여성 문제를 중시한다. 즉 '여성미술'은 "한국적 발상의 여성해방운동 차원의 미술"(김현주)로 정의되었다. 민미협의 한 분파에서 태어난 여성주의는 민중미술의 일부였지만, 민중미술에 내재한 가부장적 요소와 갈등을 빚었다. 그래서 미술사가 김현주는 "여성미술이 온전하게 민중미술도 아니고, 온전하게 페미니즘 미술도 아닌 애매한 위치에 자리하게" 된다고 평가했다. 중산층을 포함한 일상의 문화적 맥락을 중시하는 단체 '또 하나의 문화'의 발기인이자 여성주의 미술과도 교감했던 사회학자 조한혜정은 여성주의 미술(Feminist art)이 "여성에 의한 여성을 위한 여성의" 미술 세계로 나아가야 함을 주문하며, 이를 위해서는 의식만큼이나 방법론이 필요하다고 말한다.

4. 포스트모더니즘

난지도

미술 소그룹으로서 1985년 2월 20일부터 25일까지 관훈미술관에서 창립전을 개최하였다. 그룹의 명칭은 서울시의 쓰레기를 처리하는 매립지의 지명이다. 창립 발기인은 김홍년, 박방영, 신영성, 윤명재, 이상석 등 5명이다. 창립전 이후 그해 6월에 제2회전을 개최하였고, 이듬해 1986년 1월에 열린 제3회전에서는 김한열, 조민, 하용석이 추가로 그룹의 동인이 되었다. 전시 서문을 쓴 하용석은 "예술의 본질에 연계된 예술 제 장르의 상호보완적 절충 속에서 입체·설치 미술의 방향성 정립과 시대적 미의식을 천착하여 우리의 젊은 의식이 진정한 세계성으로 꽃피워질 옥토를 고대한다"고 밝힌 바 있다. 이렇듯 난지도 그룹은 그룹의 명칭에서도 느껴지듯이, 우리 일상의 현실에서 소외된 사물을 통해 삶의 문제를 풀고자 하는 의지의 결집체였다. 그에 따라 주변에서 쉽게 접할 수 있는 물건들을 작품의 오브제로 주로 사용하여 입체와 설치 형식을 선보였다. 사물의 세계에 대한 비평적 해석으로서의 이런 '오브제 미학'의 경향은 특히 1986년 2월 관훈미술관에서 난지도 그룹이 기획한 《물(物)의 신세대전》에서도 부각되었다.

로고스와 파토스 미술 소그룹으로서 1986년 8월 27일부터 9월 3일까지 관훈미술관에서
창립전을 개최하였다. 당시 참여한 작가는 권훈칠, 김덕년, 김주호 김호득,
김희숙, 노상균, 도흥록, 문범, 박정환, 신옥주, 신현중, 양희태, 유인수, 윤성진,
이귀훈, 이기봉, 이원곤, 이윤구, 이인수, 장화진, 조덕현, 최광현, 최병민,
최인수, 최효근, 형진식, 홍명섭, 홍현수 등이다. 이들은 서울대학교 미술대학
출신 동문들이다. 다른 소그룹과 달리, 매년 개최하는 그룹 전시회의 참여
작가는 새롭게 선정되는 방식을 취했다. 창립전 이후 1999년에 해체되기까지
매해 전시회를 개최하였다. 평면을 비롯해 입체와 설치 등의 표현 방식이
혼재된 조형 어법이 구사되었다. 이는 현대미술의 다양성에 대한 그룹의
인식을 입증하는 한 방식이지만, 모더니즘 미술의 획일적 범주를 벗어나 또
다른 장르와 양식의 표현 가능성을 찾고자 하는 의식적 시도로서 긍정되기도
한다.

메타복스 미술 소그룹으로서 1985년 9월 17일부터 23일까지 후화랑에서 창립전을
개최하였다. 김찬동, 안원찬, 오상길, 하민수, 홍승일 등 5명이 첫 전시회에
참여한 창립 멤버였다. 1970년대의 모더니즘 미학의 교조성과 모노크롬
세대의 조형 의식에 대해 반발한 당시 홍익대학교 미술대학 학생들의
작은 스터디 모임이 그룹 설립의 단초가 되었다. 그런 점에서 모더니즘의
목소리(vox)를 극복한다는(meta) 의미의 조어인 '메타복스'는 당시 난지도
그룹과 더불어 모더니즘의 대안 모색이라는 열망으로 출범한다(메타복스와
난지도가 하나의 그룹으로 창립될 가능성도 있었지만 당시 화단의 문제
진단에서의 관점 차이를 해결하지 못한 채 각자의 길을 가게 된다). 메타복스
그룹은 창립전 이후 1989년 해체전까지 총 5회의 그룹 전시회를 개최하였으며,
그 밖에 《Exodus》전(1986년), 《한국현대미술의 최전선》전(1987년 2월),
《해빙》전(1987년 4월), 《상·하》전(1987년 9월) 등의 기획전을 주도적으로
이끌 정도로 그룹의 진보적 입장을 미술계 내부의 변화로 이끌기 위해
노력하였다. 특히 한국 현대미술 전반의 혁신적 시도에 주목하며 뚜렷한
문제의식으로 생산적인 전망을 제시한 개인 작가와 단체 작가를 심사 추천한
《87년 문제작가 작품전》(서울미술관 주최, 1988년 2월 개최)에서 메타복스는
참여 단체로 선정되기도 하였다.

뮤지엄 미술 소그룹으로서 1987년 2월 11일부터 17일까지 관훈미술관에서 창립전을
개최하였다. 당시 참여한 초대 멤버들은 홍성민, 최정화, 이불, 고낙범,
노경애, 명혜경, 정승 등이다. 이후 1988년에 금강 르느와르 아트홀에서
《뮤지엄 U.A.O(Unidentified Art Object)》전을 기획하였다. 1990년 8월
10일부터 20일까지 소나무 갤러리에서 열린 《선데이서울》전에서는 그룹

명칭을 '선데이서울'로 바꾸어 그룹의 성격과 방향을 좀 더 분명하게 한다. 그때 안상수, 이형주 등이 추가 합류했다. 뮤지엄 그룹은 80년대에 출범하여 '탈모던' 경향으로 범주화된 다른 소그룹들에 속하기보다는, '황금사과' 그룹과 더불어 집단적 이념이나 거대한 미학 담론에 대한 진지한 성찰의 태도와는 거리를 두며 탈정치 개인주의적 감성과 일상에서의 감각적 문제의식을 자극적이고 자유로운 형식으로 표현하였다는 측면에서 90년대 초 형성된 신세대 미술운동의 초기적 실천으로 평가받는다.

자연설치미술 한국 미술에서는 1960년대 중반 이승택을 비롯하여, 1970년대 중반에는 충남 안면도, 경기도 광릉 등에서 미술관이나 갤러리 같은 인위적인 미술제도의 공간을 벗어나 야외 자연 공간을 적극 활용하는 작가들의 집단적 전시 경향이 나타났다. 1980년대에는 1980년 공주 금강에서 열린 «금강현대미술제»를 필두로 자연 자체를 하나의 예술적 매개체로서 수용하며 자연의 변화와 생명의 힘을 예술적 작업의 영역 내에 수용하고 탐닉하는 미술의 실천이 다양하게 펼쳐진다. 이렇게 자연 속에서 자연과 인간이 함께 창조한 원초적인 행위는 '자연미술'이라는 개념에 포괄될 수 있다. 자연 속에서 예술가와 자연을 동화시키는 생태적 행위를 시도한 자연미술 그룹인 '야투'는 1980년대 초반에 '야외현장미술'이라는 표현을 사용하다가 1986년에 '자연미술'을 정식으로 사용하였다. '자연설치미술'은 그러한 자연의 의미를 환기하는 자연미술의 조형적 방법론으로서 '설치'를 택하여 공간과 환경에서의 다양한 형상적 유형을 창조하는 경향을 가리킨다. 야투와 더불어 대표적인 자연미술 그룹인 '바깥미술회'는 1981년 1월 북한강변에서 가진 자연설치 전시회 «겨울·대성리 31인전»을 비롯하여 80년대를 가로지르면서 자연설치적 시도의 차원을 물질적 사물에 국한하지 않고 예술가 자신의 신체를 자연과 접촉하게 함으로써 관습적 '설치' 행위에서 야기되는 인간 중심적 일방향성과 위계를 극복하며, 자연환경과 인간 생명이 서로 교감하는 생태적 '자연설치' 실험을 모색하였다.

타라 미술 소그룹으로서 1981년 5월 7일부터 13일까지 동덕미술관(현 동덕아트갤러리)에서 창립전을 개최하였다. 그룹의 명칭은 백지서판 (白紙書板)을 뜻하는 라틴어 '타불라 라사(tabula rasa)'에서 비롯되었다. 김관수, 오재원, 이훈 등 3명으로 출발하였으나 이후 1989년 해체 전까지 매년 열린 그룹의 전시회마다 새로운 회원이 참여하였다. 제2회전에서는 박건, 육근병, 이교준, 제3회전에서는 강영순, 예유근, 제4회전에서는 박은수, 제5회전에서는 안희선, 이강희, 이장하, 이혜옥, 제6회전에서는 김장섭, 제7회전에서는 박두영, 최정화, 그리고 마지막 제8회전에서는 이진휴가 추가로 그룹의 멤버가 되었다. 타라 그룹은 당시 뒤따라 결성된 다른 소그룹,

가령 '메타복스'나 '난지도'와 달리 이념적 지향성보다는 개개인의 내적 성찰과 그에 따른 표현의 자율적 실천의 가능성을 상호 지지하는 방식으로 운영되었다. 따라서 "과학적, 합리적 우상을 과신하는 일로 스스로를 과대평가해서도 곤란하며 또 허무로써 허무를 극복하는 식의 과소평가도 지양하며…… 인간적 자각을 새롭게 하는 일"(제2회전 전시 서문)을 그룹의 책무로 삼았다. 조형적 형식은 추상적 평면을 벗어나 주로 혼합매체와 설치미술의 방법론을 채택하였다.

행위미술

1980년대 한국 미술 담론에서 퍼포먼스(performance)라는 표현을 대체하는 용어로서 주로 사용되었다. 1962년 '무동인'과 1967년 '신전동인'이 예술과 일상의 경계를 유동시키며 퍼포머와 관객의 구별을 무너뜨렸던 '해프닝(happening)'에 뒤이어, 1969년 'AG,' 1971년 'ST,' 그리고 1970년대 중후반 이건용, 김용민, 성능경, 장석원 등의 '이벤트(event)'는 80년대 행위미술을 예비한 실험적인 실천이었다. 80년대 들어 대전, 공주, 대구 등 지역 예술가들이 주도적으로 이끈 자연 현장에서의 생태적 설치미술 전시회가 활발하였으며, 각종 기계 매체와 오브제를 사용하면서 서로 다른 예술 장르의 속성들을 혼합한 무대 연출과 즉흥적인 신체 행위가 시도되었다. 아울러 동인과 소그룹 중심의 70년대와 달리 좀 더 조직적인 기획의 대규모 행위미술제가 열렸다. 그렇듯 한국의 80년대 행위미술은 총체예술적인 실험성, 반미학적인 아방가르드 정신, 자연 현장에서의 신명과 제의성 등의 특성을 복합적으로 지닌 시대의 산물이었다.

한국 현대미술 연표:
1980년대

1979년	9월	'현실과 발언' 결성(원동석, 성완경, 최민, 윤범모, 손장섭, 김경인, 주재환, 오윤, 김정헌, 김용태, 오수환, 심정수)
		'광주자유미술인협의회' 결성(홍성담, 김산하, 최열, 이영채 등)
		«POINT79» 창립전 개최(수원 크로바백화점 3층 전시실)
		«제2회 신사실파전»(동화백화점 화랑)
1980년	4월	«김종영 초대전»(국립현대미술관)
	5월	«현대미술상황 '80 인천전»(인천 남빈화랑)
	7월	제1회 «야외작품전―씻김굿»(전남 나주시 남평 드들강변, 광주자유미술인협의회)
	8월	제1회 «그룹 횡단전»(문예진흥원 미술회관, 결성 회원: 김진열, 장석원, 함연식)
	9월	«1980 서울방법전»(문예진흥원 미술회관), 이후 파리 순회전
	10월	«현실과 발언 창립전»(문예진흥원 미술회관) 전시장 폐쇄, 개막일 촛불 전시 강행.
		제1회 «2천년전»(광주 삼양미술관, 참여 작가: 신경호, 임옥상, 홍성담, 최열, 이근표, 조진호, 황재형, 박석규, 홍순모)
		«동양화 새세대 9인전»(롯데화랑, 기획:『계간미술』, 작가 선정: 오광수, 이경성, 이구열, 참여 작가: 강남미, 이왈종, 김아영, 박대성, 이정신, 김천영, 오용길, 서정태, 박희선 등)
	11월	«1950년대 모더니즘전»(세종화랑, 참여 작가: 김경, 문신, 이규상, 정규, 한묵)
		«현실과 발언» 창립전 재개최 (동산방화랑, 참여 작가: 김건희, 신경호, 심정수, 김정헌, 오윤, 최민, 민정기, 백수남, 성완경, 임옥상, 김용태, 노원희, 주재환, 손장섭, 원동석, 윤범모)
		제1회 «다무그룹―있는 것과 보이는 것전»(문예진흥원 미술회관, 참여 작가: 김정식, 김학연, 이홍덕, 임충재, 정진석, 최현수, 홍선웅)
		제1회 금강현대미술제(공주 금강백사장, 참여 작가: 유근영, 임동식, 홍명섭 등)
		제1회 «오늘의 작가전»(문예진흥원 미술회관, 참여 작가: 강광, 김경인 등 36명)

«운보 김기창 초대 회고전 화도 50주년 기념»(국립현대미술관)

12월 «서울 '80전»(공간미술관, 참여 작가: 김춘수, 문범, 박정환, 서동화, 서용선, 안규철, 이기봉, 이인현, 정현주)

1981년 1월 제1회 바깥미술회 «겨울·대성리31인전»(경기 가평군 북한강변)

«한국미술 5천년 순회전»(미국 메트로폴리탄박물관, 캔자스시티 넬슨갤러리, 스미소니언 자연사박물관)

3월 «오늘의 상황전»(관훈미술관) 1부 구조 / 2부 이미지

제1회 «'81청년작가전»(국립현대미술관, 참여 작가 35세 미만 신예 작가 22명)

«박현기전» 1부 동판, 석판화 / 2부 퍼포먼스, 설치(대구 맥향화랑)

5월 «현대미술상황 '81인천전»(인천 정우회관, 참여 작가: 강하진, 권수안, 김선, 노희성, 김규성, 박병춘, 오원배, 이종구, 전준엽 등)

제1회 «TA-RA전»(동덕미술관, 참여 작가: 김관수, 오재원, 이훈)

6월 «새구상화 11인전»(롯데미술관, 참여 작가: 김정헌, 오해창, 이상국, 이청운, 임옥상, 민정기, 노원희, 진경우, 오윤, 여운, 권순철)

7월 제2회 현실과 발언전 «도시와 시각»(롯데화랑, 광주 아카데미미술관, 대구 대백문화관, 참여 작가: 김건희, 주재환, 김정헌, 오윤, 노원희, 민정기 등)

«Work on Paper—한국현대작가드로잉전»(공동 주최 동산방화랑, 미국 아트코오 갤러리, 참여 작가: 곽훈, 권영우, 김기린, 김봉태, 김창열, 박서보, 윤명로, 윤형근, 이우환, 정상화, 정창섭, 최명영, 하종현)

8월 «한국 현대수묵화전»(국립현대미술관, 참여 작가: 김아영, 변상복, 신산옥, 이종상, 이철량, 장상의, 정탁영, 황창배 등)

제1회 «야투현장미술연구회전»(공주 금강백사장, 참여 작가: 고승현, 이순구, 이응우, 임동식, 지석철, 허진권 외 25명)

제1회 «부산청년비엔날레»(부산 고관당화랑, 공간화랑, 동방미술회관, 원화랑, 중앙화랑, 진화랑, 현대화랑)

10월 서울미술관 개관(관장: 김윤수, 기획실장: 심광현)

12월 제1회 석남미술상 김장섭 수상(미술평론가 석남 이경성 회갑기념논총기금 35세 이하 청년 작가 대상 한국미술평론가협회 선정)

제1회 «부산미술제»(부산시민회관, 주최 예총부산지부, 주관 미협·사업부산지부, 후원 부산직할시, 문예진흥원)

제1회 «현대한국화협회전»(세종문화회관)

1982년 1월 대한민국미술전람회(1949-81) 폐지

«81년 문제작가 작품전»(서울미술관, 참여평론가: 김윤수, 김인환, 박래경, 박용숙, 오광수, 원동석, 유준상, 이경성, 이구열, 이일, 임영방, 평론가 선정

작가: 김경인, 김용민, 김장섭, 김정헌, 김태호, 노재승, 심정수, 이청운, 임옥상, 정경연, 최욱경)

3월 제1회 «젊은 의식전»(덕수미술관, 참여 작가: 박건, 문영태, 강요배, 손기환, 이상호, 이흥덕, 박흥순, 정복수, 최민화, 홍선웅 등 36명)

제1회 «나우(NOW)전»(관훈미술관, 참여 작가: 강하진, 김용민, 송정기 등)

4월 호암미술관 개관 (삼성미술문화재단 건립)

5월 현실과 발언 기획의 『시각과 언어1』와 『그림과 말』 출간

세1회 «대한민국미술대진—시예·공예»(국립현대미술관, 전북예술회관)

6월 «박현기: 전달자로서의 미디어전»(대구 강정 낙동강변 캠프)

제1회 «묵의 형상전»(아랍문화회관, 참여 작가: 박인현, 성종학, 오윤환, 이윤호, 하원조)

7월 제1회 «대한민국 사진전»(문예진흥원 미술회관, 주최 한국사진작가협회)

9월 미술동인 '두렁' 결성 (김봉준, 이기연, 장진영, 김준호)

«신학철작품전»(서울미술관, ‹한국근대사› 연작 발표)

10월 제1회 «대한민국미술대전—회화·조각»(국립현대미술관, 대구시민회관)

제1회 «대한민국건축대전»(문예진흥원 미술회관, 주최 사단법인 한국건축가협회)

'임술년, "구만팔천구백구십이"에서' 창립전(덕수미술관, 참여 작가: 황재형, 박흥순, 송창, 이종구, 이명복, 전준엽, 천광호)

«오늘의 수묵전»(송원화랑, 참여 작가: 송수남, 이철량 등 10인)

12월 «현대 종이의 조형, 한국과 일본전»(국립현대미술관)

«82 인간 11인전»(관훈미술관, 참여 작가: 강희덕, 노원희, 박부찬, 안창홍, 윤석남, 윤성진, 이태호, 정문규, 정연희, 최명현, 황용엽)

1983년 3월 «수묵의 표정을 찾아서»(관훈미술관, 기획: 이철량, 참여 작가: 김식, 김양옥, 김영리, 박윤서, 박인현, 성종학, 신산옥, 윤경란, 이윤호, 하원조, 홍순주)

제1회 «실천그룹전»(관훈미술관, 참여 작가: 박형식, 손기환 등 8명)

4월 제1회 «시대정신전»(제3미술관, 참여 작가: 강요배, 문영태, 이철수, 최민화, 정복수, 안창홍, 박건, 이태호 등)

제1회 «쿼터그룹전»(전북예술회관, 결성 회원: 강현숙, 육심철, 이이자, 임택준 등)

5월 «木—9인전»(관훈미술관)

«한국현대사진대표작전»(국립현대미술관, 총 193명 작가 참여)

6월 «한국현대미술전: 70년대 후반 하나의 양상» 일본 순회전(도쿄도미술관, 도치기현립미술관, 국립국제미술관, 북해도근립미술관, 후쿠오카시립미술관)

7월 미술동인 «두렁 창립예행전»(서울 애오개소극장, 결성 회원: 김봉준, 장진영, 이기연, 김주형)

8월	광주자유미술인협회, 제1기 시민미술학교 개설 및 수료생 62인 판화전(광주 카톨릭센터미술관)
	제1회 «높새전»(춘천시립문화관)
	«수묵의 현상전»(관훈미술관, 참여 작가: 송수남, 김호석, 이선우, 신산옥 등 15명)
10월	미술동인 «땅 창립전»(이리[現 익산] 창인성당, 결성 회원: 송만규, 윤양금, 한경태 등)
	미술공동체 결성(문영태, 옥봉환, 김봉준, 최민화, 송만규, 홍성담, 장진영, 최열)
11월	«83 인간전»(관훈미술관)
	제1회 «가락지회전»(선화랑, 결성 회원: 심경자, 원문자, 이숙자, 이인실, 주민숙)

1984년	1월	백남준 TV쇼 «굿모닝 미스터 오웰»(KBS 위성 중계)
		«1984전»(제3미술관, 참여 작가: 곽남신, 김관수, 김용익, 문범, 홍명섭 등)
	3월	제1회 «강패전»(부산 카톨릭센터, 부산 지역 신진 작가 모임 '강패' 단체전)
		제1회 «동세대전»(관훈미술관)
	4월	미술동인 «두렁 창립전»(경인미술관, 결성 회원: 김봉준, 이기연, 장진영, 성효숙, 김준호, 이연수, 라원식, 이정임)
		«박생광 작품전»(문예진흥원 미술회관)
	5월	소집단 'POINT', '時點.視點'으로 명칭 변경
		제2회 목판모임 «나무전»(청년미술관)
		워커힐미술관 개관(관장 이경성)
	6월	'여성평우회' 결성
		미술동인 두렁 『산 미술』, 시대정신기획위원회 『시대정신』1호 출간
		«거대한 뿌리전»(한강미술관 개관전, 참여 작가: 권칠인, 김보중, 신학철, 장경호, 전준엽, 정복수)
		«삶의 미술전»(아람문화회관, 관훈미술관, 제3미술관, 참여 작가: 강요배, 김호득, 민정기, 박불똥, 신학철, 임옥상, 최민화, 두렁, 3인의 공동 작업, 십장생 등 105인)
	8월	«해방 40년 역사전»(광주 아카데미 미술관, 전남대학교, 대구 현대화랑, 부산 카톨릭센터, 마산 진화랑, 연세대학교, 고려대학교 학생회관, 기획: 김윤수, 원동석, 주재환, 최열 등)
		제1회 «묵조전»(동덕미술관, 참여 작가: 권기윤, 김병종, 김호득 등 11명)
		제1회 «신묵회전»(문예진흥원 미술회관, 참여 작가: 송계일, 이행자, 정명희, 조평휘 등)
	9월	'서울미술공동체' 결성(결성 회원: 문영태, 옥봉환, 최민화, 손기환, 이인철, 이기정, 김방죽, 곽대원, 주완수, 유은종, 박진화, 홍황기, 김부자, 박형식, 두시영, 유연복, 황세준 등)

제3회 «84 인간전»(문예진흥원 미술회관, 참여 작가: 권순철, 안창홍, 최붕현, 강희덕 등)

«時點.視點 84»(경기도 수원, 크로바백화점 3층 전시실)

10월 여성주의 대안문화 동인 '또 하나의 문화' 결성

월간 『미술세계』 창간호 발행

11월 제1회 «푸른깃발전»(한강미술관, 참여 작가: 고요한, 박불똥, 이남수, 홍황기 등)

12월 놀이기획실 '신명' 결성(이기연, 김준호 등)

«이건용전»(관훈미술관)

«80년대 미학의 진로전»(한강미술관)

1985년 1월 «한국화: 오늘과 내일의 전망전»(워커힐 미술관, 참여 작가: 이철량, 신산옥, 임효, 황창배 등)

제1회 «'85 향방전»(윤갤러리)

2월 미술동인 «난지도 창립전»(관훈미술관, 결성 회원: 김홍년, 박방영, 신영성, 윤명재, 이상석)

«을축년 미술대동잔치»(아람미술관, 기획 서울미술공동체 문영태, 최민화, 류연복 등)

«우향 박래현 10주기 회고전»(중앙갤러리)

«3인의 시선전»(한강미술관, 참여 작가: 박건, 박정애, 홍순모)

3월 미술동인 두렁 «노동현장미술전»

«오늘과 하제를 위한 모색전»(동덕미술관, 참여 작가: 강선구, 김선두, 김진관 등)

«소정 변관식 · 청전 이상범전»(동산방화랑, 현대화랑)

6월 『민족미술의 논리와 전망』(풀빛), 『현실과 발언』(열화당), 『민중미술』 (공동체) 출간

미술동인 «지평 창립전»(인천시 제1공보관)

7월 «1985년, 한국미술 20대의 '힘'전»(아람미술관, 참여 작가: 김경주, 김방죽, 김우선, 김재홍, 김준권, 박불똥, 박영률, 박진화, 손기환, 송준재, 송진헌, 유연복, 이기정, 이준석, 장명규, 김진수, 장진영, 최정현 등 경찰에 의해 출품작 강제 철거, 19명 강제 연행, 5명 구속)

8월 제1회 민족미술 대토론회 개최(수유리 아카데미하우스, 사회: 유홍준, 발제: 김윤수, 원동석, 강요배, 김봉준)

민족미술협의회창립준비위원회 결성

«한국양화70년전»(호암갤러리, 고희동, 나혜석, 이중섭 등 80여 명의 100여 점 작품 전시)

9월 제1회 «메타복스(META-VOX)전»(후화랑, 결성 회원: 김찬동, 안원찬, 오상길, 하민수, 홍승일)

	10월	제1회 «시월모임전»(관훈미술관, 참여 작가: 윤석남, 김인순, 김진숙)
		제1회 «터 동인전»(참여 작가: 구선회, 김민희, 신가영, 이경미, 정정엽, 최경숙 등)
		«1985 인간전»(후화랑.진화랑)
		«현대미술 40년전—광복40주년 기념전»(국립현대미술관, 한국화·양화·
		조각·공예·서예 부문 전시)
	11월	«박수근 20주기회고전»(현대화랑)
		민족미술인협의회 설립 및 창립총회(여의도 백인회관)
		«한국현대판화 어제와 오늘전»(호암갤러리)
	12월	민미협 «80년대 미술 대표작품전»(하나로미술관, 인사동갤러리, 이화갤러리)
		광주자유미술인협의회 해소 및 시각매체연구소 결성(결성 회원: 홍성담,
		백은일, 정선권, 홍성민, 박광수, 이상호, 전정호, 전상보, 최열)

1986년	1월	«인간, 그 서술적 형상전»(부산 사인화랑)
	2월	«40대 22인전»(그림마당 민 개관 기념전)
		제1회 «인간시대전»(한강미술관)
		«물(物)의 신세대전»(관훈미술관, 기획 난지도 그룹)
		«EXODUS전»(관훈미술관, 기획 메타복스(META-VOX))
	4월	«한국화100년전»(호암갤러리, 참여 작가: 안중식, 조석진 등 신예 작가 85명)
		«우리시대의 30대 기수전»(그림마당 민 개관 기념전)
	5월	«오윤 개인전»(그림마당 민)
		«내고 박생광 유작전»(호암갤러리)
		«한국현대미술의 선험적 위치 86전»(백송화랑, 참여 작가: 권영두, 박서보,
		윤명로, 하인두 등 11명)
		«1986 여기는 한국전»(동숭동 대학로, 대구 중앙도서관 앞, 참여 작가: 윤진섭,
		김용문, 고상준 등 70여 명)
	6월	'미술교육을 위한 교사모임' 결성(결성 회원: 신학철, 정진석, 박건, 박상대,
		홍선웅, 이기정, 조중현, 김흥영, 임충재, 문샘, 전영희)
		제1회 «현.상(現.像)전»(관훈미술관)
		«이중섭전»(호암갤러리, 이중섭 30주기 기념)
		제42회 베니스비엔날레 한국 첫 참가(참여 작가: 고영훈, 하동철)
	7월	민족미술협의회 기관지 『민족미술』 창간
		«삶과 그 상징으로서의 조각전»(아르꼬스모 미술관)
		«우리 시대의 초상전»(한강미술관 개관 2주년 기념)
	8월	«아시아 현대채묵화전»(문예진흥원 미술회관)
		제1회 «로고스와 파토스전»(관훈미술관)
		제1회 «통일전»(그림마당 민, 참여 작가: 강대철, 김인순, 박세형, 김경주,

박불똥, 정하수, 권순철, 손영익, 민정기, 이인철, 문영태, 손기환, 안규철, 홍선웅, 이명복 등)

제2회 민족미술대토론회 (다락원)

국립현대미술관 과천 이전

9월 '미술패 갯꽃' 결성(인천, 결성 회원: 허용철, 정정엽 등)

10월 백남준 ‹바이바이 키플링(Bye Bye Kipling)› 중계(KBS, 미국 WNET. 일본 아사히TV 공동 제작, 방영)

«서울 ’86 행위 · 설치 미술제»(아르꼬스모 미술관, 국내 첫 행위설치 미술제)

제2회 시월모임전 «반에서 하나로»(그림마당 민)

11월 «86 인간전»(동덕미술관)

12월 민족미술협의회 내 '여성미술 분과' 출범(결성 회원: 시월모임 김인순, 김진숙, 윤석남, 터 동인 구선희, 김민희, 신가영, 이경미, 정정엽, 최경숙, 김종례, 문샘 등 11명)

«뉴웨이브’86전»(워커힐미술관, 참여 작가: 고영훈, 김관수, 민경홍 등 13명)

1987년 1월 소집단 '가는패' 결성(결성 회원: 차일환, 남규선, 김성수, 최열 등)

전주, '겨레공방' 결성(결성 회원: 송만규, 한경태, 윤양금, 이영진, 박홍순)

«민중미술: 한국의 새로운 문화운동(Min Joong Art: New Movement of Political Art from Korea)전»(캐나다 토론토 A Space, 미국 뉴욕 Minor Injury, 참여 작가: 엄혁(커미셔너), 성완경, 김용태, 민정기, 박불똥, 송창, 오윤, 이종구, 임옥상, 정복수, 최병수, 두렁, 광주시각매체연구소 등)

2월 제1회 «뮤지엄(MUSEUM)전»(관훈미술관, 참여 작가: 고낙범, 노경애, 명혜경, 이불, 정승, 최정화, 홍성민)

«80년대 퍼포먼스—전환의 장전»(바탕골미술관, 참여 작가: 방효성, 윤진섭, 남순추, 신영성, 안치인, 문정규, 이두한, 임경숙, 고상준, 조충연, 강용대, 박창수, 김영화)

«87신진청년작가들에 의한 한국 현대미술 최전선전»(관훈미술관, 기획 메타복스(META-VOX))

3월 «반고문전»(그림마당 민, 광주 카톨릭미술관, 주최 민족미술협회)

«대전 ’87 행위예술제»(대전 쌍인미술관, 참여 작가: 방효성, 성능경, 윤진섭, 이건용 등 19명)

«한국인물화전: 유화에 나타난 한국인의 모습»(호암갤러리)

4월 제1회 «레알리떼서울전»(아르꼬스모미술관, 참여 작가: 노상균, 문범, 이기봉, 이인수 등 25명)

5월 제2회 «인간시대전»(서울미술관)

«인간과 형상조각전»(예화랑)

	6월	제1회 민족미술학교 개설(그림마당 민)

<table>
<tr><td></td><td>6월</td><td>제1회 민족미술학교 개설(그림마당 민)</td></tr>
</table>

6월 제1회 민족미술학교 개설(그림마당 민)

소집단 '활화산' 결성(결성 회원: 최민화, 유연복, 김용덕, 이종률, 남궁산, 조범진)

«소—얼굴전»(예총회관)

7월 «80년대 형상과 미술 대표작전»(한강미술관)

8월 제2회 통일전 «민중해방 민족통일 큰그림잔치»(그림마당 민)

제주 그림패 '바롬코지' 결성(문행섭, 부양식, 김유정, 박경훈, 김수범, 강태봉, 양은주 등)

행동예술제 «바탕,흐름 86»(바탕골미술관, 참여 작가: 무세중, 임경숙, 이만방, 신영성, 안은미 등)

9월 부산 그림패 '낙동강' 결성(결성 회원: 구자상, 김상호, 곽영화, 허창수, 황의완, 권산, 예정훈, 정재명)

'여성미술연구회 둥지' 결성(결성 회원: 윤석남, 김인순, 김진숙, 정정엽, 문샘, 구선회, 김민희, 최경숙)

제1회 «여성작가 40인의 그림잔치—여성과 현실, 무엇을 보는가?전»(그림마당 민, 출품작 ‹평등을 향하여›(김인순 외 5인 공동 제작) 압수됨)

제1회 «바다미술제»(부산 해운대 해변)

10월 그림패 «낙동강 창립전»(부산 백색화랑, 참여 작가: 구자상, 김상호, 곽영화, 허창수, 황의완, 권산, 예정훈, 정재명)

«한국근대회화 백년전 1850-1950»(국립중앙박물관)

11월 '노동미술진흥단' 결성(결성 회원: 김신명, 정지영, 조혜란, 장해솔, 라원식)

제1회 «RARA 그룹전»(부산 사인화랑, 참여 작가: 공영석, 김남진, 박재현, 유명균, 이정형 등)

12월 '그림사랑동우회 우리그림' 결성(안양, 결성 회원: 이억배, 박찬응, 권윤덕, 정유정 등)

«1987 인간전»(그로리치화랑)

1988년 1월 소집단 '엉겅퀴' 결성(결성 회원: 김신명, 정지영, 조혜란, 정태원, 최성희, 이시은, 정순희 등)

조소패 '흙' 결성(결성 회원: 김서경, 김운성, 김정서, 동용선, 신용주, 이충복, 최정미)

'터갈이' 결성(결성 회원: 박재동, 이재호, 조환, 전성숙, 고선아 등)

2월 '미술동인 새벽' 결성(수원, 김영기, 이주영, 박경수 등)

«한국성 그 변용과 가늠전»(동덕미술관, 참여 작가 39명)

«1987년 문제작가 작품전»(서울미술관, 참여평론가: 김윤수, 김인환, 박용숙,

성완경, 윤우학, 이일, 장석원, 평론가 선정 작가: 김홍주, 김찬동, 오상길, 박문종 등)

《현대회화 '70년대 흐름전》(워커힐미술관, 참여 작가: 권영우, 김구림, 김용익, 김창열, 박서보, 서승원 등 28명)

《한국서예 백년전》(예술의전당 서예관 개관기념전)

3월 　《Anouther New Sculpture전》(토탈미술관, 참여 작가: 문주, 신현중, 정재철 등)

민족미술협의회, 미술운동 탄압백서『군사독재정권 미술탄압사례』발간

가는패, 엉겅퀴, 활화산, 우리그림, 바룸코지 등이 민중 지원 연대 활동 전개

《소 조각회 암수전》(서울갤러리)

5월 　'겨레미술연구소' 결성(전주, '땅', '겨레공방' 계승)

만화집단 '작화공방' 결성(결성 회원: 장진영, 백우근, 도기성 등)

《사진, 새 시좌전》(워커힐미술관, 참여 작가: 구본창, 김대수, 이규철, 이주용, 임영균, 최광호, 하봉호, 한옥란)

《U.A.O(Unidentified Art Object)전》(금강 르느와르 아트홀, 기획 뮤지엄)

미술잡지『가나아트』창간호 발행

6월 　서울시립미술관 개관

7월 　부산미술운동연구소 결성(소집단 '낙동강' 계승)

8월 　광주전남미술공동체 결성(결성 회원: 홍성담, 조진호, 김경주 등)

《88 인간전》(토갤러리, 참여 작가: 김호득, 임영선 등)

《한국현대미술전》(국립현대미술관, 제24회 서울올림픽대회기념)

9월 　제3회 《인간시대전》(동덕미술관)

《1988 현대한국회화전》(호암갤러리, 참여 작가 50명)

《민중미술: 한국의 새로운 문화 운동전》(미국 뉴욕 Artist's Space, 1987년의 동일전시 확대 개최, 미국연방정부기금(NEA)와 뉴욕주정부예술기금(NYSCA) 지원, 기획·작품 선정: 엄혁, 성완경, 참여 작가: 임옥상, 송창, 이종구, 정복수, 김용태, 박불똥, 오윤, 민정기, 광주시각매체연구소, 시민미술학교, 최병수, 두렁, 사회사진연구소, 토아영상, 대학영화연합, 민족영화연구소 등)

10월 　민족민중미술운동전국연합(민미련) 건설준비위원회 결성

납·월북 작가 41명 1948년 8월 15일 정부수립 이전 발표 작품 해금

소집단 '활화산' 재결성(결성 회원: 김용덕, 이종률, 이수남, 김기호, 박찬국, 정남준)

《80년대 한국미술의 위상전》(한강미술관)

11월 　《우리 봇물을 트자: 여성 해방시와 그림의 만남전》(그림마당 민, 기획 또 하나의 문화, 참여 작가(화가): 윤석남, 김진숙, 박영숙, 정정엽, (시인): 강은교, 고정희, 김경미, 노영희 등 10여 명)

《비무장지대전》(관훈미술관, 참여 작가: 류인, 문인수, 신현중 등)

		《현,상 그 변용과 가늠전》(녹색갤러리)
	12월	한국민족예술인총연합 창립(YWCA강당, 문학, 미술, 공연 등 9개 분야 838명)
1989년	1월	《한국성 그 변용과 가늠전》(동덕미술관)
	2월	《소조각회전—영, 그 숨소리전》(문예진흥원 미술회관)
	3월	제5회 《89청년작가전》(국립현대미술관, 참여 작가: 안치인, 윤진섭, 이불 등, 후에 《젊은모색전》으로 개명)
		《220V전》(녹색갤러리, 참여 작가: 강상중, 김재덕, 김형태, 송주한)
	4월	민미련, 연작 걸개그림 《민족해방운동사》 가두전시
		제1회 《4월 미술제》(기획 제주 그림패 바롬코지)
		《4.3 넋살림전》(그림마당 민, 기획 제주 그림패 바롬코지)
		《89서울현대한국화전》(서울시립미술관, 참여 작가 78명)
	5월	《5.5공화국전》 전국 순회전(그림마당 민, 참여 작가: 박불똥, 박재동, 신학철, 이인철 등 70여 명)
		《80년대의 형상미술전》(금호미술관, 참여 작가 112명)
	6월	민미련, 《민족해방운동사》 슬라이드 평양축전에 출품
		《한국현대미술—80년대의 정황전》(동숭아트센터, 기획: 정준모)
	7월	《89 현(現)·상(像)전》(갤러리 현대)
		《예술과 행위 그리고 인간 그리고 삶 그리고 사고 그리고 소통전》(나우갤러리, 참여 작가: 김재권, 방효성, 이건용 등 18명)
	8월	《메타복스(META-VOX) 해체전—80년대 미술의 한 단서》(녹색갤러리)
	9월	제1회 《조국의 산하전》(그림마당 민, 주최 민족미술협의회)
		《산수화 4대가전》(호암미술관, 참여 작가: 노수현, 변관식, 이상범, 허백련)
		제1회 《대한민국 서예대전》(예술의전당 서예관, 주최 한국서예협회, 대한민국미술대전에서 분리개최)
	10월	《인간, 생각, 오늘전》(전주 온다라미술관)
	11월	《1989 현대한국회화전》(호암갤러리, 참여 작가: 김호득, 문봉선, 송수남, 윤명로, 이기봉 등 49명)
	12월	민족미술배움마당 개설
		《비무장지대—운주여전》(성화빌딩)
		미술잡지 『월간미술』 창간호 발행(1976년 창간한 『계간미술』 종간)
1990년	2월	노동미술위원회 결성('여성미술연구회'와 '엉겅퀴' 통합, 참여 작가: 김인순, 정지영, 조혜란, 정태원, 최성희, 이정희, 고선아, 서숙진, 이시은 외)
	3월	엠네스티, 민중미술가 홍성담 '고난받는 세계의 예술가' 선정
	4월	서울민족민중미술운동연합(서미련) 결성(서울미술운동집단 가는 패 개편)

참고 문헌

1. 김종길

강요배 · 홍선웅 · 오용길. 「정담(鼎談)을 통한 공동연구—젊은이의 발언과 전통의 문제」. 『계간미술』. 1982년 봄.

계간미술 편. 『현대미술비평 30선』. 서울: 중앙일보사. 1987.

고영훈. 「돌과의 인연」. 『가나아트』. 1988년 5 · 6월.

고영훈. 「작품들—삶에의 정제」. 『공간』. 1987년 7월.

곽은희. 「구자승—한결같은 마음으로 그리는 세계」. 『선미술』. 1987년 여름.

구레하라 고레히토(藏原惟人). 『문화활동 세미나』. 유염하 옮김. 서울: 공동체. 1988.

김병종. 「자의식이 투사된 자연과 인상—권순철전」. 『공간』. 1982년 1월.

김병종. 「자아의 의식화와 새로운 시각의 설정—임옥상전」. 『공간』. 1981년 1월.

김복영. 「복제와 현실의 인각(印刻)—조상현전」. 『공간』. 1983년 7월.

김복영. 「비극적 응시와 리얼리즘의 문제—임술년 "구만팔천구백구십이"에서전」. 『공간』. 1982년 12월.

김복영. 「최근 형상세대의 새로운 文脈—조성묵 메시지展+시각의 메시지+像81展」. 『공간』. 1981년 6월.

김복영 · 최민. 「젊은 새대의 새로운 형상, 무엇을 위한 형상인가?」. 『계간미술』. 1981년 가을.

김윤수. 「타락한 인간성을 밝히는 추의 미학」. 『계간미술』. 1982년 겨울.

김윤수 · 원동석. 「새 구상화 11인의 현장」. 『계간미술』. 1981년 여름.

김영재. 「회화에 나타나는 한국적 감수성」. 『공간』. 1988년 1월.

김영재 · 고영훈(좌담). 「고영훈, 시각적 대결에서 삶의 환경으로」. 『공간』. 1988년 1월.

김인환. 「이념과 양식의 중간지대」. 『공간』. 1981년 3월.

김인환. 「이석주전」. 『계간미술』. 1987년 겨울.

김인환. 「한국 현대판화의 급진적 전개」. 『공간』. 1980년 10월.

김인환. 「허(虛)와 실(實)의 역설적 아이러니—김홍주 작품전」. 『공간』. 1983년 1월.

김정헌 외 엮음. 『시대상황과 미술의 논리』. 서울: 한겨레. 1986.

김정환 외. 『문화운동론 2』. 서울: 공동체. 1986.

김지하. 『남녘땅 뱃노래』. 서울: 두레. 1986.

김지하. 『민족의 노래 민중의 노래』. 서울: 동광출판사. 1985.

김창남. 「삶을 지향하는 노래」. 『노래운동론』. 서울: 공동체. 1986.

무라카미 요시타카(村上嘉隆). 『계급사회와 예술』. 유염하 옮김. 서울: 공동체. 1987.

민족문학작가회의 여성문학분과위원회 엮음. 『내가 알을 깨고 나온 순간』. 서울: 공동체. 1989.

민중미술편집회 편저. 『민중미술』. 서울: 공동체. 1985.

박신의. 「現·像 '88展」. 『계간미술』. 1988년 가을.

박현기·조정관. 「미술 일반의 문제를 넘어선 가능성—비디오 작가 박현기씨와의 대화」. 『공간』. 1981년 6월.

배동환. 「화가의 버릇, 화가의 영감—색의 그물을 짜는 가슴앓이」. 『가나아트』. 1988년 7·8월.

성완경. 「이미지 문화 속의 사진 이미지와 미술—신구상회화와 현대사회」. 『공간』. 1982년 9월.

성완경·최민 엮음. 『시각과 언어 1—산업사회와 미술』. 서울: 열화당. 1982.

서정찬. 「흙을 그리는 마음」. 『공간』. 1983년 9월.

송미숙. 「한만영: 시간과 공간의 패러디」. 『계간미술』. 1987년 봄.

시대정신기획위원회 편. 『시대정신 1』. 광주: 일과놀이. 1984.

시대정신기획위원회 편. 『시대정신 2』. 광주: 일과놀이. 1985.

시대정신기획위원회 편. 『시대정신 3』. 광주: 일과놀이. 1986.

안규철. 「우리는 하이퍼의 아류가 아니다—그룹 '視覺의 메시지'」. 『계간미술』. 1983년 가을.

안규철. 「이석주, 재주가 없으면 근성(根性)이라도 있어야죠」. 『계간미술』. 1987년 여름.

오광수. 「개념으로서의 풍경—지석철전」. 『공간』. 1987년 8월.

오광수. 「오브제적 사고의 깊이—이석주전」. 『공간』. 1988년 1월.

원동석. 「80년대의 형상미술전」. 『가나아트』. 1989년 7·8월.

원동석. 『민족미술의 논리와 전망: 원동석 미술평론집』. 서울: 풀빛. 1985.

유준상. 「제2회 선미술상 수상작가 손수광의 근작, 보는 것과 보이는 것」. 『선미술』. 1985년 봄.

유홍준. 『80년대 미술의 현장과 작가들』. 서울: 열화당. 1987.

이건용·성완경·최민. 「매체와 전달」. 『공간』. 1981년 1월.

이일. 『현대미술의 시각』. 서울: 미진사. 1985.

이일·김인환·오광수·윤우학. 「한국 현대미술의 상황과 그 전망—좌담: 특집 '1980. 한국현대미술의 상황'을 끝내고」. 『공간』. 1981년 6월.

임두빈. 「고영훈의 작품이 보여주고 있는 가치전망과 한계. 고영훈 작품전」. 『공간』. 1985년 5월.

임두빈. 「몇 가지 생각해 볼 문제: B35-'87초대전」. 『공간』. 1987년 11월.

장명수. 「천경자, 그의 삶과 예술」. 『계간미술』. 1982년 여름.

장석원. 『80년대 미술의 변혁』. 광주: 무등방. 1988.

장석원. 「다중의식의 공존」. 『공간』. 1982년 5월.

장석원. 「몽타쥬된 현실의 극한 현실—신학철작품전」. 『공간』. 1982년 11월.

장석원. 「비디오 인스탈레이션의 현장화—박현기의 Media as Translators展의 현장을 찾아」. 『공간』. 1982년 8월.

장석원. 「사실(寫實) 성향과 시각성―김강용전, 서정찬전」. 『공간』. 1983년 8월.

장석원. 「역사냐 방법이냐―제5회 서울 방법전」. 『공간』. 1981년 1월.

장석원. 「의자라는 관념과 물성 사이―지석철전」. 『공간』. 1984년 4월.

장석원. 「이미지의 작위성과 시각성―그려지는 것 보이는 것展」. 『공간』. 1983년 6월.

전준엽. 「리얼리즘 양식으로 본 콜라쥬」. 『선미술』. 1984년 봄.

정병관. 「현대회화사 문맥에서 본 신구상」. 『공간』. 1982년 9월.

정이담 외. 『문화운동론』. 서울: 공동체. 1986.

최민. 「벤샨의 예술과 생애」. 『계간미술』. 1982년 겨울.

최민 외. 『시각과 언어 2―한국현대미술과 비평』. 서울: 열화당. 1985.

현실과 발언 엮음. 『현실과 발언―1980년대의 새로운 미술을 위하여』. 서울: 열화당. 1985.

화니백화점미술관. 『7인의 형상전』. 브로슈어. 광주: 화니백화점미술관. 1985.

홍승희. 「화실탐방 손수광―암울함 속에 깃든 생명의 숨결들」. 『선미술』. 1984년 봄.

2. 박영택

김강용. 「새로운 시각으로 접근한 現實+場」. 『공간』. 1980년 9월.

김병종. 「여류 동양화의 두 모임―梨苑展, 彩研展」. 『공간』. 1982년 2월.

김병종. 「한국 현대 수묵의 향방고」. 『공간』. 1983년 11월.

김병종. 「한글 세대 동양화의 갈등 구조론」. 『공간』. 1981년 9월.

김복영. 「기억의 총체에서 걸러 낸 색감들―동양화가 이규선」. 『선미술』. 1981년 가을.

김복영. 「새로운 사실주의」. 『선미술』. 1980년 가을.

김복영. 「전통과 해석의 관점―제1회 二元展」. 『공간』. 1981년 6월.

김복영. 「傳統의 拘束과 解放―제8회 時空80展」. 『공간』. 1980년 1월.

김복영. 「墨, 視覺, 形像의 문제―제2회 二元展」. 『계간미술』. 1982년 여름.

김복영·이종상·정중헌. 「한국화 무엇이 문제인가」. 『화랑』. 1988년 여름.

김현숙. 「1980년대 한국 동양화의 탈동양화」. 『현대미술사연구』 제24집(2008): 203-224.

김현화. 「송수남의 붓의 놀림 연작―한국적 정체성과 모더니즘의 동시적 구현과 그 간극」. 『미술사와 시각문화』 16호(2015): 174-207.

박계리. 「1970-80년대 진경산수의 재해석」. 『한국현대미술 새로보기』. 서울: 미진사(2007).

서세옥·이태호·허영환·김양동·유홍준·원동석·오광수·김종태·심경자. 「한국화, 신세대의 지표설정을 위한 제언」. 『공간』. 1985년 12월.

송수남. 「세계 속의 한국 동양화 방향」. 『홍대학보』 370. 1980년 4월 1일.

송수남. 「青田과 小亭을 통해서 본 현대한국화의 방향정립」. 『홍익대 논문집』 14(1982).

송희경. 「1980-90년대 한국화의 수묵추상」. 『미술사와 시각문화』 제13호(2014): 150-171.

송희경. 「1980년대 한국화의 한 단면―도시의 인물상」. 『한국학연구』 제24권(2011): 431-463.

신용석. 「한국 새 동양화에 대한 파리의 관심―월전 장우성의 파리국립 세르누스키 미술관전」. 『공간』. 1980년 10월.

오광수. 「근현대기 한국화 운동과 제도: 그 당대성 획득의 문제를 중심으로」. 『미학예술학연구』 제5권(1995): 191-194.

오광수. 「남천 송수남 또는 수묵에의 신앙」. 『선미술』. 1980년 겨울.

오광수. 「단색화와 현대 수묵화 운동」. 『한국현대미술의 단층』. 서울: 삶과꿈. 2006.

오광수. 「이석(以石) 임송희의 작품세계」. 『선미술』. 1981년 가을.

오광수. 「이영찬―고아한 사경의 깊은 여운」. 『계간미술』. 1980년 여름.

오광수. 「평면에의 환원, 구조로서의 평면」. 『공간』. 1980년 7월.

오광수. 「현대 동양화의 한 단면―자기탈피의 방법과 안주」. 『공간』. 1980년 12월.

원동석. 「오늘의 한국화, 전통과 창조의 재검증」. 『미술세계』. 1986년 11월

원동석. 「이종상―소재를 극복한 진경산수의 맥락」. 『계간미술』. 1980년 봄.

유홍준. 「수묵화대전 유감」. 『계간미술』. 1981년 가을.

윤범모. 「의도 담긴 성격전들―수묵화로 화단의 새돌파구 모색 송수남전」. 『동아일보』. 1983년 1월 28일 자.

윤우학. 「동양화의 새로운 모색―제9회 시공81전」. 『공간』. 1981년 6월.

윤우학. 「평면속의 새로운 이미지」. 『공간』. 1980년 9월.

이경성. 「50년대 동양화에서의 재발견―국립현대미술관의 1950년대 한국동양화 전」. 『공간』. 1980년 7월.

이경성·이일·박서보·유준상. 「국전개혁은 새 시대의 서막이다」. 『선미술』. 1982년 봄.

이구열. 「오늘의 작가연구―山童 오태학」. 『계간미술』. 1981년 겨울.

이구열. 「豊谷 성재휴: 南道唱이 머무는 야생의 用筆美」. 『계간미술』. 1980년 가을.

이구열·김윤수·박영방. 「폭넓은 독자성의 경연―제3회 중앙미술대전 공모전 심사평」. 『계간미술』. 1980년 여름.

이구열·서세옥·오중석. 「80년대 미술계의 전망」. 『선미술』. 1980년 봄.

이단아. 「1980년대 수묵화운동연구」. 석사 논문. 홍익대학교. 2011.

이일. 「평면 속의 선묘와 색면」. 『공간』. 1980년 8월.

이종상. 「제5회 중앙미술대전 지상전(誌上展)―왜 한국화이고, 한국화가 아닌가?」. 『계간미술』. 1982년 가을.

홍선표. 「한국화를 넘어 한국화로: 한국 현대수묵채색화의 형성사」. 『한국현대미술 새로보기』. 서울: 미진사. 2007.

홍용선. 「정통성 확립에의 의지―1970년대의 동양화」. 『선미술』. 1982년 겨울.

3. 이선영

강선학. 「페미니즘 아트. 세계해석의 독자성」. 『선미술』. 1991년 겨울.

강혜진. 「한국 여성주의 미술에 나타난 재현과 그 의의」. 『한국여성철학』 제3권(2003): 141-165.

김강. 「정정엽: 경험하는 그림의 정치」. 『월간미술』. 2016년 3월.

김금미. 「초현실주의와 여성작가들」. 『가나아트』. 1990년 9·10월.

김미경. 「여성 미술가와 사회: 1960-70년대 한국을 중심으로」. 『현대미술사연구』 12호 (2000): 169-210.

김승희. 「한국의 여성미술 무엇이 문제인가」. 『가나아트』. 1990년 9·10월.

김용님. 「여성성의 부활을 위하여: 생태계의 위기와 여성의 생명력」. 『미술세계』. 1992년 7월.

김주현. 「어떤 페미니즘. 숙연한 삶의 무게 박영숙의 사진」. 『미술세계』. 2016년 7월.

김은실. 「민족 담론과 여성: 문화·권력·주체에 관한 비판적 읽기를 위하여」. 『한국여성학』 10권 (1994): 18-52.

김의연. 「신학철과 윤석남 작품 속에 재현된 어머니상 민중미술 시기(1980-1994)를 중심으로」. 『미술사학보』 40권 (2013): 173-195.

김인순. 「근현대미술에 나타난 여성 이미지」. 『가나아트』. 1990년 9·10월.

김인순. 「환상에서 현실로」. 『민족의 길, 예술의 길』. 김윤수교수 정년 기념기획 간행위원회 엮음. 서울: 창작과비평사. 2001.

김인순 편저. 『여성·인간·예술정신』. 서울: 과학과사상. 1995.

김종길. 「노동하고 창조하는 우주여자 김인순의 여성주의 미학과 민중의식」. 『인물미술사학』 제12호 (2016): 47-98.

김홍희. 「미술사와 여성미술」. 『미술평단』. 1993년 12월.

김홍희. 「비디오 예술에서의 페미니즘 양상」. 『현대미술사연구』 제7집 (1997): 7-20.

김홍희. 「새로운 신체미술: 성의 정치학에서 몸의 정치학으로」. 『미술평단』. 1995년 겨울.

김홍희. 「이불의 그로테스크 바디」. 『공간』. 1997년 2월.

김홍희. 「젠더 제3의 성을 향하여」. 『미술평단』. 1998년 겨울.

김홍희. 「페미니즘, 그리고 미술에서의 페미니즘」. 『공간』. 1994년 4월.

김홍희. 『페미니즘, 비디오, 미술』. 서울: 재원. 1998.

김홍희. 「포스트모던 페미니즘의 이론과 실제」. 『월간미술』. 1994년 8월.

김홍희. 「한국 여성주의 미술의 현황과 전망」. 『미술평단』. 1992년 가을.

김홍희·강성원·김인순·박영택 (좌담). 「한국의 여성미술 어디까지 왔나」. 『미술세계』. 1993년 11월.

김홍희 편. 『여성. 그 다름과 힘』. 서울: 삼신각. 1994.

모건, 로버트. 「뉴욕이 주목할 코리아 우먼파워」. 『월간미술』. 2009년 9월.

문혜진. 「박영숙: 여성적 사진 찍기 그녀가 그녀를 찍다」. 『월간미술』. 2016년 4월.

민혜숙. 「여성미술 어디까지 왔나」. 『가나아트』. 1990년 9·10월.

민혜숙. 「여성해방의 미술: ≪여성과 현실≫전」. 『월간미술』. 1989년 1월.

민혜숙. 「주제와 내용이 상반된 두 여성미술전 여성과 현실전·한국 여성미술 그 변속의 양상전」. 『가나아트』 (1991.11·12)

박신의. 「새롭게 하나 될 문화, 그 미완의 접점에서」. 『가나아트』. 1992년 11·12월.

서성록. 「여성주의와 여성미술」. 『현대미술』. 1992년 여름.

손덕수. 『수레를 미는 여성들: 여성문제 산문집』. 서울: 공동체. 1990.

손희경. 「1980년대 한국 여성미술 운동: 페미니즘 미술로서의 성과와 한계」. 서울대학교 대학원. 2000.

신지영. 「여성주의적 시각에서 본 한국 현대미술」. 『월간미술』. 2009년 9월.

신지영. 『꽃과 풍경』. 서울: 미술사랑. 2008.

신지영. 「왜 우리에게는 '위대한' 여성 미술가가 없을까?: '한국성'의 정립과 '한국적' 추상의 남성성에 대하여」. 『현대미술사연구』 17권 (2005): 69-103.

엄혁. 「여성 윤석남의 눈빛」. 『가나아트』. 1994년 7·8호.

엄혁. 「여성주의 미술의 논리와 현실」. 『월간미술』. 1993년 2월.

여성문화예술기획 99 여성미술제 추진위원회. 『팥쥐들의 행진: '99 여성미술제』. 서울: 홍디자인. 1999.

오경미. 「민중미술의 성별화된 민중 주체성 연구: 1980년대 후반의 걸개그림을 중심으로」. 한국예술종합학교. 2013.

오진경. 「1980년대 한국 '여성미술'에 대한 여성주의적 성찰」. 『현대미술사연구』 제12집 (2000): 211-247.

오진경. 「한국 여성주의 미술의 몸의 정치학」. 『미술사논단』 제20호 (2005): 81-111.

오혜주. 「조용한 축적. 여성과 현실전」. 『가나아트』. 1990년 11·12월.

윤효준. 「미술에서도 여성은 꽃이어야 하는가」. 『가나아트』. 1988년 11·12월.

윤난지. 『페미니즘과 미술』. 서울: 눈빛. 2009.

이소진. 「그녀들은 최선을 다했다: 박영숙 사진전」. 『월간미술』. 2018년 1월.

이용우. 「여성. 그 다름과 힘 전 페미니즘의 또 다른 확장」. 『가나아트』. 1994년 5·6월.

이영준. 「친근하면서도 힘있는 그림들」. 『월간미술』. 1989년 4월.

이영철·박모·윤진미·최성호·크리스틴 장·박혜정·마이클 주·김홍주·최민화·윤석남·이수경 (좌담). 「문화적 아이덴티티와 한국 현대미술의 방향」. 『가나아트』. 1994년 3·4월.

이종숭. 「포스트모던 상황 속의 페미니즘 비평」. 『선미술』. 1991년 겨울.

이주헌. 「우리 '여성주의 미술'의 현주소: 윤석남·김인순·조경숙·서숙진을 중심으로」. 『여성과 사회』 제5호 (1994): 262-279.

이준희. 「마주보기 시시콜콜한 얘기 속에 숨은 시시콜콜하지 않은 이야기」. 『월간미술』. 2012년 9월.

장동광. 「페미니즘 시각에서 본 현대공예」. 『월간공예』. 1993년 9월.

장해솔. 「두 번째 여성과 현실전」. 『가나아트』. 1988년 11·12월

정지창. 「유행가조로 풀어본 한애규의 <아내일기> 여자는 무엇으로 사는가」. 『가나아트』. 1993년 3·4월.

정필주. 「한국 여성미술가의 여성주의 정체성에 관한 연구」. 서울대학교 대학원. 2005.

정헌이. 「미술을 바라보는 '페미니스트 시각'이란 무엇인가?」. 『현대미술사연구』 제8집 (1998): 85-97.

정헌이. 「여성작가들의 몸 그리기」. 『여성연구논총』 제2집 (2001): 165-184.

진휘연. 「한국 현대 여성작가들과 새로운 정체성의 발견」. 『현대미술사연구』 제30집 (2011): 315-344.

차미례·김인순·정정엽. 「80년대 여성미술운동을 말한다」. 『월간미술』. 1989년 3월.

한애규. 「설겆이통과 작업대 사이를 오가며」. 『가나아트』. 1993년 3·4월.

한혜수. 「'미친년'들의 큰언니. 박영숙」. 『미술세계』. 2016년 7월.

현지연. 「정정엽: 예술과 존재론적 연대를 꿈꾸는 예술가」. 『월간미술』. 2011년 11월.

4. 임산

김경서. 『감추기 드러내기 있게하기: 자연에서 펼치는 열린 예술』. 서울: 다빈치. 2006.

김달진. 「한국 설치미술 20여년 소사」. 『미술세계』. 1993년 12월.

도정일. 「포스트모더니즘이란 무엇인가」. 『월간 말』. 1990년 12월.

문혜진. 『한국 포스트모더니즘 미술 논쟁: 1987년-1993년의 미술비평을 중심으로』. 전문사 논문. 한국예술종합학교. 2009.

박신의. 「미술비평론으로서의 포스트모더니즘」. 『미술세계』. 1989년 7월.

서성록. 「한국미술비평의 구조와 과제」. 『공간』. 1988년 4월.

서성록 · 심광현 · 이준 · 최태만(좌담). 「한국 현대미술의 갈등과 전망」. 『현대미술』. 1988년 겨울.

서성록. 「주변의 중심화: 80년대 미술의 상황」. 『현대미술』. 1988년 가을.

서성록. 「탈모던은 양분화된 한국화단의 해답일 수 있는가?」. 『미술평단』. 1989년 가을.

서성록. 「한국미술비평의 새 기류: 포스트모더니즘의 전개와 그 양상」. 『미술세계』. 1988년 2월.

서성록. 『한국미술과 포스트모더니즘』. 서울: 미진사. 1992.

서성록. 『포스트모던 미술과 비평』. 서울: 숭례문. 1993.

심광현. 「탈모던주의자의 중성적 이데올로기」. 『월간미술』. 1989년 11월.

심광현. 「포스트모더니즘과 리얼리즘: 형식주의의 인식론적 지평과 올바른 예술방법의 단초」. 『현대미술연구』. 과천: 국립현대미술관. 1989.

오상길. 『한국 현대미술 다시읽기』. 서울: 청음사. 2000.

윤자정. 「한국 포스트모더니즘 미술비평의 허와 실」. 『현대미술학 논문집』 제6호(2002): 7-26.

윤진섭. 「1980년대 한국 행위미술의 태동과 전개」. 『한국의 행위미술 1967-2007』. 전시 도록. 서울: 국립현대미술관, 2007.

이건용. 「한국 행위미술의 전개와 그 주변」. 『미술세계』. 1989년 8월.

이건용. 「한국의 입체 행위미술 그 자료적 보고서」. 『공간』. 1980년 6월.

이영철. 『상황과 인식』. 서울: 시각과 언어. 1993.

이재언. 「탈모던과 전환기적 모색」. 『미술세계』. 1989년 8월.

임산. 「포스트모더니즘 미술담론의 초기 형성: 용어와 개념의 문제」. "다시. 바로. 함께. 한국미술" 세미나. 예술경영지원센터. 2018년 10월 4일.

임산. 「맥락과 관계의 갈래: 1970-80년대. 백남준과 한국의 비디오 아트」. 『한국 비디오 아트 7090: 이미지 시간 장치』. 전시 도록. 서울: 국립현대미술관, 2019.

정정호. 강내희 편. 『포스트모더니즘론』. 서울: 문화과학사. 1989

최태만. 「다원주의와 신기루: 포스트모더니즘의 이해와 오해」. 『현대미술학논문집』 제6호(2002): 27-66.

엮은이 소개

김종길

미술평론가, 경기도미술관 DMZ아트프로젝트 전시 예술감독. 민중미술을
연구하면서 유라시아의 인류학적 상상계가 펼친 철학적 구조를 통합하는
연구를 진행 중이다. 월간미술대상 장려상, 김복진미술이론상을 수상했다.
«경기천년도큐페스타: 경기 아카이브_지금,»(2018), «시점時點·시점視點—
1980년대 소집단 미술운동 아카이브»(2019-2020) 등을 기획했고, 『포스트 민중미술
샤먼/리얼리즘』(2013), 『한국현대미술연대기 1987-2017』(2018) 등의 저서가
있으며, 공저로 『민중미술, 역사를 듣는다 2—소집단 활동을 중심으로』(2021),
『한국미술 1900-2020』(2021)이 있다.

박영택

경기대학교 미술대학 교수, 미술평론가. 금호미술관 큐레이터를 역임했다. 한국
현대미술을 대상으로 비평 활동을 하고 있으며 한국 전통미술과 근·현대미술의
연관성과 미의식을 관심 있게 연구하고 있다. 저서로는 『한국 현대미술의
지형도』(2014), 『민화의 맛』(2019) 등 20여 권이 있으며, 공저로 『우리시대의 美를
논한다』(2016), 『예술의 확장과 퍼포먼스』(2021) 등이 있다.

이선영

미술평론가. 조선일보 신춘문예에 미술평론 부문으로 등단했으며(1994), 웹진
『미술과 담론』 편집위원(1996-2006)과 『미술평단』 편집장(2003-2005)을 지냈다.
김복진미술이론상(2006), 한국미술평론가협회상(2009), AICA Prizes for Young
Critics(2014)를 수상했다. 현재 미술평론가로 현장에서 활발히 활동 중이다.

임산

동덕여자대학교 큐레이터학과 교수. 대안공간 루프 큐레이터, 『월간미술』
기자, 아트센터 나비 큐레이터를 역임했다. «미술과 건축의 만남: '사이'에 대한
탐구»(2002)와 «소리공동체»(2015) 등의 전시를 기획했으며, 『청년 백남준: 초기
예술의 융합 미학』(2012), 『컨텍스트 인 큐레이팅 1: 20세기 모던아트 전시의
실험』(2016) 등의 저서가 있다. W.J.T. 미첼의 『아이코놀로지: 이미지, 텍스트,
이데올로기』(2005), 에르빈 파노프스키의 『시각예술의 의미』(2013), 알린
골드바드의 『새로운 창의적 공동체: 예술은 무엇을 할 수 있는가』(2015) 등을
우리말로 옮겼다.

한국 미술 다시 보기 2:
1980년대

엮은이	김종길, 박영택, 이선영, 임산
펴낸이	문영호, 김수기
기획	심지언
진행	김봉수, 이희윤
디자인	홍은주, 김형재 (이예린 도움)
초판	2022년 12월 15일
펴낸곳	문화체육관광부
	(재)예술경영지원센터
등록	2011년 1월 1일
주소	서울시 종로구 대학로 57 (연건동)
	홍익대학교 대학로 캠퍼스 12층
전화	02-708-2244
홈페이지	https://www.gokams.or.kr
	현실문화연구
등록	1999년 4월 23일 / 제2015-000091호
주소	서울시 은평구 불광로 128(불광동),
	302호
전화	02-393-1125
전자우편	hyunsilbook@daum.net
홈페이지	blog.naver.com/hyunsilbook
SNS	ⓕ hyunsilbook ⓣ hyunsilbook

도움 주신 분 권은용, 김민하, 안지숙

ISBN 978-89-0654-281-7
ISBN 978-89-0654-279-0 (세트)

출판에 도움을 주신 작가, 유족 그리고 아래의 기관에 진심으로 감사드립니다.

갤러리 현대, 경향신문사, 광주광역시청, 국립현대미술관, 국민체육진흥공단, 국제갤러리, 기용건축, 김달진미술자료박물관, 김종영미술관, 대전마케팅공사, 동아일보사, 리만머핀 갤러리, 뮤지엄 산, 서울대학교 미술관, 서울시립미술관, 서울역사편찬원, 성북구립미술관, 아라리오 갤러리, 아트인컬처, 안상철미술관, 안양문화예술재단, 열화당, 월간미술, 유영국미술문화재단, 이응노미술관, 이프북스, (재)광주비엔날레, (재)운보문화재단, 종로구립박노수미술관, 주영갤러리, 중앙일보㈜, 토탈미술관, 한국문화예술위원회, 한국저작권위원회, 함평군립미술관, 환기미술관, 황창배미술관, SPACE(공간)

이 책은 한국 미술 다시 보기 프로젝트 〈다시, 바로, 함께, 한국미술〉을 바탕으로 제작되었습니다.